目 錄

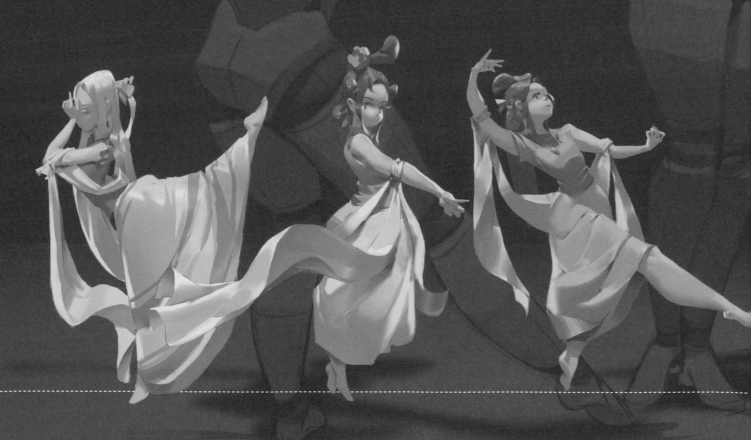

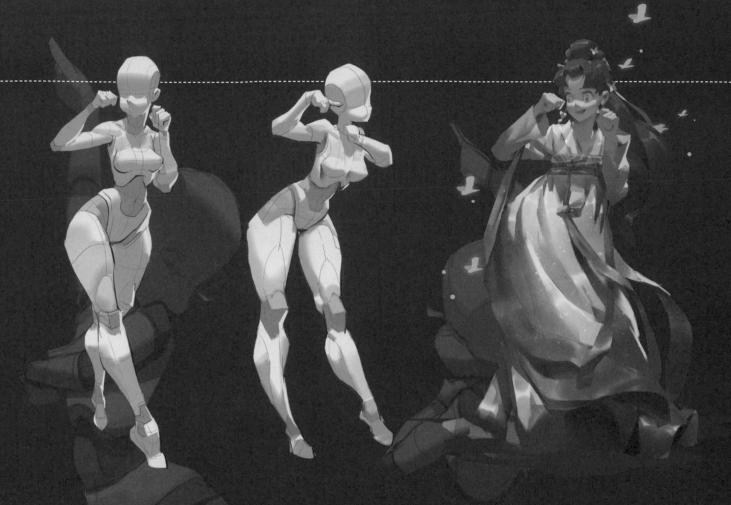

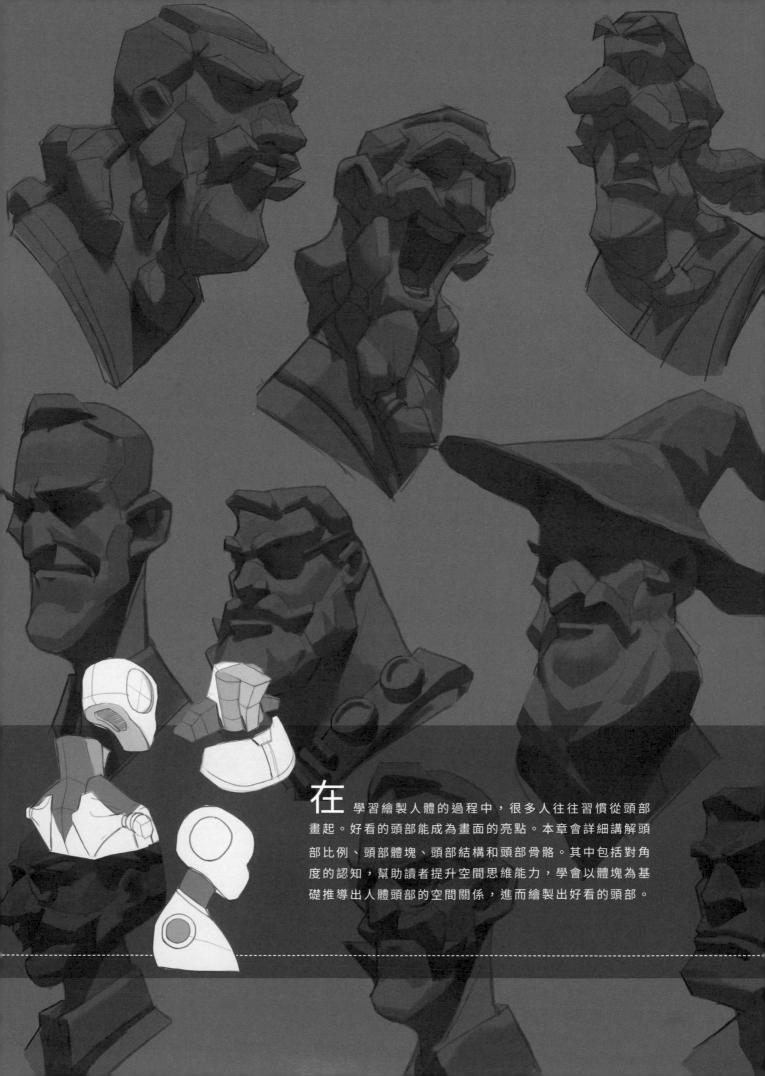

在 學習繪製人體的過程中，很多人往往習慣從頭部畫起。好看的頭部能成為畫面的亮點。本章會詳細講解頭部比例、頭部體塊、頭部結構和頭部骨骼。其中包括對角度的認知，幫助讀者提升空間思維能力，學會以體塊為基礎推導出人體頭部的空間關係，進而繪製出好看的頭部。

第 1 章　頭部訓練

01 頭部的比例

在學習過程中，掌握頭部比例是十分重要的，準確的比例是畫好頭部的根本。

頭部的整體比例分析

在繪畫時，通常以 " 頭長 "（不包括頭髮）為基本單位來研究人體部分與整體、部分與部分之間的比例關係。

一般成年人的頭身比為1：7～1：8。而在實際繪畫中，人物風格形式不同，其頭身比的情況也會有所不同。

9頭身：屬於模特身材比例，適用於表現服裝效果圖裡的人物模特。

7～8頭身：屬於正常人身材比例，適用於表現大部分繪畫風格的人物。

6頭身：適用於表現12～16歲的少女，具體繪製時可將上身縮短、腿部拉長。

5頭身：適用於表現8～12歲的兒童，如漫畫中的少年等。

4頭身：適用於表現6～8歲的兒童。

3頭身：適用於表現3～5歲的兒童，以及Q版風格的人物。

2頭身：適用於表現0～2歲的嬰幼兒。其頭和身體各占一半，但頭部比身體大，如此可以讓人物顯得比較呆萌、可愛，一般也用於表現Q版人物。

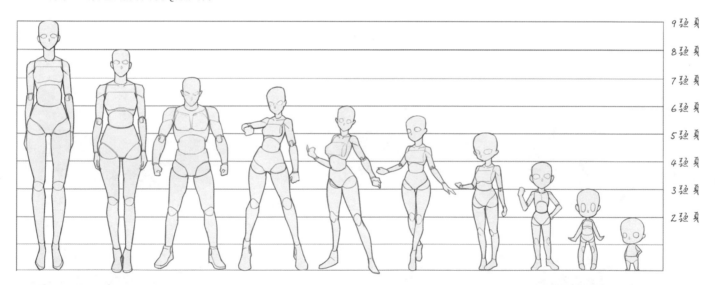

> **提示**
>
> 在繪畫中，除上述常見頭身比外，還有一些特殊的頭身比，甚至還有1：12的頭身比。這些是沒有固定標準的，需要根據創作的人物特點進行具體選擇與掌控。

頭部的面部比例分析

說到人的面部比例，學美術的人想必都知道 " 三庭五眼 " 的概念，那 " 三庭五眼 " 到底是什麼？任何繪畫形式都要遵循 " 三庭五眼 " 這個比例嗎？我們帶著這兩個問題來學習本節內容。

● " 三庭五眼 " 的概念

" 三庭五眼 " 是繪製人物面部時的一個重要比例參照。

其中 " 三庭 " 分為上庭、中庭和下庭。就標準的面部比例來說，三庭的高度幾乎是相等的。

上庭：髮際線到眉弓的部分。

中庭：眉弓到鼻底的部分。

下庭：鼻底到下巴的部分。

"五眼"是指將頭骨橫向整體分割成 5 份。寫實風格的繪畫中這 5 份的寬度視為相等，而日系等其他風格的繪畫中由於一些風格化表達的需要，並不一定要等分。

此外要注意兩點：一是眉弓的位置偏向於眉頭位置，而非眉毛中間位置或眉尾位置；二是在測量劃分五眼時，頭部最寬處應為頭骨左右外側最高點位置，而非耳尖位置。

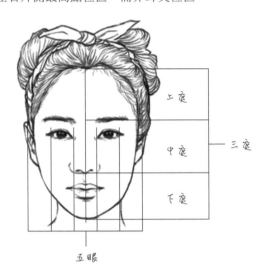

五眼

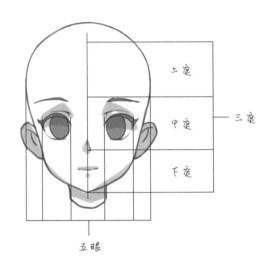

五眼

瞭解"三庭五眼"的基本概念後，接下來講解在實際繪畫中我們應當如何運用這一概念。

從根本上來說，"三庭五眼"這個概念的提出是為了輔助確定五官的位置和比例。在確定五官的位置和比例過程中，要注意作畫步驟。

下圖以正面頭部為例講解"三庭五眼"的運用，具體繪製流程如下。

01 畫出頭部的基本輪廓，頭部輪廓的長與寬的比例約為 2：1.5。可先繪製一個圓形，然後往下畫出下巴，最後調整得到正面的頭部輪廓。

02 畫出面部的"十字線"，將面部"十字線"橫線分為 5 份，確定眼睛的位置。將面部"十字線"的橫線到頭頂的區域等分為 4 份，確定髮際線和眉毛的位置。

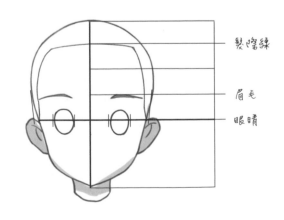

髮際線

眉毛

眼睛

提示

不同人的髮際線高低是不同的，可以根據需要在標準比例上適當調整髮際線的位置。

03 確定髮際線的位置後，將髮際線到下巴的區域等分為 3 份，代表 "三庭"。這樣根據 "三庭五眼" 的比例就可以推算出眉弓和鼻底的位置了，最後在下庭中部確定嘴巴的位置。

04 刻畫五官細節，正面的頭部就畫好了。

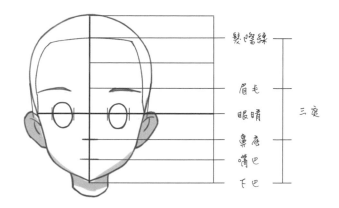

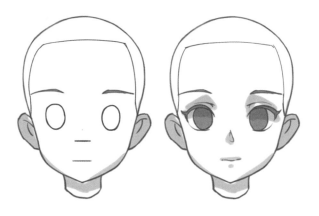

依照正面頭部的畫法，可以畫出側面頭部。如果發現頭部畫得不好，可依照上述步驟檢查所有的比例是否正確。

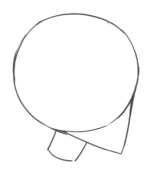 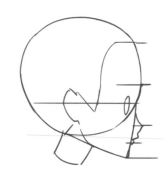

> **提示**
>
> 寫實畫法中人物的下庭中部是嘴唇的下唇底，而不是我們所認為的唇縫。二次元等其他風格繪畫中的人物可根據表現需要，適當調整嘴的位置。

● "三庭五眼" 的比例縮放計算方法

在瞭解頭部 "三庭五眼" 的概念之後，需要注意的是頭部比例縮放的問題。

將比例加入透視表現，就可以形成透視縮放。研究透視是為了在有透視角度的情況下也能快速確定五官的位置。接下來看下圖一組頭像，把有五官的部分簡化為一個正方體來理解就簡單多了。

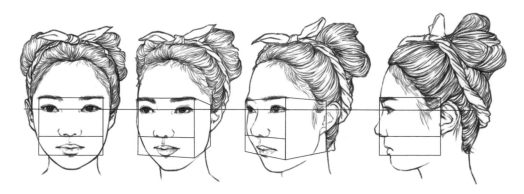

> **提示**
>
> 之所以選擇用正方體去計算，而不用長方體，是因為正方體在旋轉後非常容易成為量化標準，而長方體旋轉後不方便計算透視比例。

再看下圖，通過"三庭五眼"得知，中庭C1到A2的高是A2到C2的兩倍，作輔助線B等分C1到A2，A1（眼睛的位置）大約在C1到B的1/2處。確定這個比例關係之後，即使任意旋轉立方體，也可以快速確定五官的位置。

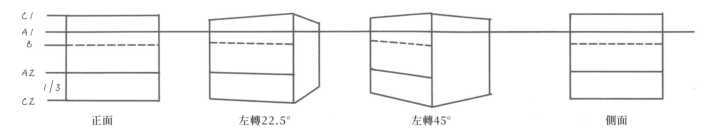

在其他透視角度下，同樣可以用此方法確定頭部五官的位置，並能檢驗五官的比例是否正確。

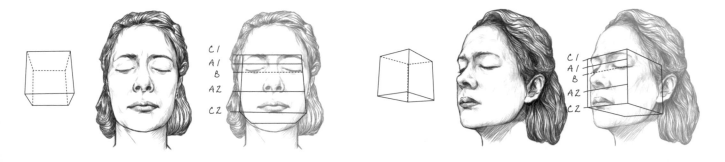

如果畫不好正方體的透視效果，可以根據下圖進行練習，分別畫出正方體每轉動15°角所呈現的形態。

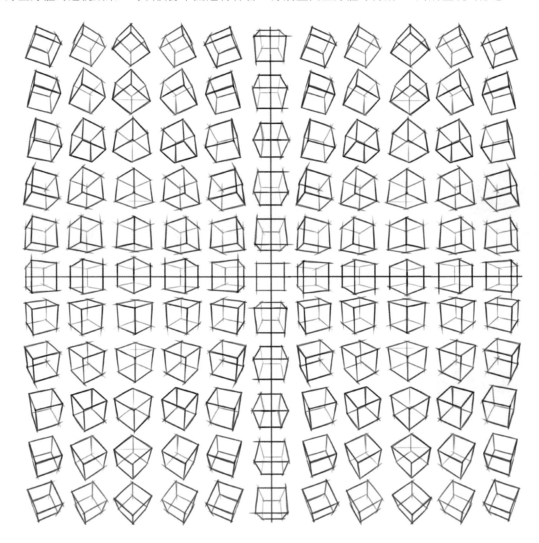

● "三庭五眼"的侷限性

　　要知道,"三庭五眼"這個概念並不適用於所有的繪畫形式。因為在實際繪畫時,我們畫的人體頭部並不一定是寫實的,可能會根據所畫人物的性格來調整五官的比例。

　　以下面展示的幾組誇張漫畫風格的頭像為例,觀察人物"三庭五眼"和五官透視的變化。一般來說,除了寫實風格的頭部,其他風格的頭部都需要對比例進行再設計,以便讓作品風格更加鮮明。

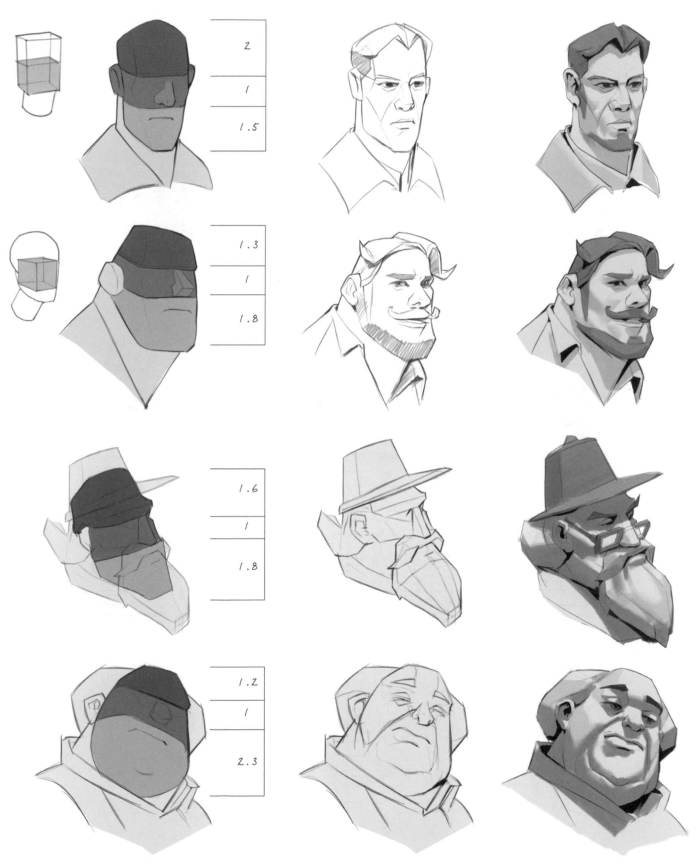

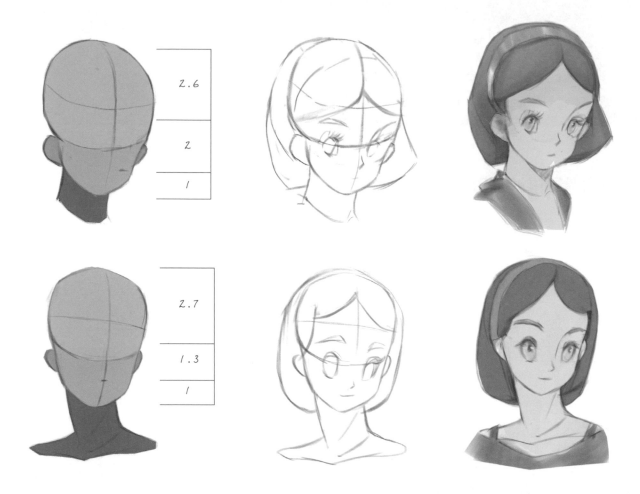

02 頭部的整體造型

想要畫好頭部造型，就要深入理解頭部的結構。
頭部的特徵都是透過改變結構的比例來進行塑造的。

頭部的幾何造型分析

在實際繪畫中，可以從簡單的幾何造型入手分析頭部，以便深入理解頭部結構。

頭部的基本結構類似一個哨子。

在哨子的基礎上加入表示五官的方塊，得到一個相對複雜的幾何體頭部，這樣在繪畫光影時就可以確定每個體塊的朝向了。

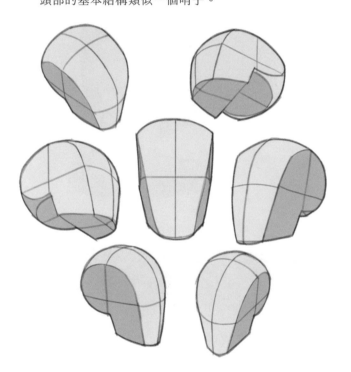 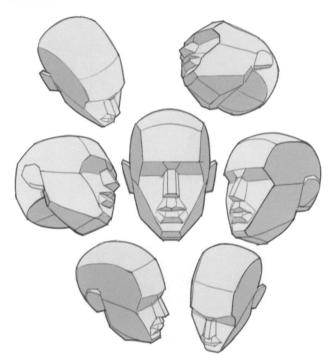

提示

記憶頭部結構時可以加入"層級"的概念，練習時可以先從簡單的結構層級入手，逐步畫出複雜的結構層級。注意是要記憶推演過程而非直接照抄複雜結構層級。

表現頭部結構的流程如下。

01 在具體繪製人的頭部時，可以將整個頭部和頸部看成立方體和圓柱體的組合，注意體塊之間的組合穿插關係。

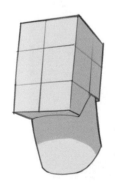 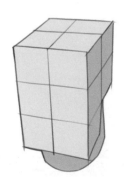

02 在上一步所畫立方體的基礎上切出一個哨子的形狀，注意面部弧度變化對透視線的影響。

03 進一步切出額頭和臉頰，再添加耳朵。

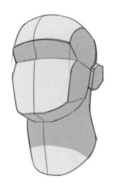 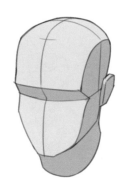 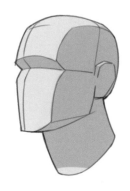 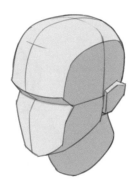

04 畫出表示鼻子的體塊，使眼睛作為球體塞入眼眶，再用一段圓柱體表示嘴部。

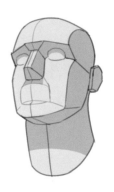 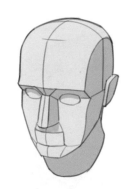 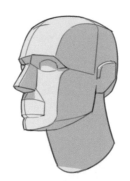 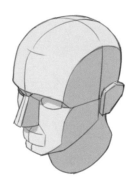

05 進一步分出更多的面，如眼部分出上眼皮和下眼皮等，嘴部分出上嘴唇和下嘴唇等。

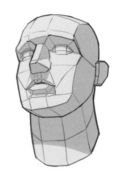 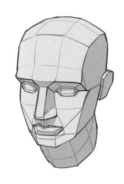 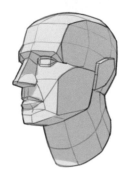 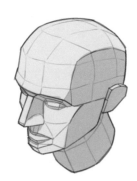

提示

對於立方體透視的理解和認識有助於塑造各種角度的頭部，注意立方體的透視關係，不要畫錯。

頭部骨骼和肌肉對體表表現的影響

掌握了頭部的幾何造型可以解決透視、空間、角度等基本問題，瞭解了頭部骨骼結構可以解決面部細節的刻畫問題。
頭部骨骼由頂骨、額骨、顳骨、顴骨、上頜骨、下頜骨和枕骨組成。

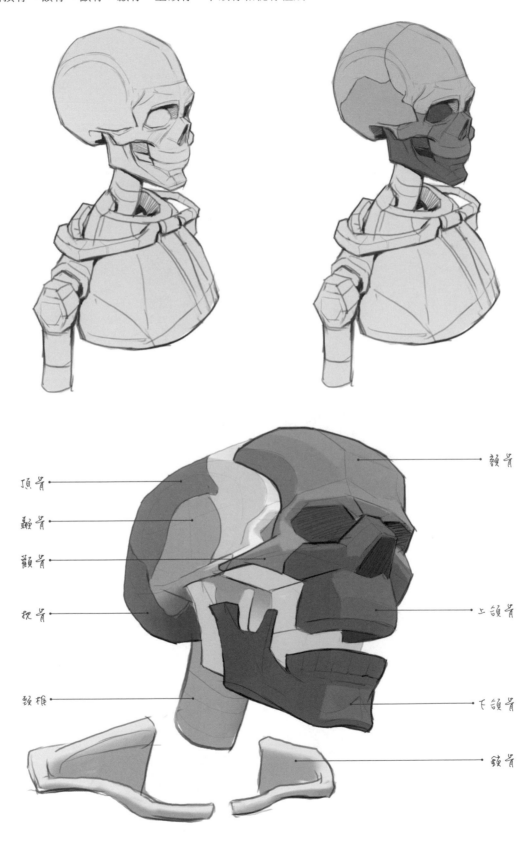

頂骨

顳骨

顴骨

枕骨

頸椎

額骨

上頜骨

下頜骨

頜骨

接下來結合"三庭五眼"的概念,透過一個正面頭骨和側面頭骨的繪製,理解並熟悉一下人的頭部骨骼。

01 確定側面和正面頭骨的整體比例(黃色區域為髮際線到頭骨區域)。

02 在方塊中確定"三庭五眼"的位置。

03 在方塊中畫出頭骨的形狀。

04 在頭骨的形狀基礎上細化頭骨的結構。

05 得到一個有正確比例的頭骨。

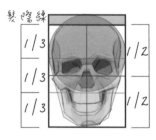
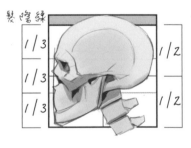
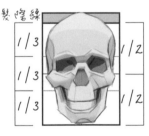

以下是不同角度的頭骨表現。

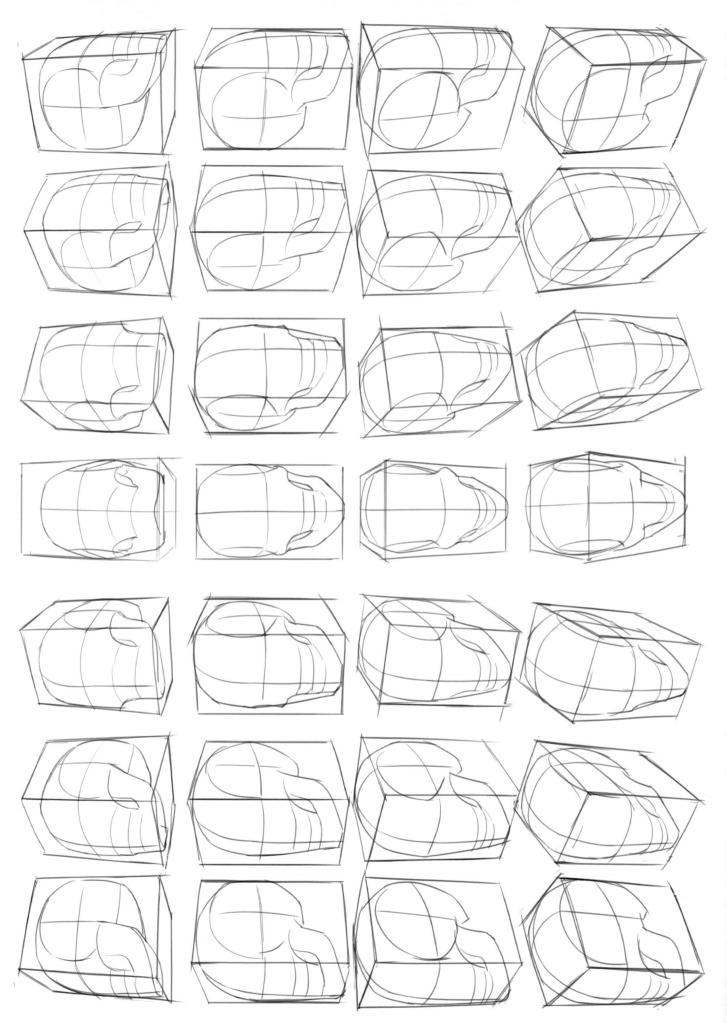

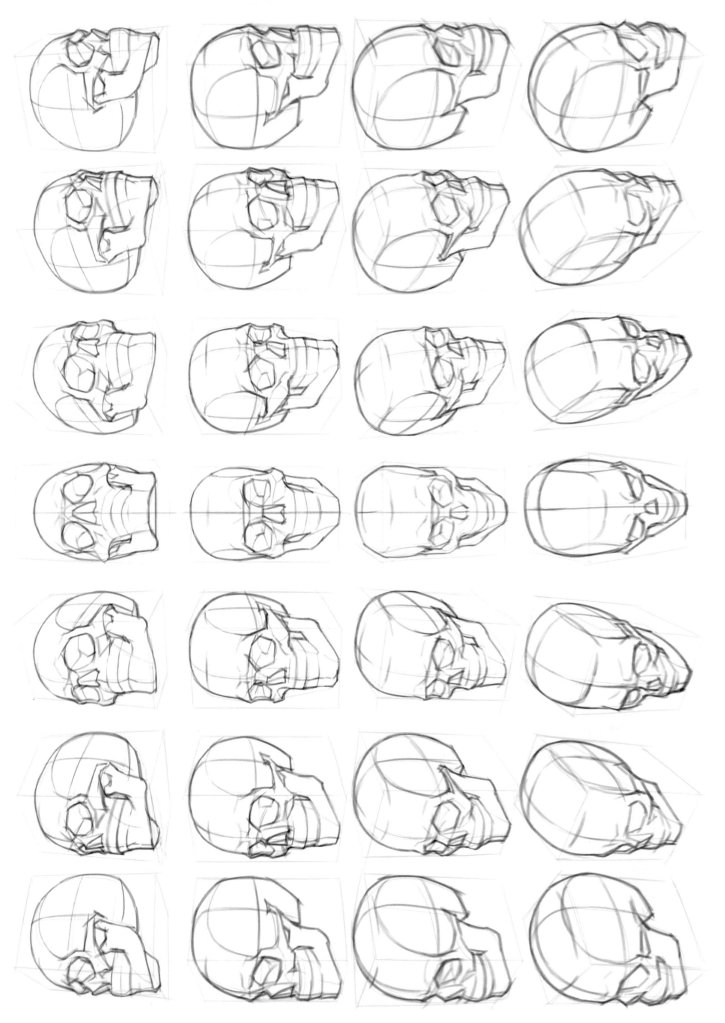

將不同角度的頭骨概括成塊面有助於理解頭部在空間中的不同形態變化。

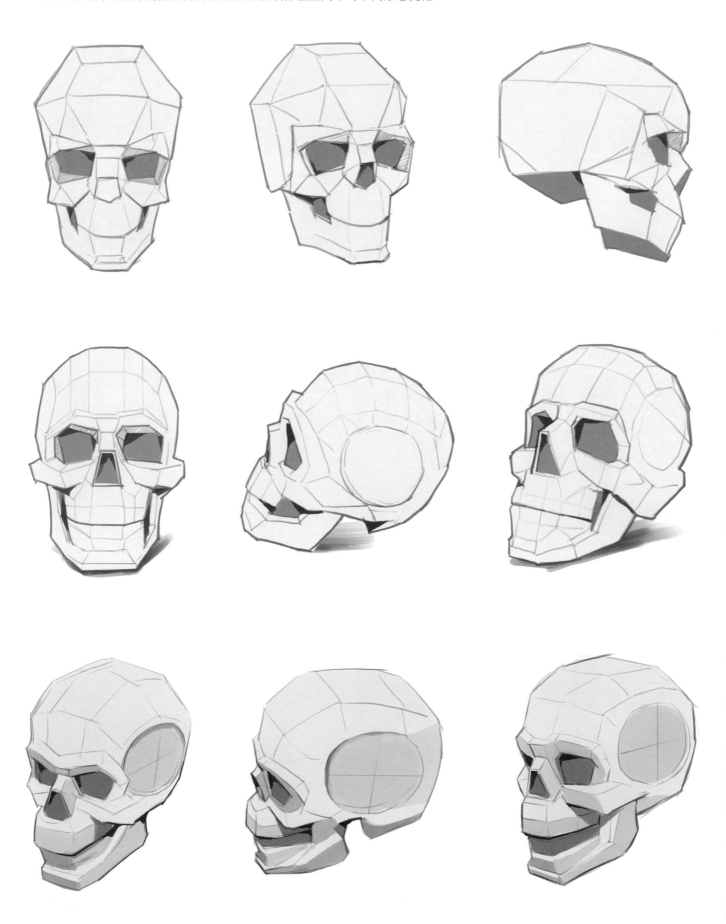

頭骨對面部特徵的影響

頭骨的形狀直接影響了人的長相。

在掌握了頭骨的基本形態後，可以大膽地對頭骨進行誇張變形，繼而畫出更多有趣的動漫形象。

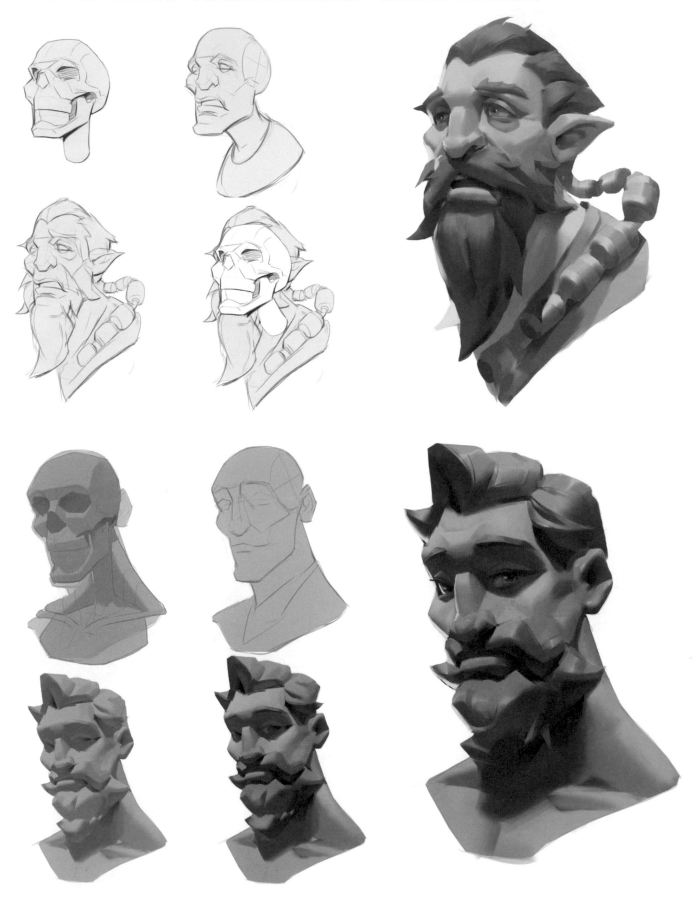

普通人物頭部

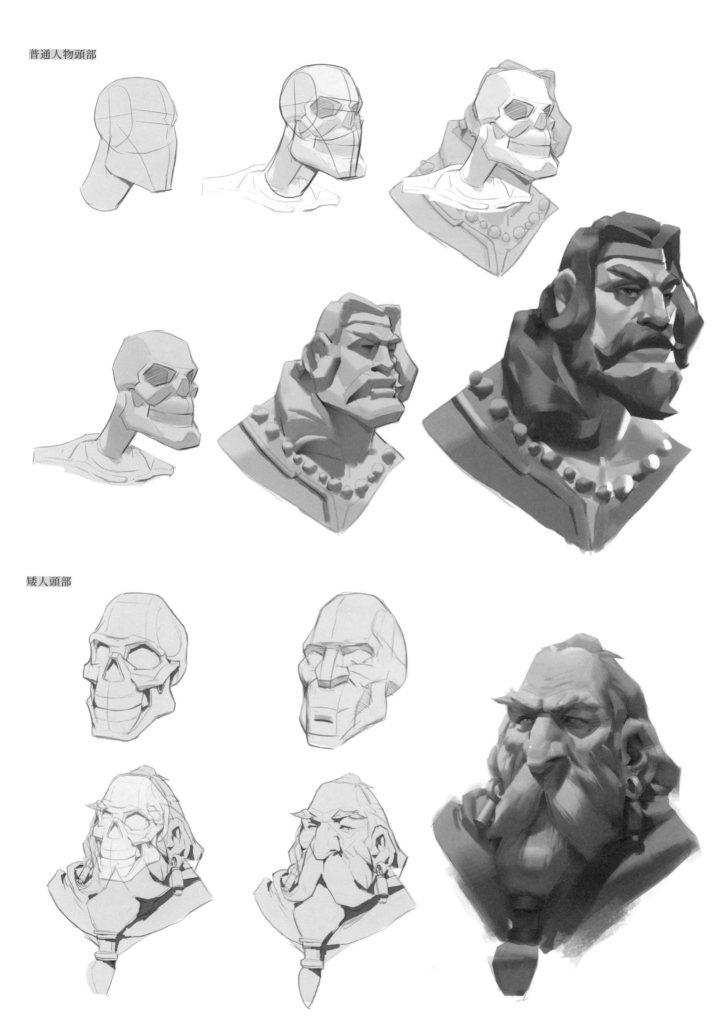

矮人頭部

獣人頭部

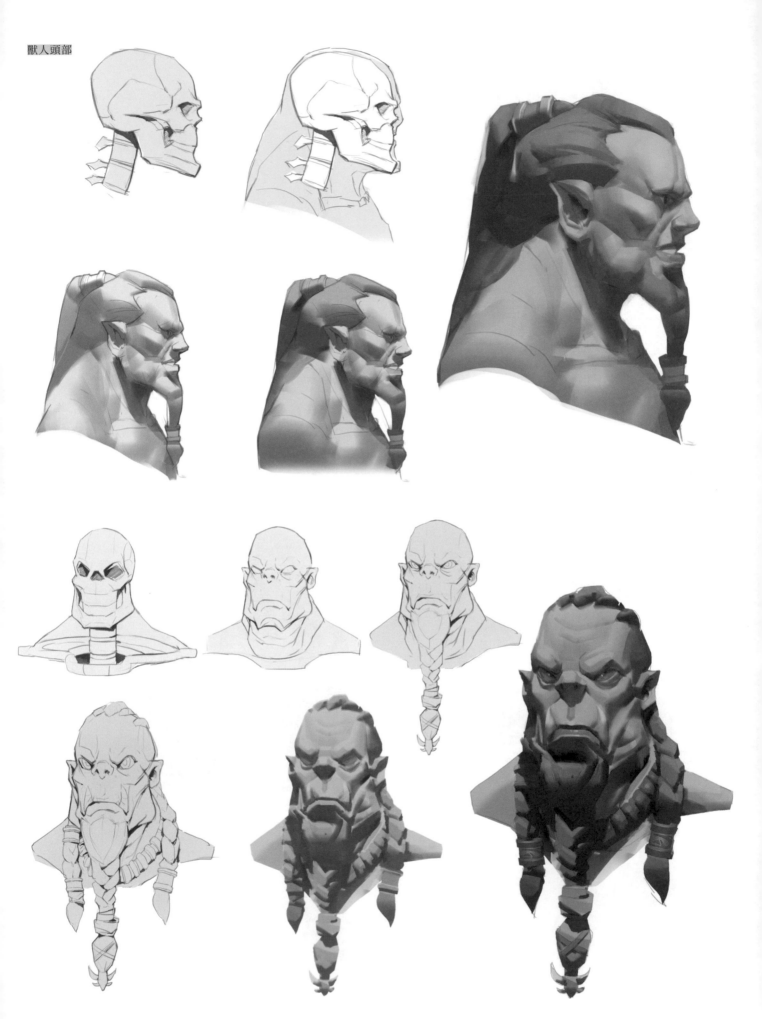

暗夜精靈頭部

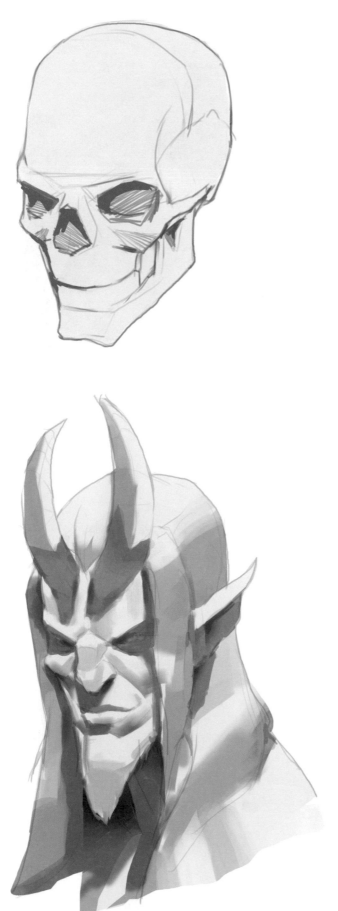
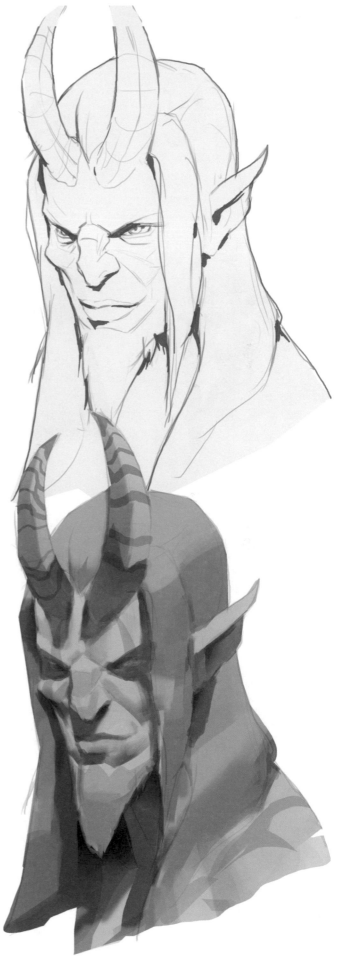

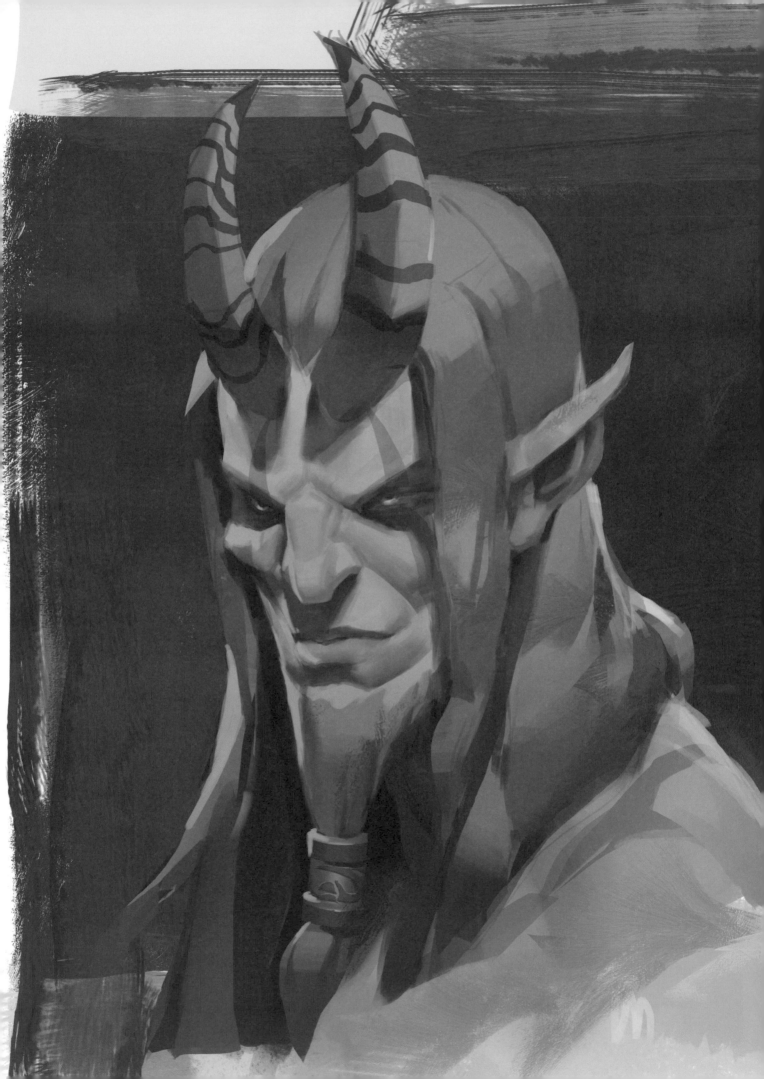

巨魔頭部

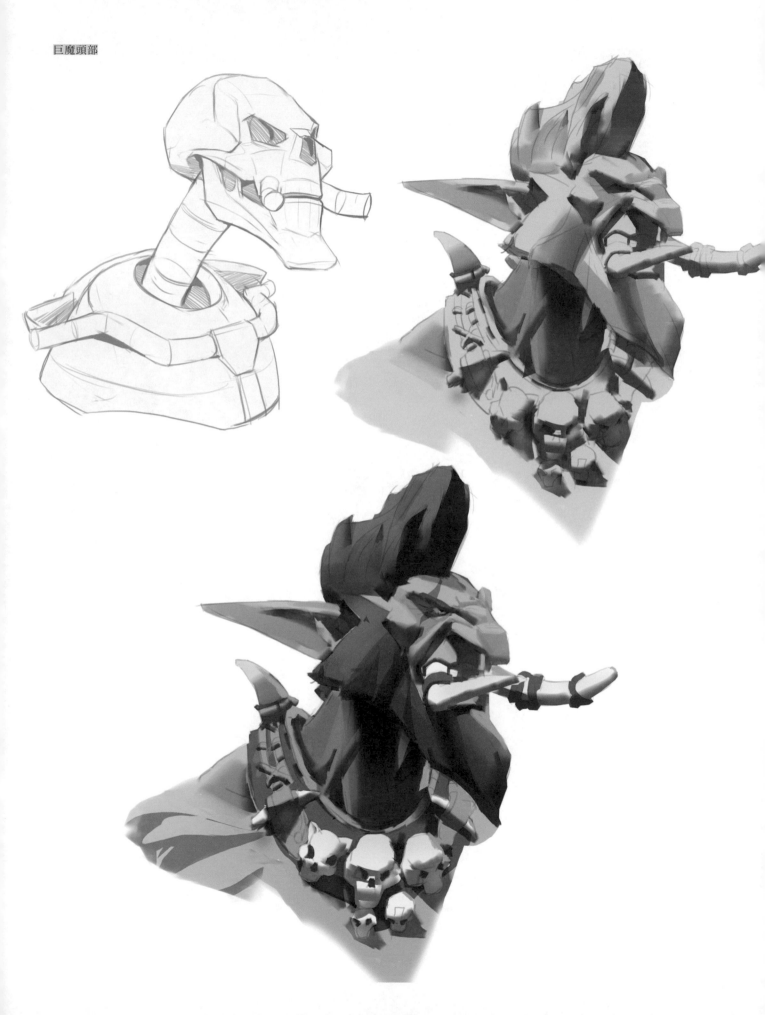

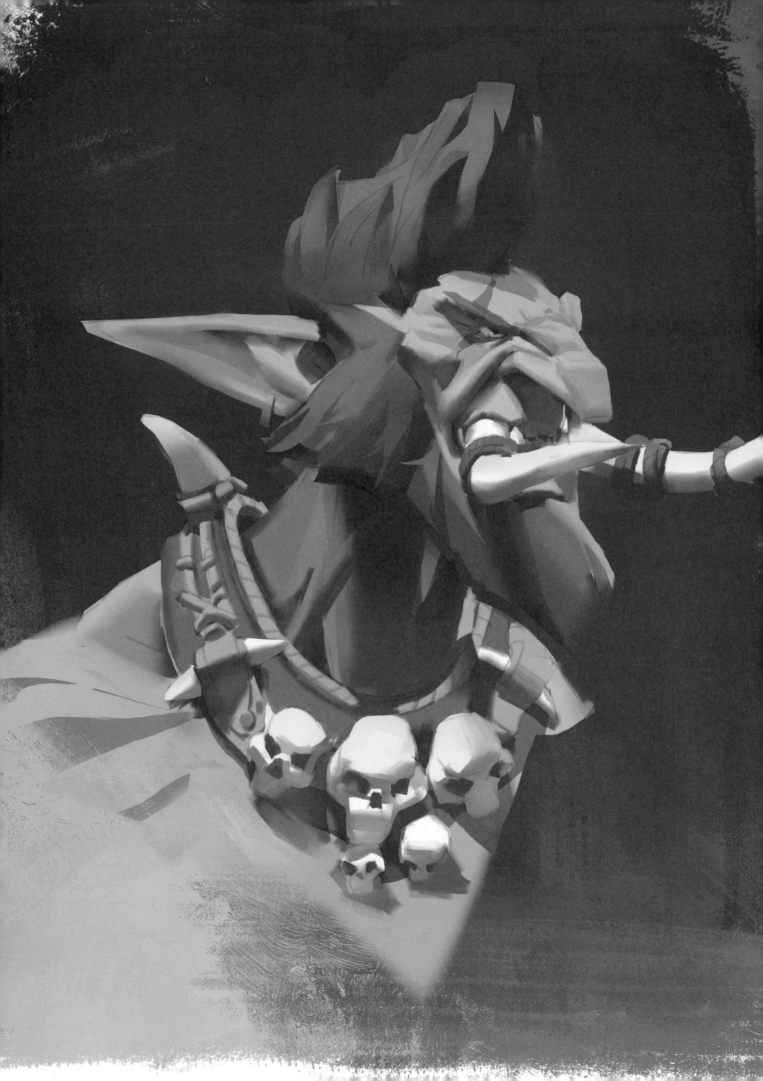

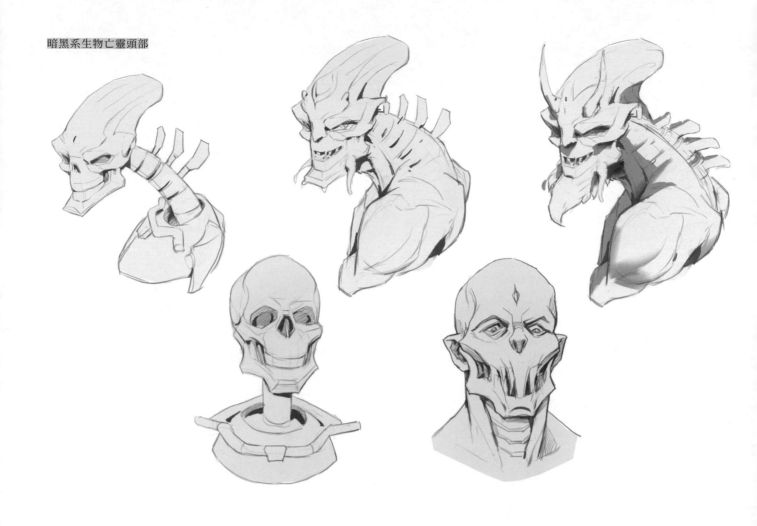

　　從頭骨入手,再結合對頭部體塊的歸納,可以畫出相對真實且複雜的形象。將結構歸納成體塊理解更有助於在表現光影時根據體塊的朝向計算出面的受光強弱,這樣繪製出的光影效果更統一。

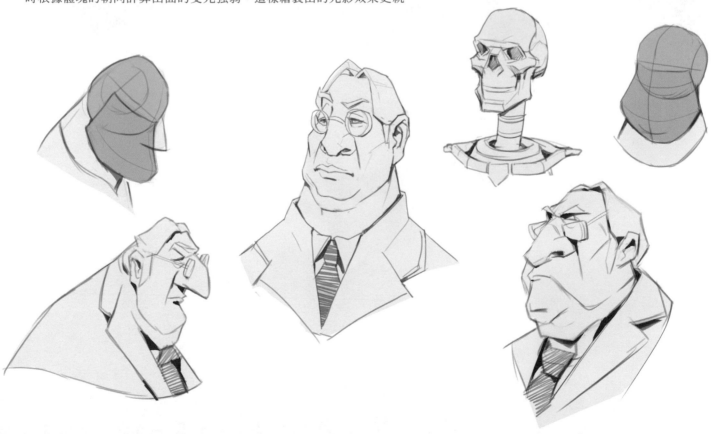

完成線稿後，試著用不同方向光源去分析，可以更好地理解並掌握頭部結構。

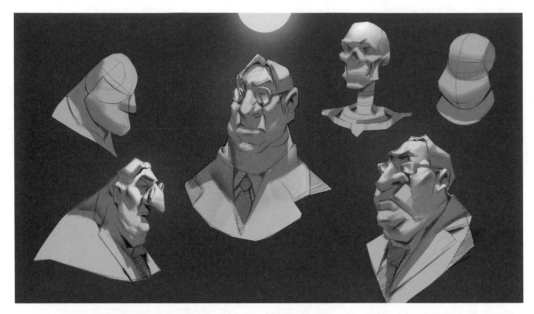

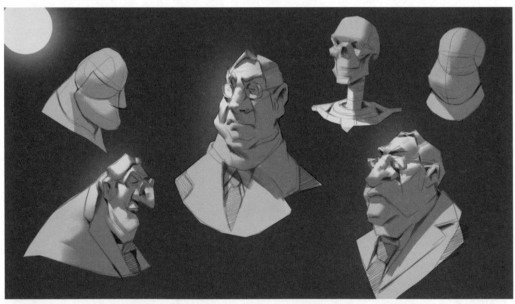

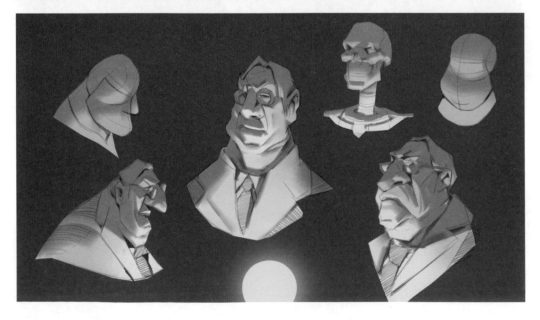

⊙ 頭部肌肉

頭部肌肉比較複雜，記憶時著重記憶咬肌、口輪匝肌、眼輪匝肌等這些影響體表輪廓的肌肉。

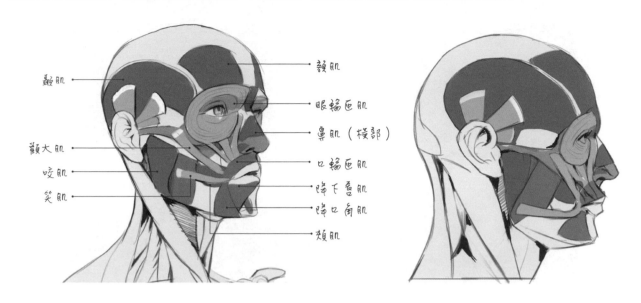

顳肌
顴大肌
咬肌
笑肌

額肌
眼輪匝肌
鼻肌（橫部）
口輪匝肌
降下唇肌
降口角肌
頰肌

頭部與頸部的連接關係

表現頭部與頸部的連接關係時，需要注意頸部與頭骨的銜接位置和橫截面的形狀，以及下頜底和頸部的連接結構。
頭部與脊柱的連接關係表現如下。

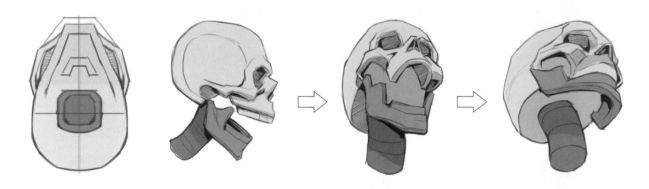

下頜底部與頸部相連接的地方會形成下方所示的紅色三角區域。　　頭部與軀幹的整體連接關係表現如下。

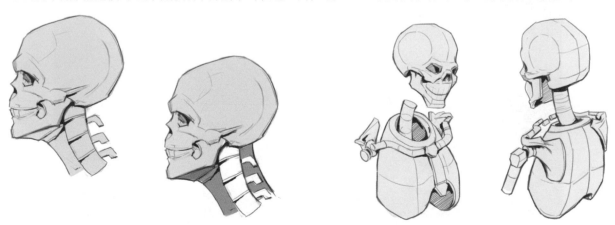

骨骼與肌肉的連接關係表現如下。

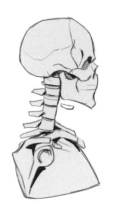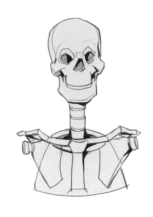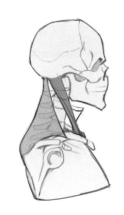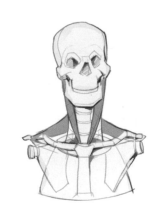

從體塊簡化的角度去理解頭部與頸部的連接關係表現如下。

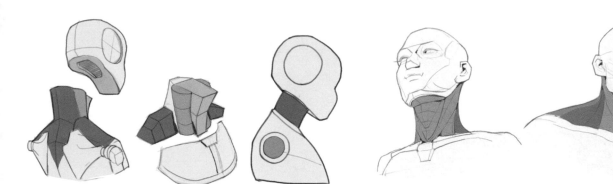

頭頸肩扭動關係表現如下。

03 五官和表情

動畫片中有很多人物角色,他們的外貌雖然誇張,但都建立在真實人物結構的基礎上,所以學習人物五官及表情的相關知識很重要。

眼睛

眼睛是人的重要器官之一,也是需要著重刻畫的部位。想要畫好眼睛,就要對眼睛的結構有一定的瞭解。

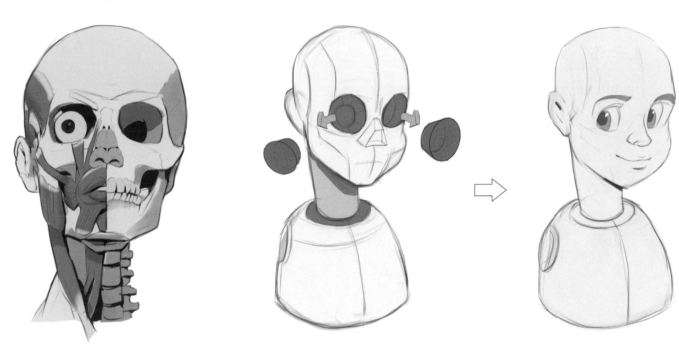

◉ 眼睛的結構

先來瞭解一下眼睛的基本結構。

眼睛是一個球體,作畫時需考慮眼睛周圍骨骼的包裹關係,這裡所講的眼睛結構包括眼睛及周邊眼眶的起伏變化。

眼睛及周圍結構由眉弓、瞳孔、內眼角、下眼瞼、眼白、外眼角和上眼瞼組成。

在畫眼部的結構時,要明白眼珠是嵌入在眼窩裡面的,如此能更好地把握眼部結構的起伏。同時,兩個眼球的運動基本是一致的,如果眼睛不能對焦,就會顯得眼神渙散無神。

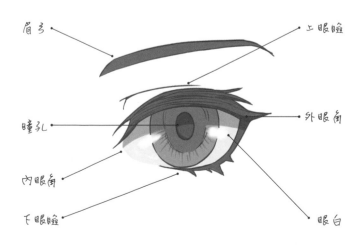

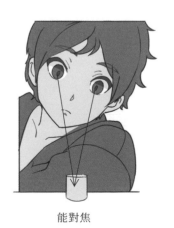

能對焦

不能對焦

物體離人的雙眼過近，容易使人形成"鬥雞眼"，為了避免造成"鬥雞眼"或者眼神渙散的情況，就要把眼珠當作可轉動的球體去表現。

從外形上看，眼珠是一個球體被包裹在眼皮下面，所以通常我們看人眼睛時都不能看到眼珠的全部，而只能看到一部分，並且看到的眼珠部分是呈杏仁狀的。

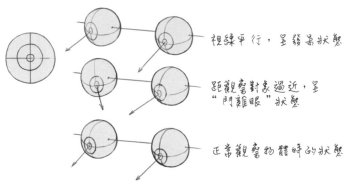

視線平行，呈發呆狀態

距觀察對象過近，呈"鬥雞眼"狀態

正常觀察物體時的狀態

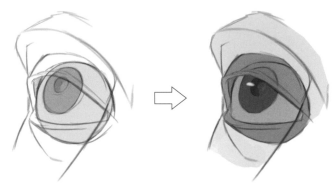

此外，強化表現眼部結構可使畫面看起來更加寫實，而弱化眼部結構則可以讓畫面看起來更加偏向二次元風格。

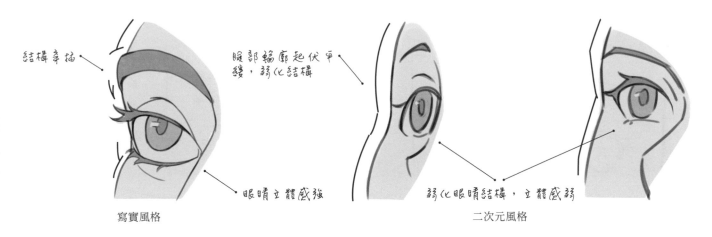

結構穿插

眼睛立體感強

寫實風格

眼部輪廓起伏平發，弱化結構

弱化眼睛結構，立體感弱

二次元風格

繪製眼睛結構可以從基礎的幾何形體入手，再逐步細化體塊結構，最終繪製出複雜的眼部結構。

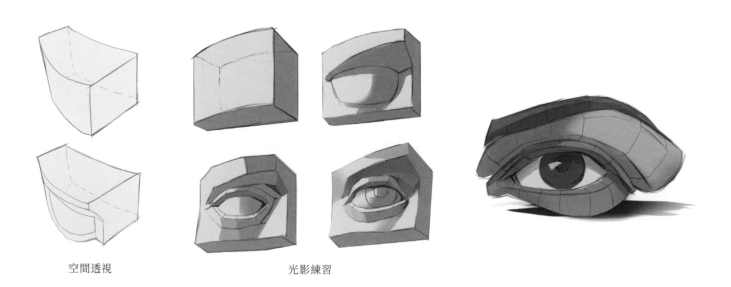

空間透視

光影練習

接著來瞭解一下眼睛的空間透視結構表現。

因為人的左右眼在同一透視水平線上，所以在針對眼睛的空間透視結構進行表現時，可以將眼部放入長方形透視中，然後表現各個角度的眼部透視變化，繪製流程如下。

01 先畫出一個透視面，畫出中間的等分線，然後畫出一條表示面部朝向的弧線。

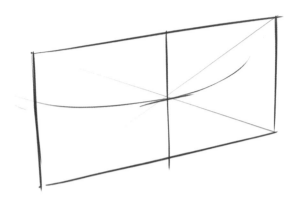

02 根據面的透視關係確定兩個眼睛的外輪廓，眼睛要貼合代表面部朝向的弧線。

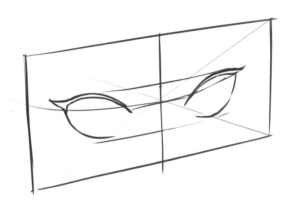

03 畫出眼珠，透視影響下的眼珠不再是圓形的，而變得略扁，之後根據透視畫出左右側的眉毛。

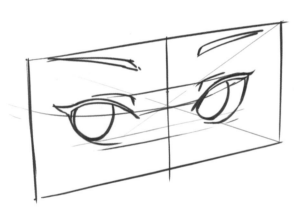

04 根據眼睛的寬度畫一個三角形，繪畫出鼻子的位置（適用於二次元風格的畫法）。

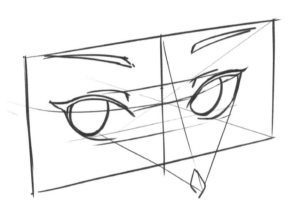

05 透過簡單的黑白灰關係進一步表現眼睛的結構。

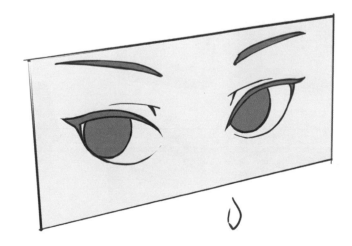

學會了以前面的方法繪畫有透視的眼睛後，就可以練習繪製各種透視角度的眼睛了。

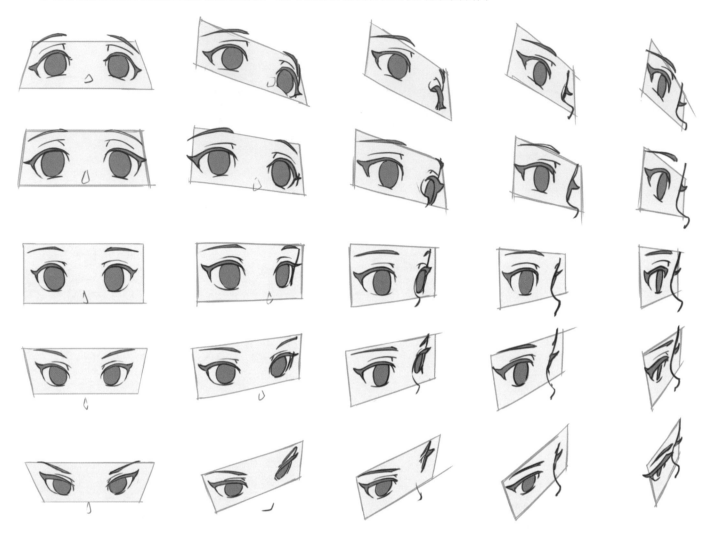

◎ 眼睛及周圍結構的繪製流程

繪製眼睛時，一定要注意其在頭部的位置及透視關係，眼睛及周圍結構的繪製流程如下。

01 確定眼睛的透視線，這一步要有方塊意識，以眼睛朝前的面與耳朵所在的側面為參考，用球形表示眼睛，確定眼珠的觀看方向。

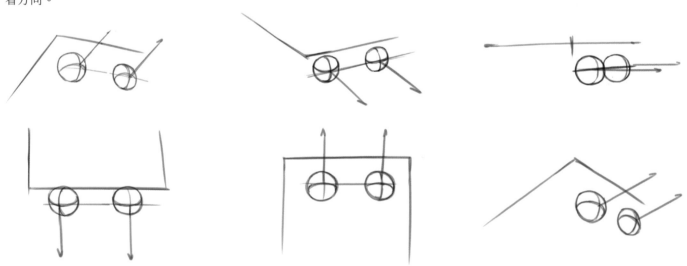

02 注意眉弓骨與眼珠的關係，表現清楚眼睛的形狀。

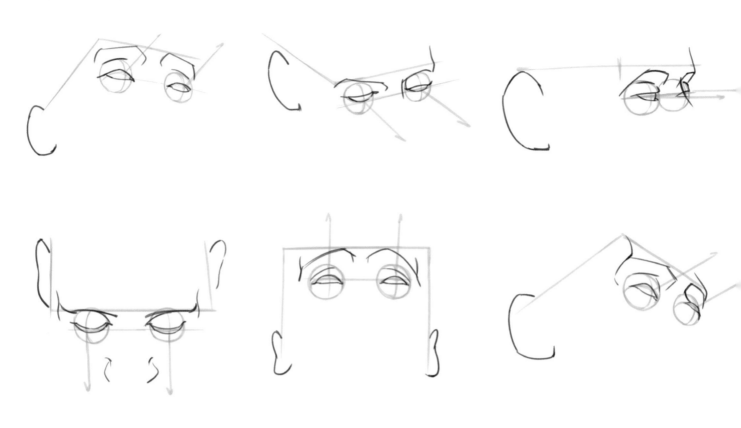

03 畫出眼珠，根據眼部結構刻畫眼角周圍的皺紋。

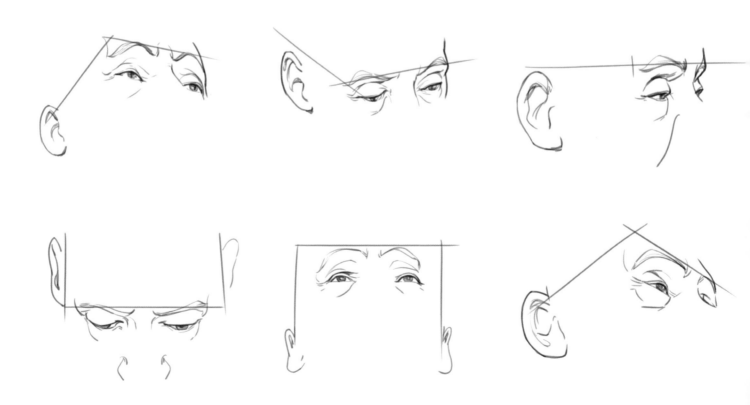

之後按照同樣方法畫出更多形式和風格的眼睛。

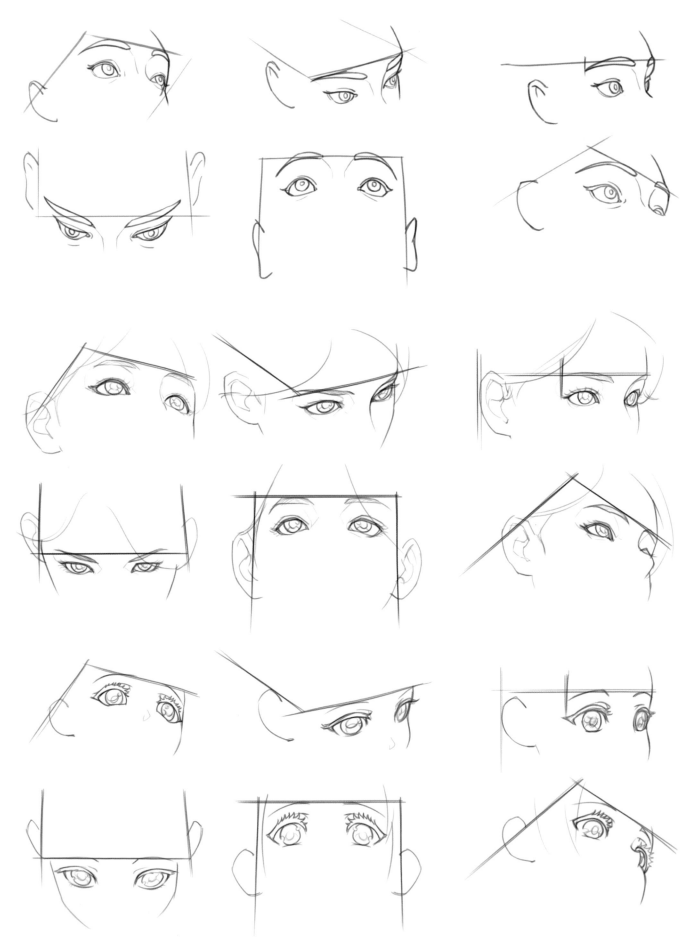

◉ 不同風格和角度的眼睛表現

眼睛最能呈現一個人的氣質，主要透過改變內外眼角的高低、上下眼瞼的形狀、睫毛的長短、單雙眼皮等來表現。人在做出表情時，其眼睛的形狀會發生變化。

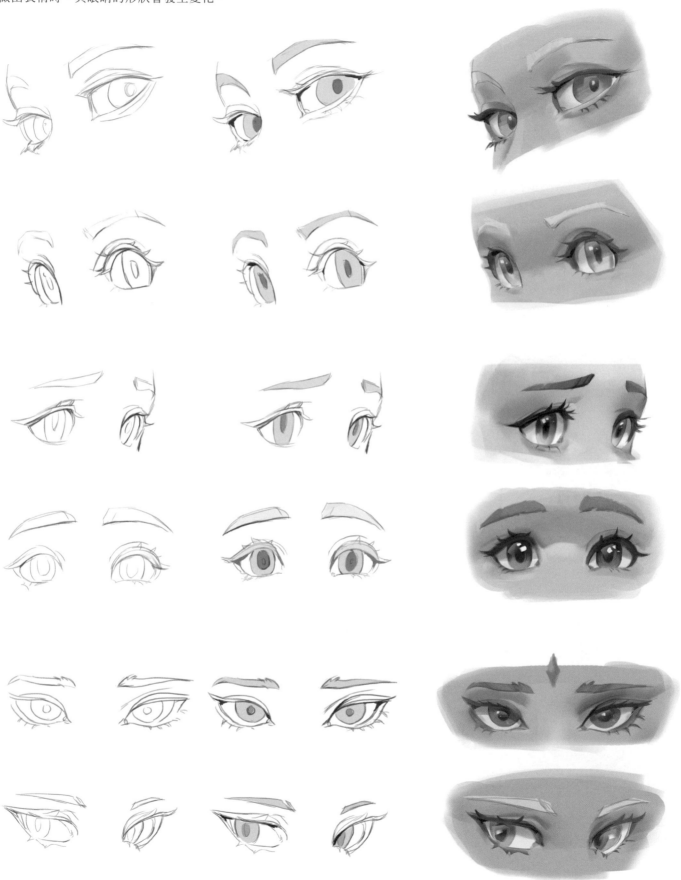

眉毛

眉毛的形狀和位置可以突顯人物的性格，強調對眉毛的刻畫，能更強化人物的性格特徵。

◎ 眉毛的結構

眉毛的結構分為眉間、眉頭、眉峰和眉尾。

眉間是指眉毛與眼睛之間的距離，一般情況下眉間約為一個食指的寬度。

顳線：從眉骨處延伸至上，是切割額頭到太陽穴兩個平面之間的一條重要的轉折線。

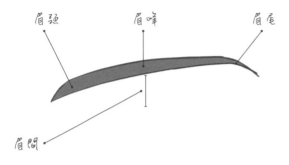

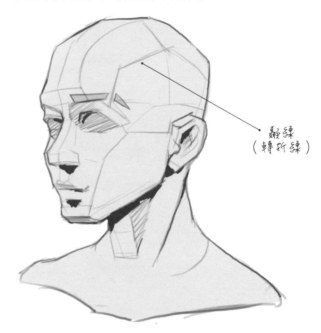

需要注意的一點是眉毛附著在骨骼上必然會經過顳線，顳線是頭骨上的轉折線，因此在眉峰處也會發生轉折。

以上所講的內容在表現一些風格化的人物時也同樣適用。

◎ 不同風格和角度的眉毛表現

眉毛是附著在眉弓骨上的，眉毛有很多種形態，可以根據人物性格畫出相應形狀的眉毛，刻畫表情時也要根據具體的表情選擇合適形態的眉毛。

眉毛的刻畫主要從長短、粗細，以及眉頭、眉峰和眉尾的弧度等特點入手。

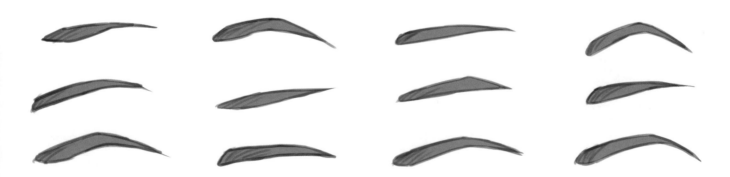

眉毛要貼合頭部結構，要符合透視規律。

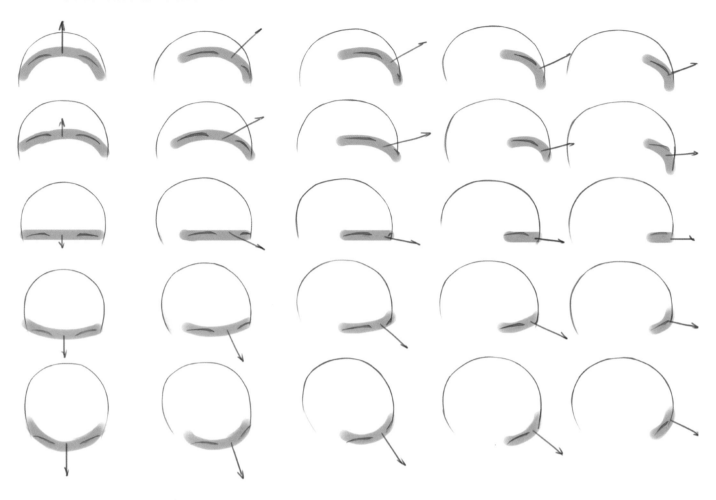

鼻子

鼻子位於面部正中，在寫實繪畫中要著重刻畫，而在繪製二次元風格的人物時，為了強化眼睛，可將鼻子畫得簡單一些。

○ 鼻子的結構

鼻子主要由鼻尖、鼻小柱、鼻孔、鼻根、鼻梁、鼻背、鼻唇溝和鼻翼等結構組成。

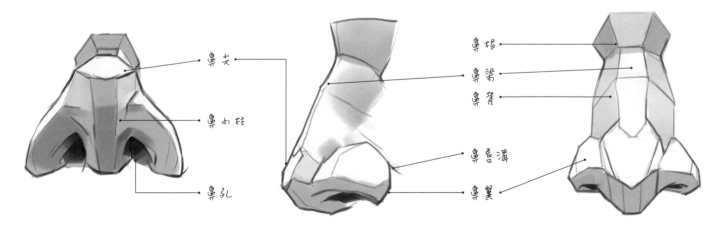

鼻子整體像一個立體的梯形，具有很明顯的朝向面。將梯形繼續刻畫，可以得到更加精確的鼻子形狀。

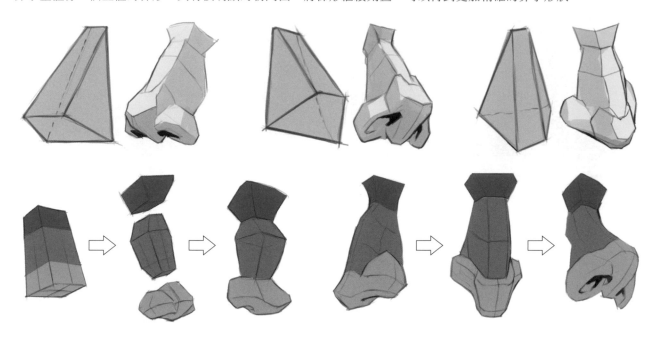

鼻子在面部正中間，可以指示人物頭部朝向的作用。

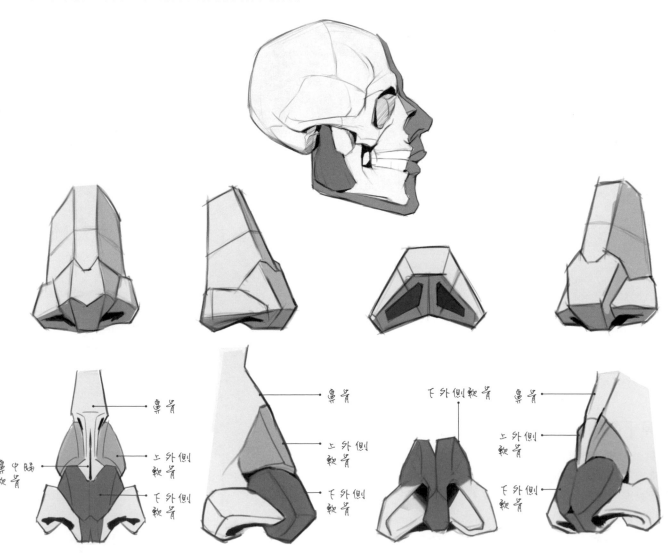

鼻子上有很多軟骨，有些軟骨是能活動的。

瞭解鼻子的基本結構後，就可以根據受光面去分析鼻子的光影，可以更好地畫出結構清晰的素描形態。

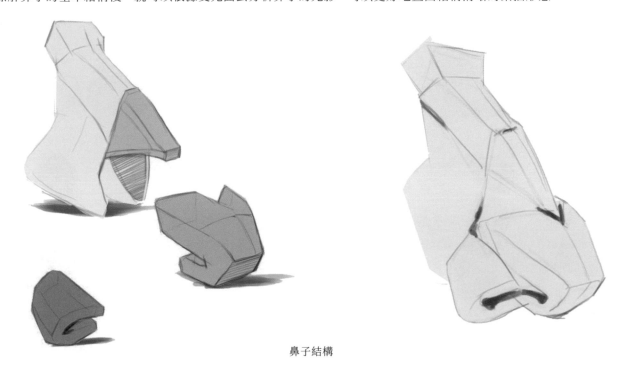

鼻子結構

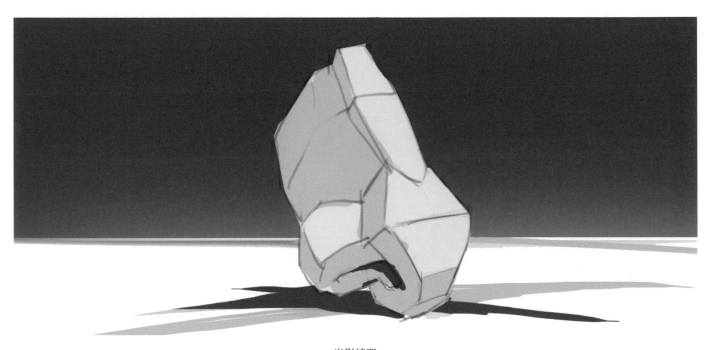

光影練習

○ 鼻子的繪製流程

鼻子的繪製流程如下。

01 畫出不同角度鼻子的幾何輪廓（注意透視關係）。

02 根據幾何輪廓去細分鼻子的結構。

03 根據畫的造型為鼻子填充色調。

04 深入刻畫鼻子，使鼻子更立體。

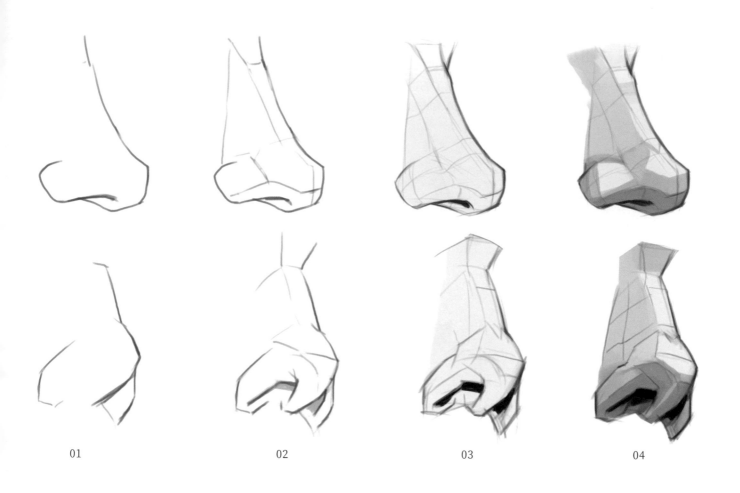

01	02	03	04

之後按照同樣的方法畫出更多形式和風格的鼻子。

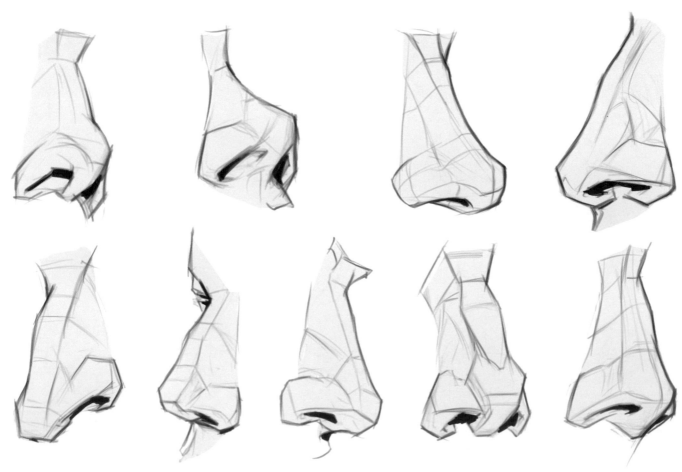

不同的風格和角度的鼻子表現

若想畫好各個角度的鼻子，一定要掌握好鼻子的透視關係。先觀察各個角度鼻子的鼻底位置，透過鼻孔或者鼻翼的輪廓將其塑造出來。然後刻畫出鼻頭的形狀大小和鼻梁的起伏與長短變化。最後畫出鼻子的陰影。

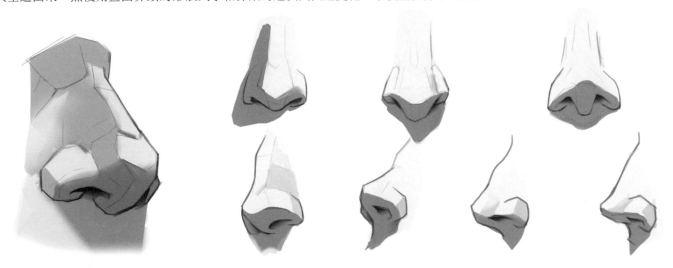

針對鼻子的刻畫，需要特別注意的是鼻梁、鼻頭和鼻孔的表現。

正面和側面的鼻頭部分一般比較大，而側面的鼻子在鼻梁的部分變化會比較多。

不同類型的鼻子輪廓可以反映不同的人物性格。

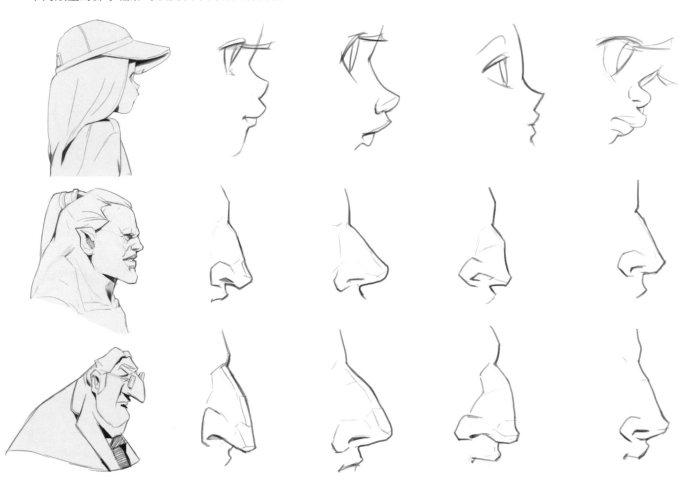

提示

在繪製二次元風格的人物頭部時，為了突出眼睛，一般會弱化鼻子的結構，讓鼻子顯得更加小巧。

嘴巴

　　嘴巴是可以表現複雜動作的。在表現人物時，可透過調整嘴巴和眼睛刻畫出各種不同的表情。也正因為如此，嘴巴也是比較複雜而且難畫的部位。

◎ 嘴巴的結構

　　想要畫出的嘴巴不顯得平，那麼就需要瞭解並表現出嘴巴的結構。
　　嘴巴的結構一般可分為上下唇、唇珠、嘴角和人中等。

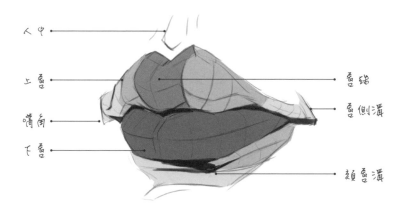

　　對於嘴唇的結構表現，要沿著牙齒畫曲線，越到中心越厚，上嘴唇貼在下唇上。所以下嘴唇比上嘴唇窄，沒有上嘴唇那麼突出。而且，嘴角處會有陰影。上嘴唇中間鼓起的是唇珠，唇珠兩側也會微微鼓起。下嘴唇只有左右兩個地方微微鼓起，中間稍微凹陷。

　　嘴巴是比較柔軟的部位，注意嘴巴縱向上的起伏，在繪製時注意畫出嘴巴的立體感。

　　嘴巴橫截面是一個弧面，繪製時要注意表現出來，同時要注意嘴角處轉折的變化。

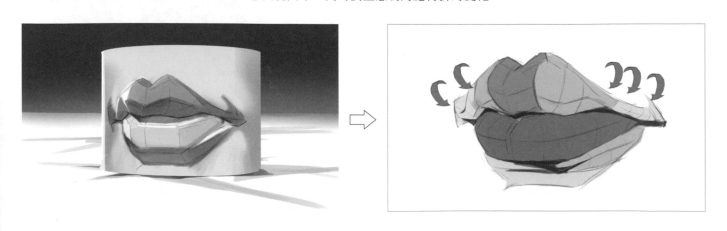

在繪製嘴巴時，一般很少會畫出嘴唇，大多是概括地表現嘴巴的形狀（繪製寫實風格的嘴巴除外）。
把嘴巴想像成一個球體，嘴是畫在球體上的，球體角度的不同也會使嘴的形狀發生變化。

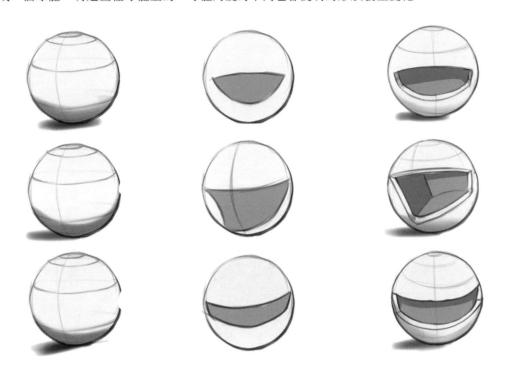

瞭解嘴巴的整體結構後，還需要瞭解嘴巴的內部結構。嘴巴的內部結構包括牙齒、舌頭和牙齦。在繪製時，可以先畫出
這些結構，再進行深入刻畫。

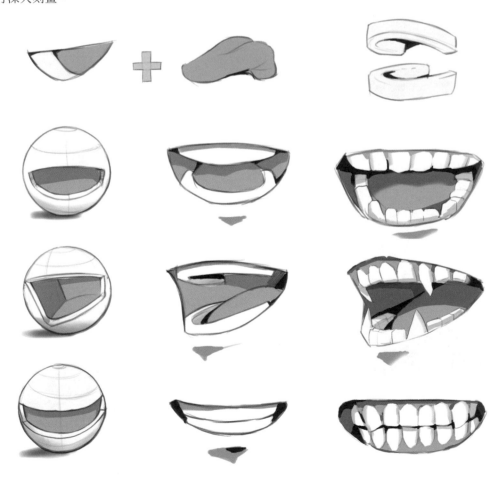

嘴巴的繪製流程

嘴巴的繪製流程如下。

01 畫出不同角度的球形結構。

02 在球形結構的基礎上畫出嘴的形狀,上下對比著畫出仰視和俯視角度的嘴。

03 畫出牙齒和舌頭等結構,讓嘴巴表現得更完整。

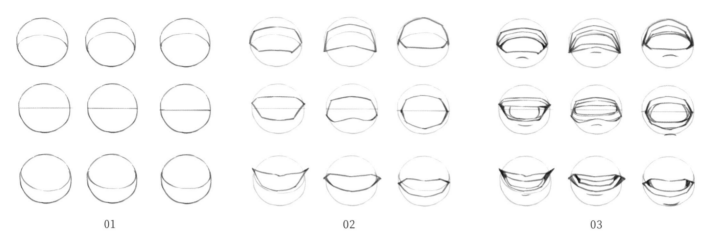

01 02 03

不同風格和角度的嘴巴表現

大部分人在表現嘴部時,通常都會用一條簡單的線去表示,只有在嘴巴張開時才會畫出嘴巴的內部結構,在二次元風格的人物嘴部時是很少畫出上下嘴唇的。

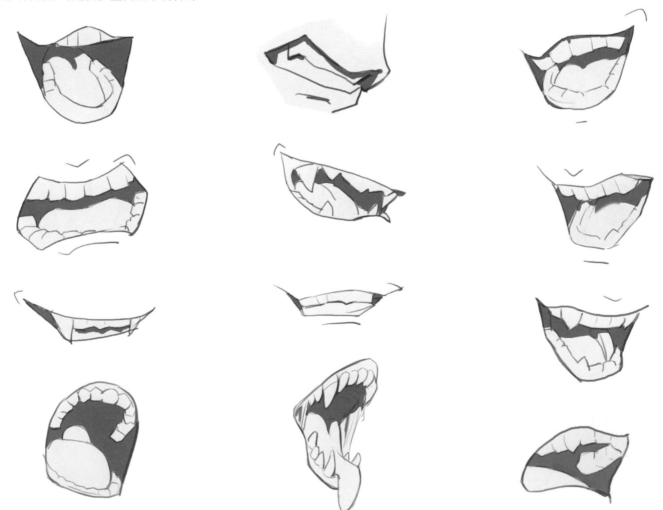

耳朵

　　耳朵是由內外耳輪、對耳輪、耳屏、對耳屏和耳垂等構成的，除了耳垂是脂肪體外，其他部分都是軟骨組織。耳朵整體呈上寬下窄的形態，中間是一個凹形碗狀體。

◉ 耳朵的結構

　　耳朵在五官中是最不起眼的部分，位於頭部的兩側。從縱向上來說，耳朵處於頭部的中間位置。

　　對於剛學畫人像的人來說，耳朵結構是比較複雜的，為了方便記憶，可以把耳朵拆分成幾個簡單的體塊來理解。

三角窩　　　　　　　　　　　　　　　　耳輪

耳屏　　　　　　　　　　　　　　　　對耳輪

　　　　　　　　　　　　　　　　　　對耳屏

耳垂

側面　　　　　　　　　　　　正面　　　　　　　　　　　　背面

◉ 耳朵的繪製流程

　　耳朵的繪製流程如下。

01 根據不同的角度，畫出耳朵的簡易幾何輪廓，注意透視關係。

02 根據幾何輪廓，細化耳朵的結構。

03 根據耳朵的造型，在耳朵的輪廓內填充二分色調。

04 深入刻畫耳朵的結構，使耳朵更完整。

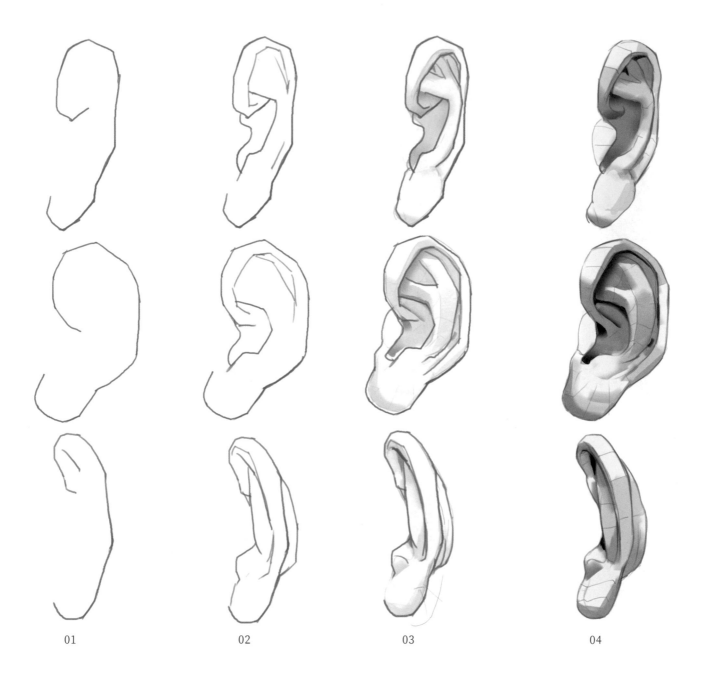

01 02 03 04

● 不同風格和角度的耳朵表現

普通風格耳朵的不同角度表現如下。

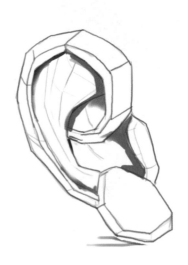

二次元風格和魔幻世界中精靈的耳朵是在普通風格耳朵結構的基礎上演變而來的。

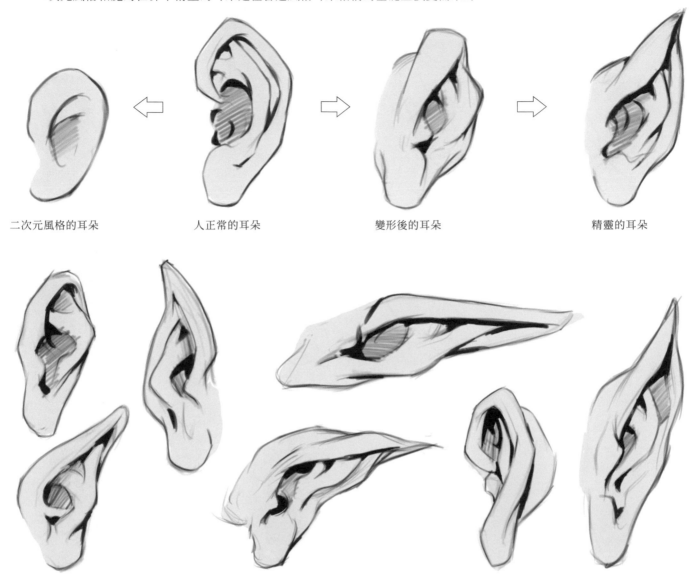

二次元風格的耳朵　　　人正常的耳朵　　　變形後的耳朵　　　精靈的耳朵

在實際繪製時，要注意不同角度耳朵的光影變化。

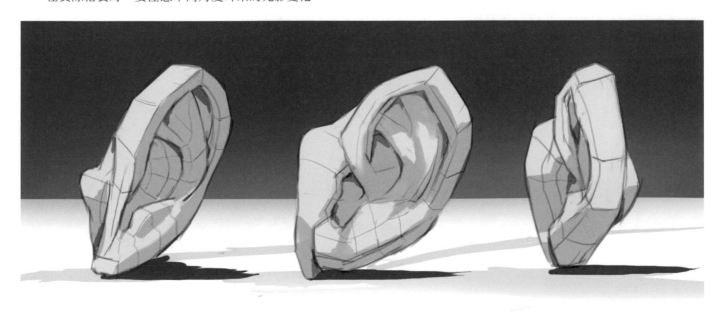

表情

　　人的表情是多變的，每種表情都有一定的面部變化規律。但是由於人的長相和個性不同，不同的人所呈現出的表情也會有一定的差異。

　　人的面部表情變化主要呈現在眉毛、眼睛和嘴巴的形態變化上。透過調整五官的形態，就可以表現出豐富的人物表情。

　　下圖以喜、怒、哀、驚訝、恐懼、厭惡（蔑視）這6種基本表情為例進行示範分析。

　　喜：一般人在喜笑顏開時，面部會舒展開，因此在畫此類表情時就要注意增大眉毛和眼睛的距離，表現出人物放鬆的狀態，此外要把人的嘴角畫得上翹一些。

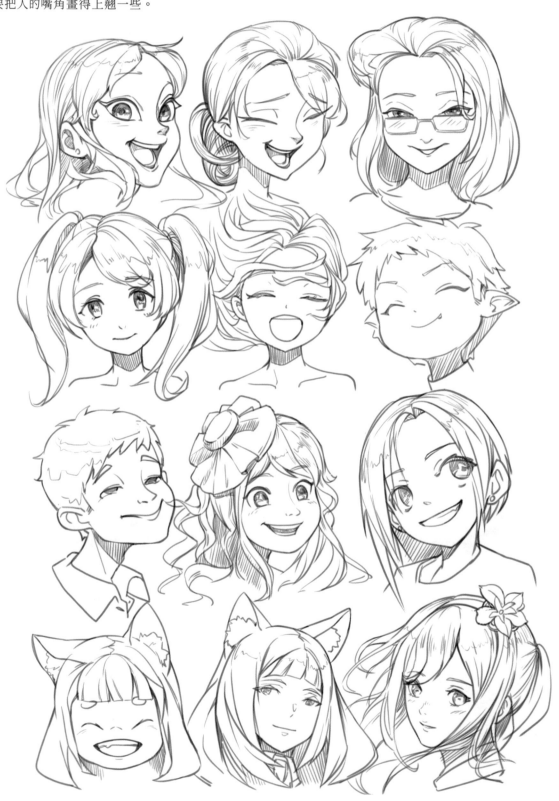

怒：人在憤怒時，面部主要特點是眉毛和眼睛的距離比較近，眉毛上翹，呈現為一種緊張的狀態，並且瞳孔是收縮的，顯得比較小。

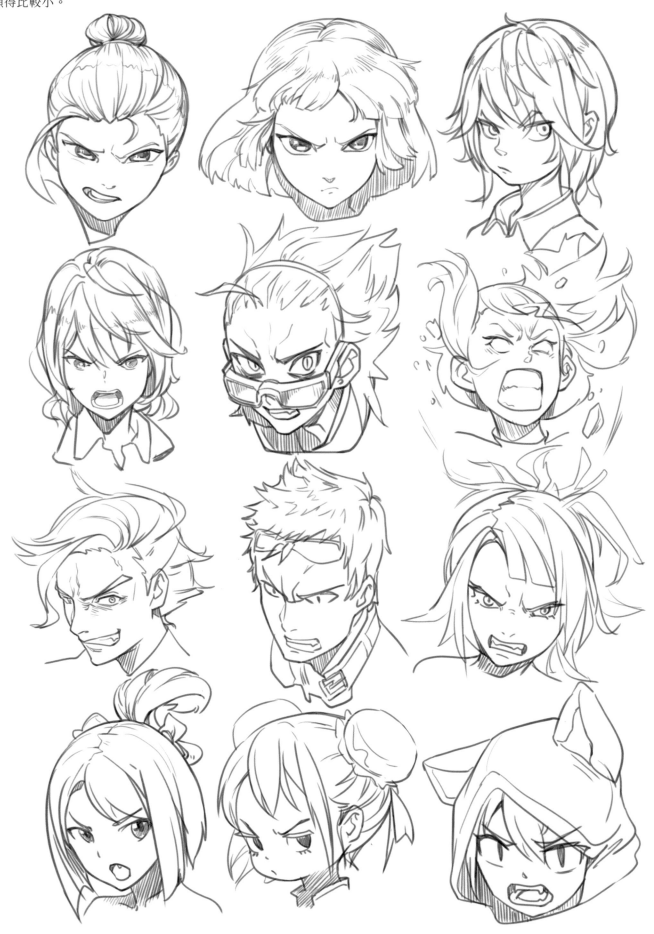

哀：人在哀傷時眉毛一般呈"八"字形，眼睛可圓睜、可低垂、可無神，配合其他表情特有的狀態，會使哀傷的表情顯得更加細膩微妙。

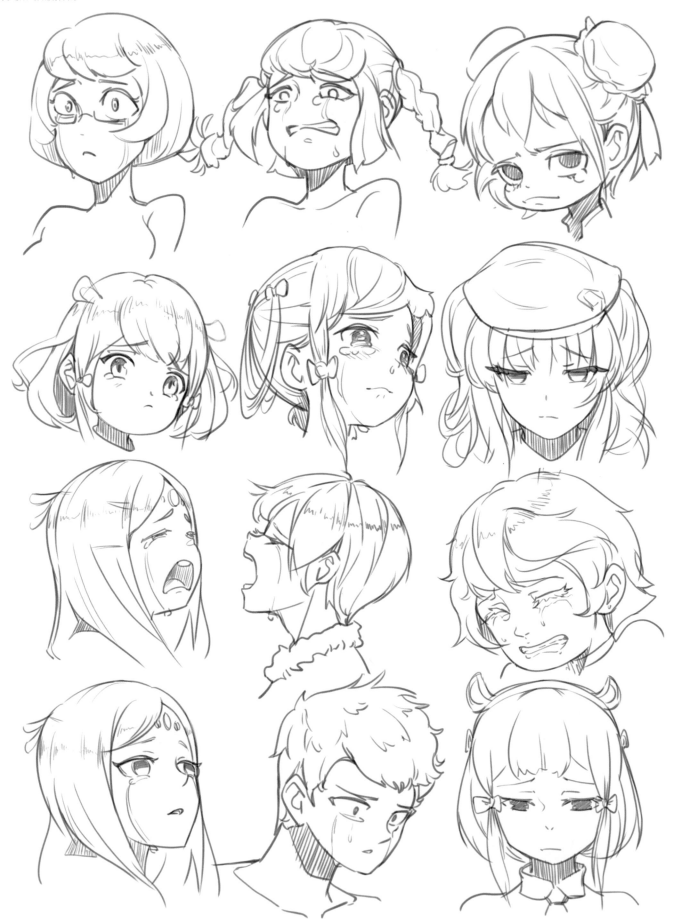

驚訝：人在驚訝時眼睛睜大，瞳孔縮小，眉毛一般離眼睛較遠，呈"八"字形，嘴巴大部分是張開的。

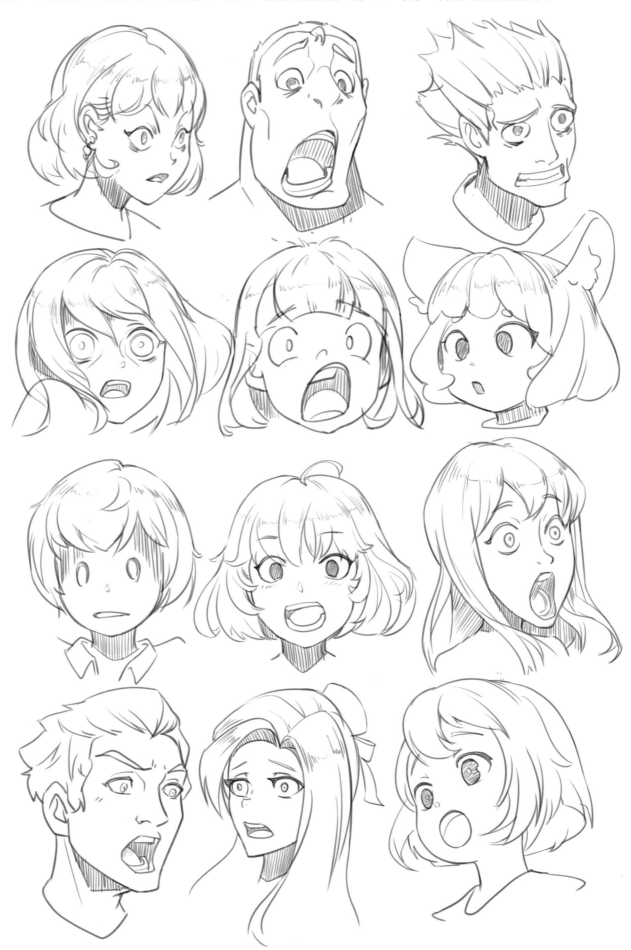

恐懼：人在恐懼時會因情緒緊張而眉頭緊鎖，相比驚訝的表情，眉毛離眼睛更近，嘴巴緊閉，瞳孔收縮，可在臉部畫一些細密的汗珠來表現人過度恐懼而產生的緊張感。

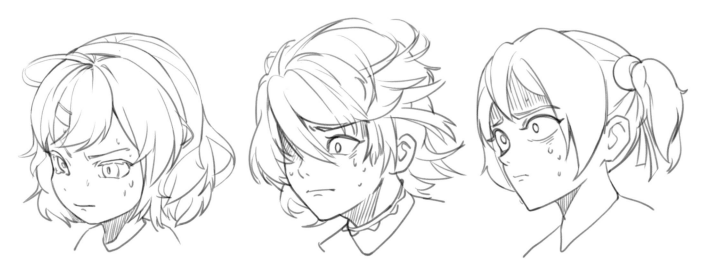

厭惡（蔑視）：人有這類表情時往往都會呈現不屑的感覺，眼睛斜看向一邊，嘴巴撇起，眉毛一般也會有高低的變化。

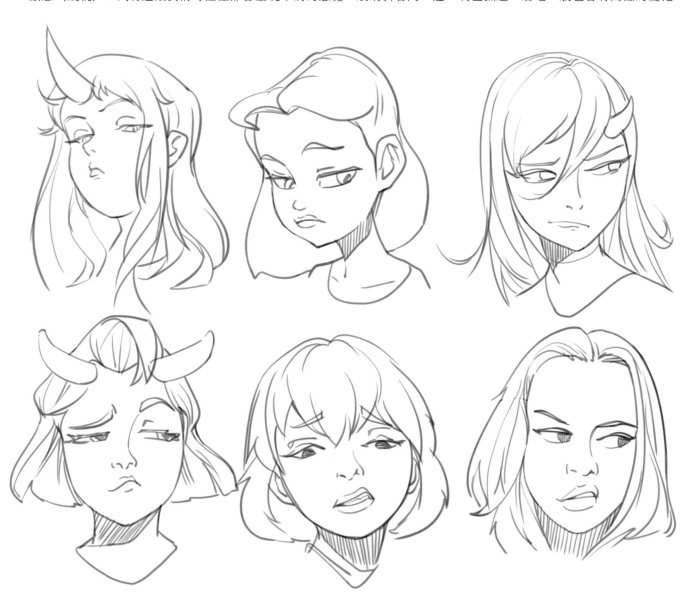

除了前面幾種常見的表情外，還會有兩種情緒相融合而產生的表情，如驚懼（驚訝+恐懼）、苦笑（笑+哀）等。

此外，還有一些表情是很微妙的。在實際繪畫中，想要將人物面部表現得更生動，就要多注意面部表情的細微變化，重點刻畫眼睛、眉梢和嘴角這些部位，同時要注意掌控五官的距離。

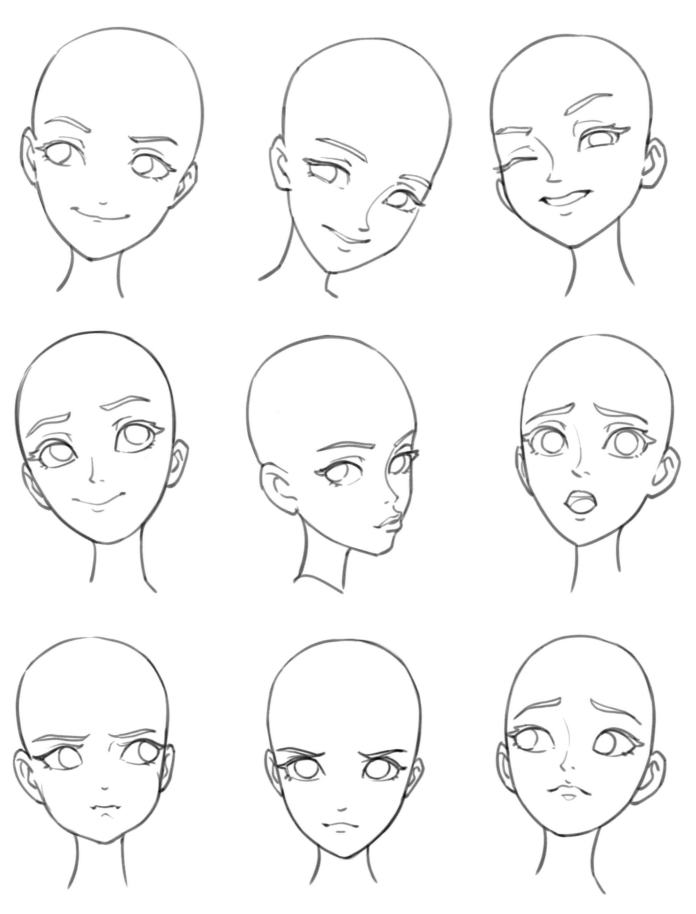

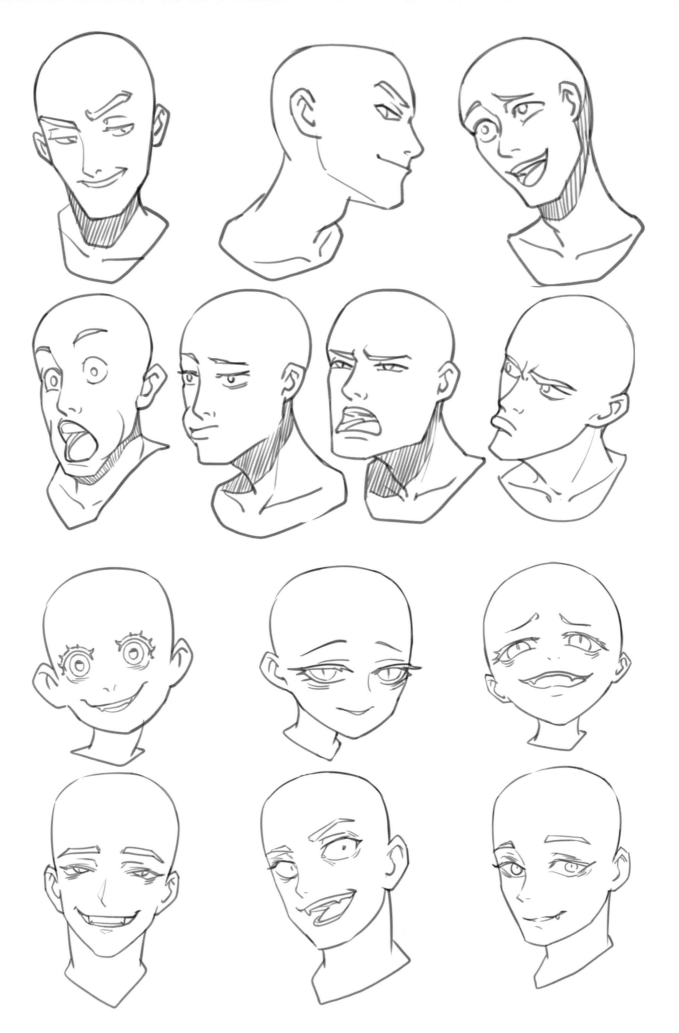

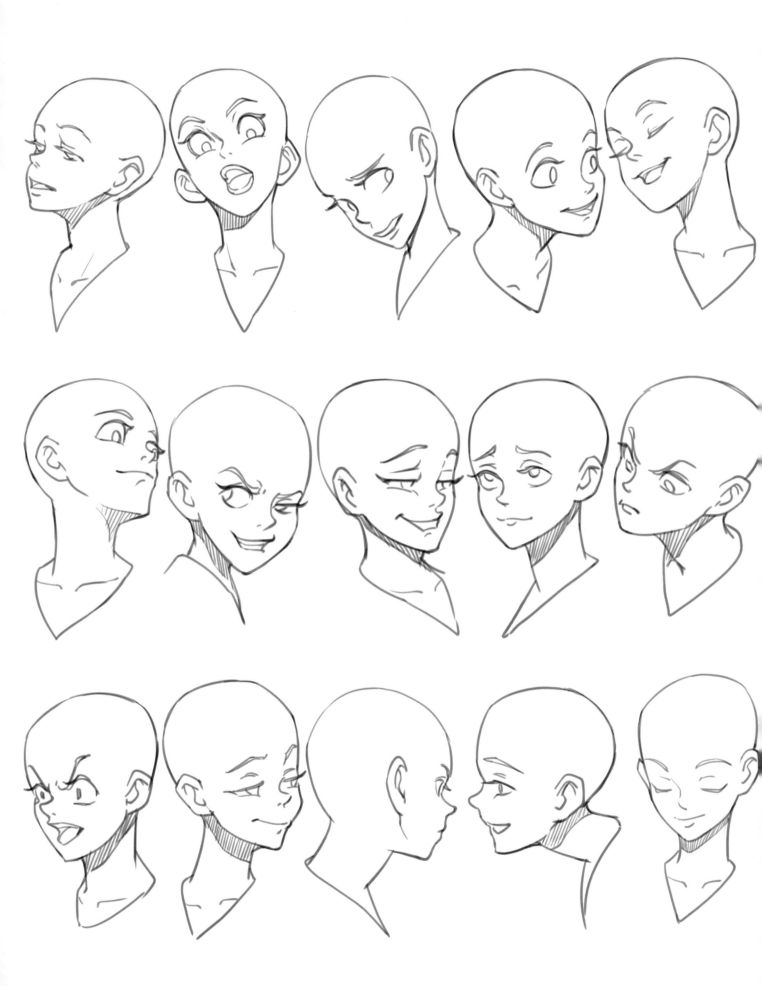

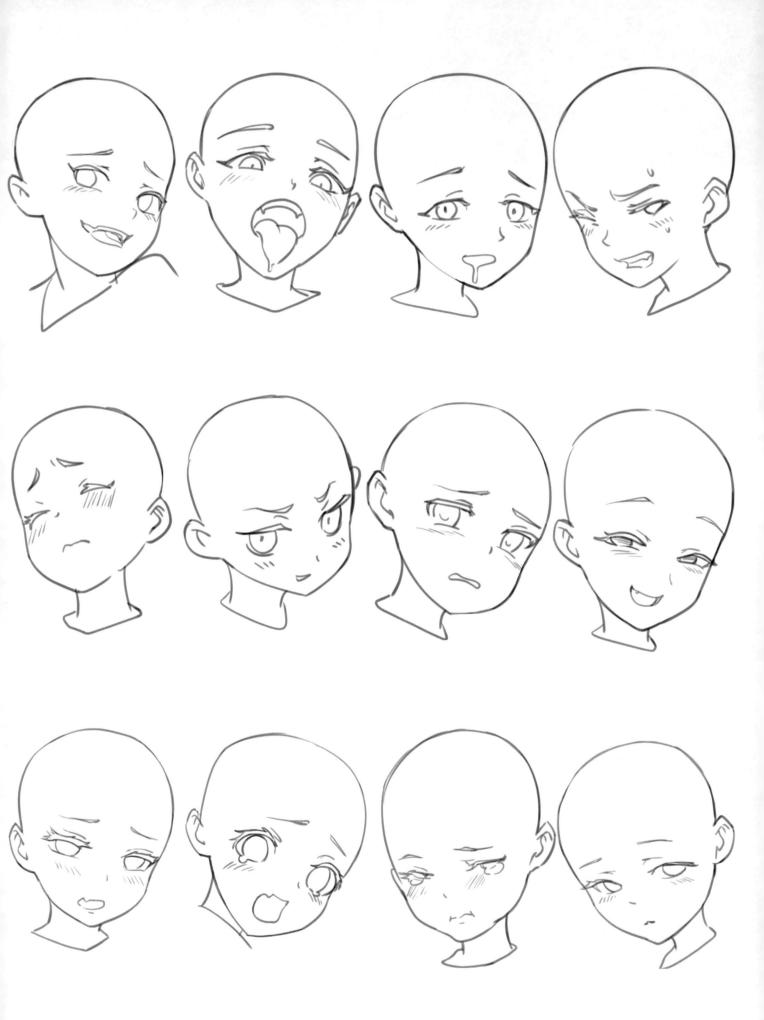

04 頭髮

一個好的角色是要讓人過目不忘的。而頭髮的造型在塑造角色時是非常關鍵的,頭髮的形態甚至與臉部的刻畫同樣重要。

頭髮的認知

以下將以3方面來講解頭髮。

◉ 頭髮的區分及頭髮與頭部的包裹關係

頭髮一般分為瀏海區、側髮區和後髮區等,髮型不同,頭髮的分區也是不同的,有些髮型可能沒有分區或分區較少(如有些髮型沒有瀏海,單馬尾髮型的側面區和後腦勺區合為一個整體)。

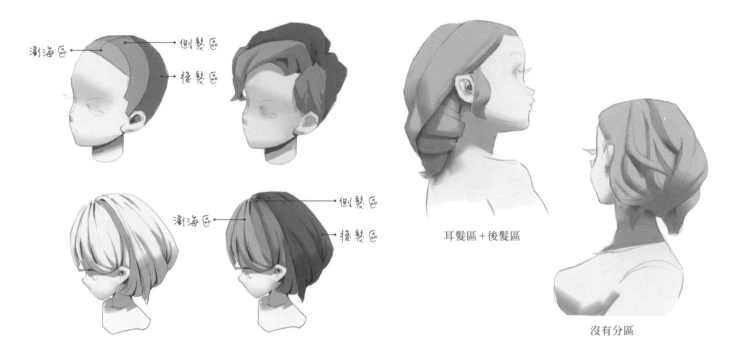

耳髮區 + 後髮區

沒有分區

此外,還要瞭解頭髮的髮際線、髮旋和中線等概念。

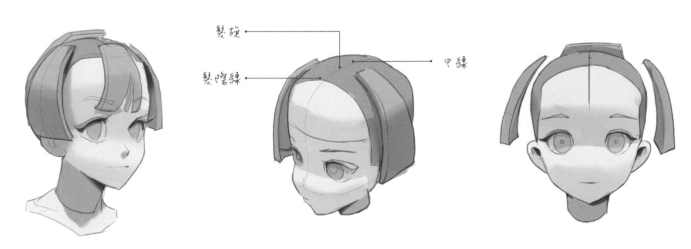

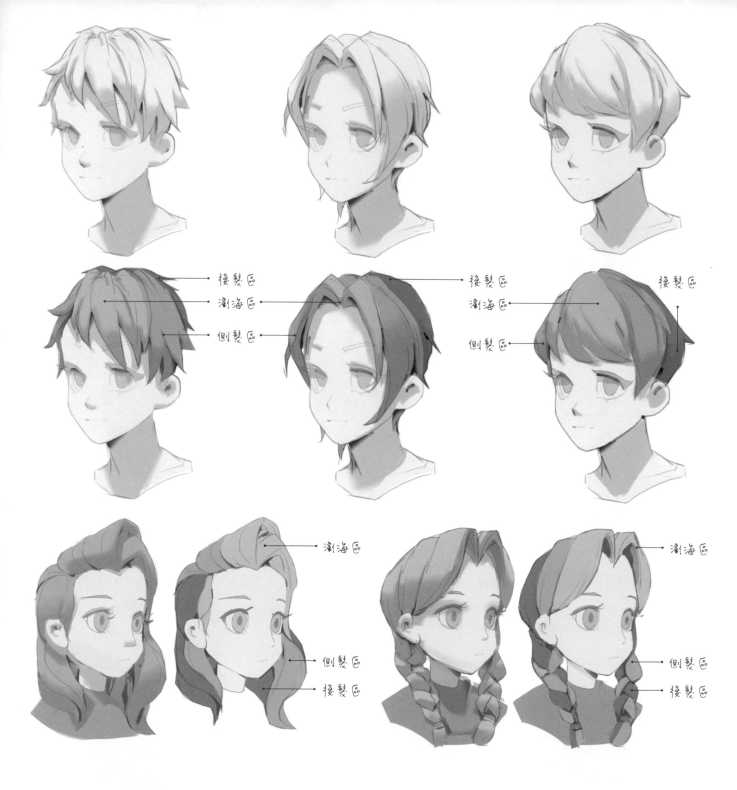

後髮區
瀏海區
側髮區

後髮區
瀏海區
側髮區

後髮區
瀏海區
側髮區

瀏海區
側髮區
後髮區

瀏海區
側髮區
後髮區

在表現髮型時，頭髮的中線是可以進行設計調整的。

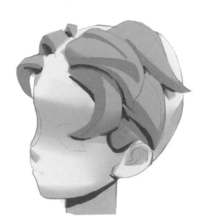

確定了中線，就可以根據頭髮的生長特點設計頭髮在頭部延伸的方向了。

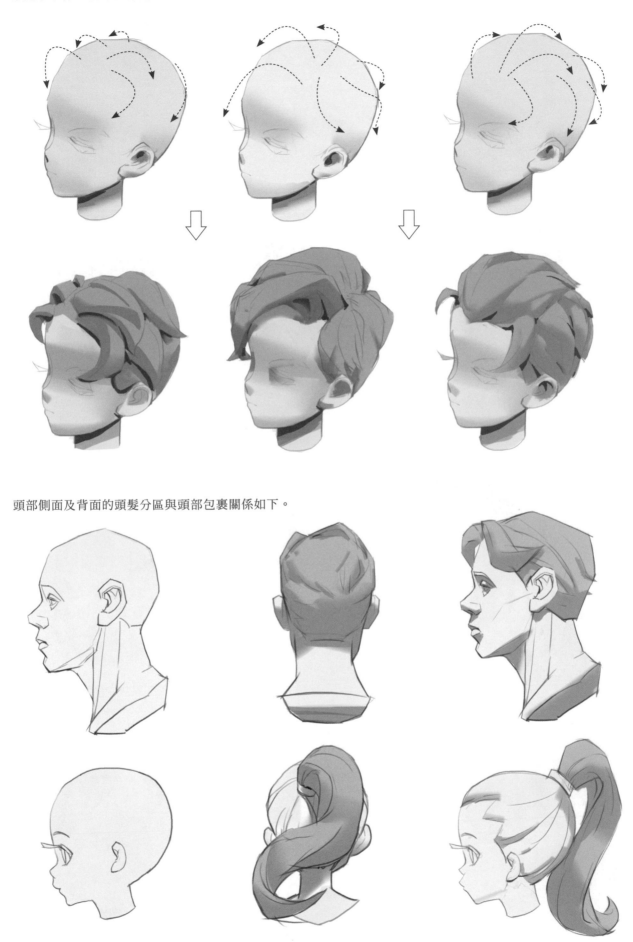

頭部側面及背面的頭髮分區與頭部包裹關係如下。

● 髮際線的位置和形態表現

　　髮際線的形狀與覆蓋頭顱的頭皮（頭髮生長的區域）有關。每個人的頭皮形狀都不相同，繪製時可以適當調整，以表現出不同風格的人物角色。

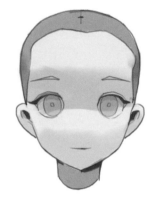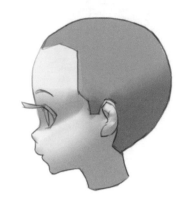

　　除了髮際線的形狀不同會對角色產生較大影響外，髮際線位置的不同也會對角色產生影響。例如，孩童和老人的髮際線較高，普通年輕人的髮際線略低。

● 髮型對角色產生的影響

　　在表現不同的角色時，如果對角色的髮型沒什麼想法的話，不妨從角色的性格入手，根據角色的性格和氣質為角色搭配合適的髮型。

　　通常來說，短髮女孩更具有活潑開朗的性格，而長髮女孩則會顯得更文靜端莊。

　　男性頭髮的長短不同也能反映人物的不同性格，短髮男性顯得更陽光、率性，長髮男性則顯得更安靜、沉穩。

除了頭髮長短會對角色的形象風格產生影響，造型不同的頭髮也會使角色的形象風格發生改變。

例如，紮高馬尾的女孩會給人比較年輕且富有活力的感覺，而換成其他的髮型就可能會給人相對成熟和嫻靜的感覺。

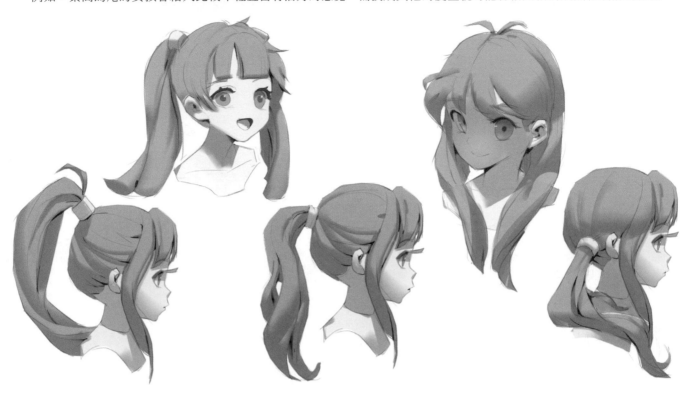

頭髮的基本型態表現

針對頭髮的基本形態表現，以下進行講解。

◉ 單束頭髮的繪製

單束頭髮是組成髮型的一個小單位，而不同髮型所組成的髮束形狀也不相同。在繪製單束頭髮時，不僅要注意頭髮的朝向，還要注意頭髮的粗細和彎曲程度的變化。

在排列組合單束頭髮時，要掌握好髮根和髮絲的關係。尤其是在繪製較為誇張的髮型時，表現好髮根和髮絲的關係可以使髮型看起來更真實。

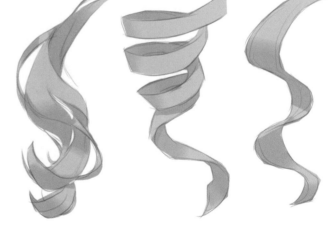

⊙ 不同形態頭髮的繪製

這裡主要以飛揚著的頭髮為例，展示不同形態頭髮的表現效果。

繪製飛揚的頭髮時，要考慮風的方向和重力的影響。先設計頭髮的彎曲走勢，再順著走勢畫髮束。

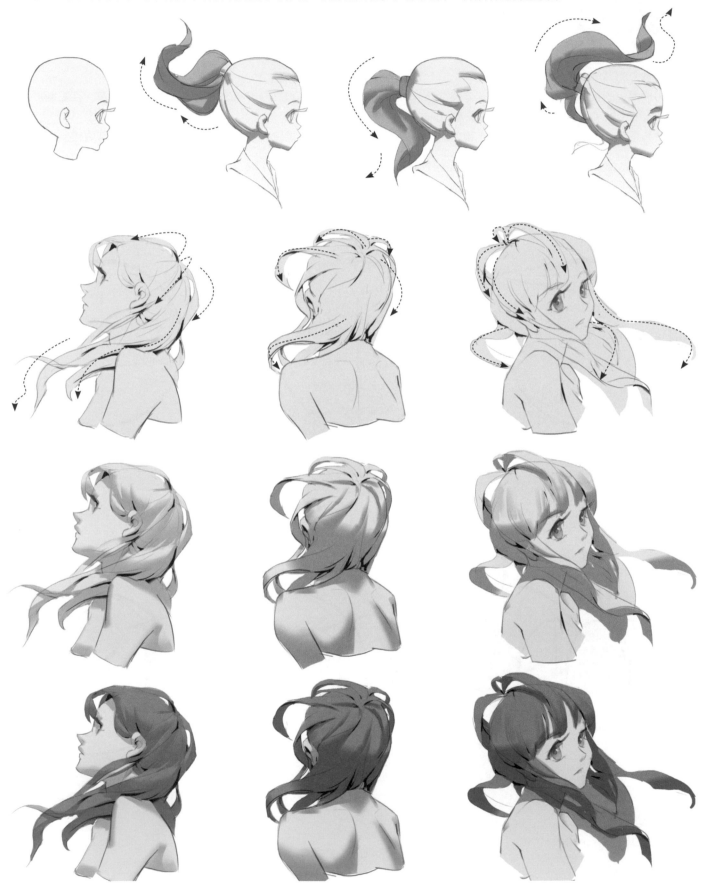

05 頭部的動態表現

想要畫出各種角度的頭部轉體動態，就要先瞭解頭部的基本模型組成方式。

這裡介紹其中一種模型組成方式。

組成過程的第一步，就是要樹立起方塊意識。用圓形概括地畫頭部最容易出現的問題是面部朝向不明確，而把圓形"套進"方塊中，則可以明確面部的透視關係和朝向。

繪製過程中，要注意側面圓的大小和比例，要將表示三庭位置的透視線畫準確，最後連接下巴完成頭部的模型組成。

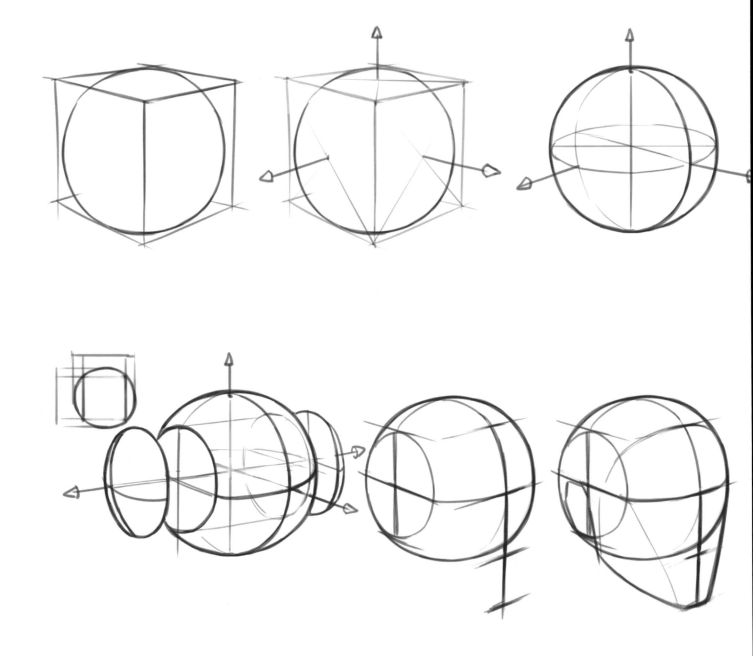

掌握了以上的繪製方法，就可以利用不同角度的方塊來繪製不同角度的頭部了。

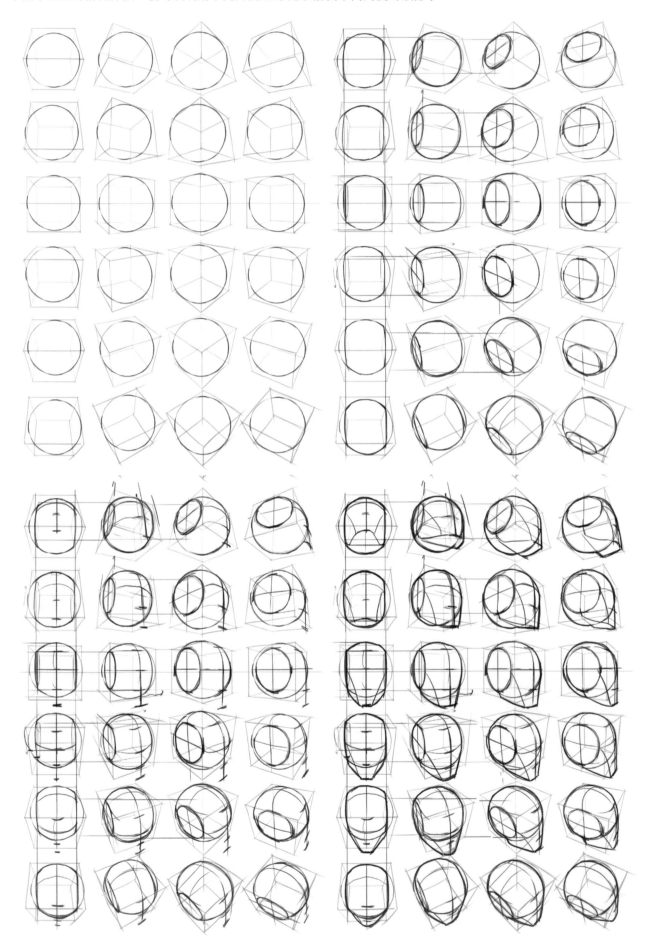

在頭部的基礎模型上，繼續細分面部塊面，得到更加具體的頭部動態，由此可更深入地理解頭部的動態變化情況。

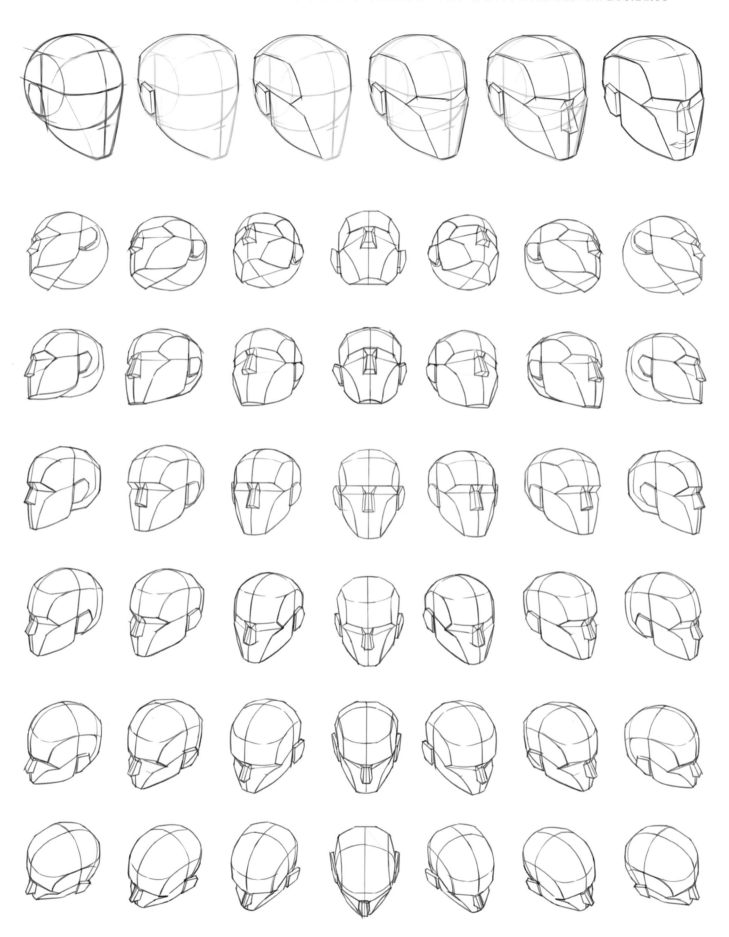

除了比較常規的頭部外，在畫二次元風格的人物頭部時也可以在基礎頭部模型上做調整，如改短下巴或放大眼睛等。

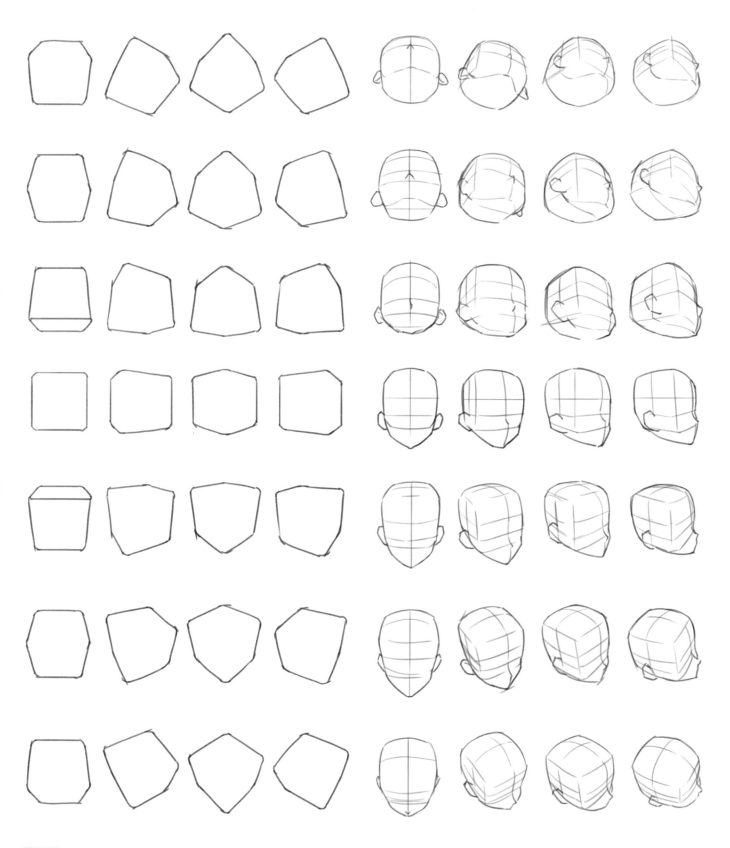

進一步細化頭部的基礎模型，刻畫五官，得到更加細緻且角度各不相同的頭部形態。

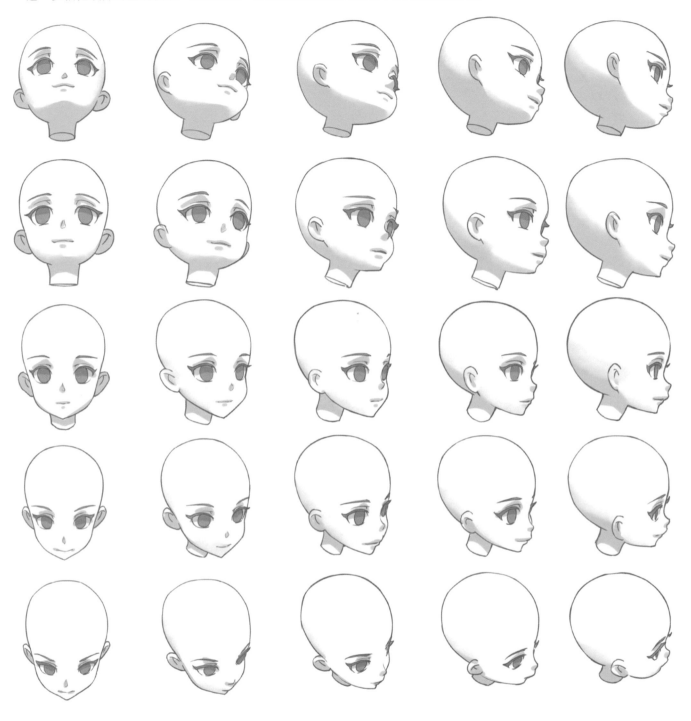

在具體繪畫表現時，可以結合不同的畫風套用不同的頭部模型。以下這 3 種頭部模型基本可以滿足目前絕大部分畫風的人物頭部表現。

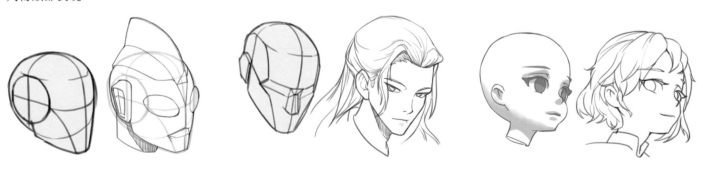

具體套用模型時，可以根據需求適當地做一些修改，如對眼睛、下巴、鼻子等重要部位進行個性化的塑造。
當確定好自己喜歡的造型風格後，可以練習繪製不同角度的人物頭部。

在畫獸類的頭部時，也可以採用同樣的方法。

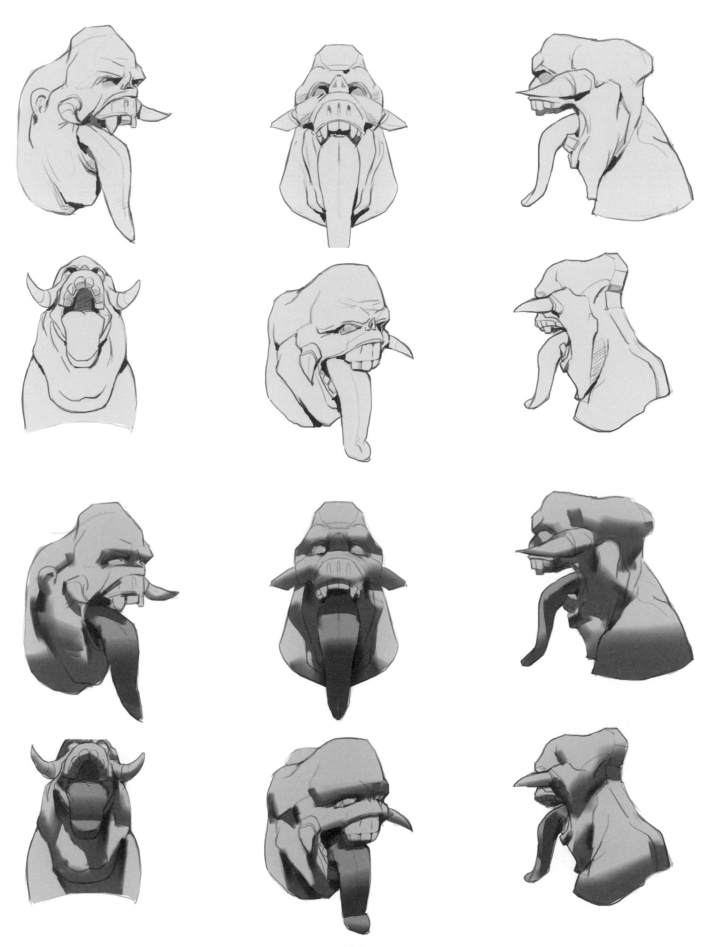

描繪一組設計思路訓練，這裡演示的是巨魔從設計到完成圖的流程。

01 設定好角色的頭部骨架（巨魔的頭骨由疣豬和人類的頭骨結合而成）。

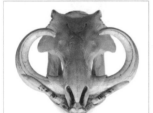

02 根據骨架繪製出巨魔的頭部造型。

03 設定光源。設定光源在右上方，根據光源，用黑白二色給角色概括地鋪出光影調子。注意要分成兩個圖層來畫，一個是底層，另一個是光影層。

光影層　图层 11 副本 8
底層　图层 7

04 根據結構在光影調子的基礎上對角色的光影結構進行細化，使其形成黑白灰3個層次的調子（在本書最後一章裡會專門講解光影調子的變化）。

05 選中著色圖層，打開"色相/飽和度"屬性面板，勾選"著色"選項，調整著色圖層的色相和飽和度（這裡將色相調整成偏暖的顏色，但飽和度不要太高），使畫面產生色相上的冷暖對比效果。

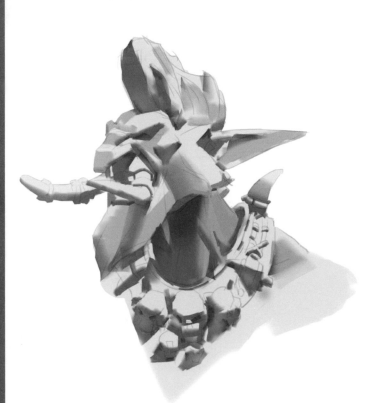

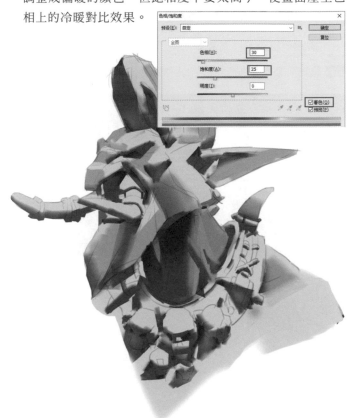

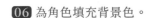

提示

這裡也可以調整底層的明度和色相。

06 為角色填充背景色。

07 新建一個上色圖層（著色層），根據角色的造型需要填色，顏色可以任意更改。之後打開光影層，檢查畫面效果。

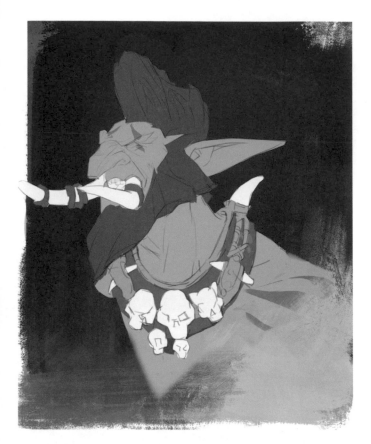
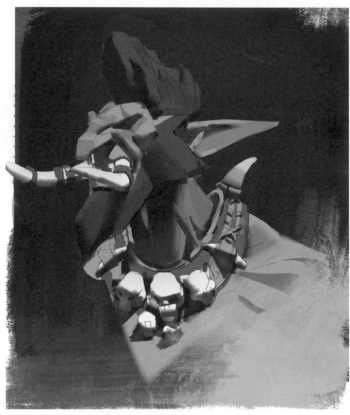
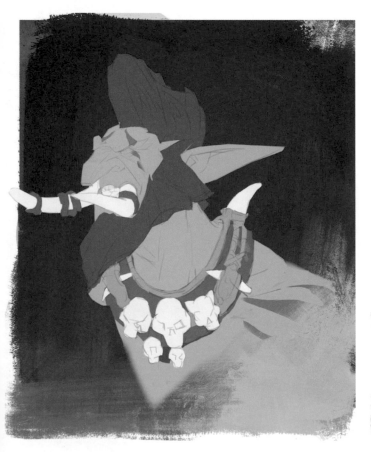
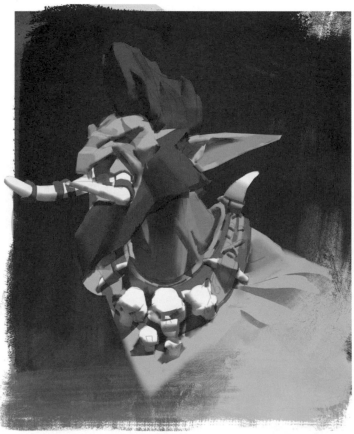

08 確定顏色後，在上色圖層上面添加一個偏藍色的天光層，並在這個圖層中進一步豐富畫面的色彩，最終細化完成。

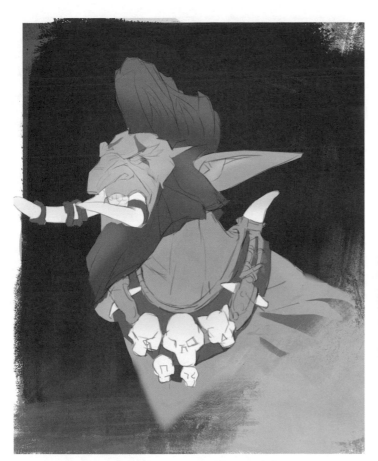

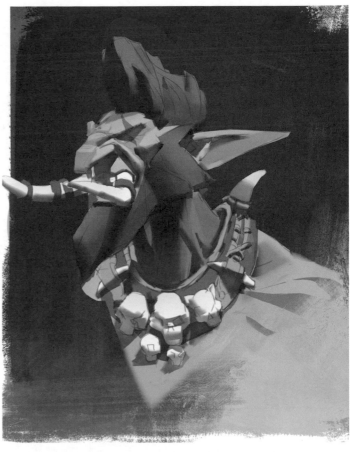

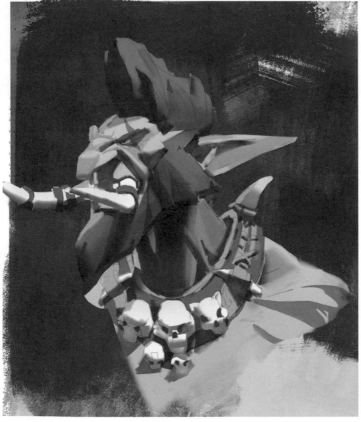

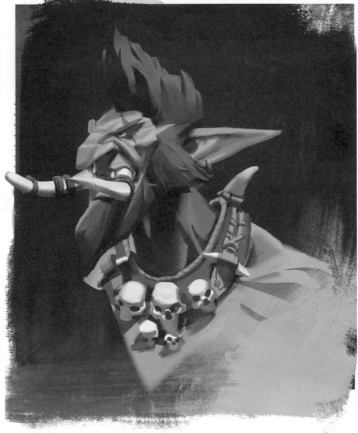

繪製一組頭部的轉體動態練習。

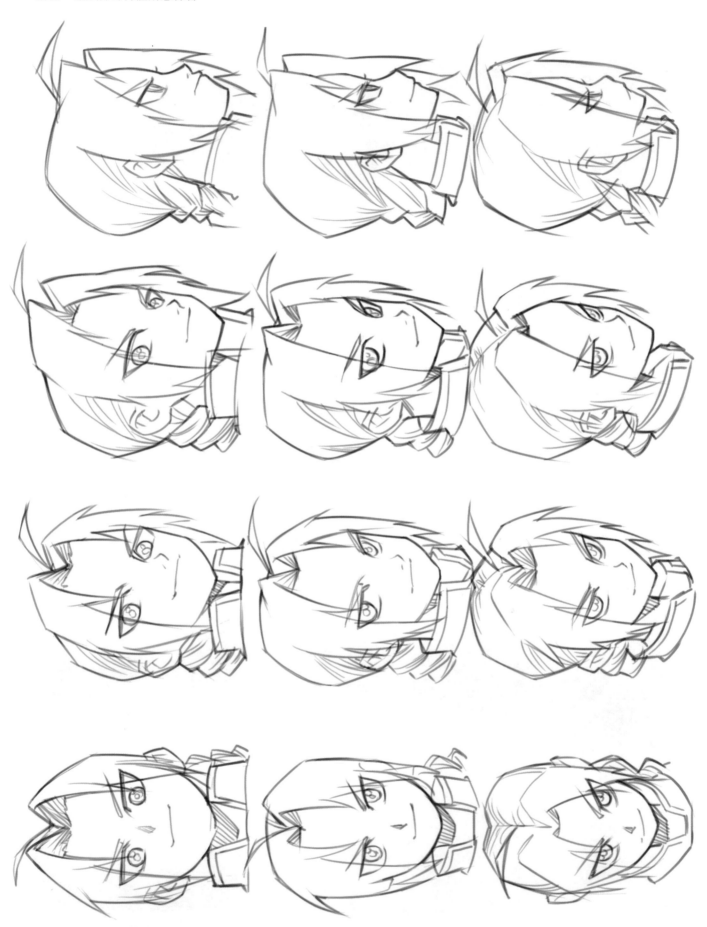

繪製一組黑白頭像練習。

此練習可以培養學習者對素描關係的掌控能力，練習時可以從照片中尋找靈感，透過改變照片中人物的樣貌，使之更加符合遊戲動漫等行業的審美需求。

略微改變照片上的人物樣貌，如五官、頭部轉動朝向等。

繪製一組頭部打光練習。

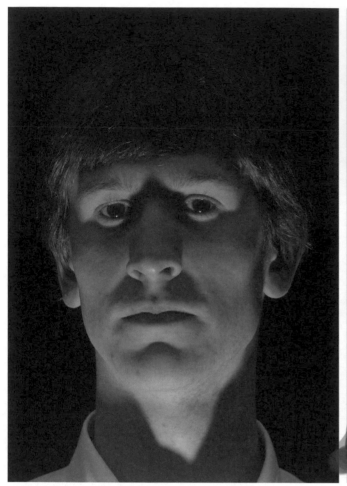

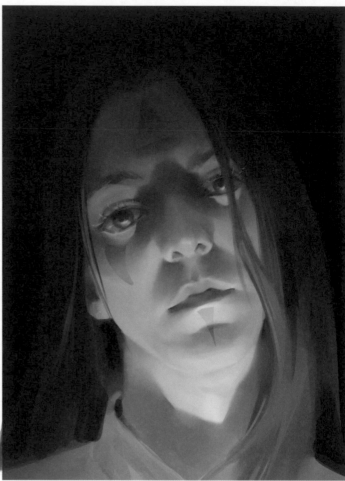

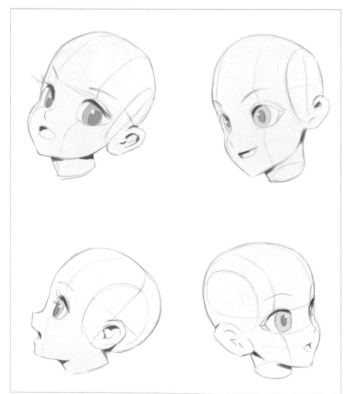

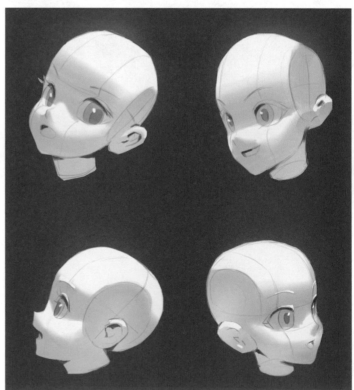

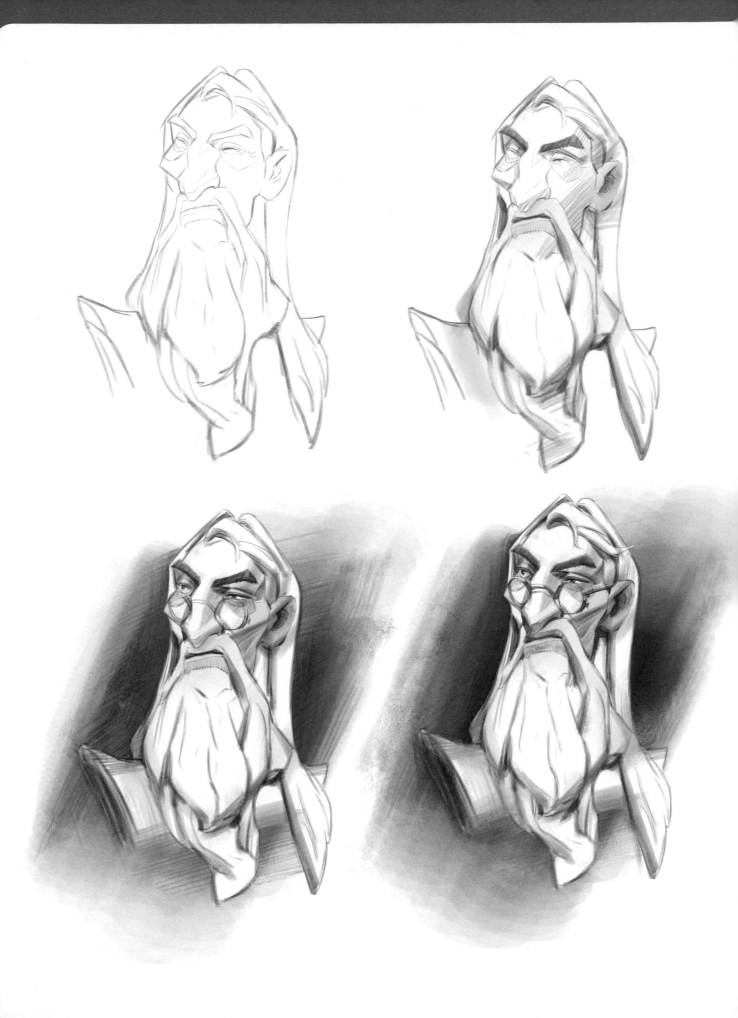

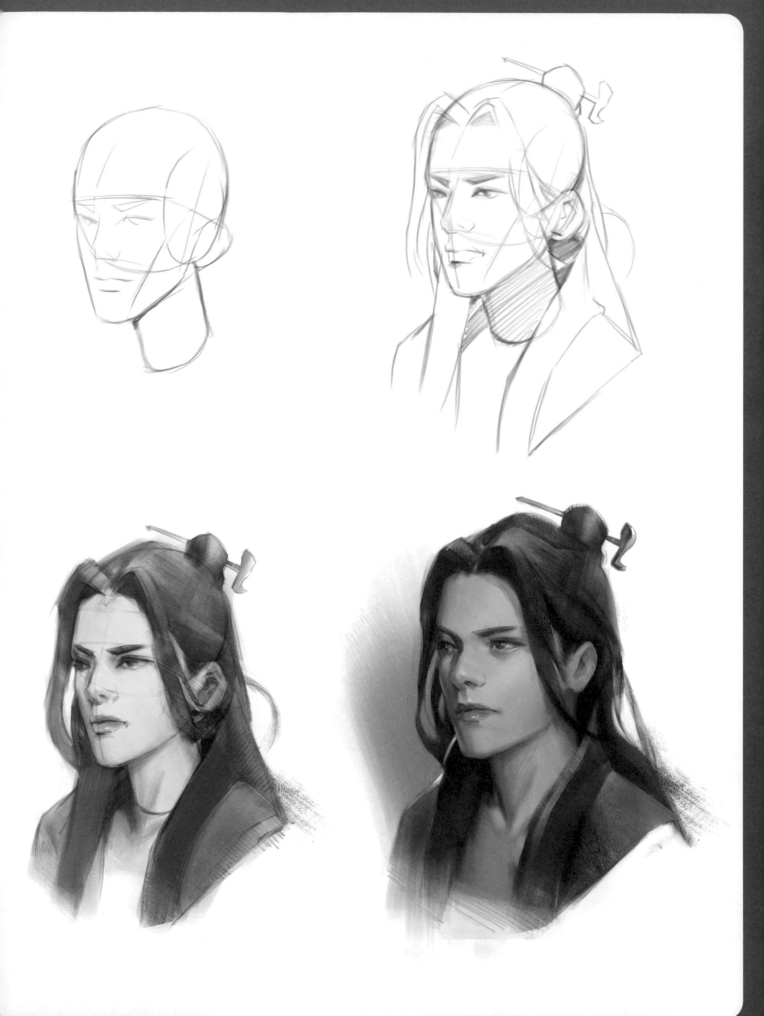

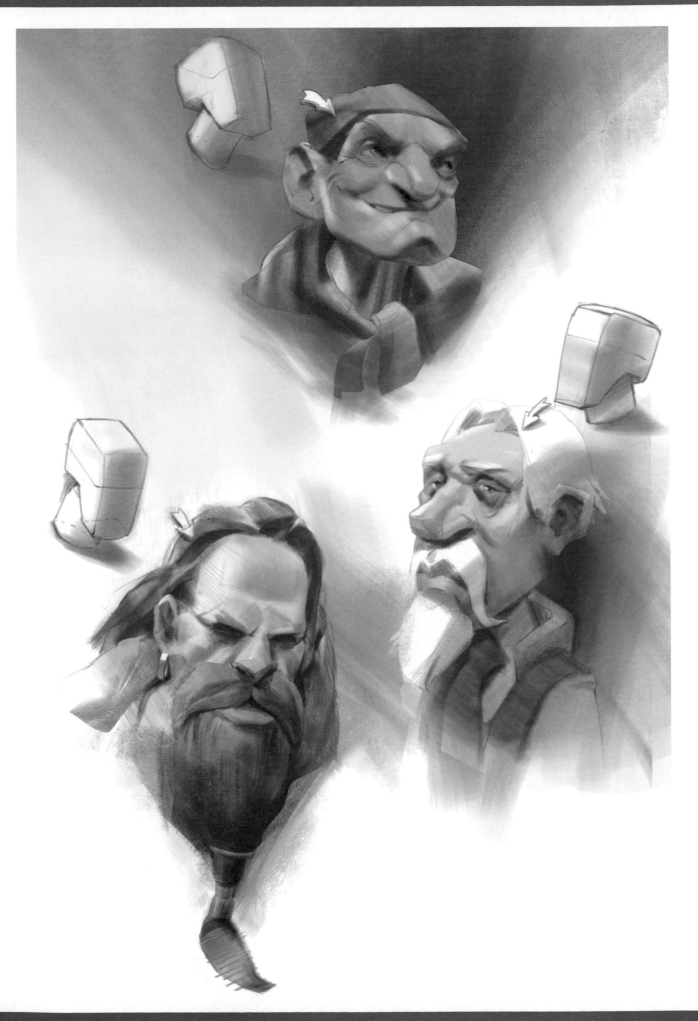

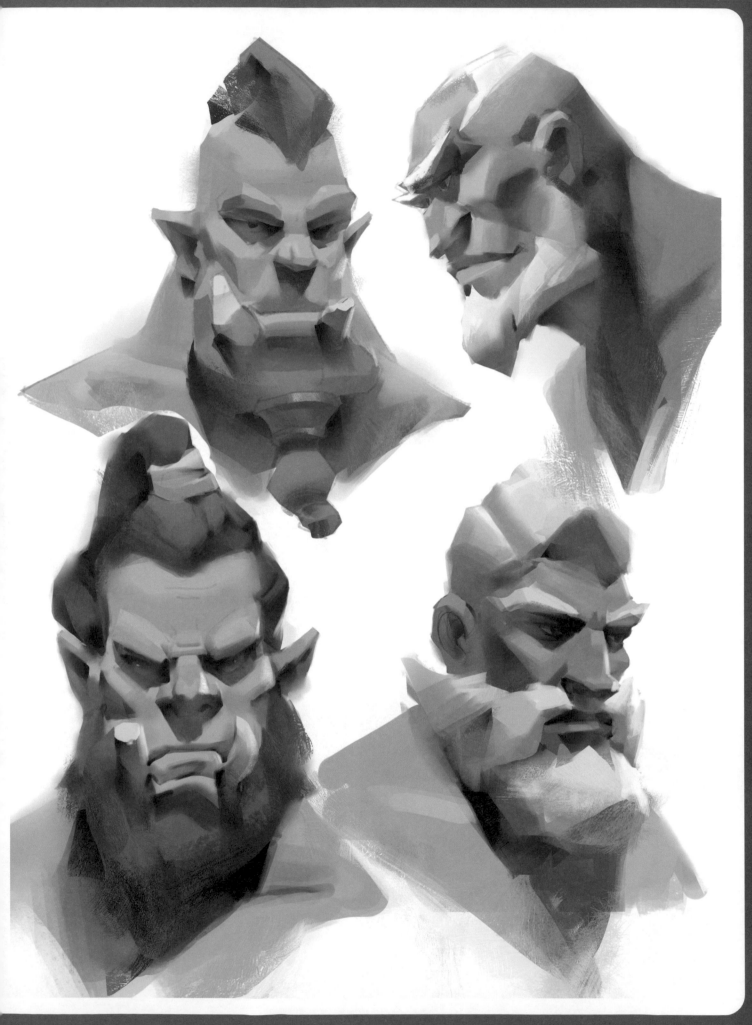

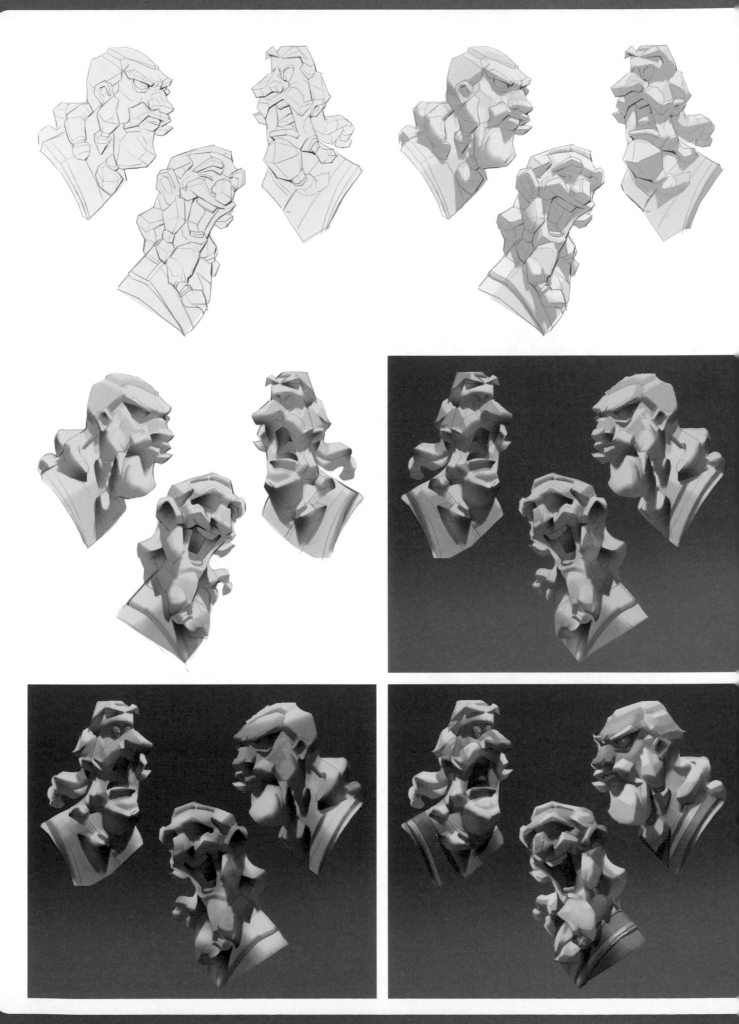

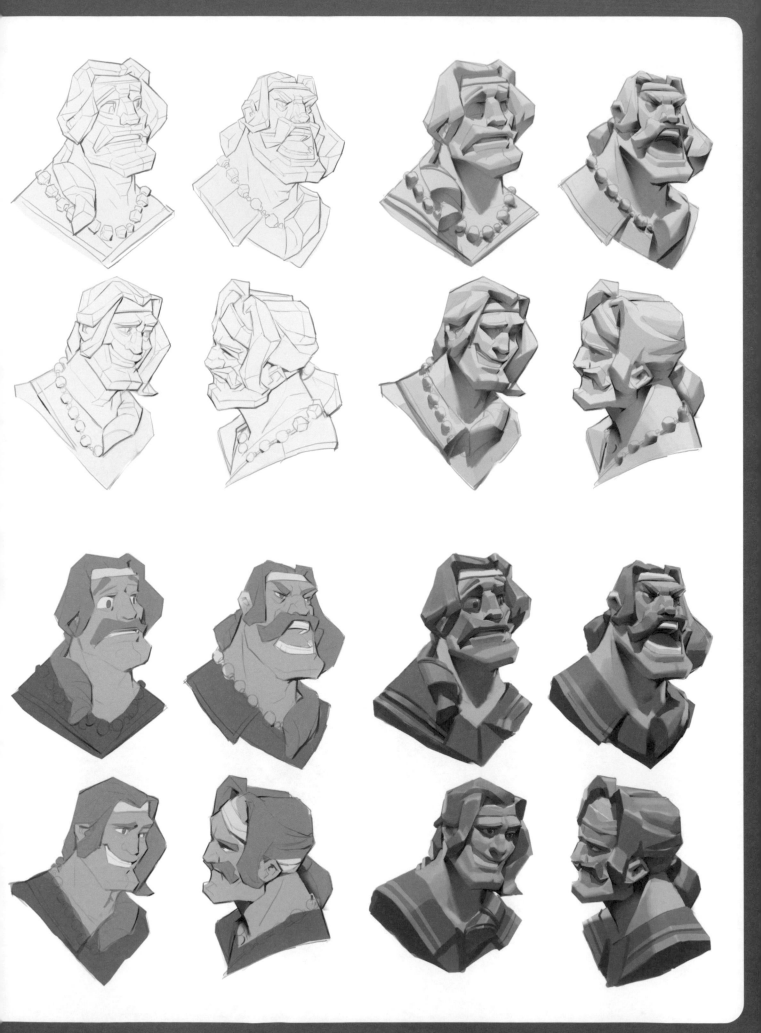

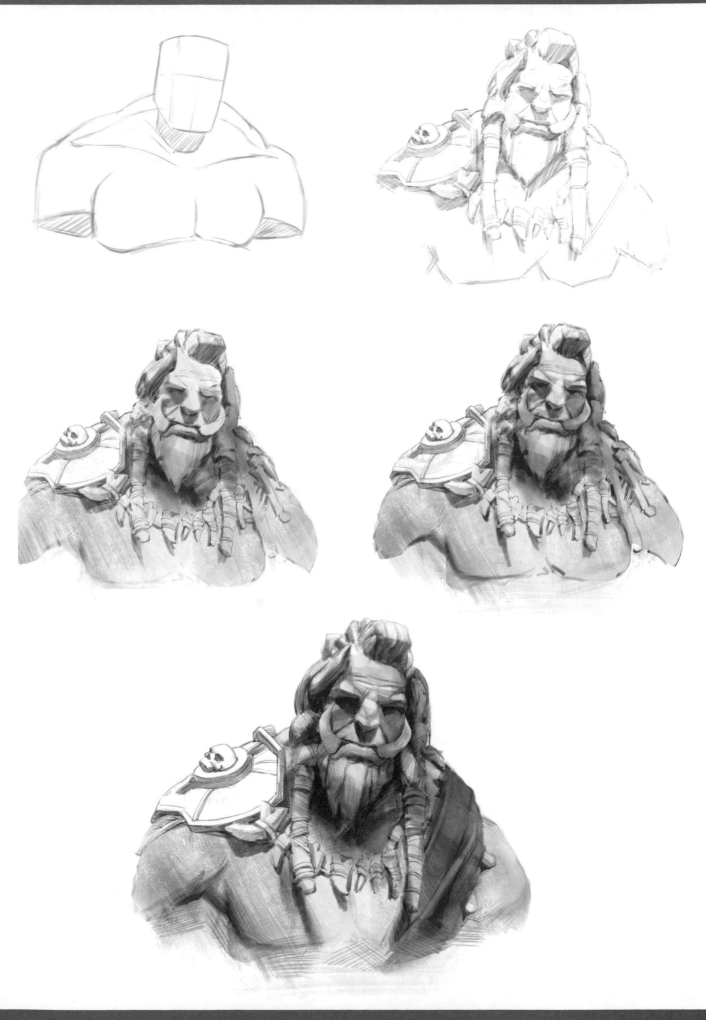

繪製一組表情練習。

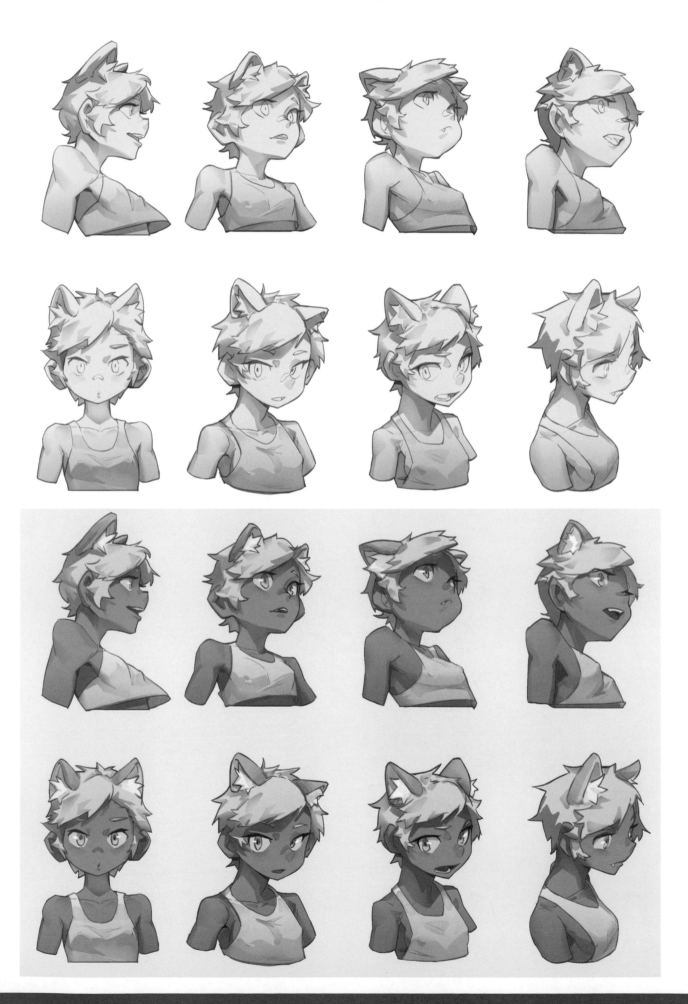

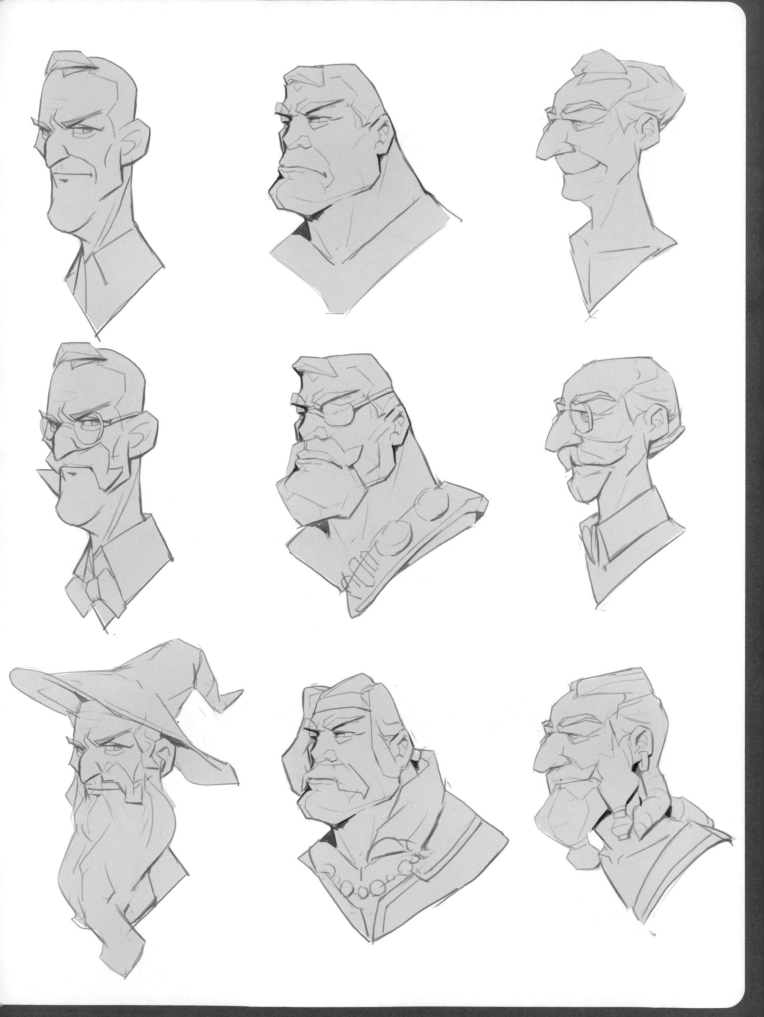

繪製一組照片臨摹練習。

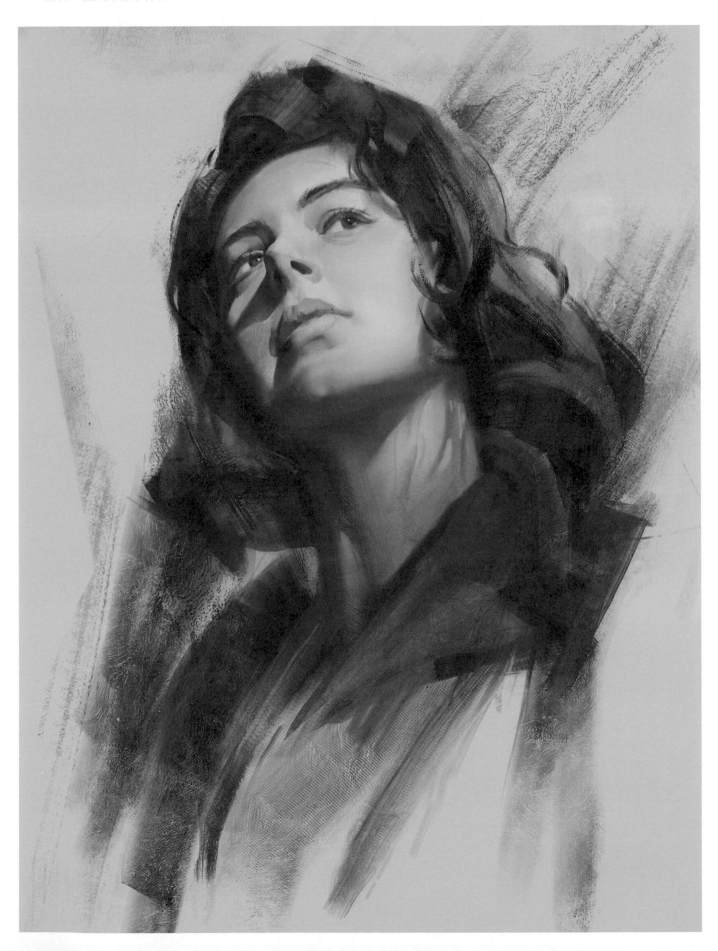

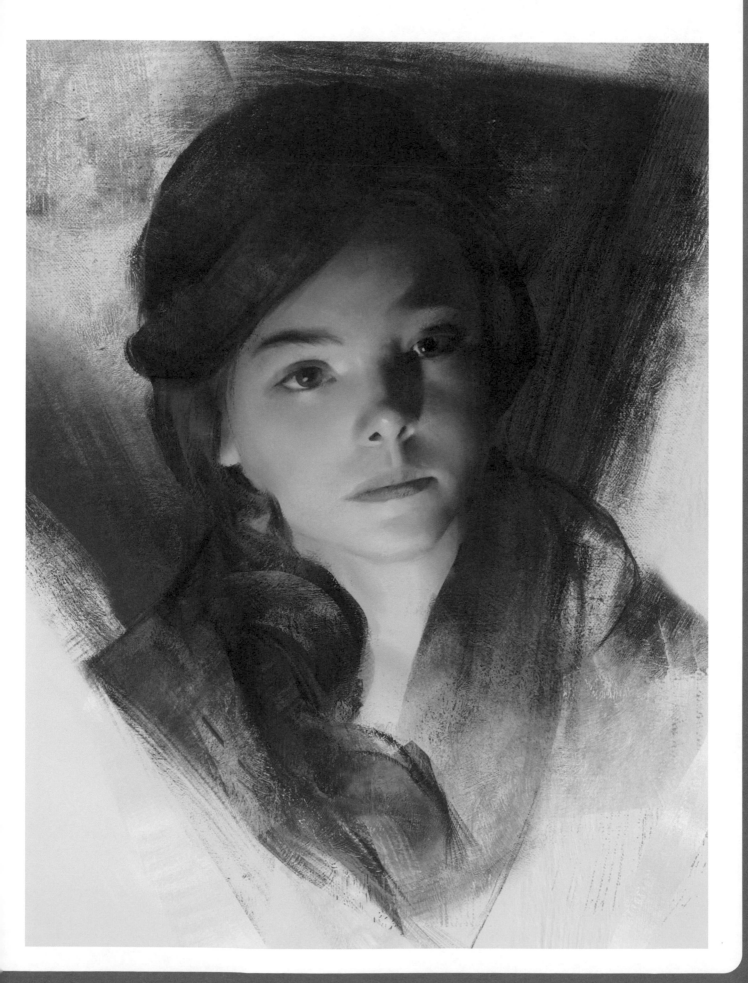

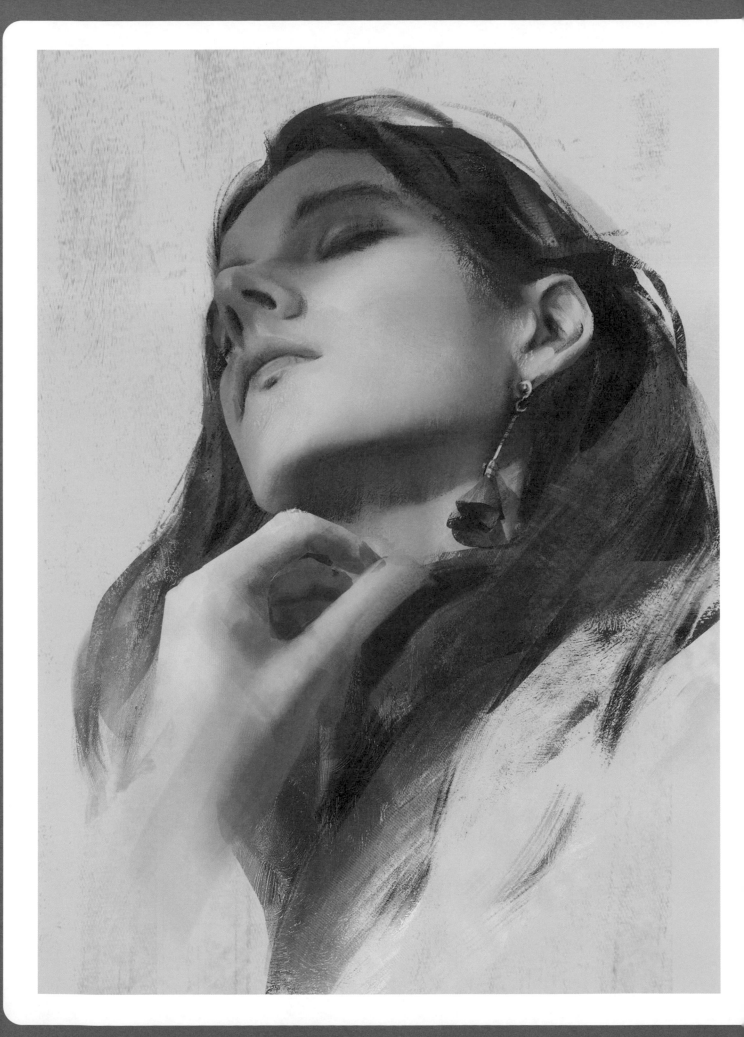

在學習繪製人體的過程中，軀幹的扭動往往會影響整個人體的美觀度，而舒適合理的軀幹扭動會讓人體動態更加自然。本章將詳細講解軀幹的比例結構、胸腔和骨盆的空間認知、軀幹的骨骼和肌肉等知識。同時，本章也將各種軀幹扭動的狀態進行了分析，深入講解了軀幹在不同扭動情況下所形成的骨骼和肌肉的變化等。

軀幹

訓 練

01 軀幹比例結構

對於學習人體來說掌握軀幹的比例結構相當重要，不瞭解軀幹結構畫出的人體往往是不準確的。

軀幹的比例

男女軀幹比例的區別主要有 3 點：第一點是男性的胸腔較女性的要寬。第二點是女性的骨盆相對男性的更寬。這兩點導致了男性體型呈倒三角狀，而女性體型呈正三角狀。第三點是男性的關節球較女性的略大，分布上略寬，這點導致了男性的肩部遠寬於女性的肩部。

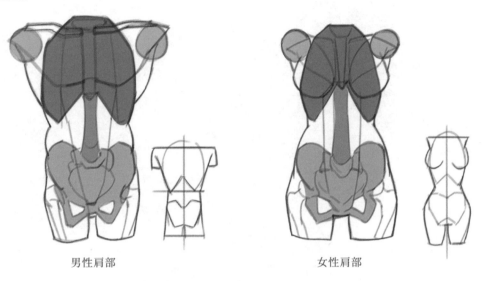

男性肩部　　　　　　　　　　　　女性肩部

軀幹的結構

可以先將軀幹的結構簡化成簡單的幾何體去理解，注意觀察各個體塊的連接關係。
不同角度的軀幹結構如下。

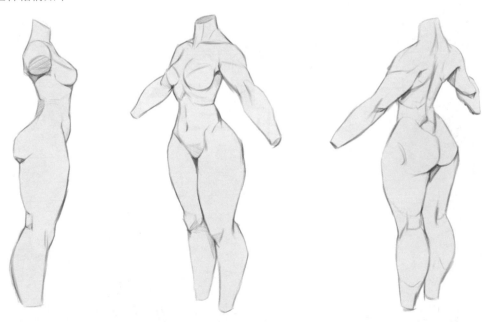

女性的軀幹結構關係如下圖。

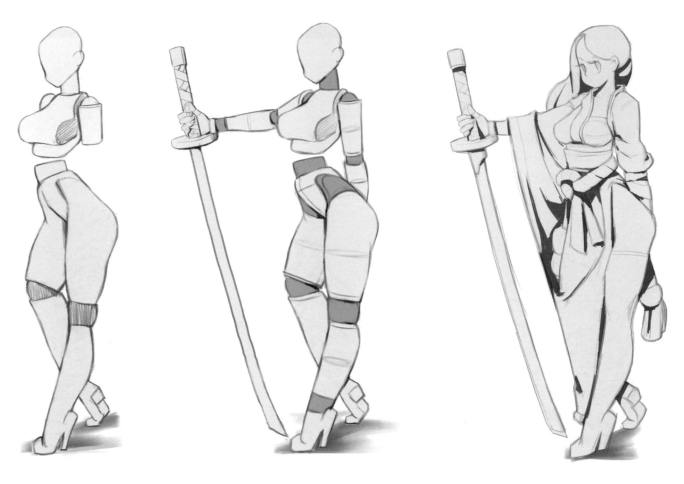

男性的軀幹結構關係如下圖。

作為人體軀幹的重要組成部分，胸腔有承上啟下的作用，因此它的比例結構及透視的準確性顯得尤為重要。本節會對胸腔的基本比例進行分析，但實際繪畫中不同性別和不同繪畫風格的人體比例是有差異的。

胸腔的基本比例

根據胸腔的骨骼可以看出，胸腔正面像一個橢圓形的雞蛋，側面大約呈比正面少一半的橢圓形。

從下圖可以看出，如果胸腔的高度約為10，那麼寬度約為8，上面連接脖子的圓形寬度約為4，斜度約為45°，胸骨的長度約為5，胸腔下面的"拱門"寬度約為3。

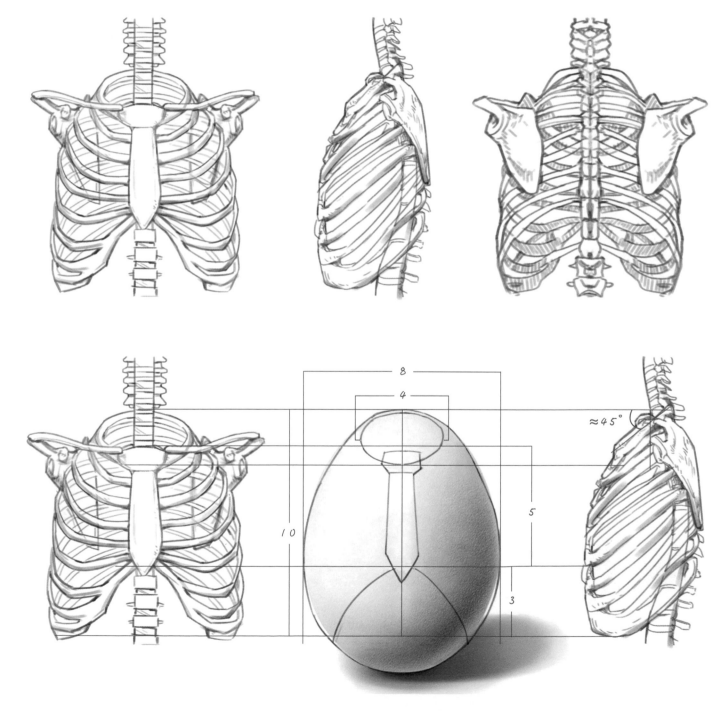

胸腔的結構與透視

　　胸腔的結構很簡單，胸腔的正面鎖骨和胸骨形成了一個自行車把的形狀，背部兩片三角形的肩胛骨與前面的鎖骨形成一個環形，包裹住整個胸腔，背部正中有一條長長的管狀脊柱。

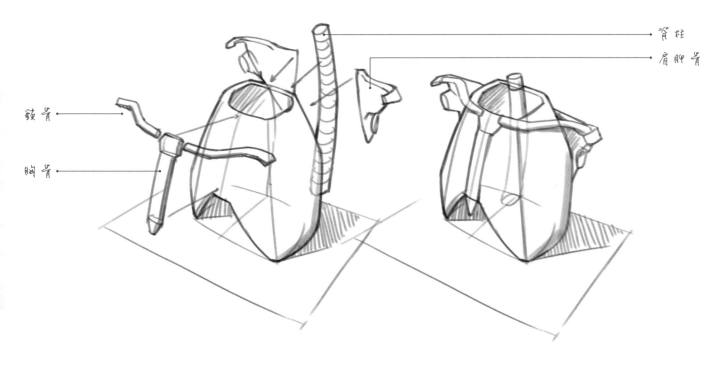

脊柱

肩胛骨

鎖骨

胸骨

　　下方圖例提供的是兩種練習繪製胸腔結構的方式。

練習方式 1：根據照片或模型歸納胸腔結構。

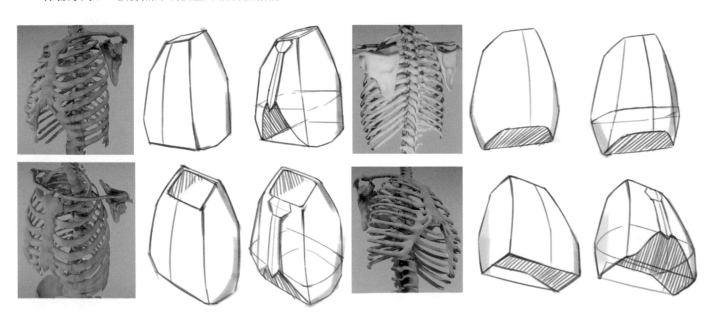

練習方式 2：畫出不同角度的胸腔結構，加強空間認知。
胸腔結構的具體繪製流程如下。

01 先繪製出不同角度的正方體。正方體的建立可以使我們更容易找到胸腔所在的空間位置。繪製時應注意正方體的透視變化和比例變化。

02 在正方體中畫出簡化的胸腔結構。用接近蛋形的輪廓和計算過的比例確定出胸腔在正方體中的空間位置。

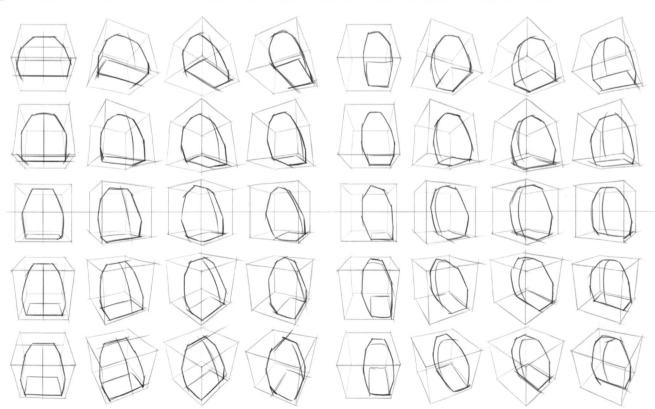

03 細化胸腔補充內部的結構和透視關係。

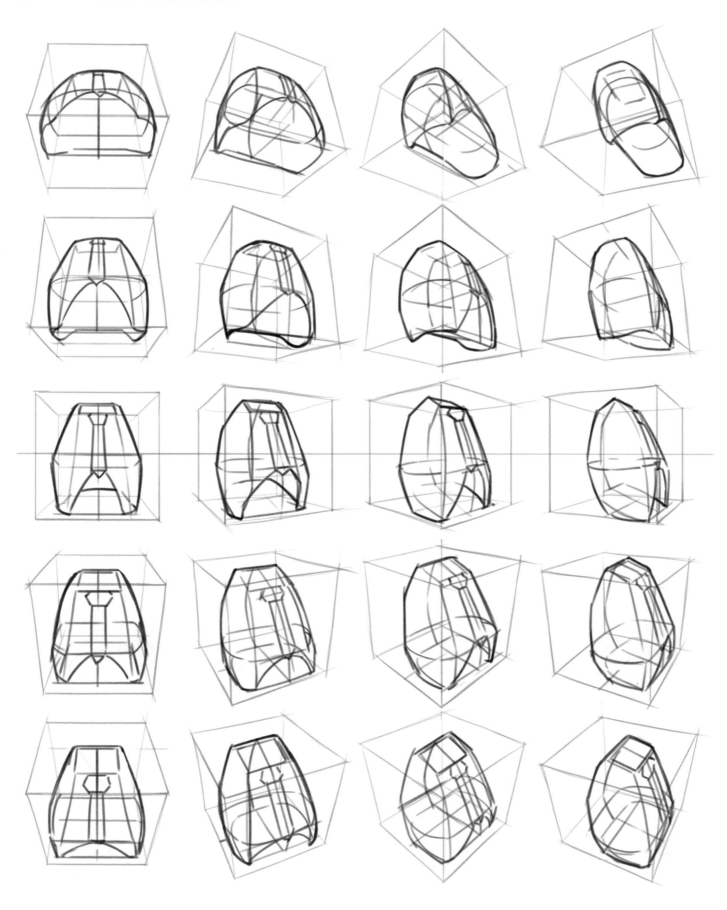

以上練習可以極大增強我們對空間感的掌控，有助於我們在意識中建立起空間座標體系。

手臂關節球與胸腔的關係

手臂關節球連接著胸腔，相當於三角肌的大小。

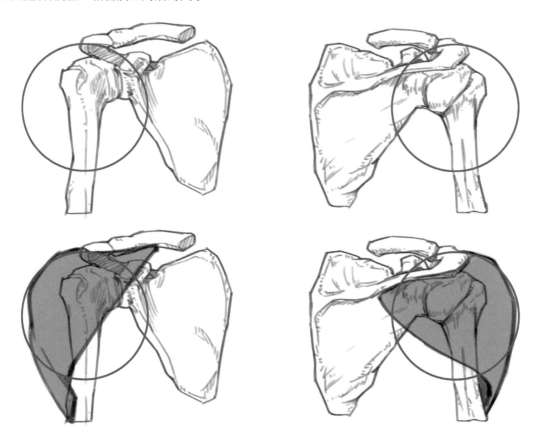

手臂自然下垂時，關節球位於胸腔兩側、鎖骨和肩胛骨連接處的正下方。

關節球是可活動的，透過鎖骨與肩胛骨的作用可以向前、向後、向上或者向下做細微的運動。
例如，在我們做出伸手、聳肩或伸懶腰的動作時，都可以明顯感覺到關節球在運動。

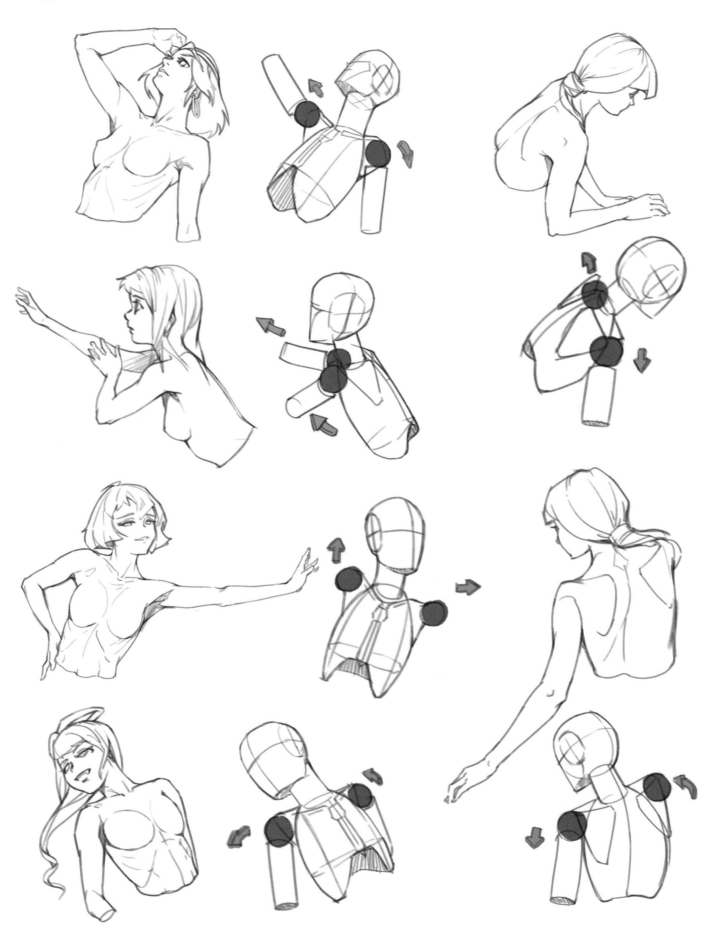

所畫人物的體型不同，關節球的比例大小也不同。

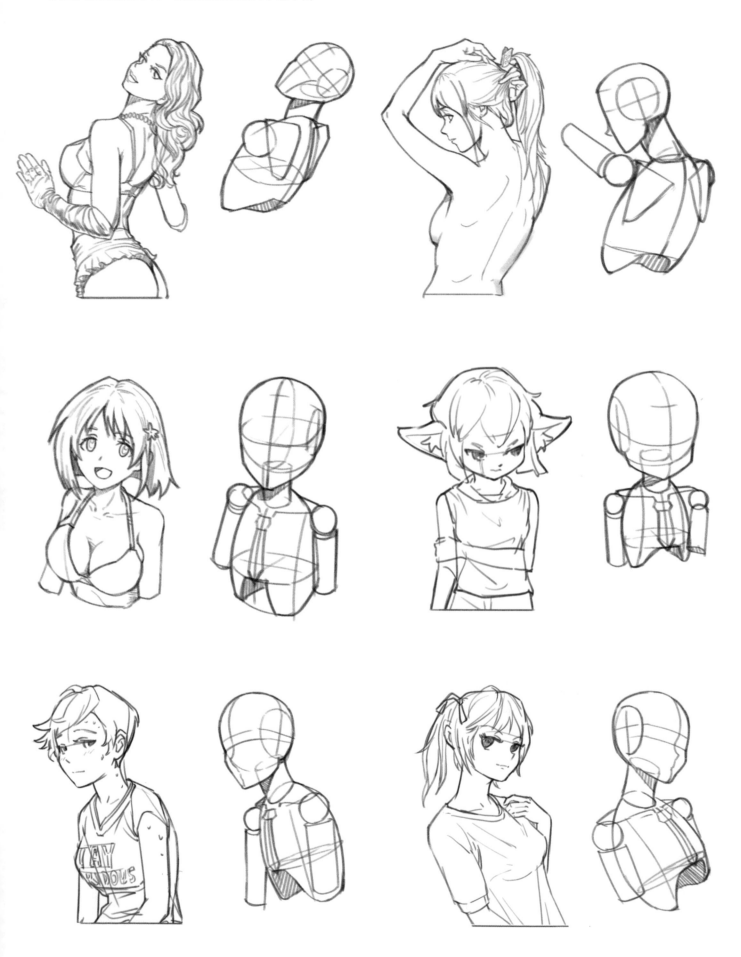

在創作過程中，關節球的大小十分重要，會影響男女的肩寬比例。

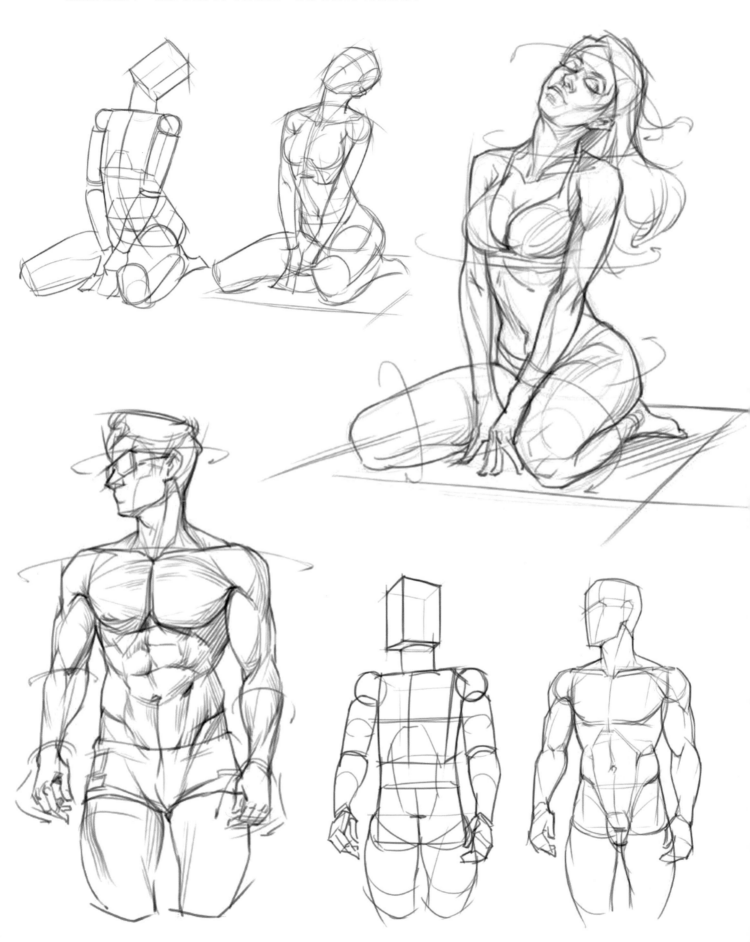

在胸腔上添加肌肉

對胸腔的關節球結構有一定的認知後，就可以嘗試在支架上添加肌肉。

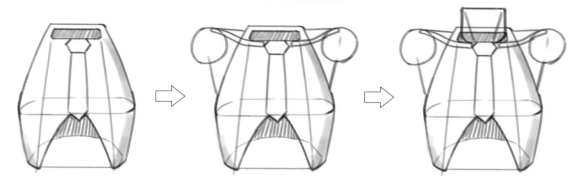

建立簡化的胸腔支架。

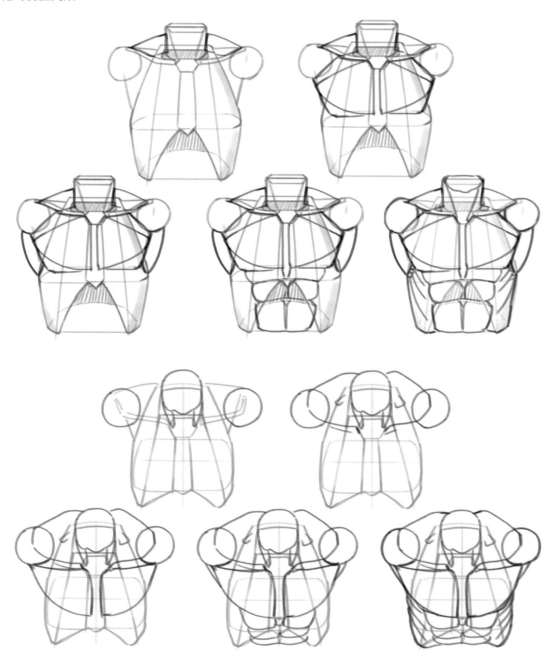

結合不同角度的胸腔支架，按順序添加肌肉，這樣就可以實現多角度胸腔的繪製訓練。

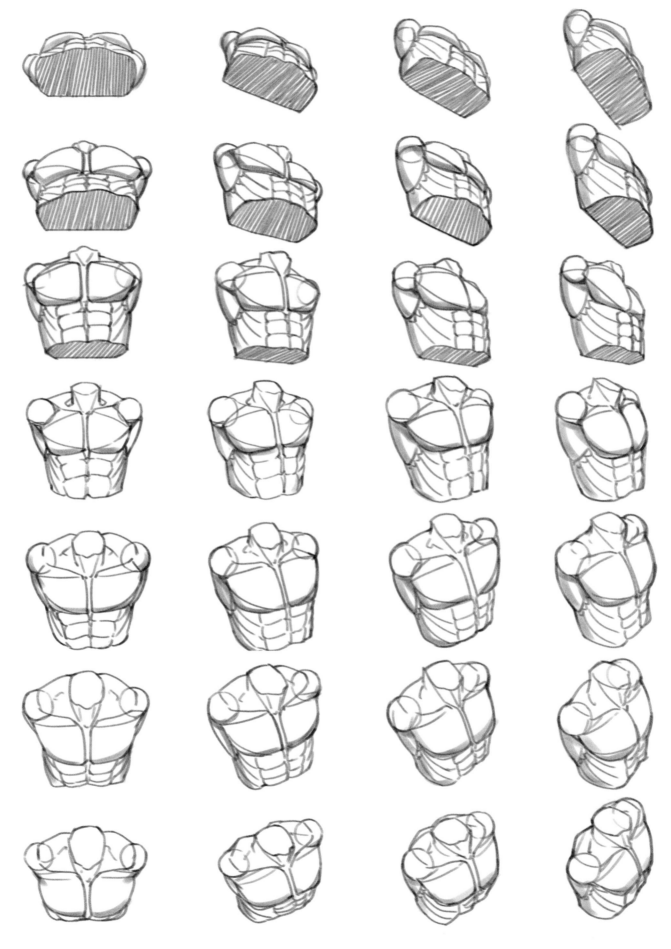

女性胸腔的特徵表現

　　畫女性胸腔時不需要畫出過多的肌肉結構，但可以根據需要加入代表乳房的體塊。相比男性支架，女性支架上的關節球結構更小，脖子也更細。

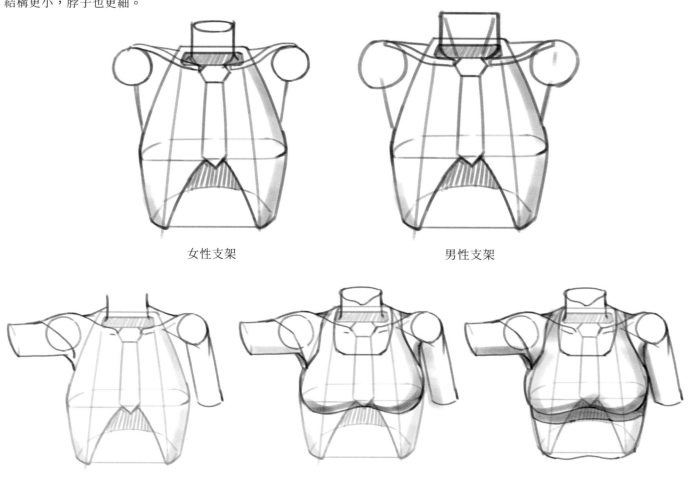

女性支架　　　　　　　　　　　　　　　　男性支架

　　畫女性時需要在支架上添加三角肌和胸部結構。

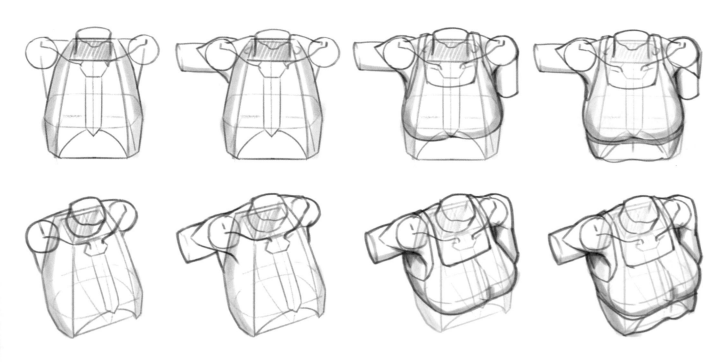

在畫其他角度的胸腔時，只要體塊位置關係畫對了，就能準確地表現出女性的胸腔特徵。

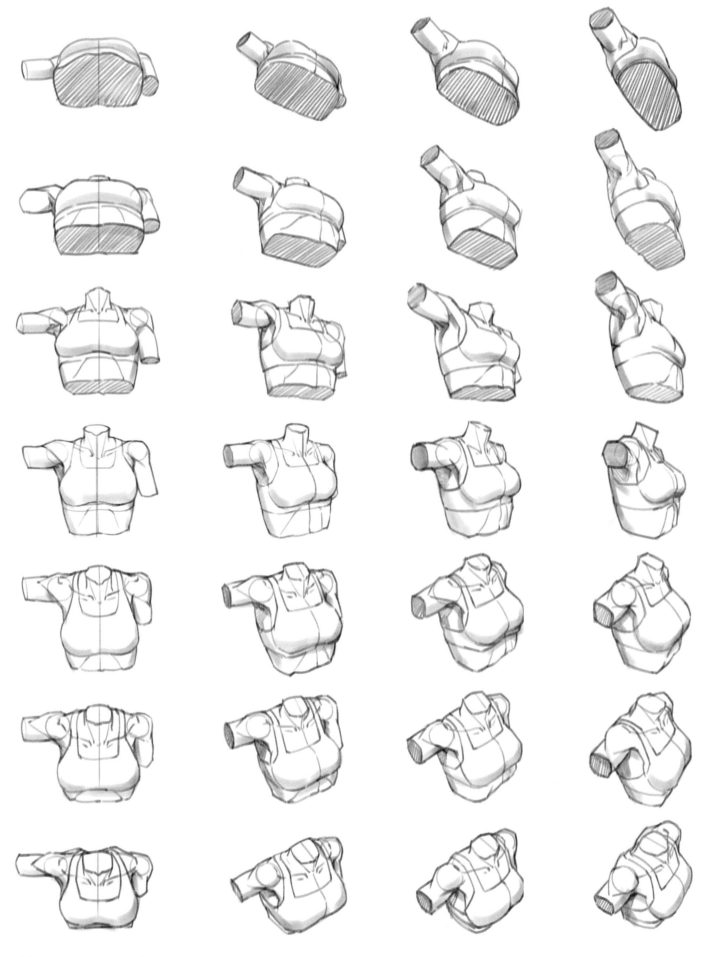

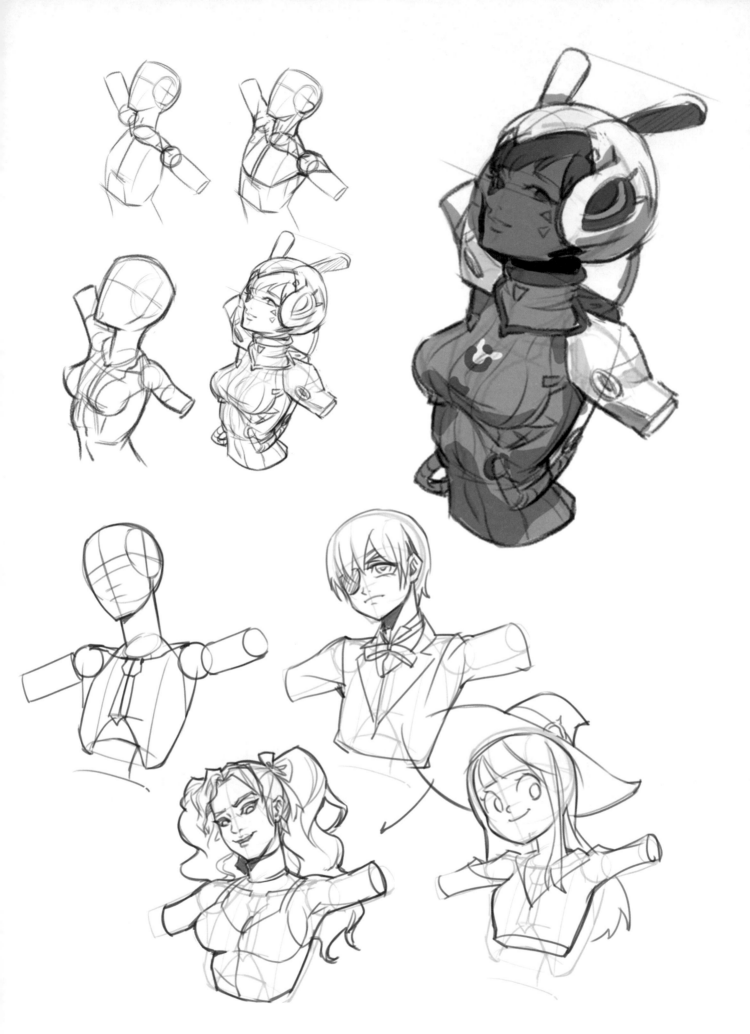

03 骨盆的比例和空間認知

骨盆是比較複雜的人體結構，而且男女骨盆的區別也比較大，因此除了要瞭解男女骨盆的比例，還要簡化處理骨盆的結構，以便於理解記憶。

骨盆的比例

觀察下圖瞭解男女骨盆的比例區別，正面看男性骨盆的長寬比更加接近，而側面看幾乎沒有傾斜。相比之下正面看女性的骨盆更寬，側面傾斜度更大。

根據以上我們可以得到男女骨盆的大體長寬高數值。為方便分析，將男女骨盆置入方塊中並取男女差異的平均數值，得到一個厚度為0.75、高度為0.75、寬度為1的長方體。

在實際的繪畫過程中，可以透過調整長方體的長寬高來表現男女骨盆的差異。

下圖為不同角度下代表骨盆的長方體體塊。

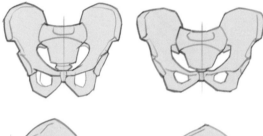

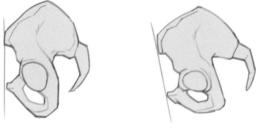

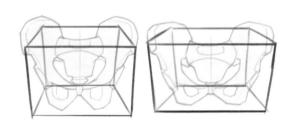

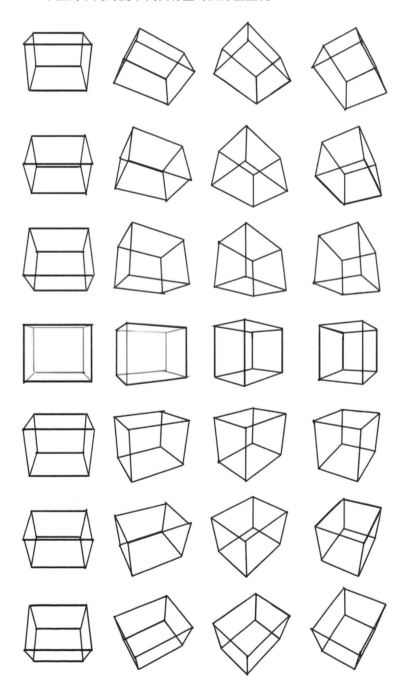

骨盆的結構簡化與空間認知

對複雜的骨盆結構進行簡化，便於在空間表現中找到骨盆的透視變化。

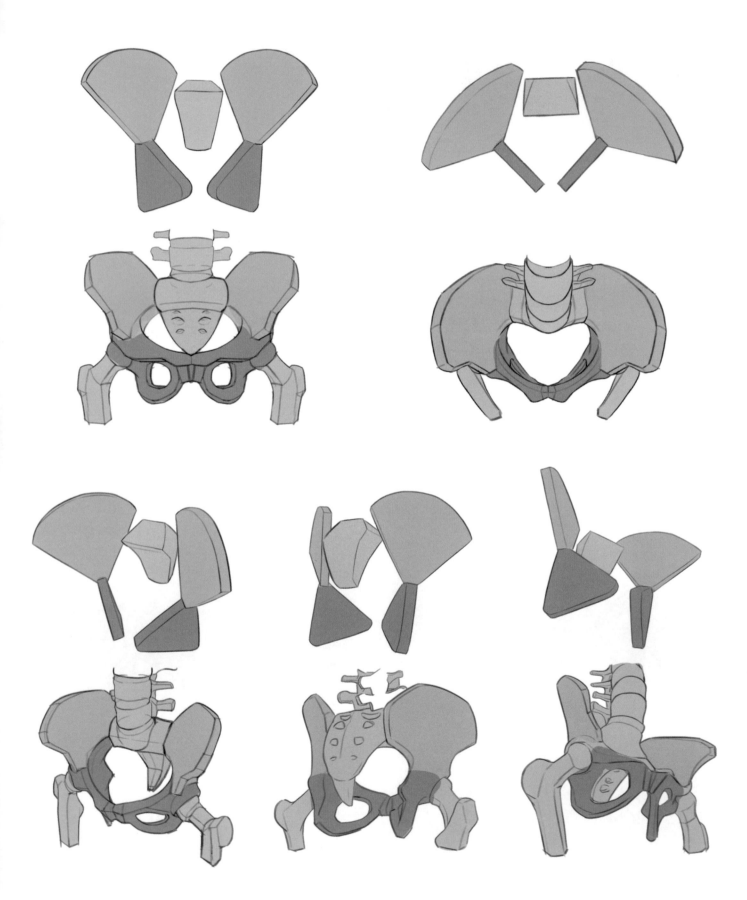

將簡化的骨盆放入之前推算好的長方體中，這樣就可以得到各種角度的簡化骨盆。在繪製人體時，可以透過長方體確定骨盆的骨點和方位，注意長方體的透視變化和比例變化。

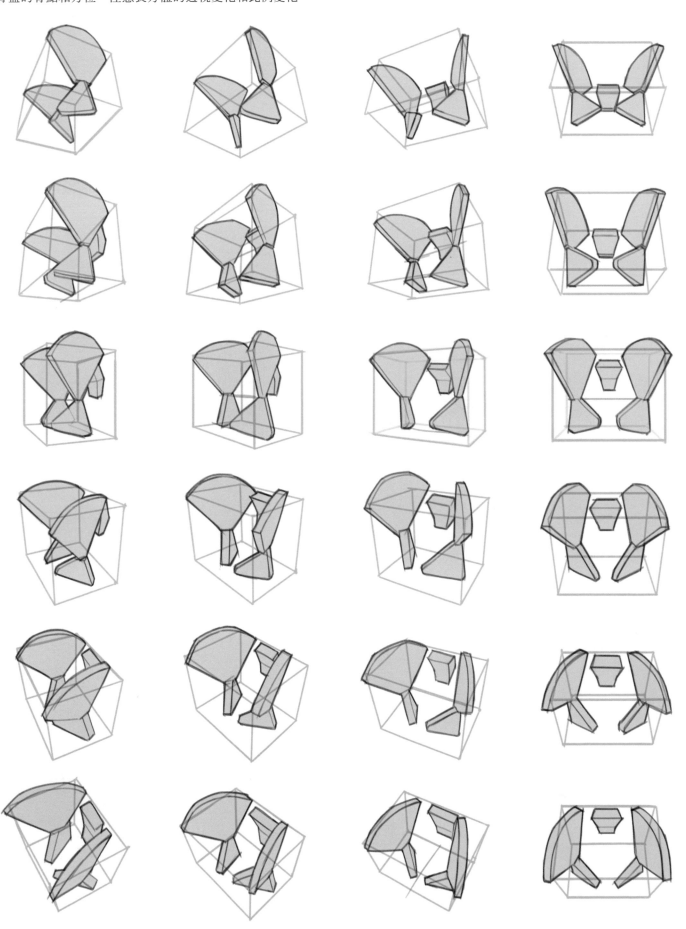

根據簡化的長方體可以還原出真實的骨盆結構，具體流程如下。

01 畫一個比例合適的長方體。

02 在長方體中確定出尾椎的位置。

03 確定扇形（髂骨）的空間位置關係。

04 在底部畫一個橢圓，確定兩個小三角形的位置。

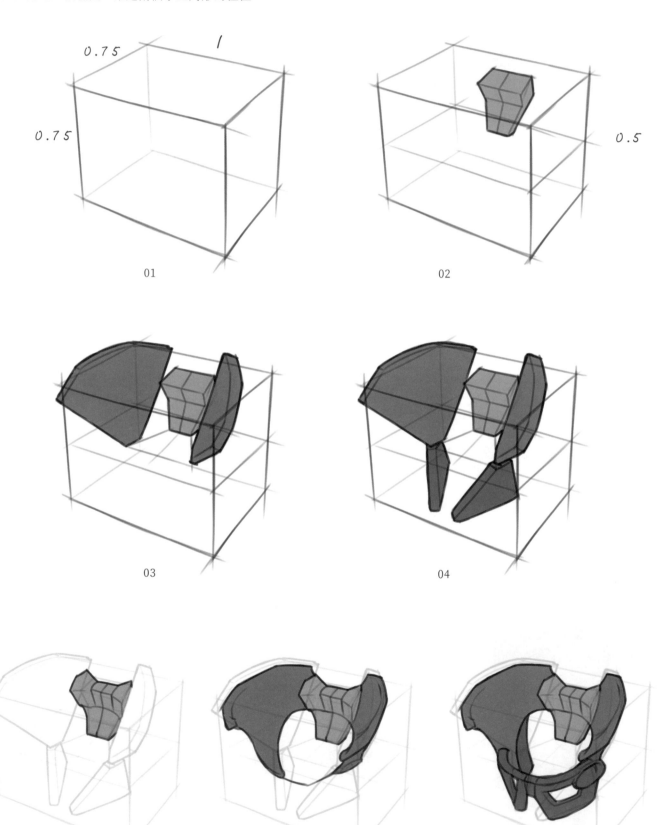

為不同角度的骨盆添加肌肉，利用解剖學的知識表現臀部扭轉。

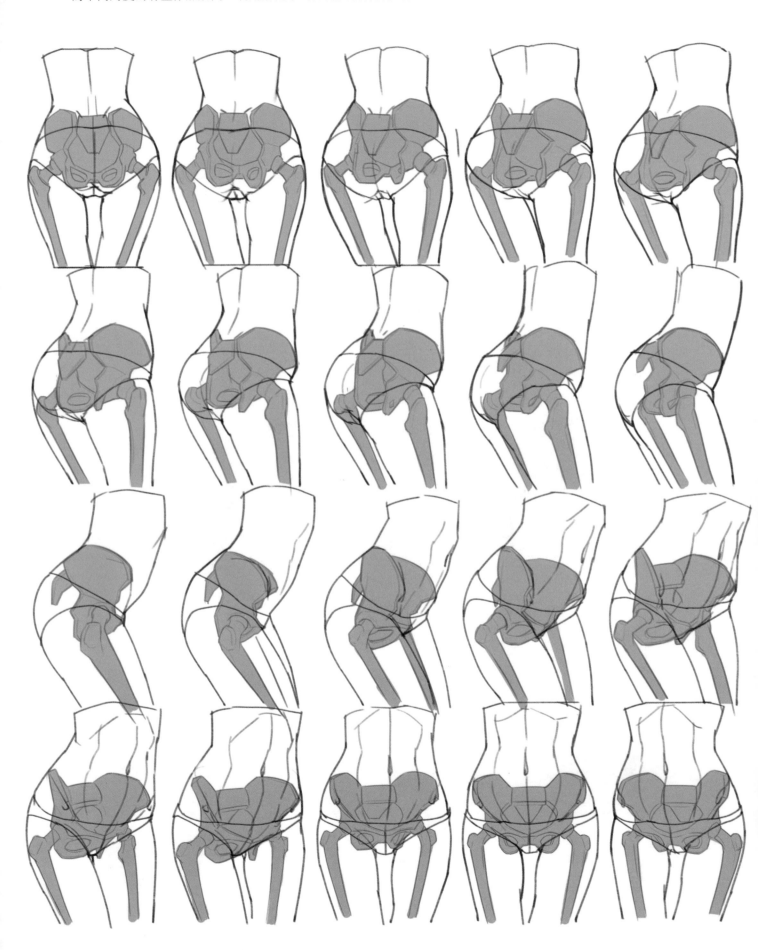

在熟練掌握了上述方法後，可在實際作畫中直接用長方體確定骨盆的方位。如下圖所示，這裡我們直接用長方體加關節球的形式對骨盆進行歸納。

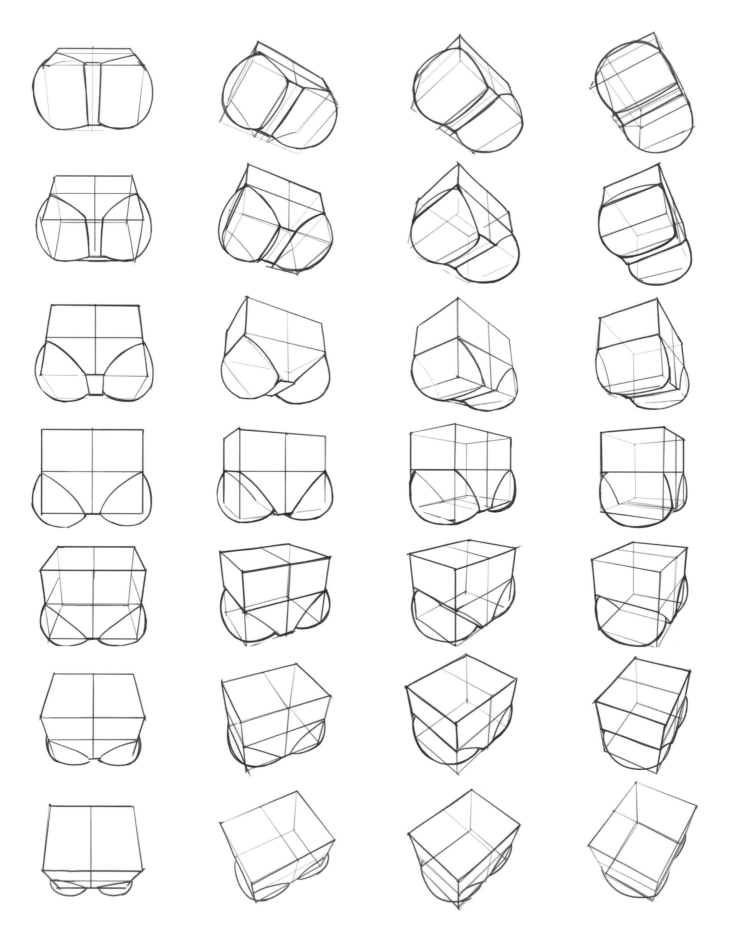

有了長方體的輔助，再加入肌肉結構，就可以得到想要的人體結構示意圖了。

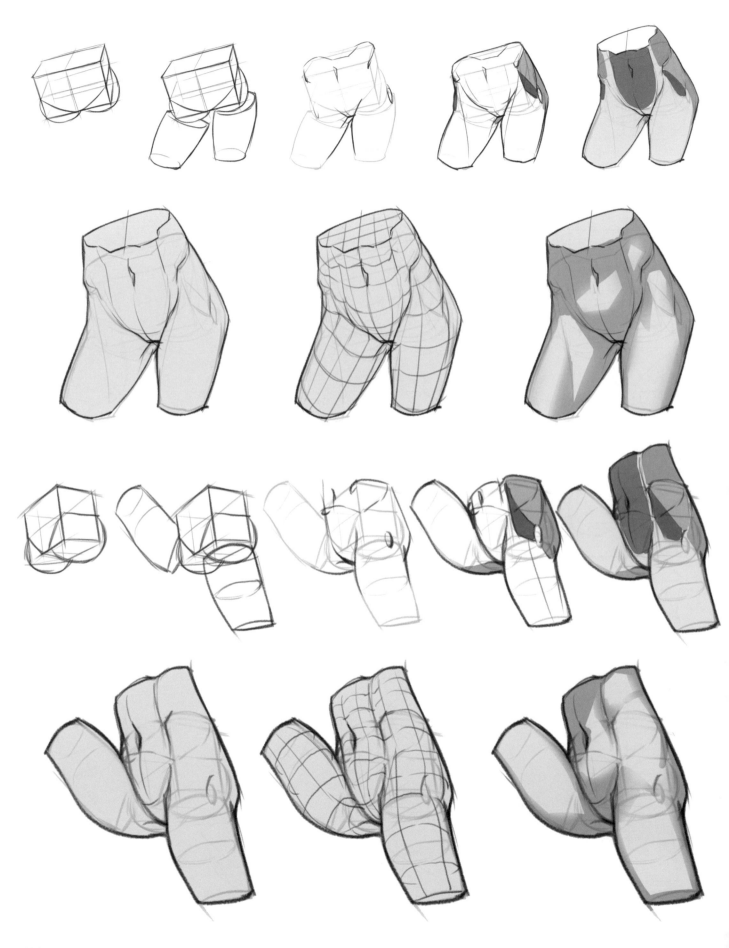

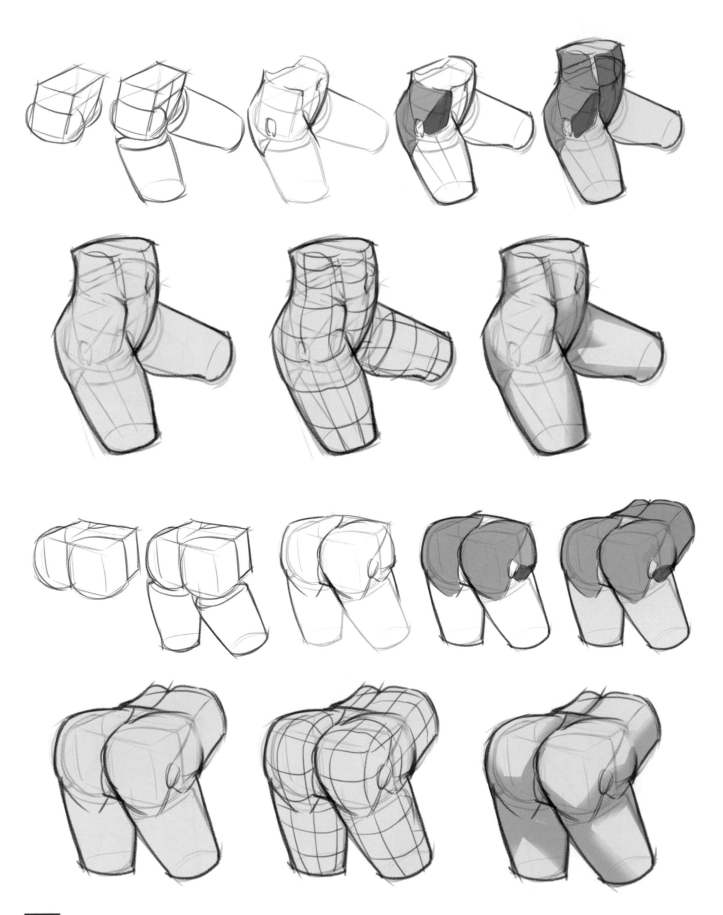

在以上繪製過程中，最重要的是先建立代表骨盆的長方體，再利用長方體的空間透視座標畫出相應部位的肌肉。

骨盆對臀部繪製的影響

男女的臀部形狀有較大的差異，主要是由骨盆長寬高比例的不同造成的。

反映在表示骨盆的長方體上時，表示女性骨盆的長方體更寬，所以女性的股骨大轉子比男性的略寬。

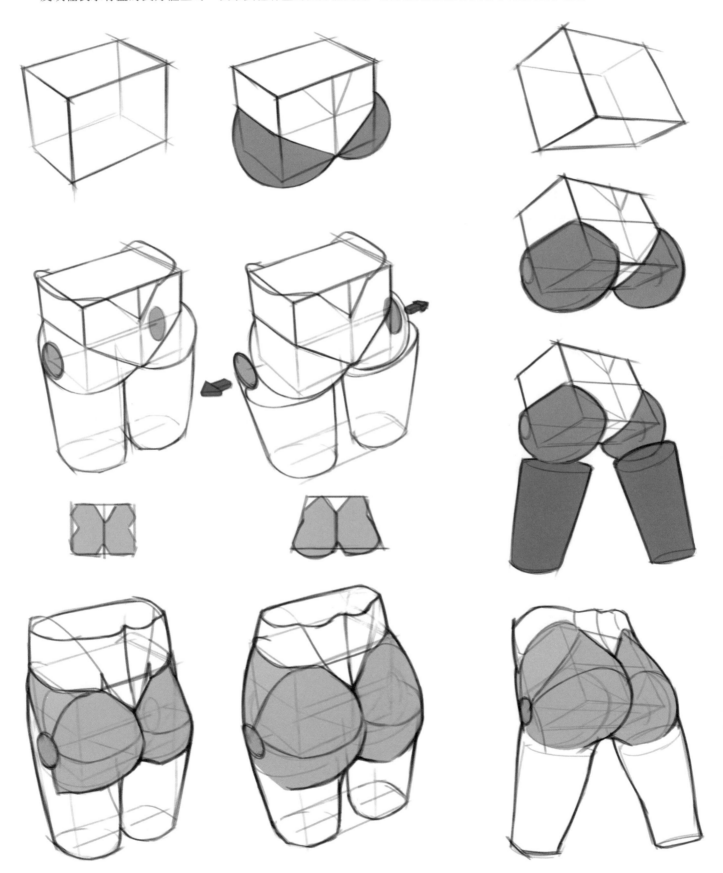

在繪製女性臀部時，要注意股骨大轉子的位置變化，女性的臀部要儘量畫得圓潤飽滿。
掌握了以上的臀部畫法後，可以做一些臀部繪製練習，並可以根據臀部結構加上衣褲。

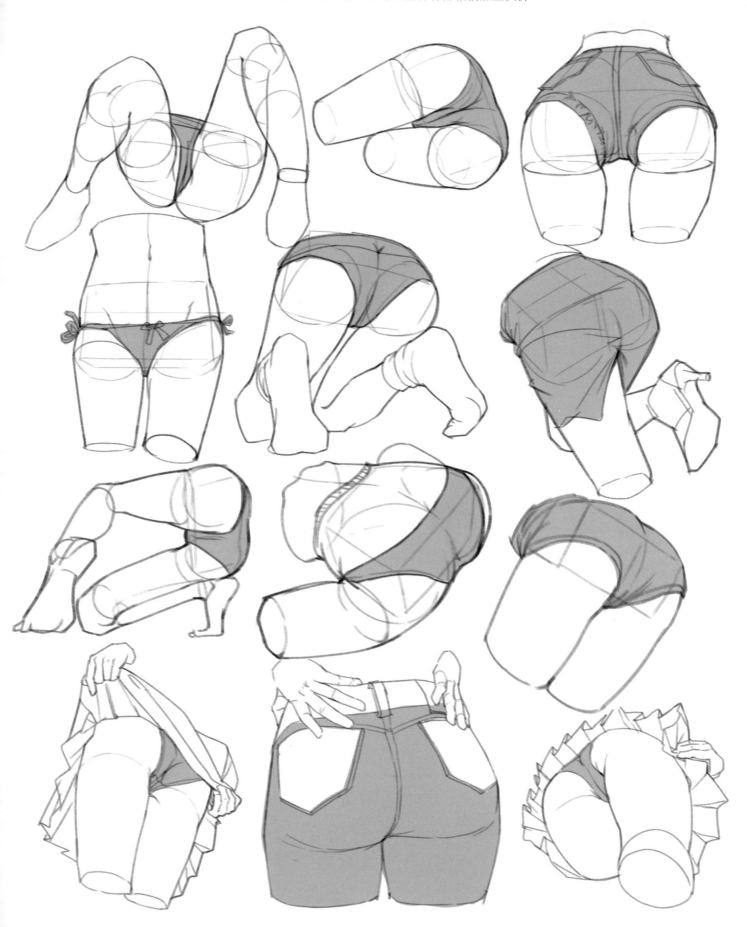

在具體講解軀幹骨骼和肌肉對體表表現的影響之前，我們先大概瞭解一下軀幹的骨骼和肌肉的名稱及形狀。

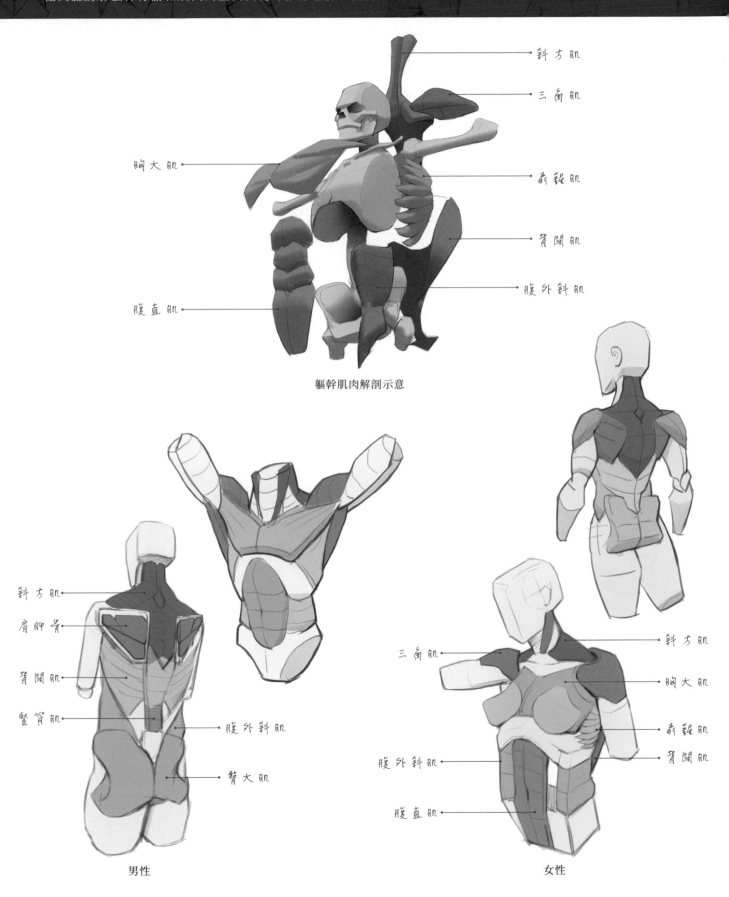

斜方肌

三角肌

胸大肌

前鋸肌

背闊肌

腹外斜肌

腹直肌

軀幹肌肉解剖示意

斜方肌

肩胛骨

背闊肌

豎脊肌

腹外斜肌

臀大肌

男性

三角肌

腹外斜肌

腹直肌

斜方肌

胸大肌

前鋸肌

背闊肌

女性

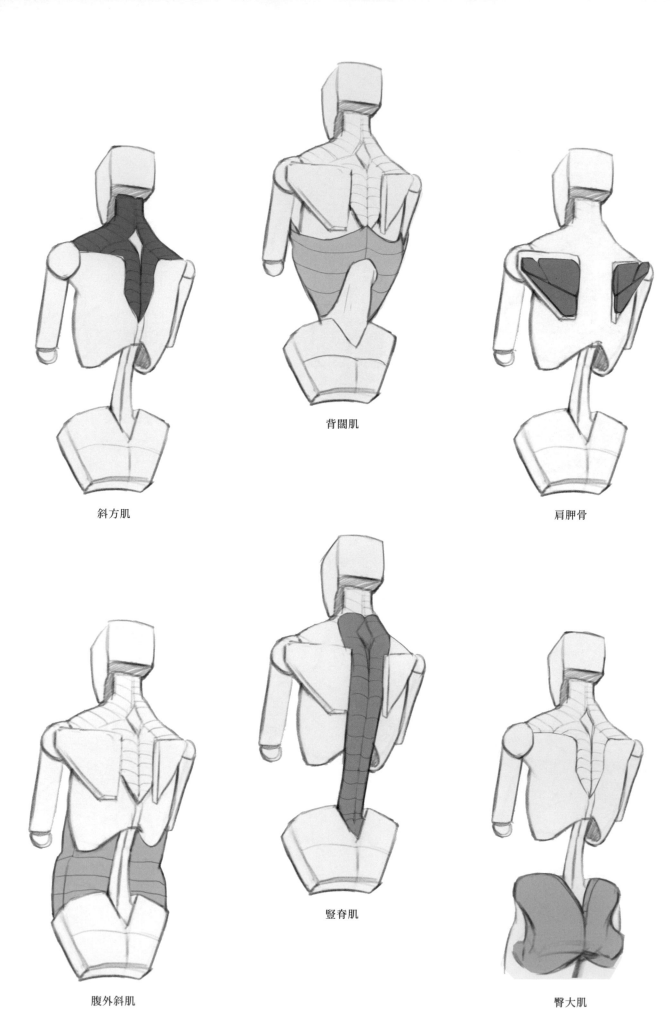

斜方肌

背闊肌

肩胛骨

腹外斜肌

豎脊肌

臀大肌

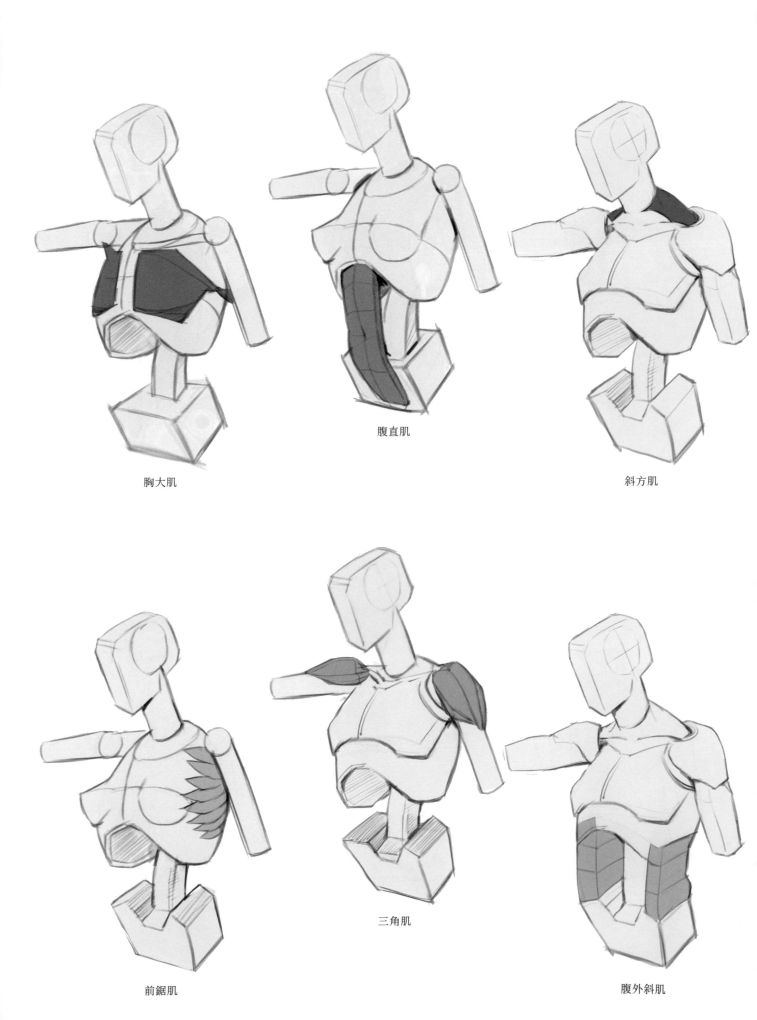

胸大肌

腹直肌

斜方肌

前鋸肌

三角肌

腹外斜肌

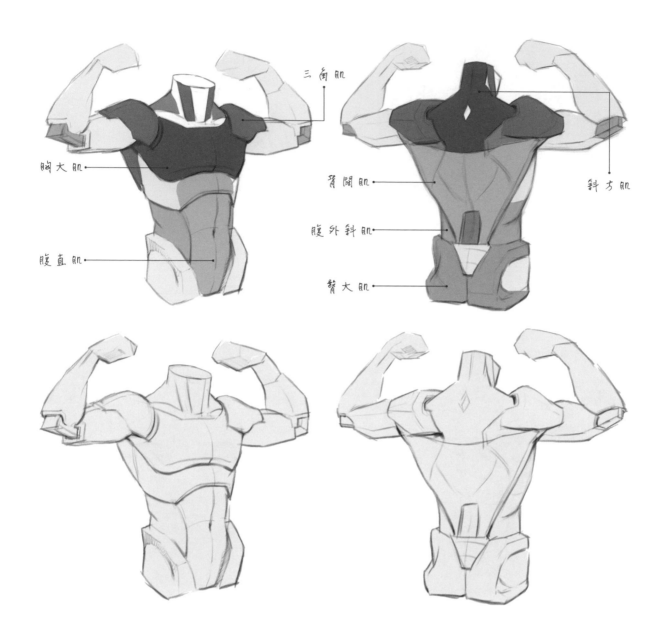

三角肌

斜方肌

背闊肌

腹外斜肌

臀大肌

胸大肌

腹直肌

肩胛骨及肌肉群對體表表現的影響

將肩胛骨、鎖骨和手臂視為一個整體，在手臂運動時，鎖骨和肩胛骨都會相應地移動。

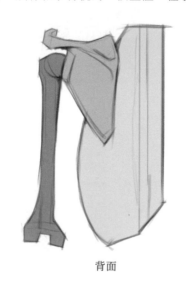

背面

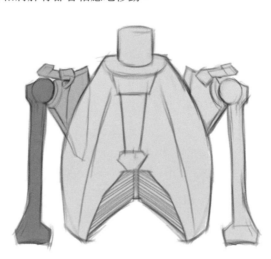

正面

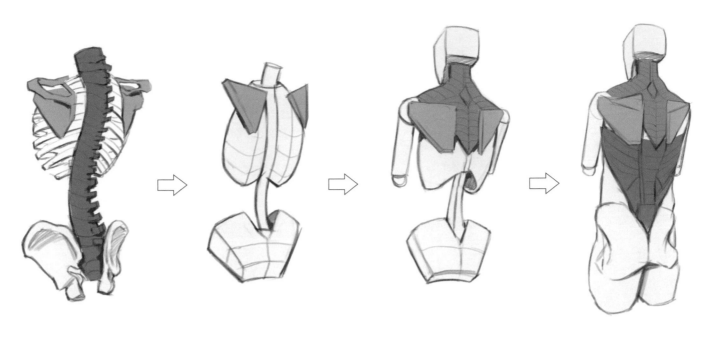

肩胛骨和鎖骨是連接並環繞著胸腔的，從俯視角度看像是夾住了胸腔。

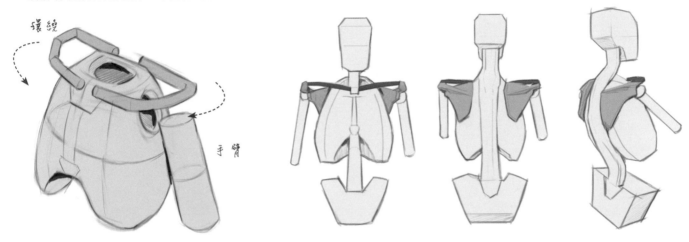

　　再來看看肩胛骨上面的肌肉附著情況。岡下肌橫向旋轉手臂，可以穩定肩關節和肱骨頭的作用。大圓肌和小圓肌夾著手臂，肱骨旋轉時相互扭轉，大圓肌附著於肱骨內側，小圓肌附著於外側。

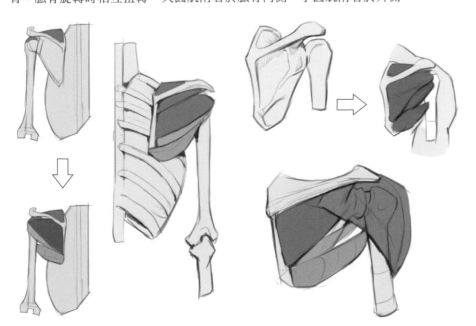

肩胛骨肌肉群表現示意如下。

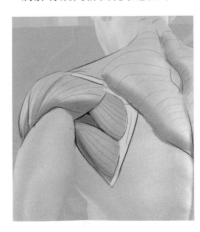

肩胛骨及肌肉群的動態變化如下。

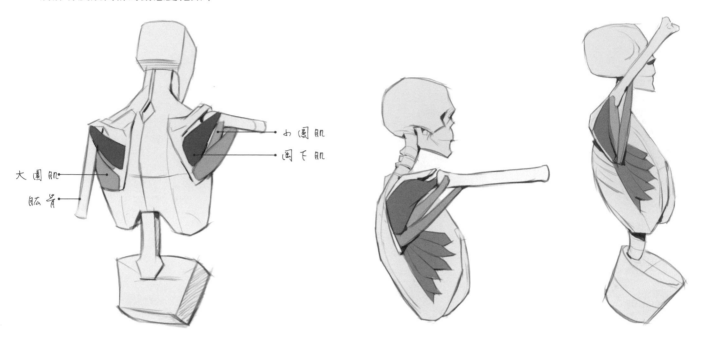

大圓肌
肱骨

小圓肌
岡下肌

胸鎖乳突肌對體表表現的影響

　　胸鎖乳突肌位於頸部的兩側，大部分被頸闊肌所覆蓋，起自胸骨柄和鎖骨的胸骨端，二頭會合斜向後上方，止於顳骨的乳突。一側的胸鎖乳突肌收縮使頭屈向同側，面部轉向對側；兩側的胸鎖乳突肌同時收縮可使頭後仰。在日常生活中，我們抬頭扭脖子的動作就是由胸鎖乳突肌伸縮而形成的。

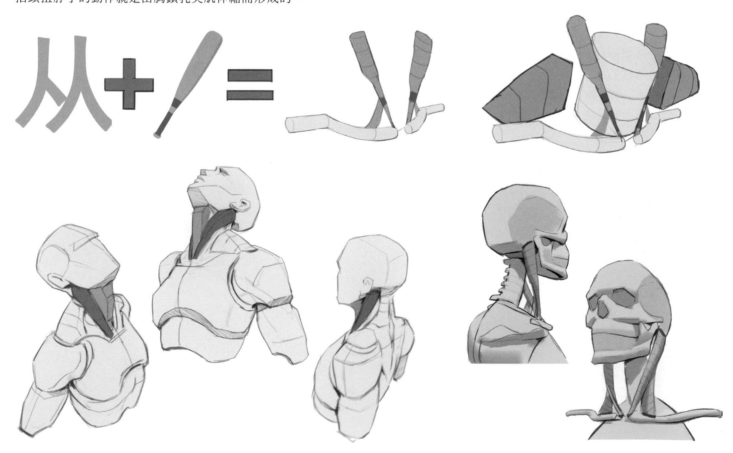

 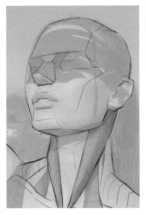 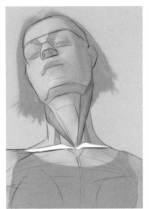 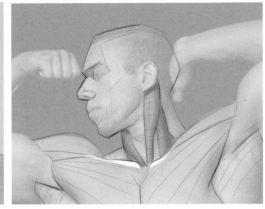

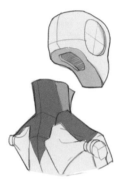 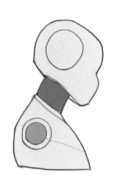 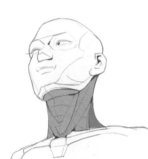 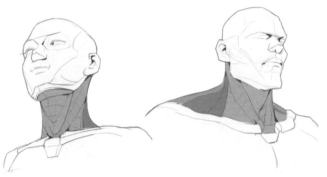

斜方肌對體表表現的影響

　　肩胛骨的旋轉抬升和拉動主要靠斜方肌的運動，斜方肌起於腦顱底部，下到十二胸椎。斜方肌順著鎖骨外側的1/3及肩胛骨上部的邊緣生長，止於脊柱結節處。

　　將斜方肌簡化為匕首形狀，匕首的柄為顱底部分，匕首兩側為肩胛骨隆起的肌肉，刀鋒則是沿著脊柱垂直向下。

　　斜方肌連接點示意如下。

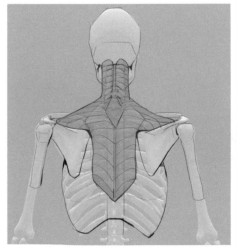 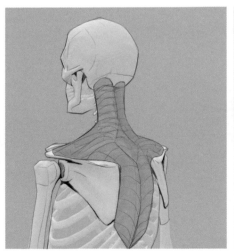 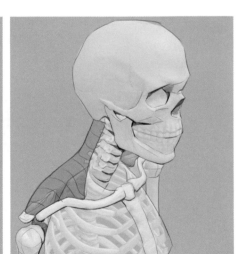

斜方肌承載著頭部、頸部和肩膀的運動。當兩側的肩胛骨靠得越近時，斜方肌越呈現收縮狀態並產生隆起。而當肩胛骨向前伸時，斜方肌會變得更薄，並且會牽動下方的肋骨。

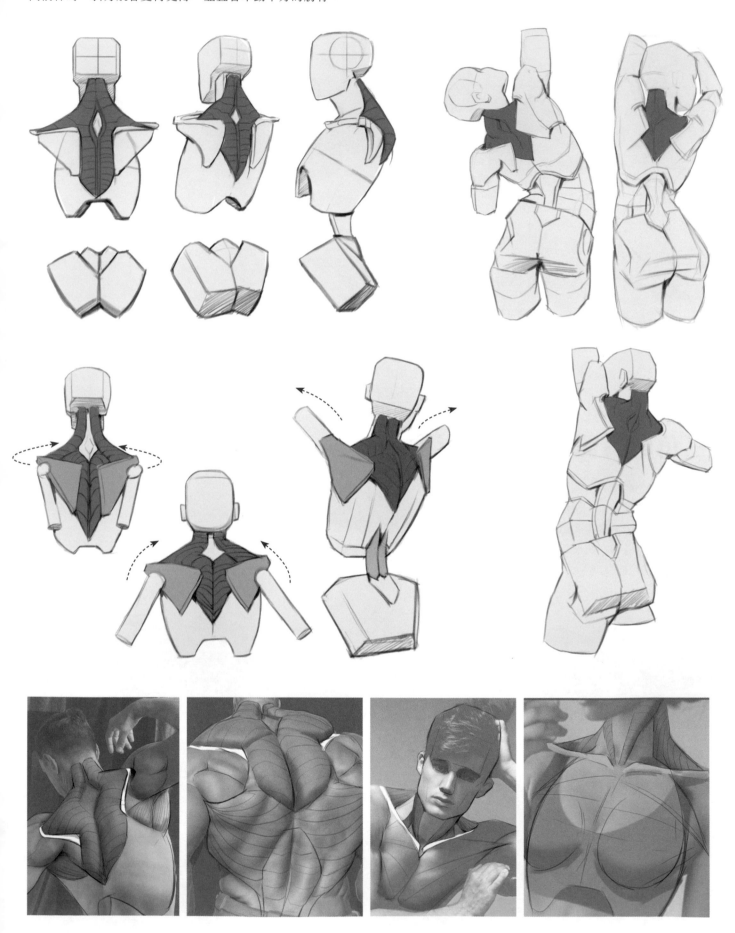

頸肩結構的關係示意如下。

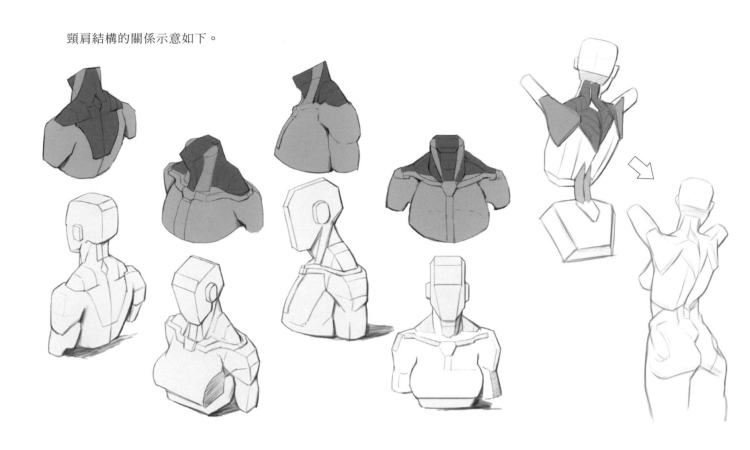

三角肌對體表表現的影響

三角肌的解剖分析如下。
部位：肩部皮下，呈倒三角形。
起點：鎖骨外側半、肩峰和肩胛岡。
止點：肱骨體三角肌粗隆。

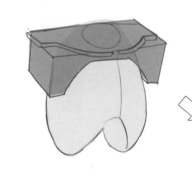

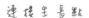
連接生長點

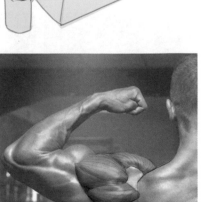

功能：近固定時，前部纖維收縮使肩關節屈、水準屈和內旋，中部纖維收縮使肩關節外展，後部纖維收縮使肩關節伸、水準伸和外旋；遠固定時，整體收縮，可使肩關節外展。

從側面看，三角肌的形狀如同倒三角形，從正面或者背面看三角肌也是呈現三角形。

正面　　　　　　　　　　　　側面

三角肌肌肉表現如下圖。

不同角度的軀幹三角肌結構如下。

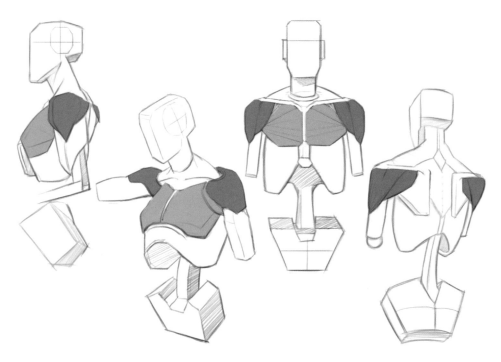

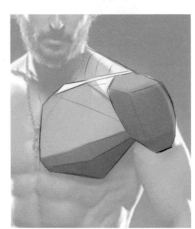

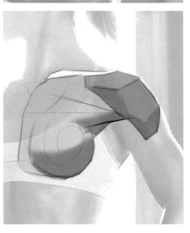

三角肌的動態結構表現如下。

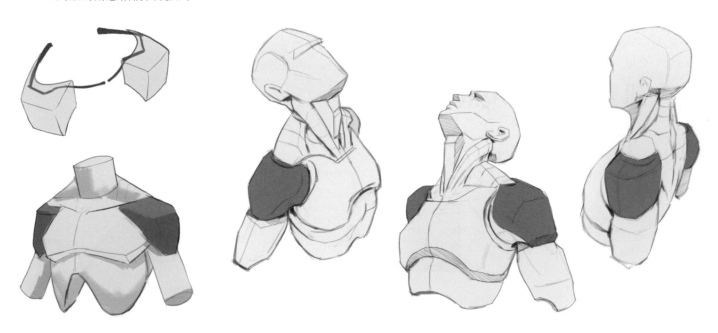

背部的三角肌動態結構表現如下。

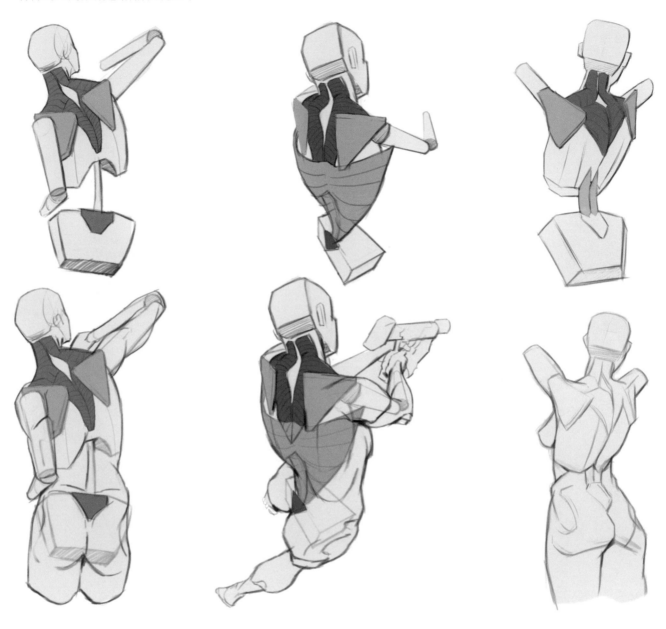

胸大肌對體表表現的影響

胸大肌的解剖分析如下。

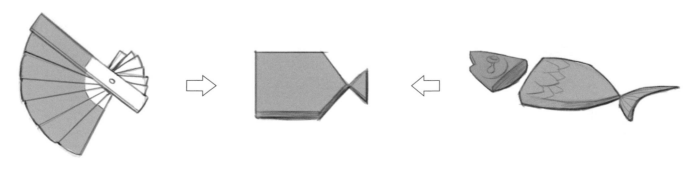

部位：胸前上部皮下。

起點：a鎖骨3/5處；b胸骨位置；c肋骨

止點：肱骨大結節脊

胸大肌連接點示意如下。

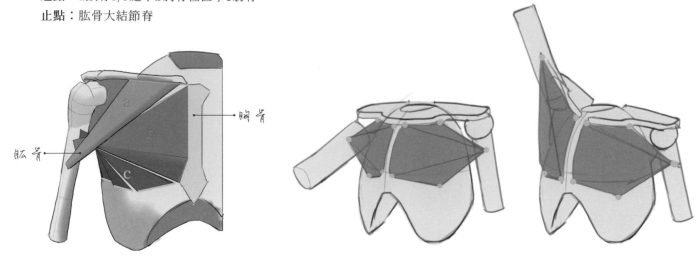

功能：近固定時，使肩關節屈、水平屈、內收和內旋；遠固定時，拉動軀幹向上臂靠攏，提肋助吸氣。

在畫胸大肌時，我們可以把它想像成一把扇子，或是一條沒有頭的魚，如此可以更好地理解胸大肌的結構和肌肉穿插關係。

隨著手臂的抬升，胸大肌的旋轉收縮和拉伸情況示意如下。

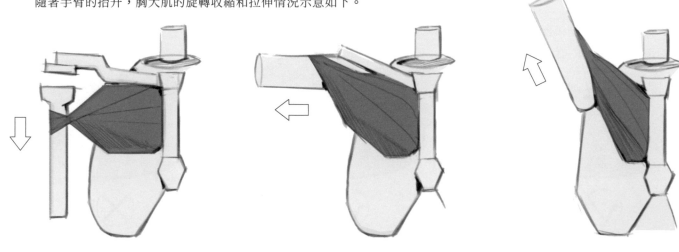

胸大肌立體幾何表現示意如下。

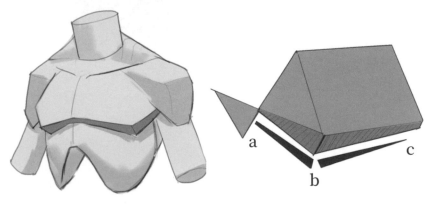

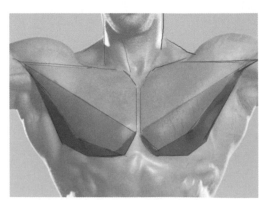

胸部最厚位置

在畫女性的胸部時，許多人誤把乳房和胸大肌理解成一個部分。其實二者是分開的，乳房是長在胸大肌之上的。

女性在做一些運動時，乳房的形態會隨著重力和擠壓而發生變化。

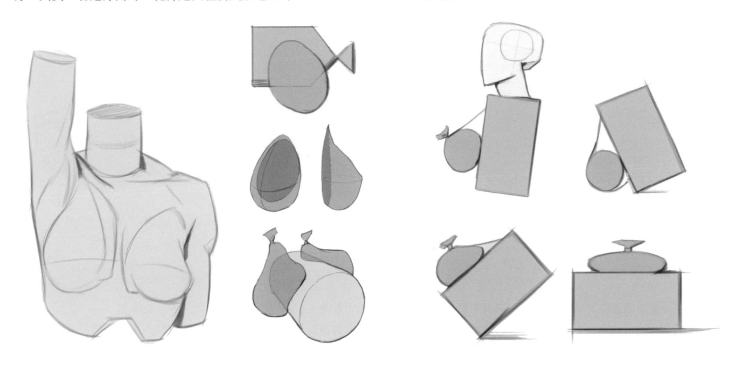

在表現胸部時，不僅要注意胸部是依附在胸腔上的，還要注意胸部輪廓的走向。

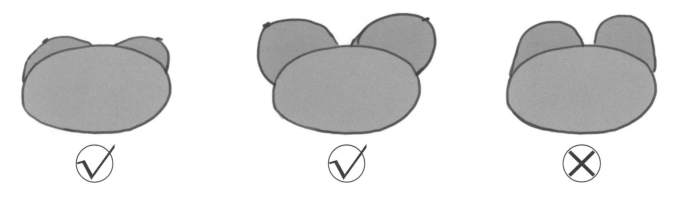

胸部體積結構示意如下。

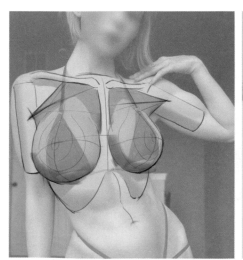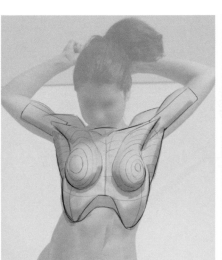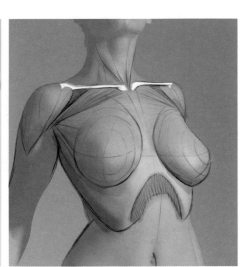

不同角度軀幹的胸大肌結構示意如下。

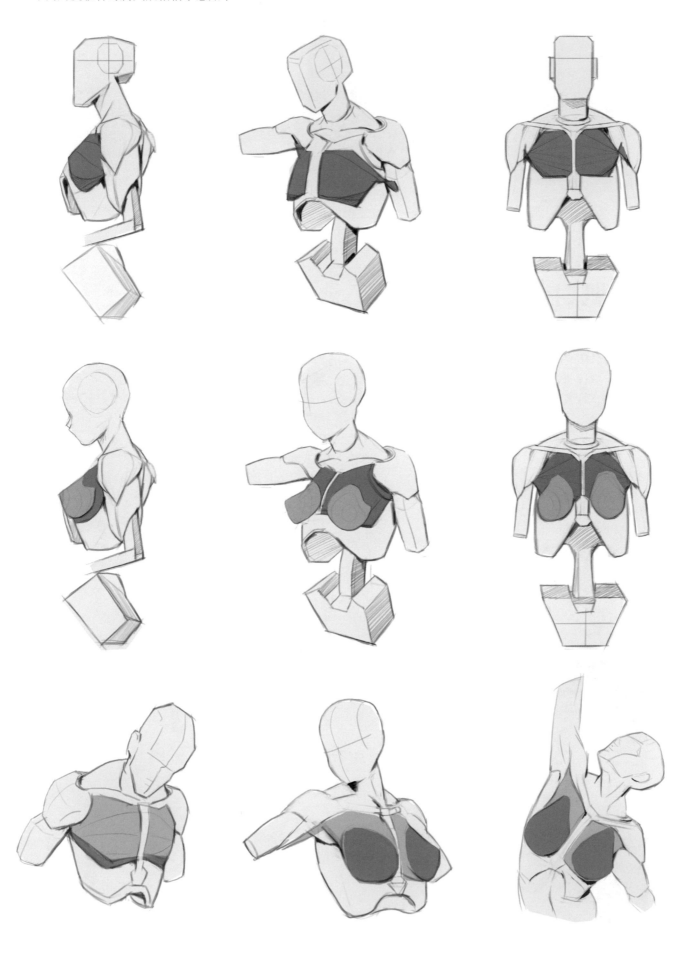

肌肉基本表現示意如下。　　　　　　　　　　　　　　　　　　　　肌肉變化表現示意如下。

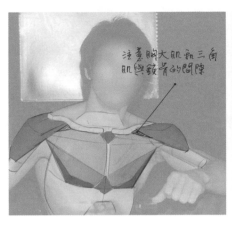 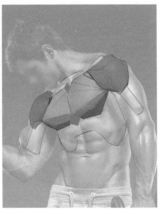 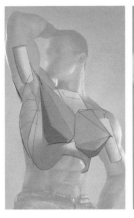 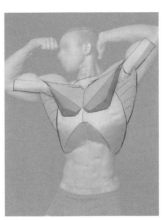

腹外斜肌對體表表現的影響

腹外斜肌的解剖分析如下。

部位：腹前外側壁淺層，肌纖維由外上向前內下斜行。

起點：第 5 ～12 肋骨外側面。

止點：髂脊、恥骨結節及白線，其腱膜參與構成腹直肌鞘前壁。

功能：上固定時，兩側收縮，使骨盆後傾；下固定時，一側收縮，使脊柱向同側側屈和向對側迴旋，兩側收縮可使脊柱屈，降肋助呼氣。

在畫腹外斜肌時，我們可以把腹外斜肌想像成兩塊矩形的軟糖，讓胸腔支撐在骨盆之上。

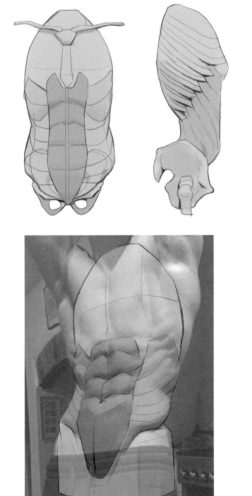

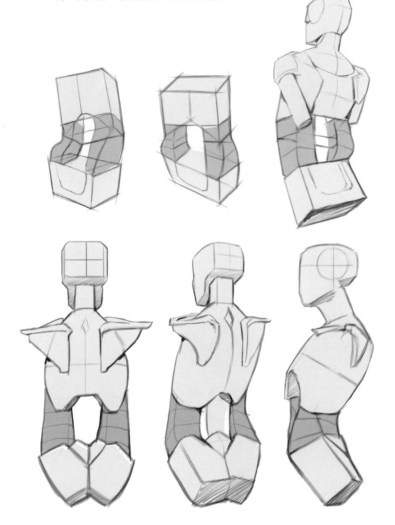

在表現扭轉運動時，記住腹外斜肌隨著扭轉，其厚度是不變的。

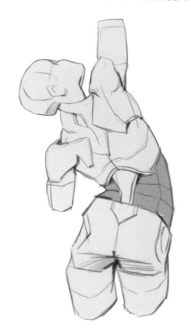 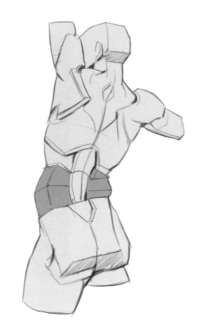 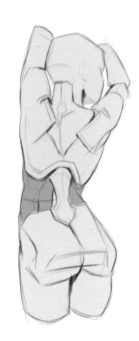

腹直肌對體表表現的影響

腹直肌的解剖分析如下。

部位：腹前壁正中線兩側。

起點：恥骨上緣。

止點：胸骨劍突及第 5 ～ 7 肋軟骨前面。

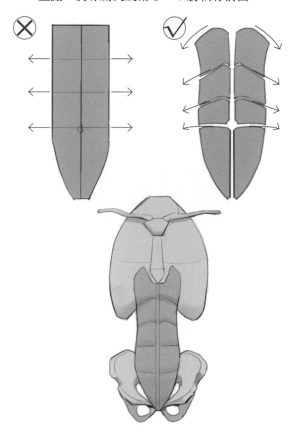 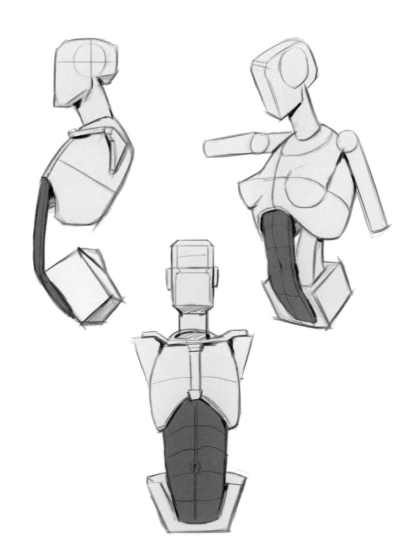

功能：上固定時，兩側收縮，使骨盆後傾；下固定時，一側收縮，使脊柱向同側屈。
腹直肌和腹外斜肌是支援腰部扭動的關鍵肌肉，扭動時這兩部分肌肉受到擠壓和拉伸產生的形狀變化是非常明顯的。

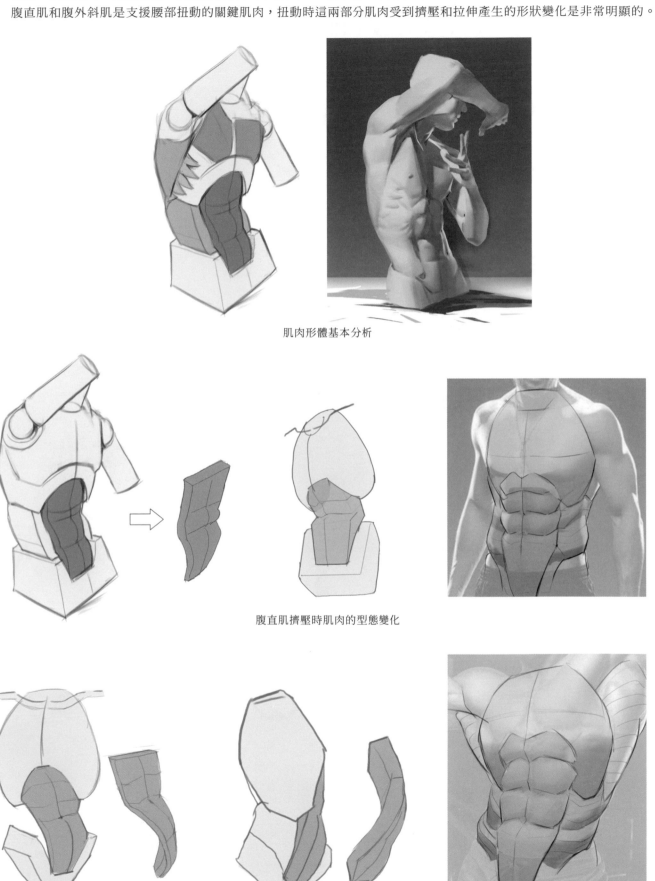

肌肉形體基本分析

腹直肌擠壓時肌肉的型態變化

腹直肌左右扭轉時肌肉的型態變化

豎脊肌對體表表現的影響

豎脊肌是上達頭部下至骶骨的肌肉群,為背肌的中層肌肉,參與軀幹的彎曲和旋轉運動。

可以將豎脊肌簡化為兩根並列的香腸。

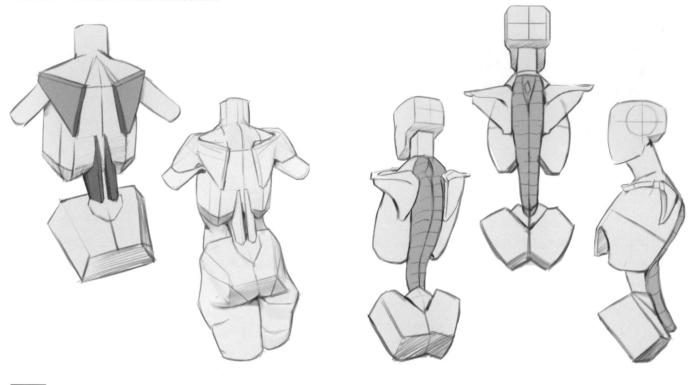

提示

在表現豎脊肌的立體感時,應遵循脊柱,胸腔和骨盆之間的透視及體塊關係。

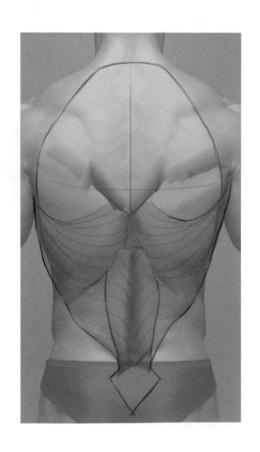

背闊肌對體表表現的影響

我們可以將背闊肌和斜方肌聯繫起來記憶,斜方肌是劍,背闊肌是盾。在畫背闊肌時要注意它是包裹在胸腔上面的。

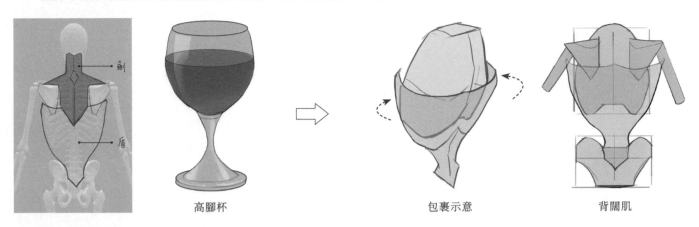

高腳杯 包裹示意 背闊肌

背闊肌是下拉手臂和上抬身體的關鍵肌肉,且可內收、伸展和旋轉肱骨。背闊肌從第六胸椎和髂脊開始插入肱骨前端。

把背闊肌想像成一個包裹著胸腔的三角形,三角形的兩側尖端插在肱骨前端。

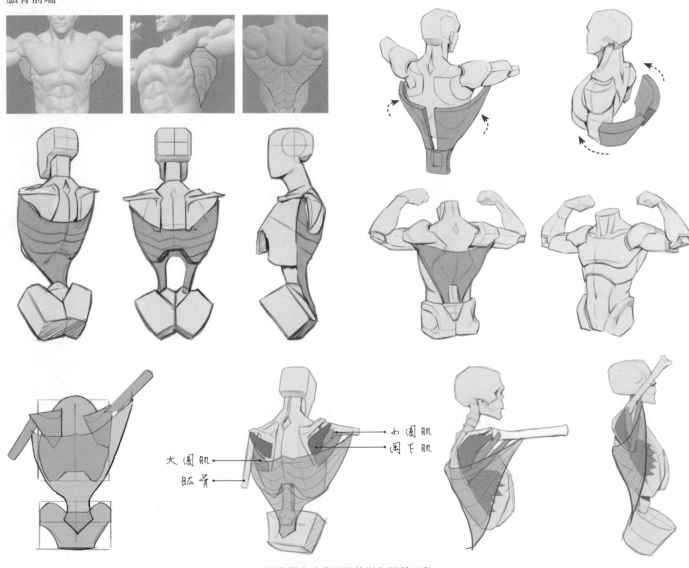

大圓肌
肱骨
小圓肌
闊下肌

運動變化時背闊肌的變化關係示意

不同風格的背闊肌表現示意如下。

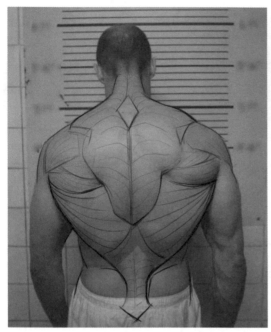
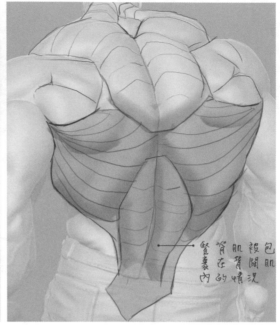

提示

大圓肌是被背闊肌包裹著的。

臀大肌對體表表現的影響

臀大肌呈寬厚的四邊形，位於臀皮下，起自髂骨翼外面及骶骨背面，纖維斜向下外，覆蓋大轉子，止於股骨的臀肌粗隆。

從背面看臀部像一隻蝴蝶，從側面看又像是一個牛角包包裹著大腿。

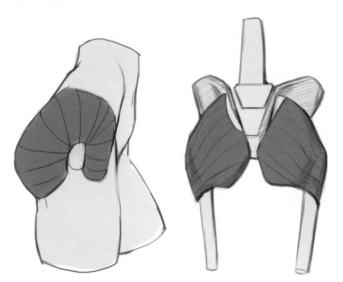
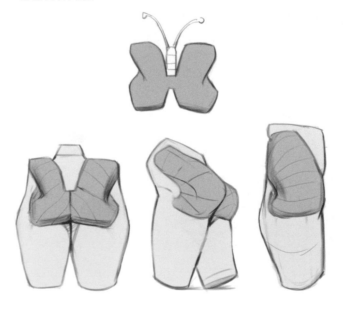

臀大肌的結構示意如下。

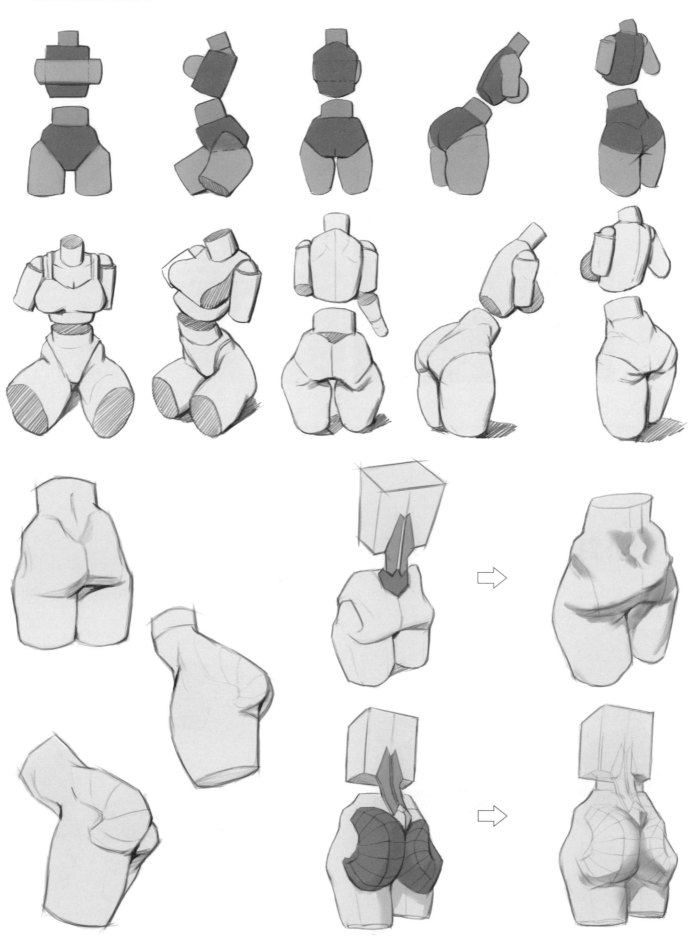

前鋸肌對體表表現的影響

部位：胸廓側面淺層。

起點：上位 8～9 肋骨外側面。

止點：肩胛骨內側緣和下角前面。

功能：近固定時，使肩胛骨前伸；遠固定時，下部肌纖維收縮可使肩胛骨下降和上迴旋。

將前鋸肌簡化為扇形貝殼的造型，像手一樣環抱住胸腔，這樣更便於記憶。

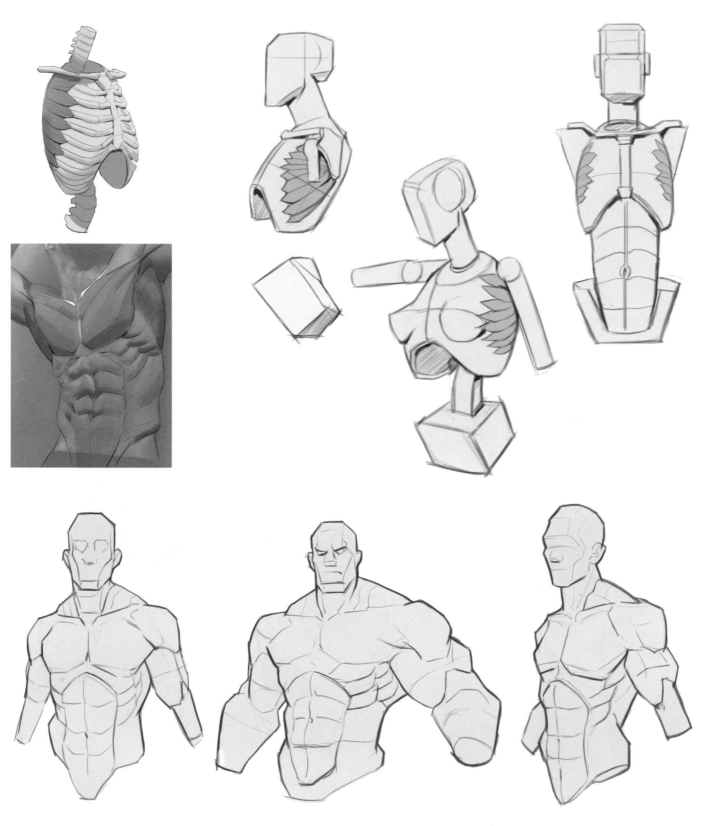

05 簡化軀幹體塊與肌肉

人體的結構是非常複雜的，想要快速瞭解並掌握人體結構，就需要對其進行簡化記憶。本節將介紹軀幹結構的簡化與肌肉結構的簡化。

簡化軀幹體塊結構

將人體看作為一些簡易的結構，然後進行拆分。拆分後能清晰地看到各個部位，並且各部位之間一般用球體結構連接。

連接拆分後的體塊，注意各個體塊間的穿插關係。

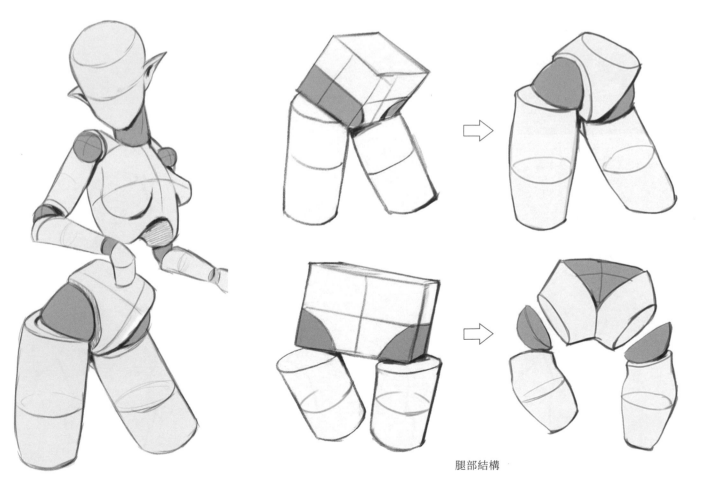

腿部結構

軀幹結構（背面）

軀幹結構（正面）

簡化軀幹肌肉結構

軀幹內部的肌肉結構也可以拆解成幾何體塊，這樣更有助於強化記憶和便於理解。

06 軀幹的扭轉與動態表現

根據男女軀幹比例的不同特點，可以將人體的軀幹扭動分為4類，分別為左右彎曲、向後彎曲、向前彎曲、左右扭轉。軀幹的扭轉不會超過脊柱彎曲的極限。

左右彎曲

繪製左右彎曲的軀幹時，注意腹外斜肌和腹直肌的變化。

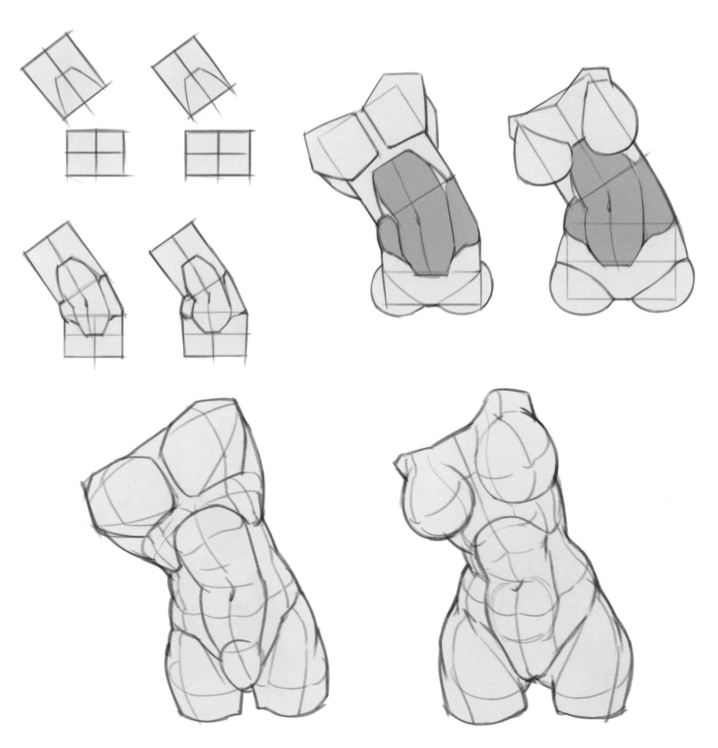

向後彎曲

繪製向後彎曲的軀幹時，注意腹直肌的拉伸變化。

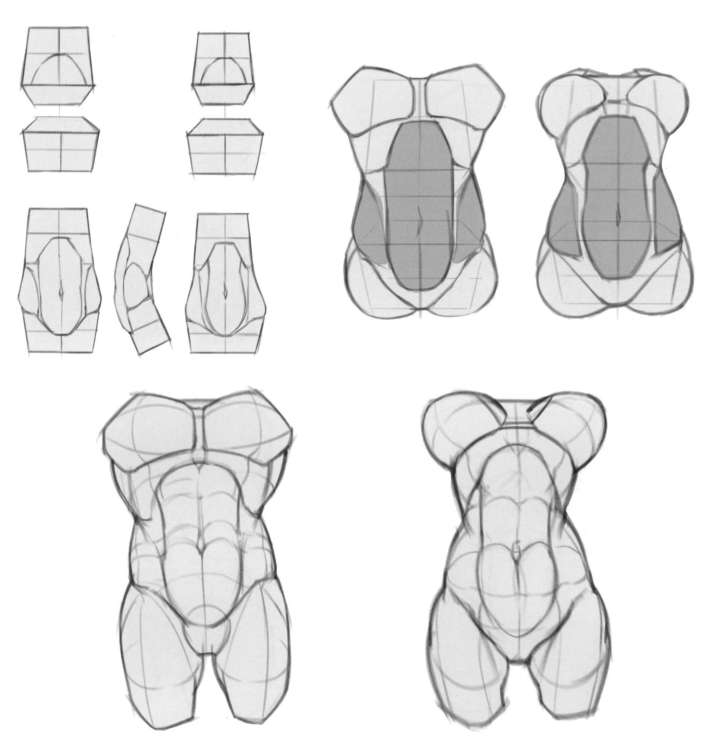

向前彎曲

軀幹向前彎曲時，腹直肌收縮，從正面看整個人體較短。

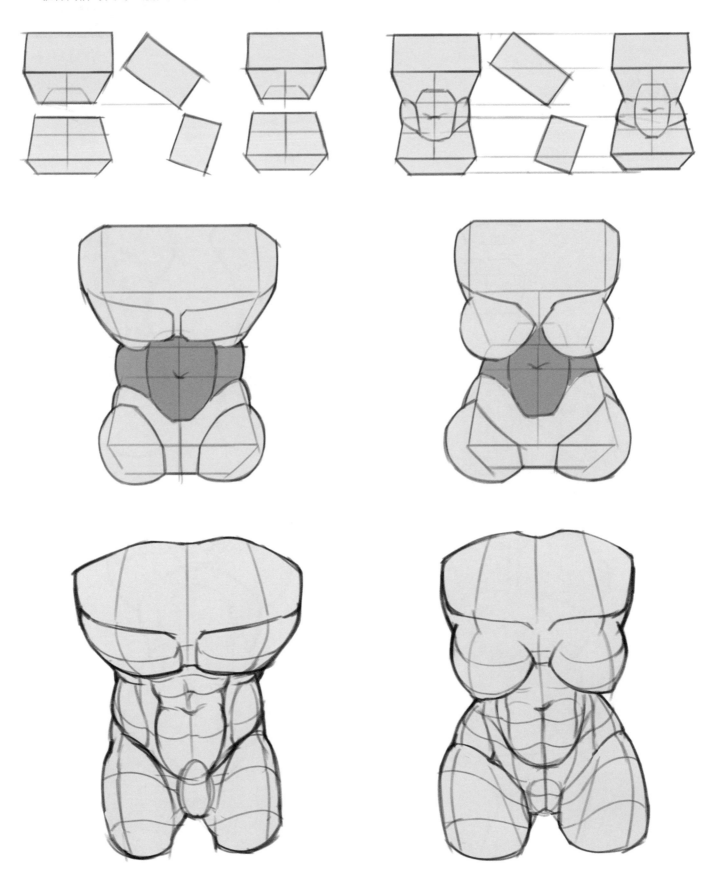

左右扭轉

軀幹左右扭轉時，肌肉會發生扭轉拉伸，注意兩側的腹外斜肌收縮與拉伸的對比關係，以及腹直肌的輕微拉伸變化。

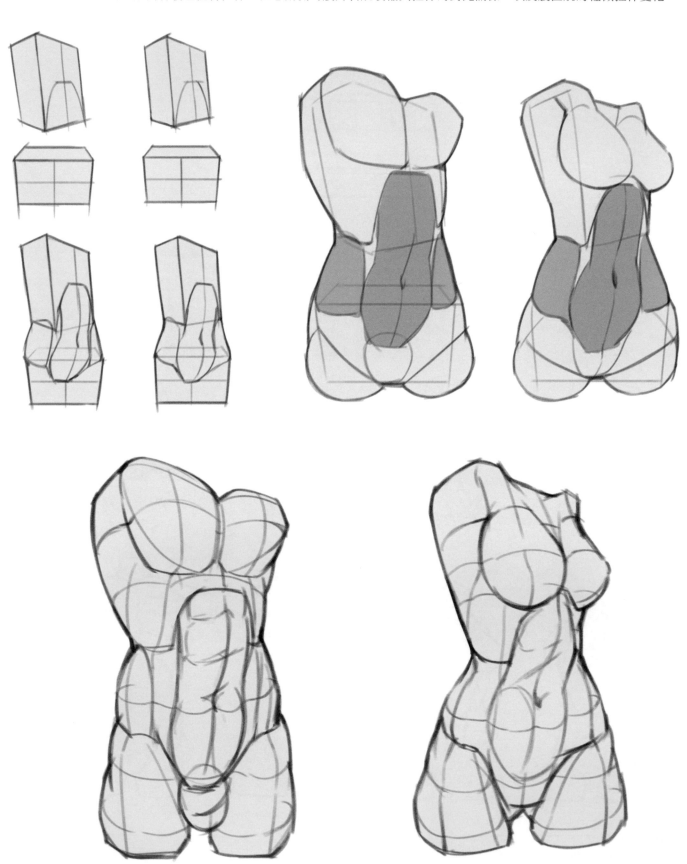

提示

　　胸腔和骨盆朝不同方向扭動時，注意胸腔和骨盆的扭動幅度是有限的。以下圖為例，胸腔和骨盆的扭動幅度不要超過60°，否則會顯得不自然。

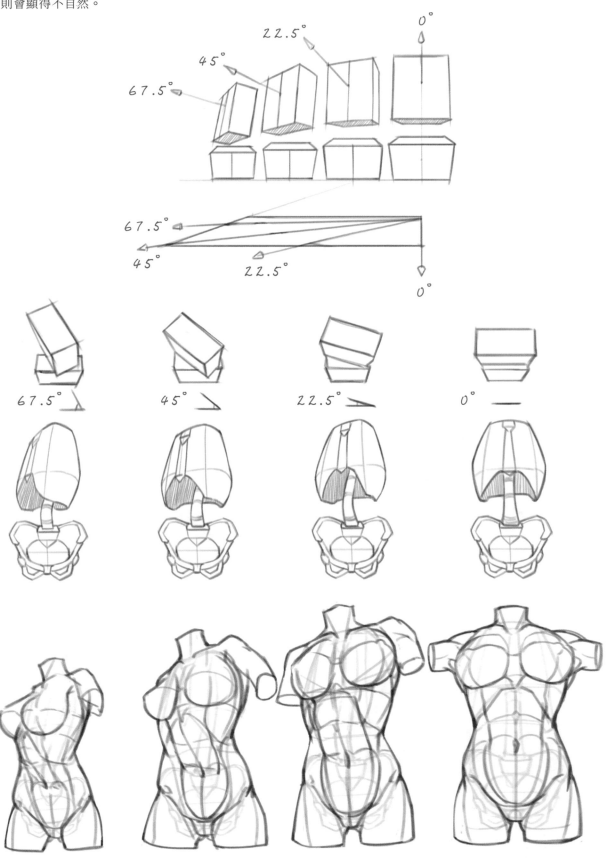

　　胸腔和骨盆的動態扭轉也是有限度的，不能超過人體脊柱的長度。

參照一些照片分析人物的軀幹體塊，體會軀幹的動態規律，然後連同頭部體塊一起做一組軀幹表現練習。練習時可以試著改變胸腔、骨盆和頭部的體塊比例，刻畫出不同年齡段的人體軀幹。也可以試著畫出不同姿態和不同角度的人體軀幹。

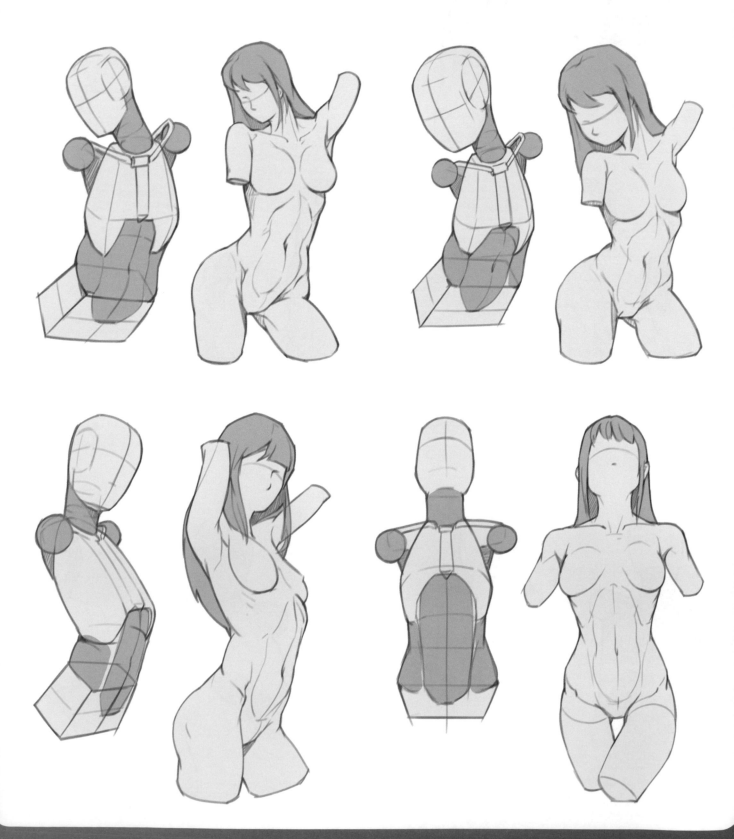

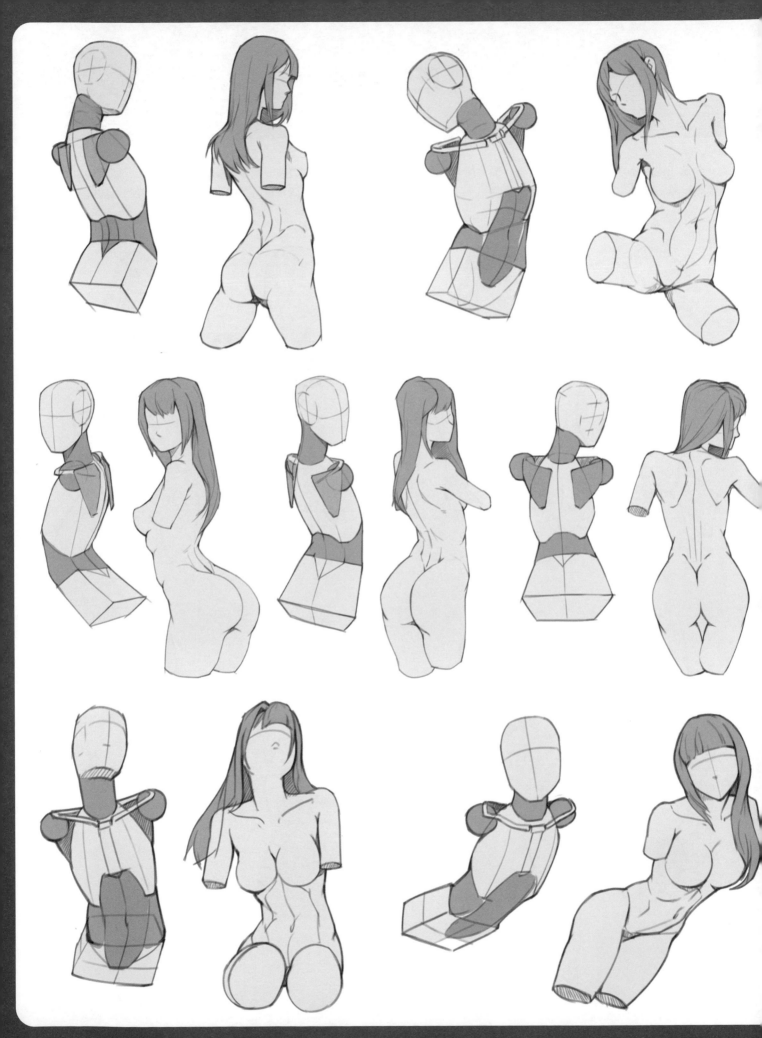

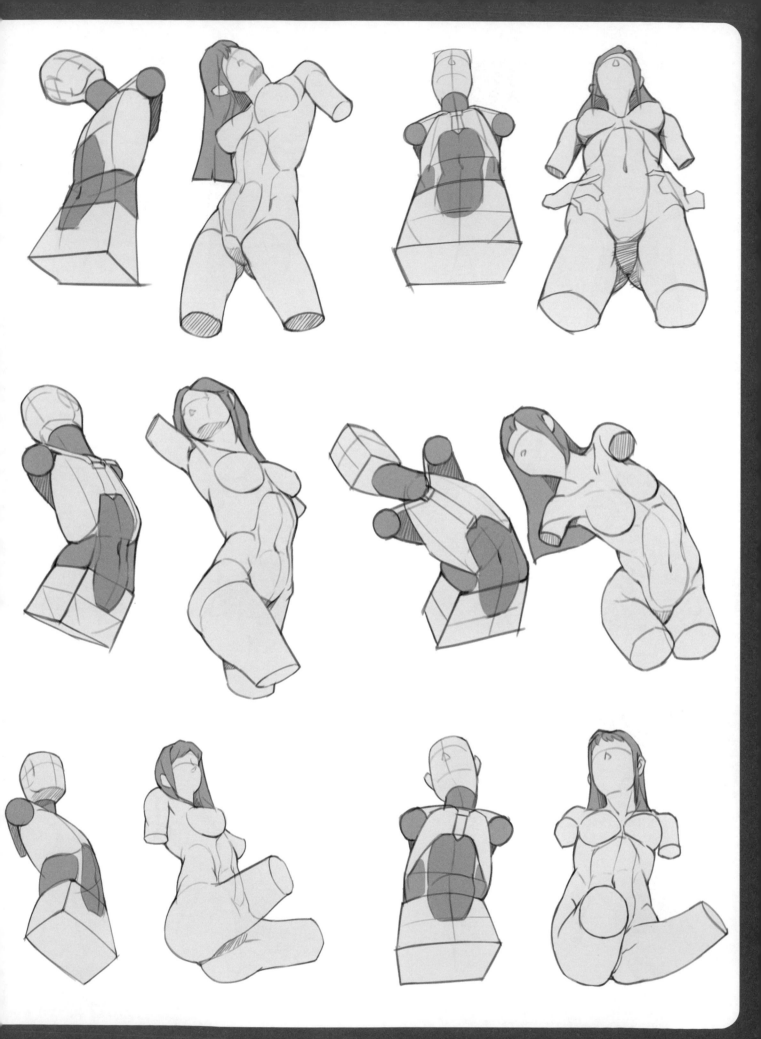

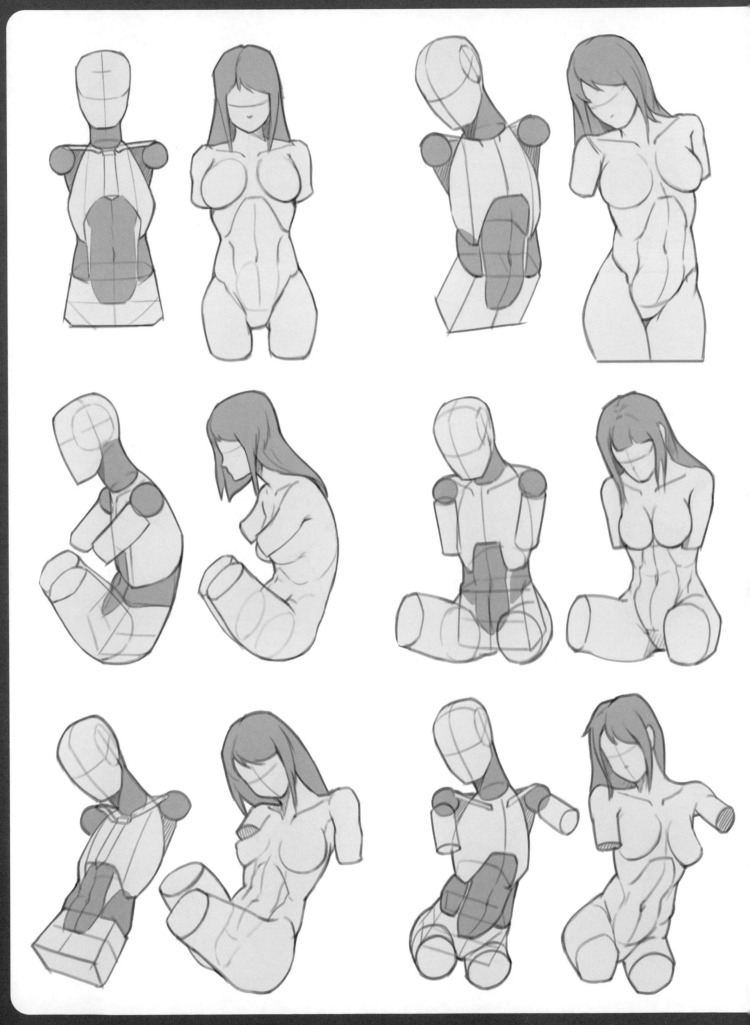

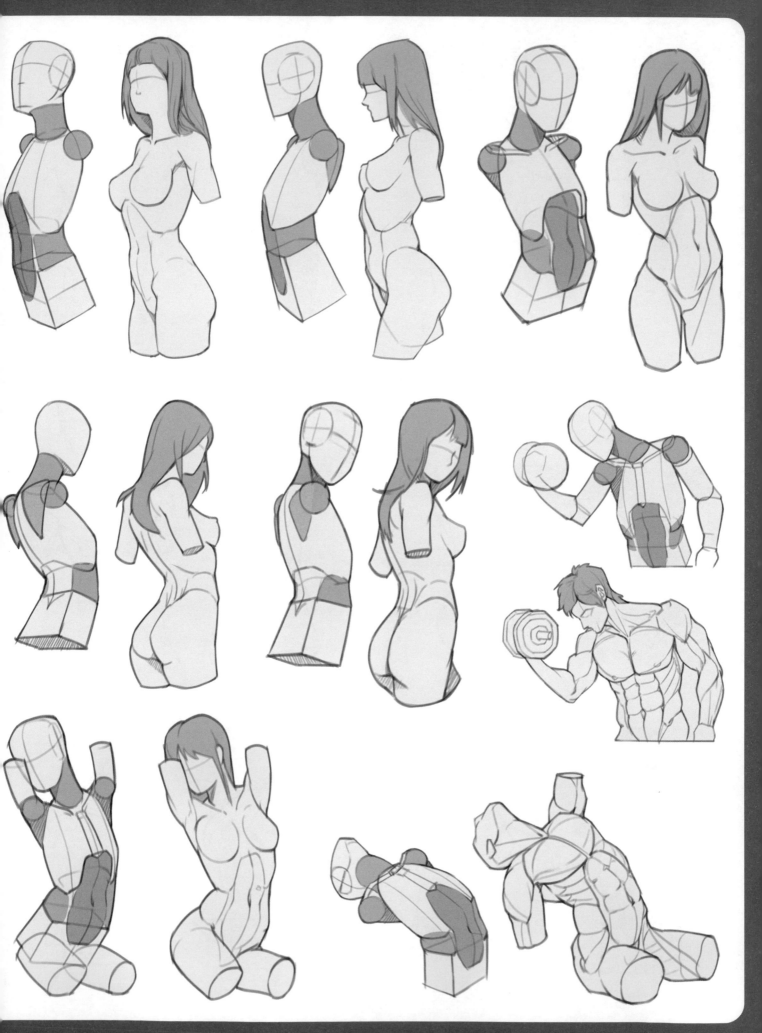

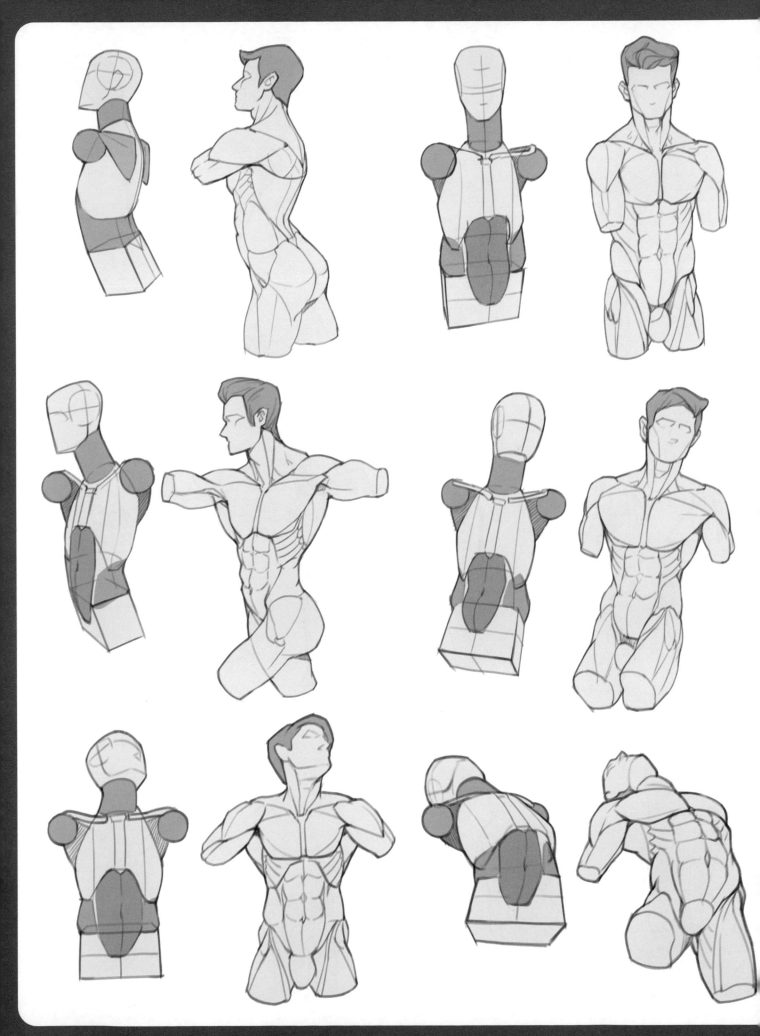

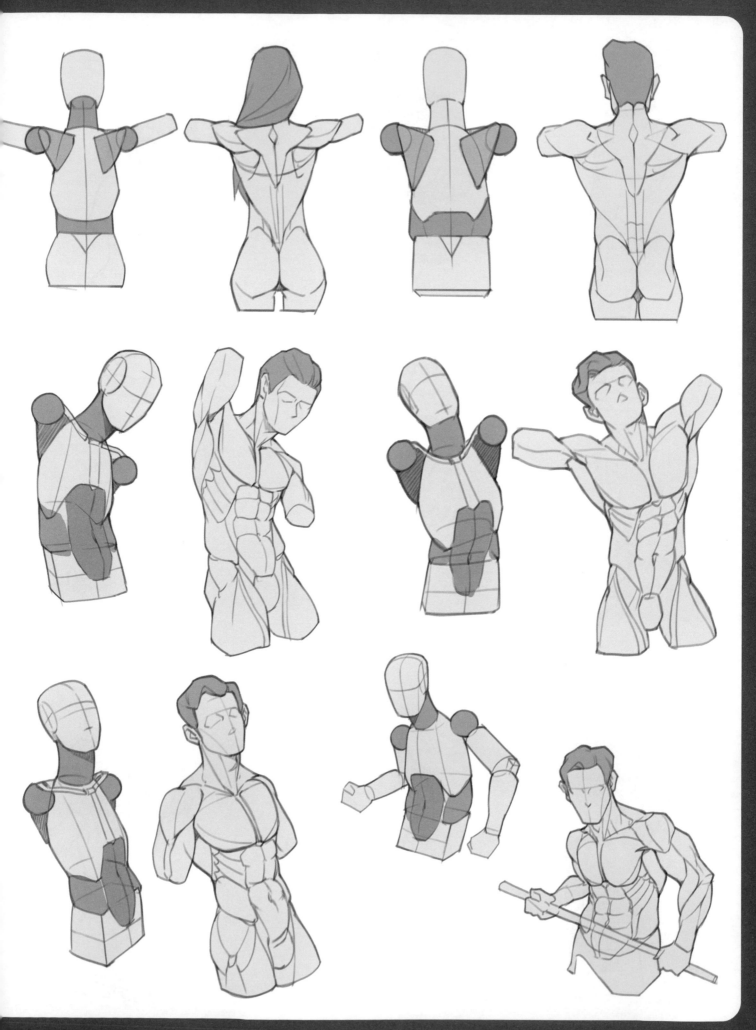

嘗試在體塊上細化結構，這裡示範了 "蘿莉" 型女孩的軀幹畫法。

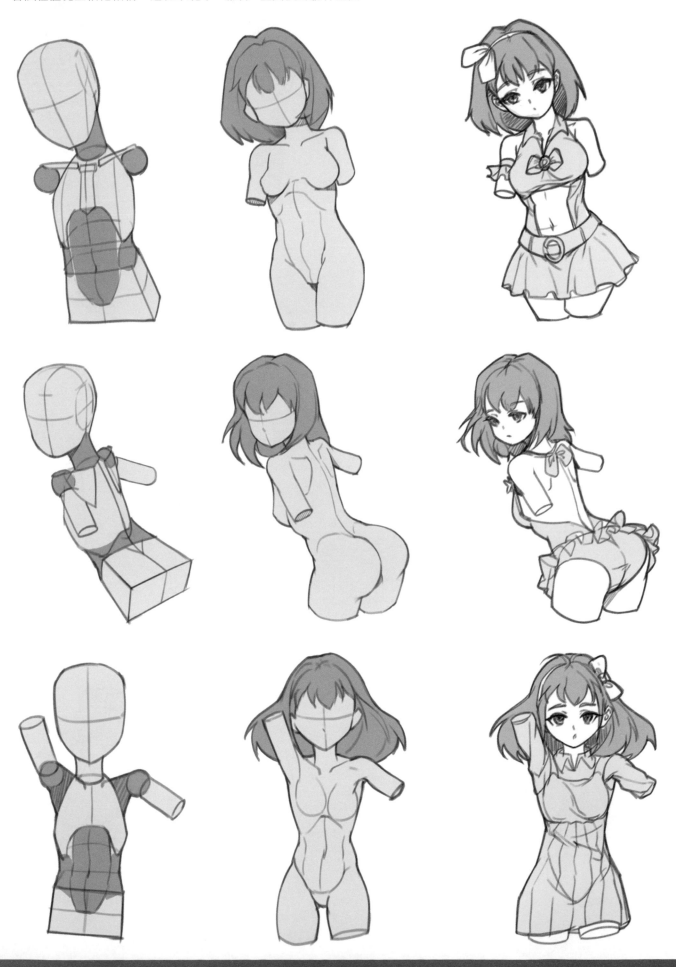

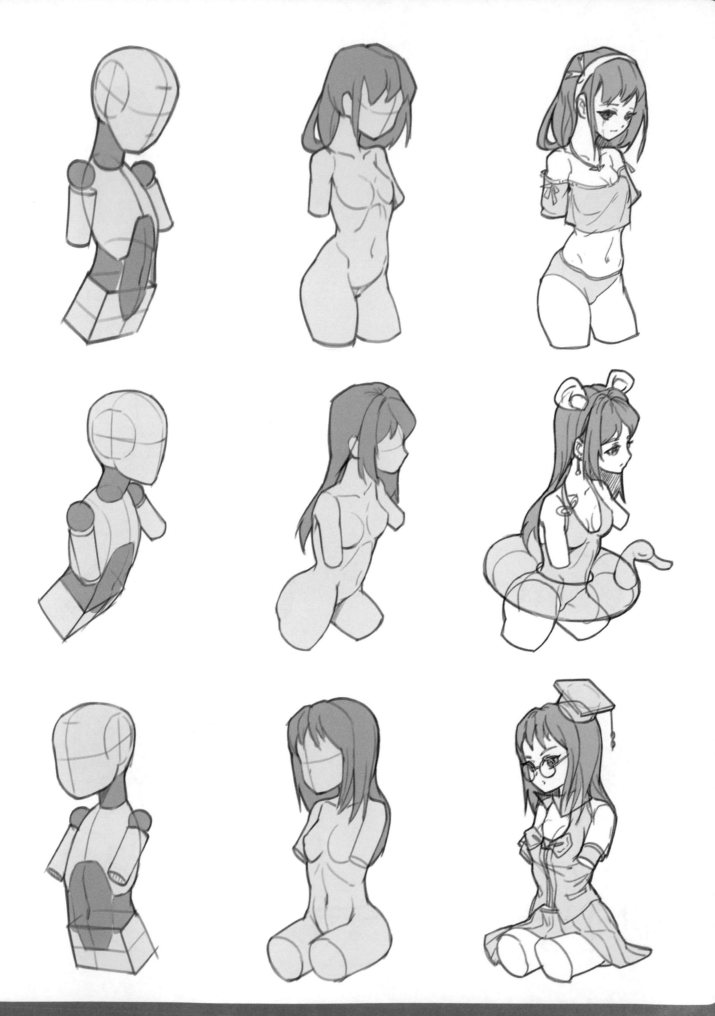

繪製另外一組練習。軀幹的扭動結合協調的四肢動作，可以表現出更富有情感的人物角色。

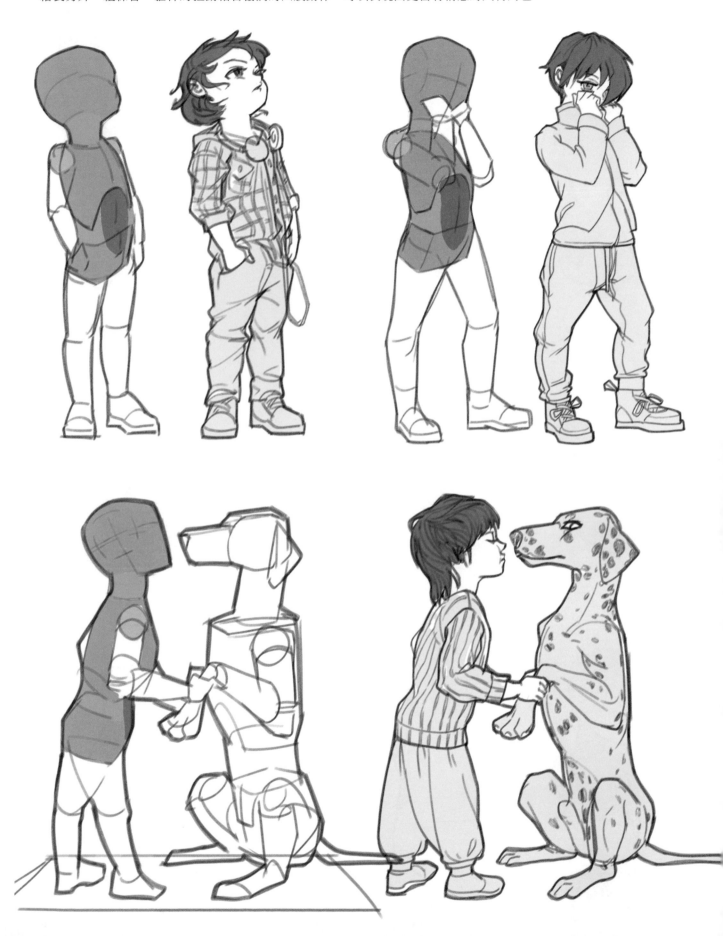

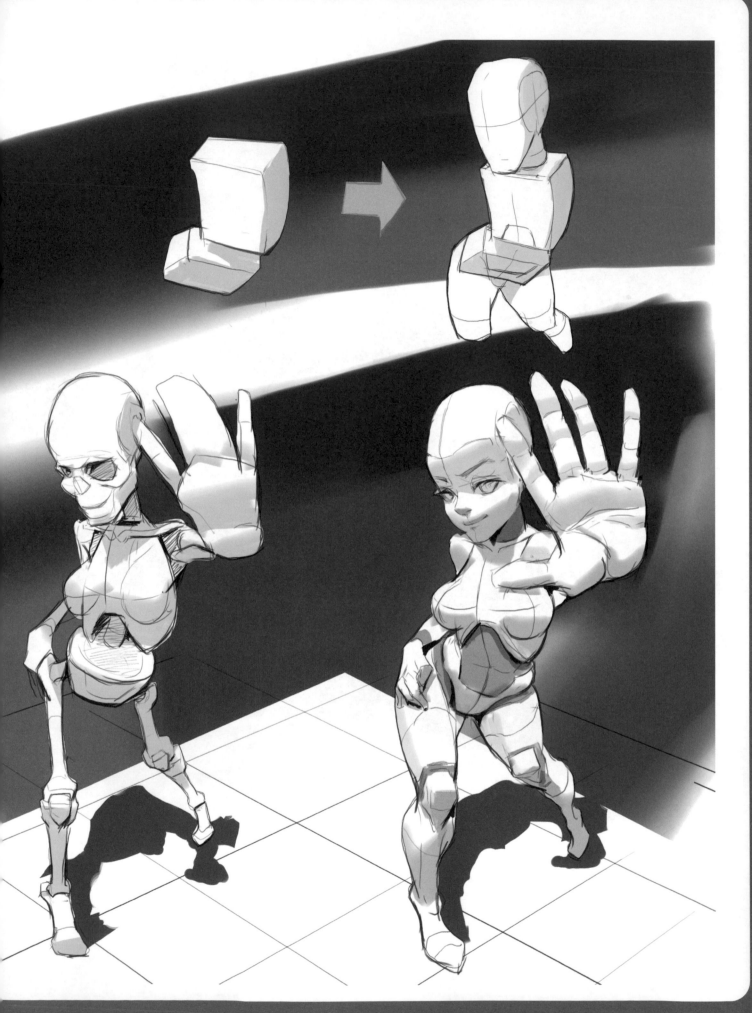

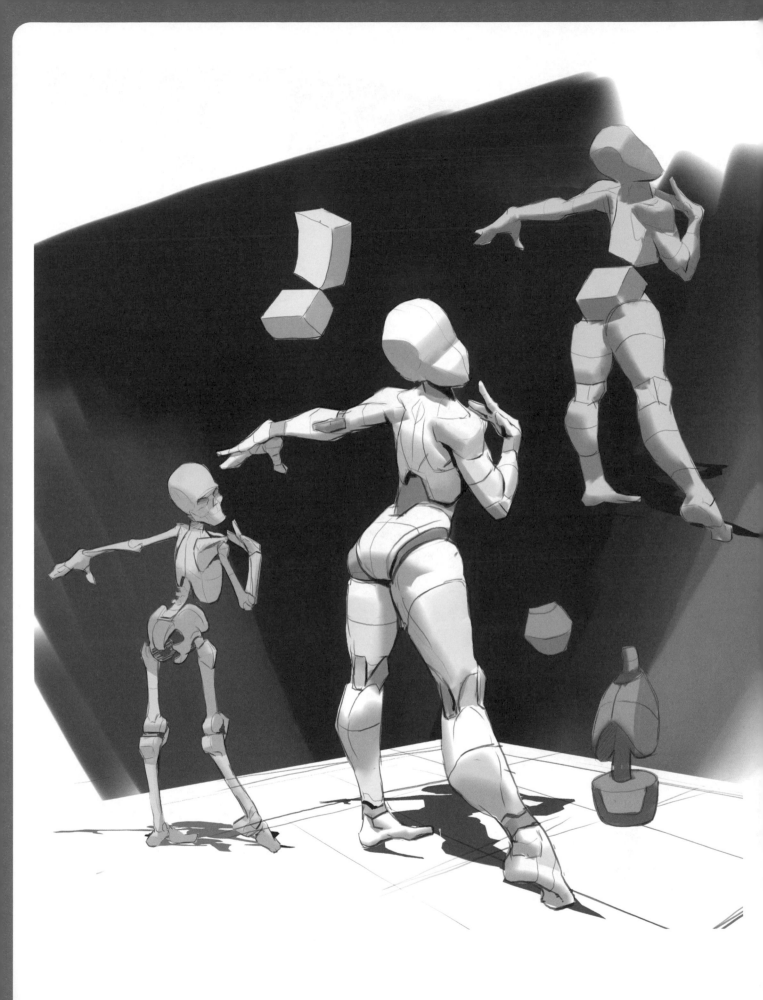

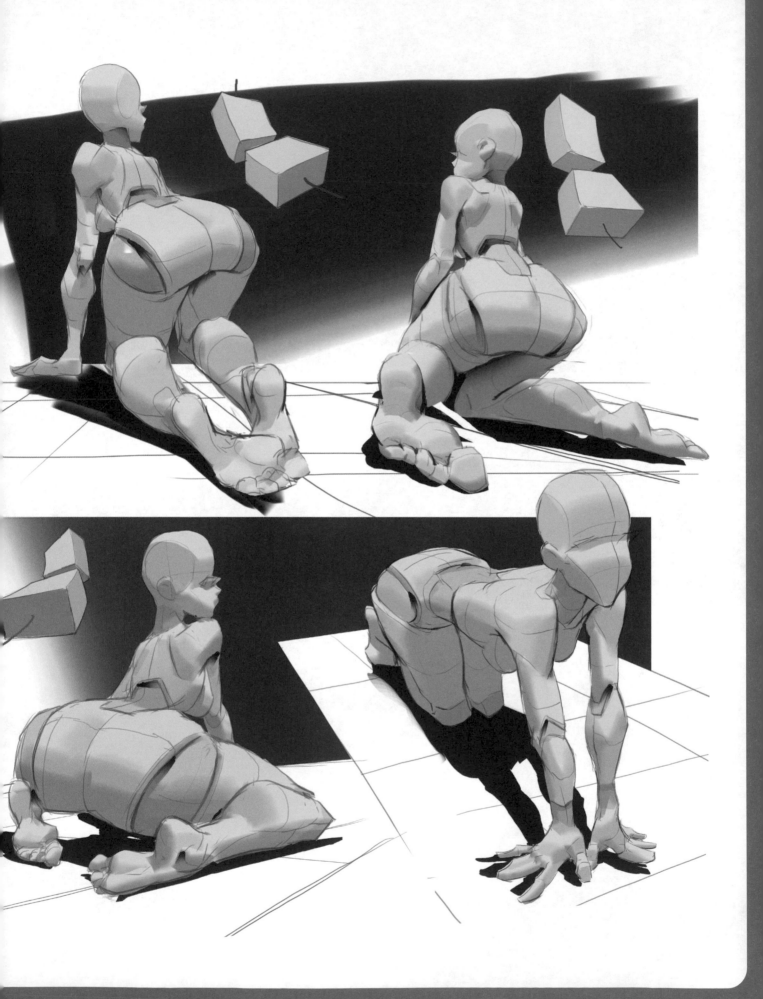

手臂也是繪畫困難點之一，初學者往往弄不清其運動變化規律，也就很難正確畫出肌肉拉伸的形狀。為了攻克手臂這一難關，本章將講解手臂的比例、骨骼和肌肉的變化，詳細演示手臂在運動時的變化規律。在做此類練習時注意要具有針對性，明確練習目的並提高練習效率。

第
③
章

手臂
訓練

手臂自然下垂時，在整個人體中所佔的長度是從肩膀一直到大腿中間。

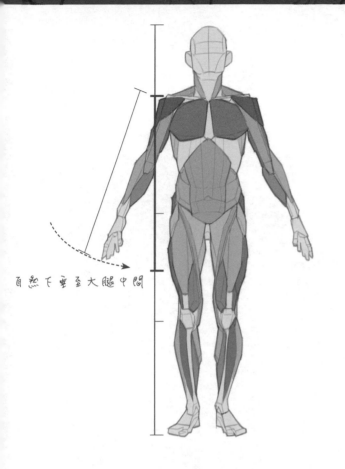

自然下垂至大腿中間

手臂可分為手掌、前臂和上臂。前臂略短於上臂，但加上肌肉後，實際三角肌覆蓋後的上臂顯長。為了方便記憶，通常我們會認為手掌加前臂約等於上臂的長度。

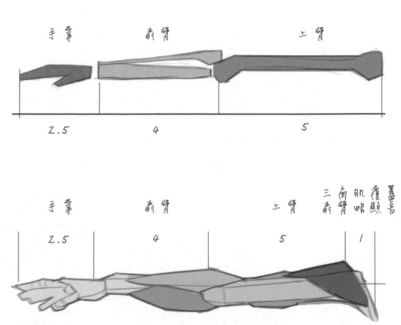

手掌　　前臂　　上臂

2.5　　4　　5

手掌　　前臂　　上臂　三角肌略　覆蓋前臂顯長

2.5　　4　　5　　1

針對男女手臂的比例區別，我們通常認為男性的手臂更加寬大、粗壯，女性的手臂更加纖細、平滑。

繪畫時注意男性手臂肌肉輪廓更清晰，關節球占比較大；女性手臂肌肉輪廓不明顯，關節球占比較小，肌肉被脂肪所覆蓋，因此整體比男性手臂少一些結構細節。

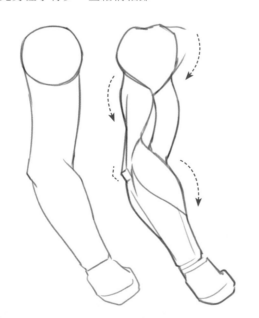

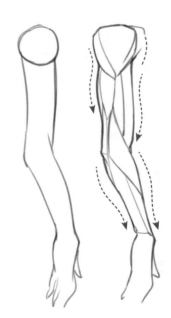

02 手臂骨骼和肌肉對體表表現的影響

手臂作為人體重要的一部分，在繪畫時是經常會畫到的，因此手臂的骨骼和肌肉結構都需要去瞭解。只有瞭解了手臂的骨骼和肌肉，才能更好地表現出手臂的形狀輪廓。

在具體講解骨骼和肌肉對體表表現的影響之前，先簡單介紹一下手臂骨骼與肌肉的關聯情況。
手臂的骨骼大部分都是被包裹在肌肉之內的，只有肘關節彎曲時造型才凸顯得非常明顯，如下圖所示。

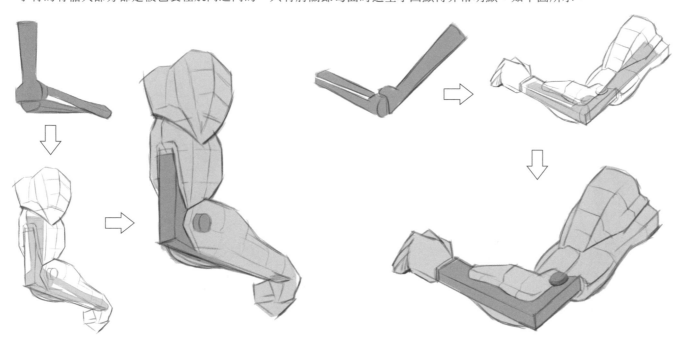

手臂骨骼對體表表現的影響

手臂的骨骼具有支架作用，影響著手臂的部分外觀，尤其要注意未被肌肉包裹的骨骼部分，如肱骨內髁、肱骨外髁、橈骨大頭、尺骨小頭和鷹嘴。

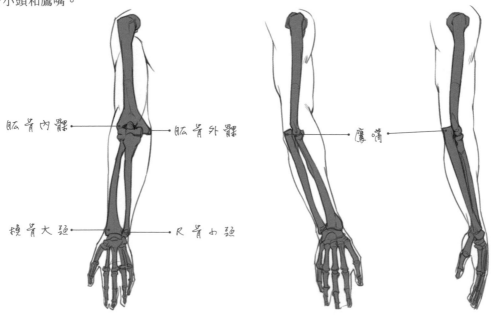

肱骨內髁　　　　　肱骨外髁

橈骨大頭　　　　　尺骨小頭

鷹嘴

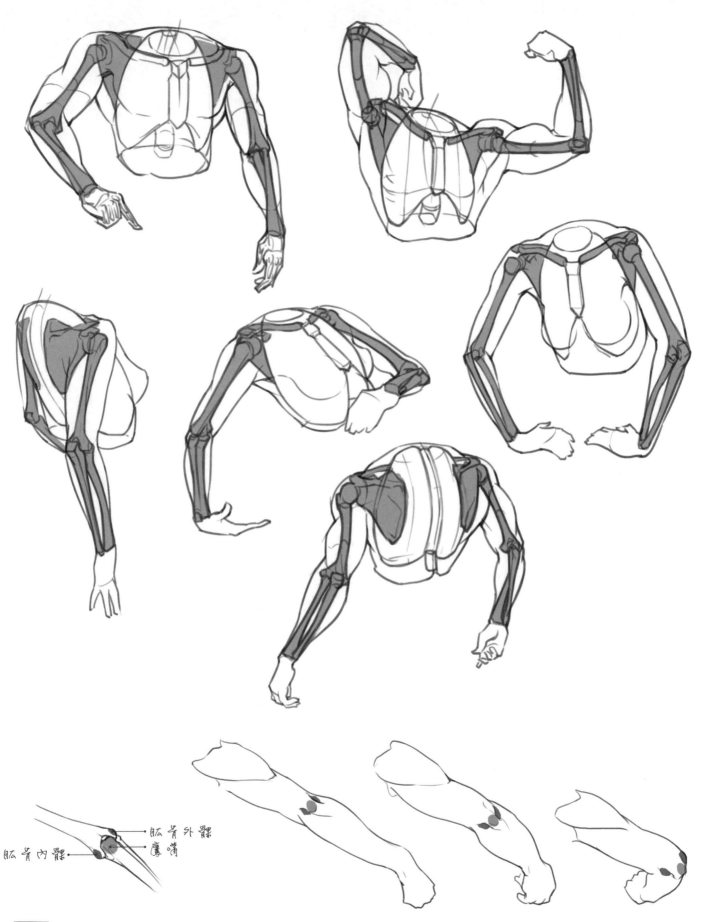

肱骨外髁
鷹嘴
肱骨內髁

表現手臂的後面時要呈現出肱骨內髁、肱骨外髁和鷹嘴，尤其在手臂彎曲時這幾處骨點會更加明顯。

手臂肌肉對體表表現的影響

這裡我們把複雜的肌肉簡化為幾個大的肌肉群，以方便初學者理解。

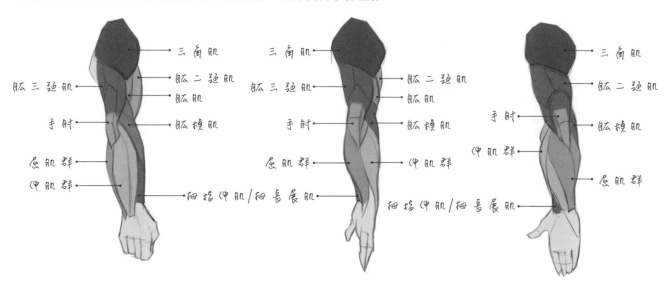

接下來，我們再把這些肌肉群概括成一個比較簡單易記的形狀。

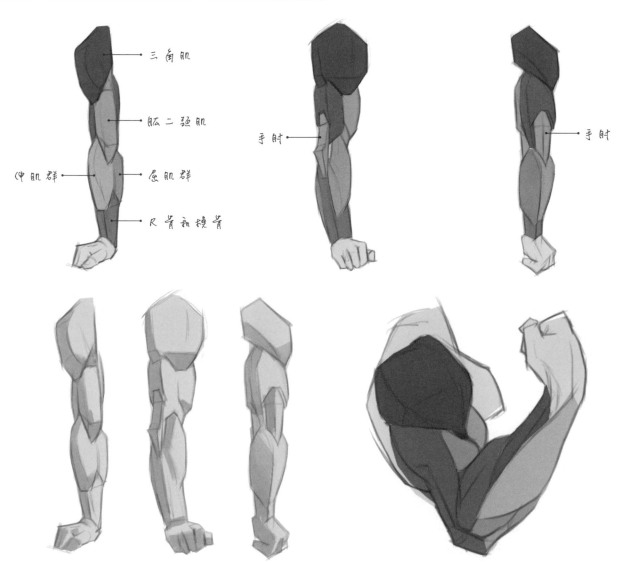

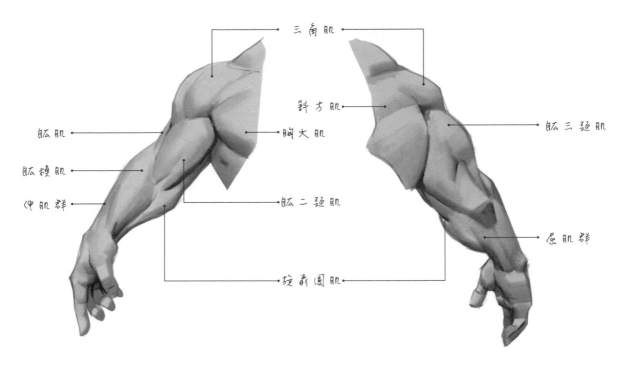

瞭解了手臂肌肉對體表表現的基本影響之後,將從下方 3 方面來介紹各個肌肉群的運動會對手臂的形體產生的影響。

⦿ 三角肌對體表表現的影響

三角肌是手臂上重要的肌肉。起於鎖骨外側1/3、肩峰、肩胛骨,止於肱骨外側接近中部或2/5處。

功能:外展、前屈、後伸肩關節。這裡我們把三角肌想像成護肩甲,剛好護住了上面幾塊肌肉的端頭部分,並達到有效的保護作用。

三角肌主要包裹在手臂上,會隨著手臂的移動和旋轉而變化。

觀察肌肉動態,我們發現當手臂向上抬起時,三角肌前束和中束收縮,縱向變短,橫向變寬;而當三角肌後束拉伸時,縱向拉長,橫向變窄。

當手臂向後拉伸時,三角肌後束收縮,前束和中束拉伸。

三角肌的動態變化如下。

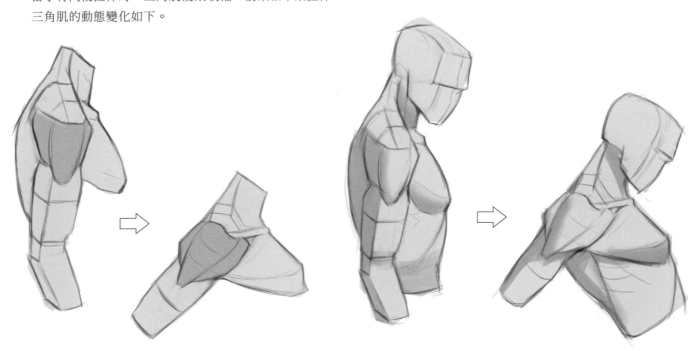

◎ 肱二頭肌和肱三頭肌對體表表現的影響

肱二頭肌：在上臂前面呈梭形，起點有長短兩個頭，長頭起於肩胛骨的盂上結節，短頭起自肩胛骨喙突，兩肌束平行排列在肱骨中部合成肌腹，向下行於肌腱和腱膜，止於橈骨粗隆和前臂骨間膜。

肱三頭肌：在上臂後面，起點有長、內、外 3 個頭，長頭起於肩胛骨的盂下結節，外側頭起自肱骨背面橈神經溝以上的部分，內側頭起自橈神經溝以下的部分， 3 個頭合成一個肌腹，以一共同腱止於尺骨鷹嘴。

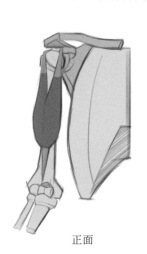
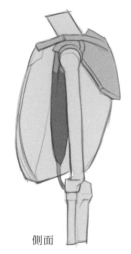

正面　　　　　　　側面

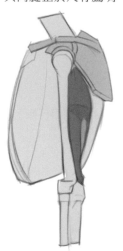

簡化的肌肉結構解剖示意如下。

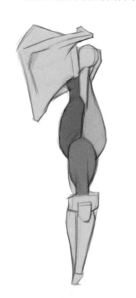
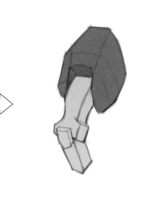

上臂的運動和變化關係示意如下。

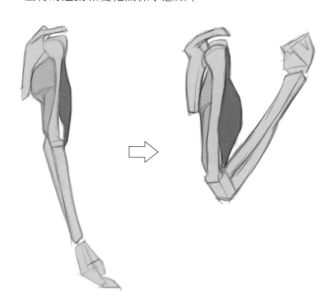

肱二頭肌和肱三頭肌的運動變化關係示意如下。

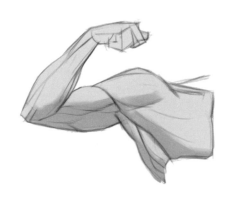

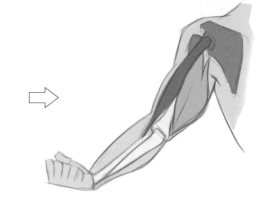

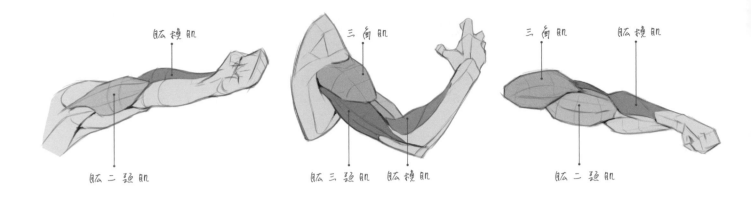

肱三頭肌和鷹嘴的動態關係如下。

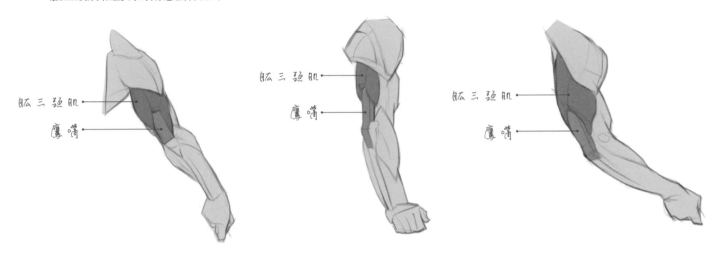

◎ 前臂肌肉群對體表表現的影響

前臂肌肉群為多層排列，穿插關係十分複雜。前臂肌肉包括尺側腕屈肌、肘肌、尺側腕伸肌、橈側腕伸肌、拇短伸肌和拇長展肌等。為了方便記憶，可將前臂肌肉群概括為兩大塊，即伸肌群和屈肌群，伸肌群覆蓋手背，屈肌群覆蓋手掌，像漢堡一樣包在尺骨和橈骨兩側。

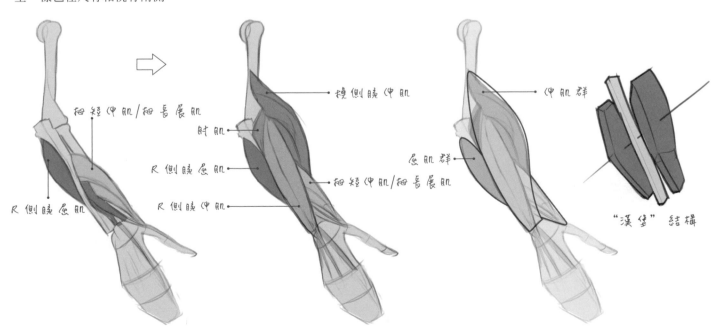

其他角度的伸肌群與屈肌群形態如下。

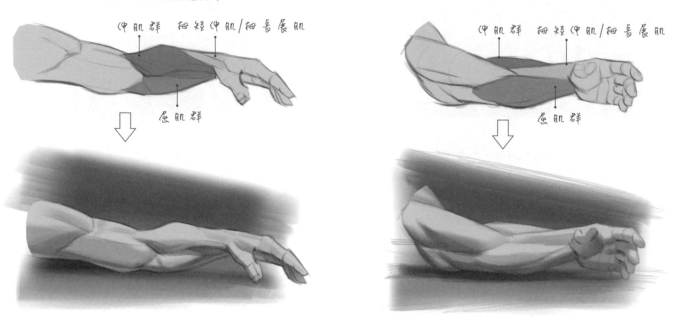

伸肌群　伸短伸肌/伸長展肌
屈肌群

伸肌群　伸短伸肌/伸長展肌
屈肌群

肱橈肌連接了後臂和前臂，在手臂體表表現中十分重要，繪畫動作的手臂時需注意肱橈肌的起始點位置及形狀的變化。

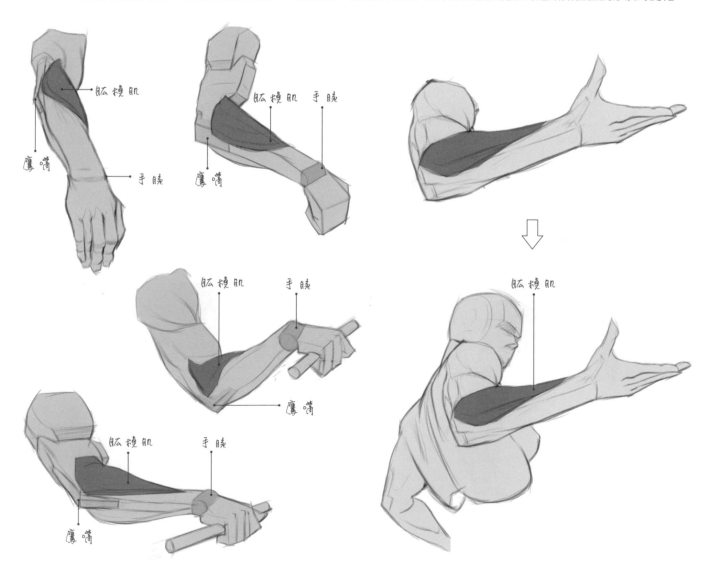

肱橈肌
鷹嘴
手腕

肱橈肌　手腕
鷹嘴

肱橈肌　手腕
鷹嘴

肱橈肌　手腕
鷹嘴

肱橈肌

03 手臂與軀幹和手的連接關係

手臂是人體的重要組成部分之一，也是繪畫人體形態時的重點。但在實際繪畫過程中，許多初學者往往只能繪製一個簡單的圓柱體代表手臂結構，導致手臂結構僵硬、不自然，或者手臂和胸腔銜接不自然。在繪製手臂結構之前，我們要先瞭解手臂與軀幹和手的連接關係。

如下圖，將複雜的手臂結構簡化為圓柱體（前臂）、兩個長方體（上臂和手腕）和多邊體（三角肌區域）。

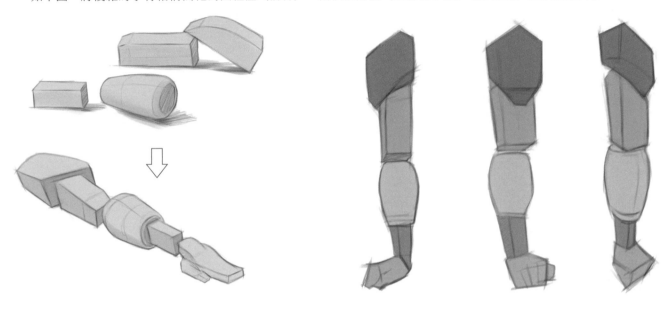

我們可以把手臂與其他部分的連接形態想像成鎖鏈的結構，如下圖所示。

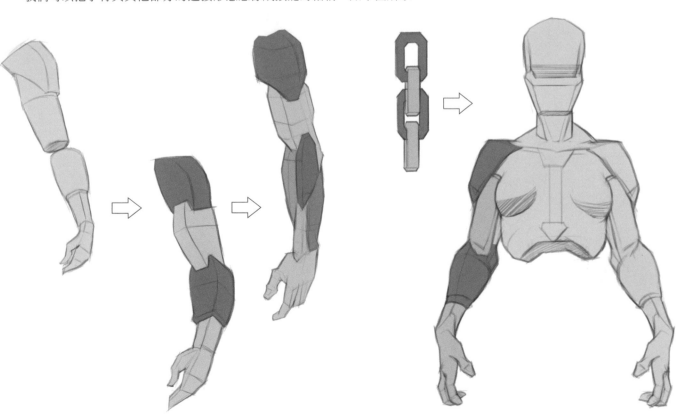

手臂與肩胛骨和鎖骨的銜接

在畫手臂前，要先瞭解手臂是怎樣與肩胛骨和鎖骨連接的。
肱骨生長在肩胛骨和鎖骨銜接的位置，並且能在肩胛骨外側的凹槽中自由轉動。

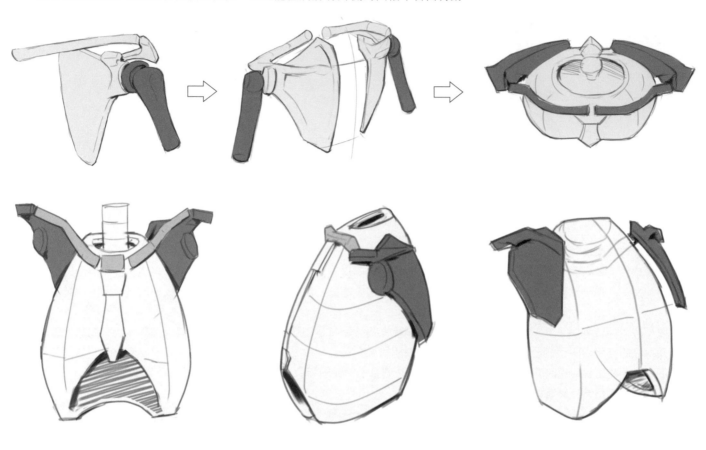

肩胛骨可以小範圍活動，並非是固定在胸腔上不可動的。

鎖骨和肩胛骨形成的圓環像是一個夾子圍繞著胸腔。

手臂骨骼結構解剖示意如下。

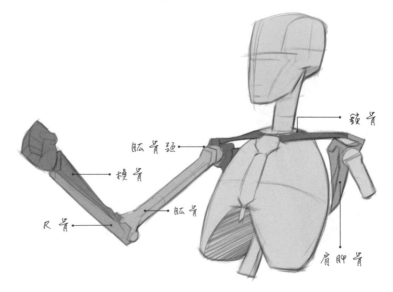

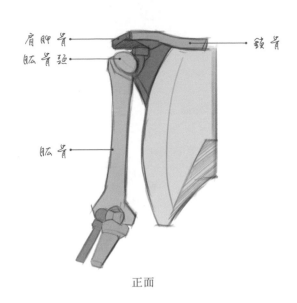

肩胛骨
肱骨頭
肱骨

鎖骨

正面

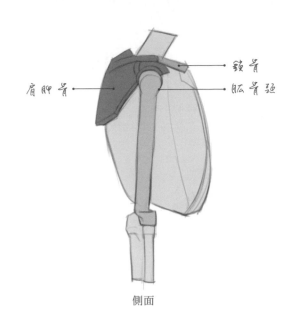

肩胛骨

鎖骨
肱骨頭

側面

前臂的銜接和運動

　　分析前臂的銜接和運動情況前，先瞭解一下尺骨和橈骨。

　　尺骨位於前臂內側，從鷹嘴到莖突全長位於前臂後面內側皮下。其中鷹嘴在屈肘時較明顯；莖突在前臂旋內時更明顯，可在尺骨頭下方摸到，此點為尺骨莖突點，是測量手長的體表標誌。觀察自己腕關節背面腕橫紋處的尺骨頭，會發現非常明顯。

　　橈骨位於前臂外側，其上端橈骨小頭上緣的最高點為橈骨點，是測量上臂長和前臂長的體表標誌。橈骨點在上肢下垂、手掌向內側的姿勢中，位於肘關節背面外側的一小凹陷內，在此凹陷中易找到肱橈關節，也可確定橈骨點。下端莖突易在外側皮下觸及，在屈腕時更明顯，此點為橈骨莖突點，是測量前臂長的體表標誌，也是測量手長的體表標誌。

　　尺骨和橈骨扭轉運動時的結構變化如下圖所示。

鷹嘴

手臂的基本扭轉

可將手臂看成圓柱體，把握好圓柱體的比例透視變化，在圓柱體的內部加入要畫的手臂結構，就可以還原出各個角度的手臂變化。

先概括地畫出手臂的幾何結構，再添加肌肉體塊。

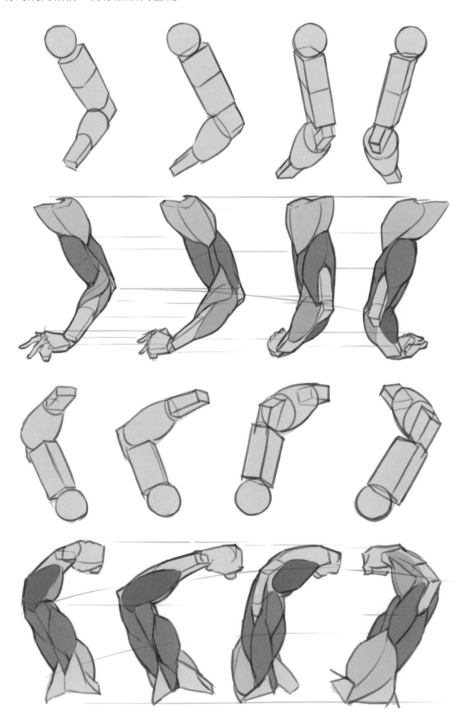

根據圓柱體的透視規律，可以推畫出如下所示的不同角度的手臂透視形態。

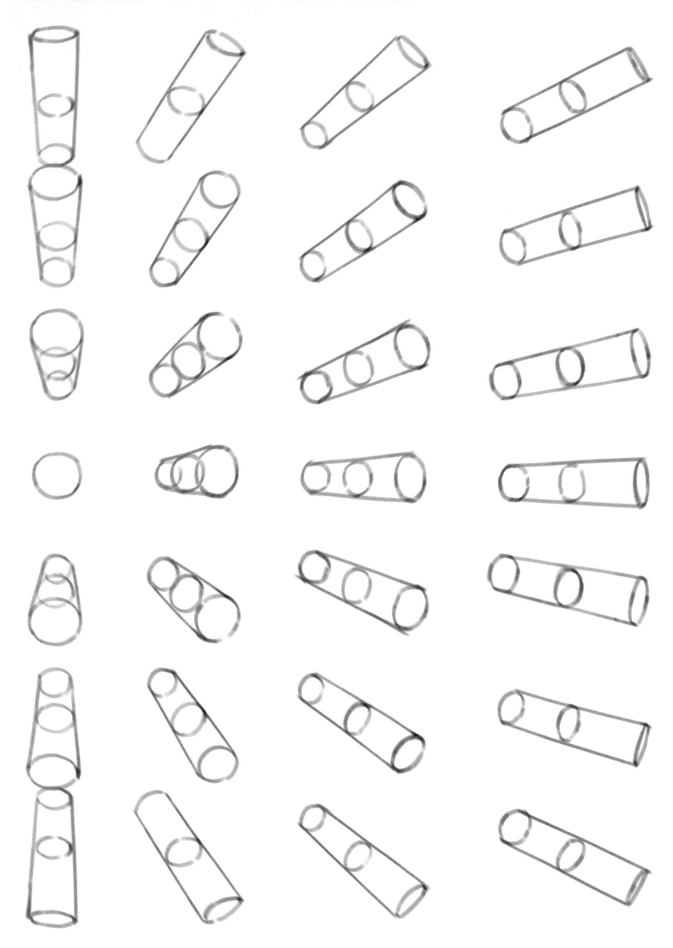

掌握了上述知識後，再繪製手臂，無論是哪個角度的，也就都可以輕鬆應對了。

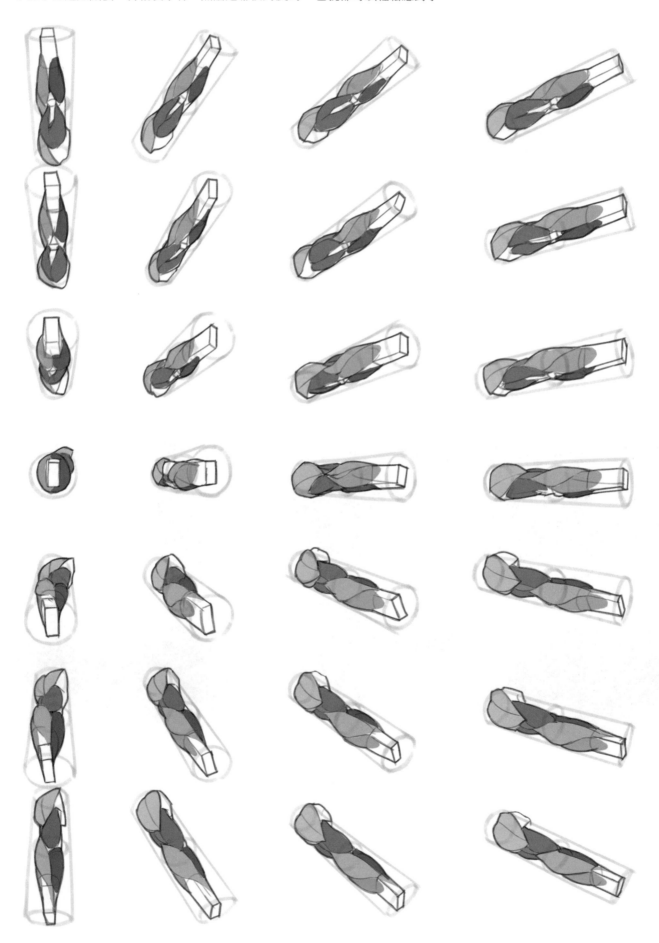

在圓柱體透視的基礎上添加肌肉時要注意肌肉體塊之間的遮擋關係，可以透過記憶關鍵切面的空間位置關係來確定不同肌肉體塊的遮擋關係。

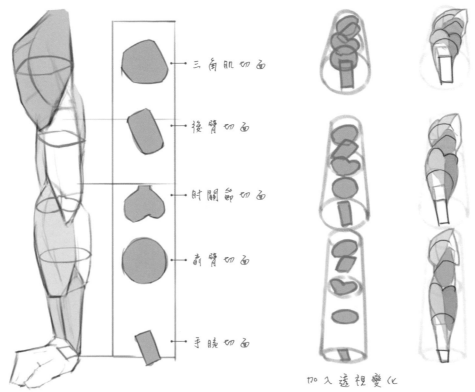

- 三角肌切面
- 後臂切面
- 肘關節切面
- 前臂切面
- 手腕切面

加入透視變化

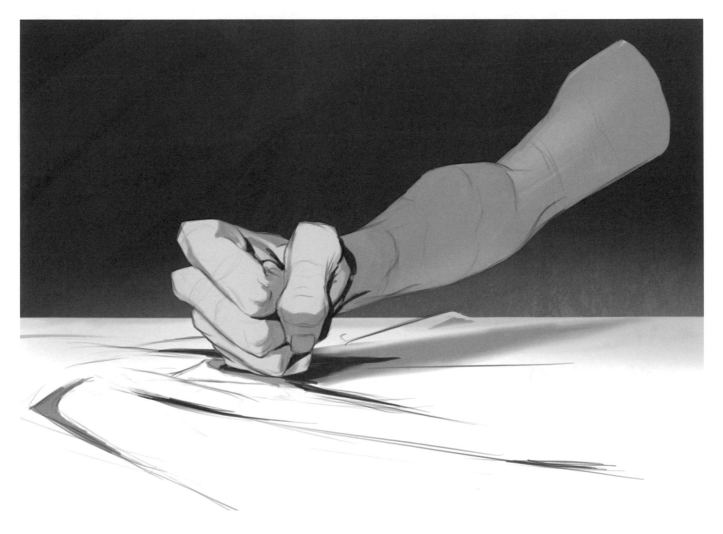

同時，當我們熟練了前面所講的方法後，只要畫出關鍵的切面，就能推算出透視的手臂結構了。如下方圖例示範，向前出拳的手臂的繪製方法。

01 畫出手臂橫切面、肘關節橫切面和一個拳頭。
02 將兩個橫切面和拳頭進行前後排列，具體表現為近處的遮擋遠處的。
03 擦除遮擋後看不見的部分。

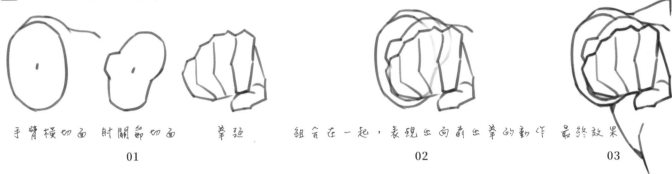

手臂橫切面　肘關節切面　　拳頭　　　　組合在一起，表現出向前出拳的動作　最終效果
　　　　　01　　　　　　　　　　　　　　　　02　　　　　　　　　　　03

手臂的動態表現

手臂的動態主要有手腕旋轉、肘部彎曲和抬臂旋轉等，手臂運動的過程中肌肉會發生拉伸變形。

● 手腕旋轉

手腕的旋轉會影響肌肉拉伸的形狀，一般上臂肌肉的變化不大，而小臂肌肉會隨著手腕轉動發生拉伸變化。
下圖為手腕依順時針旋轉的示範。

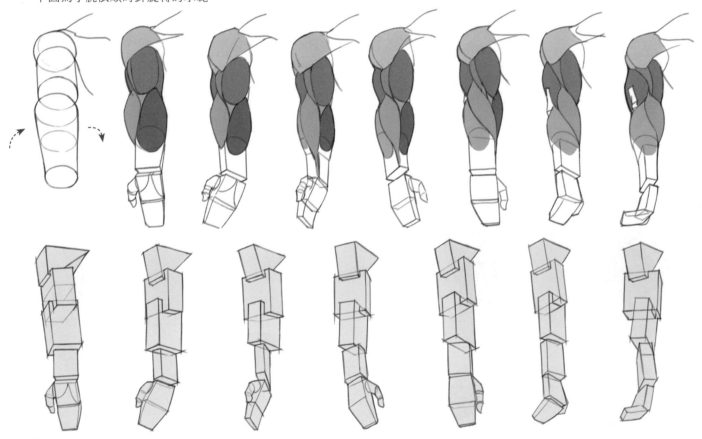

提示

畫時注意手臂肌肉與手腕連接處在旋轉中發生的變化。

◉ 肘部彎曲

　　肘部彎曲時前臂和手腕會沿著弧線上揚，因受到肌肉擠壓的影響，手腕是貼不到上臂的。畫的時候注意肱二頭肌和肱三頭肌的收縮變化。

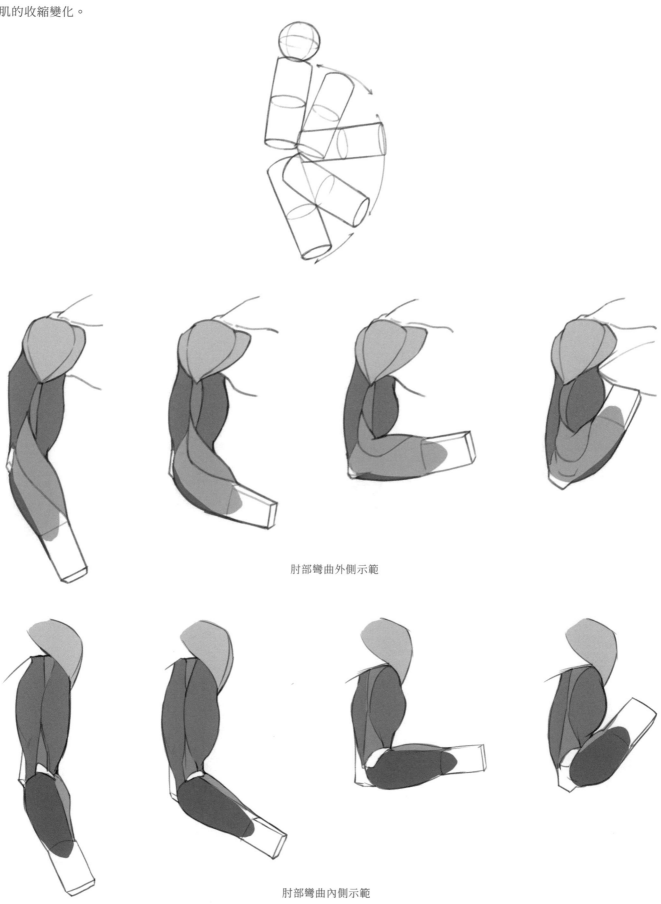

肘部彎曲外側示範

肘部彎曲內側示範

抬臂旋轉

隨著手臂上抬三角肌的位置會發生改變，從側面轉向後面。

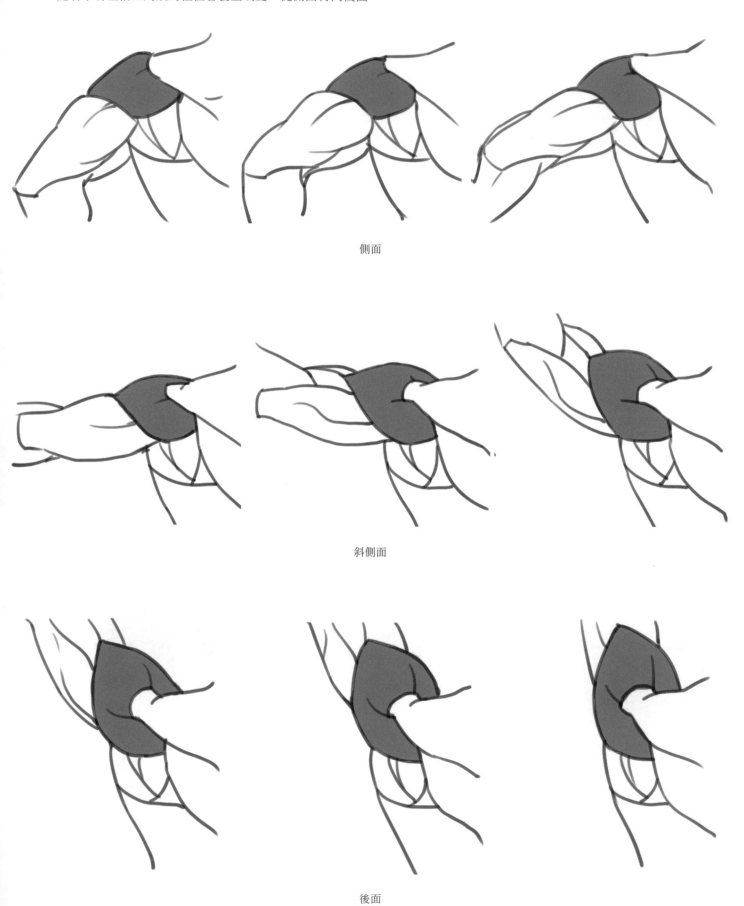

側面

斜側面

後面

手臂正對作畫者抬臂時要注意透視壓縮和上抬時連接點的肌肉形狀變化，如三角肌和胸大肌的變化，作畫時要有聯動性思維。

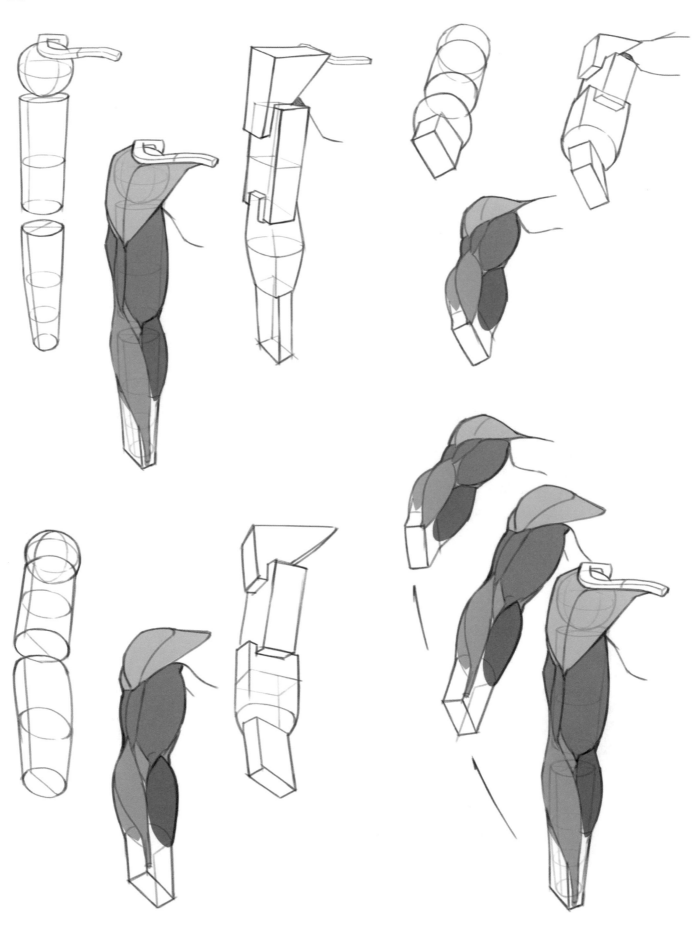

側面抬臂時手臂會發生微微的旋轉。

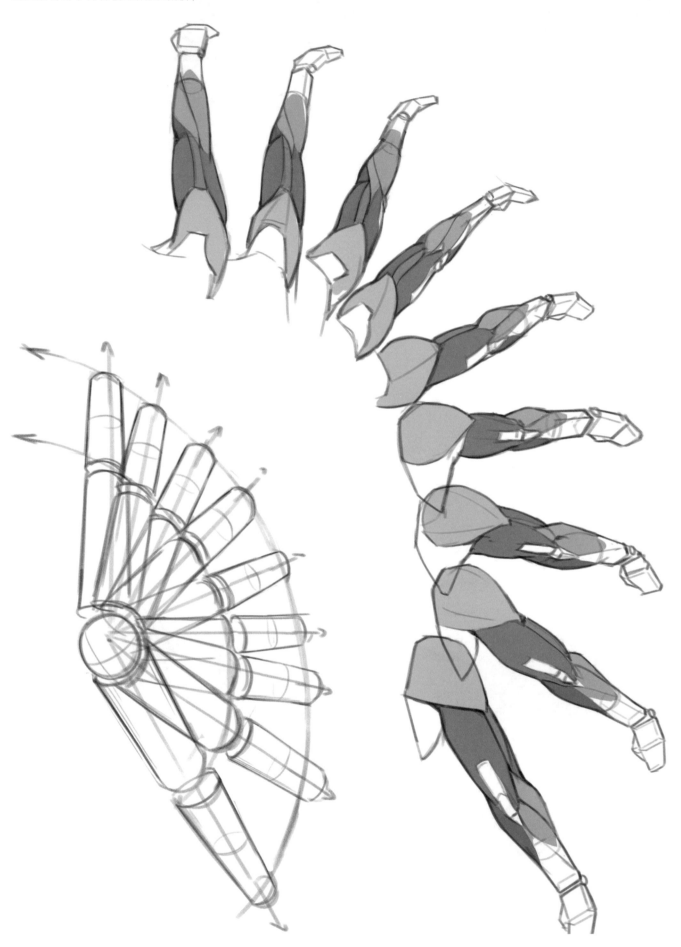

做一組男性手臂結構加肌肉的練習。

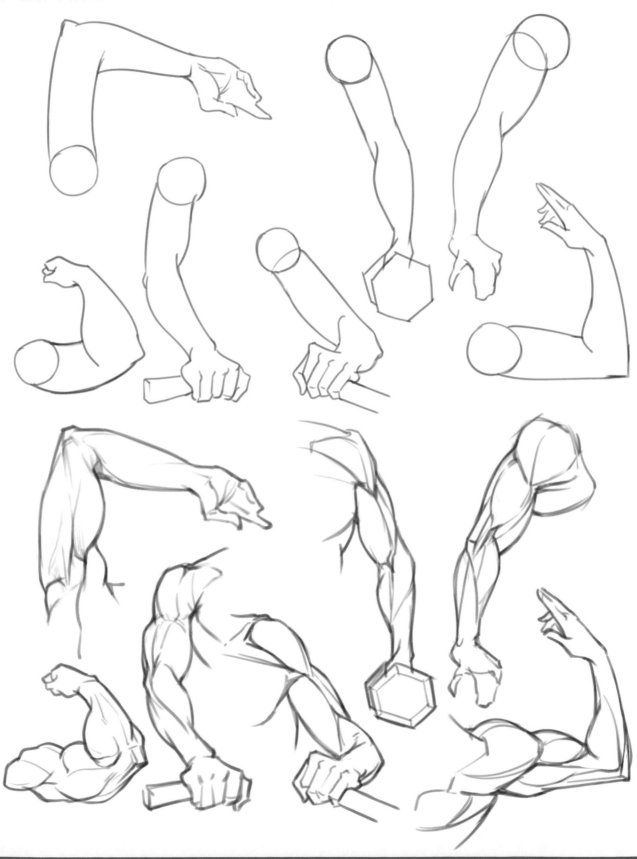

繪製一組女性手臂結構加肌肉的練習。

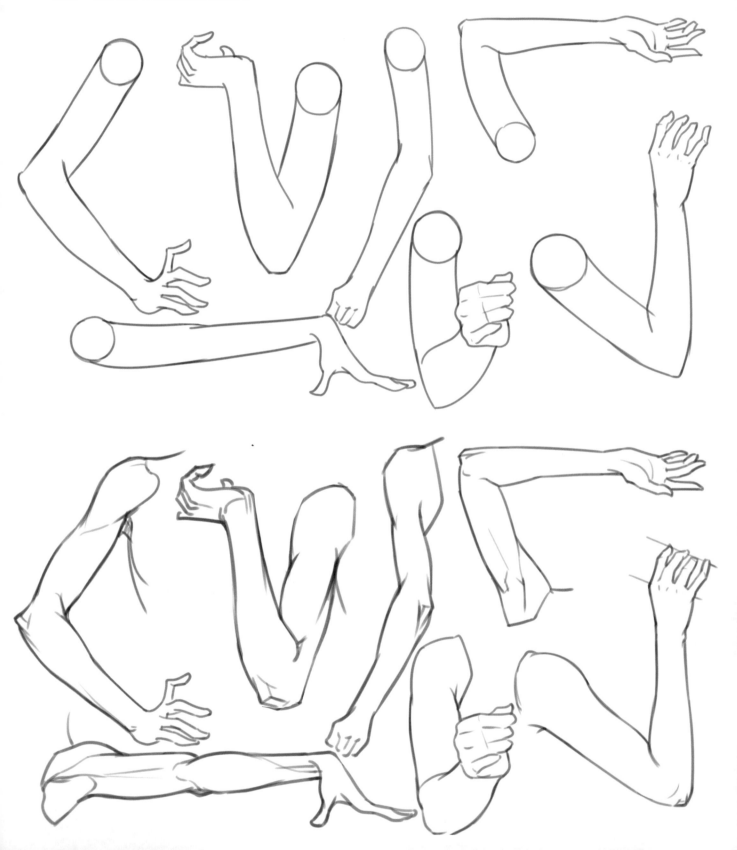

繪製一組男性手臂與軀幹連接的動勢練習。

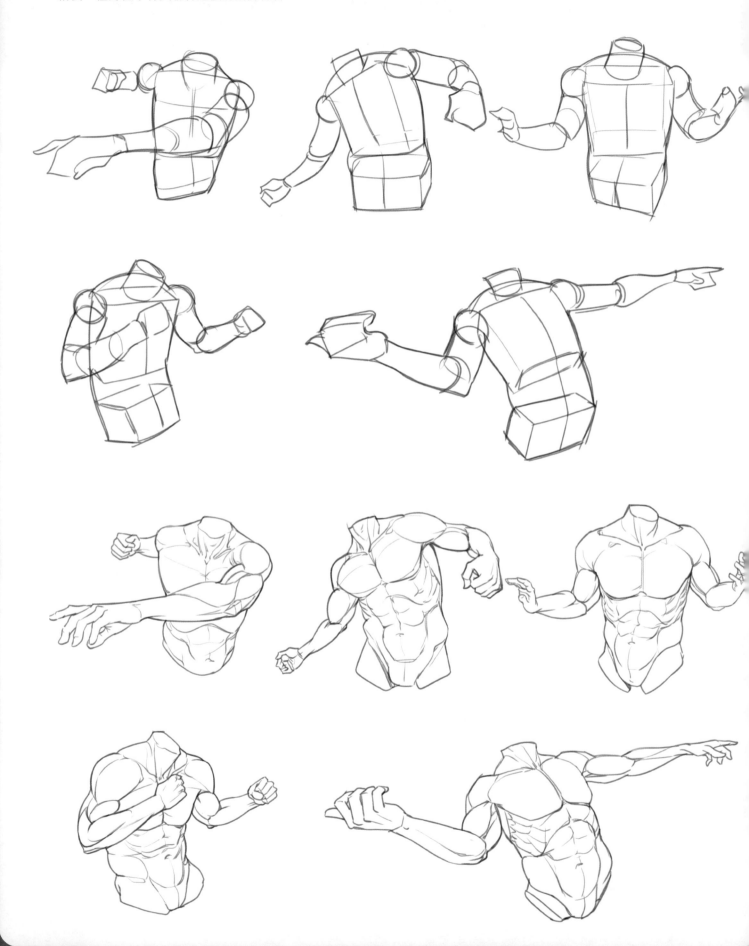

繪製一組女性手臂與軀幹連接的動勢練習。

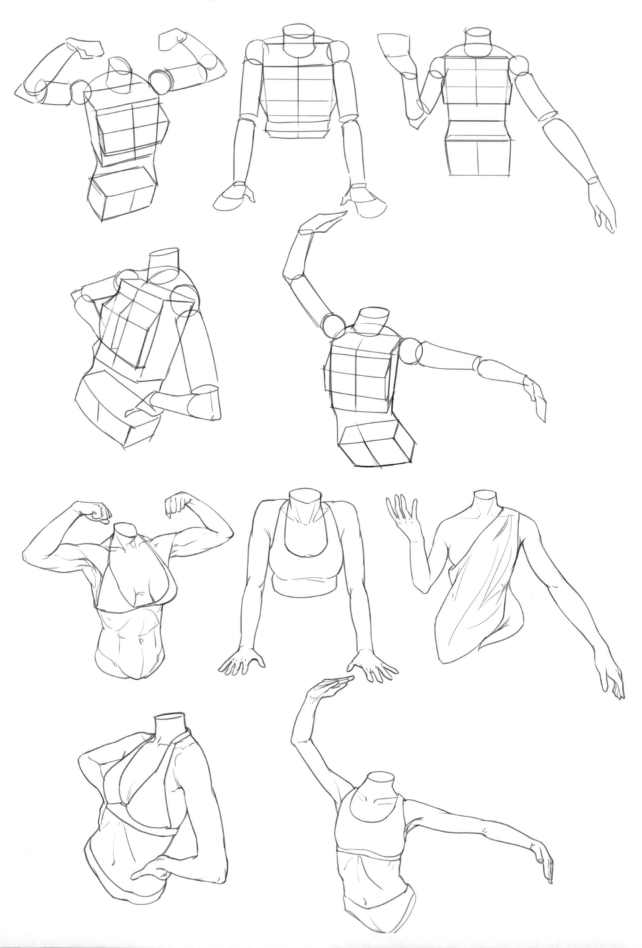

繪製一組誇張的手臂肌肉形態練習。

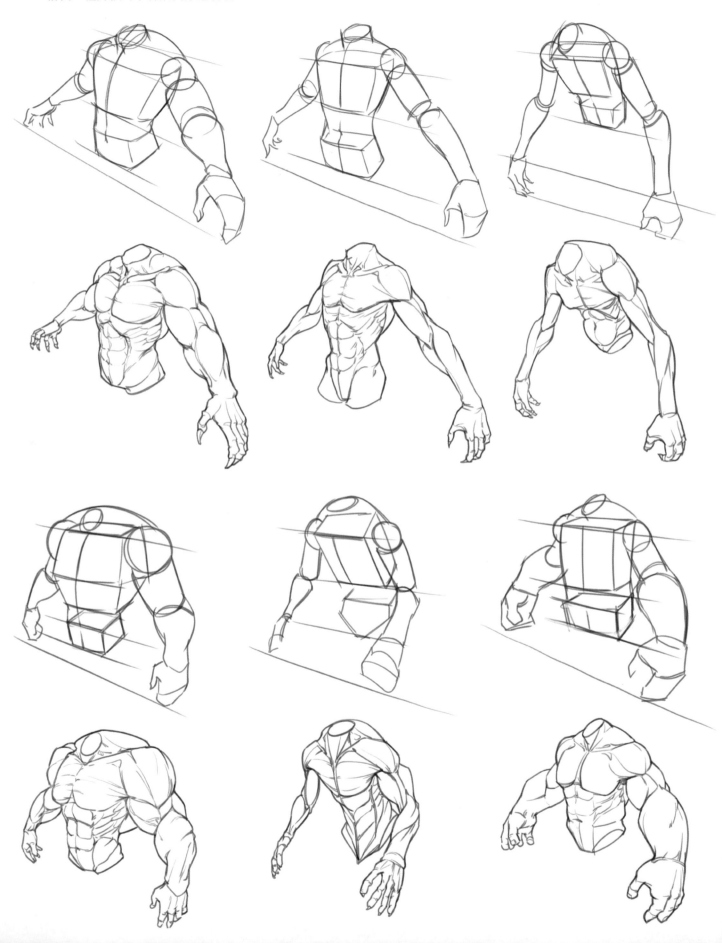

繪製一組手臂變形的旋轉練習。

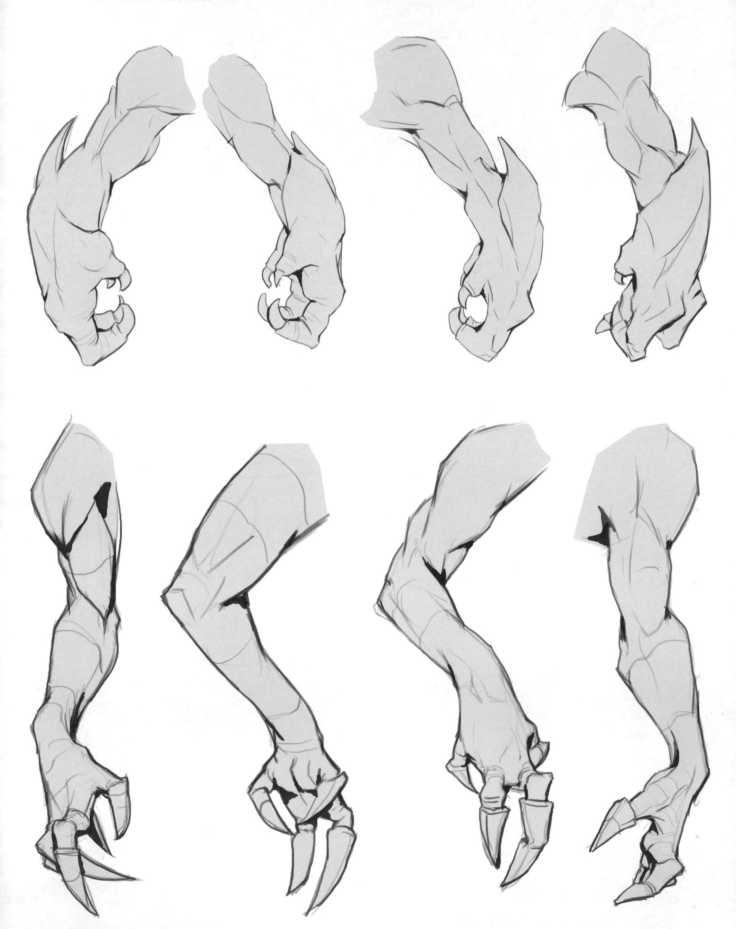

腿影響著整個人體造型的美感，許多優美的姿勢都需要配合腿部的表現才能呈現出來。本章節著重介紹腿部的比例、骨骼與肌肉和腿部的連接關係等內容。

腿部訓練

第 4 章

01 腿部的比例結構

腿部以股骨大轉子為分界線，將人體的上身與下身等分。一般來說，女性的下身略長於男性的。

大轉子到膝蓋底與膝蓋底到腳底的距離相等，腳踝到腳底的高度約為膝蓋到腳底的1/4。

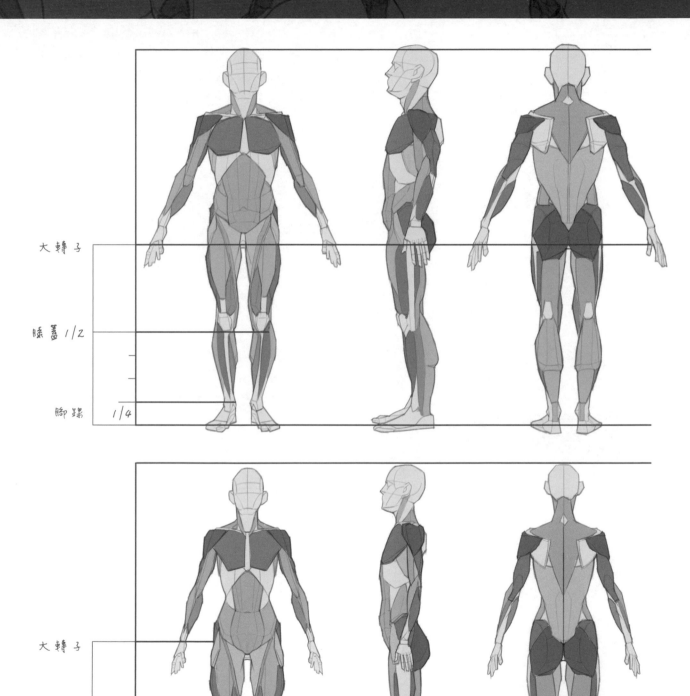

大轉子

膝蓋 1/2

腳踝 1/4

大轉子

膝蓋 1/2

腳踝 1/4

當我們在觀察一些優秀的畫師繪製的人物作品時會發現，他們畫的某些結構在現實中是很難出現的，初學者在畫的時候也會感覺自己畫的與他們畫的結構不太一樣。之所以會這樣，是因為他們更瞭解腿部肌肉和關節結構，在繪畫過程中會根據形體動態把一些結構進行適當的誇張變形。

如下，將複雜的肌肉概括成簡單的形狀，讓大家更輕鬆地記住腿部的一些重要結構，並且能理解這些結構對腿部形狀的影響。

腿部骨骼對體表表現的影響

腿骨是腿部的支架，畫好支架更方便添加肌肉。

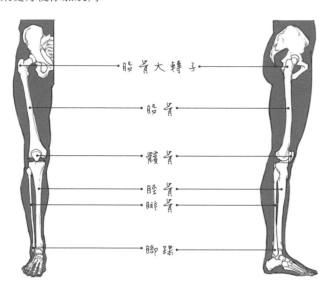

股骨大轉子

股骨

髕骨

脛骨
腓骨

腳踝

在畫能露出骨頭的部位時需要特別注意，這些骨點不被肌肉所包裹，因此非常具有標識性。記憶大腿的形狀靠的就是這些骨點，如髂前上棘、股骨大轉子、髕骨、腓骨和脛骨上部、腳踝。

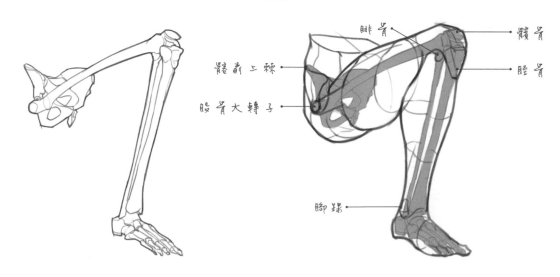

腓骨

髂前上棘

股骨大轉子

髕骨

脛骨

腳踝

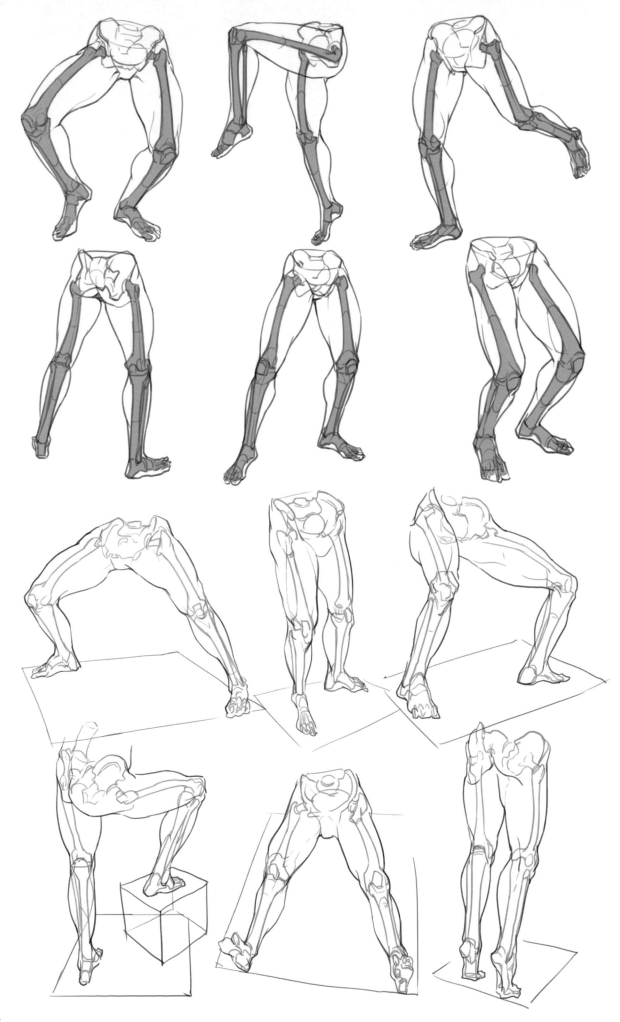

腿部肌肉對體表表現的影響

我們大概來瞭解一下腿部的骨骼和肌肉的名稱及形狀。

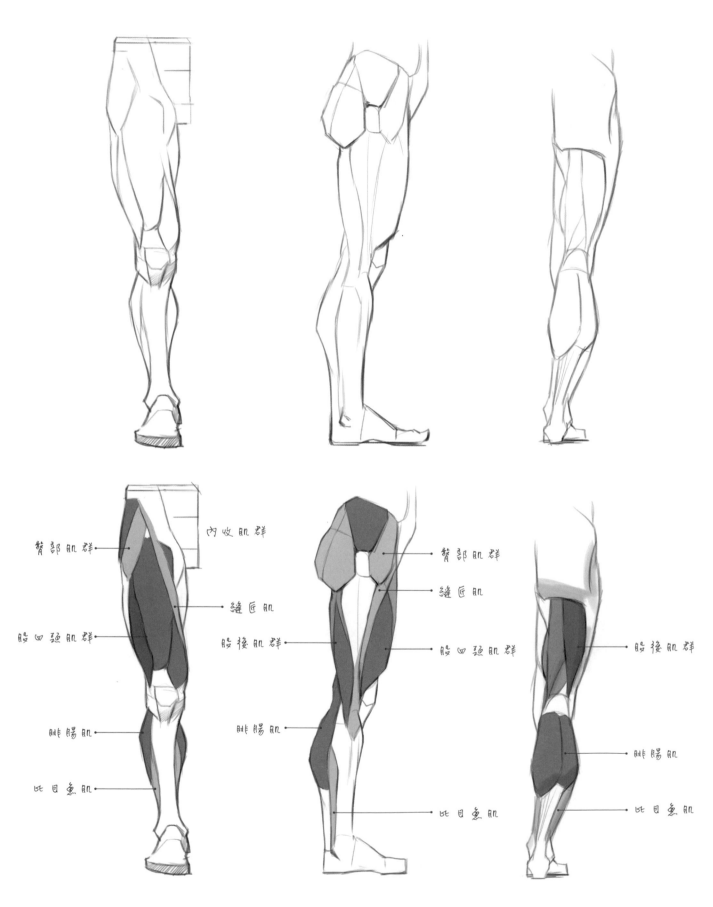

臀部肌群
內收肌群
縫匠肌
股四頭肌群
股後肌群
腓腸肌
比目魚肌

臀部肌群
縫匠肌
股四頭肌群
股後肌群
腓腸肌
比目魚肌

股後肌群
腓腸肌
比目魚肌

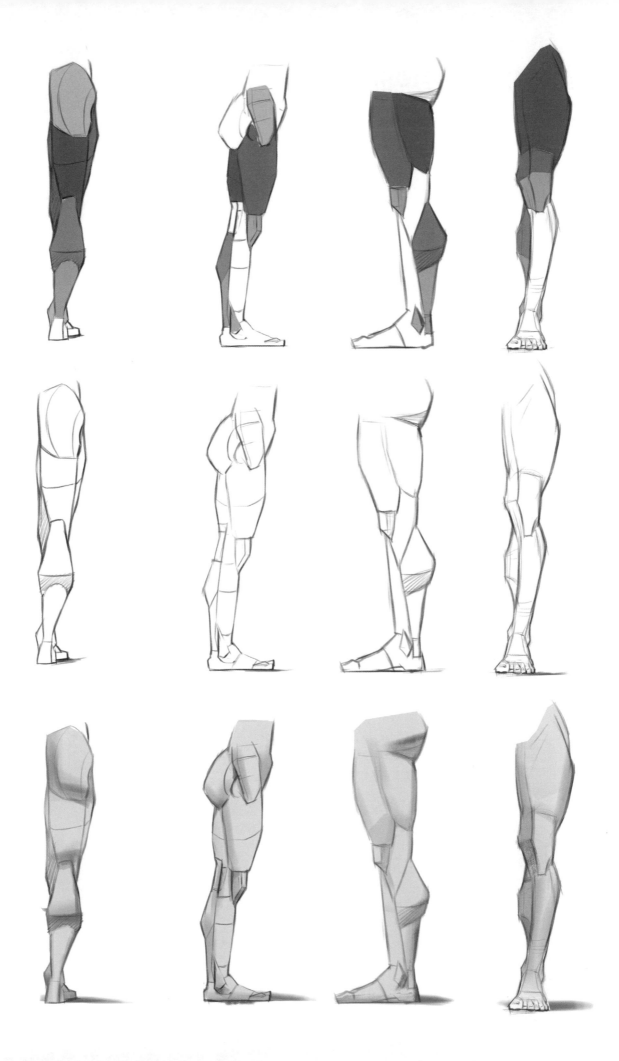

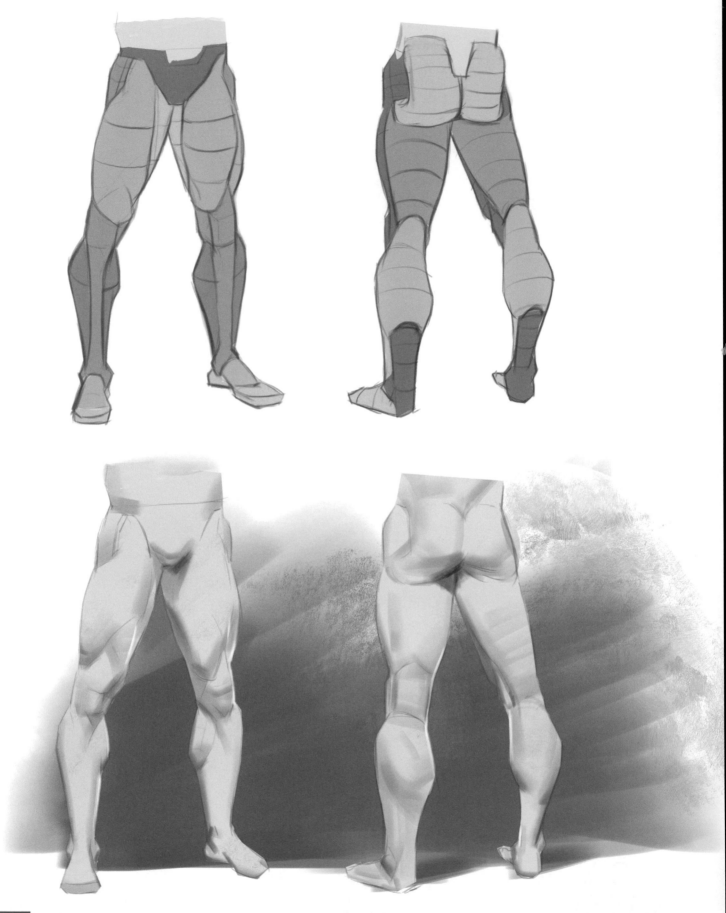

看完前面這些複雜的肌肉後,千萬不要被嚇倒,只要把這些肌肉分成 6 個組塊去理解各個肌肉群的用途及運動會對形體產生的變化即可。

◉ 臀部肌群對體表表現的影響

臀部是腰與腿的結合部，在骨盆外面附著肥厚寬大的臀大肌、臀中肌和臀小肌以及大腿外側的闊筋膜張肌。

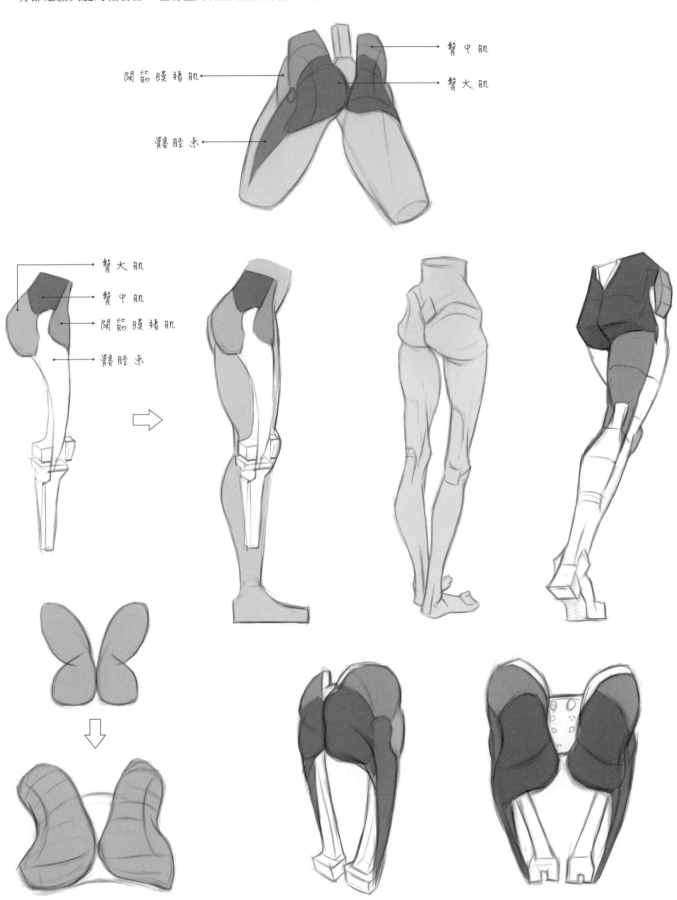

臀大肌呈四邊形，起自髂骨、骶骨、尾骨及骶結節韌帶的背面，肌束斜向下外方，以一厚腱板越過髖關節的後方，止於臀肌粗隆和髂脛束。

　　臀中肌位於髂骨翼外面，臀中肌後部位於臀大肌深層，它是使我們走路或站立時保持良好姿勢的重要肌肉。

　　闊筋膜張肌位於大腿上部前外側，起自髂前上棘，肌腹被包在闊筋膜的兩層之間，向下移行為髂脛束，止於脛骨外側髁。闊筋膜張肌在髖關節產生力量，並且可以穩定骨盆肌肉。

　　大轉子區筋膜較厚，由緻密結締組織構成，分淺、深兩層，與股方肌、臀中肌等附著於大轉子的肌筋膜相連續，與臀大肌筋膜和大轉子的骨膜透過疏鬆結締組織相連。

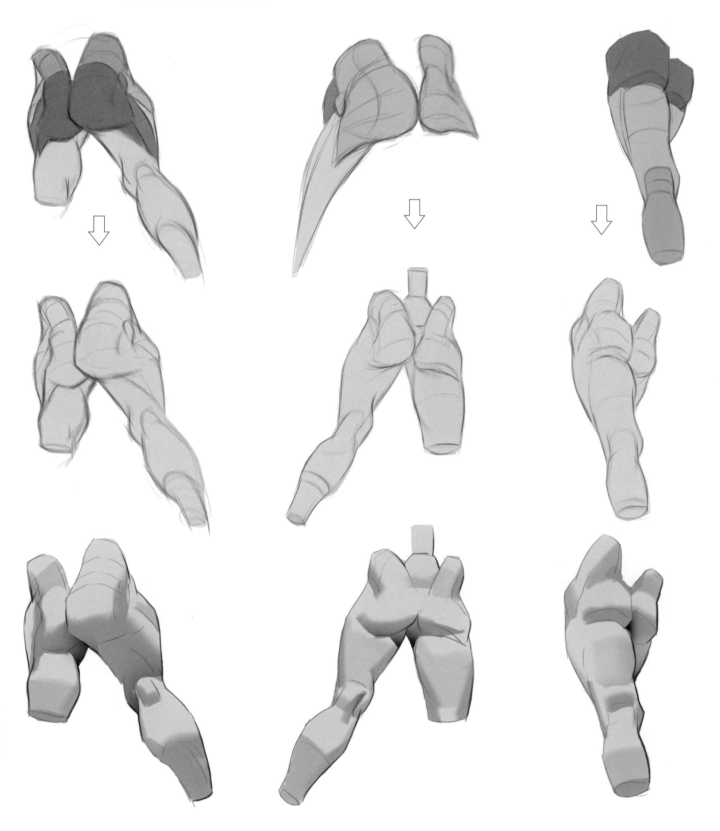

◉ 股四頭肌群對體表表現的影響

股四頭肌位於大腿前面,有4個頭。

起點:股直肌起自髂前下棘,股中肌起自股骨體前面,股外側肌起自股骨粗線外側唇,股內側肌起自股骨粗線內側唇。

止點:4個頭合併成一條肌腱,包繞著髕骨,向下形成髕韌帶止於脛骨粗隆。

功能:近固定時,股直肌可使髖關節屈,整體收縮使膝關節伸;遠固定時,使大腿在膝關節處伸,維持人體直立姿勢。

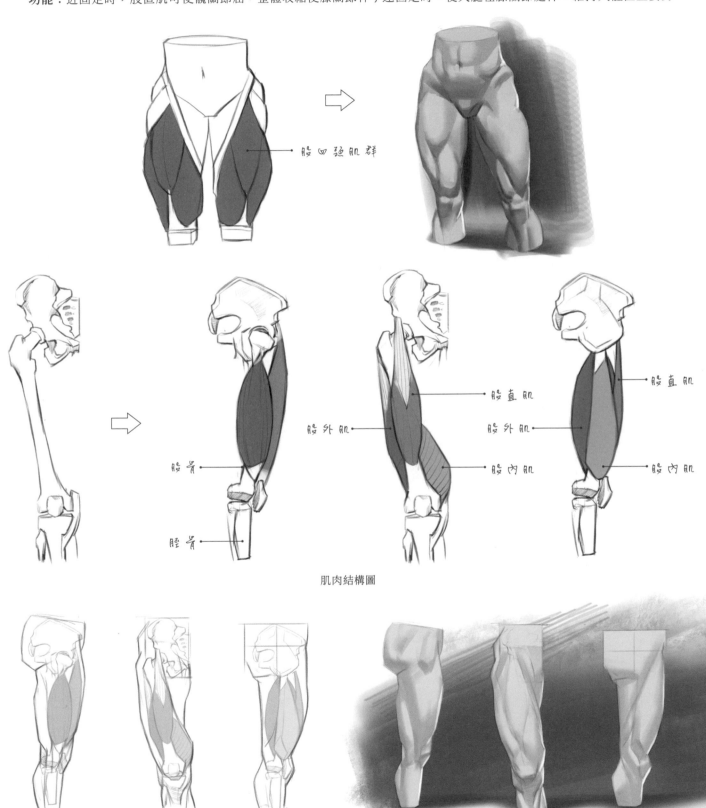

肌肉結構圖

肌肉對體表的影響關係圖

◉ 縫匠肌和內收肌群對體表表現的影響

縫匠肌位於大腿前內側淺層，肌纖維從大腿外上方向內下斜行，是人體中最長的肌肉。
起點：髂前上棘。
止點：脛骨粗隆內側面。
功能：近固定時，使髖關節屈和外旋，並使膝關節屈和內旋；遠固定時，兩側收縮，使骨盆前傾。

我們可以把縫匠肌理解成長條狀的紙片環繞在骨盆和脛骨上端。

內收肌群的主要作用是大腿內收和股骨外旋。其中股薄肌協同鵝足腱對膝關節屈曲和旋內作用，坐骨部的大收肌協同股後肌和臀大肌伸髖。

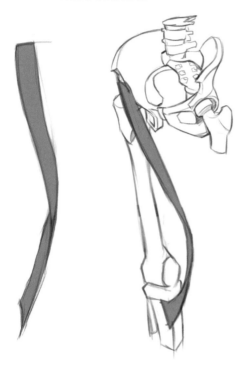

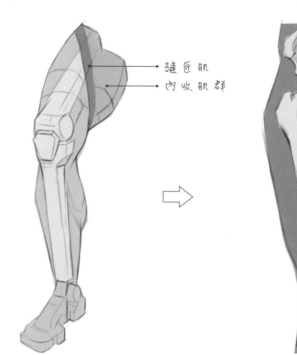

縫匠肌
內收肌群

內收肌群和縫匠肌的動態結構示意如下。

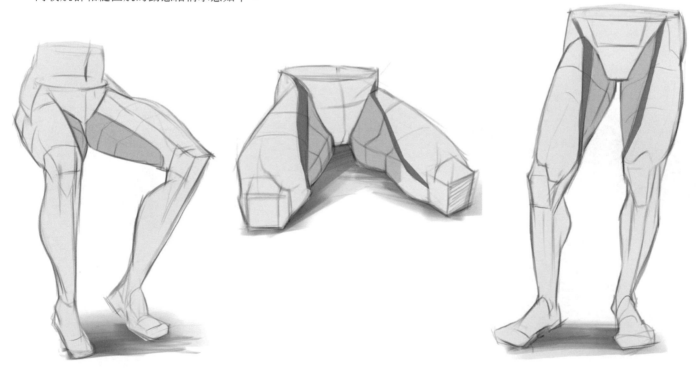

◎ 股後肌群對體表表現的影響

股後肌群由臀大肌豎直向下的 3 塊肌肉組成，主要功能是使膝關節屈曲，使髖關節伸直。
股後肌的結構解剖示意如下。

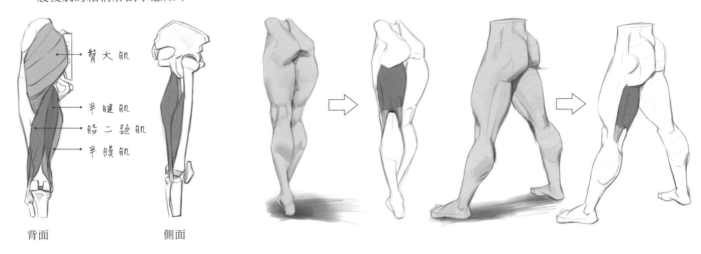

背面 側面

股後肌肉動態結構如下圖。

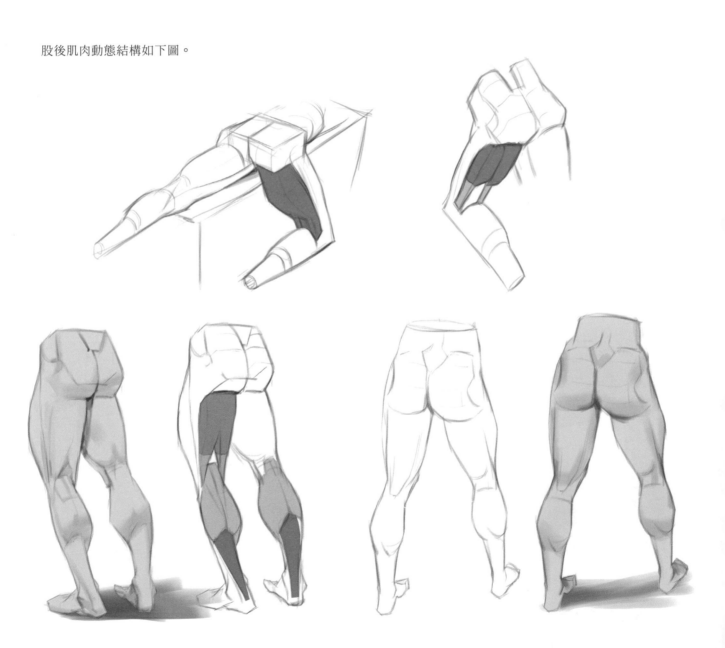

股後肌群對體表表現的影響

小腿三頭肌對體表表現的影響

小腿三頭肌分為腓腸肌和比目魚肌。比目魚肌起自脛腓骨上端後部和脛骨的比目魚肌線，肌束向下移行為肌腱。3 個頭會合，在小腿的上部形成膨隆的小腿肚，向下續為跟腱，止於跟骨結節。

在具體表現時，可以把小腿想像成保齡球瓶的形狀。

小腿三頭肌的動態結構示意如下。

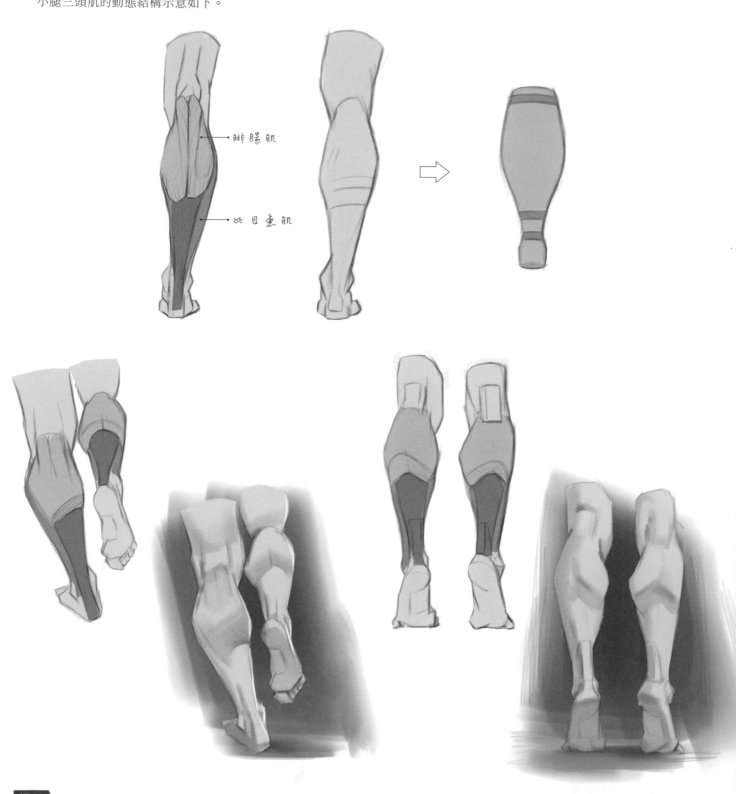

腓腸肌

比目魚肌

◉ 膝蓋對體表表現的影響

膝部的骨骼結構由大腿骨、小腿骨、膝蓋骨和上下兩根韌帶4個部分組成。

仔細觀察，我們會發現大腿骨處有點像一個有兩個輪子的滑輪，正面比較平，底面有凹糟。

小腿骨由一大一小兩根骨骼組成，仔細觀察會發現小腿骨處有點像一個供大腿骨活動的小平臺，膝部的活動就是這樣像滑輪組一樣活動。這裡要注意，因為大腿骨是前面平，後面和底面都是凹糟，所以當腿部彎曲時，前面會露出凹糟的部分。

膝蓋骨靠一上一下兩根韌帶連接在大腿與小腿之間，它的作用是為滑輪組提供運動支點。

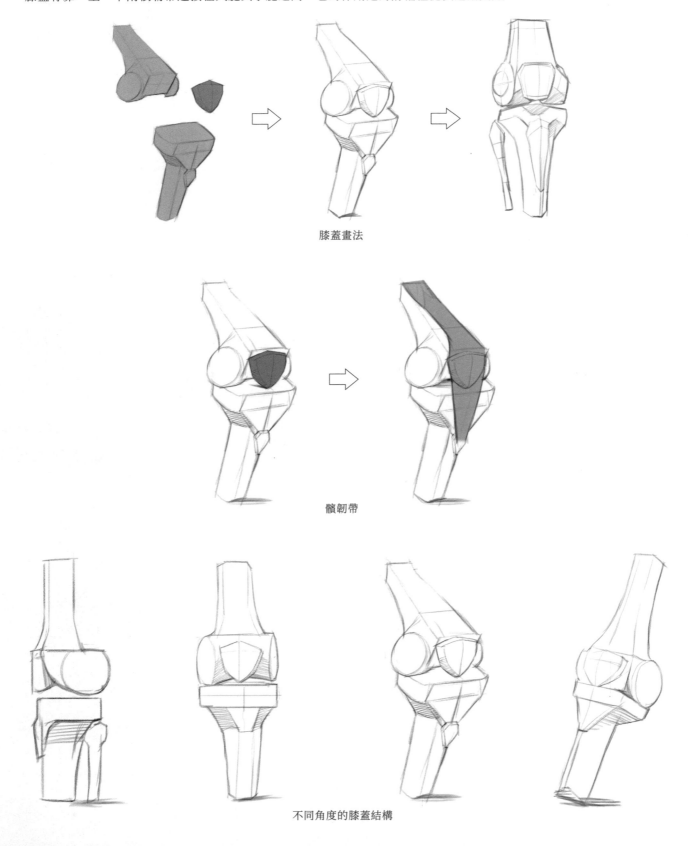

膝蓋畫法

髕韌帶

不同角度的膝蓋結構

當腿處於伸直狀態時，膝蓋骨不在大腿骨和小腿骨的交界處，而是位於更高的位置。當腿處於彎曲狀態時，由於受到韌帶拉扯的影響，會露出凹糟的部分。

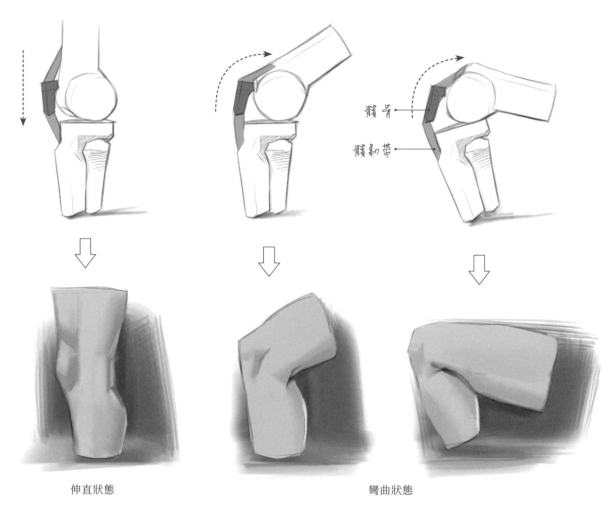

髕骨

髕韌帶

伸直狀態　　　　　　　　　　彎曲狀態

膝蓋骨的造型解剖分析如下。

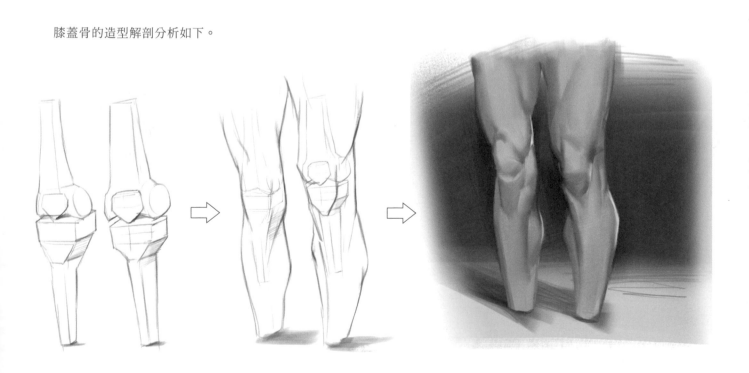

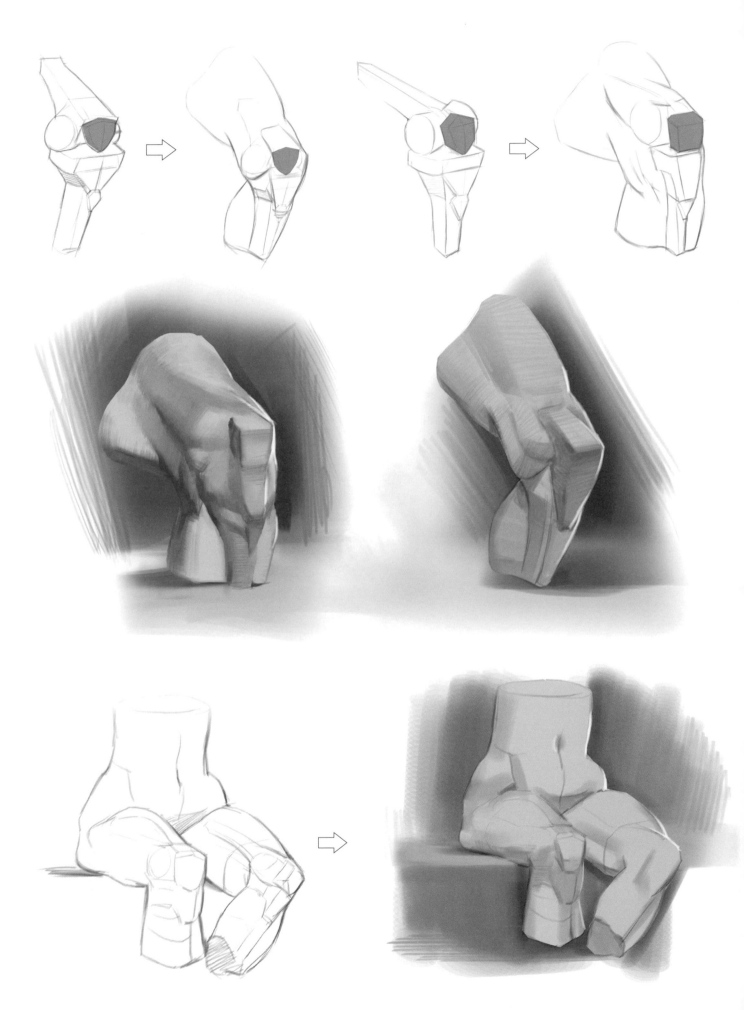

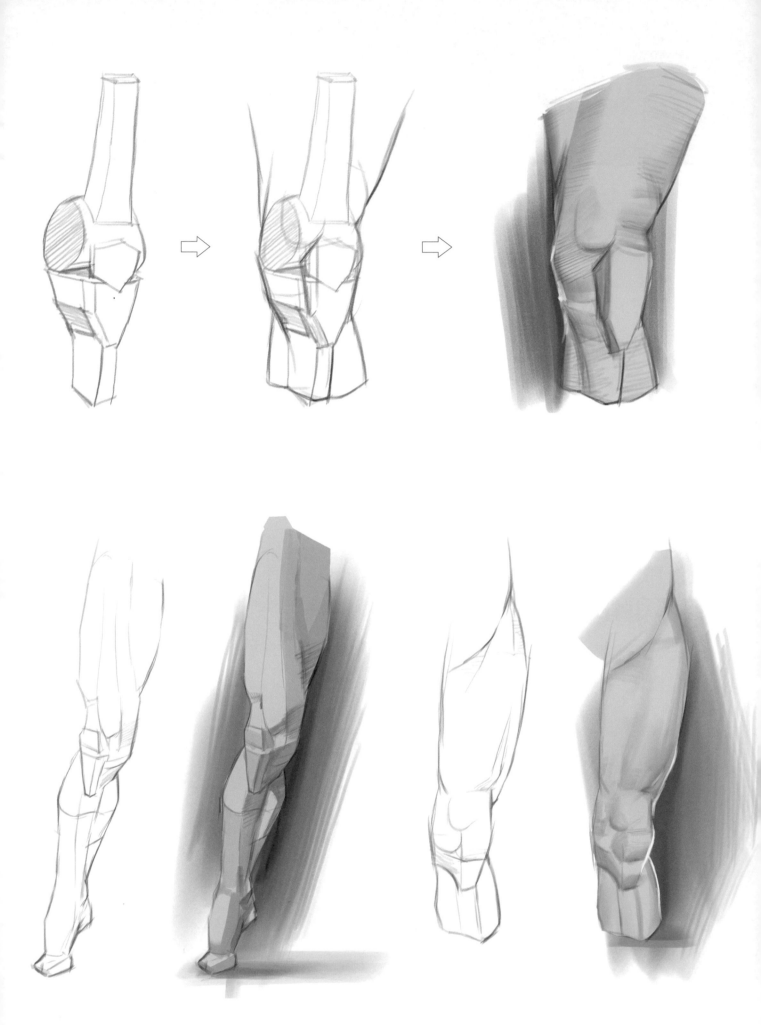

在日常生活中，人的腿部的與運動會直接影響骨盆和腳部，因此這裡我們需要先瞭解一下盆骨和大腿是怎樣連接在一起，又是怎樣隨著運動而互相影響的。

我們先來瞭解一下腿部和盆骨的連接關係，以及它們的運動規律。

可以把腿部想像成是從長方體內生長出來又向下生長的圓柱體，透過跨部和膝蓋的扭轉而做出不同動作。

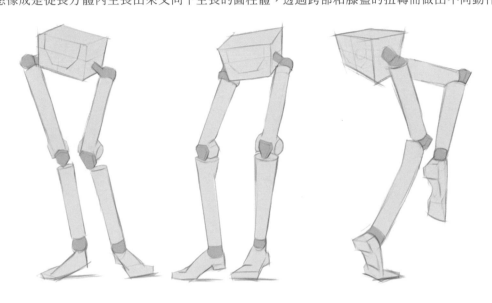

骨盆是脊柱和股骨銜接的中轉站，也是人體中承上啟下的重要骨骼結構。

腿部和骨盆的連接關係

這裡我們把複雜的結構簡化為長方體（骨盆）和兩個球體（骨盆和股骨之間的扭動軸），以及兩個圓柱體（股骨）。

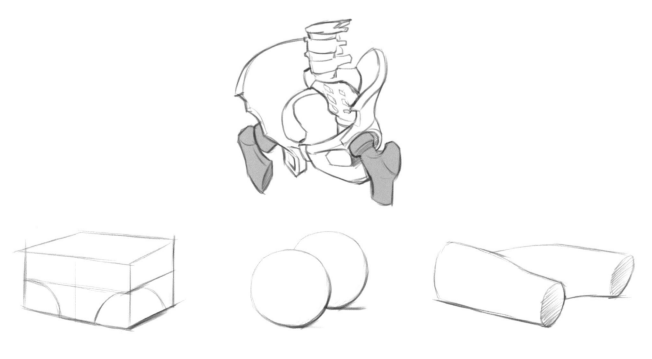

把簡化後的體塊拼接起來組成動態的姿勢，這樣可以更好地瞭解人體的運動規律。

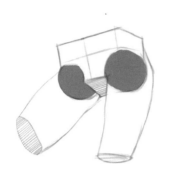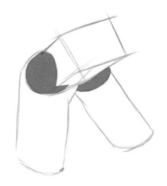

我們在繪製人體時，也可以把骨盆的造型進一步細分，使形體更加寫實。

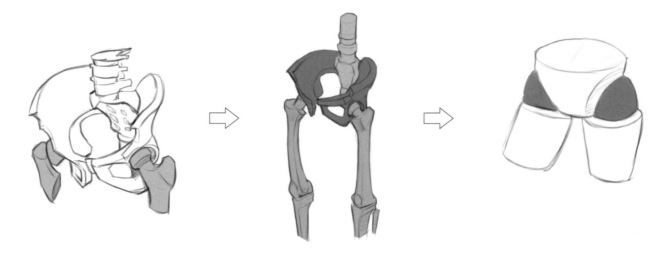

不同角度的腿部造型概括如下圖。

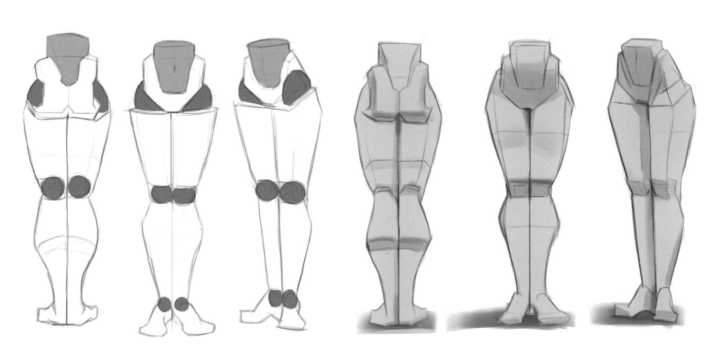

在表現處於運動狀態的腿部時，要注意腿部的活動幅度是有限的，因為日常生活中人是不會做特別大幅度的扭動的。

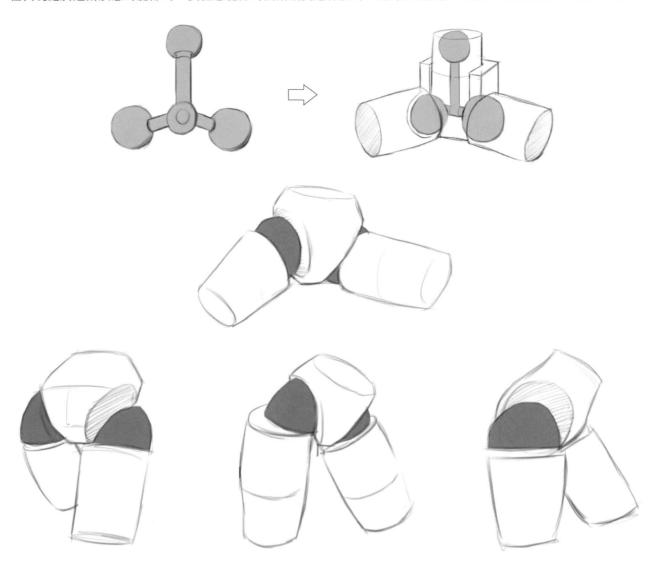

腿部和腳部的連接關係

表現腿部和腳部的連接關係時要注意內外腳踝的高低，一般內腳踝高於外腳踝，呈現出內高外低的狀態。

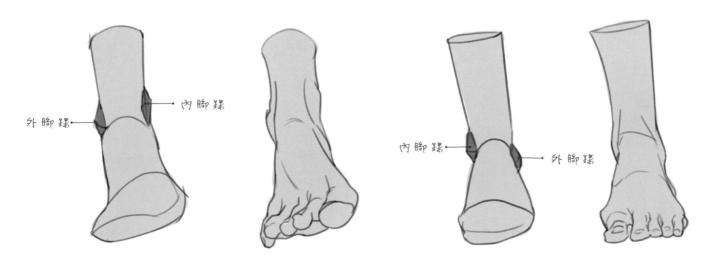

瞭解了腿部的骨骼和肌肉結構後,還需要對不同轉體狀態下的腿部肌肉結構的透視和拉伸變形做深入的研究。

腿部的扭轉

可以將腿看成是一個圓柱體,表現時注意把握好圓柱體的比例和透視變化。在膝蓋處用方塊將兩部分圓柱隔開,之後在圓柱體的內部空間中加入要畫的腿部肌肉結構,這樣就可以還原出各個角度的腿部變化。

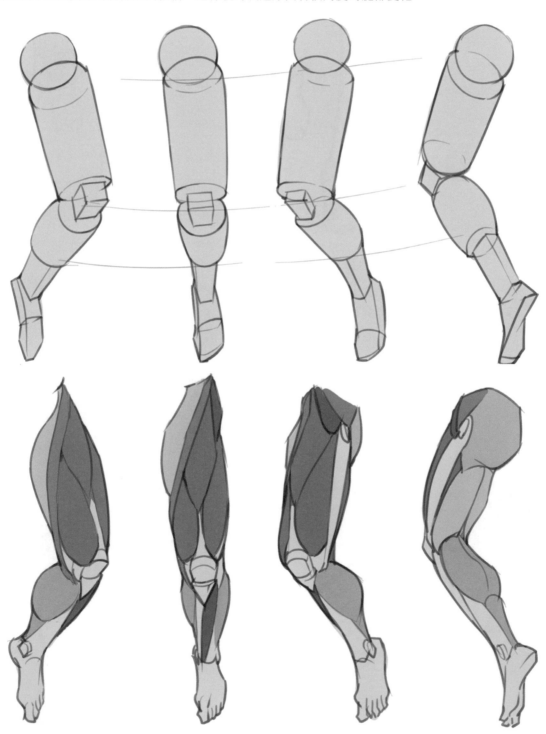

繪畫呈扭轉狀態的女性腿部時，要少畫一些肌肉結構，只需要像畫手臂那樣表現關鍵的肌肉結構就好。

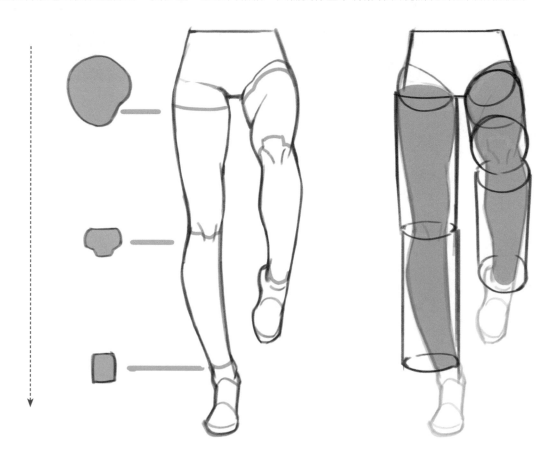

在相應的腿部結構上畫出橫截面，推算腿部各個角度的形態變化。

如果要表現彎曲的腿，也可以利用小腿圓柱體結構的彎曲軌跡推算出彎曲後的腿部形態。

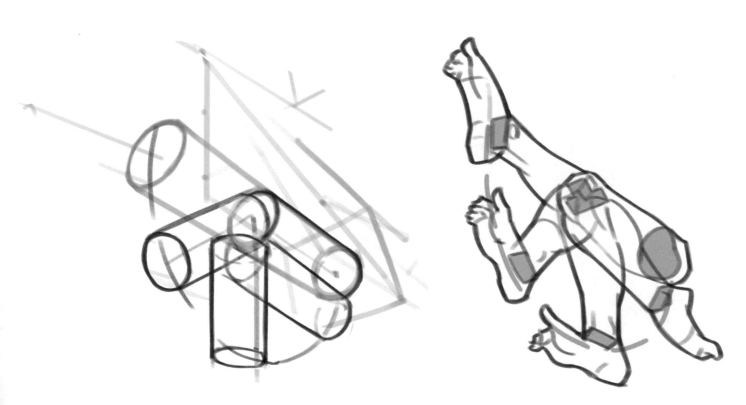

利用橫截面畫腿，根據圓柱體的透視關係來推算出腿在空間中的形態。

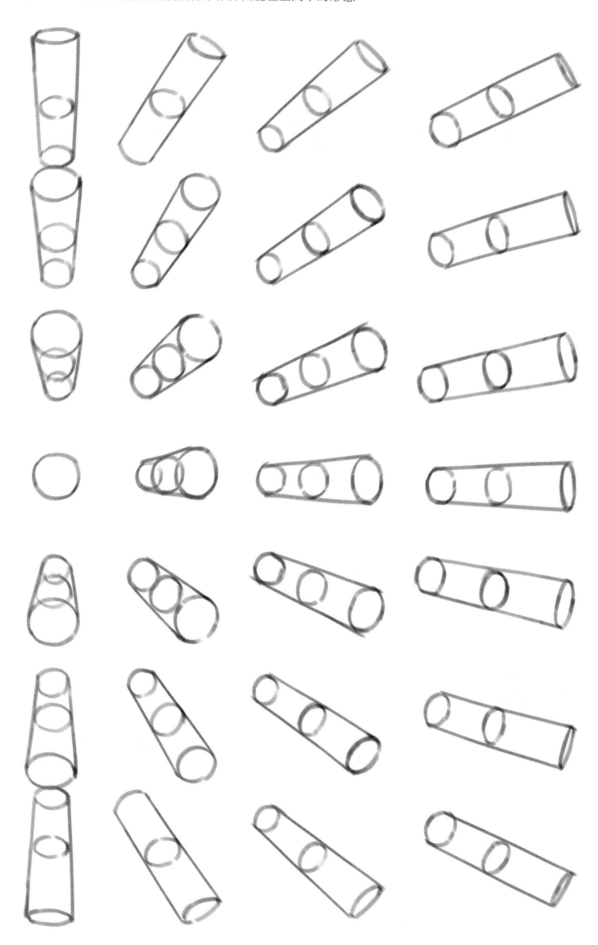

先畫出不同角度的圓柱體，再利用橫截面確定腿部結構的關鍵位置，根據腿部的肌肉畫出腿部的輪廓。

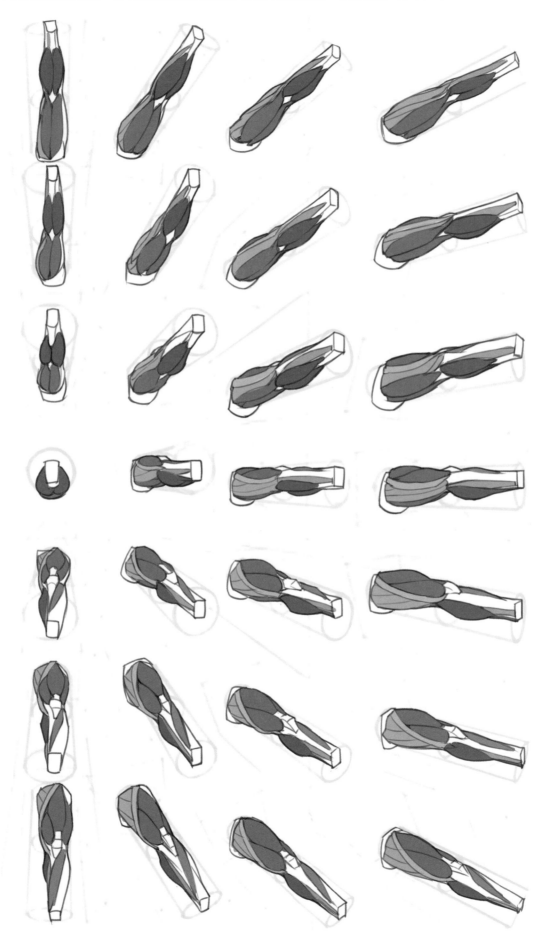

用此方法可以快速掌握腿部的簡化畫法，透過對肌肉結構的理解進一步分析扭轉狀態下的腿部肌肉變化。

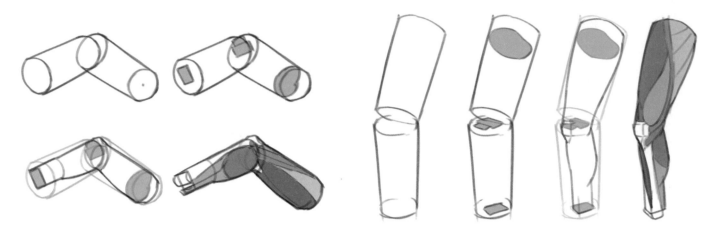

腿部的動態表現

腿部動態相較於手臂動態表現起來更簡單，大腿與小腿的關節只能向後彎曲，注意彎曲時肌肉的擠壓狀態。
表現腿部的動態更多的是要表現出腿部與胯部的關係。人在站立時，支撐重心的腿會將胯部頂起。

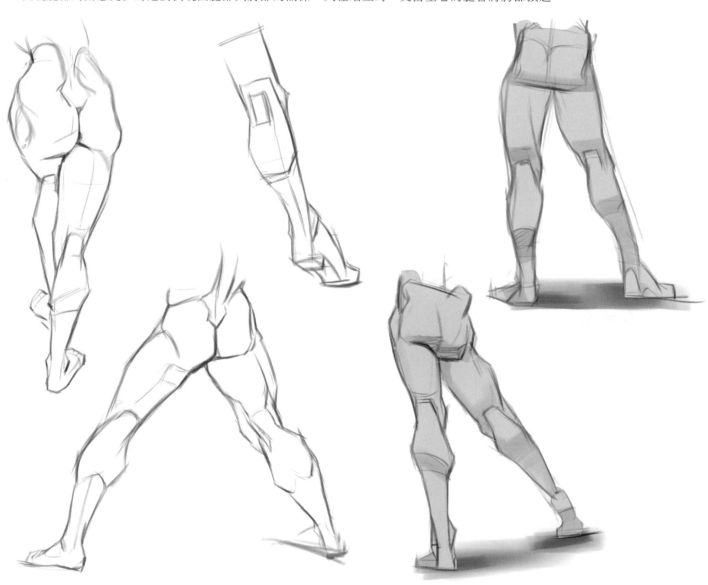

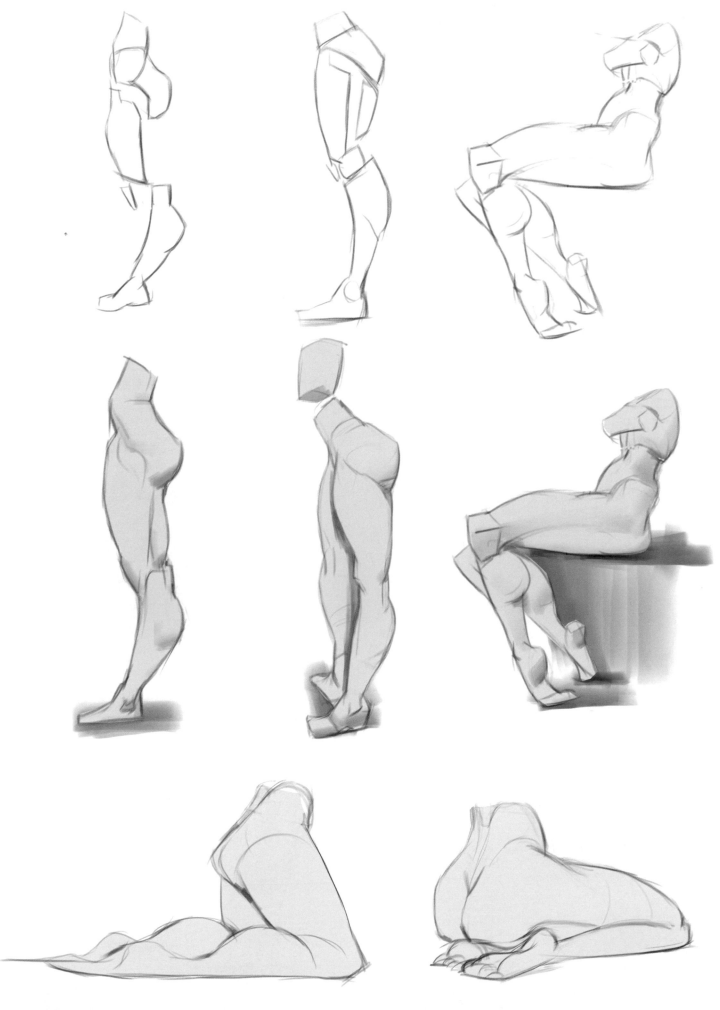

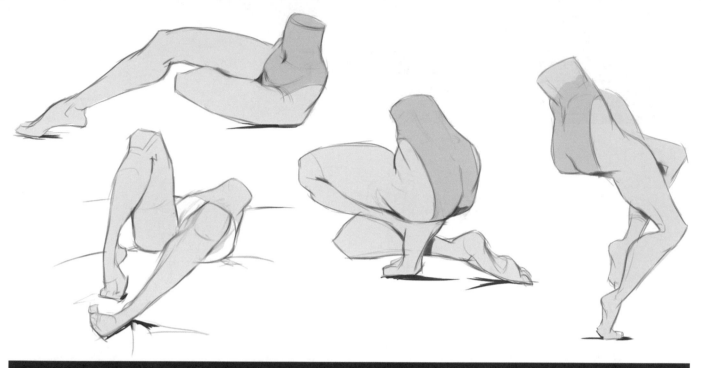

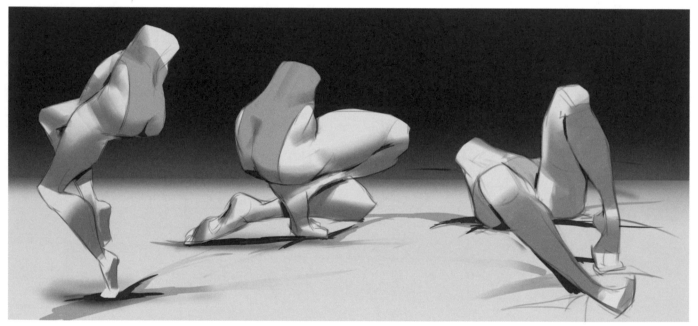

在表現腿部發力的姿態時，要注意重心的傾斜方向和腿的運動方向。

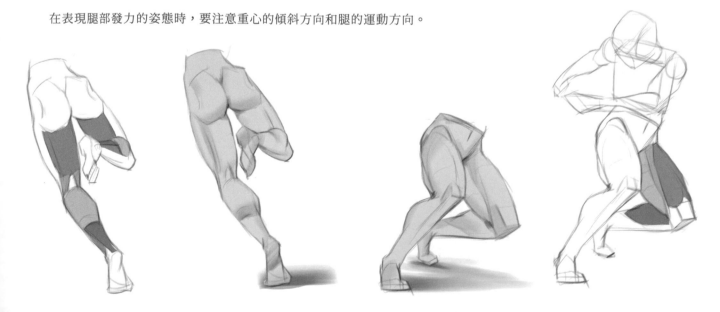

繪製一組呈扭轉狀態的男女腿部練習。

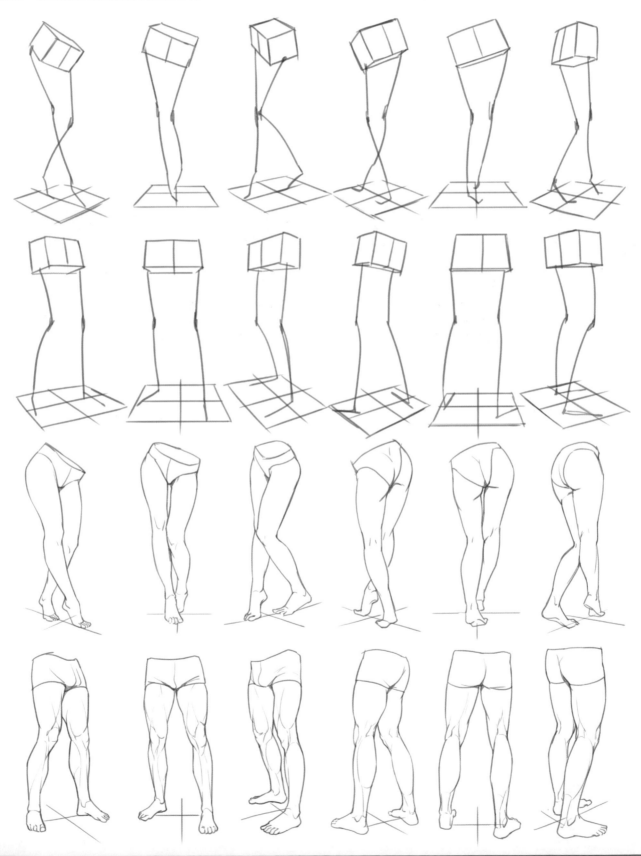

繪製一組呈站立姿勢的腿部練習。

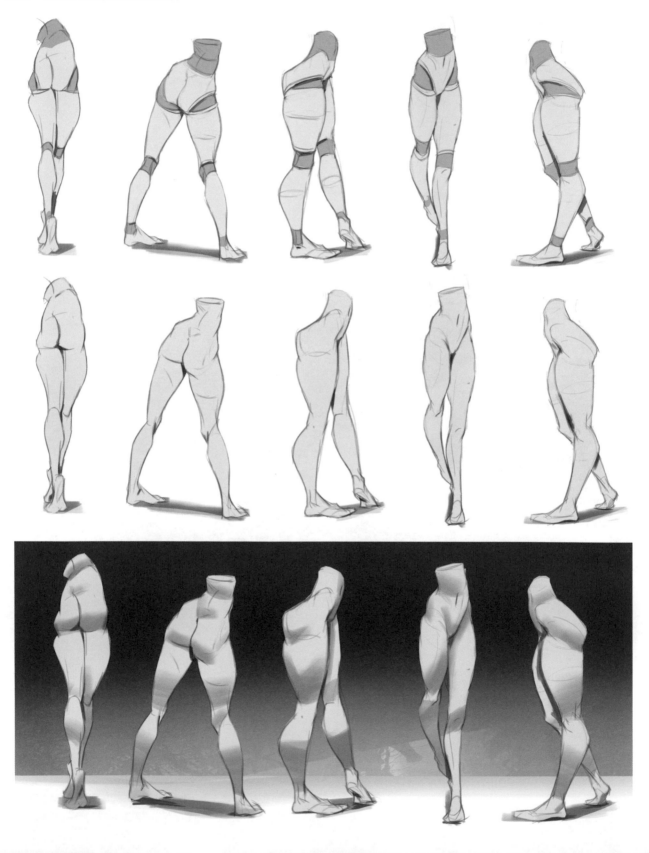

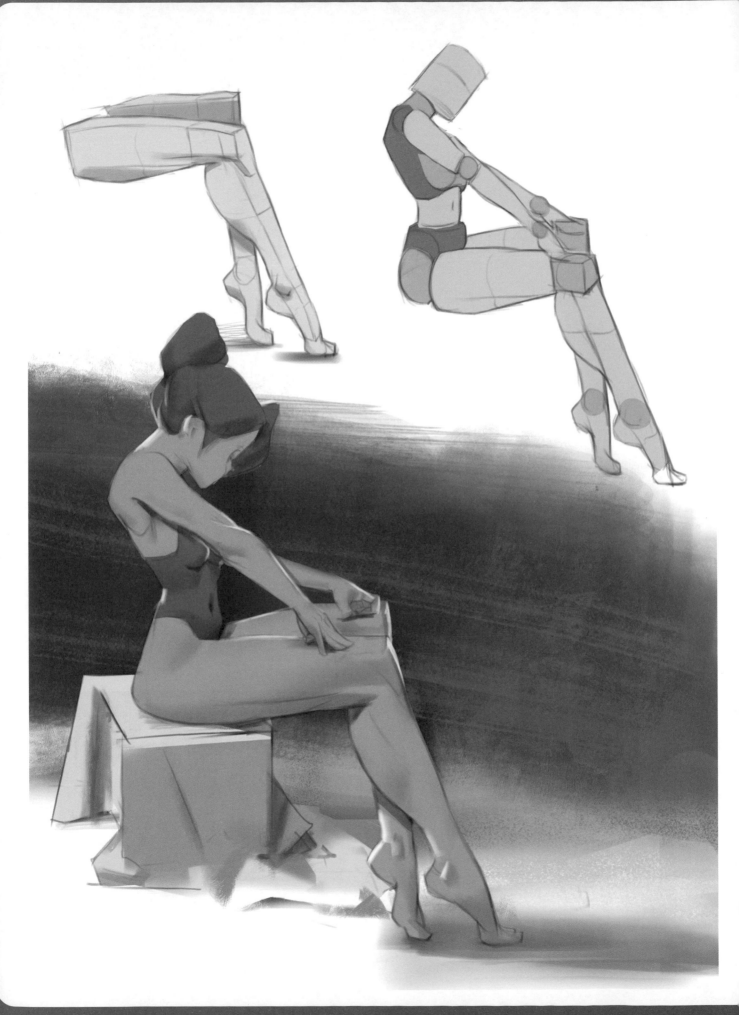

繪製一組呈站立狀態且誇張變形的腿部練習。

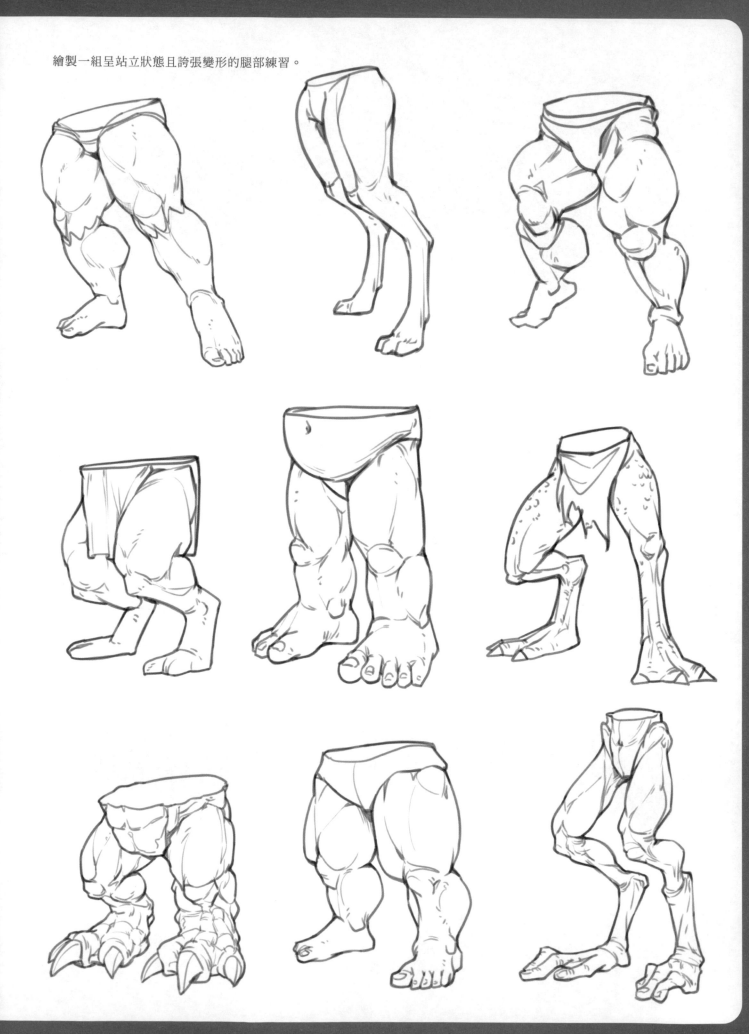

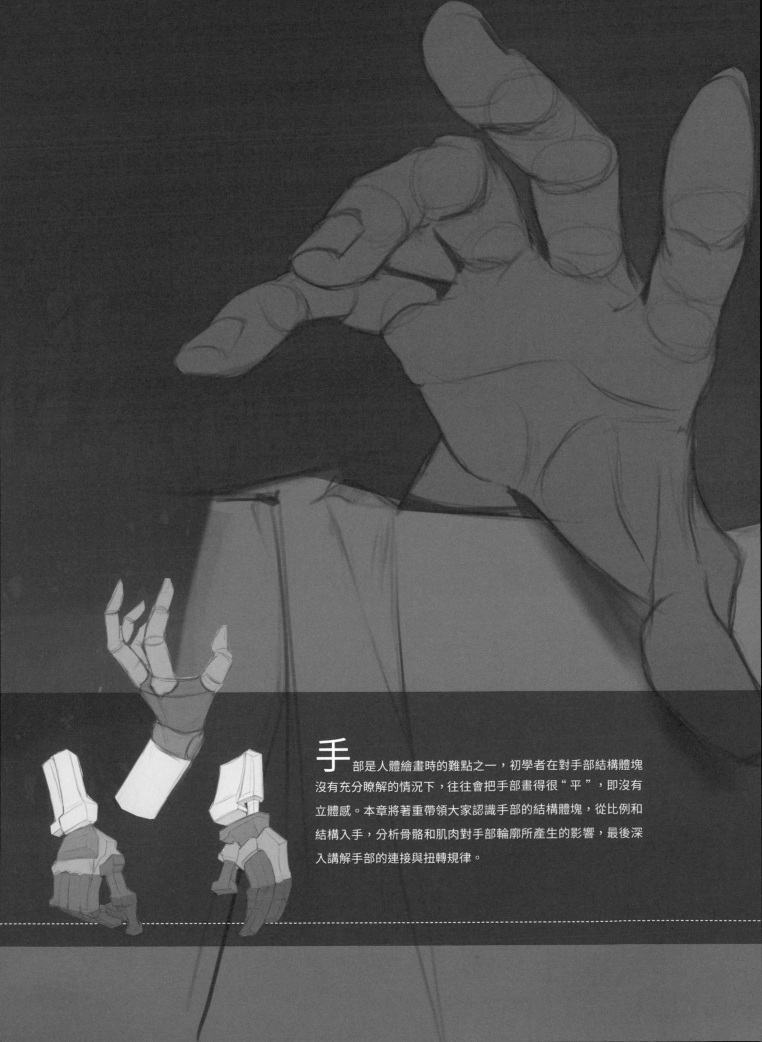

手部是人體繪畫時的難點之一，初學者在對手部結構體塊沒有充分瞭解的情況下，往往會把手部畫得很 " 平 "，即沒有立體感。本章將著重帶領大家認識手部的結構體塊，從比例和結構入手，分析骨骼和肌肉對手部輪廓所產生的影響，最後深入講解手部的連接與扭轉規律。

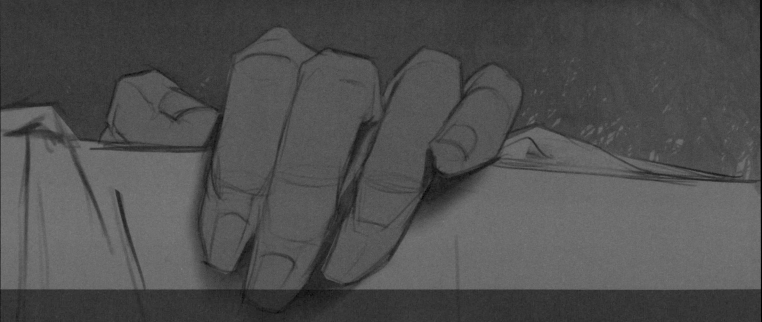

第 5 章

手部訓練

01 手部的比例結構

研究手部前要先清楚地知道手部各部分所占比例，在正確比例的基礎上細化結構。

了解手部可以先從平面的比例關係入手，下圖所示為手背的比例關係。

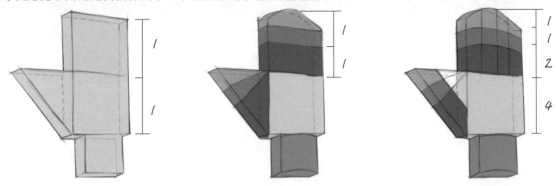

手掌的比例與手背略有不同，手指占比略小，側面看手指與掌心分界的地方是有斜度的，握拳時手指捲曲後會露出一部分關節結構，因此握拳時手背略長一點。

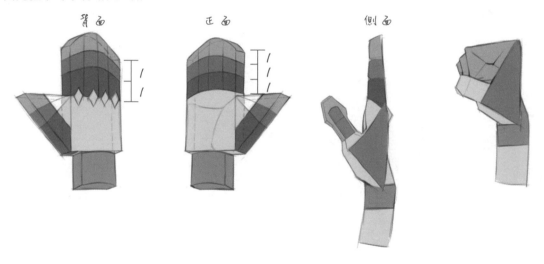

手部的結構在人體結構當中是較為複雜的，涉及五根手指和多個關節的各式擺動，造型上很難捕捉到位。加上手指的細分結構交錯纏繞，更是讓想要學習手部繪製但空間感又較弱的人心生畏懼。在畫手部時，最重要的是對空間能力的訓練，表現出各式各樣空間交錯的關係（針對這一點，在"04 手部扭轉與動態表現"中詳解）。

以下，我們將手概括分解為手掌、手腕、虎口、拇指、手指這5部分。

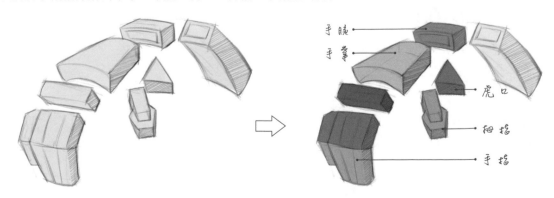

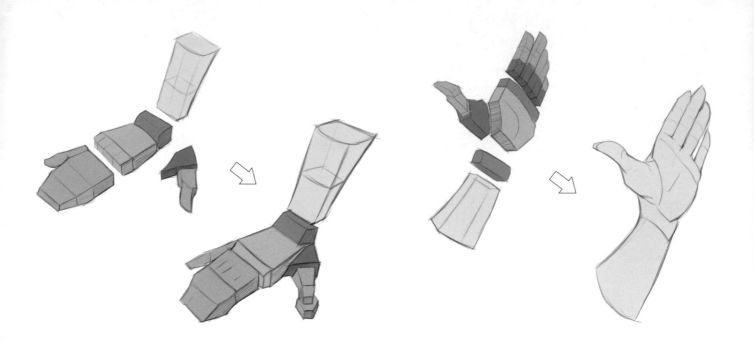

在畫空間透視中的造型時，不要被一些模糊的輪廓所限制，只有找出造型的空間幾何關係，才能在準確把握大的形態的前提下遊刃有餘地處理複雜的結構和空間關係。

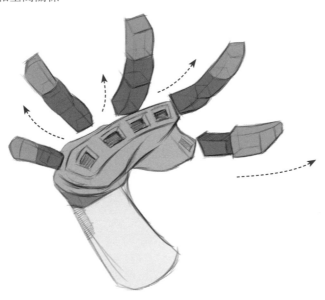

手部的拇指結構概括如下。

指甲長在手指上，並根據手指弧度的變化而變化。

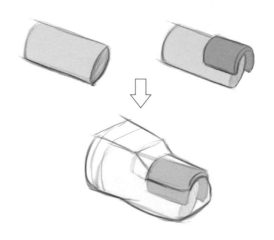

手部骨骼對體表表現的影響

手部骨骼大致分為指骨、掌骨、腕骨這三部分。

指骨又細分為遠節指骨、中節指骨和近節指骨。

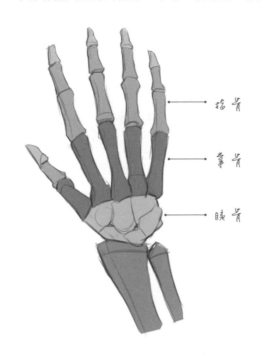

指骨

掌骨

腕骨

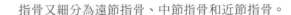

遠節指骨 中節指骨 近節指骨 掌骨 腕骨

比例

指骨對手部的輪廓影響較大，尤其是手指關節部分。
從側面看，指骨第一指關節的長度＝第二指關節長度＋第三指關節長度。
手指指腹的關節比例呈現為三等分狀態。

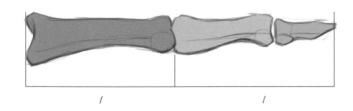

在表現手指彎曲的狀態時，可以把手指相連的地方看成一座橋梁，橋墩（黃色）和橋面（紫色）組成的藍色結構，可以讓手指自由彎曲。

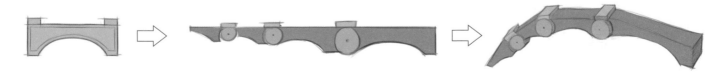

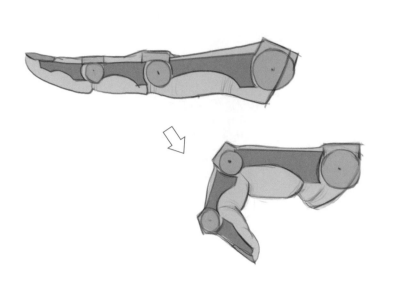
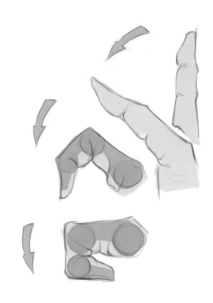

手部骨骼與手部輪廓的對照關係如下。

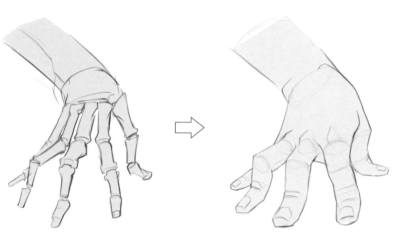
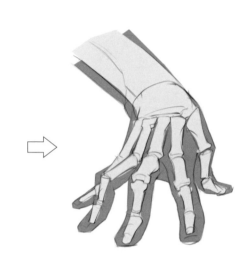

手部肌肉對體表表現的影響

手部輪廓受肌肉影響的地方集中在掌心與大拇指附近。

從下圖可以看出，手部肌肉對手掌輪廓影響較大，掌心和大拇指附近形成兩片較厚的肉墊，手背肌肉集中在縫隙中，使手背看起來有一定弧度。

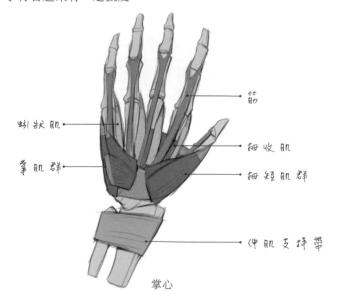

蚓狀肌
掌肌群
骨
細收肌
細短肌群
伸肌支持帶

掌心

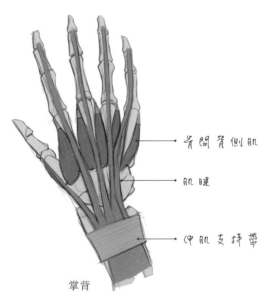

骨間背側肌
肌腱
伸肌支持帶

掌背

用體塊結構表示上圖的肌肉形狀特徵，使畫出的手部形態更形象，更有肉感，也顯得更加真實，如手背的弧面、手掌的肉墊形狀等。

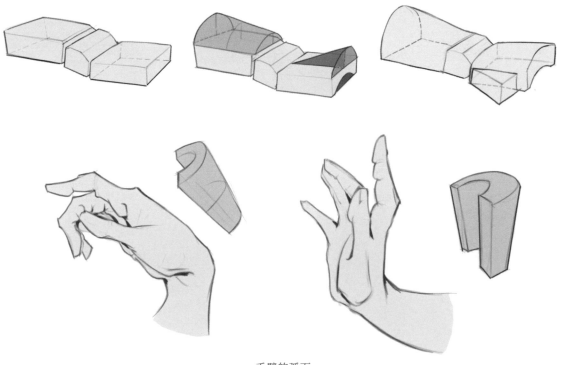

手臂的弧面

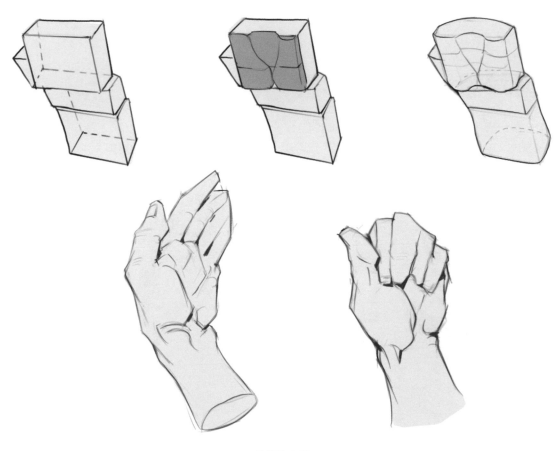

手掌的肉墊

03 手部的連接關係

手部的連接關係分為手部與手腕的連接和手掌與手指的連接，這兩處是初學者經常忽略的地方，在繪畫時一旦不注意，畫出的手就會沒有手腕，或是手指連接位置看起來很僵硬。

手部與手腕的連接

手腕是突出於手臂和手掌的，看上去前臂與手掌的連接存在高低差的情況。

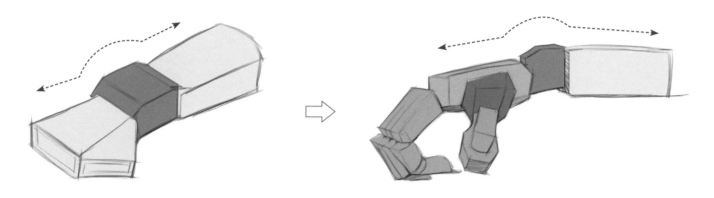

前臂與手掌之間的高低差在抬手時不明顯，在手部平放和自然下垂時尤其明顯。

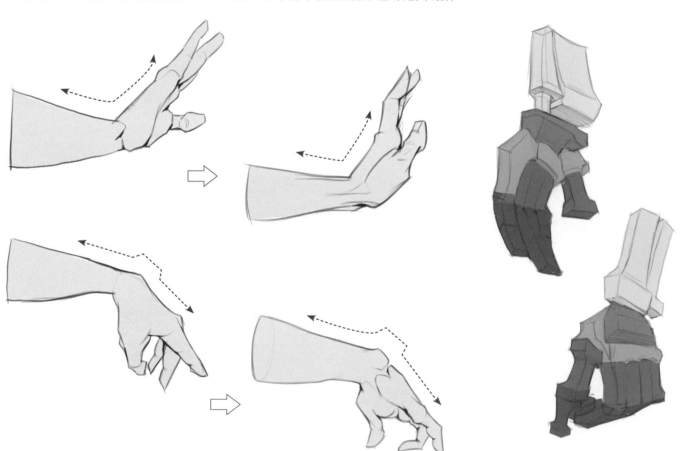

手掌與手指的連接

手掌與手指的連接相對簡單，拇指與手掌的連接不同於其他手指的連接，拇指與手掌的連接更加靈活，活動範圍更廣。

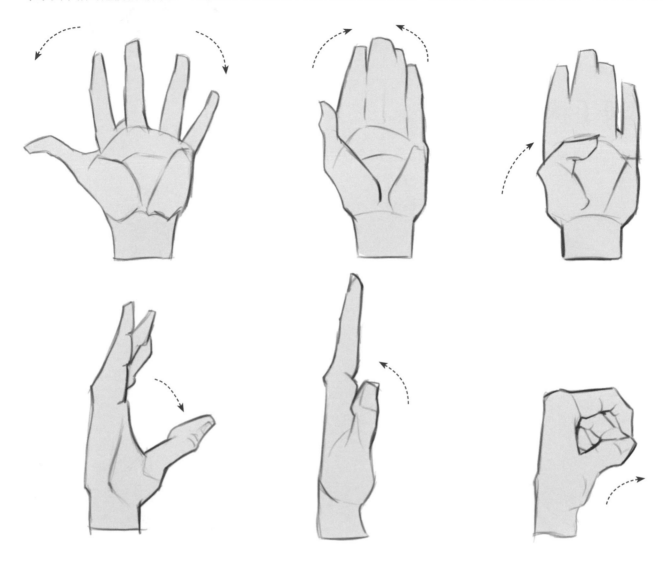

拇指向下彎曲時會與手掌形成一定的弧度，想要把手部畫得更生動，就需要畫出這個弧面。

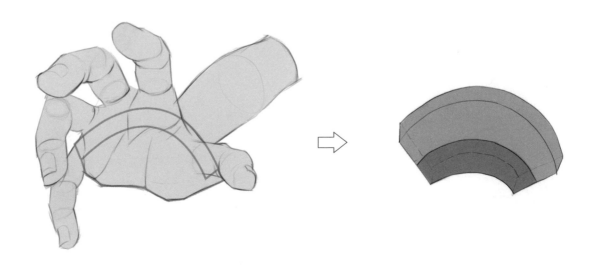

拇指自身關節的連接更靈活，往往可以比其他四根手指向後彎曲變形得弧度更大。

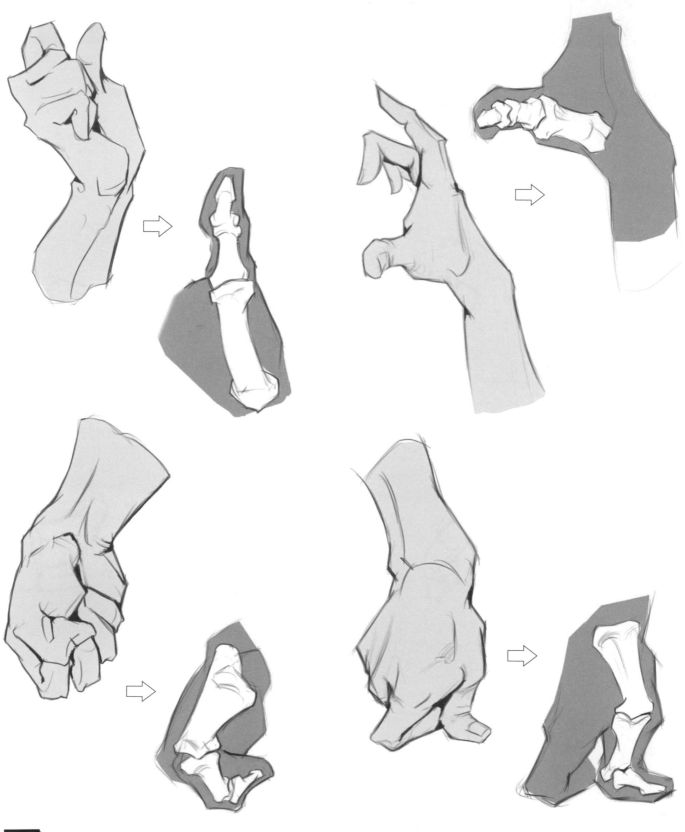

在表現手指時，注意儘量避免讓手指並列或朝向相同，應適當地調整一下，以免僵硬。

04 手部扭轉與動態表現

瞭解了手部的結構後，可以在不同透視空間中畫出同一個動作不同角度的手部及不同動態的手部造型。

手部扭轉表現

研究手部扭轉是對手部空間感認知的檢驗，看是否可以根據一個手部動態畫出這個動態其他角度的形態。在日常練習中，可以多做一些這樣的練習來加強對空間感的認知。

利用立方體確定透視空間，在透視空間中畫出不同角度的手掌、手腕和手臂之間的體塊關係。

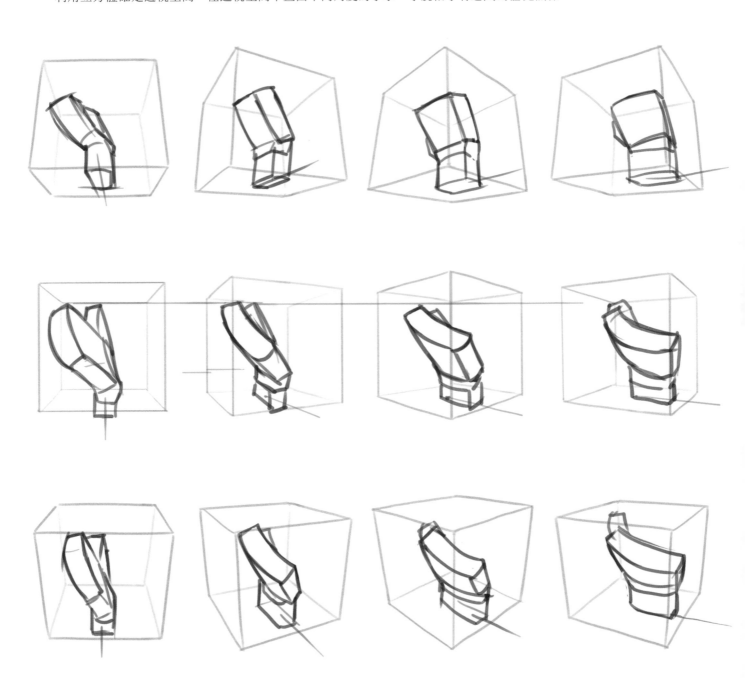

在體塊的基礎上畫手指，手指儘量分成組，這裡將拇指和食指分出來，畫出手掌的肌肉厚度。

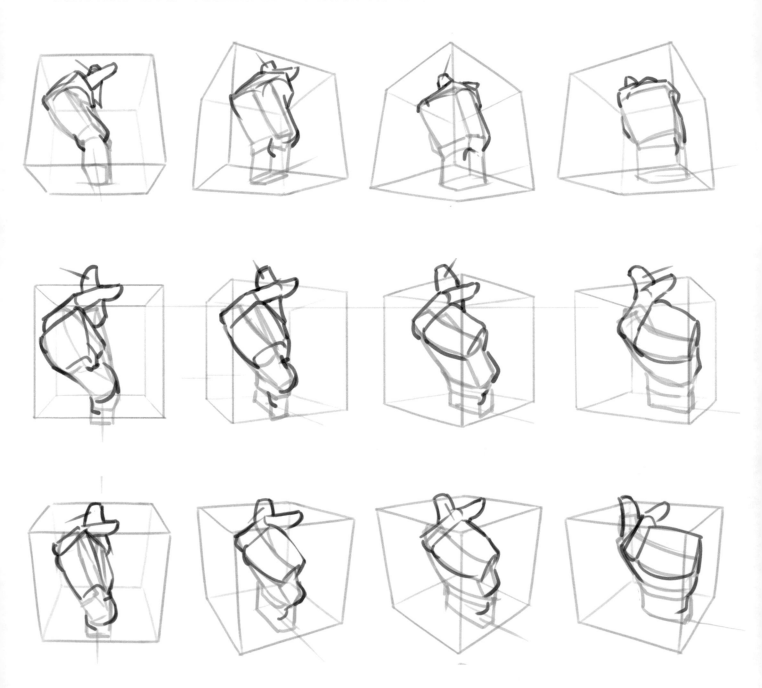

細化手部結構，注意每個手指的朝向儘量不相同。

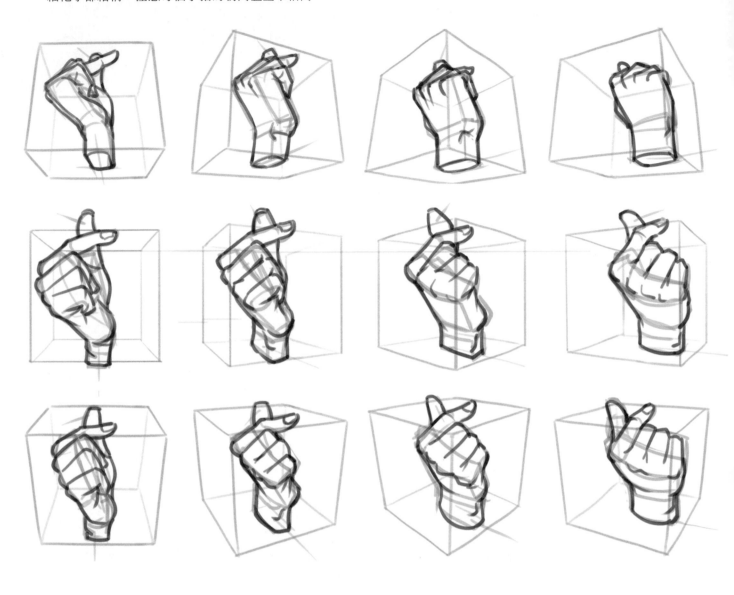

手部動態表現

研究手部動態需要同時研究手腕，檢查手腕處是否連接得自然流暢。
腕部關節是手部最大的關節，它的運動變化影響著手部的運動趨勢。

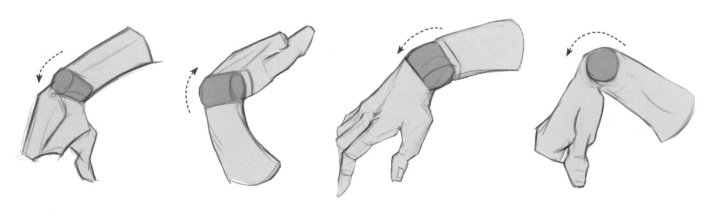

手掌和手指連接處的扭動影響著手部的整體輪廓。
想要繪製精準手的動態，平時應多觀察自己手運動時的一些形態變化。
把五根手指想像成一把扇子，扇子可以拆開和收攏。

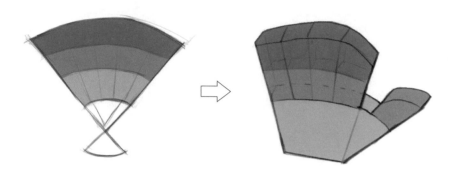

手指扭動時，會呈現非常優美的弧線。在繪製手的動態趨勢時，可以運用扇形結構來輔助，讓畫出的手更有張力。

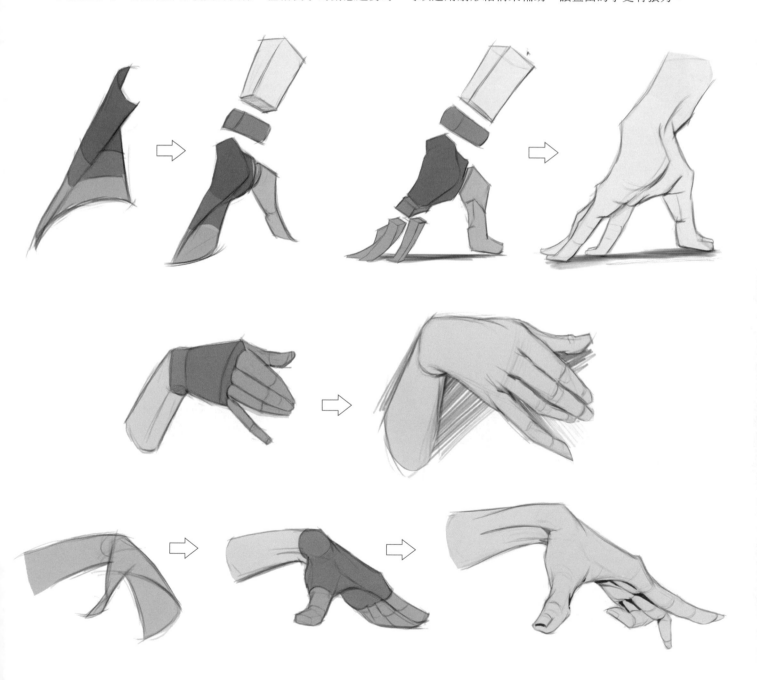

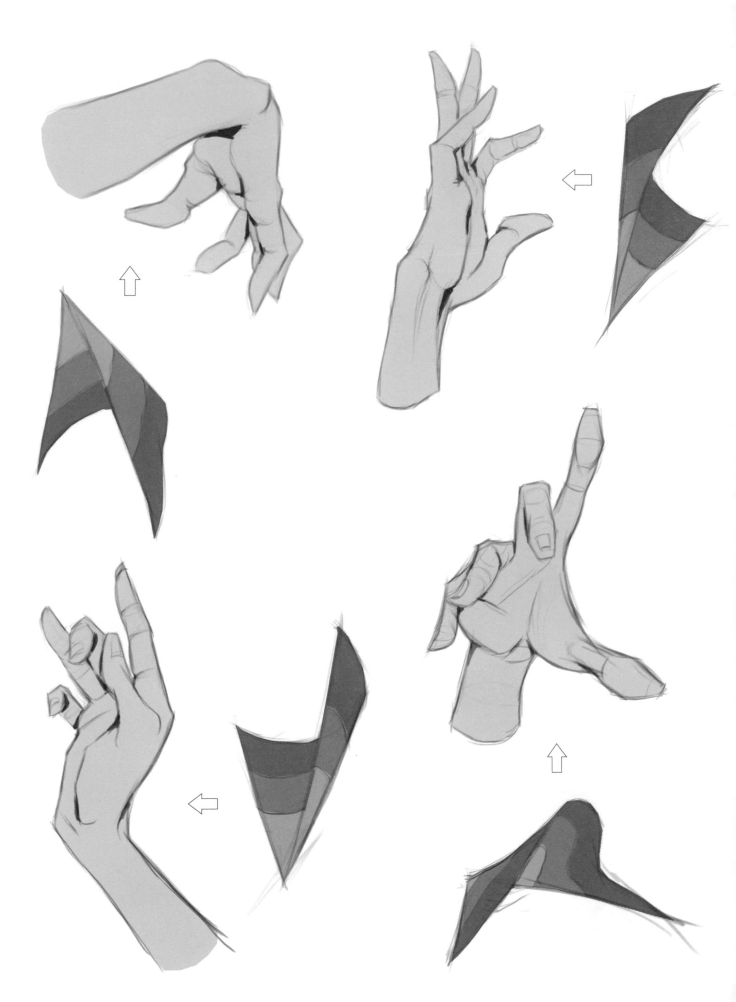

將手的動態劃分成多個幾何體組合拼接，有助於在掌握手部動態的同時又兼顧手的立體感。

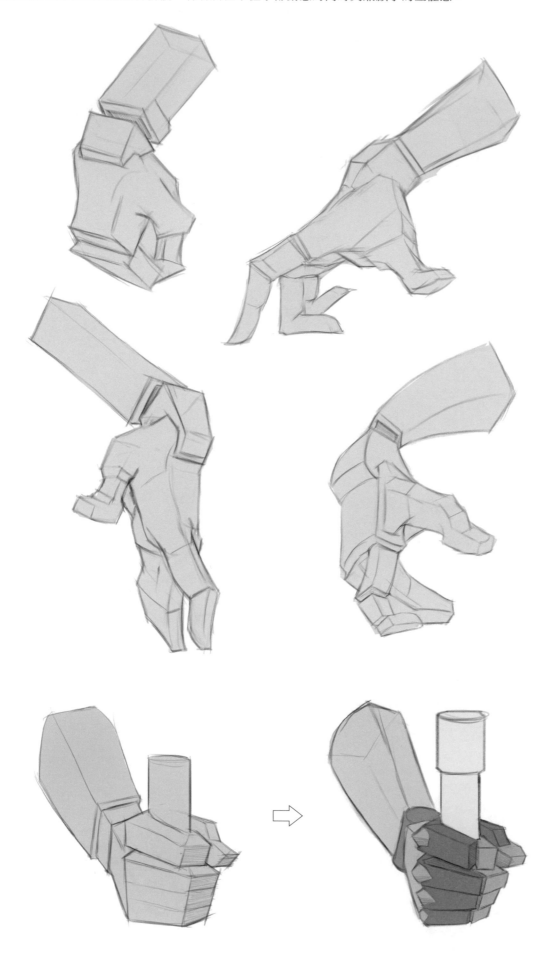

由於指節的生長關係，手掌呈現出有弧度的立體扇形。

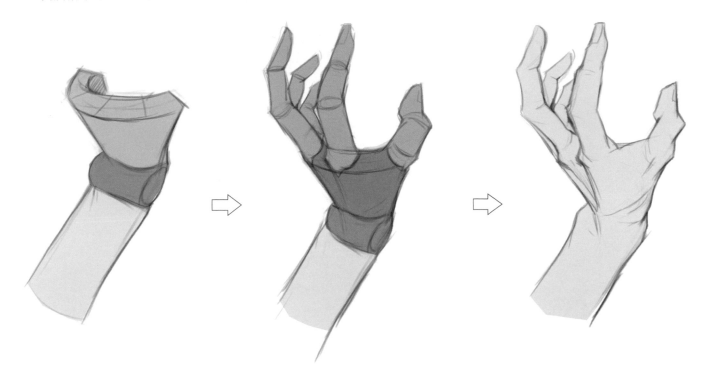

手部的動作示範如下。

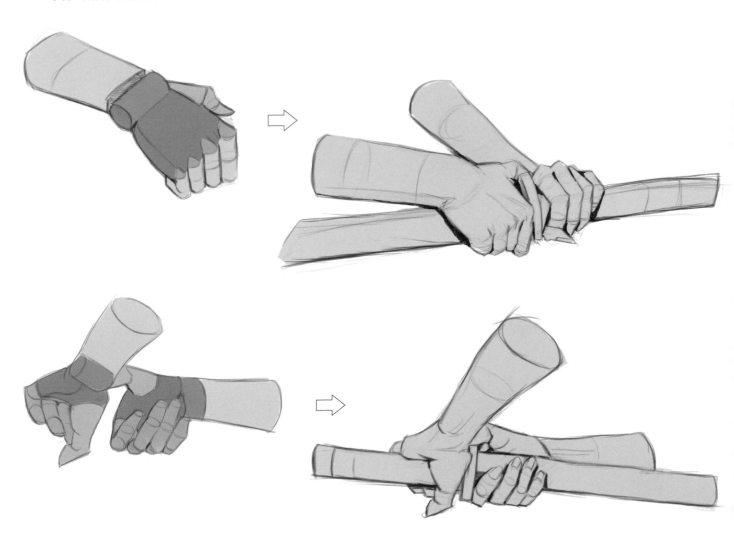

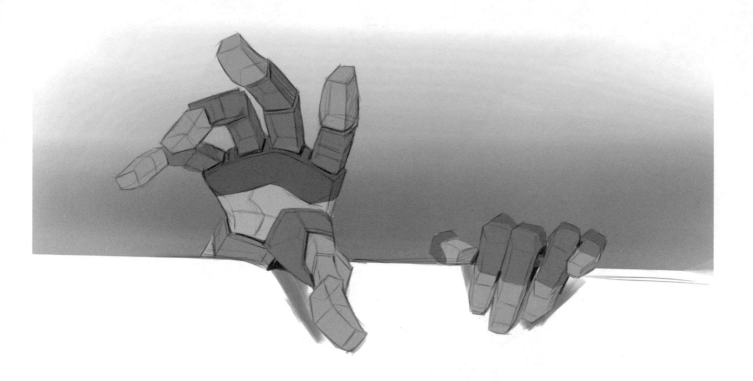

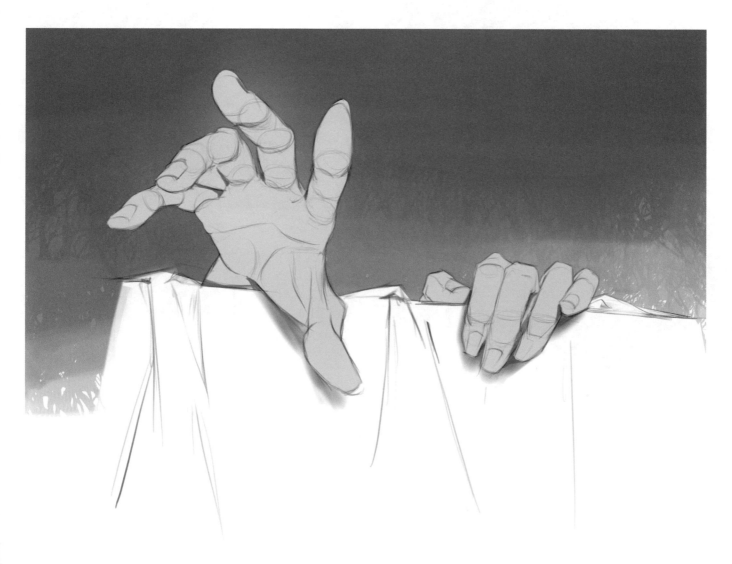

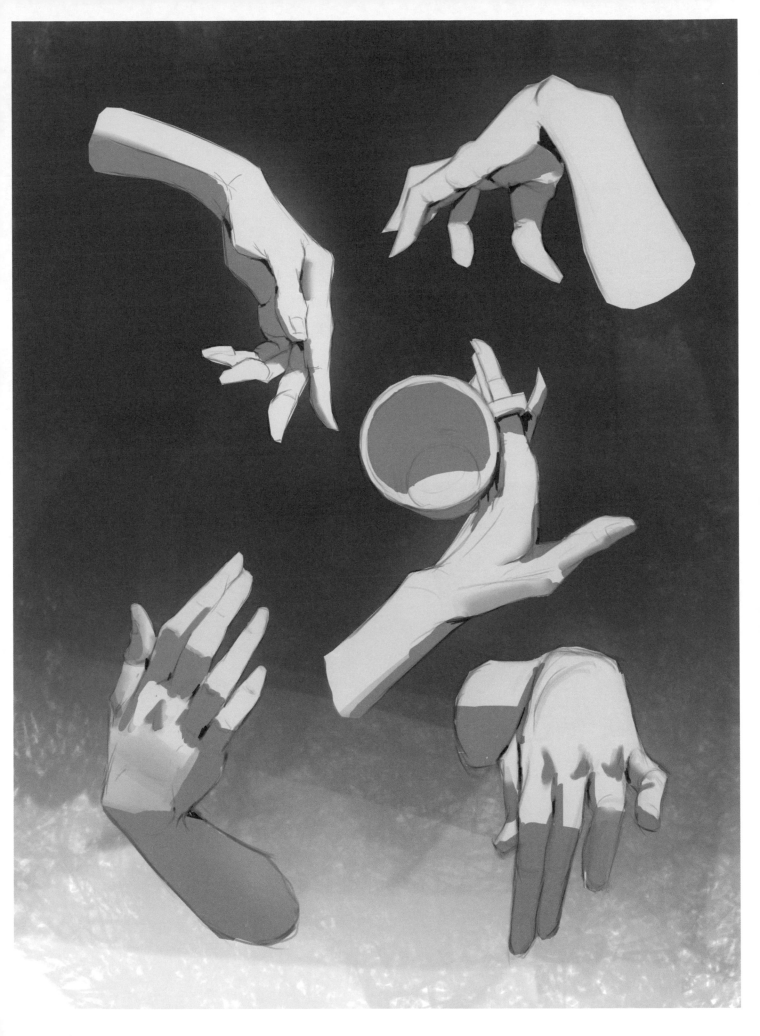

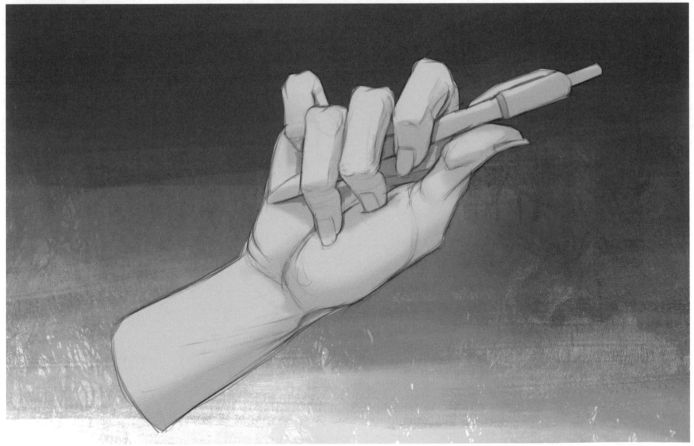

在光影條件下表現手部時要整體表現明暗，且確保暗部統一，不要只刻畫單個手指的明暗關係。

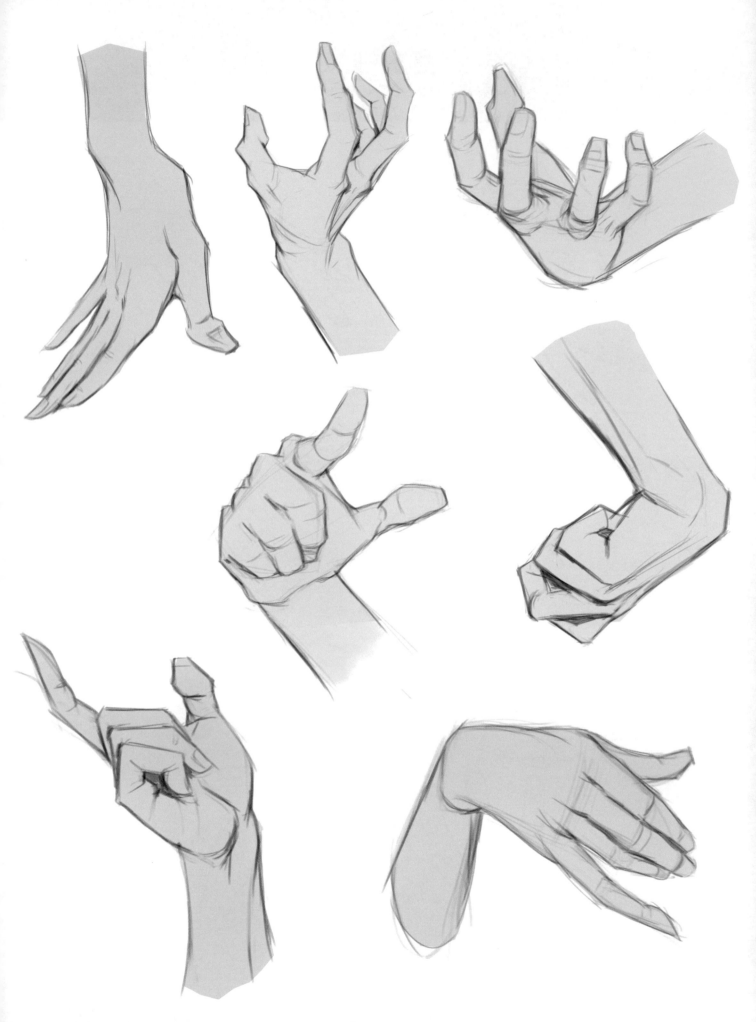

繪製一組常見手勢的練習。

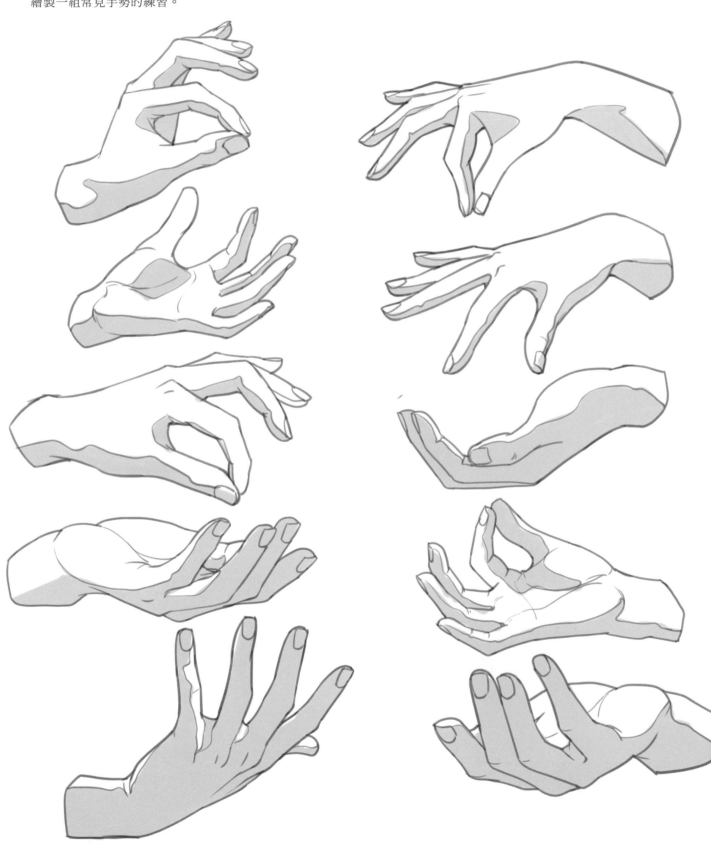

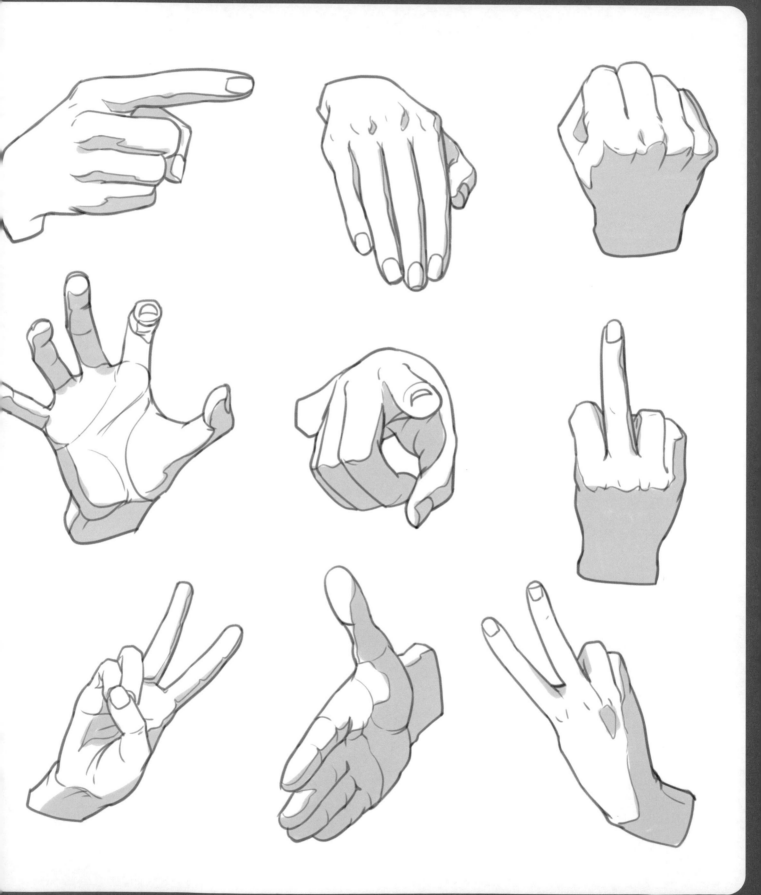

繪製一組手部翻書動作的練習。

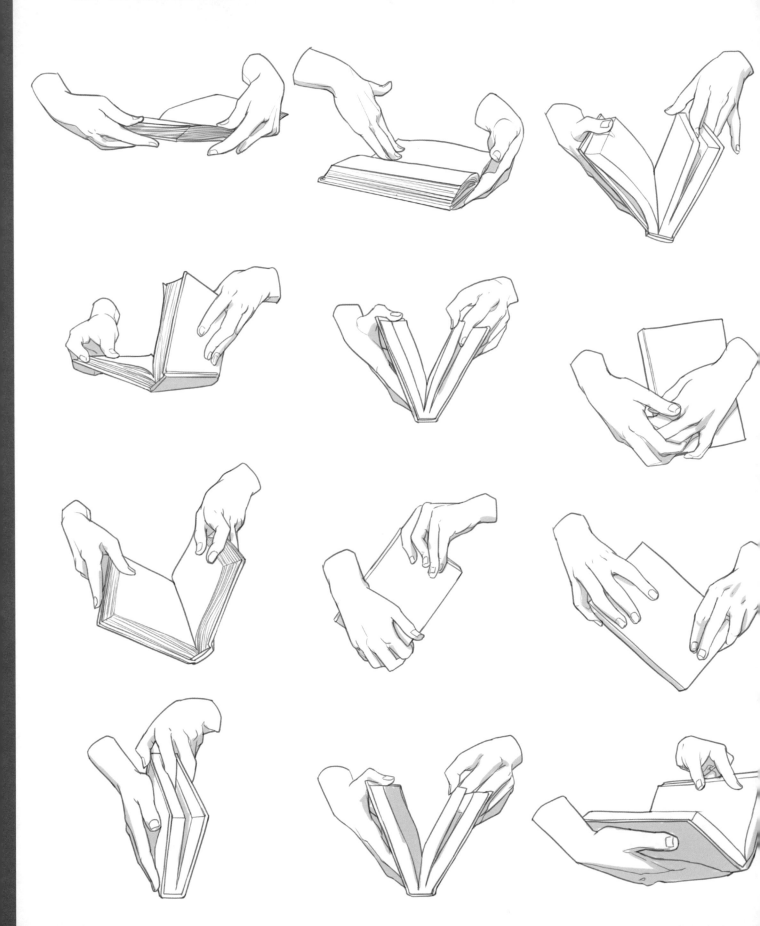

繪製一組握球動作的練習。

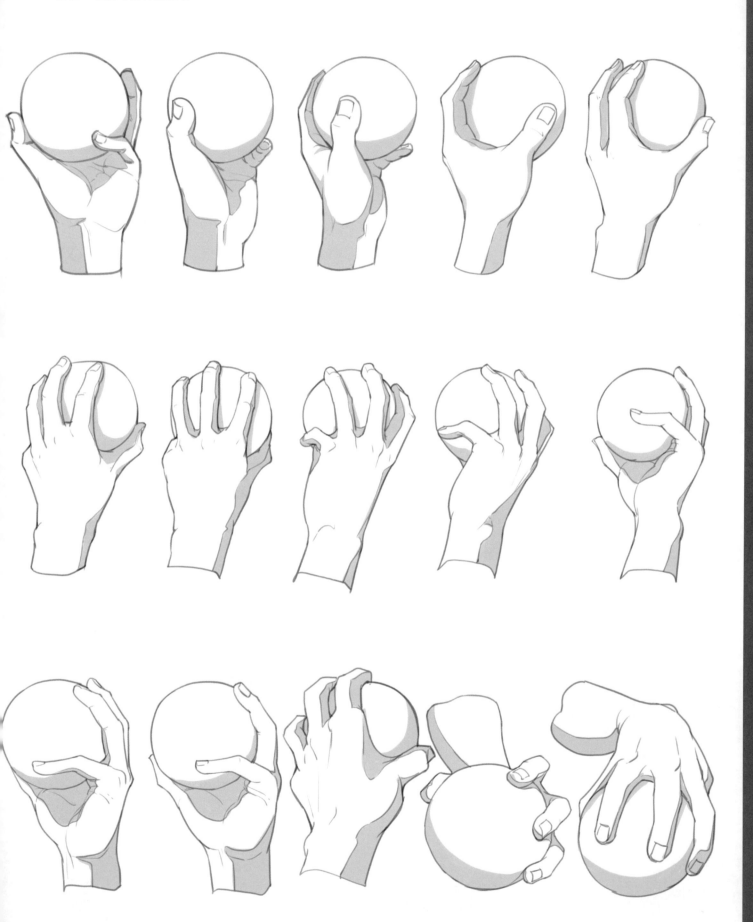

繪製一組握筆姿勢的練習。

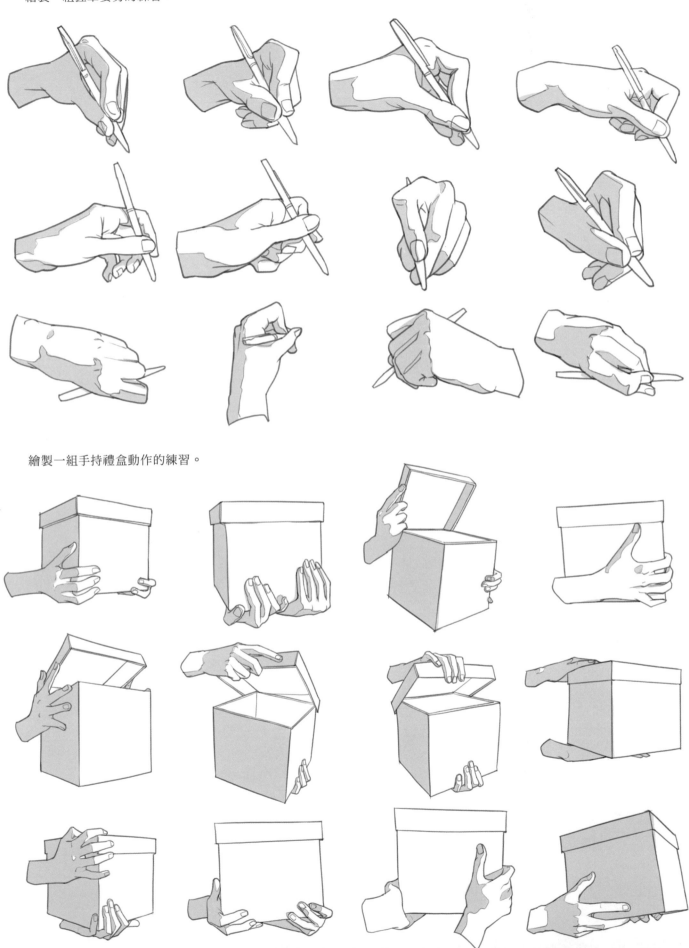

繪製一組手持禮盒動作的練習。

繪製一組手拿杯子動作的練習。

繪製一組拿手機姿勢的練習。

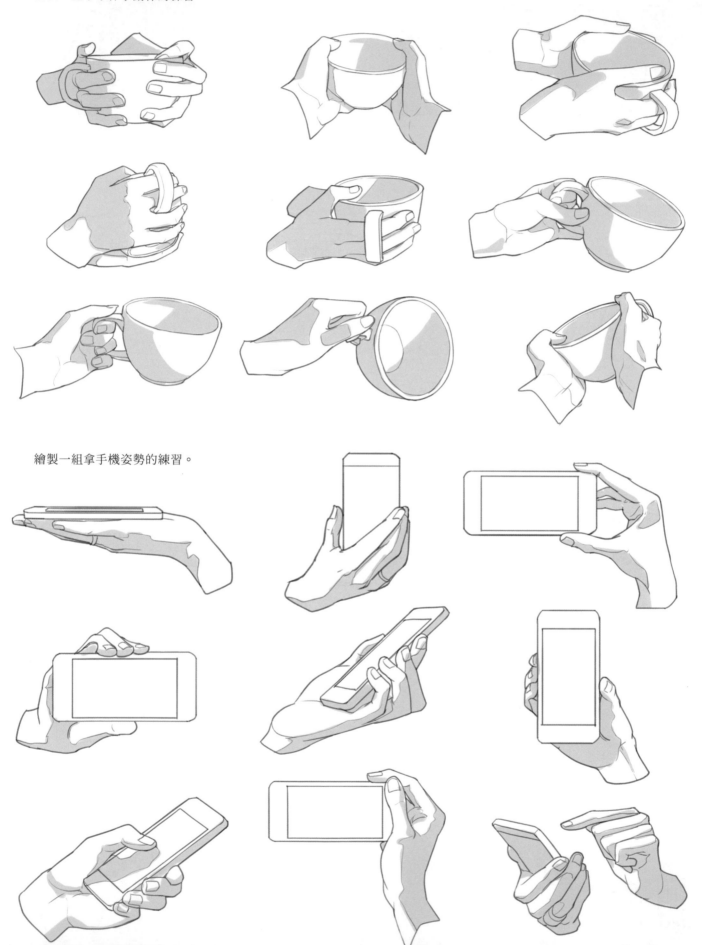

繪製一組手持酒瓶動作的練習。

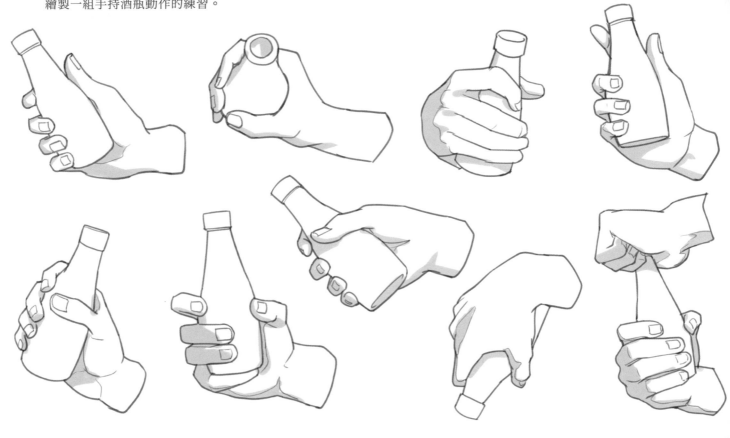

繪製一組獸人手部形態的練習。

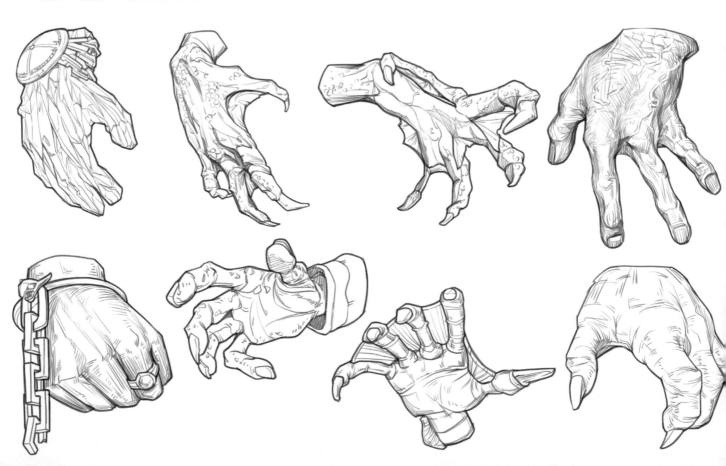

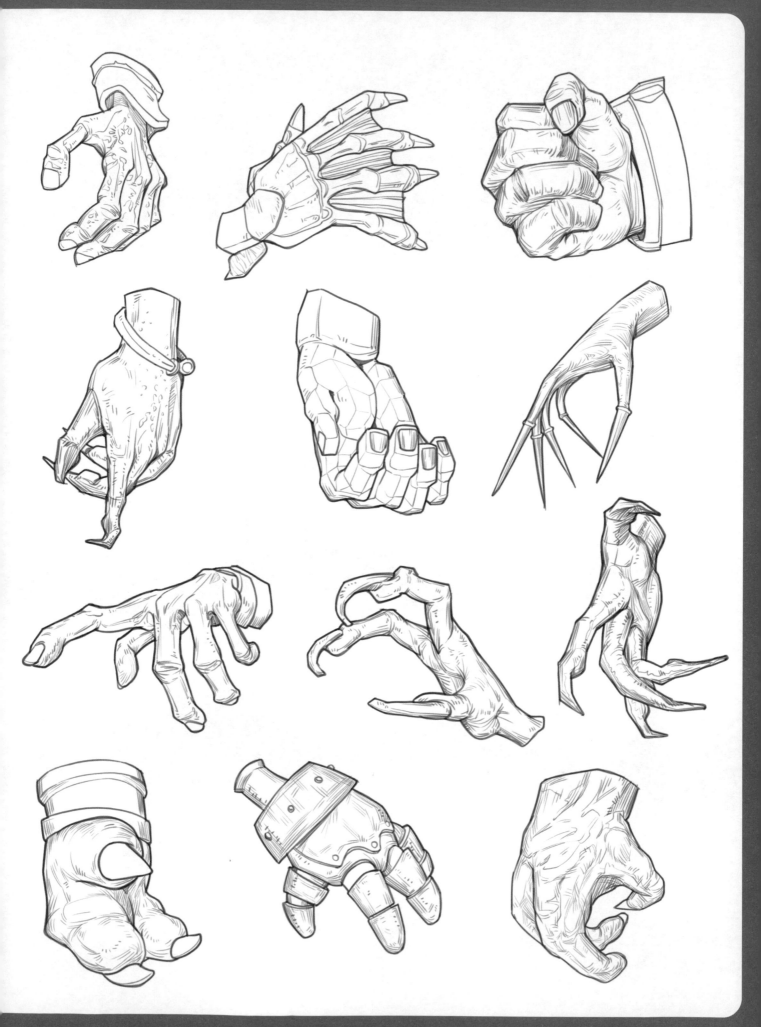

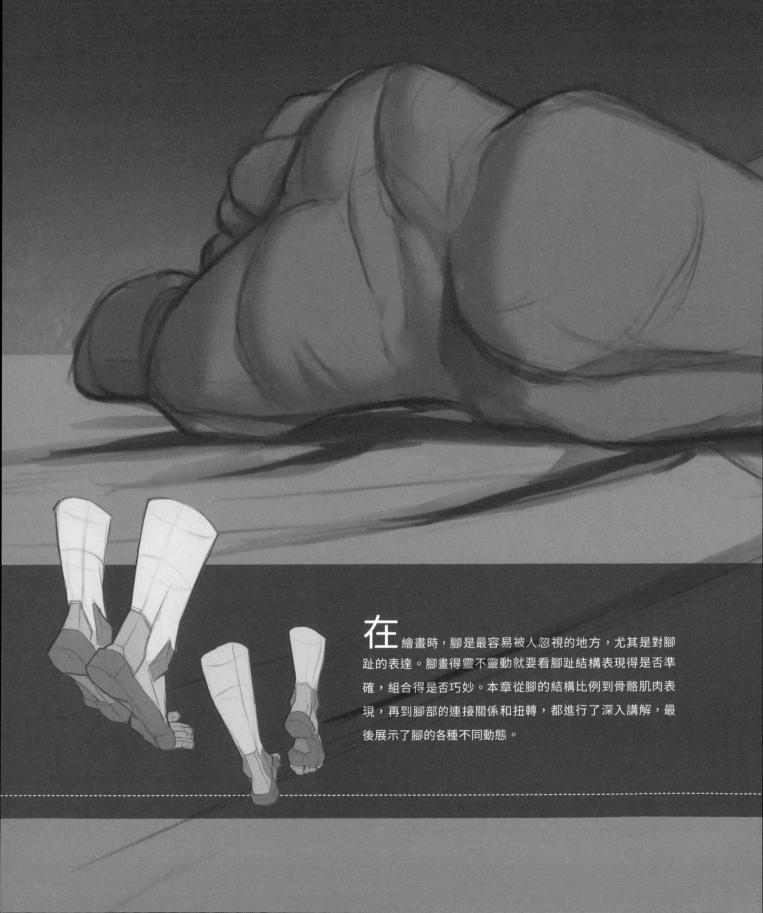

在繪畫時，腳是最容易被人忽視的地方，尤其是對腳趾的表達。腳畫得靈不靈動就要看腳趾結構表現得是否準確，組合得是否巧妙。本章從腳的結構比例到骨骼肌肉表現，再到腳部的連接關係和扭轉，都進行了深入講解，最後展示了腳的各種不同動態。

第 **6** 章 **足部** 訓 **練**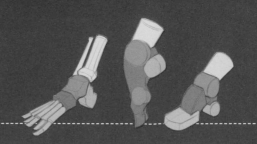

01 足部的比例結構

足部的結構與手部的類似，透過瞭解足部的比例和結構，可以快速建立起對足部的認知。

比例

從腳踝算起，腳的側面高度和長度約為1：2，正面看腳掌和腳後跟的寬度約為1：2。
側面腳橫向分為三部分：腳趾、腳掌、腳後跟，長度比例為3：5：2。
側面腳縱向分為兩部分：腳趾、腳背，高度比例為2：3。

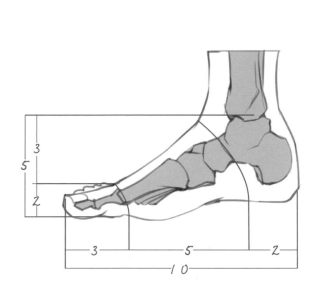
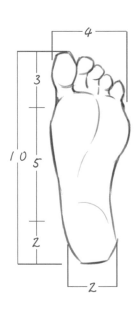

結構

為了方便理解，可以把足部分成腳掌、腳趾、腳背和與足部連接的小腿部分。繪製前，先構建一個腳部的底視圖，然後根據透視畫出相應的厚度。

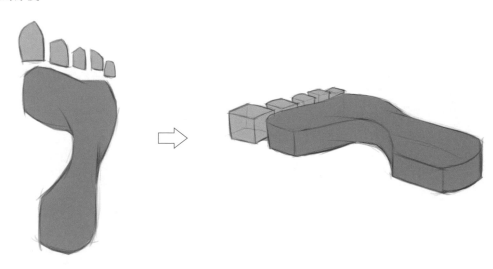

接著畫腳背、小腿和腳踝部分，這樣就能表現出完整的足部形態了。

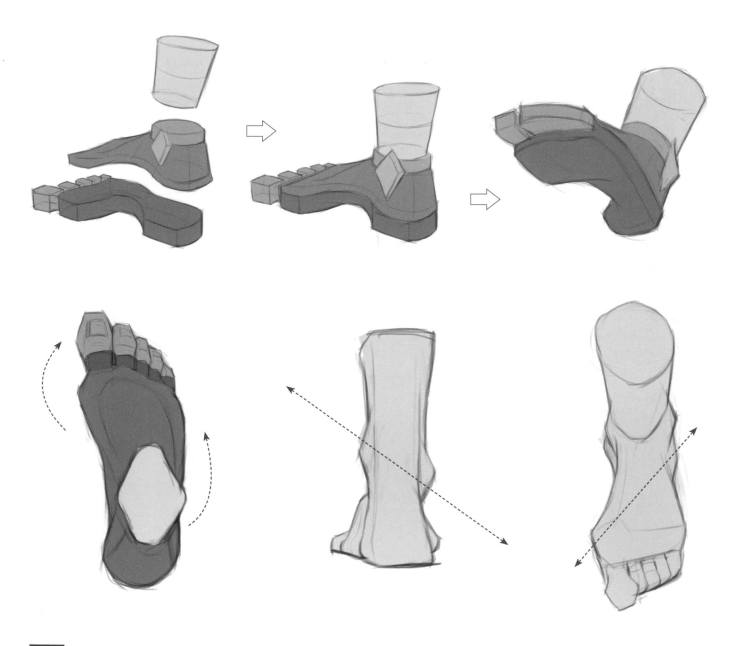

足部骨骼對體表表現的影響

仔細觀察下圖，可以看出腳掌部分長於手掌，腳趾短於手指。足部動態主要依靠腳踝處的運動，因而表現足部動態比手部要簡單。

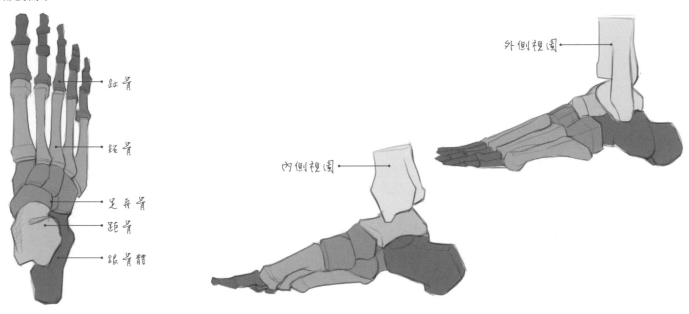

趾骨
蹠骨
足舟骨
距骨
跟骨體

內側視圖

外側視圖

足部骨骼與足部輪廓對照示意如下。可以看出，腳後跟與腳掌前端覆蓋的肌肉和脂肪較少，腳掌前端是腳接觸地面時的主要支撐點。

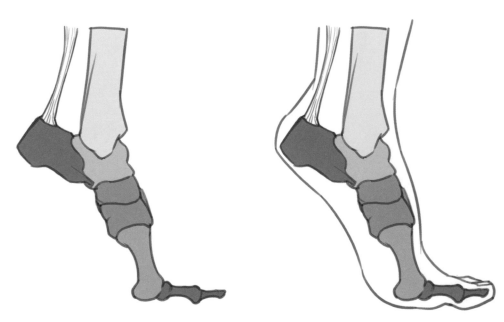

足部肌肉對體表表現的影響

從足部的外側看，腳底因骨骼結構起伏較大，而呈現出更方正、硬朗的形態。
從足部的內側看，腳底因覆蓋的肌肉較多，而呈現出圓潤、平滑的形態。

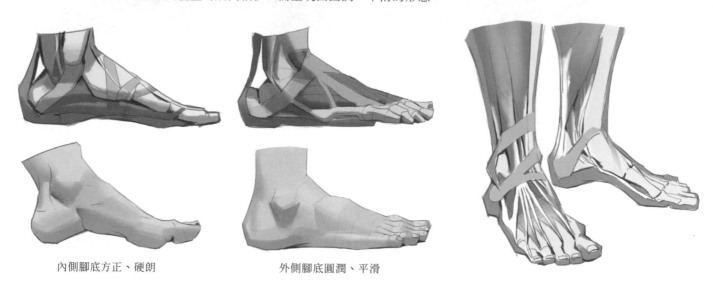

內側腳底方正、硬朗　　　　　　　外側腳底圓潤、平滑

肌肉附著在骨骼上對體表的影響示意如下。

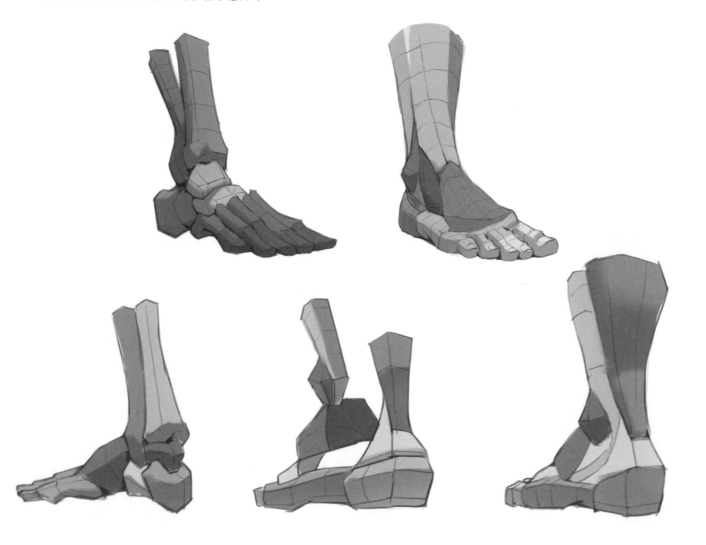

03 足部的連接關係

足部的連接包括腳腕處的連接和腳趾處的連接。腳腕可活動幅度較大，腳趾可活動幅度較小，想要把足部畫得生動，就要表現好足部的連接關係。

以下，將足部的結構進行動態拼接來輔助瞭解足部的連接規律。可以把腳腕看作一個轉動的軸，把腳趾看作統一的整體結構。

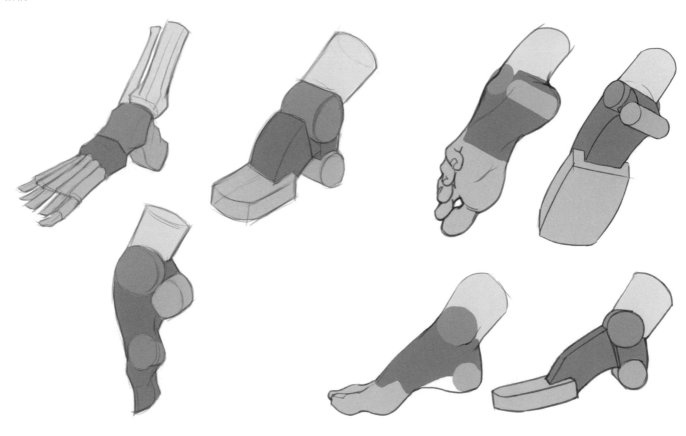

腳腕上下活動幅度較大，左右活動幅度較小。

腳趾處的連接與手指處的相似，只是腳趾關節更加短小。

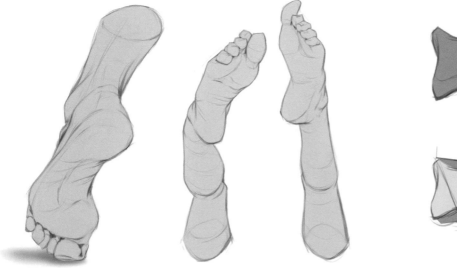

04 足部扭轉與動態表現

在眾多插畫作品當中，足部出現在畫面中的次數並不是很多。但即便如此，我們至少也要對足部是怎麼扭轉、怎麼跟著腿部一起運動的有所瞭解，如此才能更好地提升畫面整體水準。

足部的扭轉

想要準確地表現出足部的各種角度關係，要先建立立方體體塊空間。

在立方體體塊空間中畫出足部動態表現時的大致位置和結構，如下圖所示。

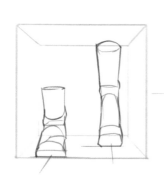 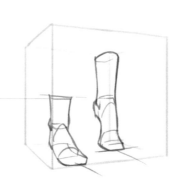 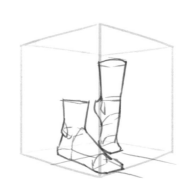 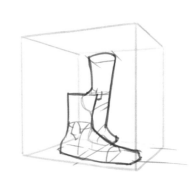

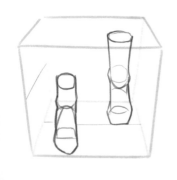 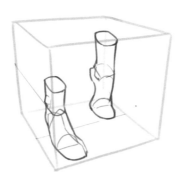 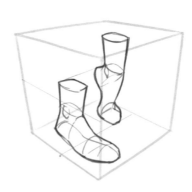 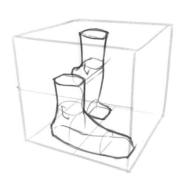

根據大致結構，細化骨骼和肌肉影響下的足部輪廓，如下圖所示。

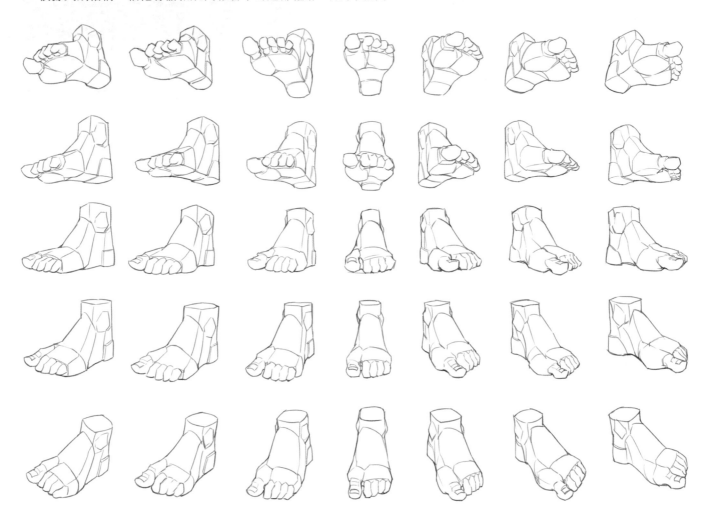

足部的動態表現

表現足部動態時需要注意結構穿插關係與可活動幅度，腳趾往往是繪畫時表現細節的關鍵。

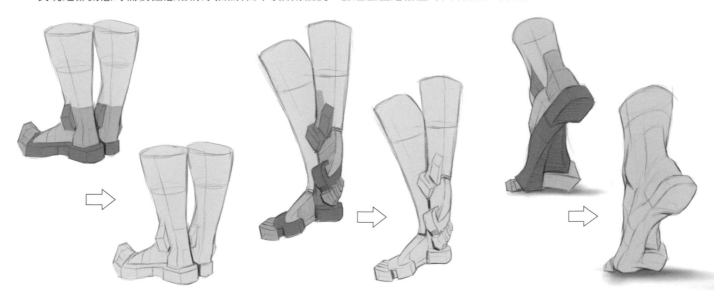

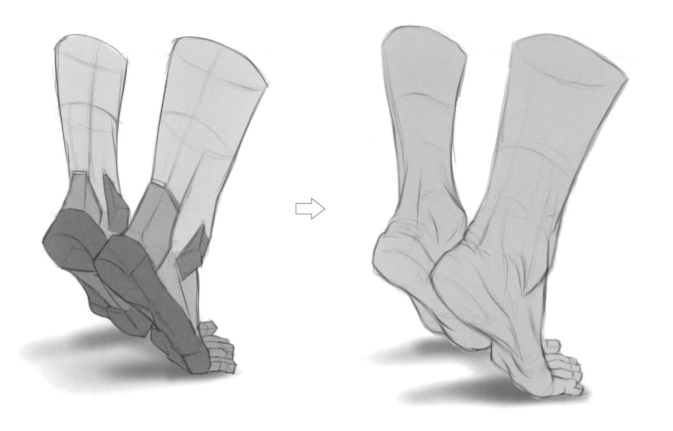

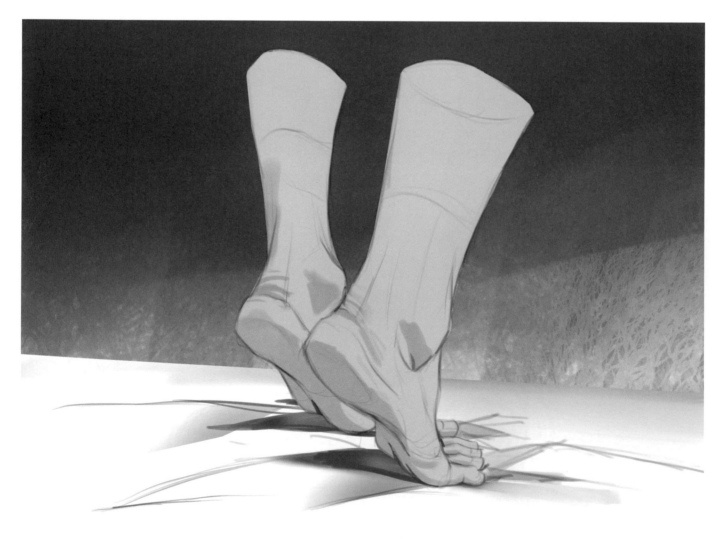

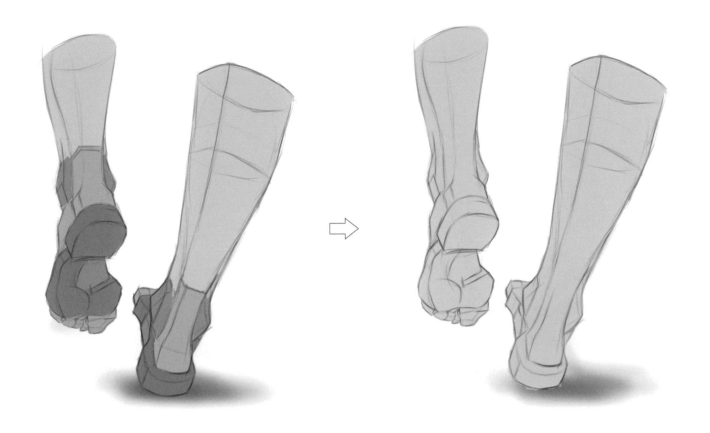

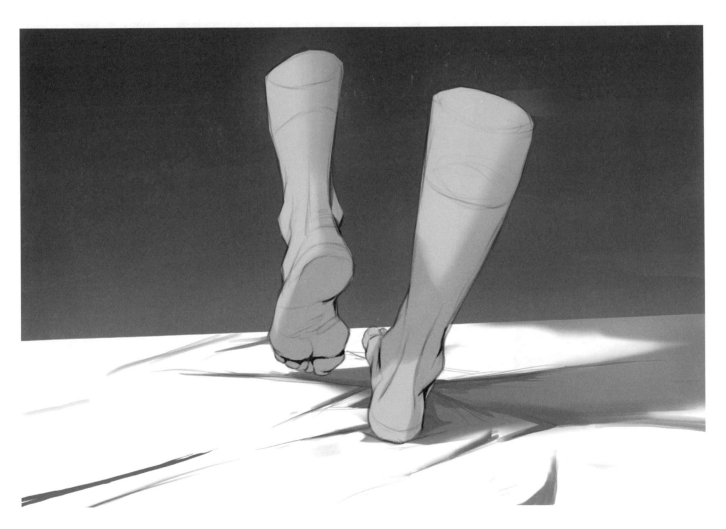

更多訓練

繪製一組單足練習。

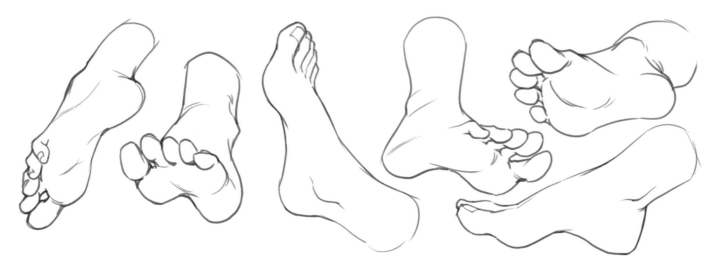

繪製一組雙足練習。

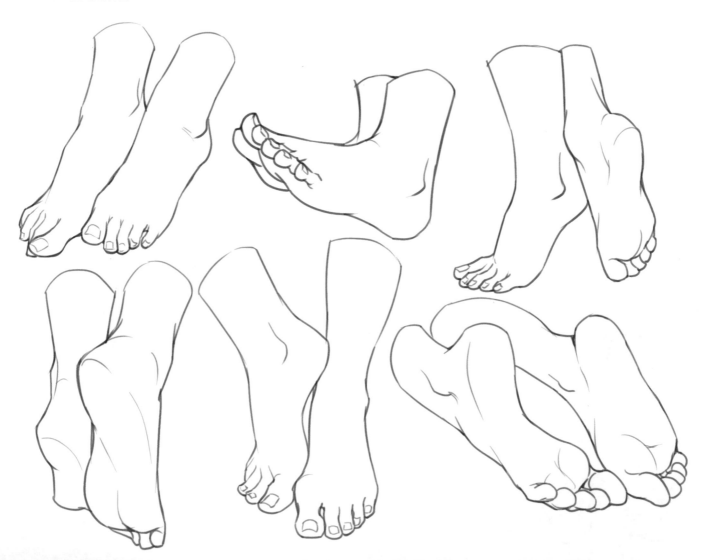

繪製一組穿鞋的足部練習。

繪製一組獸足練習。

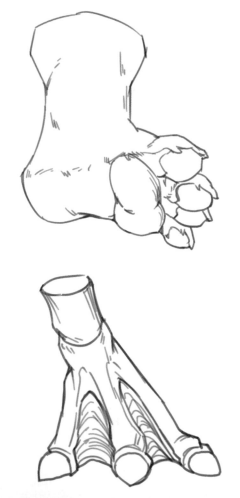 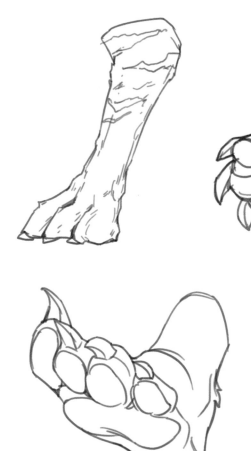 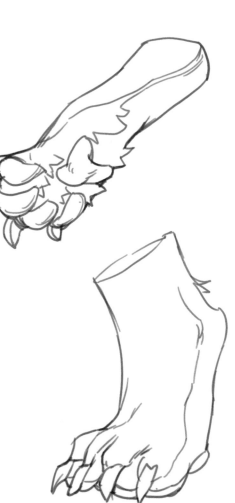

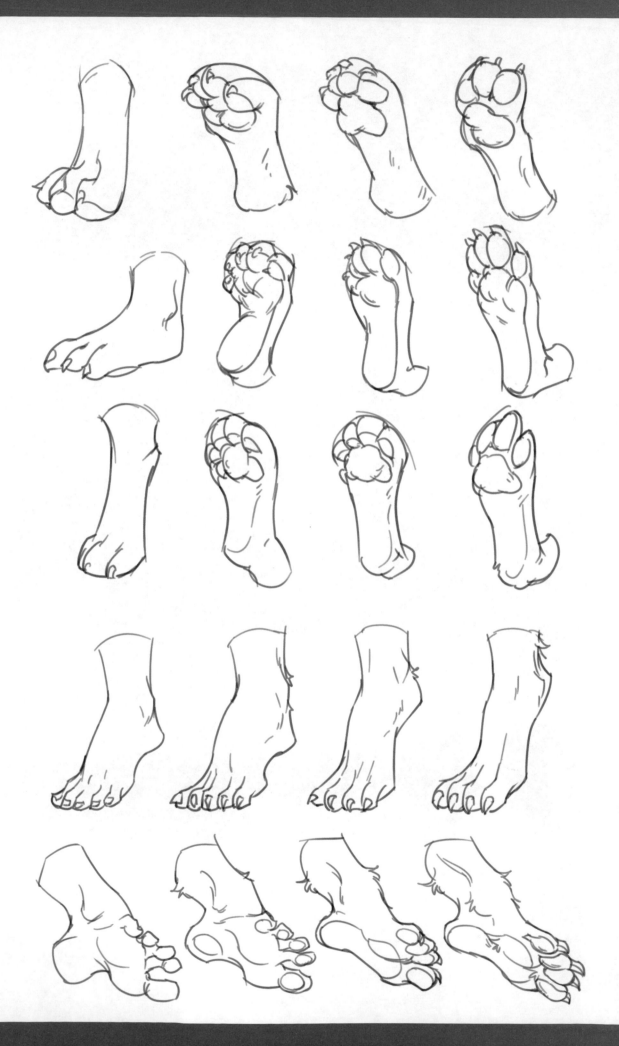

透過對前面的學習我們瞭解了人體的結構。本章著重講解人的體型、人體在空間中的轉體及人體動態的表現，主要解決初學者在畫人體時不敢誇張變形，畫得過於平面等問題，為後續的角色造型塑造打下基礎。

第 7 章　動態訓練

01 人的體型

人的體型對於人物角色設計來說是非常重要的。不同職業的人會有不同的體型。例如,針對一個遊戲的角色設定,戰士的體型特點為魁梧壯碩,法師的體型特點為瘦弱纖細,刺客的體型特點為矯健敏捷等。

除了職業特點會對人物角色的體型產生影響外,人物的年齡和性別等也會影響體型。

正常體型

通常一般的人為7.5頭身,但在藝術創作中,為了追求畫面效果,有時會將男性設定為8頭身,將女性設定為7.5頭身。

很多人認為男性身高較高,頭身比優勢明顯。但為什麼現實生活中人們會覺得相同身高下女性更高呢?拋開高跟鞋的影響,女性顯高主要與男女體型不同有關。觀察下圖可以看出,男性腰部不是很明顯,而女性的腰部顯得更加靠上而且明顯。腰部靠上會顯得腿長,男性腿和軀幹比例為5:5,女性腿和軀幹比例為4:6,因而女性顯得更高挑。

同樣的原理,在遊戲設計中,戰士等角色的身材會用5:5的比例進行設定,如此會顯得角色更加穩定、可靠;而刺客、法師等角色的人體比例可能會選擇4:6或3:7,如此會顯得角色更加纖細、高挑。

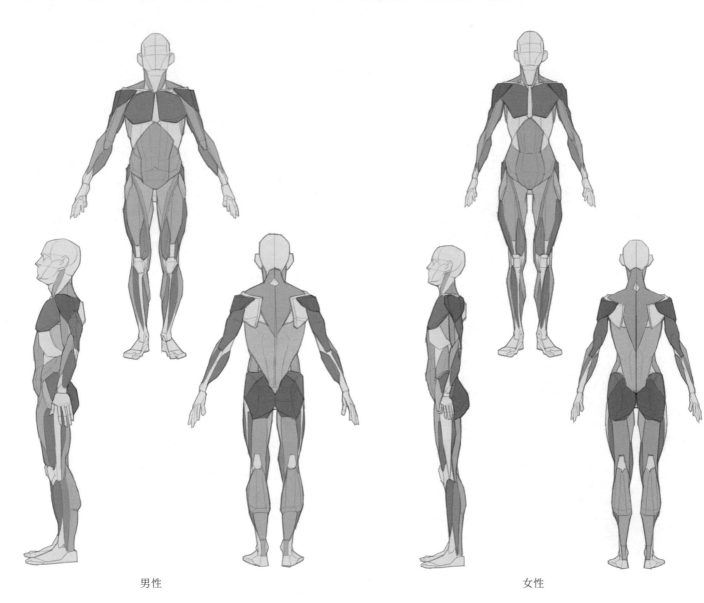

男性 女性

除了性別影響外，人體的體型也會隨著年齡的變化而變化，主要表現在上身和下身的比例，以及頭部的大小。小孩腿短頭大會顯得比較可愛，成年人頭小腿長會更符合大眾審美，上了年紀的老人會因為駝背佝僂顯矮。根據這些特性，我們可以練習表現同一個人在不同年齡段的體型。

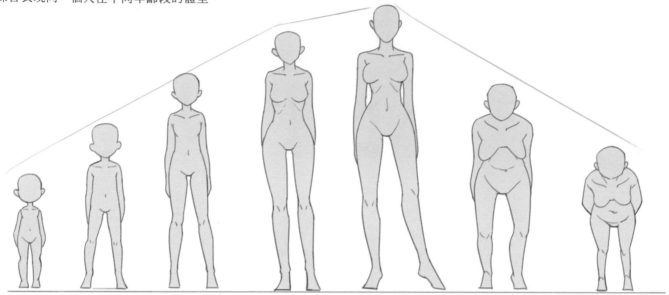

誇張體型

除了正常體型，我們還能看到許多動畫作品中用誇張的方法表現不同類型的人體。

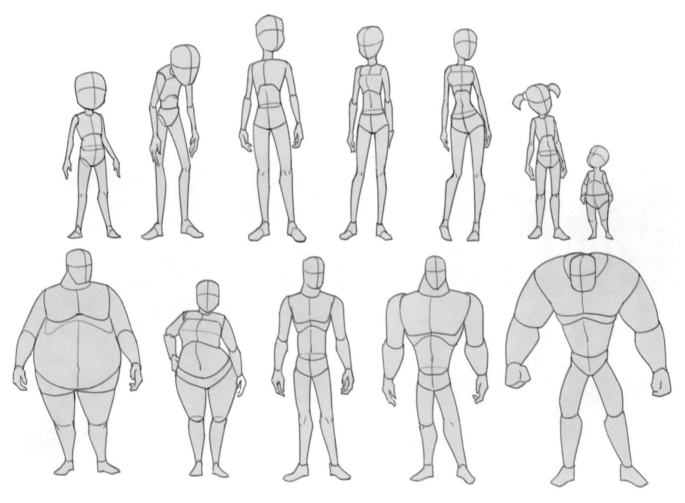

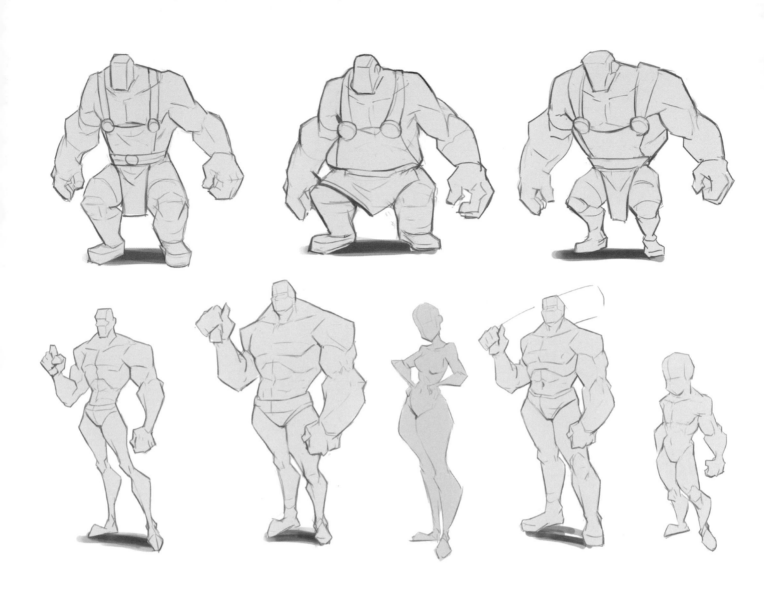

注意，這裡所說的誇張通常都是針對人身體的某一部分，如肚子、胯部、腰部或手臂等，並且這些誇張的部位會與其他部位形成鮮明對比，這樣的誇張才是有意義的。如果所有部分都表現得很誇張，那麼畫出的人體形態就沒有特點了。

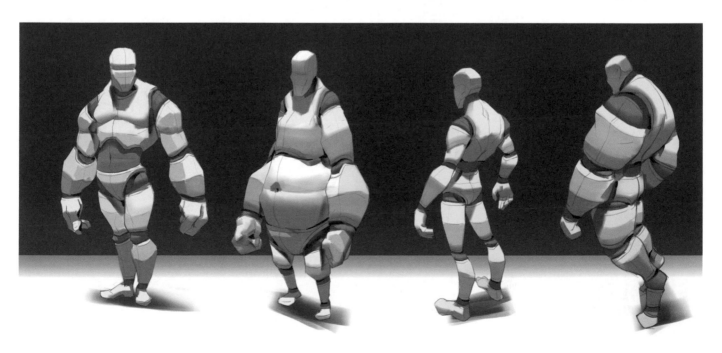

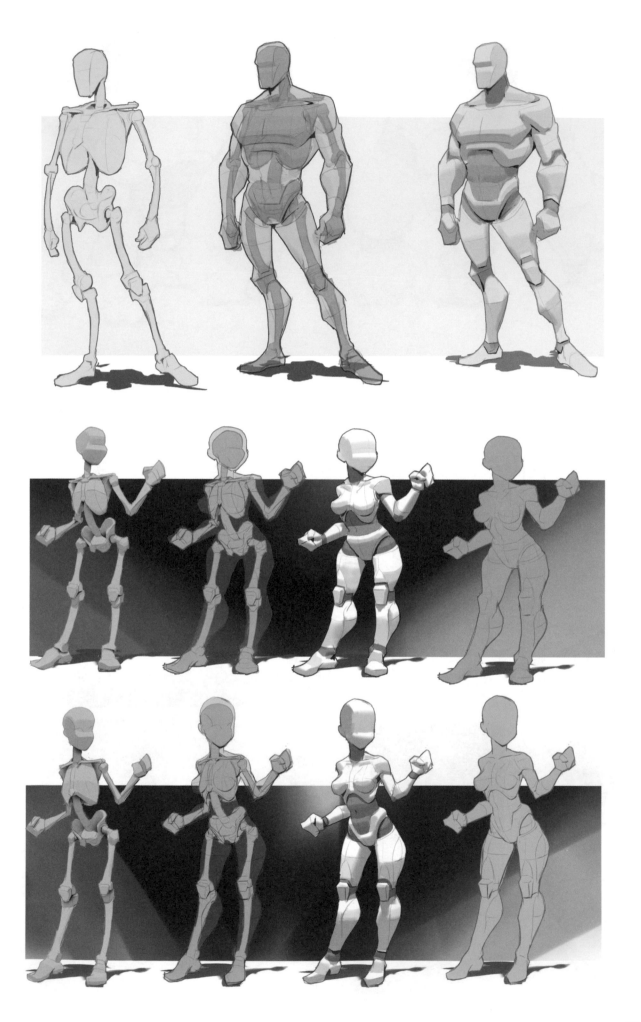

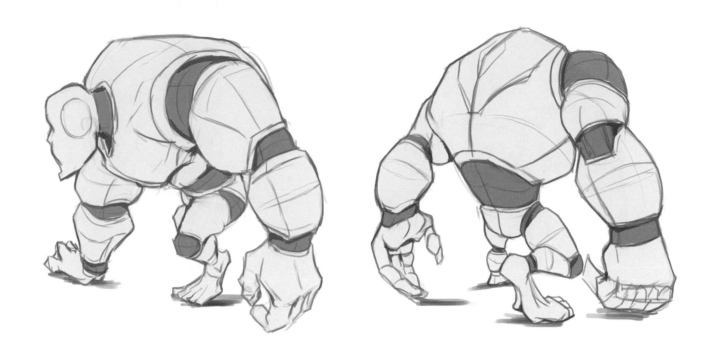

接下來嘗試表現出同一個人物的不同體型，可以選擇參照照片，透過強化、誇張照片中人物的某個部位來表現人物的不同體型。

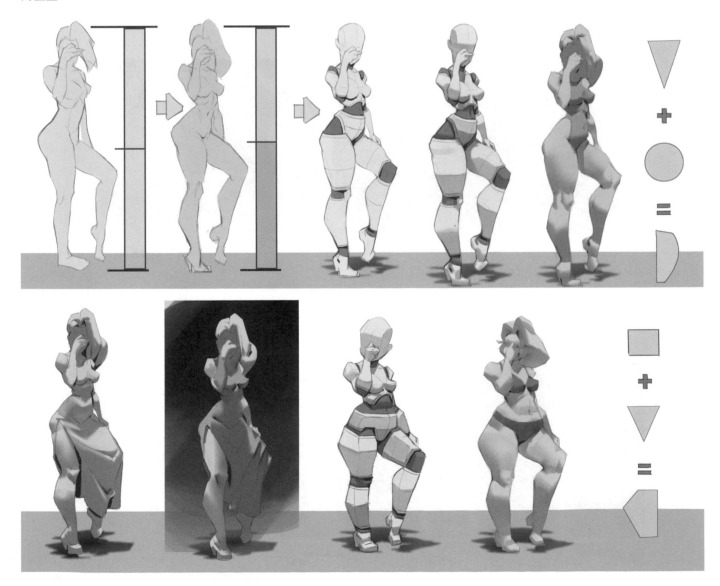

02 人體體塊練習

人體體塊練習是繪製人體時的基礎，有助於解決人體繪畫時的比例、透視、空間等的準確性問題。

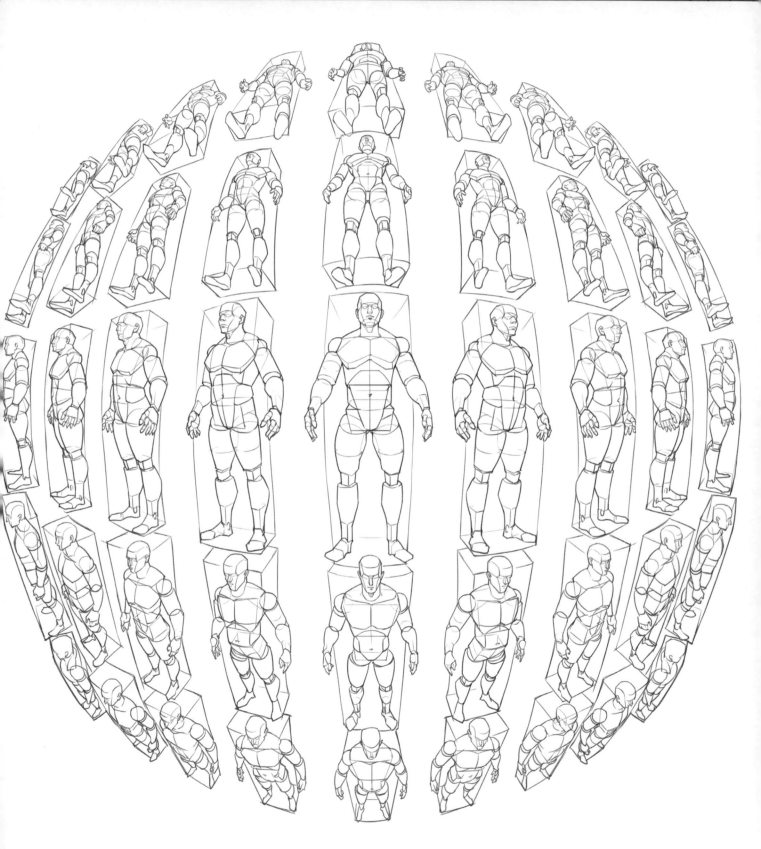

人體體塊比例與空間位置

　　人體的骨骼可被歸納成體塊，體塊的比例代表著骨骼的比例，在畫不同角度的人體體塊時，要注意掌控體塊的比例和透視。

　　首先，將頭部顱骨歸納為一個圓，以這個圓為單位，可以測量出整個人體的比例關係。

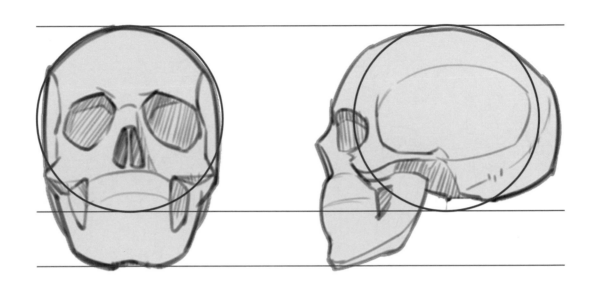

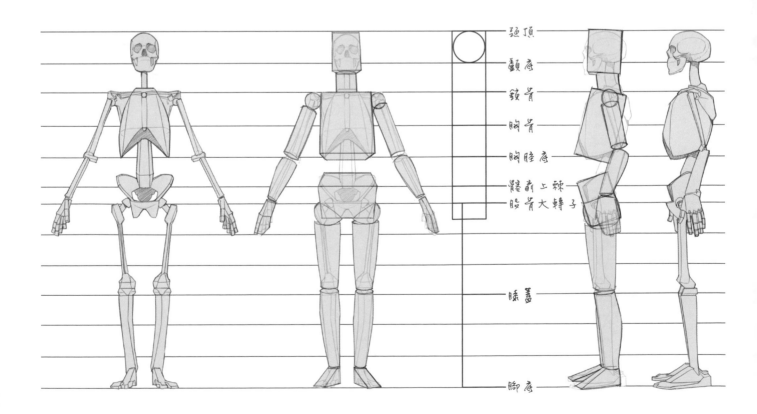

瞭解了正面和側面的人體體塊比例，就可以將人體體塊放入空間中並畫出它的空間位置了。

熟記人體體塊比例後，可以把代表人體軀幹的體塊置入相等的正方體體塊組成的長方體體塊中，從而確定人體體塊的空間位置。

畫出由 6 個相等正方體體塊組成的不同角度的長方體體塊。

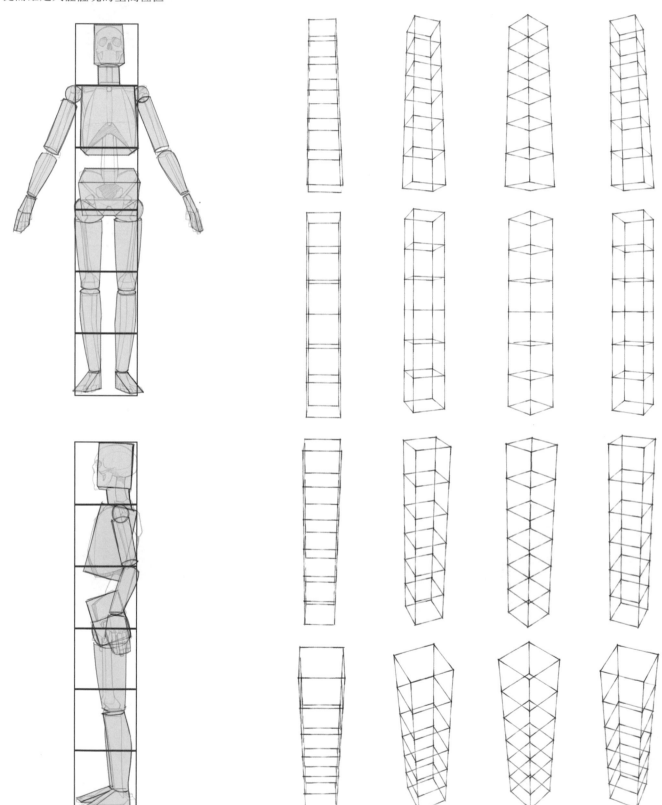

將概括出的人體體塊置入畫好的長方體框架中。

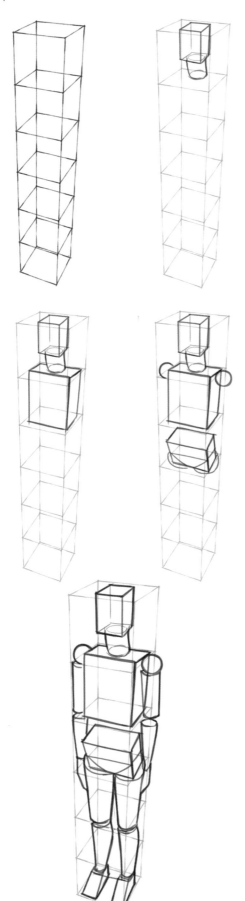

要一格一格地測量好人體體塊後再放入框架中，並相應地調整人體體塊的透視角度和位置。

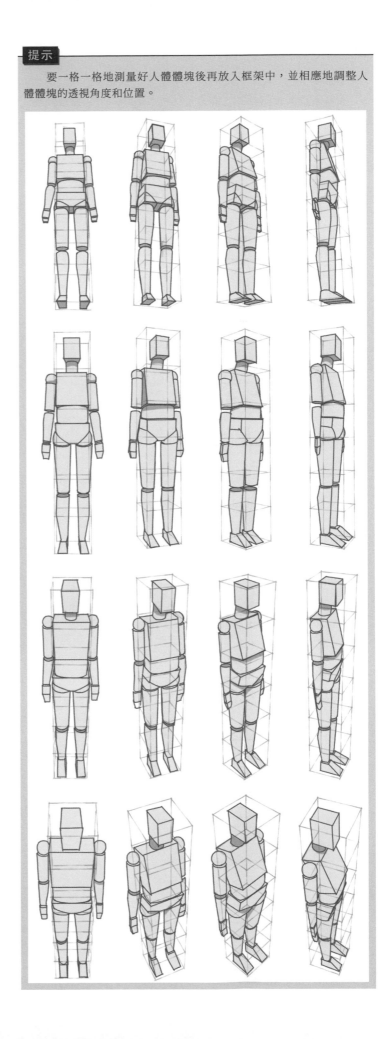

在繪製動漫人體時，人體體塊比例是可以調整的，前面是按照正常人體體塊比例做的示範，以下練習繪製不同比例的動漫人體。

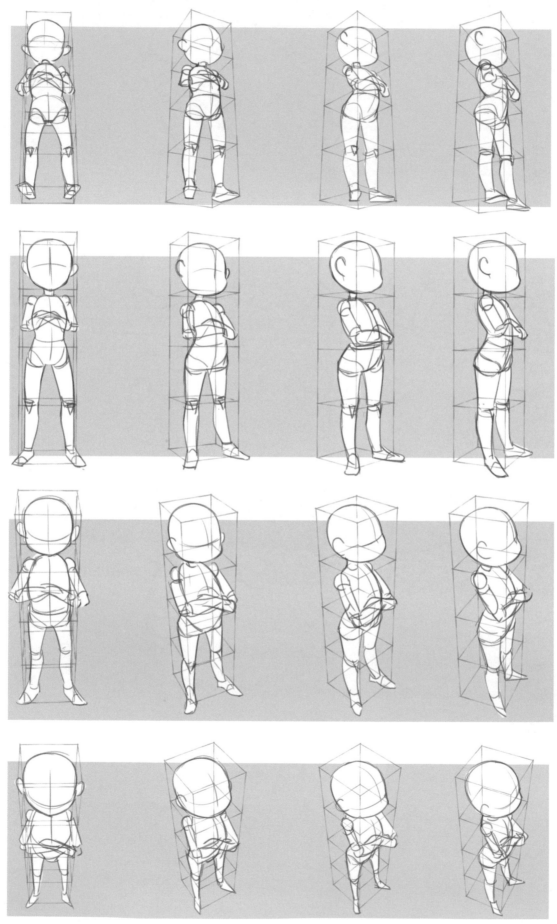

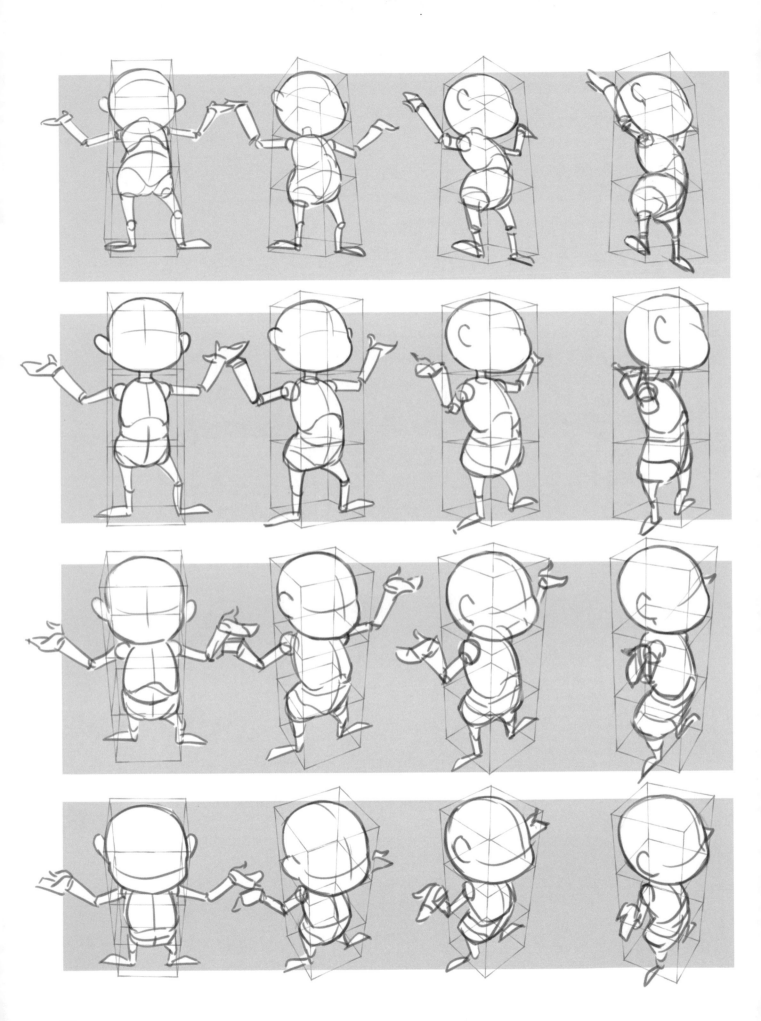

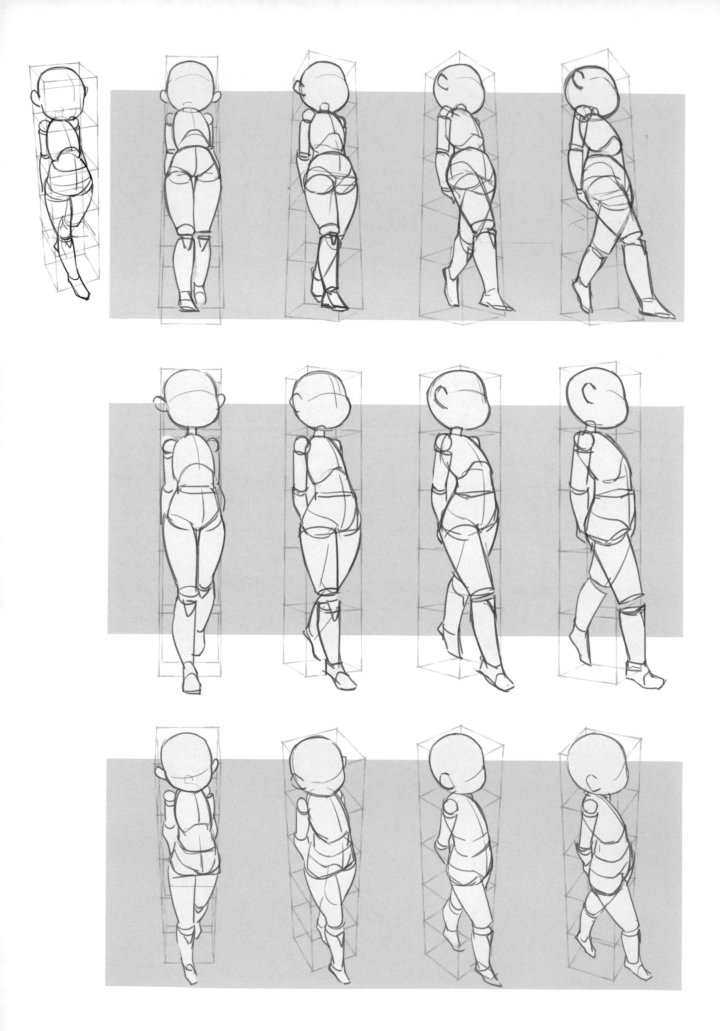

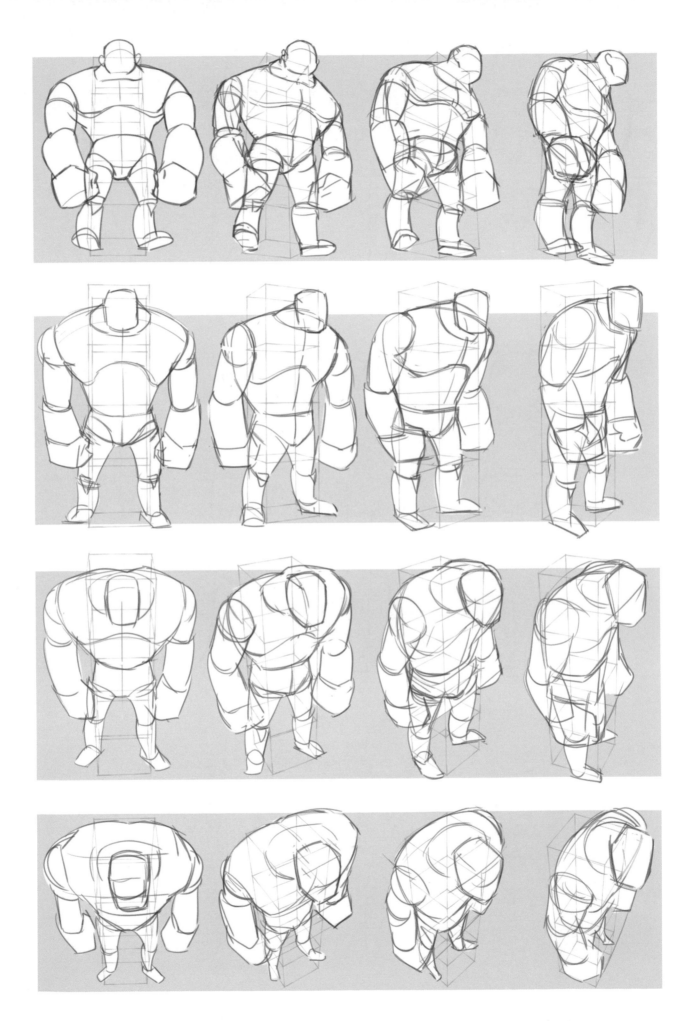

掌握這個方法之後，可以嘗試以一些自己熟悉的動漫人物作參考進行練習，先將分析出人物體塊，再畫出不同角度的人體形態，並根據設定為人物添加細節。

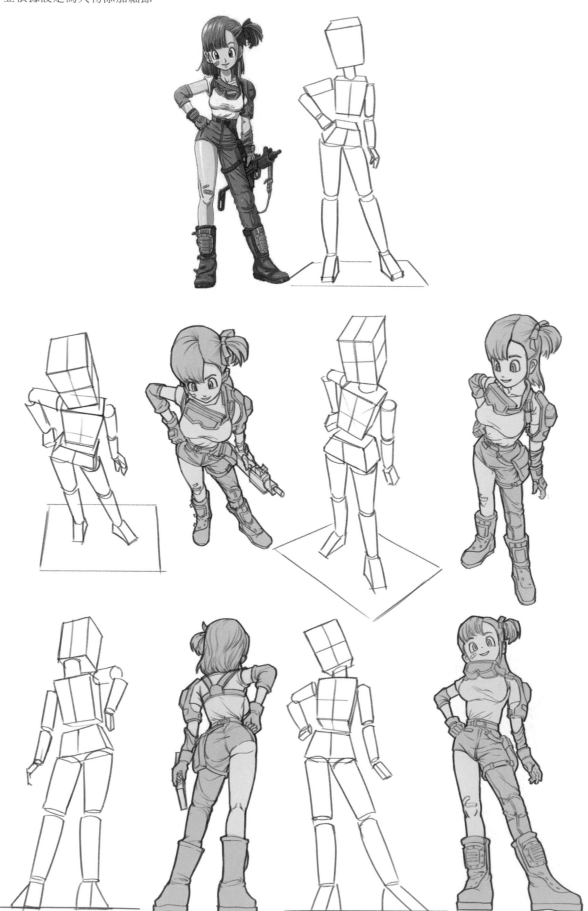

人體的體塊動態和角度

掌握了人體體塊的比例與空間位置後，接下來就可以練習畫出更加複雜的人體動態和角度了。

先從簡單的站姿開始練起。可以參照有正面和側面資訊的人體照片（如果沒有側面角度，那麼只能透過正面畫出側面）。

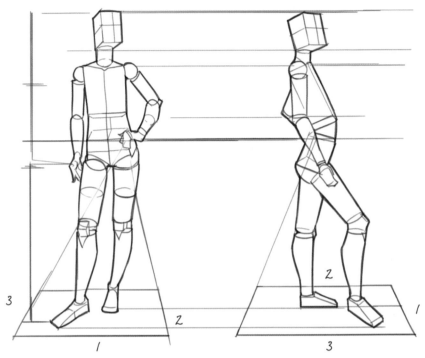

分析照片中的人體體塊，注意把人體腳下的地面標記好朝向，如圖中的人體軀幹朝向方位1，面部朝向方位1和方位2之間。

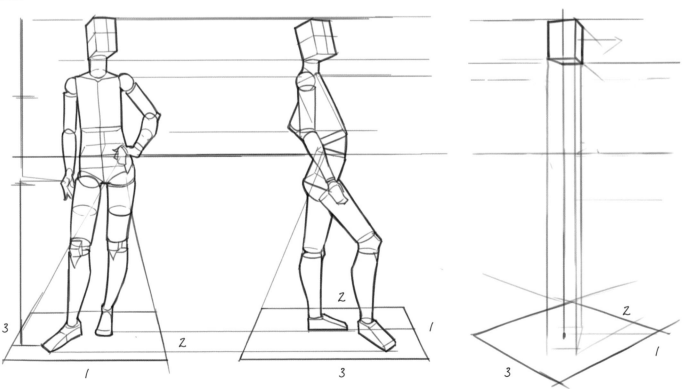

根據正面和側面的人體形態畫出旋轉45°以後的人體形態。首先，畫出地面，注意地面消失點落在腰部的視平線上。其次，繪畫出頭部，可以先在地面上畫一個表示頭部的體塊，確保面部朝向方位1和方位2之間，然後將體塊向上移動到頭部的實際位置。注意由於視平線不同，頭部體塊向上移動後，超過視平線的體塊要能看見底面。

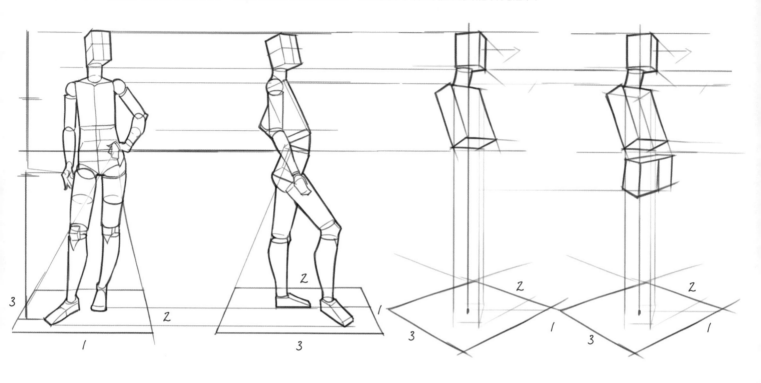

接著，畫出軀幹。注意軀幹的彎曲和朝向為方位1。

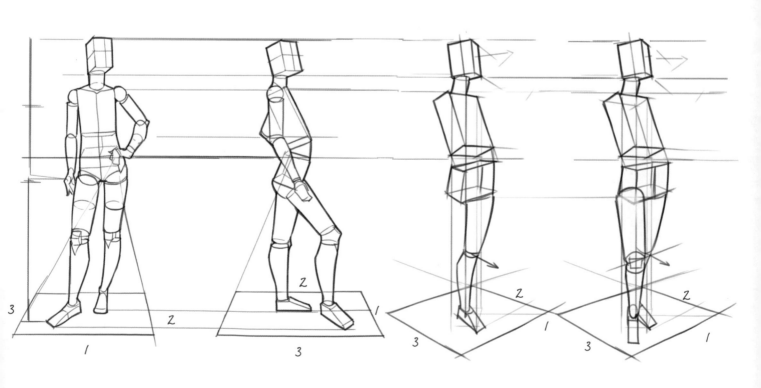

最後，畫出腿和腳，並畫出手臂。先計算腳落在地面的位置，然後根據大腿與骨盆的連接關係畫出腿部。

根據側面圖可以看出手臂是位於胸腔後的，在位置表現上使人感覺舒服即可。整理線條，完成平行旋轉45°人體形態的繪製。

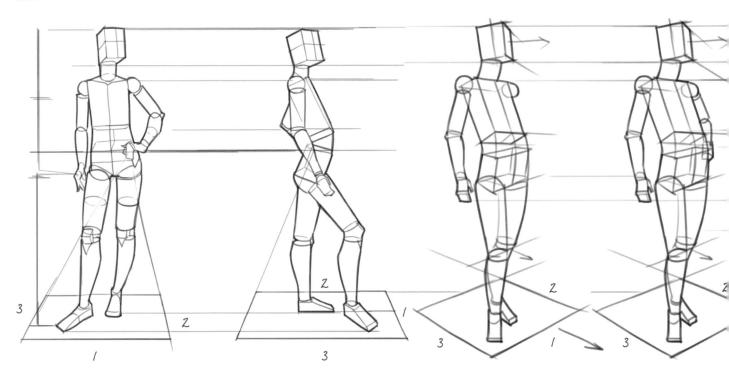

根據上述步驟，畫出該人體姿勢其他角度的形態。繪製其他角度的人體形態時要注意空間的透視壓縮比例。

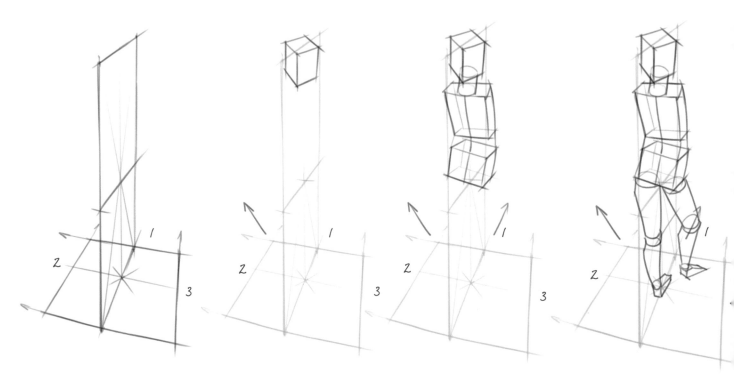

以下圖為例，先確定一個地面，然後加入一個立面（這個立面是依人的身高而定的），再在立面中確定出中間位置（中間的位置代表了人體的骨盆底部），這樣表現透視效果時才不會錯。

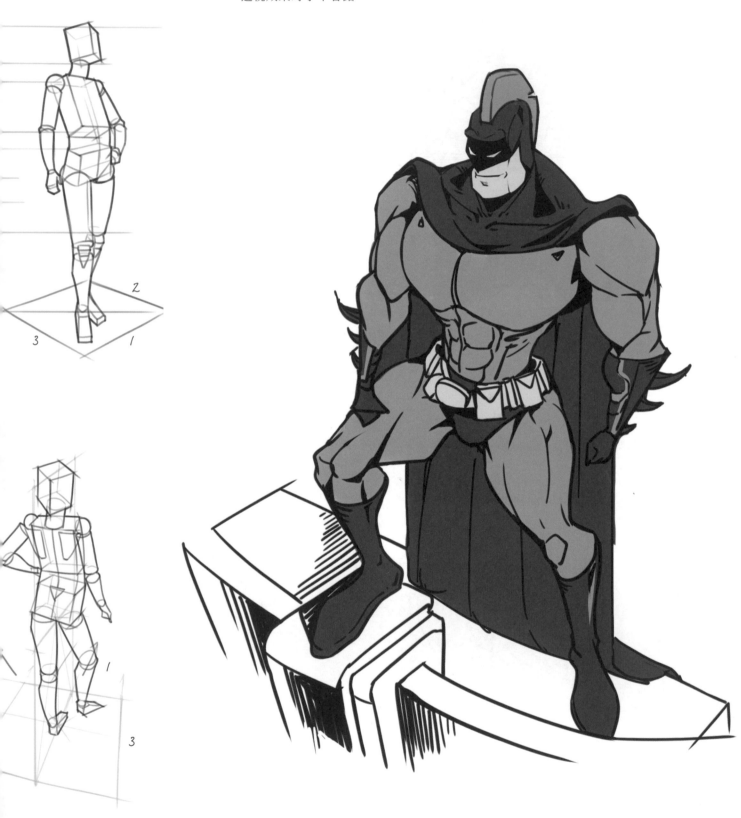

上述計算透視的方法，可以用來分析並畫出插圖作品中人物的各種角度。

01 分析並畫出人物的體塊。可以根據人物體型特點去歸納，歸納的體塊一定要貼合作品中的人物原型，同時應儘量歸納得概括一些，方便轉角度練習時想像並繪畫出其他角度的形態。

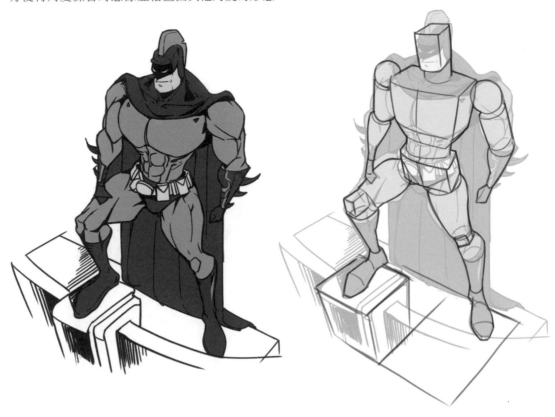

02 用大方塊概括人體體塊，分析人體體塊比例並標記出人體體塊所處的位置。

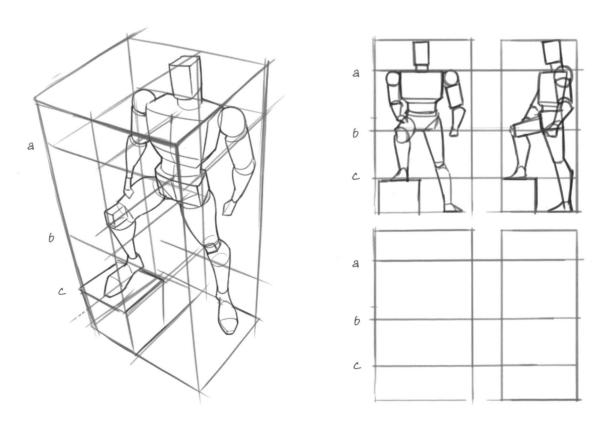

03 將概括出的大方塊進行不同角度的轉換，注意控制好角度轉換後的方塊比例。然後在轉換角度後的方塊中確定人體體塊的大小形狀和位置。

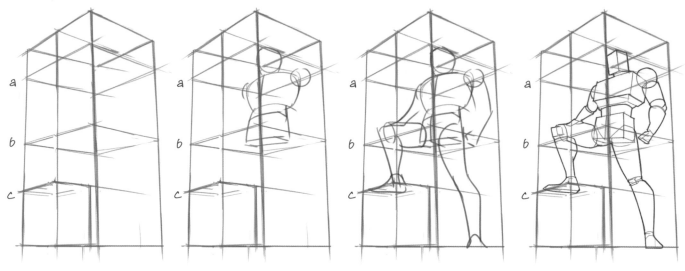

04 細化方塊中的人物體塊結構。

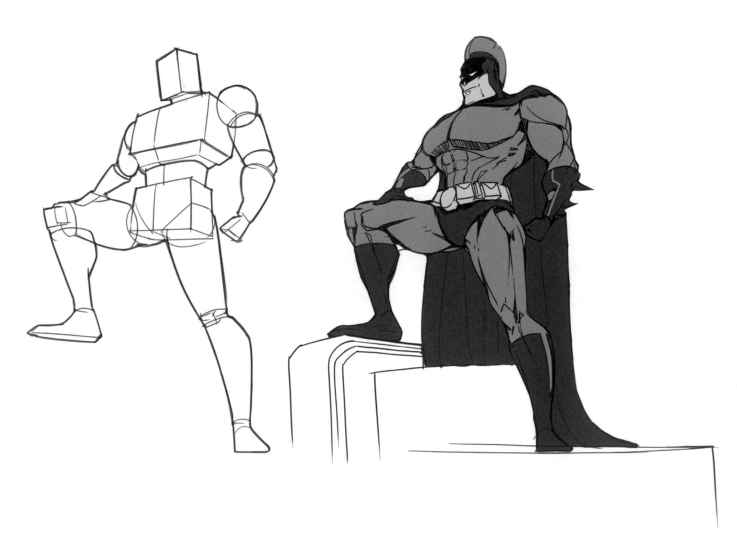

體塊人與肌肉人的轉化

根據前面所講的人體各部位不同角度的繪畫方法，我們可以把方塊人變為更加真實的人體。

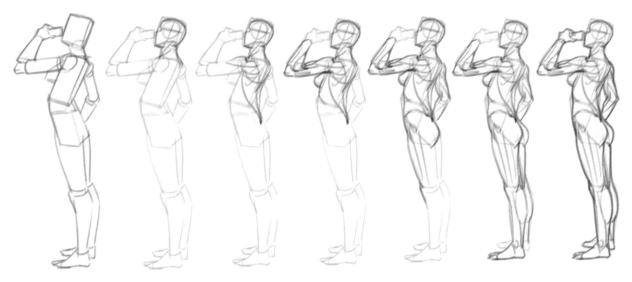

以體塊為基礎，根據肌肉的連接點和形狀添加肌肉，可以從頭部往下繪畫人體。

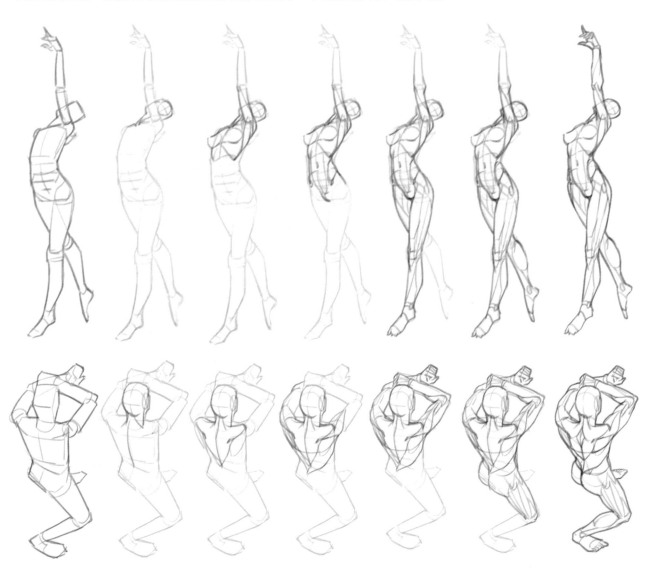

想不出練習畫什麼動態姿勢的話，可以參考照片，根據照片上的人物動態畫出體塊人和肌肉人。

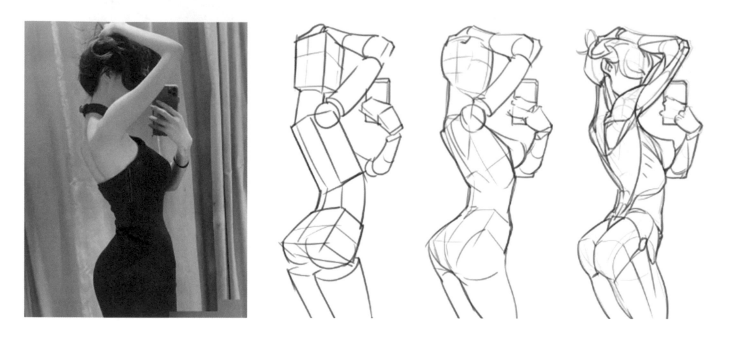

結合前面的轉角度練習，可以進行成組的人體動態分析練習。在這裡，我們選擇參考一張照片上的人物動態或一個動漫人物形象，然後繪畫出其不同角度的形態。

提示

前期可以以人物模型進行多角度分析，一邊繪畫一邊結合實物去分析，可以先畫 3 個難度較小的平移旋轉人體，再畫 3 個難度較大的俯視或仰視人體。

有了以上繪畫經驗之後，就可以拿照片來分析了，具體分析流程如下。

首先，根據體塊畫出線條比較流暢的人體結構，這一步主要考慮線條是否流暢和體塊透視是否準確，且二者是否契合。

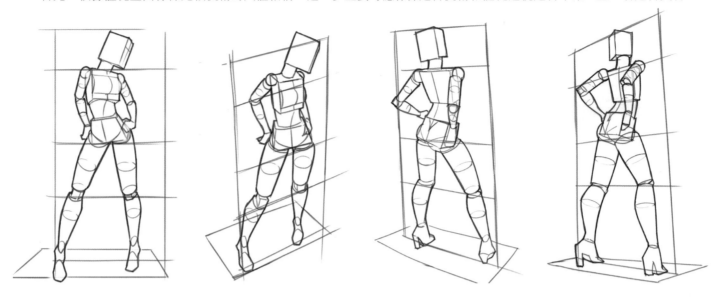

其次，在正確的體塊透視關係和流暢的人體線條的基礎上分析人體肌肉，按照肌肉的穿插關係，從頭到腳依次添加肌肉繪製出整個人體。

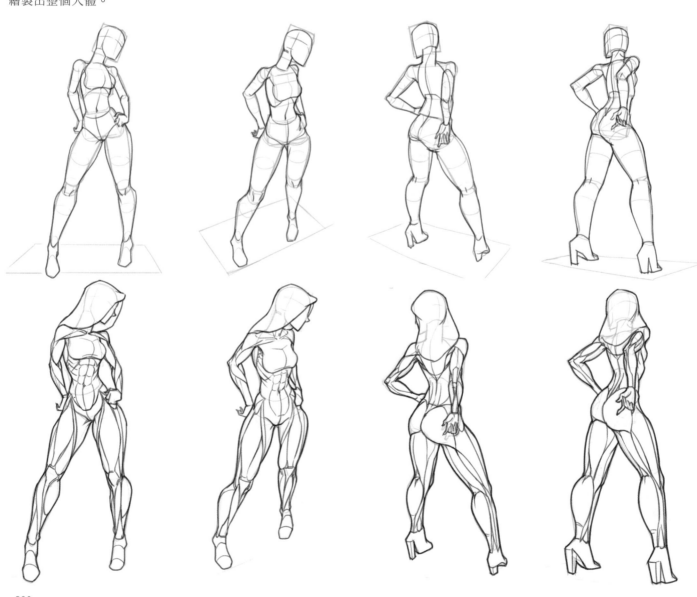

最後，有取捨地對肌肉進行細化，並適當補充其他細節。有了肌肉的人體會顯得更加真實，因此學會肌肉刻畫十分有必要。注意，在繪製人體時對肌肉的刻畫要適度，不需要全部畫出。

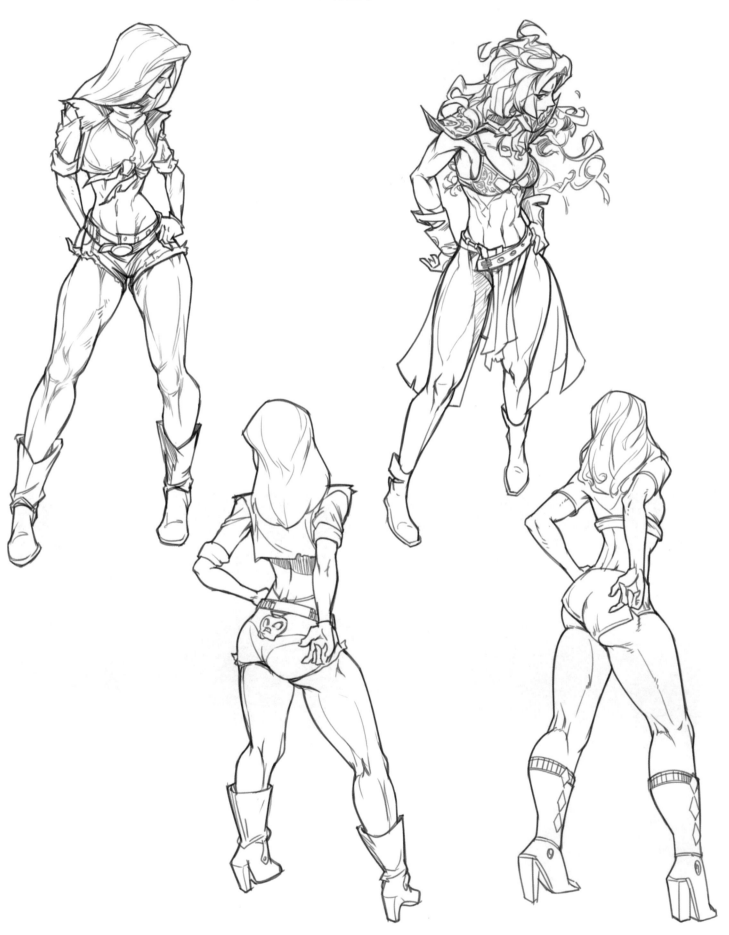

根據繪畫風格不同，可以靈活調整人體肌肉細節的刻畫程度。

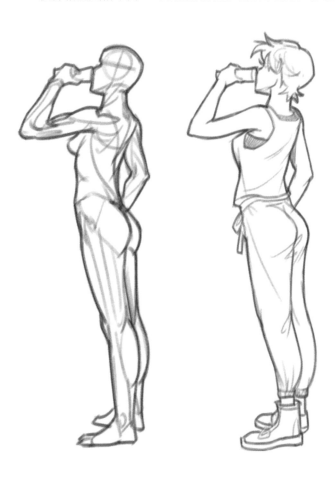

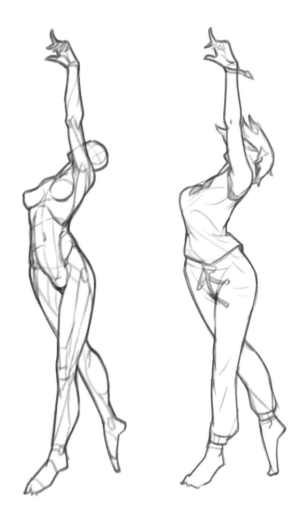

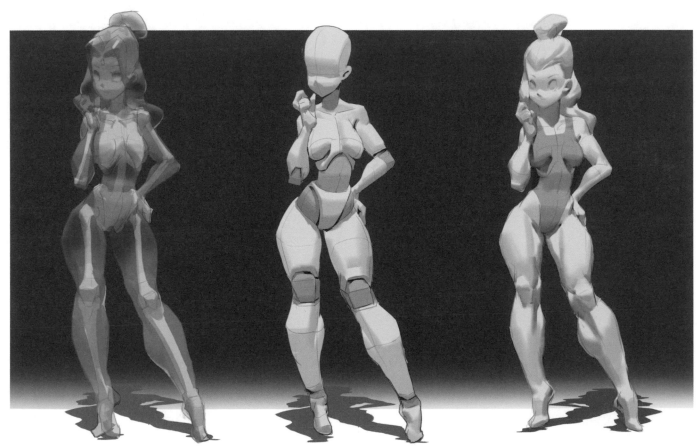

03 人體動態的基本表現

各種各樣的動態姿勢是繪製時的重點，動態姿勢可以呈現出人物的氣質、性格，若表現得當能讓畫面更有張力和表現力。很多人瞭解了人體結構卻不知道如何表現人體動態，這裡透過拆解的方式來解析人體動態的表現。

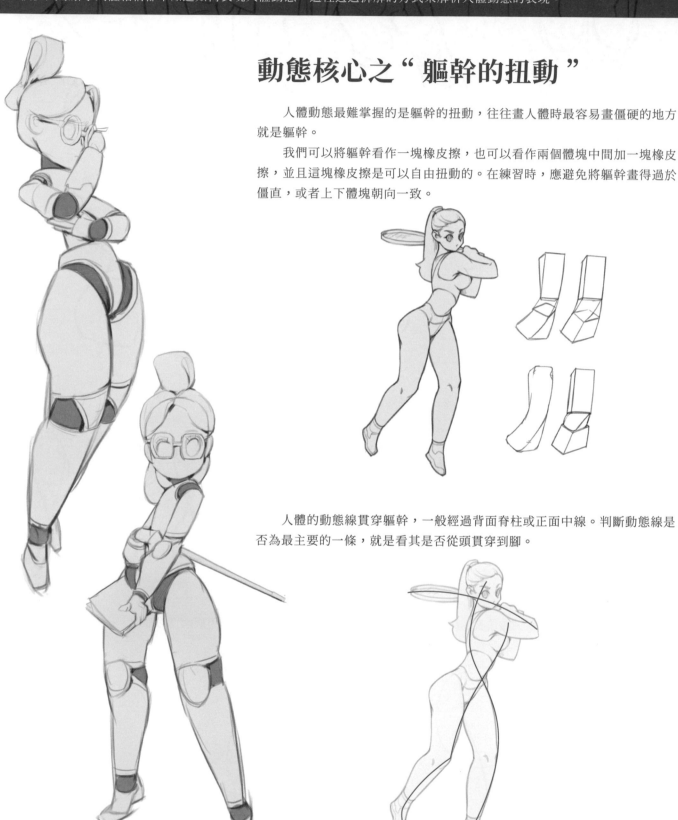

動態核心之 " 軀幹的扭動 "

人體動態最難掌握的是軀幹的扭動，往往畫人體時最容易畫僵硬的地方就是軀幹。

我們可以將軀幹看作一塊橡皮擦，也可以看作兩個體塊中間加一塊橡皮擦，並且這塊橡皮擦是可以自由扭動的。在練習時，應避免將軀幹畫得過於僵直，或者上下體塊朝向一致。

人體的動態線貫穿軀幹，一般經過背面脊柱或正面中線。判斷動態線是否為最主要的一條，就是看其是否從頭貫穿到腳。

很多人認為動態線是平面的，並不是，實際動態線是可以放入空間當中的。用軀幹扭動的不同狀態作參考，根據動態線在空間中的位置可以畫出不同角度的軀幹。

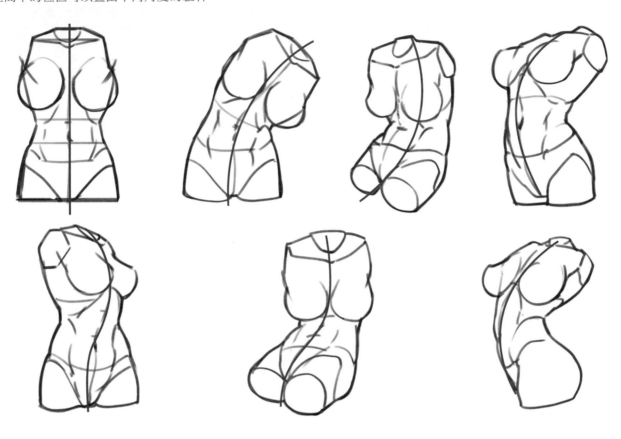

對於能看到正反兩面的軀幹，可以分出兩條動態線進行表現。

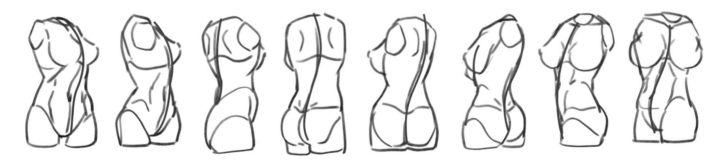

在練習時，可以根據動態線的長度比例及弧度變化將人體體塊連接起來，畫出不同角度的軀幹，並透過表現扭動的軀幹形態來加深對動態線的理解。

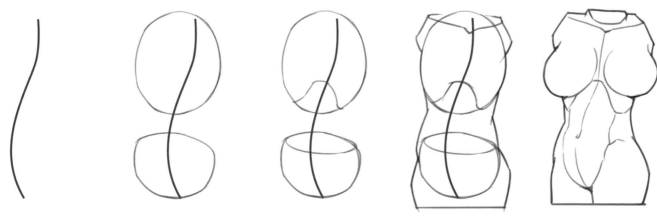

不同角度的軀幹扭動動態表現。

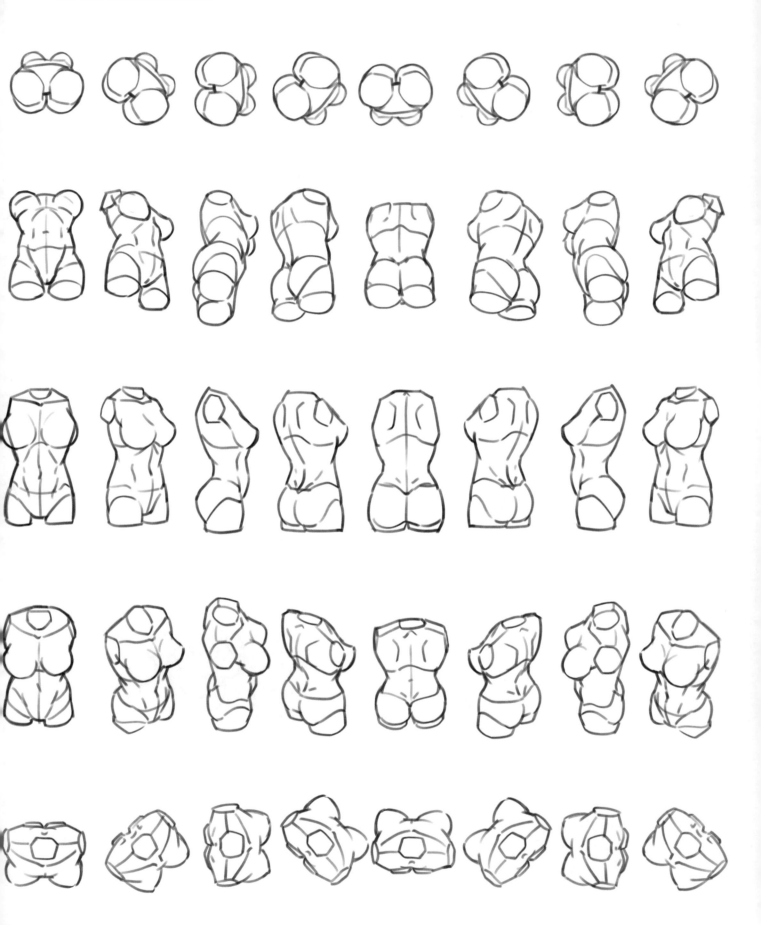

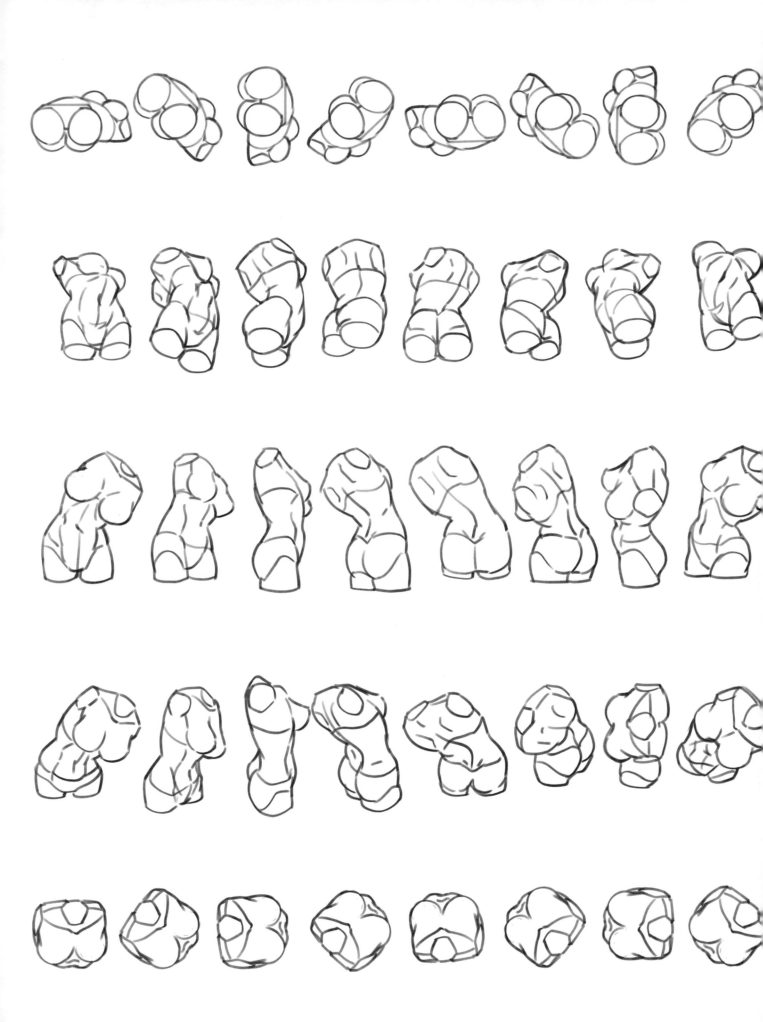

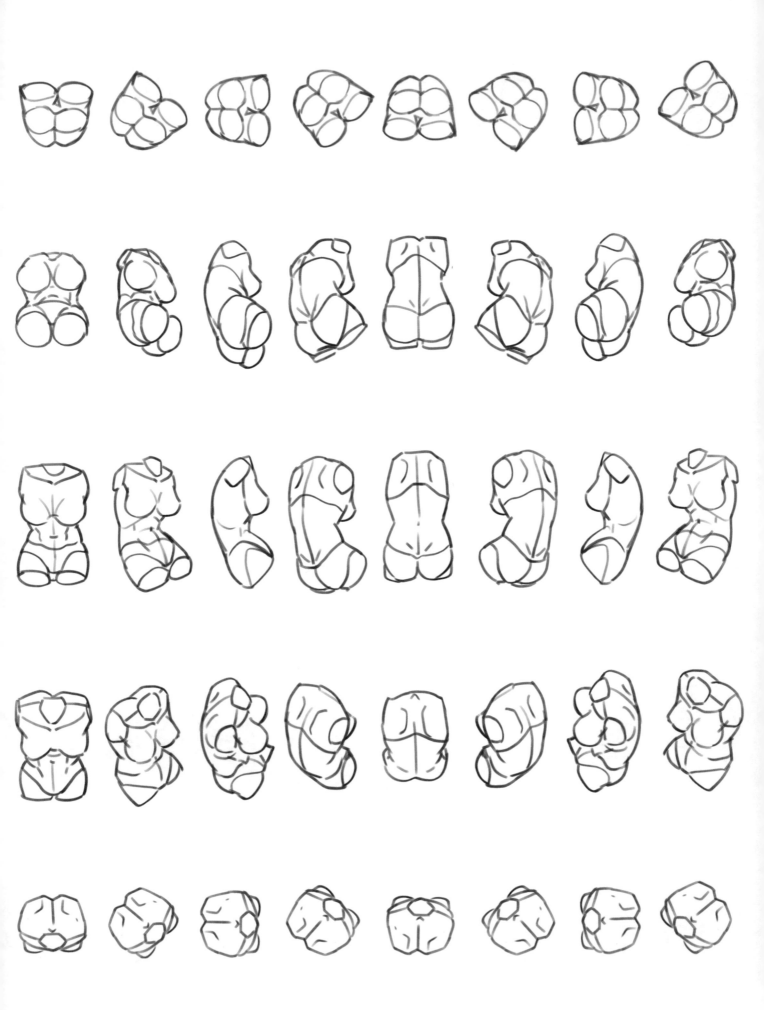

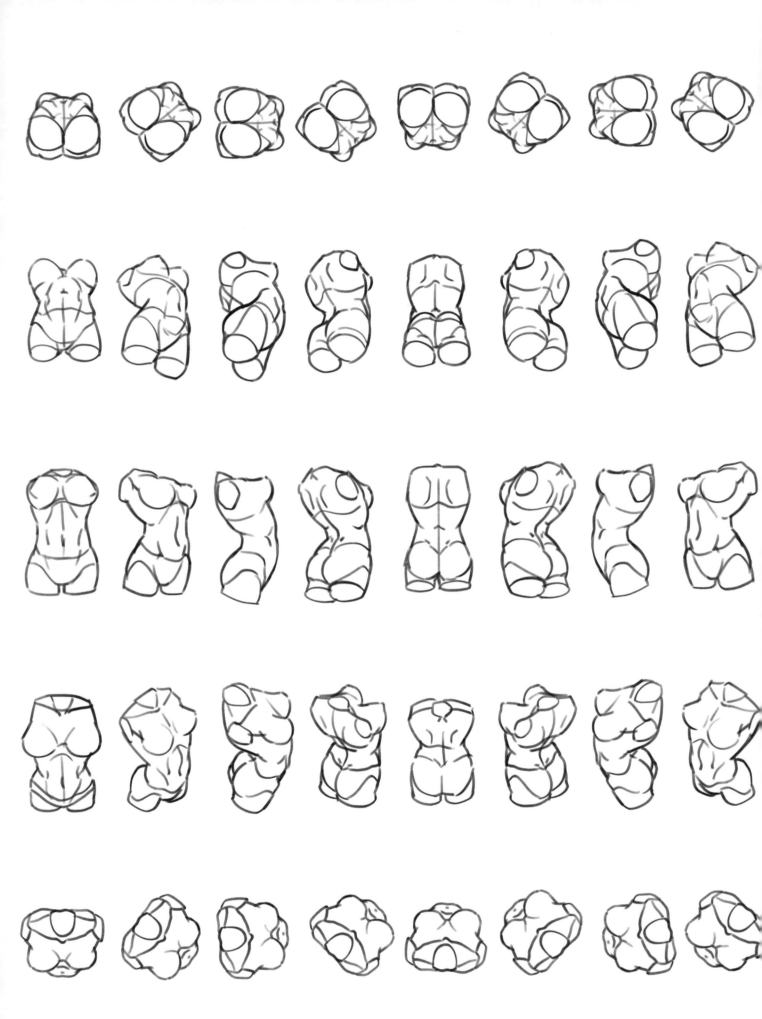

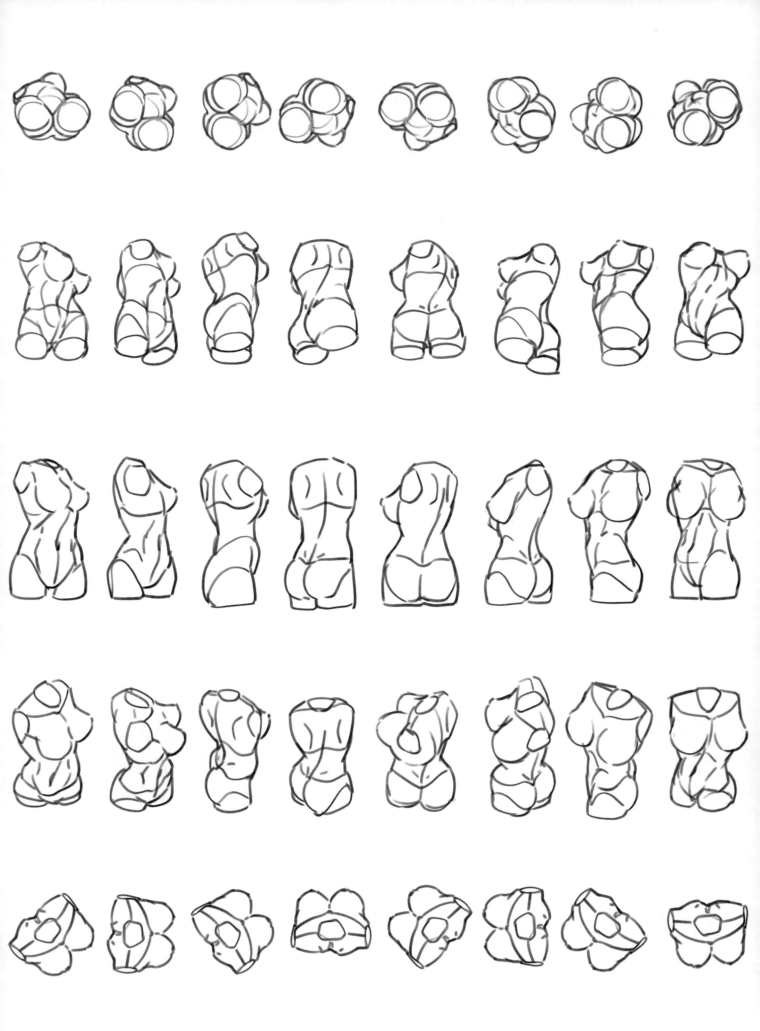

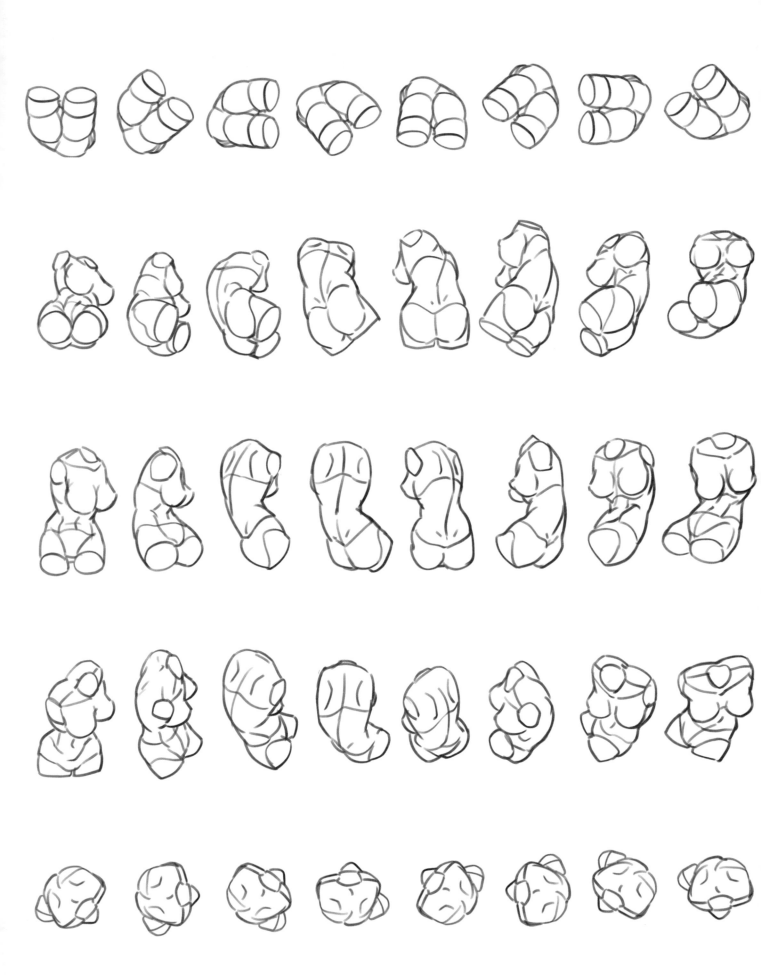

四肢和頭的扭動對人體動態的影響

有了軀幹扭動的動態作為主幹，加上四肢和頭的扭動配合就可以畫出優美的人體動態了。

如果想讓人體動態具有韻律感，可以用正反弧線和直線歸納人體結構。

 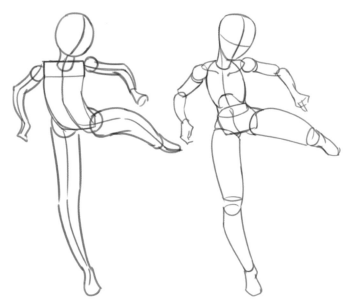

以動態線作為引導畫出人體結構，在結構上繼續細化人物的形態。

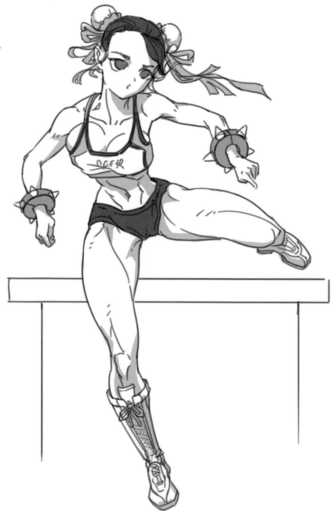

動態線可以根據體塊比例的變化而變化，舉一反三地畫出各種比例的、有趣的人物形象。

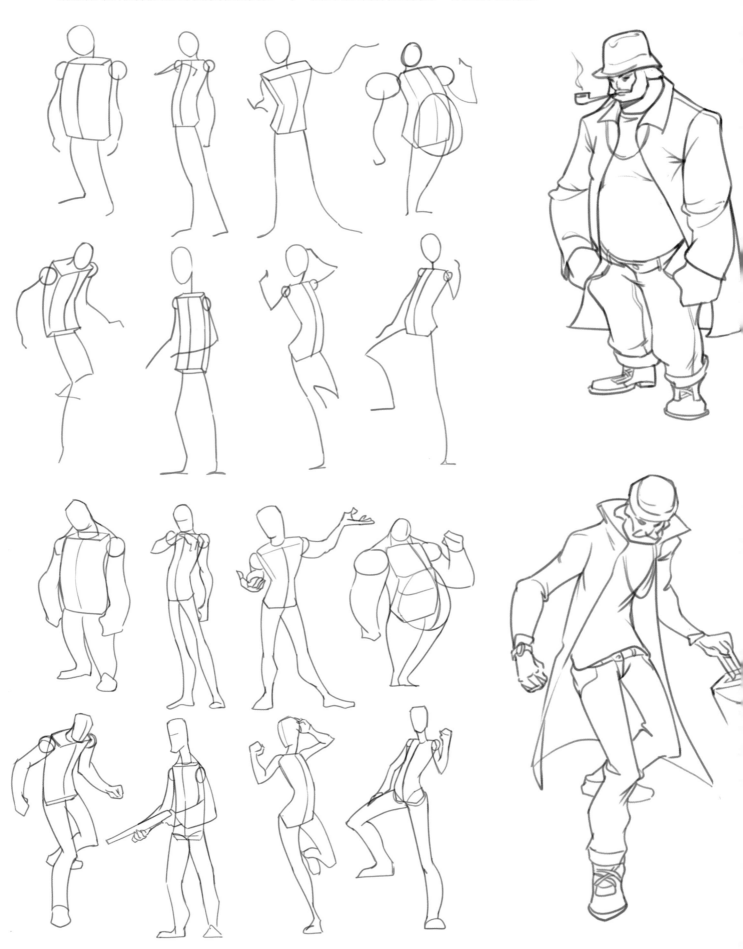

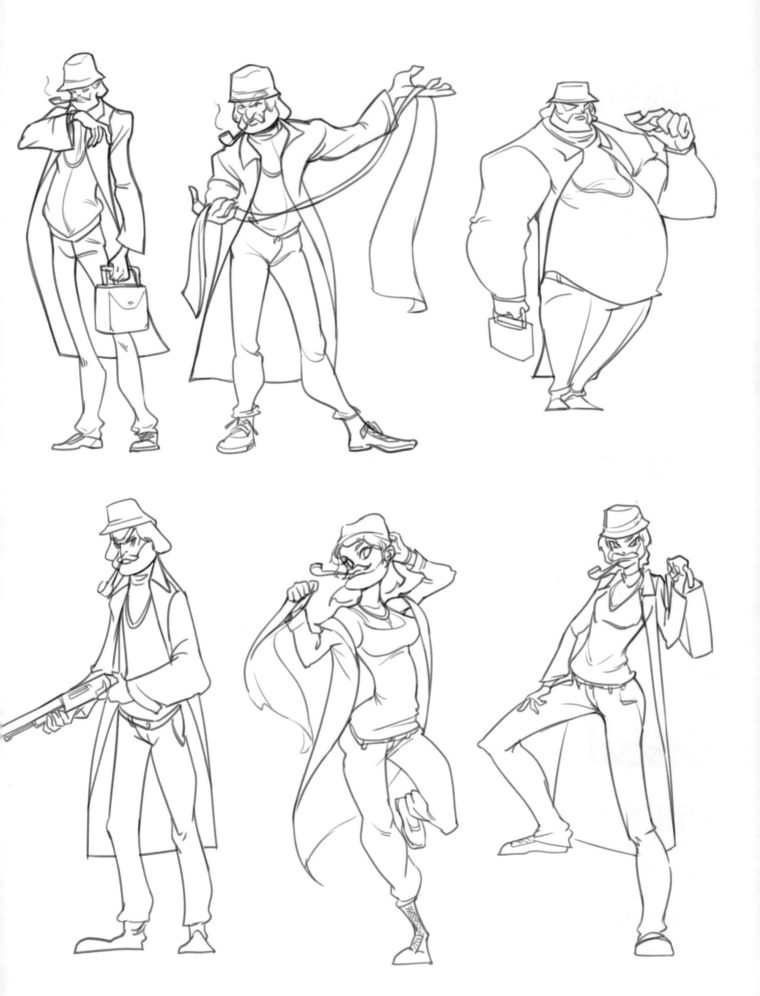

對照片中的人物動作進行誇張變形，畫出類似美式卡通風格般流暢的人體動態。

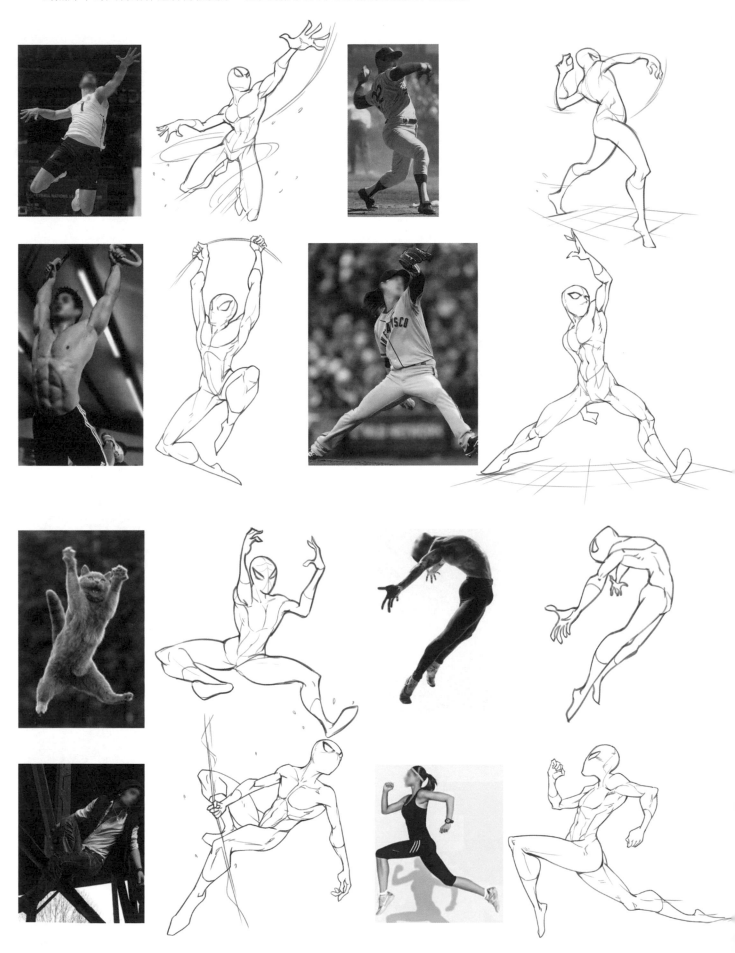

結合美式動漫人物造型特點與日系動漫人物造型特點，可以繪製出更有趣的人物形象。

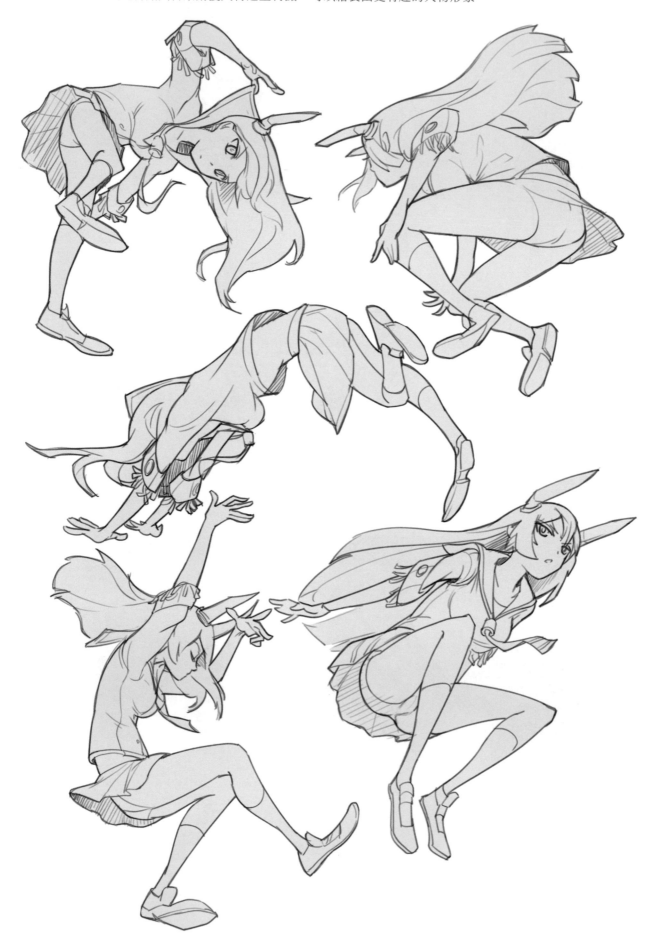

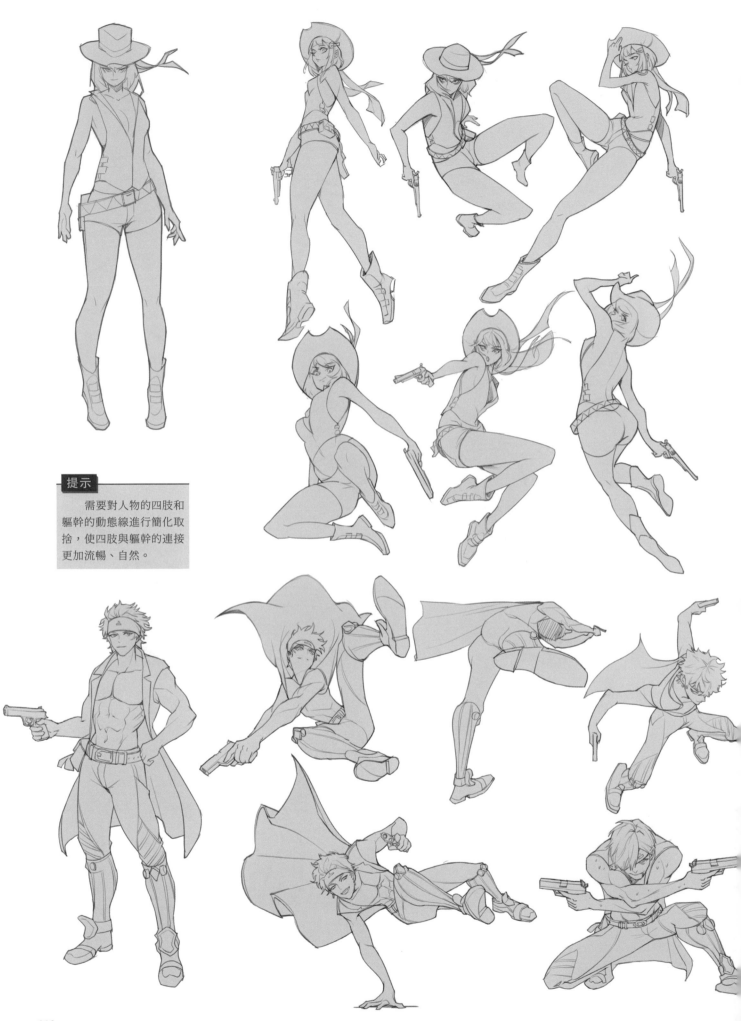

動態線與圖形結合

將人體動態結合使用動態線和圖形概括出來，可以使畫面看起來更加整體，並且更有形式感。

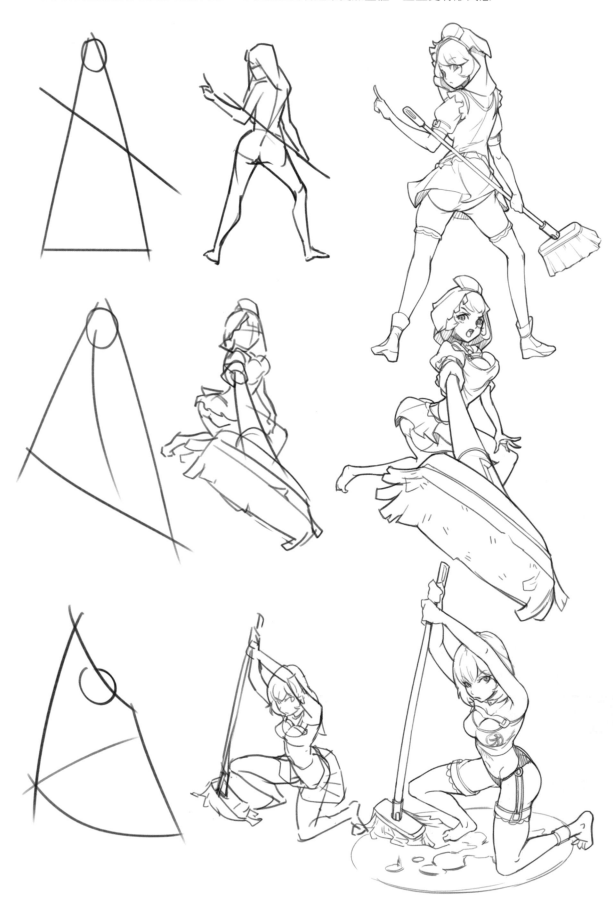

在練習繪製人體動態時，若不知道怎樣構圖可以參照一些形式感強的照片，如選擇整體呈三角形、矩形或平行四邊形構圖的照片。

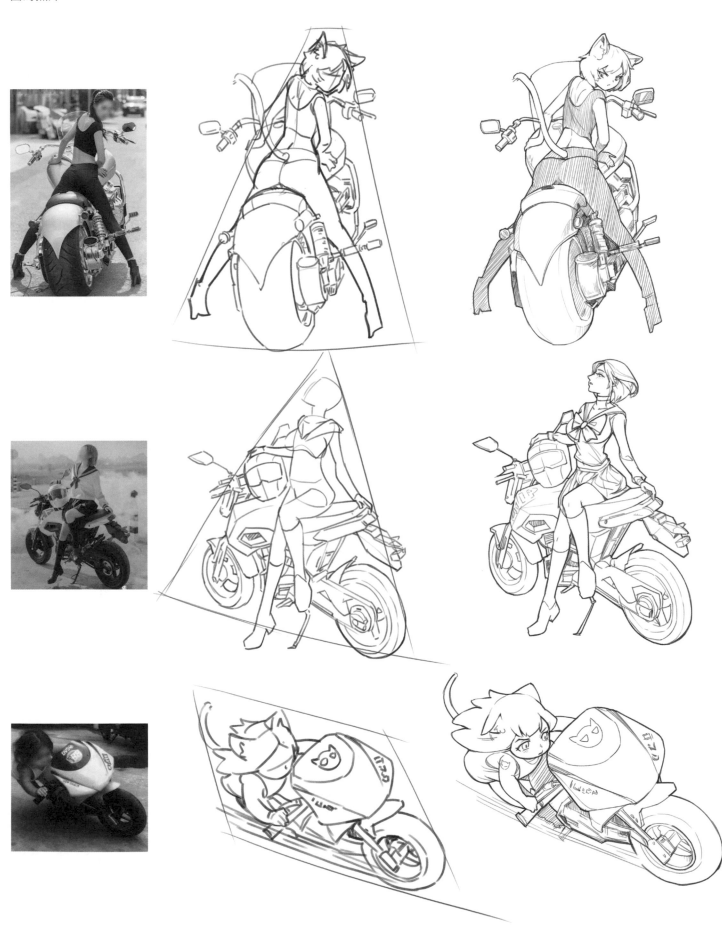

將人體歸納成圖形，可以使畫出的人體具有更高的辨識度，給人留下更加深刻的印象。在日常練習時，要多用圖形和動態線結合歸納人體結構。

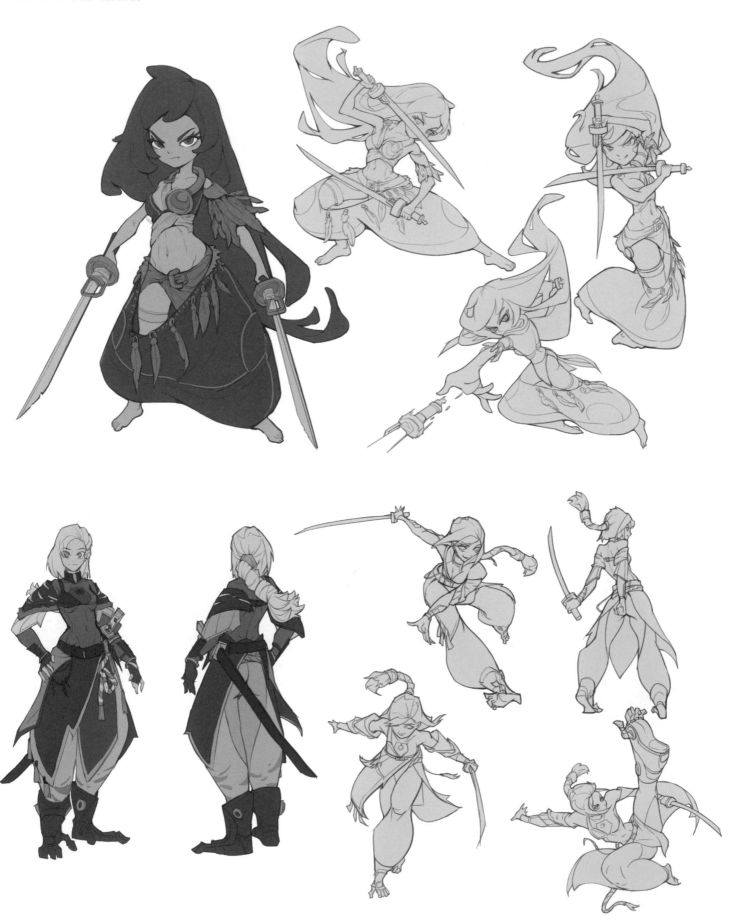

人體多角度與運動趨勢動態表現

在學習繪製人體時，需要多考慮人體角度的變化，可以借助轉角度推算的方法繪畫不同角度的人體動態。

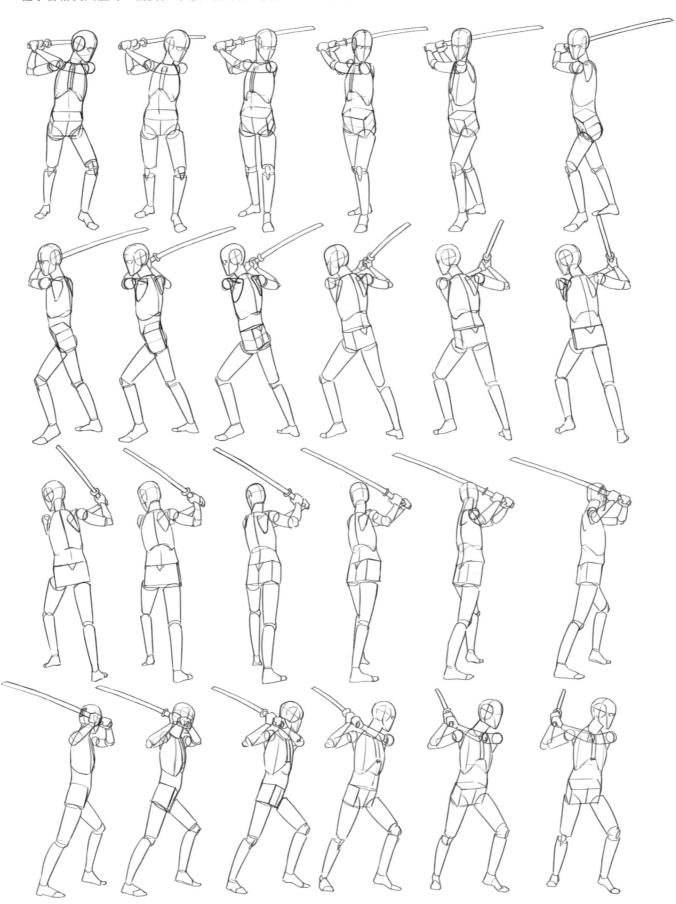

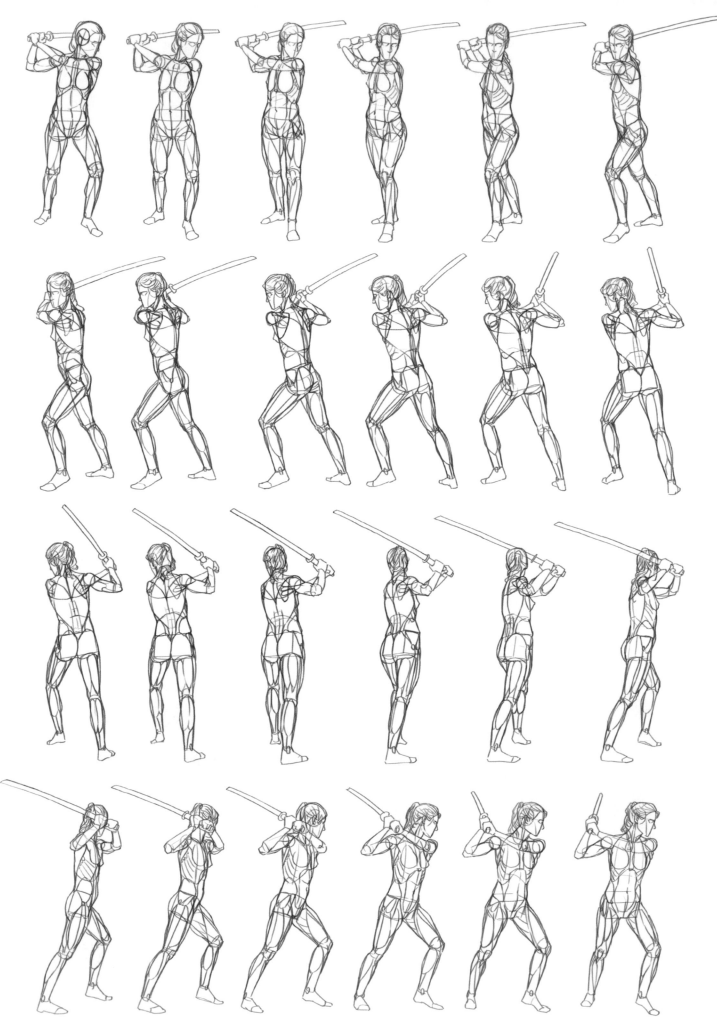

學習繪製動態人體，不僅要把握好單個人體動態，還要把握連續運動的人體動態。

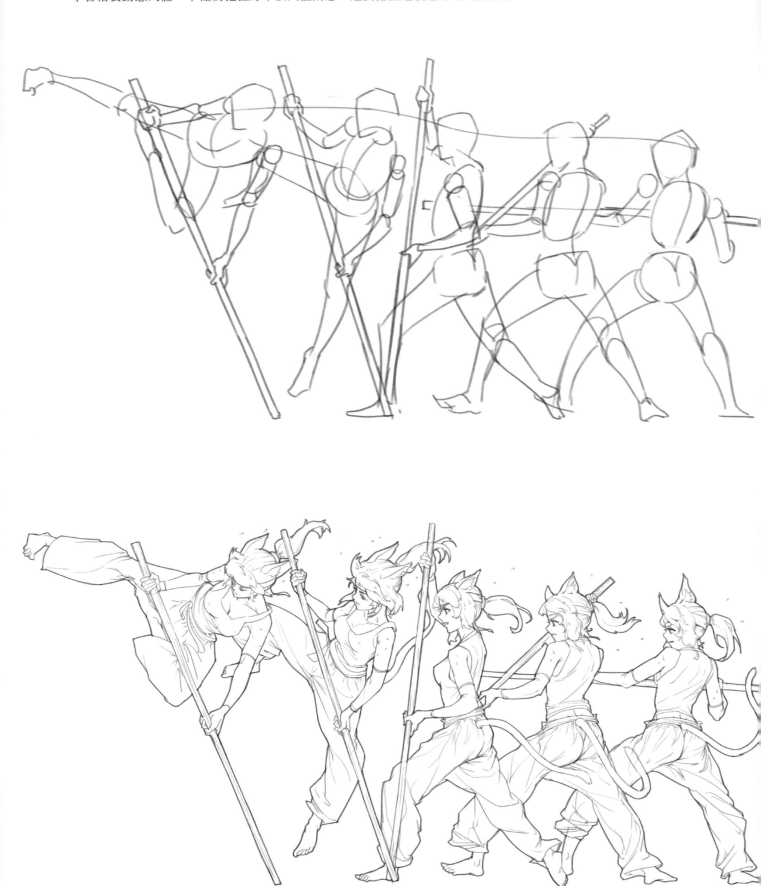

繪製一組多角度人體旋轉練習。

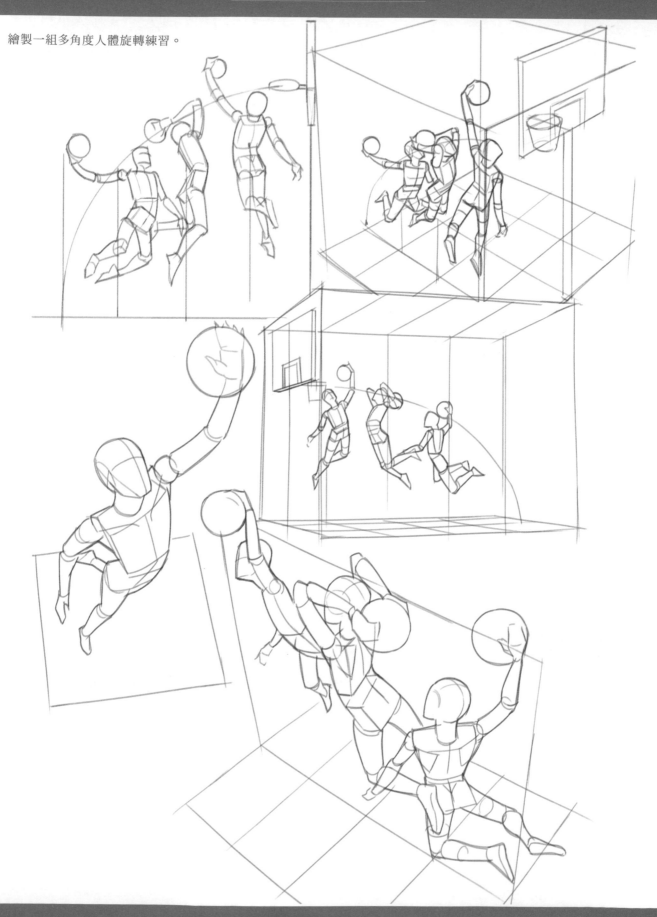

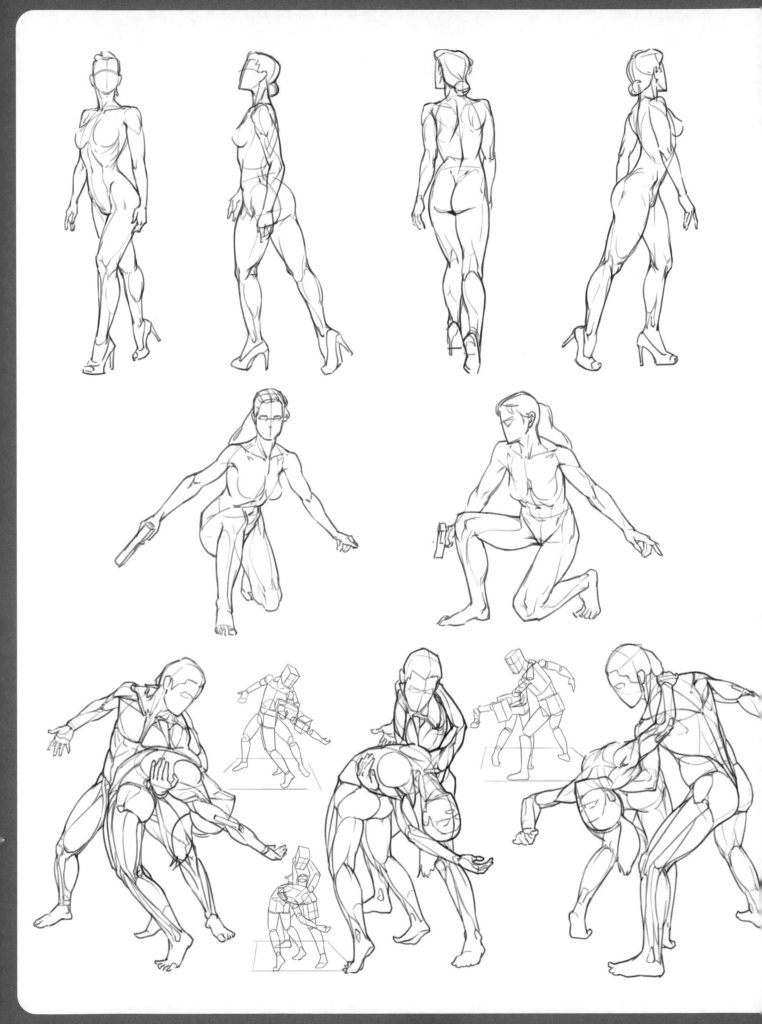

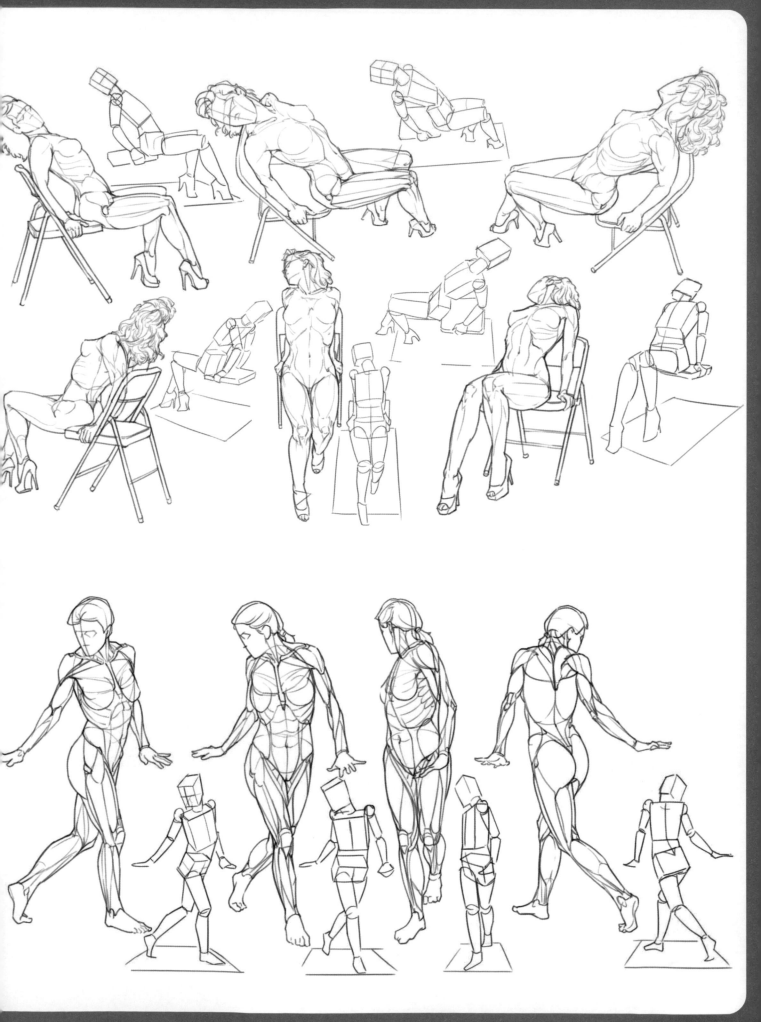

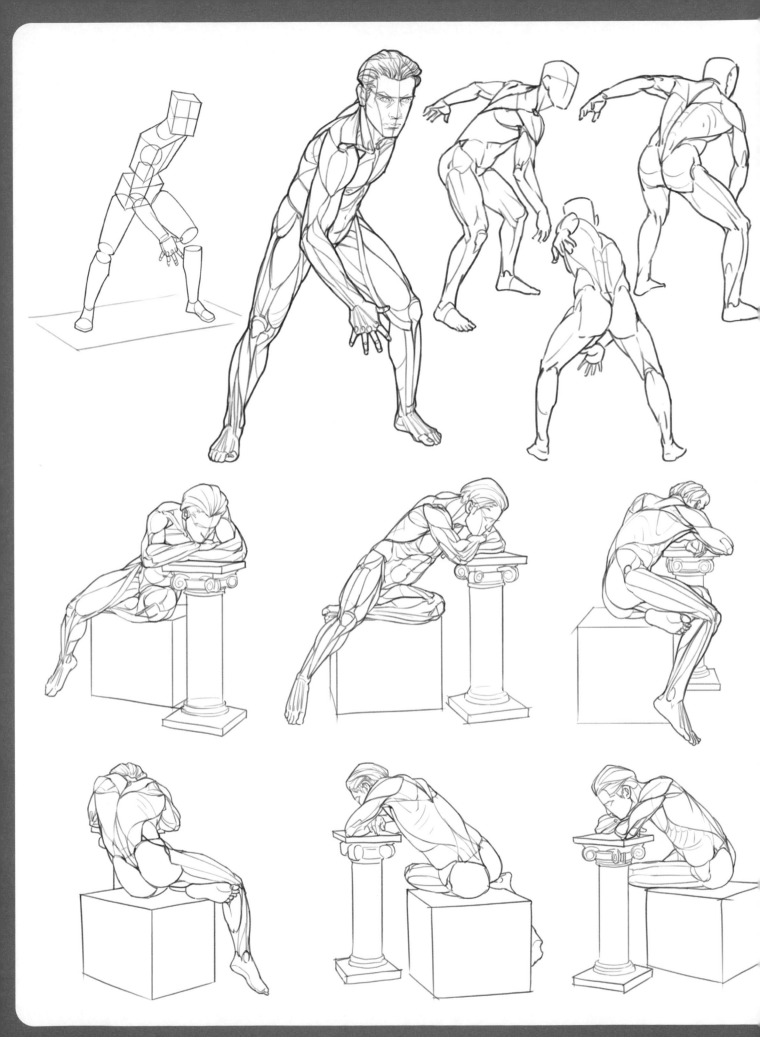

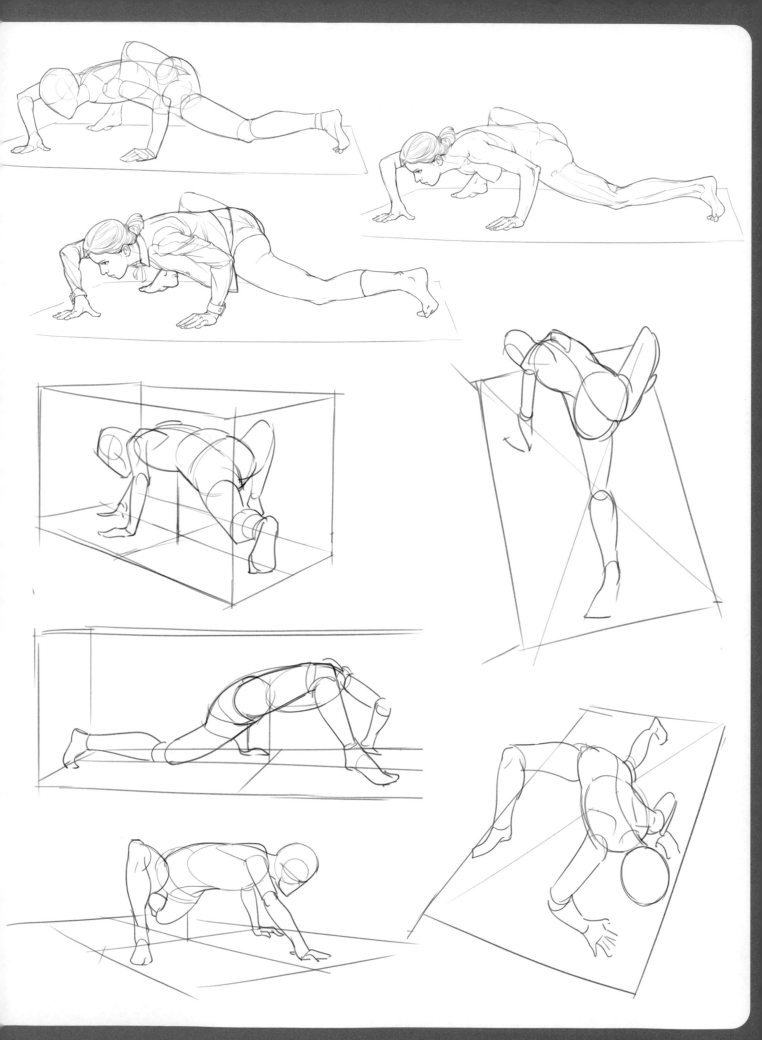

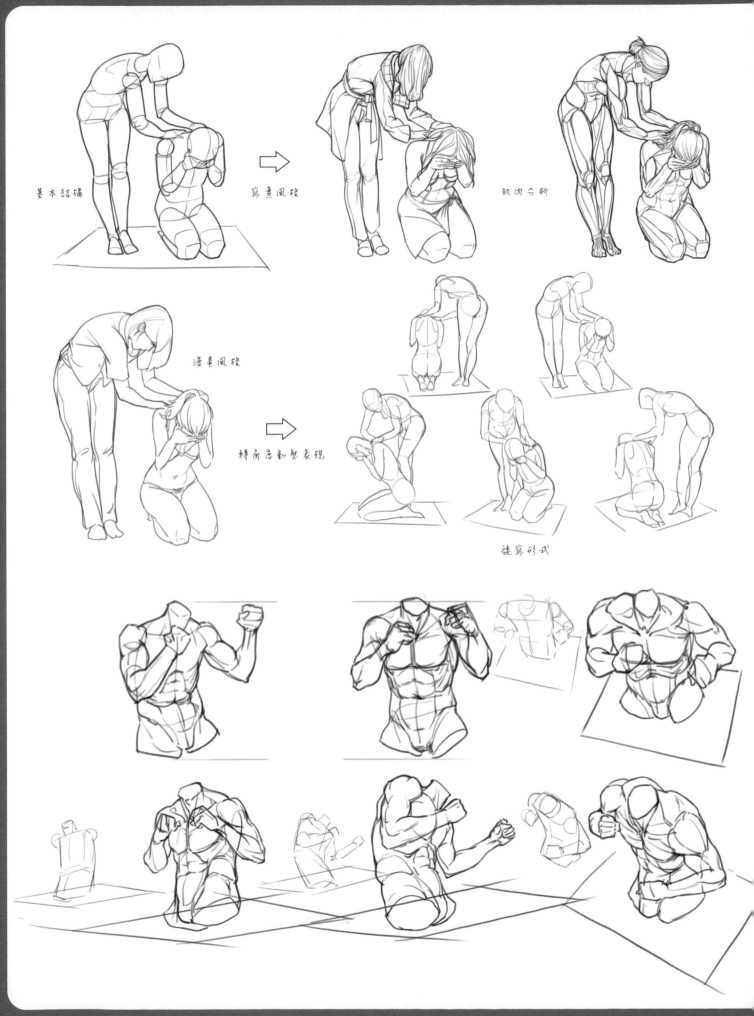

基本結構　　　　　寫意風格　　　　　肌肉分析

漫畫風格　　　　　轉向盾動態表現

速寫形式

繪製一組用時 1 分鐘的人體動態速寫練習。

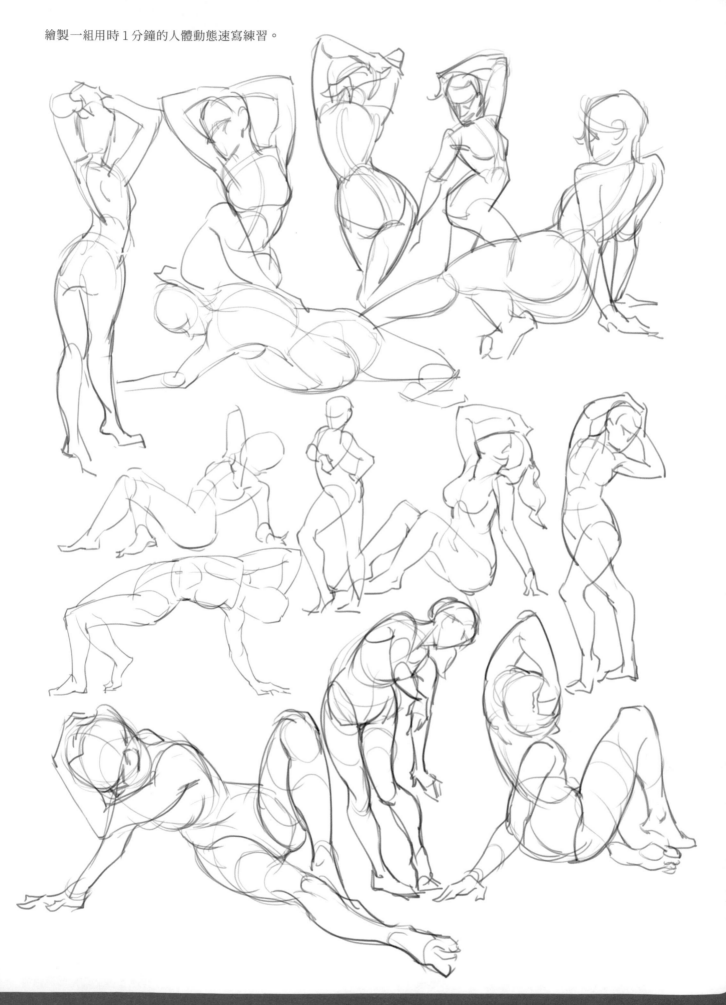

繪製一組用時 2 分鐘的人體動態速寫練習。

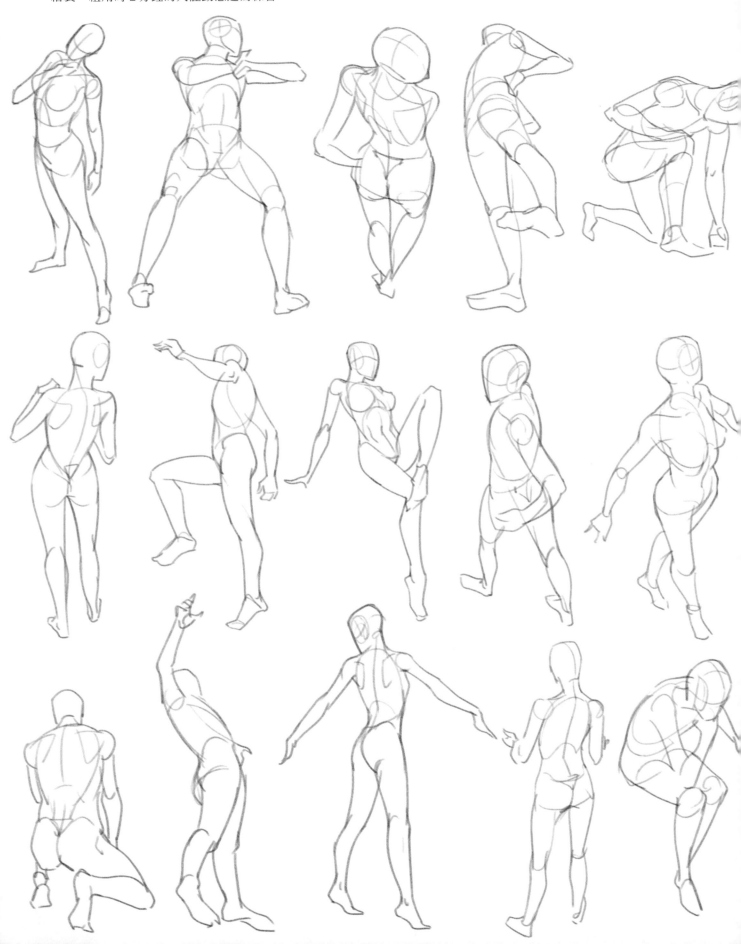

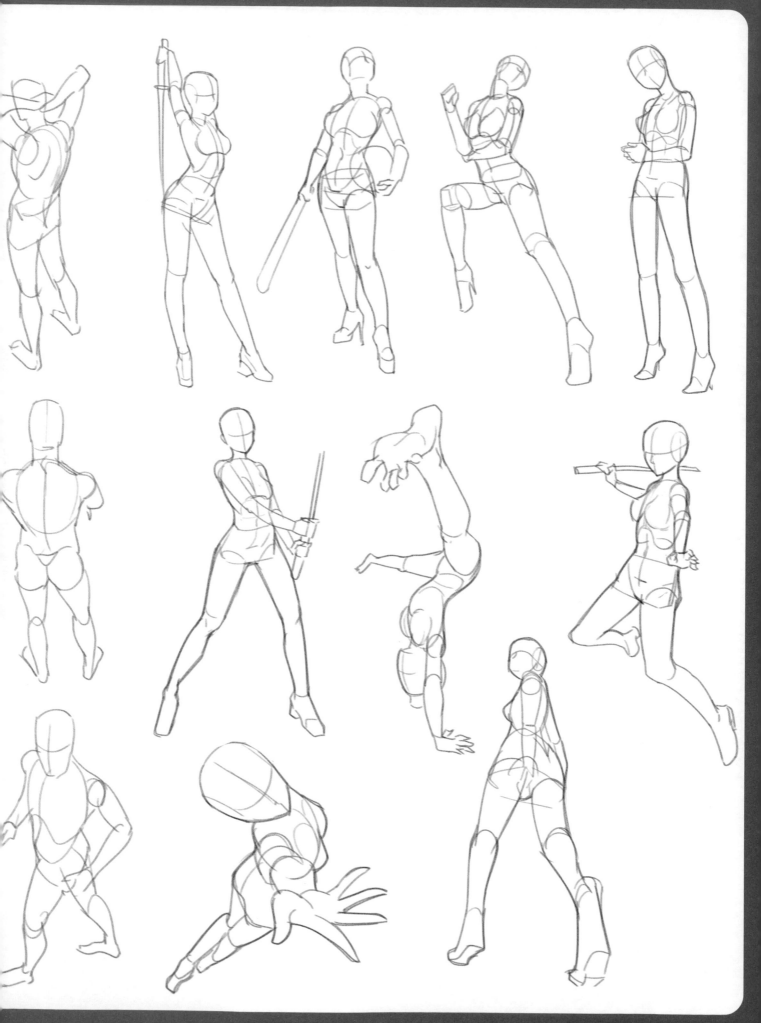

做一組方塊人與結構人的動態練習。

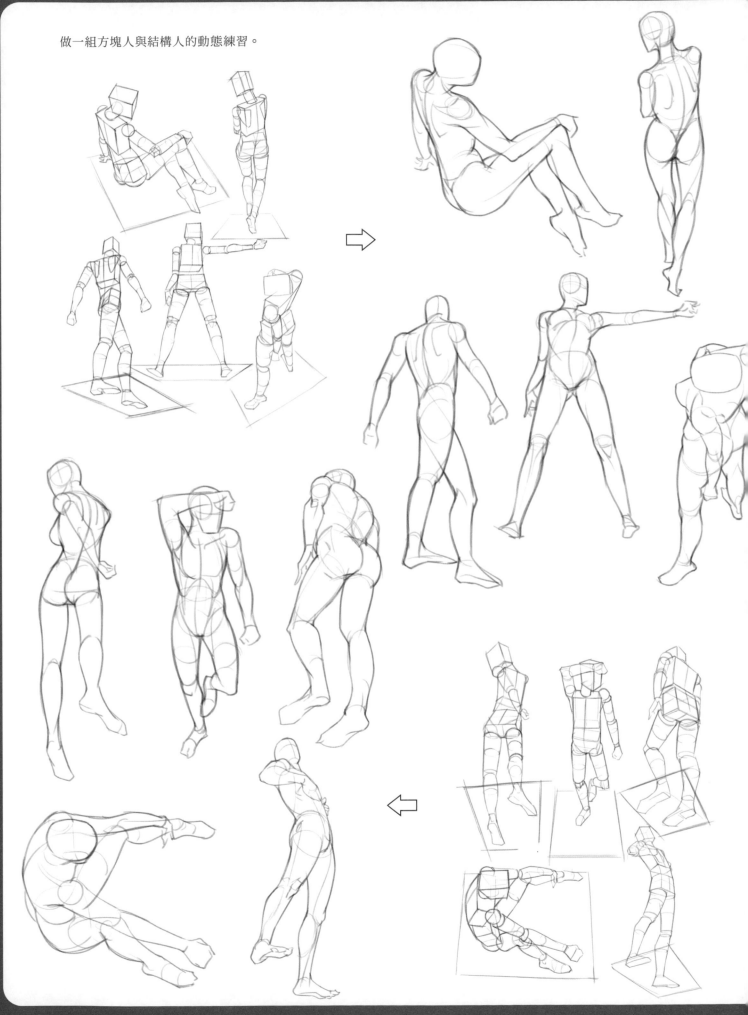

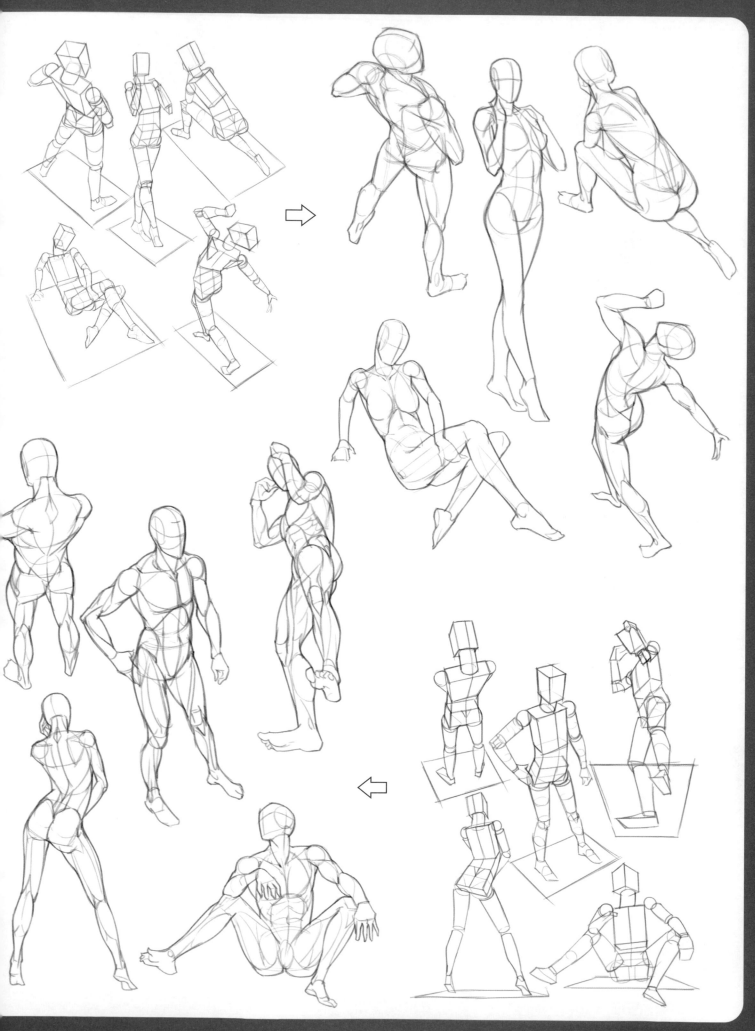

參考照片繪製一組人體動態練習。

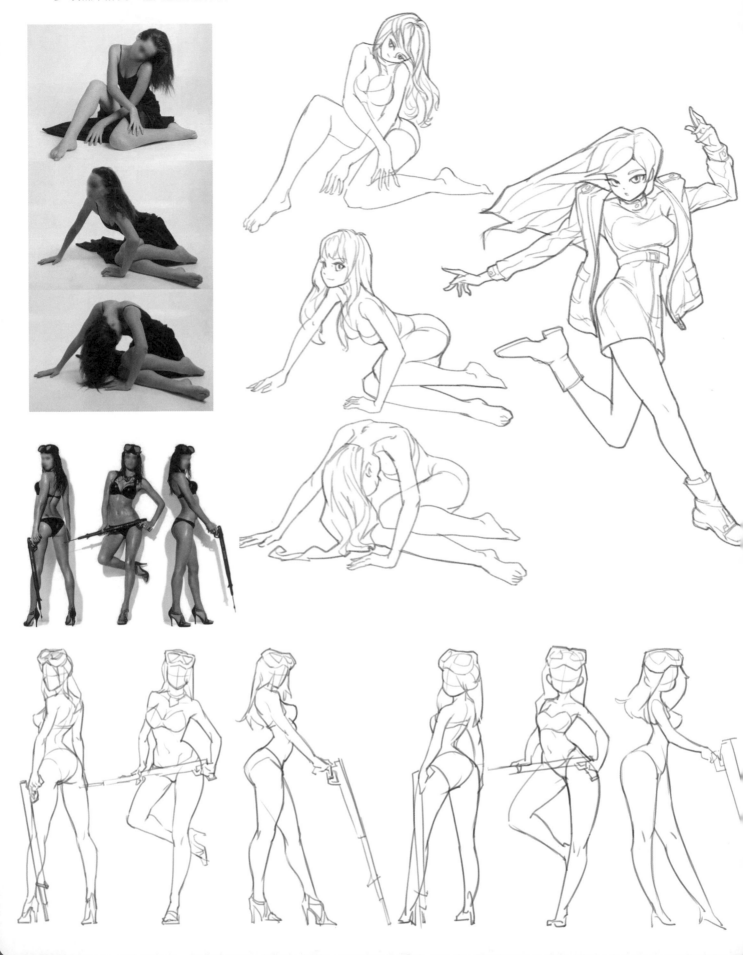

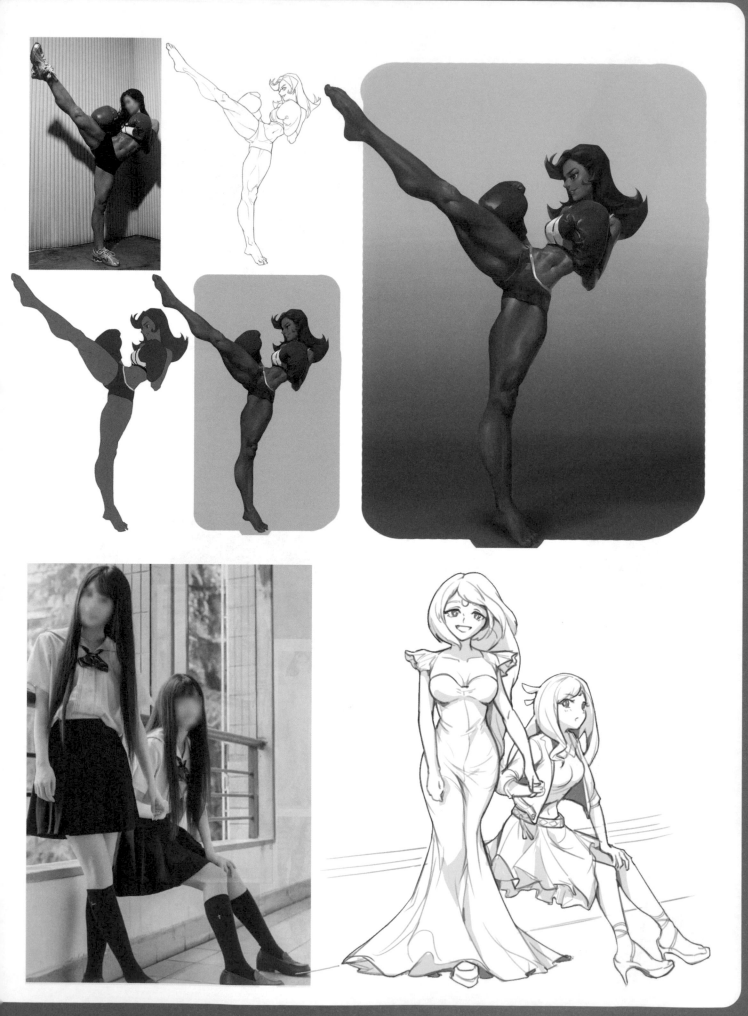

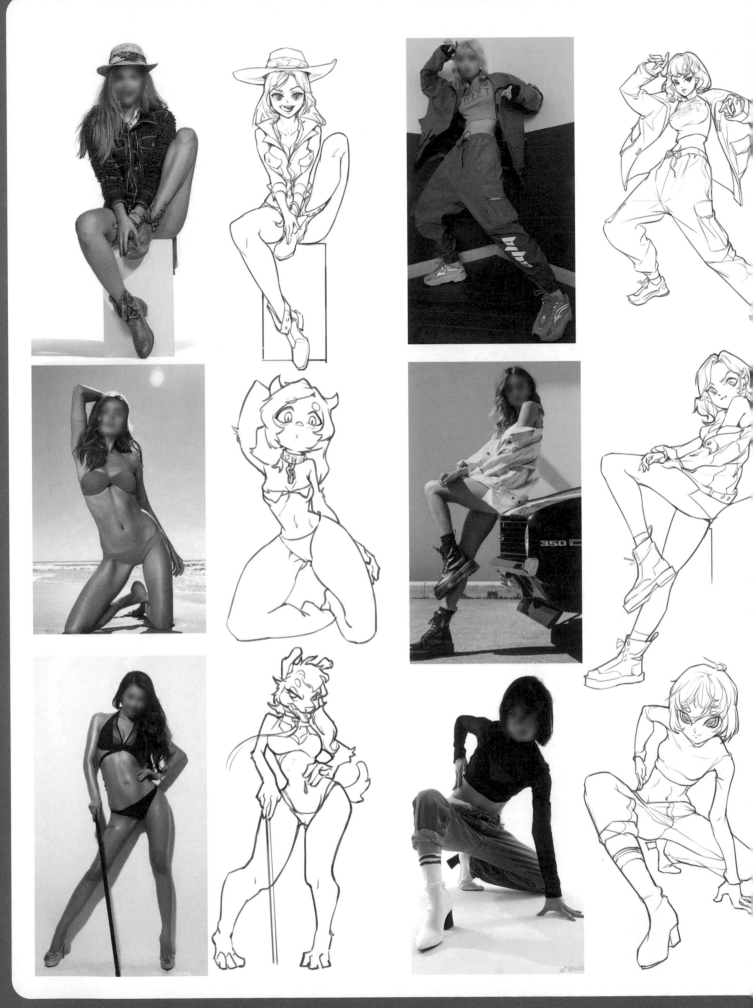

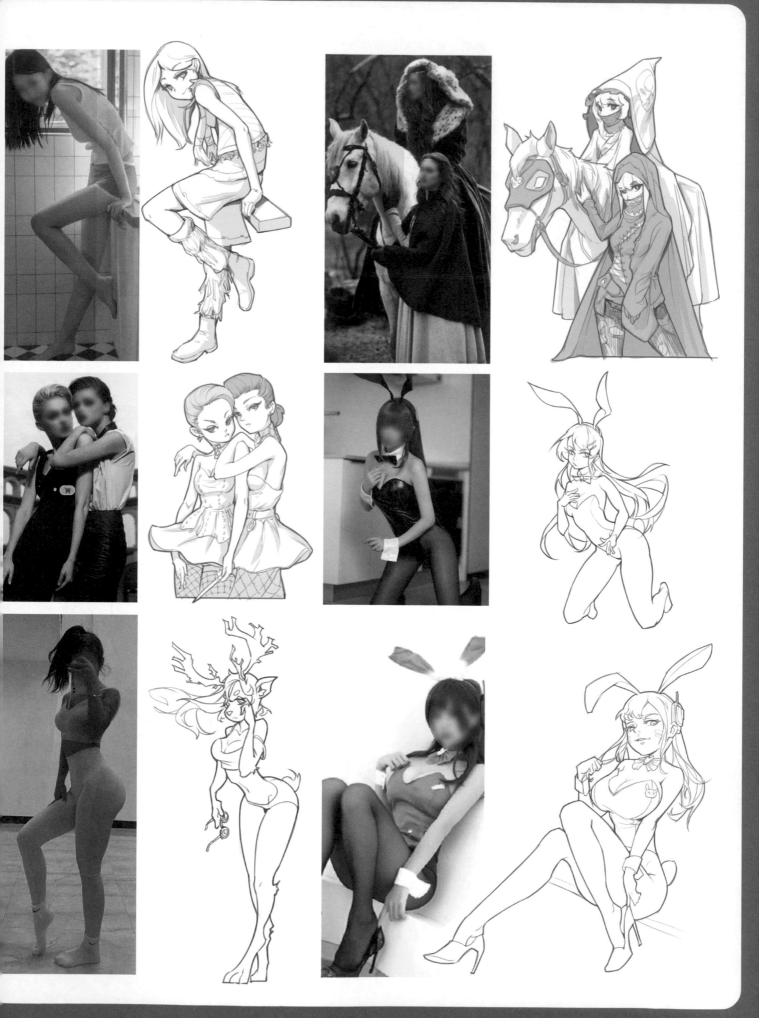

繪製一組多風格人物轉換練習，注意調整速寫人體的體塊比例。

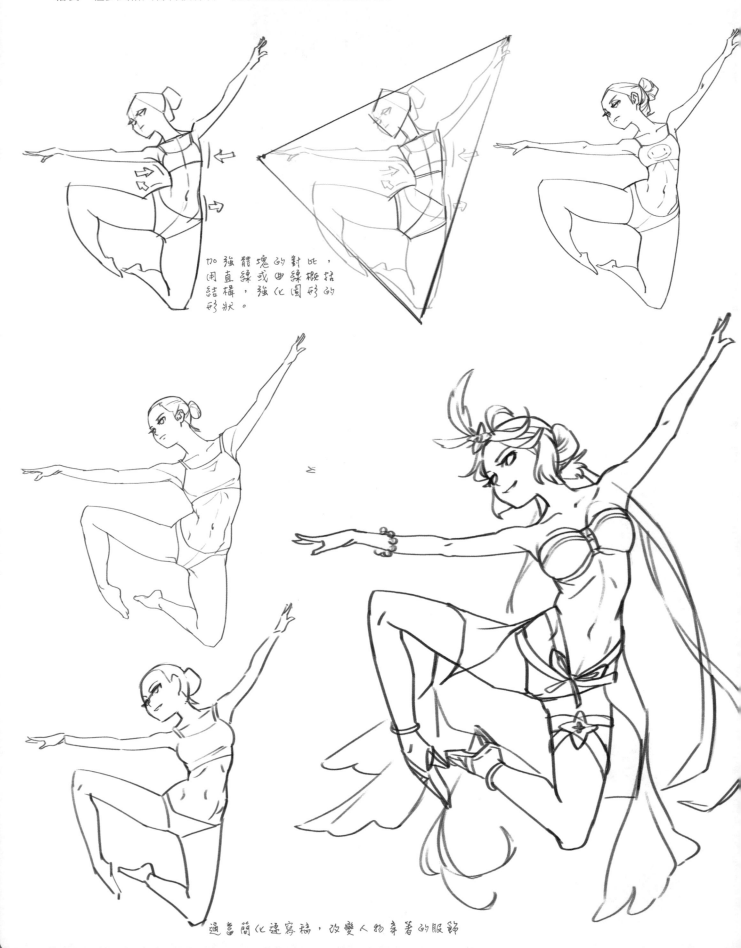

加強體塊的對比，用直線或曲線概括結構，強化圖形的形狀。

適當簡化速寫稿，改變人物穿著的服飾

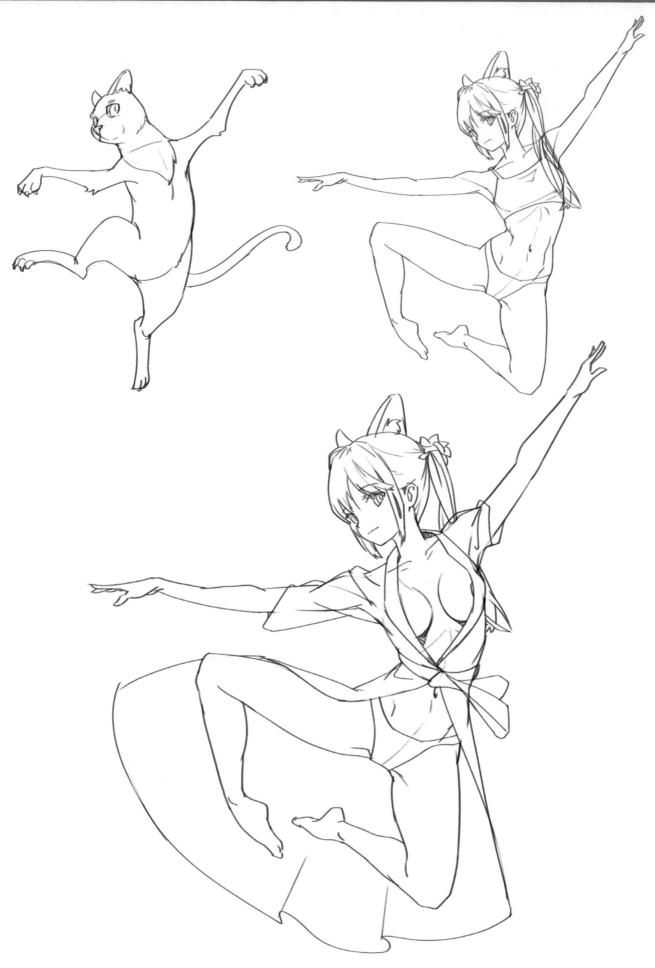

結合貓的形象畫出同樣的動作，繼續調整服飾畫出不同風格的角色形象。

繪製一組人體動態變形練習。

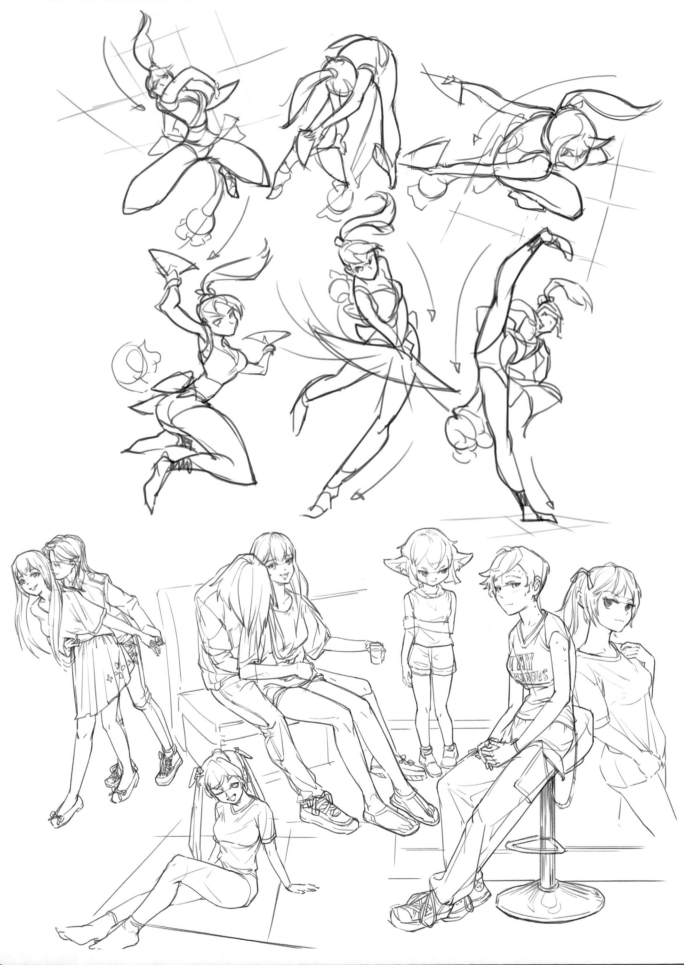

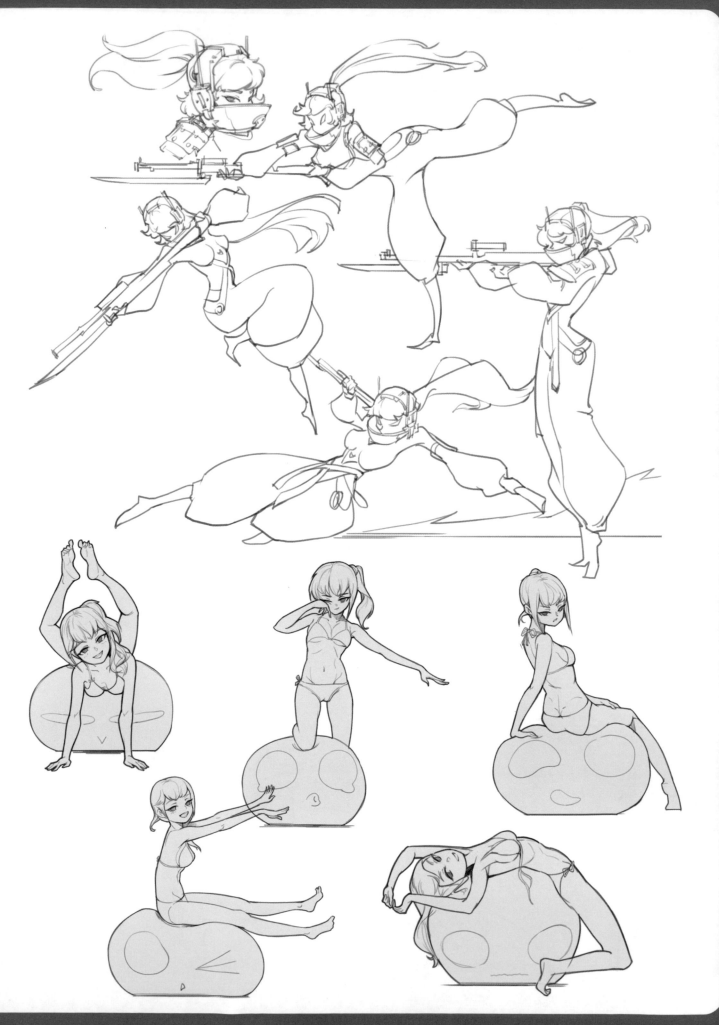

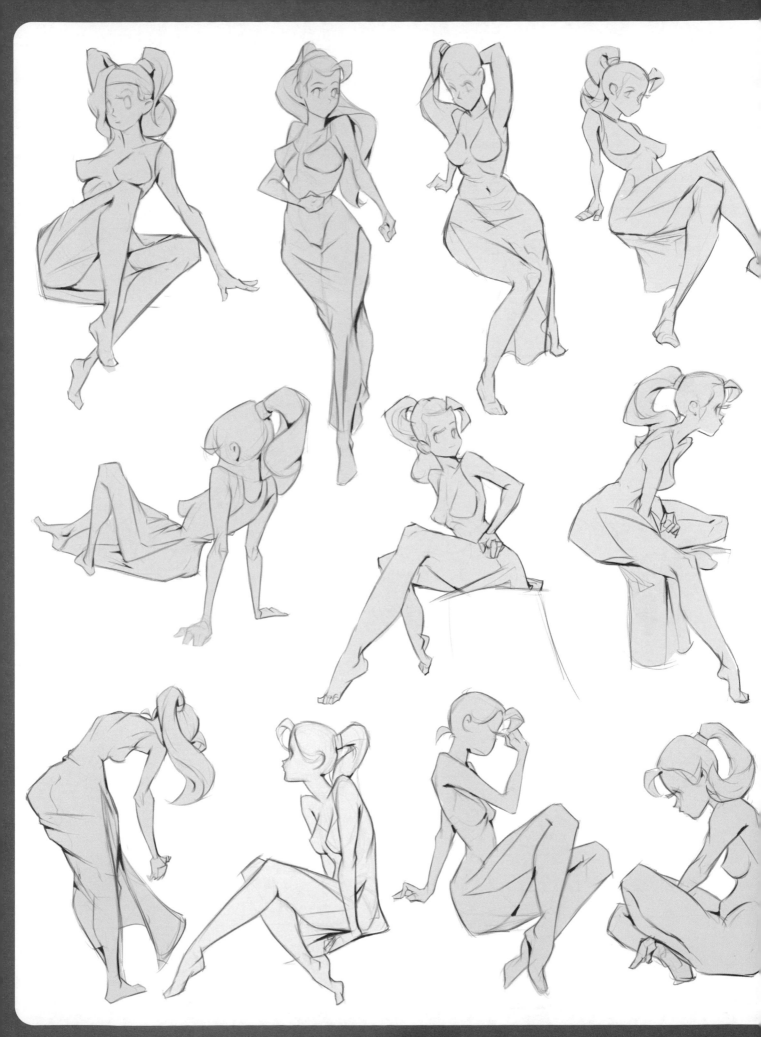

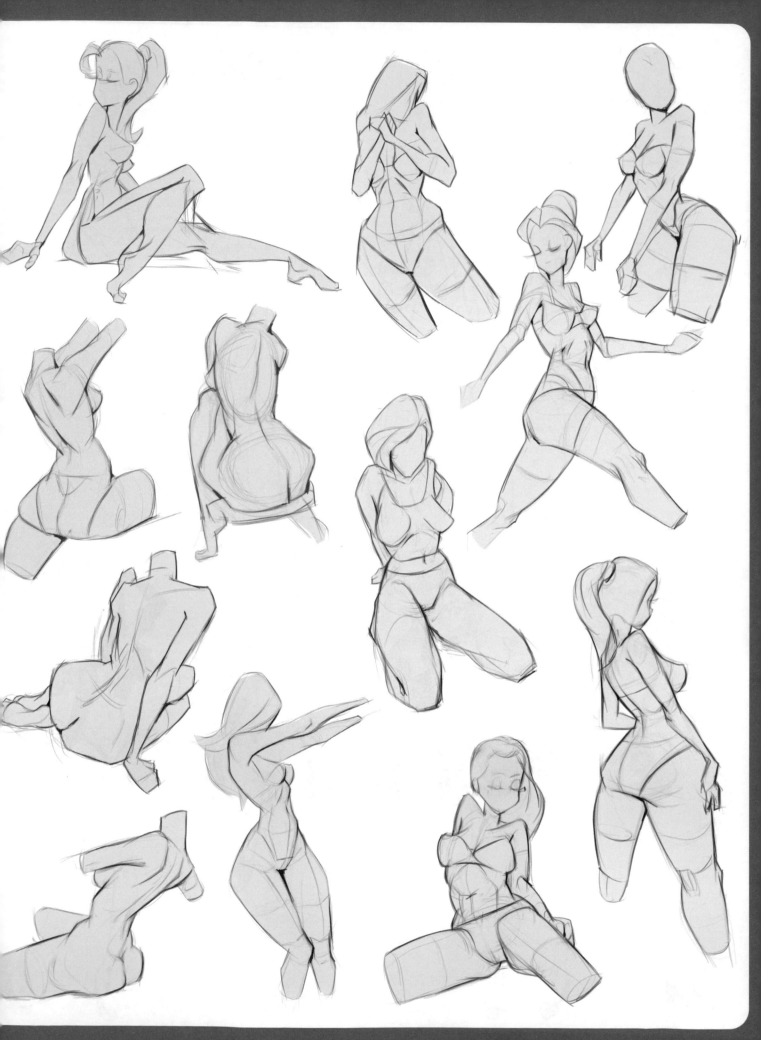

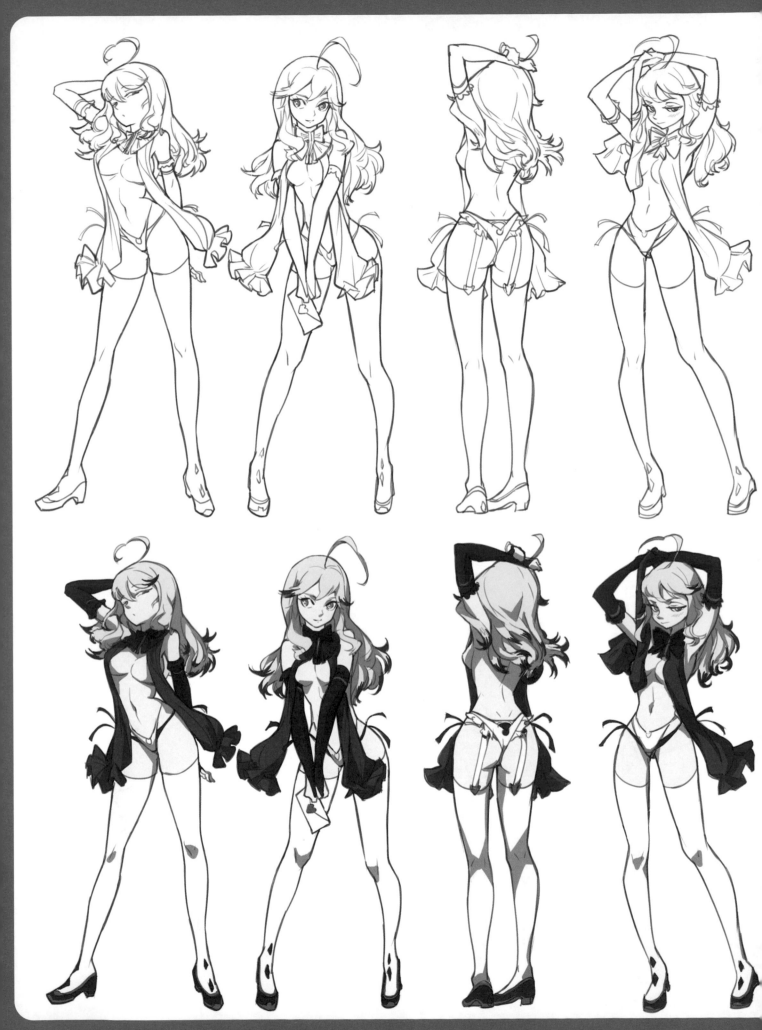

繪製一組"獸人"動態練習。

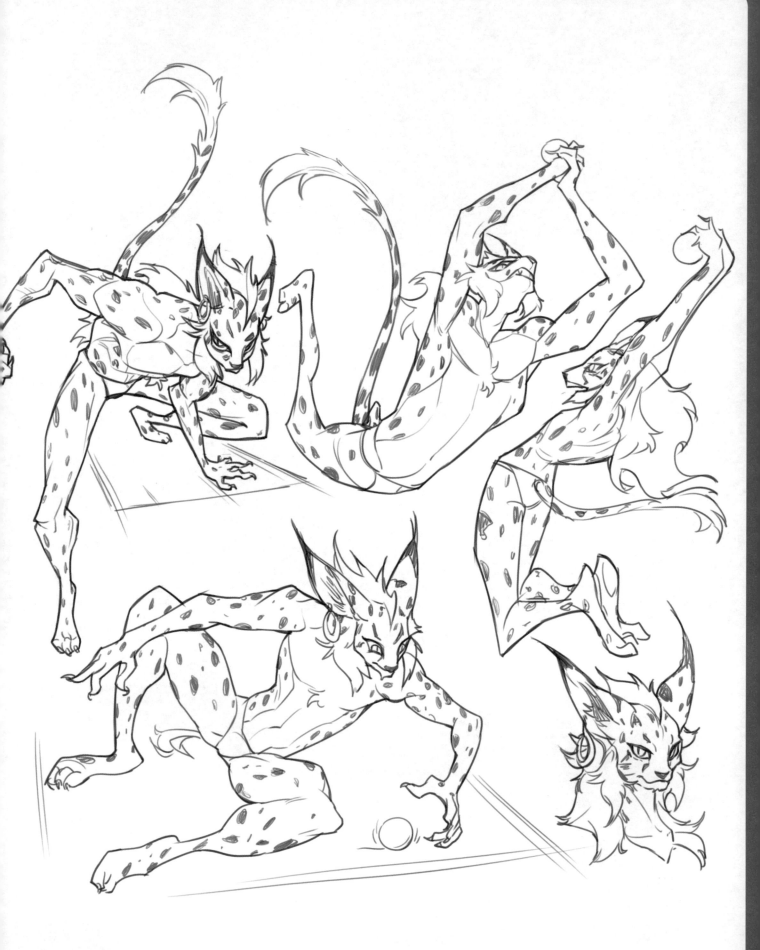

在實際繪畫中，只有掌握了前面所學知識點後，再學習光影，才能讓前面所學知識點得到更好的應用。本章講解光影的理論知識和光影在實際繪畫中的運用技巧。在這裡，筆者會透過光影知識點的系統提煉與案例論證分析帶領大家進行系統的光影練習，以此來增強對結構與立體感的理解和認識。

第
8
章

光影
訓 練

繪畫中表現事物的基礎是因為有光。如果沒有光，我們就無法看到眼前的世界，更別提作畫了。光使物體呈現在我們面前，並產生強烈的明暗對比，展示出物體明確的輪廓線，讓人可以看到變幻萬千的光影現象。

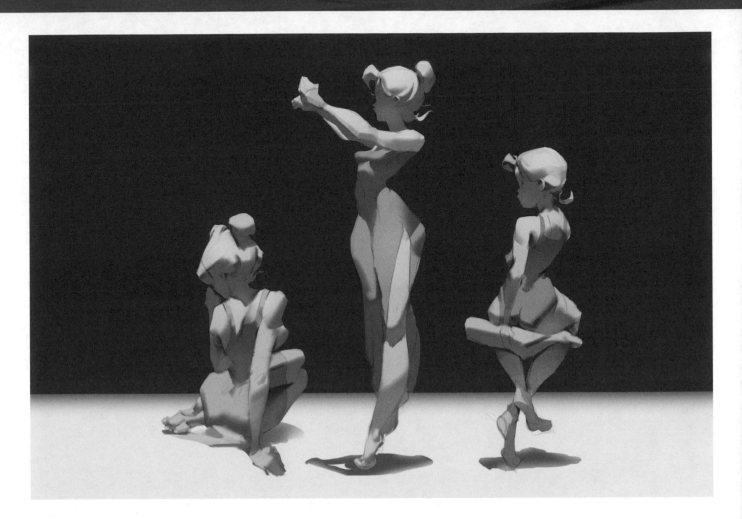

三大面和五大調

三大面指物體在光源下形成的亮面、暗面和灰面 3 個面，其中灰面也稱過渡面。

五大調指高光、中間調、明暗交界線、反光和投影。

高光：一般指物體受光以後最亮的部分。不同的材質對於高光的呈現也不同，如光滑面的物體受光後高光較為明顯，表面粗糙的物體受光後高光較為柔和，且不易被觀察到。

中間調：一般指畫面中顏色表現最多的區域，以及能最大程度還原物體固有色的區域。在繪畫時一定要注意觀察，當物體固有色較深時，中間調也較深。

明暗交界線：指物體受光後亮面與暗面之間會有一個交界線，這個交界線部分的顏色也屬於整個物體表面中最深的顏色。這裡要注意的是，在刻畫一個物體的明暗交界線部分時，不可表現得過實，否則畫面效果會顯得僵硬。而且現實世界中物體的材質也會影響明暗交界線的深淺，如表面光滑的物體（如金屬）的明暗交界線較為銳利，表面粗糙的物體的明暗交界線較為柔和。

反光：指物體在暗面區域形成的光源。一般反光顏色屬於暗部區域最淺的顏色，而且反光會受附近環境色的影響，如玻璃及光滑的金屬受光後反光極強，甚至可以折射出附近的物體。

投影：又稱陰影，指物體在受光時投射出的一塊陰影部分。一般情況下，靠近物體不受光區域的陰影最深。

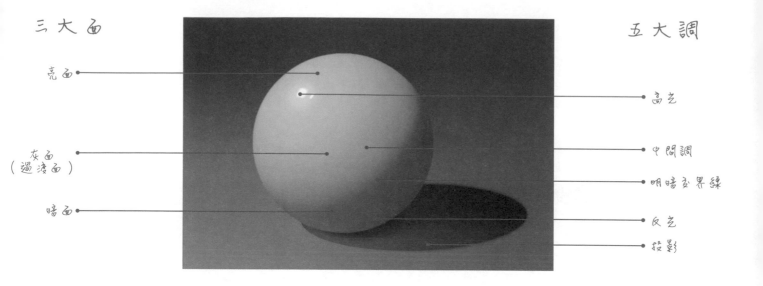

三大面　　　　　　　　　　　　　　　　　五大調

亮面 ●————————————————————————● 高光

灰面 ●————————————————————————● 中間調
（過渡面）　　　　　　　　　　　　　　　　　　　● 明暗交界線

暗面 ●————————————————————————● 反光
　　　　　　　　　　　　　　　　　　　● 投影

為了讓大家進一步理解光影的概念，簡單地分析光影下球體的繪製流程。

01 繪製一個白色圓形，並為畫布填充背景色。

02 確定光影。設定光源在畫布左上角的位置，並用色塊劃分出球體的亮面、暗面、明暗交界線和投影區域。

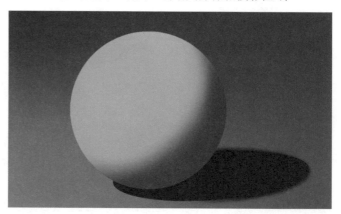

03 根據光影刻畫出球體的反光面，然後根據物體受環境光的影響程度，在反光區域添加紅色背景色。

04 添加球體和地面的閉塞（關於這個概念在後面會有詳細講解）區域，以及球體高光。這樣，一個呈現完整光影效果的球體就繪製完成了。

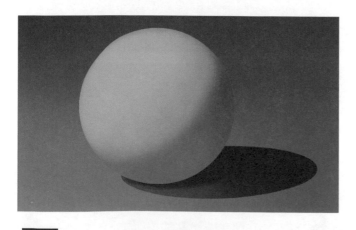

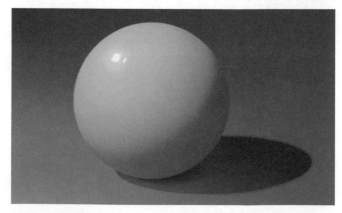

> **提示**
>
> 由於背景色是紅色，所以球體受環境光的影響後反光區域偏紅。

接下來，根據光影原理，我們來分析在人體體塊組成過程中如何分析並運用光影。

01 將人體分解成簡單的幾何形體，分析並確定出每個幾何形體的三大面。

02 根據需要設定畫布背景色，然後嘗試將表示人體各個部分的體塊進行組合，分析並表現出體塊之間產生的投影。

03 分析並確定出明暗交界線和中間調。

04 進一步加深光照不到的位置。

05 虛擬加入一盞輪廓側光燈，強化人體的立體感。

06 設定一種環境色，然後根據環境色畫出畫面的反光部分。

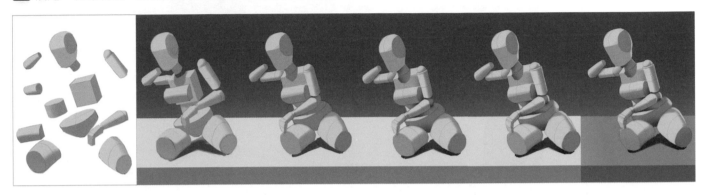

該人體的三大面、五大調分布示意圖如下。

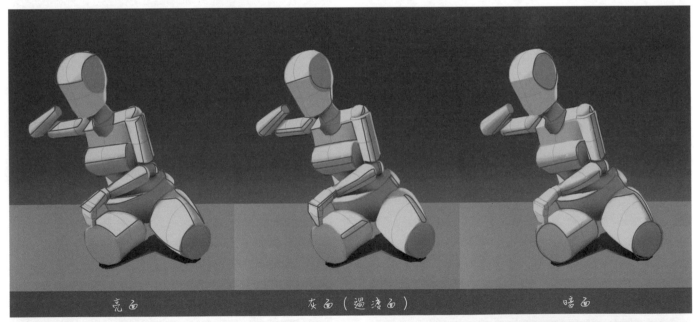

亮面　　　　　　　灰面（過渡面）　　　　　　暗面

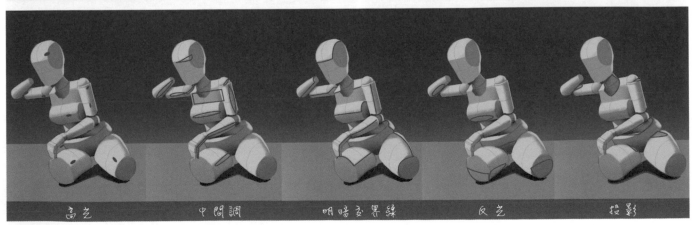

高光　　　中間調　　　明暗交界線　　　反光　　　投影

如何計算光影明暗

視覺的本質就是感知光。體積是客觀存在的，但是人眼不能直接感知體積，只能透過光去感知。

如下，我們透過一張示意圖來感受物體受不同光源影響所產生的視覺變化。

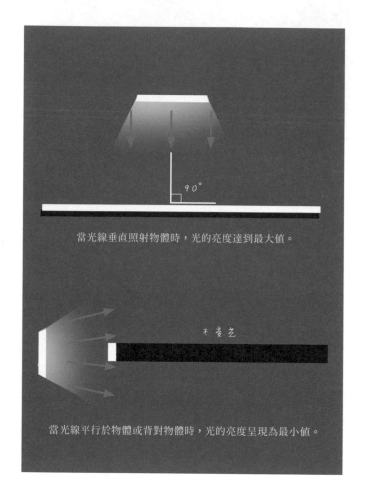

當光線垂直照射物體時，光的亮度達到最大值。

不受光

當光線平行於物體或背對物體時，光的亮度呈現為最小值。

在這裡，我們可以拿本書翻開後對著檯燈做一個打光實驗，會發現受光的紙張與光影角度越大（最大為90°），光照效果越強烈，反之光照效果越微弱。

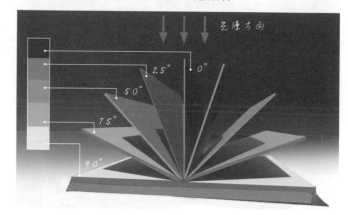

色階規律變化示意圖（在不考慮光的衰減性的情況下）

基於這個規律，我們可以製作一個光影測量器，用來計算受光角度與受光率的關係。

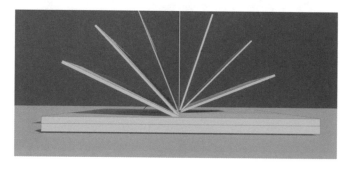

將光影測量器放到光影直射的垂直角度，可以簡單計算出光影明暗的大致數值，如下圖所示。這種方法可以輔助我們認識客觀光影的規律，不需要太在意數值的準確性，不然就失去了繪畫的意義。

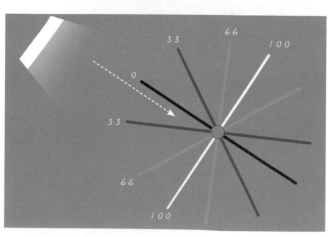

把一張餐巾紙折出不同角度的折痕，在燈光下做一個實驗，也會得出相同的光影變化規律。

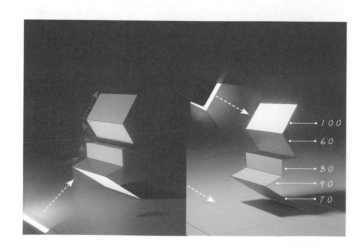

在繪畫時，可以把物體結構轉折想像成不同折痕角度的餐巾紙，以便更好地把握整個光影變化的節奏。

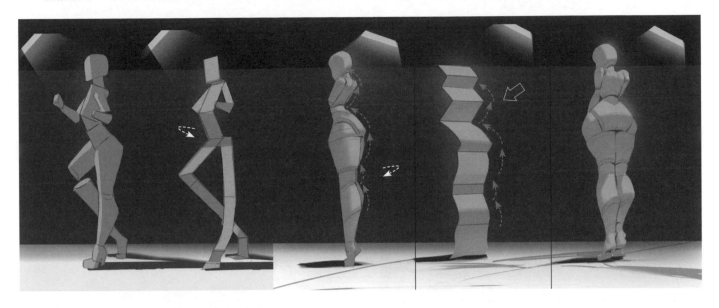

01 給物體打光的第一步是概括形體，即把複雜的結構體塊化。

02 概括出體塊造型後可以方便找到結構的轉折線，大大降低打光的難度。

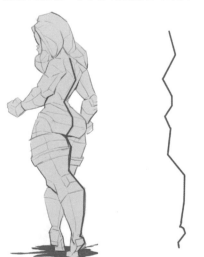

03 複製折轉線得到有轉折節奏的紙片。

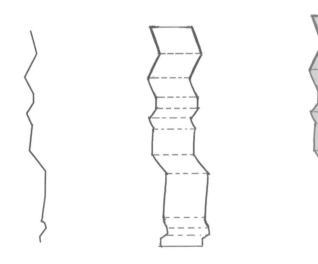

04 用光影計算器準確計算不同面的光影調子的數值。

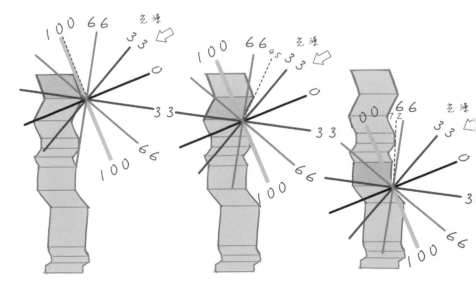

05 利用光影計算器能輕鬆的計算不同角度光源的調子明暗數值。

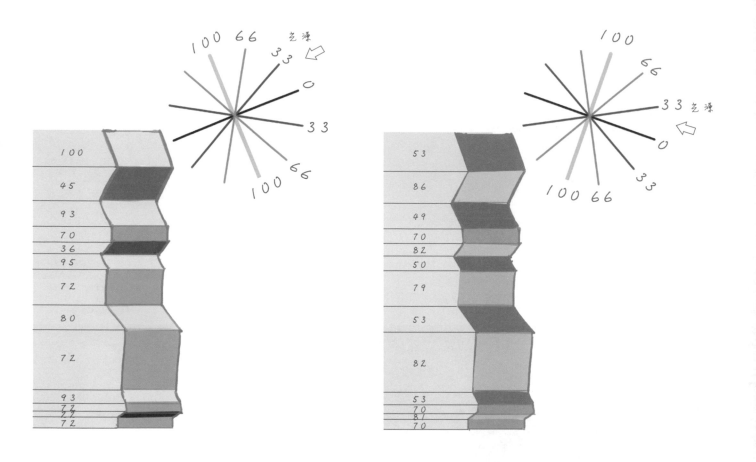

06 得出不同的光影明暗數值之後,將其直接對應在要打光的人體上,就能得到一個相對準確的光影人體。

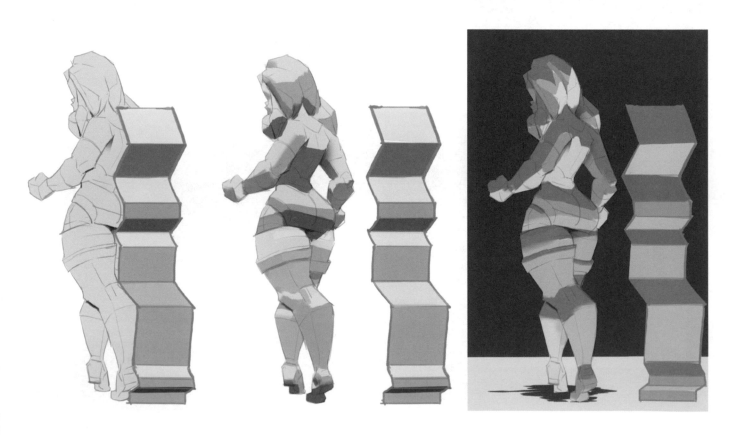

所以，想要畫好人體光影分以下4步驟。

01 繪製正確的造型。

02 在正確的造型上進行體塊的歸納。

03 根據不同的光影角度，利用光影計算器，計算出不同的明暗數值。

04 將得到的明暗數值對應到人體的各個面上，完成人體大致的體塊光影。

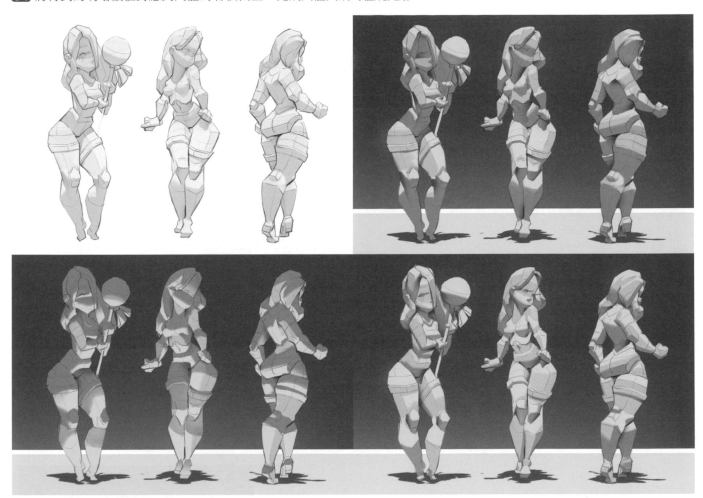

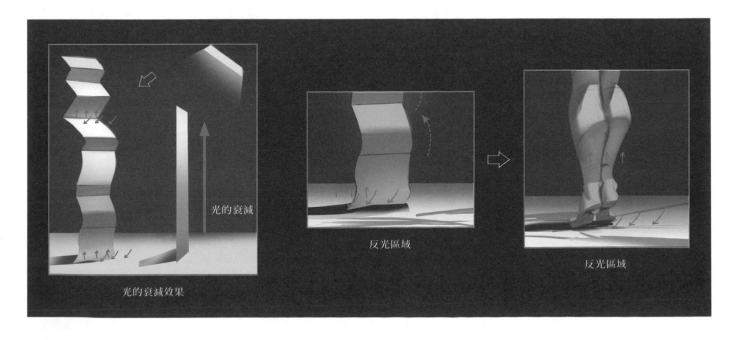

光的衰減

光的衰減效果

反光區域

反光區域

學習了以上光影知識後，我們就可以根據人體表面受光朝向角度的不同清晰地表現人體的明暗，並畫出豐富的色調了。

說到光影明暗，在這裡我們要具體講解一下"閉塞"這個概念。

很多學習者可能只聽說過三大面和五大調，但在實際繪畫中，"閉塞"也是非常重要的一個概念。

簡單來說，當物體之間靠得足夠近時，會遮住光線，這時即使物體之間並沒有真的接觸到，閉塞陰影區域也會出現。

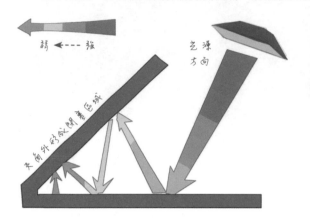
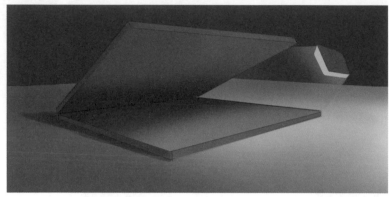

下方三張圖分別展示的是不同角度和不同光源下形成的閉塞陰影區域。仔細觀察這些物體的暗部，會發現每個物體夾角處（見紅色區域）的調子是畫面中最深的，而這些調子最深的區域就是閉塞陰影區域。

將"閉塞"概念運用於人體光影塑造中，示意如下。

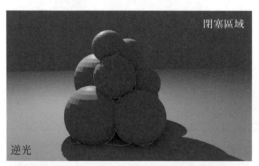

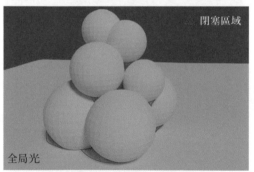

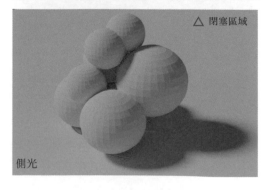

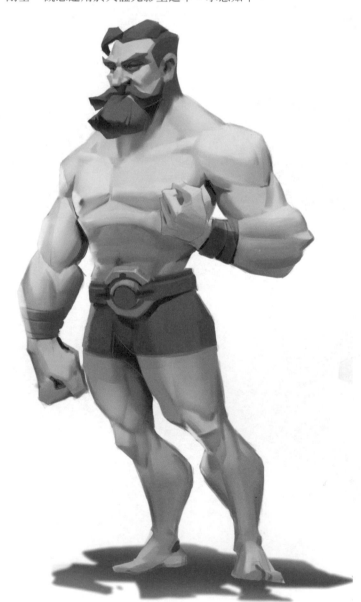

02 光影的塑造

本節我們學習如何從幾何體入手，透過對簡單球體、圓柱體和正方體的光影塑造來概括人的形體，再透過對比形體與光影效果圖來學習光影的塑造。

空間幾何體

素描就是畫光影，但想要畫出正確的光影，必須掌握物體背後的體積概念，塑造光影從理解空間幾何體開始。

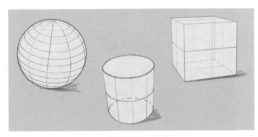

體積概念圖

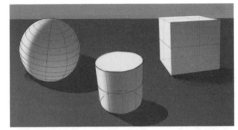

光影概念圖

體積概念圖中的結構線會對光影概念圖中的光影調子產生影響，明暗交界線會跟著結構線的趨勢分布。
以下是在基礎素描練習光影時容易犯的錯誤。

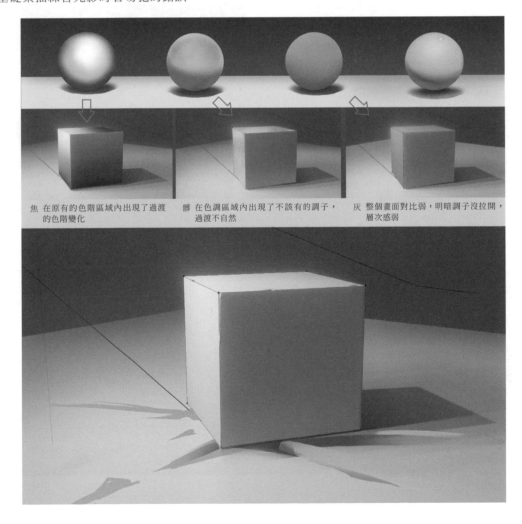

焦 在原有的色階區域內出現了過渡的色階變化

膩 在色調區域內出現了不該有的調子，過渡不自然

灰 整個畫面對比弱，明暗調子沒拉開，層次感弱

學習了簡單幾何體的光影塑造後，再把簡單幾何體與人體相結合，利用幾何體塑造出人體的立體感。

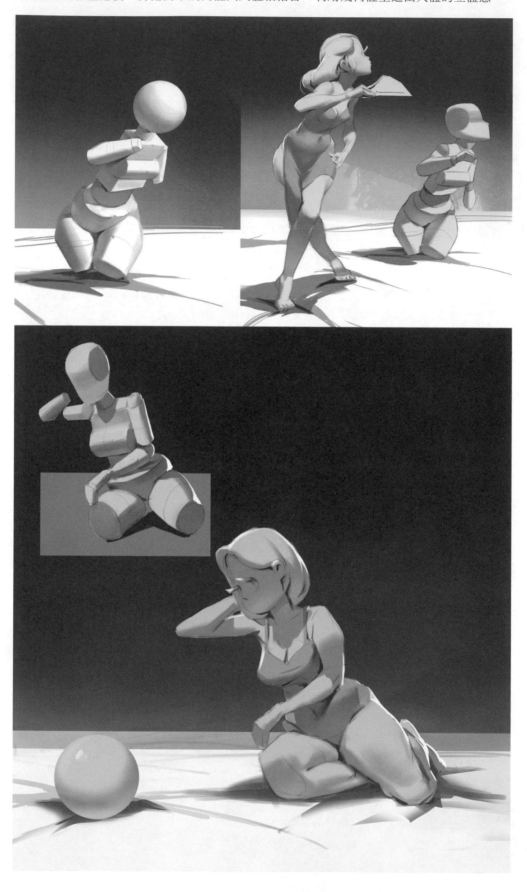

先表現出大的塊面關係是關鍵，在大的塊面關係基礎上推敲細微結構的光影變化，能使畫面疏密有致。

運用簡單幾何體形成的光影還可以表示出如下所示的肌肉體塊。

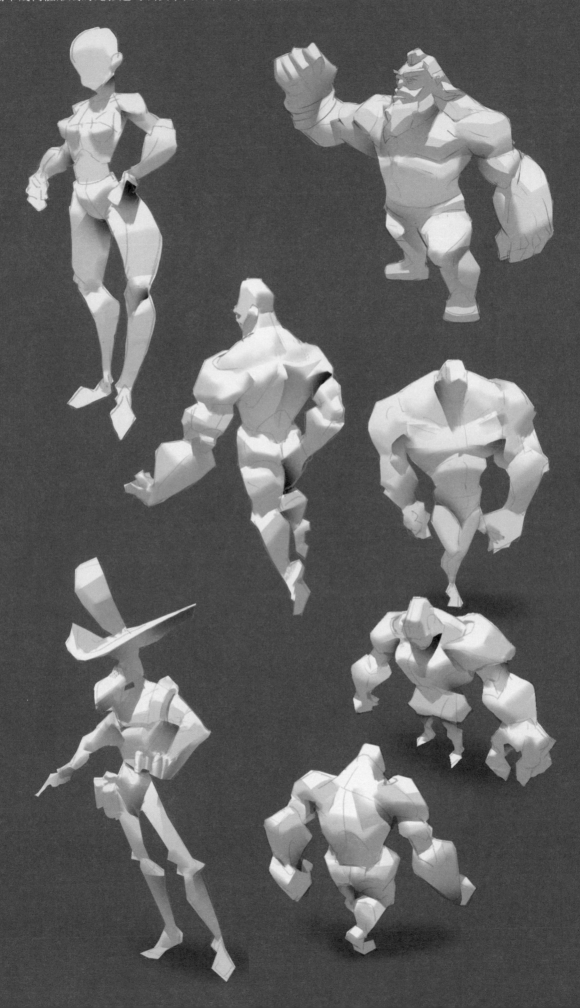

如下，我們用一個案例來示範如何塑造人體光影。

01 給基本畫好的人體設定一個光源方向，然後做基礎鋪色。

02 在塑造人體光影之前，透過在簡單幾何體組成的人偶上做一個大概的明暗歸納和分析，以便於我們釐清思路。

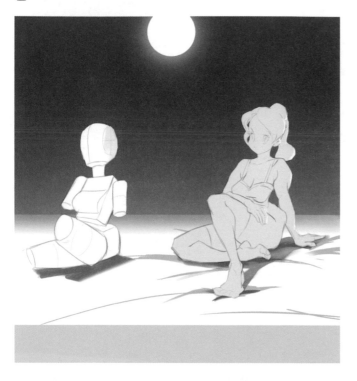 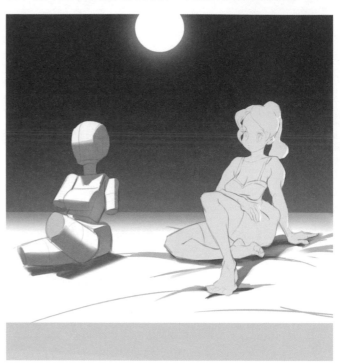

03 在上一步分析的基礎上，對人體進行完整的光影塑造。

04 理解了結構與光影的關係後，可以試著改變光源方向進行光影塑造。

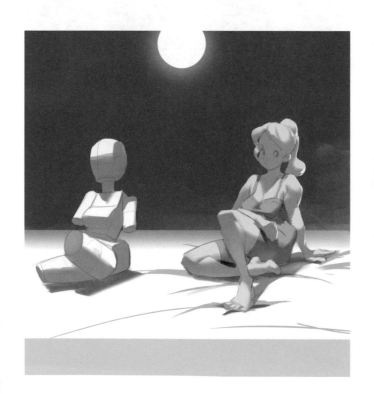

在實際繪畫時，我們可以先畫出帶有強烈立體感的結構關節人模型，然後在其基礎上表現出人物形體，之後再在人物形體基礎上塑造出人體的光影。

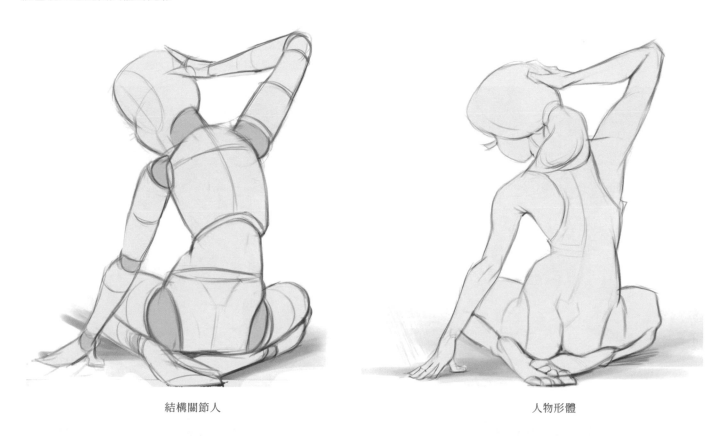

結構關節人　　　　　　　　　　　　　　人物形體

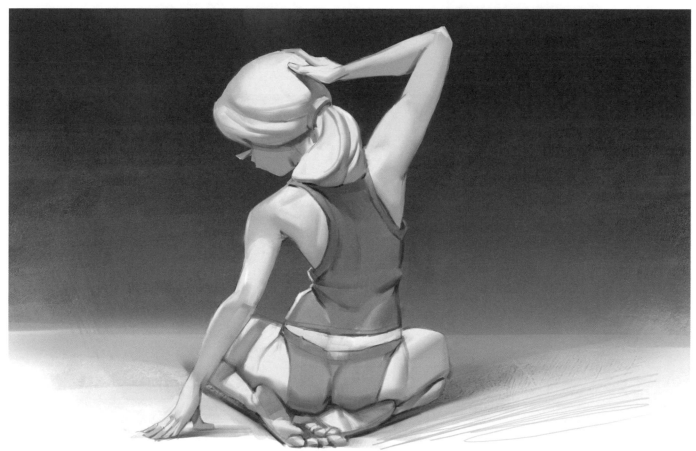

光影塑造效果

依照上述繪畫邏輯，我們可以表現出更多不同姿態和不同光源條件下的光影人體。

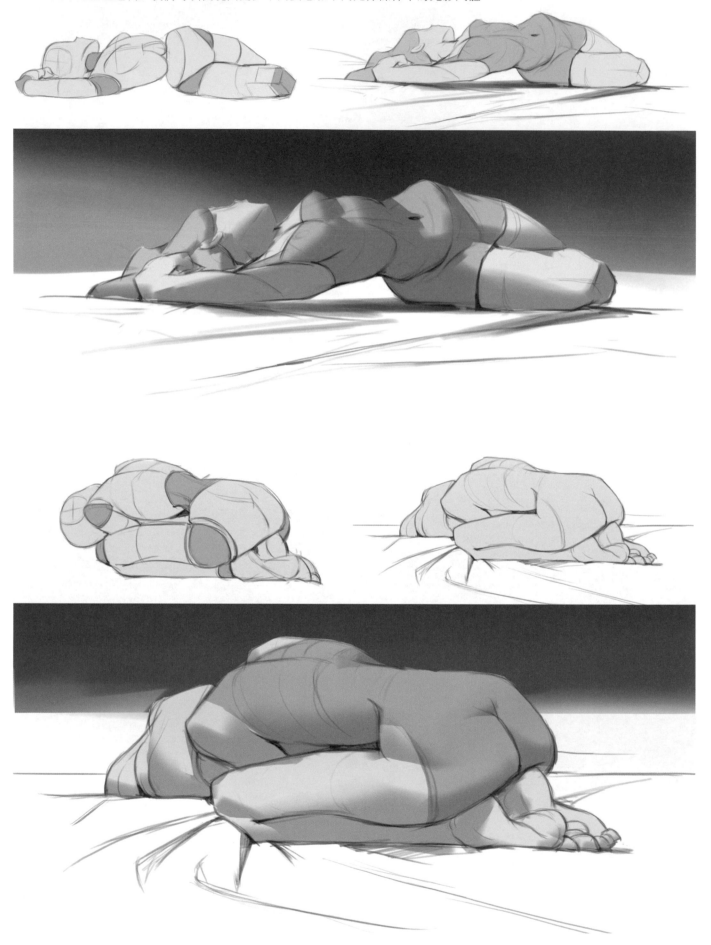

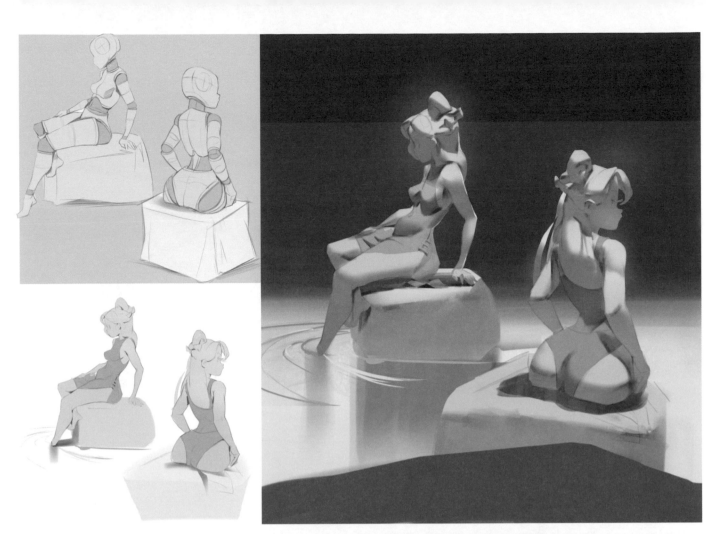

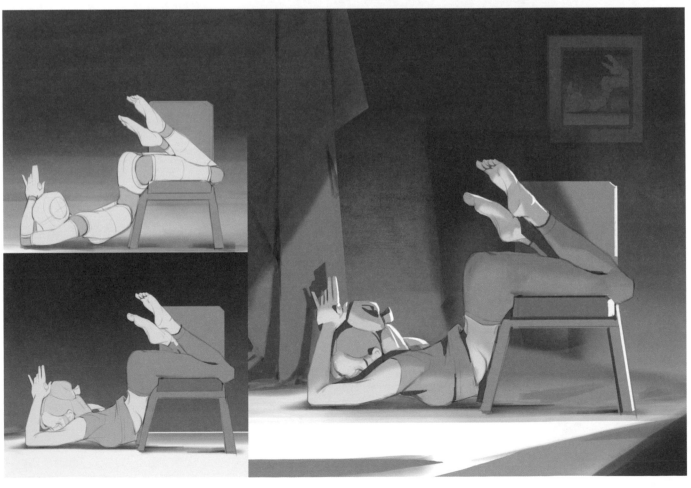

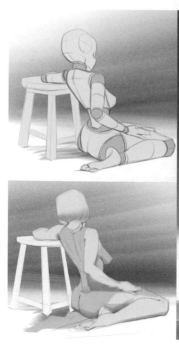
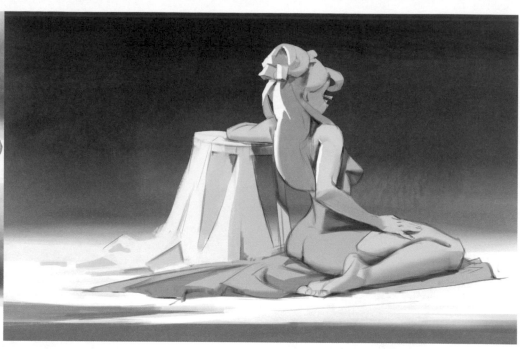

不同光源下的人體光影表現

　　學習了上一小節的知識後，大家對光影塑造已經有了一定的理解。如下圖，我們根據受光方向的不同對人體光影進行深入分析，以進一步掌握不同方向的光源對人體光影效果產生的影響。

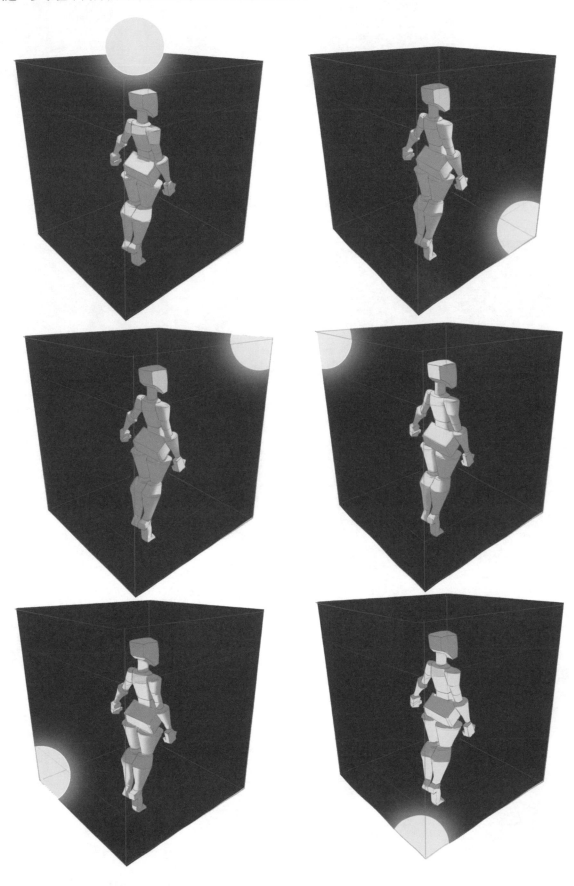

接下來，我們可以在結構關節人的基礎上設定一個光源方向，然後對其進行受光分析。

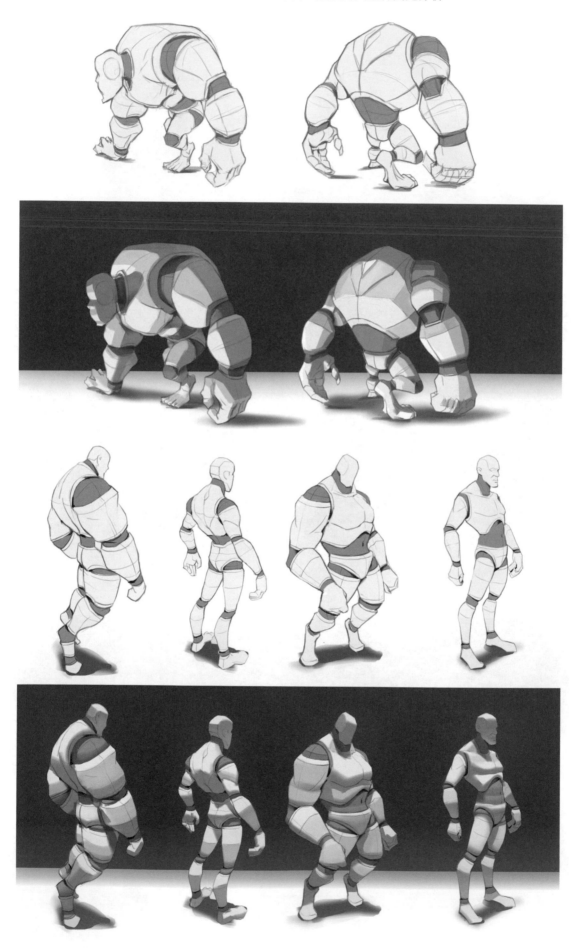

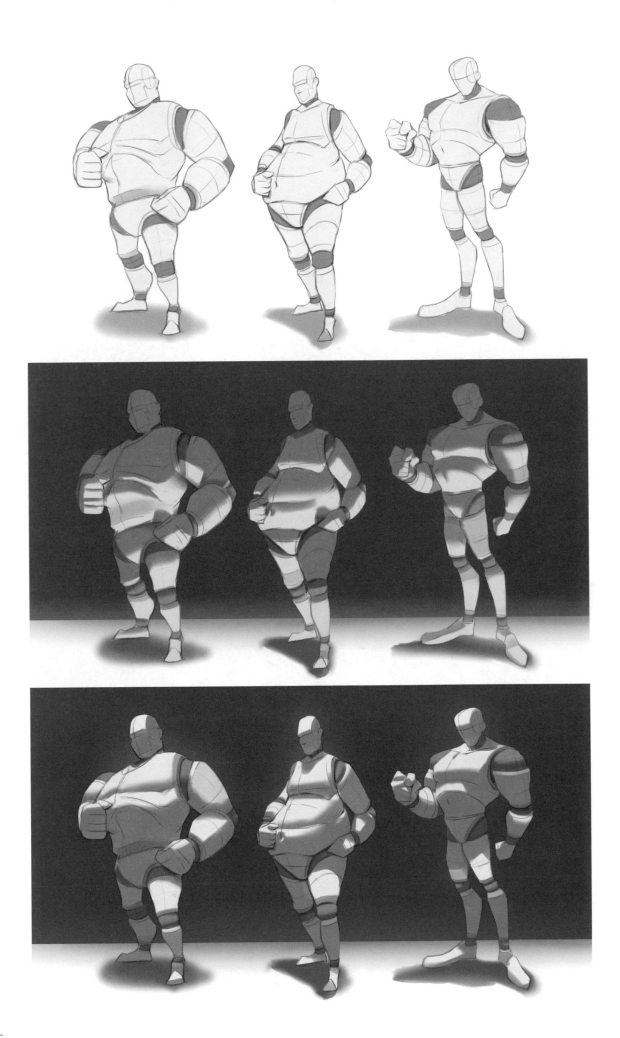

同一結構關節人和人物形體在不同光源方向下所呈現的光影效果如下。

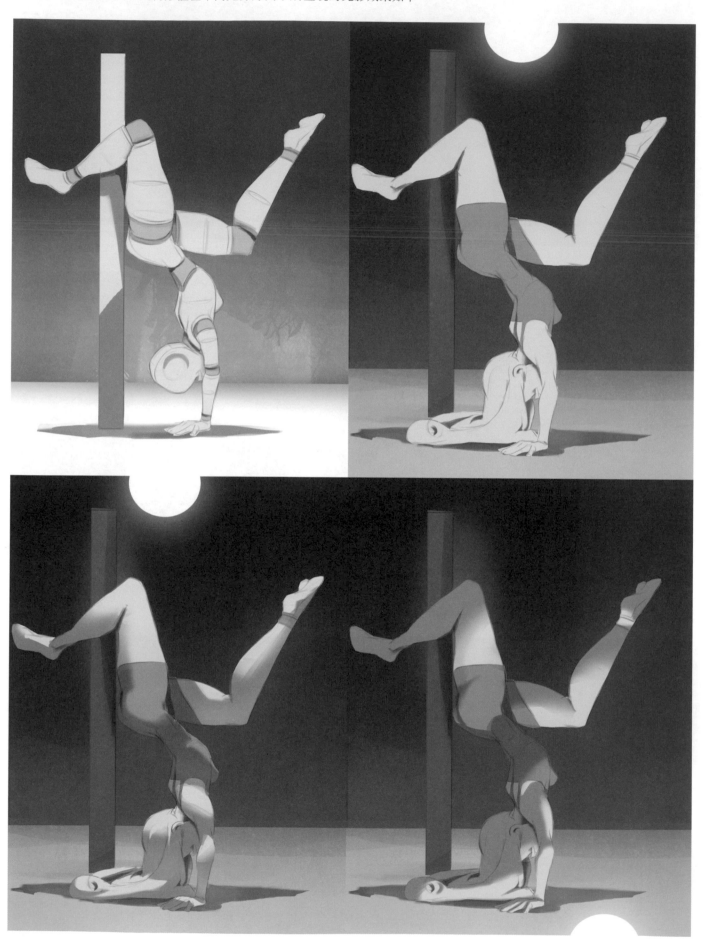

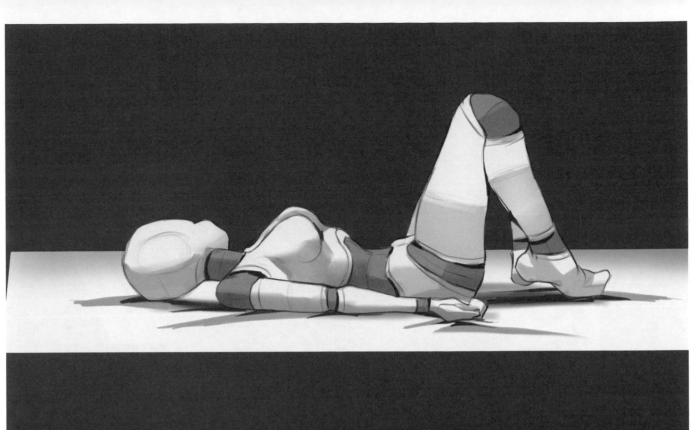

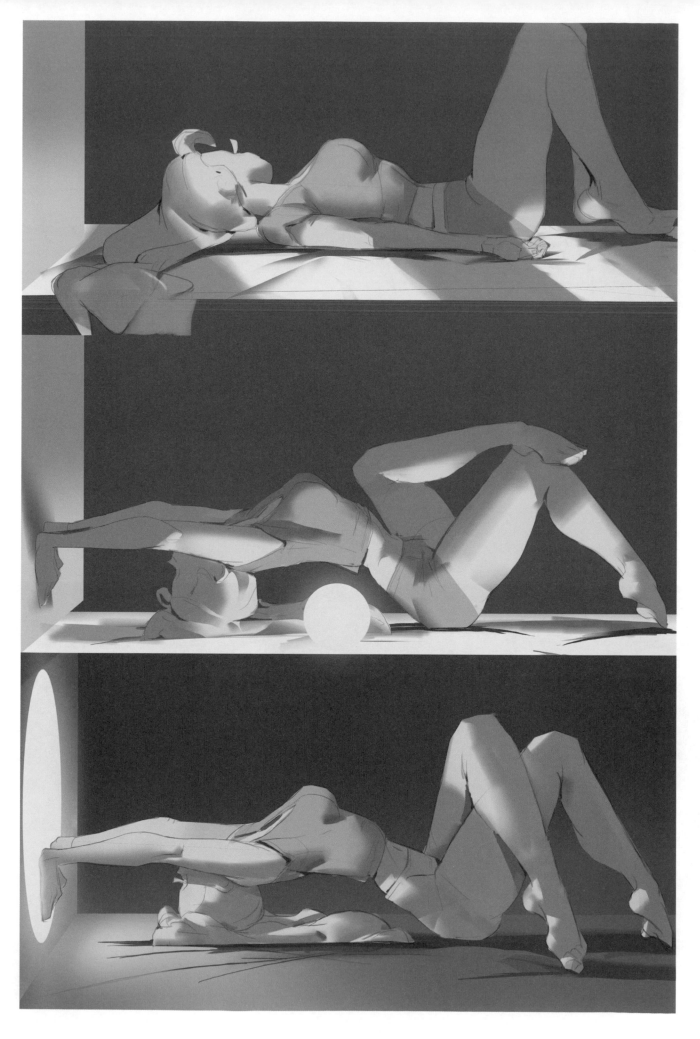

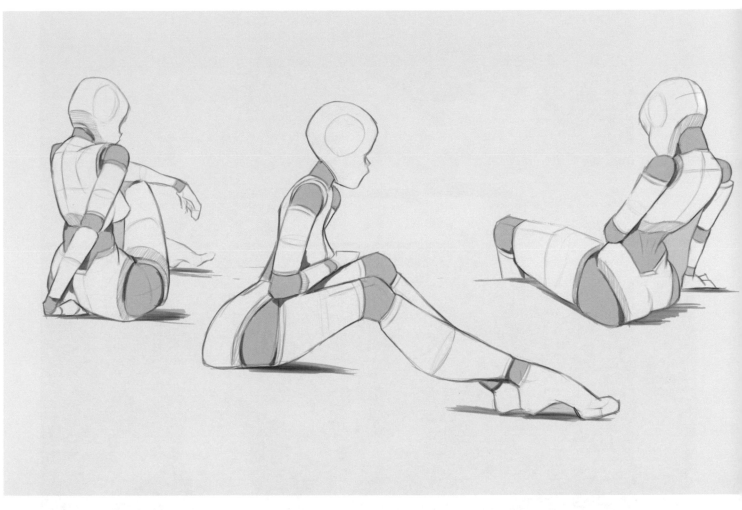

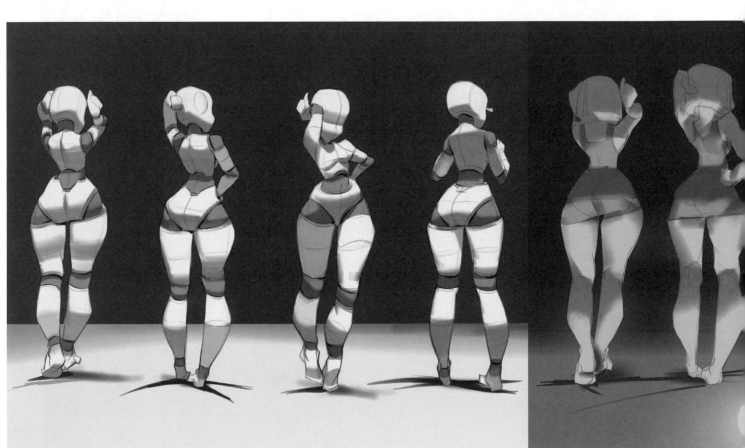

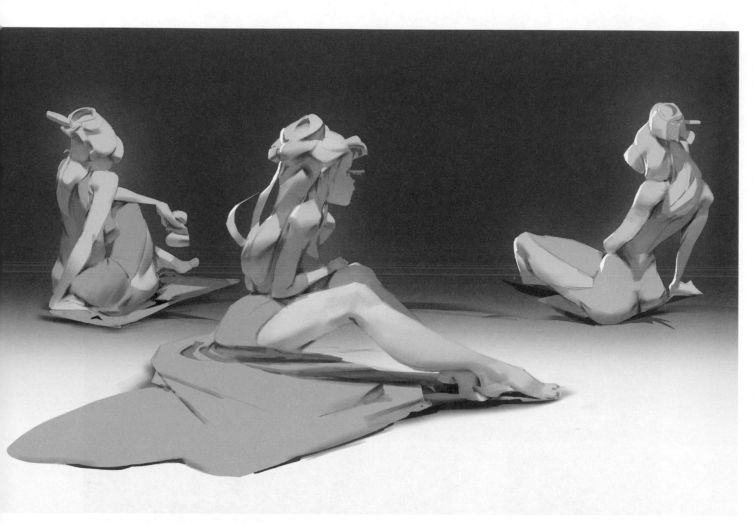

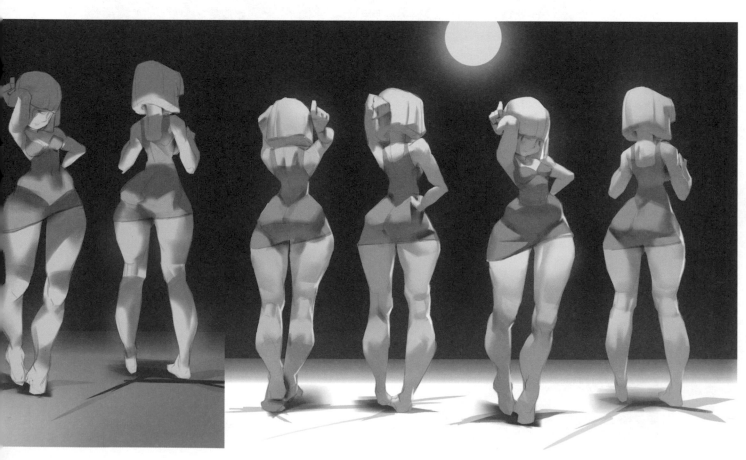

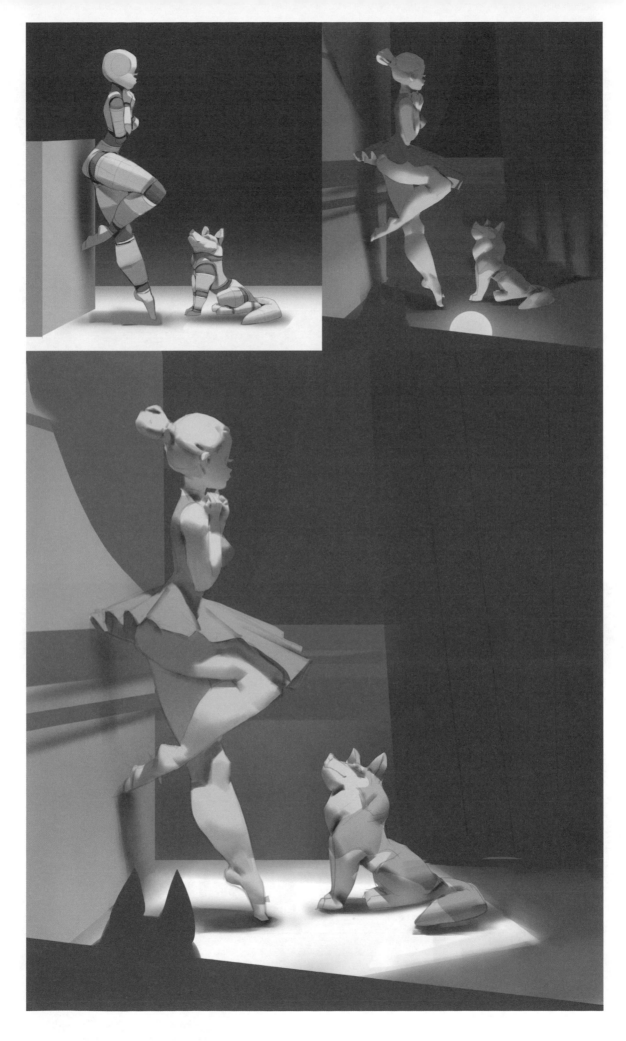

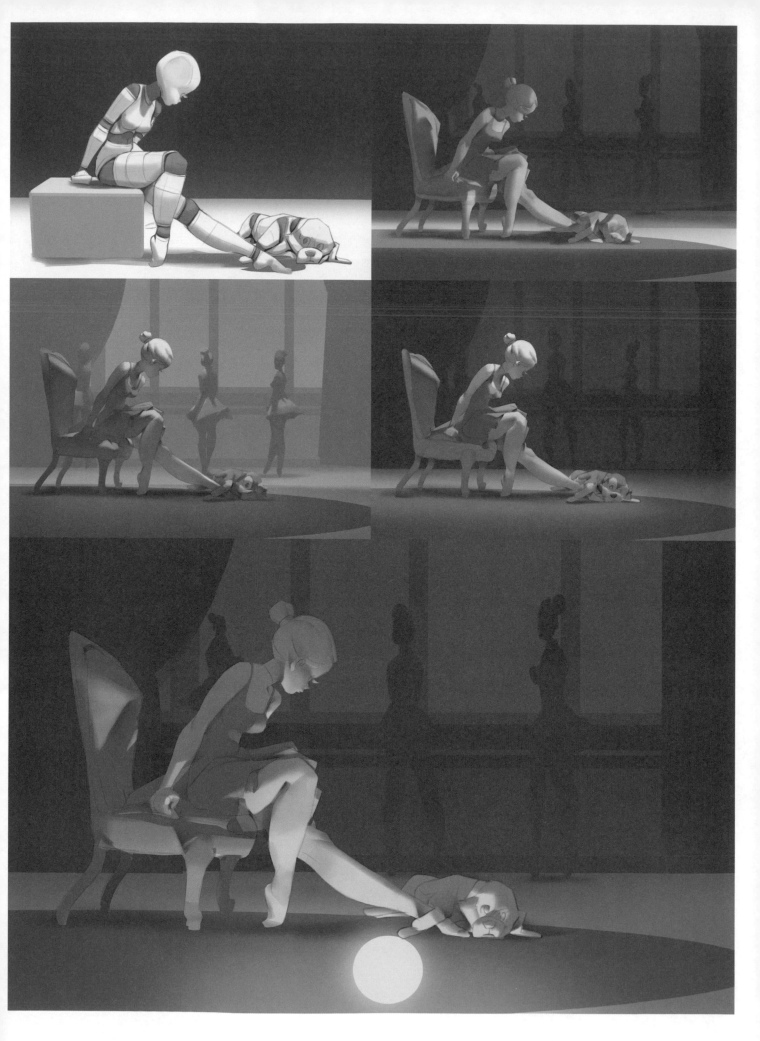

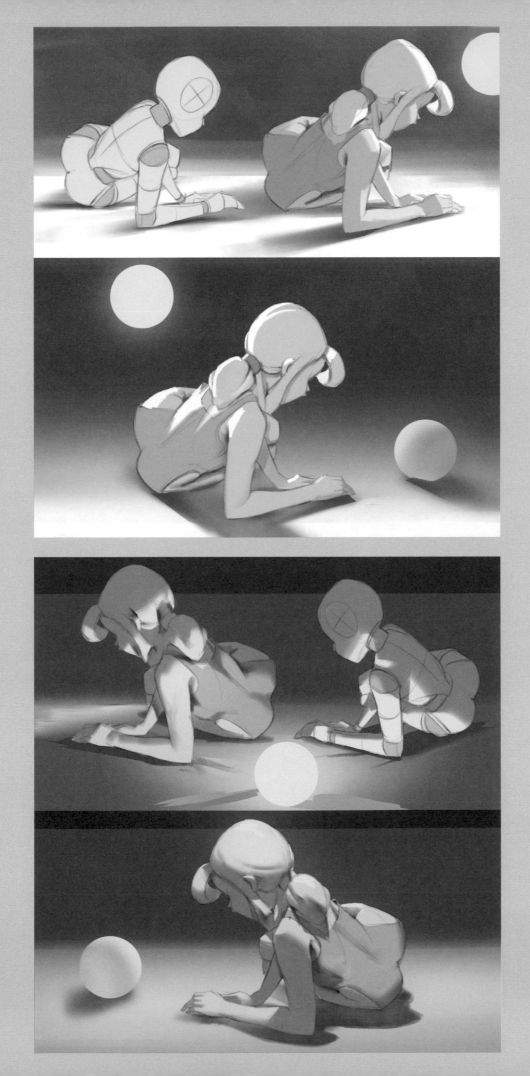

03 光影的實力表現與分析

在實際繪畫中，我們要習慣將所學知識貫穿自己的繪畫流程中，養成良好的繪畫習慣，並繪製出準確的光影人體造型。
同時，根據所畫人物、風格等的不同，在實際繪畫過程中需要對繪畫步驟進行細微調整。
　以下 3 個案例示範光影塑造的流程，供大家參考學習。

唐宮夜宴光影造型

01 繪製線稿，確保每個人物造型美觀並歸納出塊面結構。

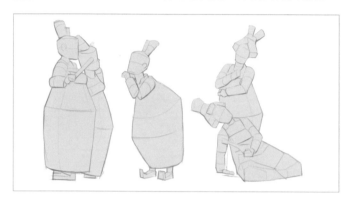

02 分析並確定出明暗區域，確保暗部形狀整體統一。

03 根據步驟01歸納出的塊面結構，在暗部區域區分出灰面。

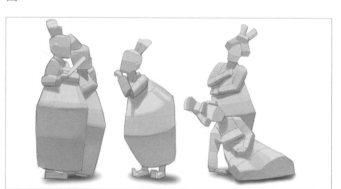

04 畫出暗部的閉塞區域。

05 為人體添加更加細小的結構，豐富畫面細節。

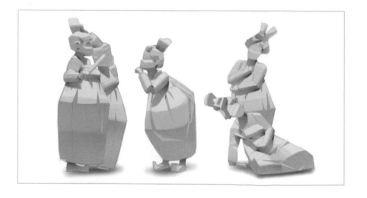

06 給畫面添加背景，過渡處細化處理，保證畫面暗部統一完整。

07 進一步深入刻畫細節。

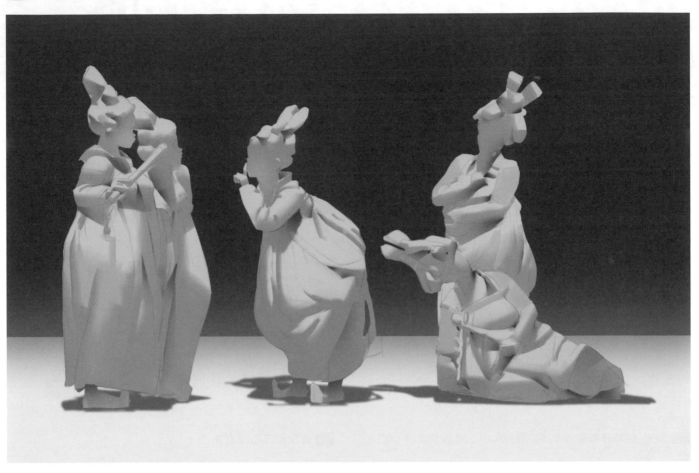

08 疊色，細化出圖。

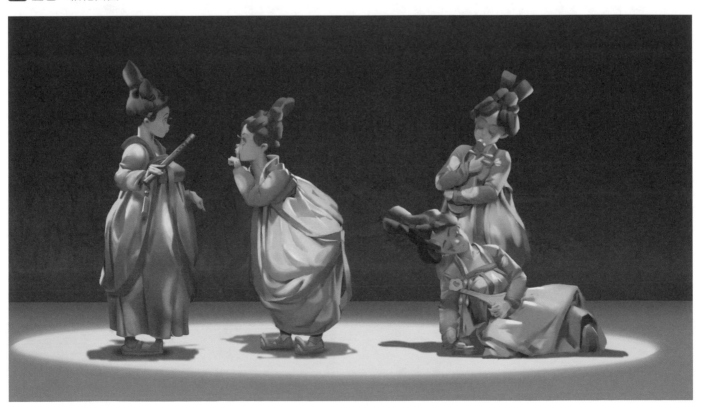

粉色少女光影造型

01 繪製人物線稿，確定人物的基本造型。

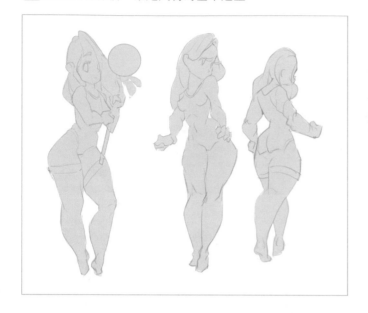

02 在人物線稿的基礎上繪製光影。

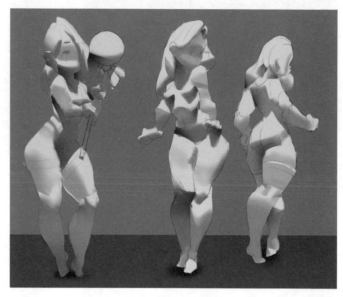

03 繪製人物表情線稿。

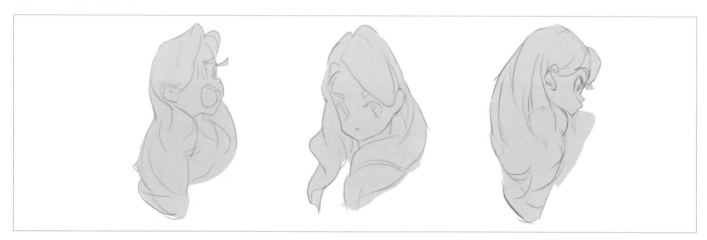

04 為人物添加光影。

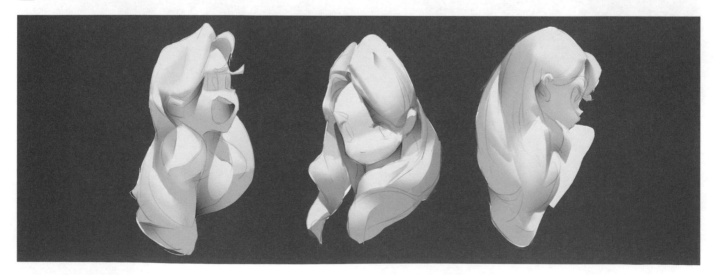

05 為人物表情疊色。

06 為人物動態疊色。

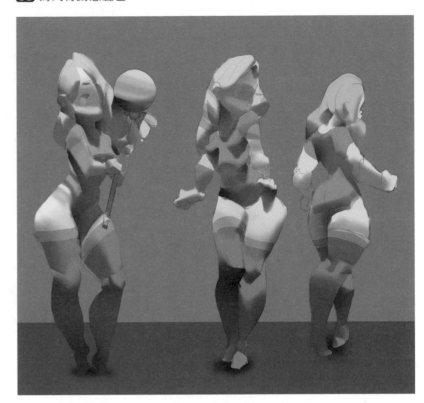

07 整體調整，細化出圖。

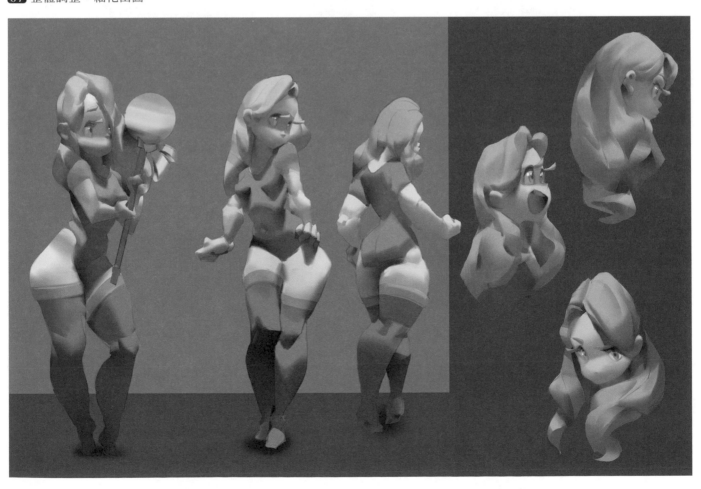

仰面女生光影造型

01 繪製線稿,確定人物的基本造型。

02 根據光源方向大致概括出人體的明暗關係(此階段的明暗概括只需要表現兩種色階,不宜太複雜,否則將會影響我們對畫面的整體控制,從而導致後期很難合理處理畫面)。

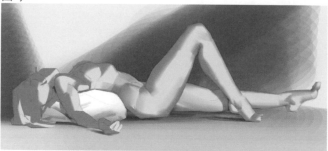

03 繼續深入刻畫,對人體中不同材質(如頭髮、衣服等部分)的色調進行區分。

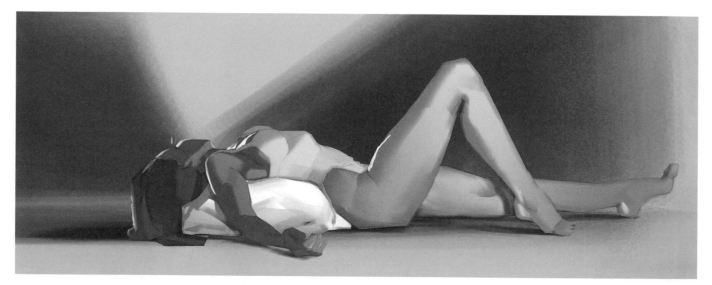

04 細化畫面,表現出更細微的結構。統一調整畫面,完成造型塑造。

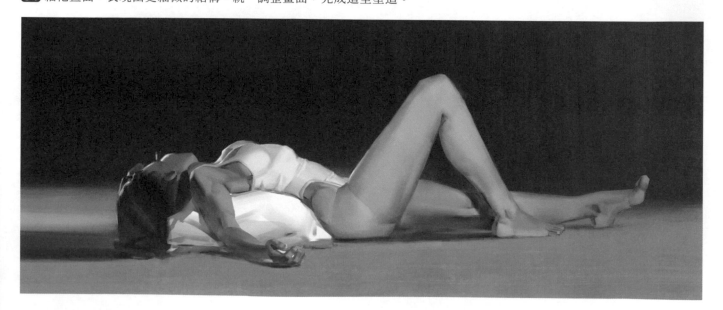

根據照片繪製一組人體光影塑造練習。

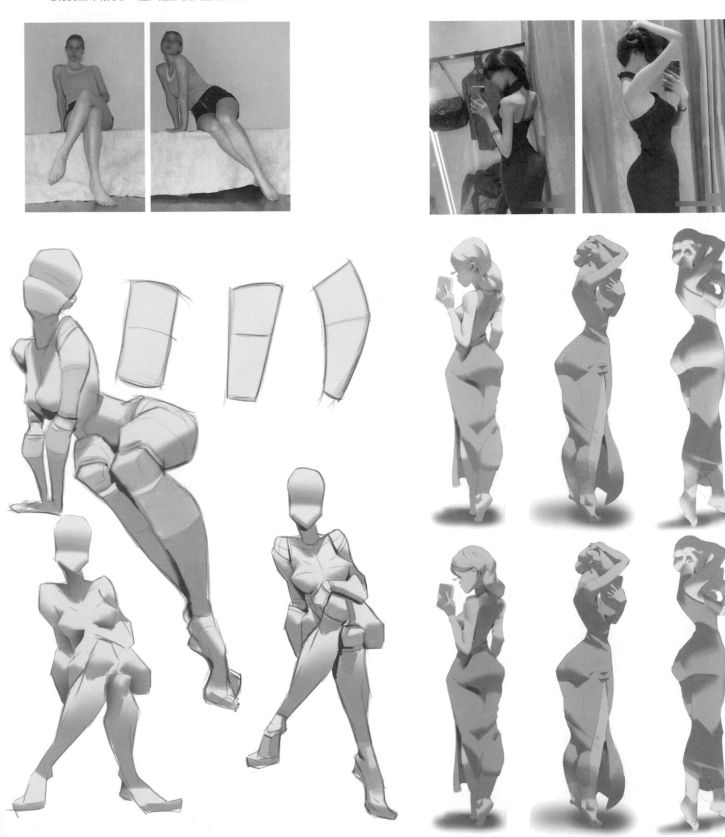

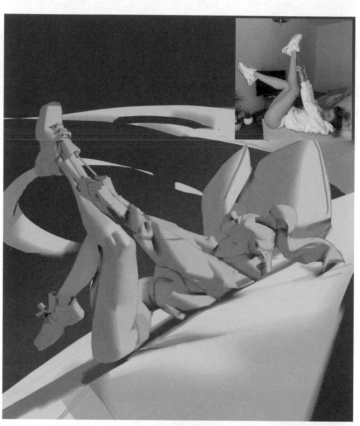

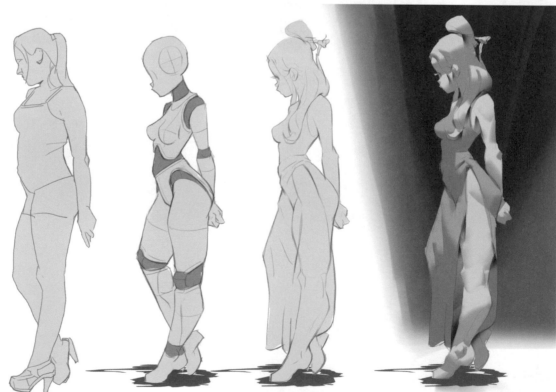

繪製一組頂光環境下的人體光影塑造練習。

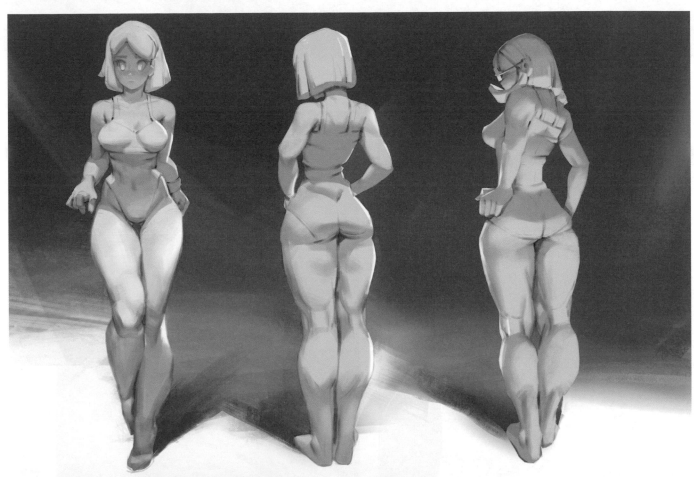

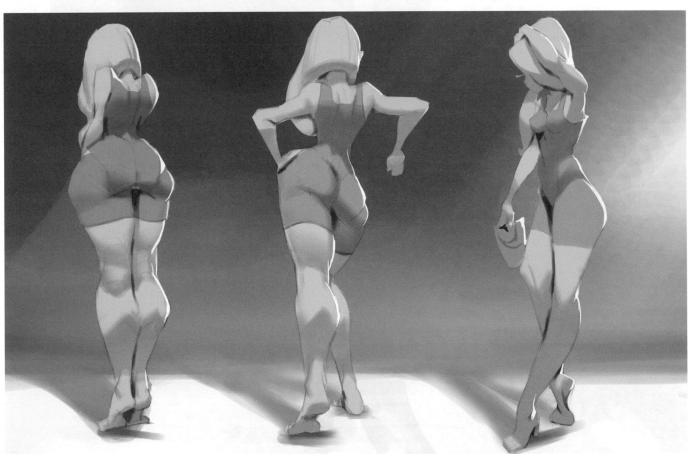

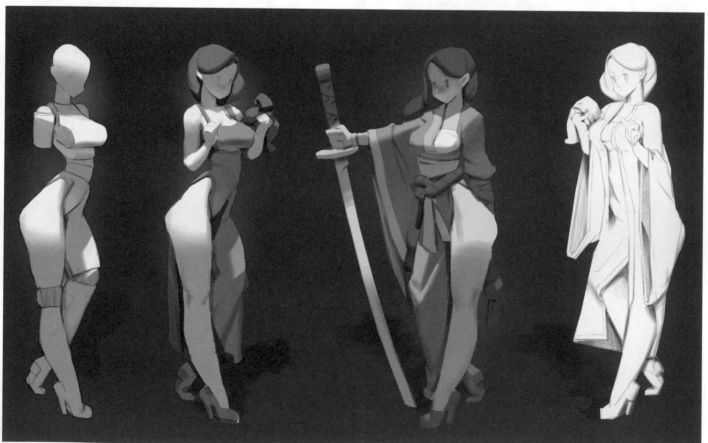

繪製一組多角度人體的光影變換練習。

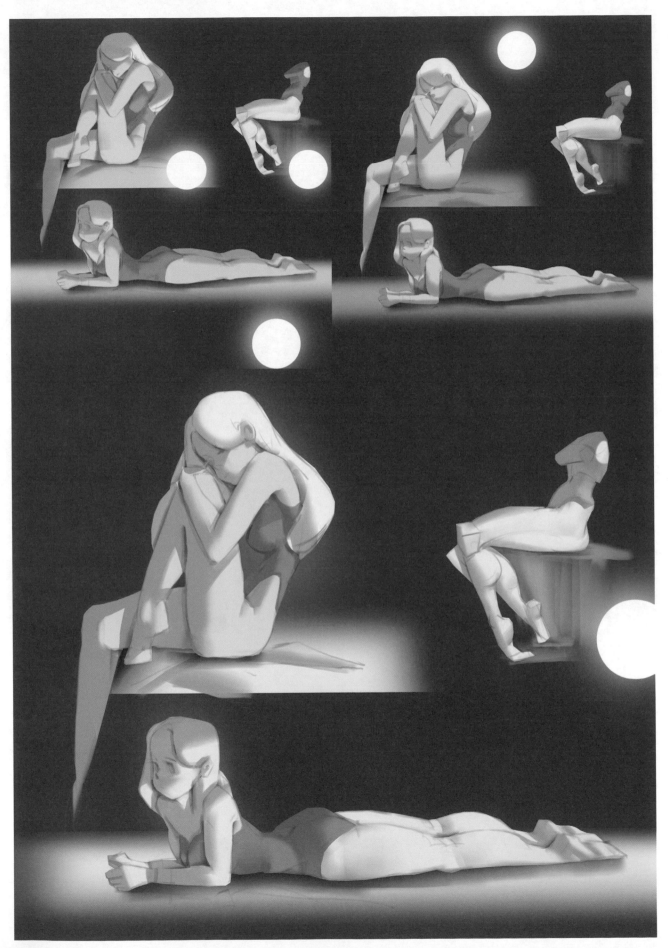

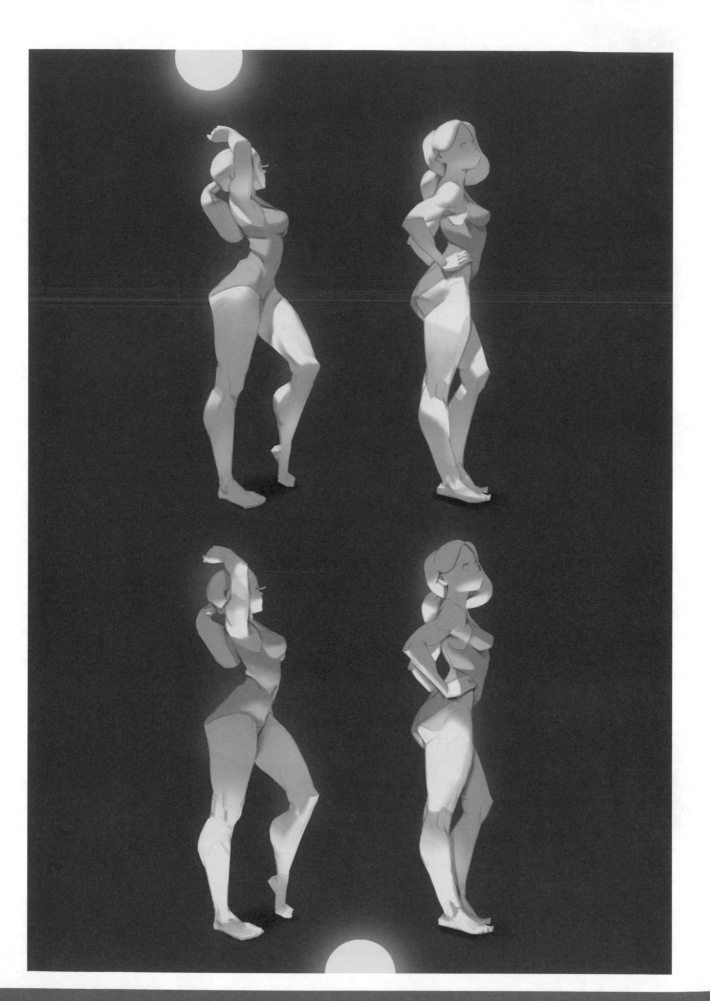

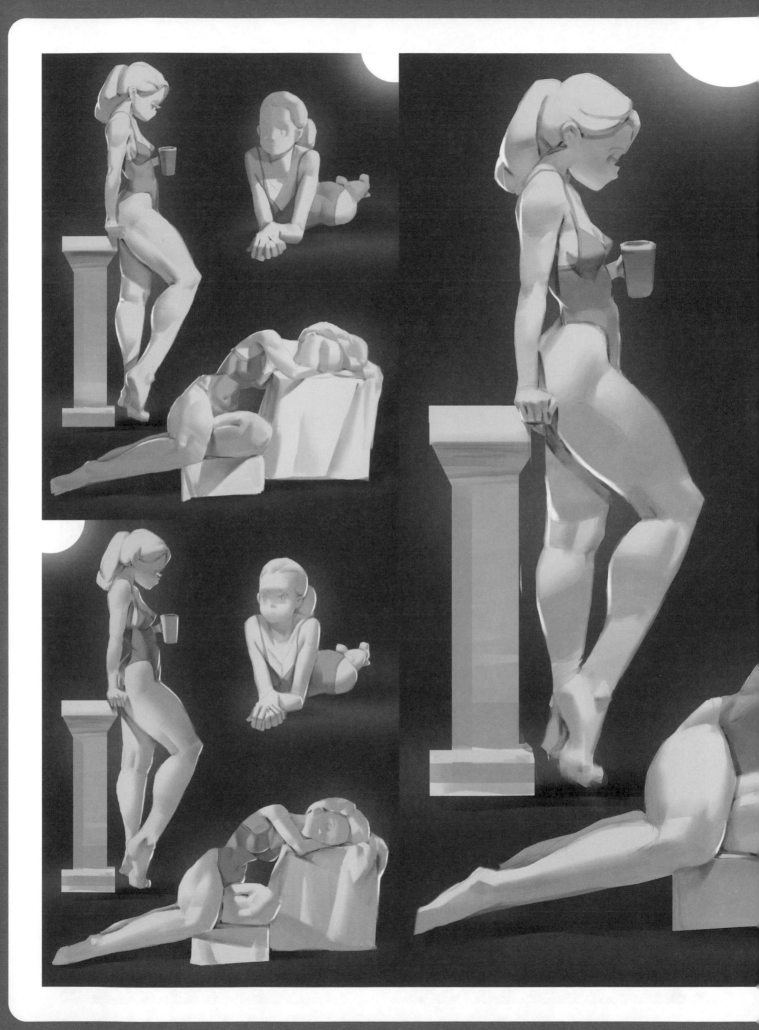

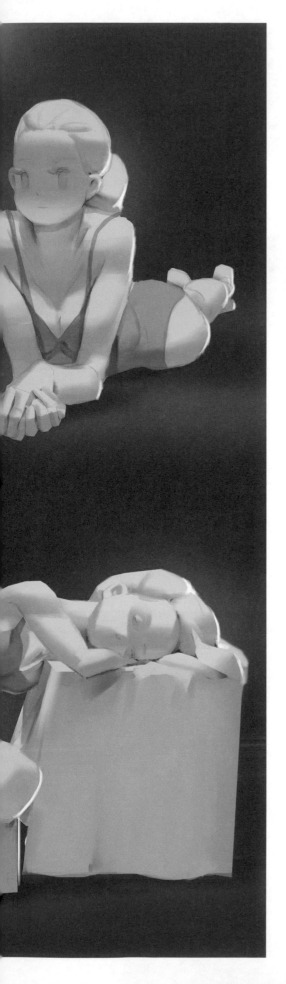
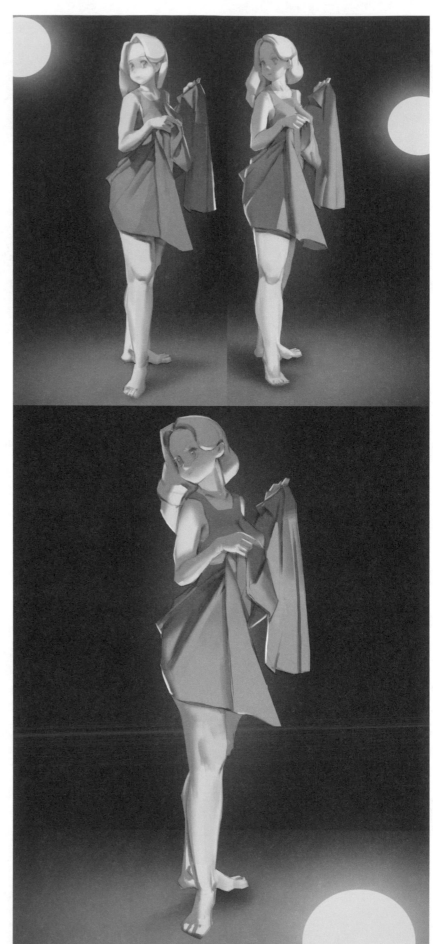

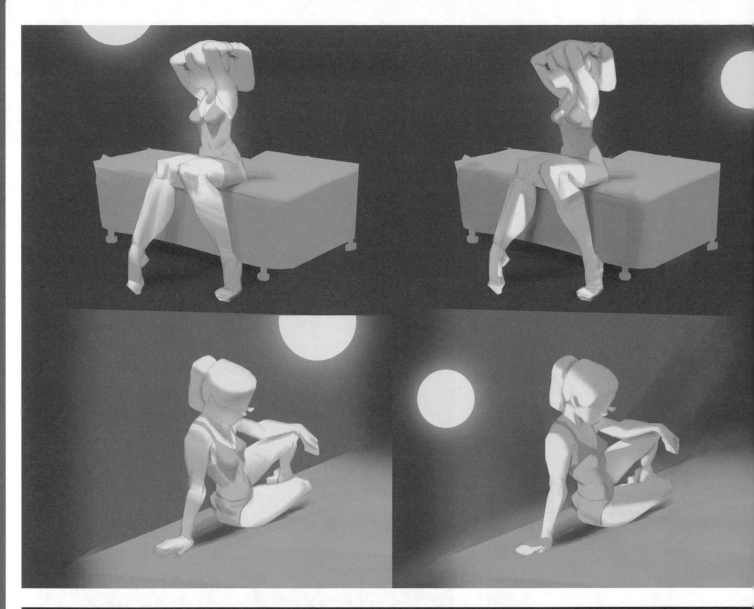
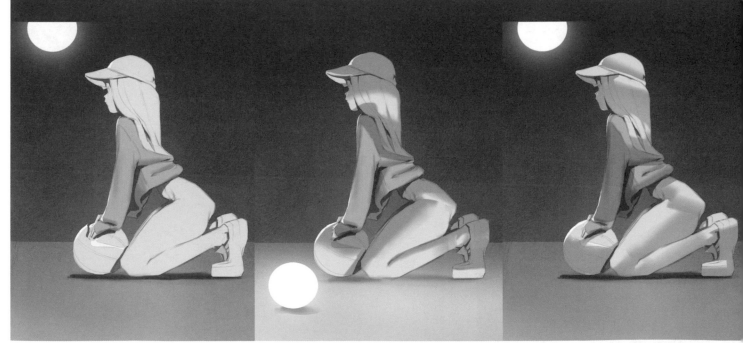

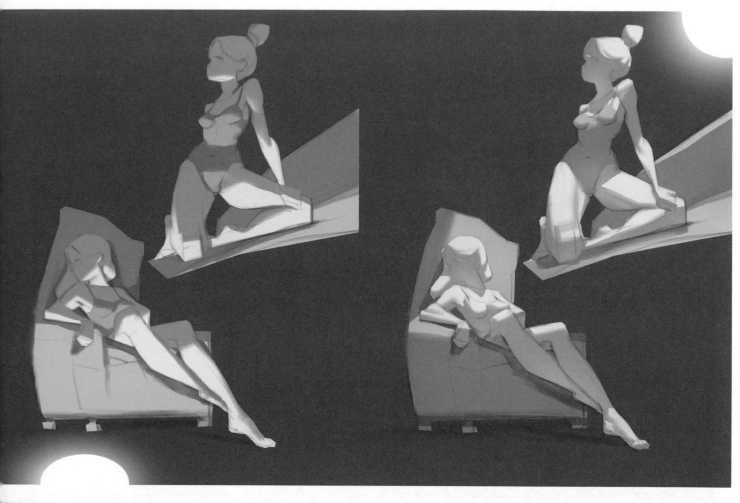

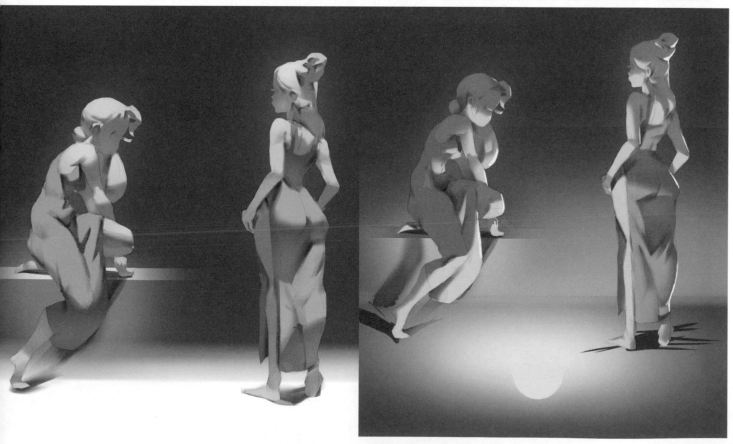

繪製一組動漫形象的光影塑造練習。

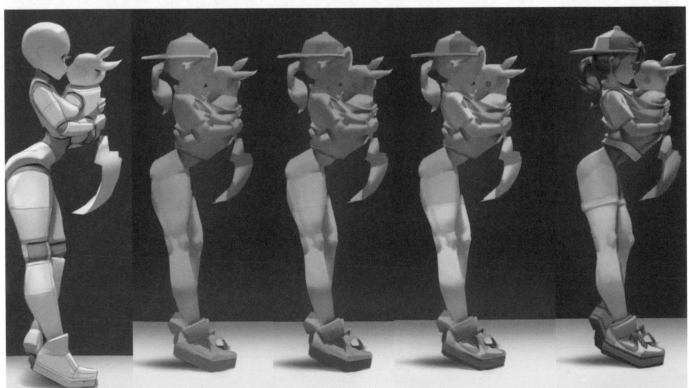

繪製一組舞蹈動作的人體光影練習。

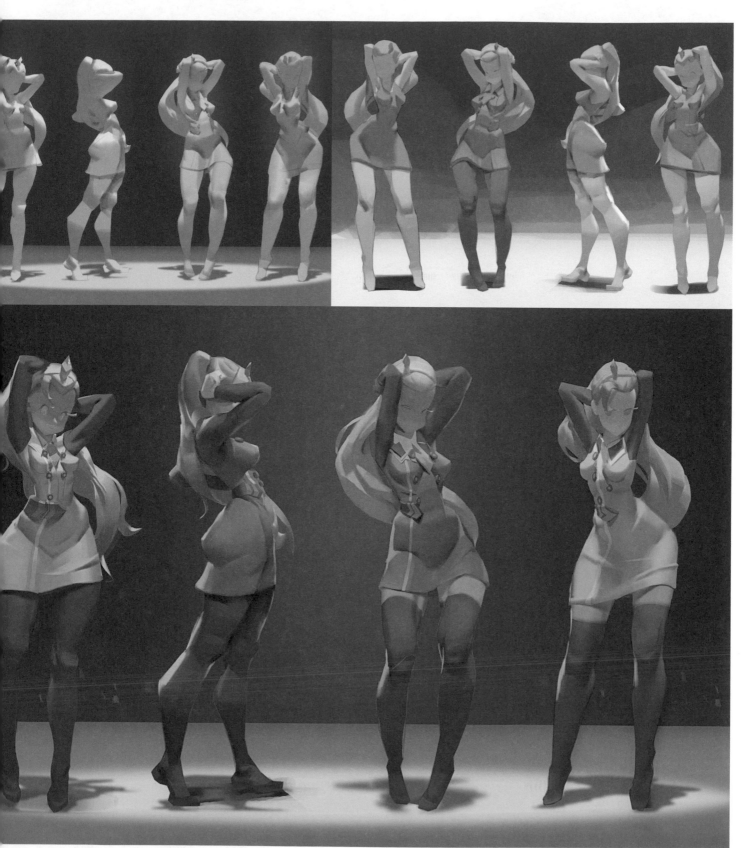

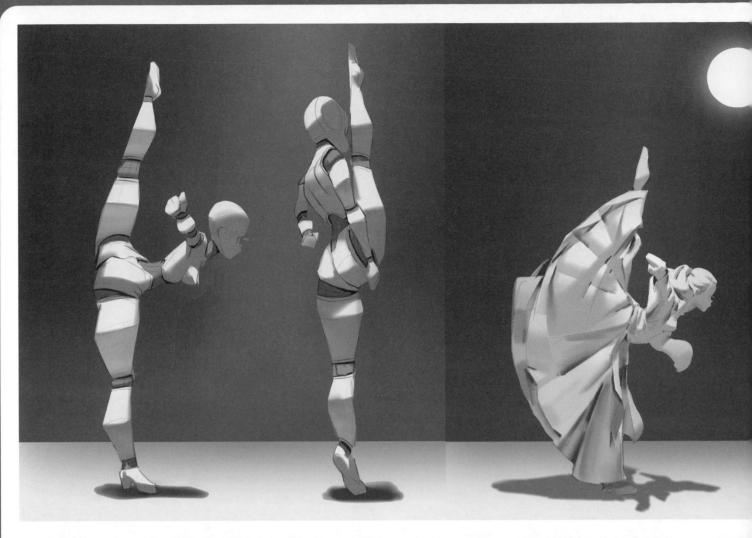

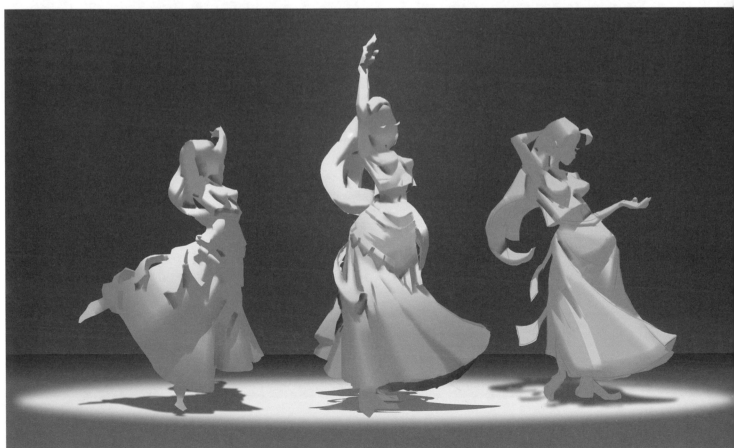

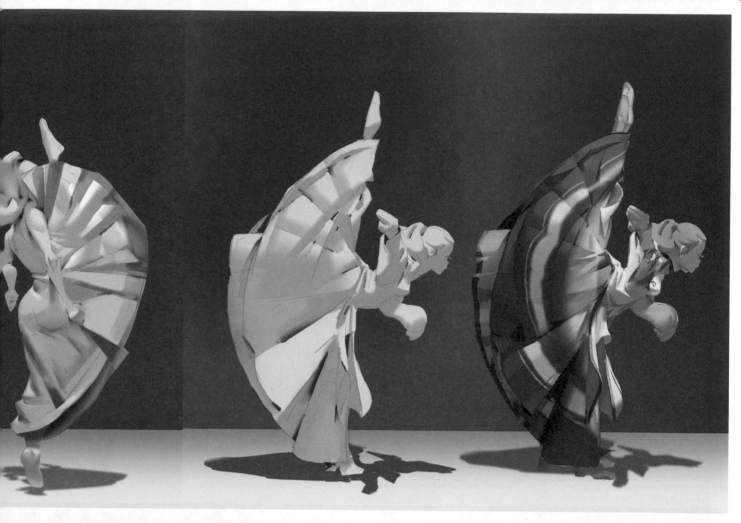

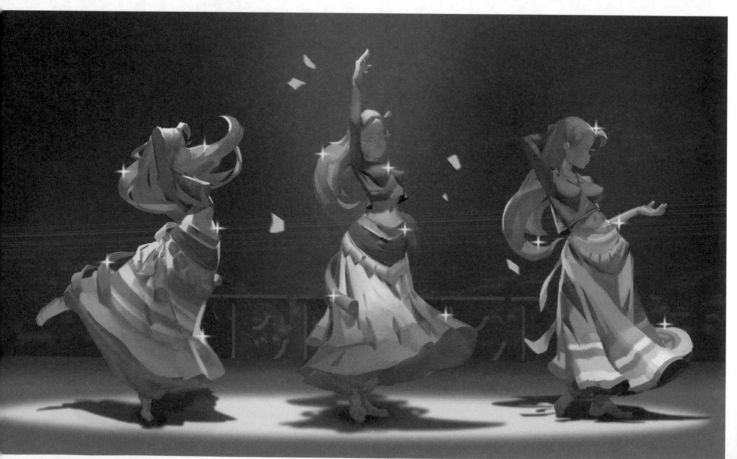

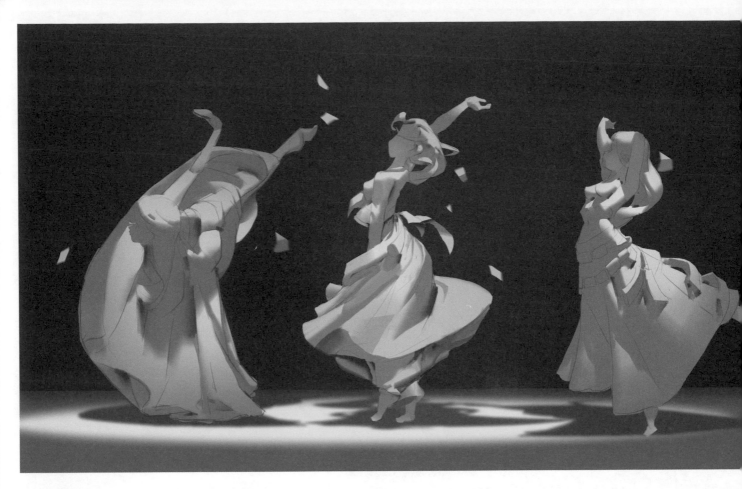

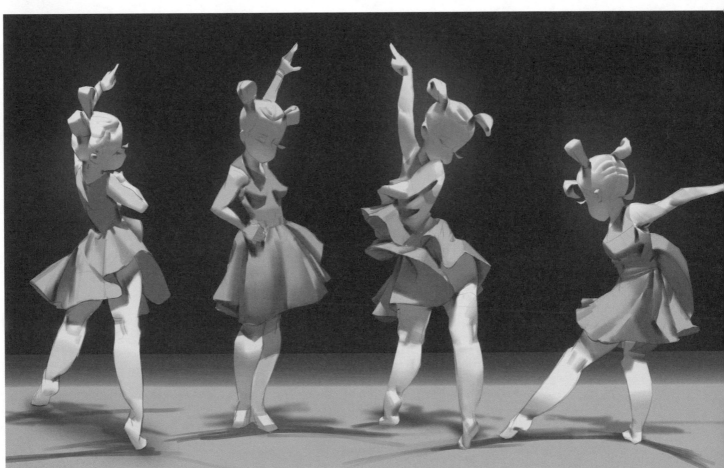

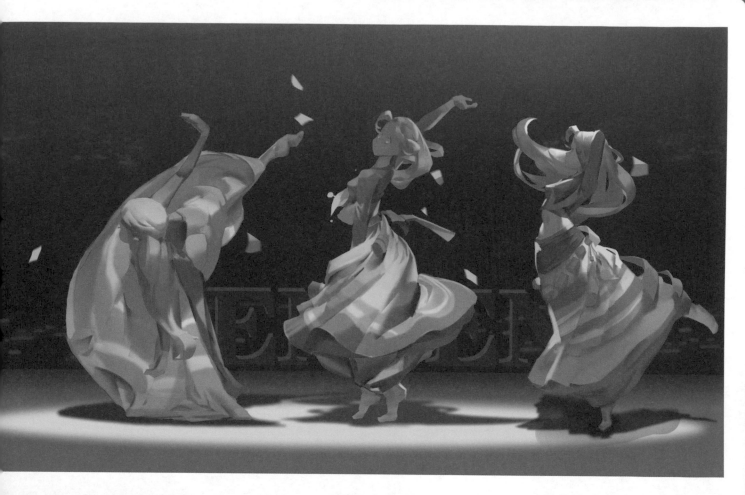

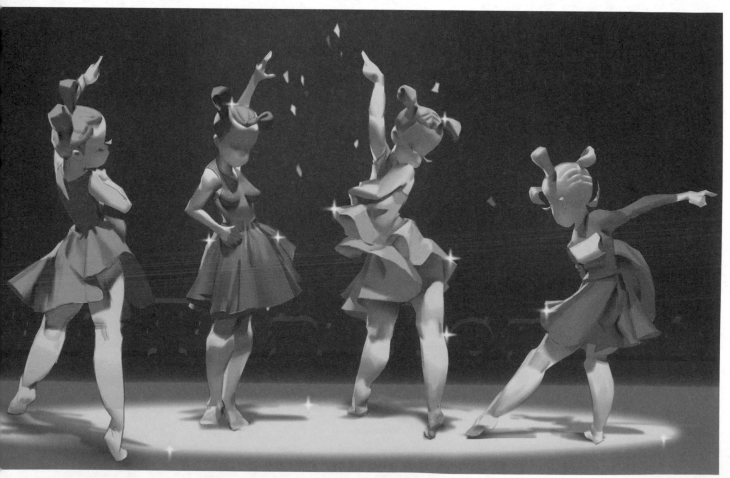

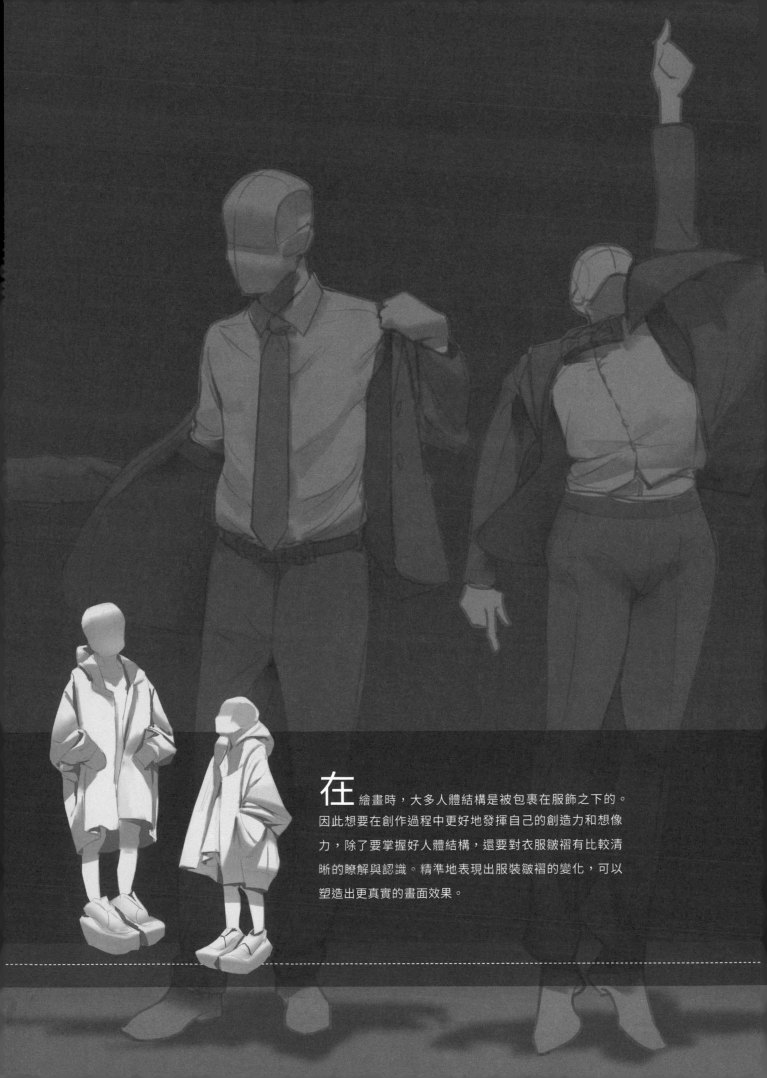

在繪畫時，大多人體結構是被包裹在服飾之下的。因此想要在創作過程中更好地發揮自己的創造力和想像力，除了要掌握好人體結構，還要對衣服皺褶有比較清晰的瞭解與認識。精準地表現出服裝皺褶的變化，可以塑造出更真實的畫面效果。

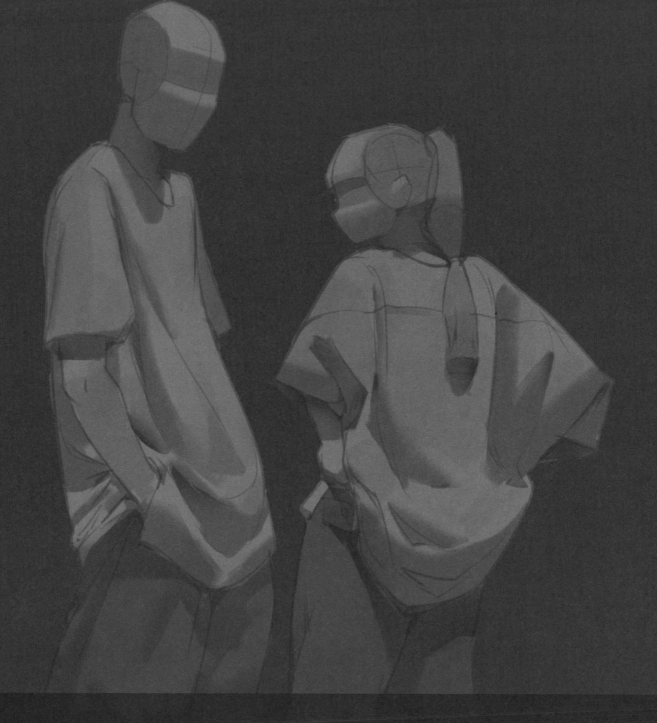

第 9 章 **衣褶**訓練

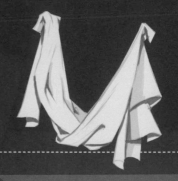

01 衣褶的形成

衣服褶皺是由人體運動、人體的結構，以及受風和重力等多重因素影響而形成的。

重力因素

布料本身是沒有特定造型的，但在重力的作用下會形成不同的褶皺。把布放在正方體、圓柱體、圓球之上，就會產生特定造型的褶皺，示意如下。

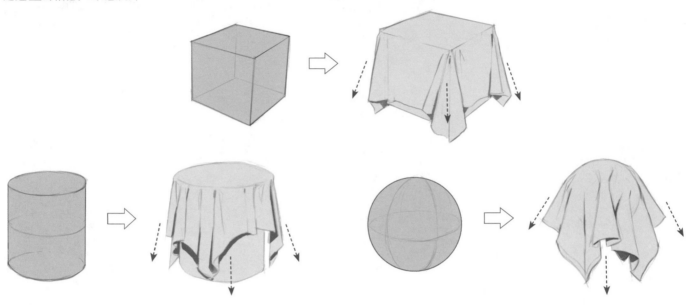

用一個或多個釘子把布固定在牆面上，呈現出的效果示意如下。

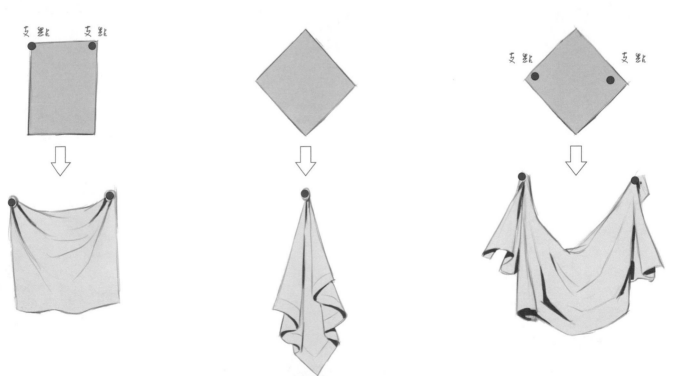

透過仔細觀察我們會發現，固定釘子的數量和釘子間的距離不同，布的形態變化也不一樣，距離釘子越遠的布料部分的褶皺越鬆弛。

此外，在一些 3D 軟體演算法中有一個權重的概念。那就是越靠近釘點，軟體形狀受影響越大，從而形狀起伏越明顯。越遠離釘點，軟體形狀受影響越小，直至消失。

下圖所示為受釘點權重影響，布的顏色變化情況。

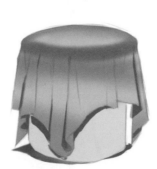
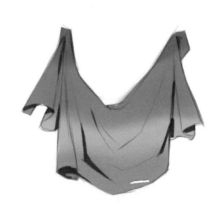

下圖所示為多個支點作用下布料的形態變化示意圖。　　　　　手拉裙子時，就會呈現由 3 個支點撐起的褶皺形式。

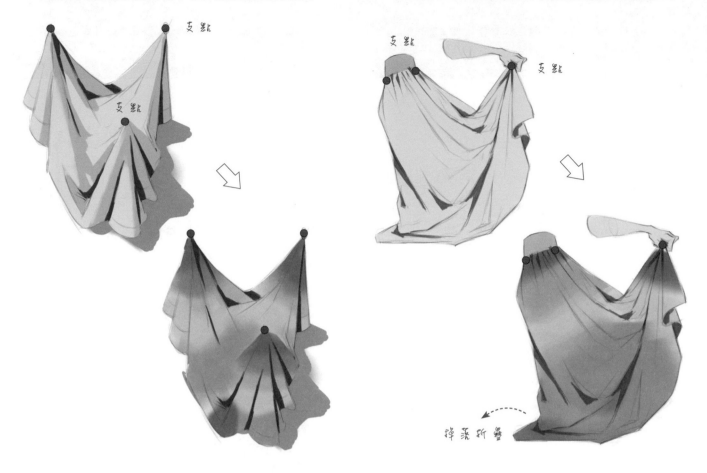

支點

支點

支點

支點

支點

掉柔折疊

外部擠壓

在衣服布料沒有外部壓力的情況下，其形態一般是很規矩的。在衣服布料有壓力作用的情況下，就會呈現出不同形態的褶皺。

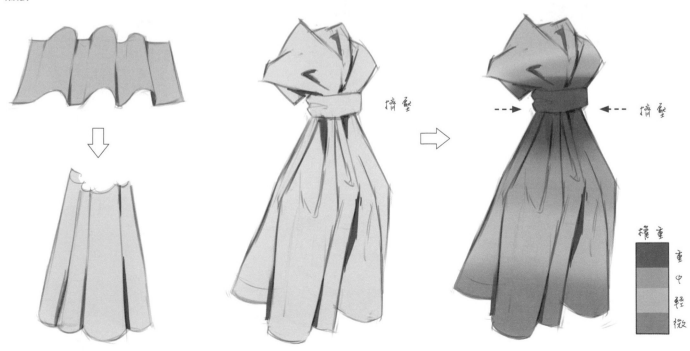

擠壓

擠壓

擠壓

嚴重

重

中

輕

微

02 常見的衣褶形式

前面講解了衣服布料因為支撐點和壓力的變化，會產生不同形式的皺褶。接下來，我們就來梳理分析一下不同形態的褶皺。

我們可以將衣褶分解成垂落型、管狀、螺旋型、兜布型、"之"字形、半搭扣型等多種形式。

垂落型

垂落型衣褶主要是因為衣服布料脫離支撐點後受到重力影響而有韻律地扭轉向下直至邊緣而產生的，常見於靜止的長裙裙襬處。

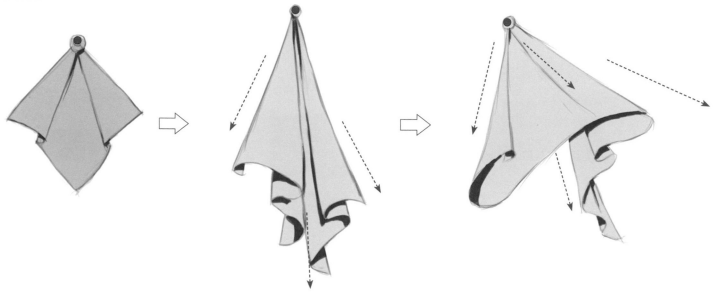

我們可以先畫出衣褶的基本形狀和趨勢，再根據其曲線對應連接到支撐點上，以表現出完整的衣褶。

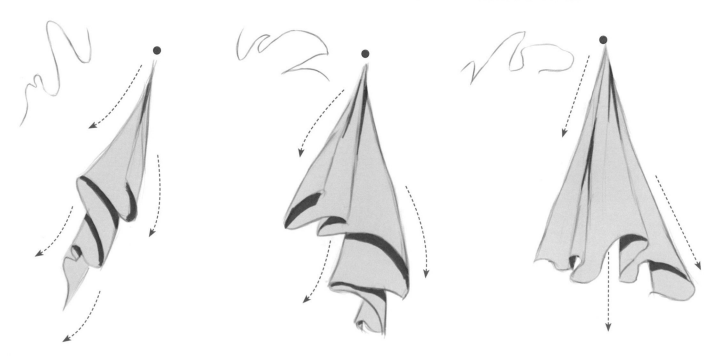

管狀

　　管狀褶皺算是垂落型皺褶下的一種形式，是因布料被單點懸掛後其餘部分受到重力下拉垂落而形成的。這種皺褶的形態像一個圓錐體，圓錐的頂點就是懸掛衣服的支撐點。

　　下圖為管狀褶皺的結構剖面圖和受到擠壓後的效果示意圖。

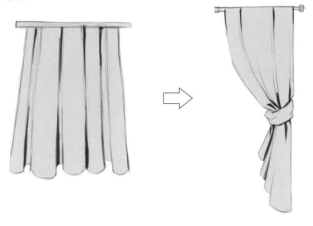

管狀褶皺一般出現在長裙下襬或腰帶繫紮周圍。

螺旋型

　　當布料纏繞在圓柱體上產生壓縮和扭曲時會形成螺旋型褶皺，這些褶皺會從支撐物向外發散，通常出現在被布料包裹的彎曲的關節處，如肘部等位置。

　　與半封鎖式褶皺不同，螺旋型褶皺不是一邊壓縮一邊拉伸，而是圍繞圓筒均勻地壓縮，而且壓縮幅度很大，以至於產生了貫通褶皺。

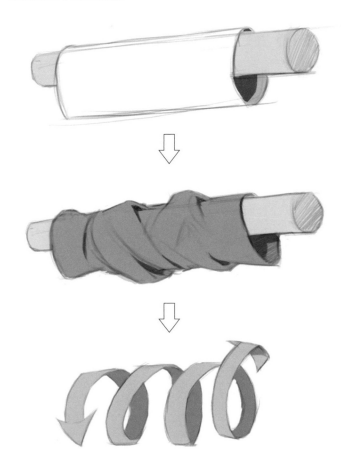

螺旋型褶皺的結構示意如下。

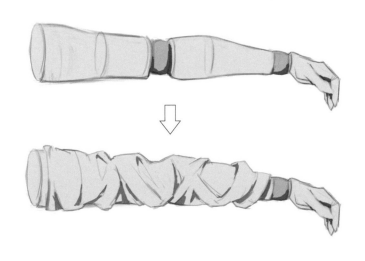

兜布型

 兜布型褶皺就是一塊布的兩端被固定住,且有一定的距離,其餘部分受到重力影響而下垂,這樣會產生幾組"V"字形的褶皺,越往下褶皺越鬆散。

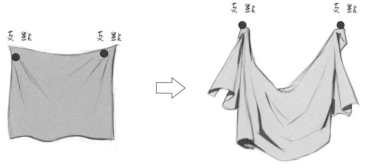




兜布型褶皺在不同支點位置時的效果及側面效果示意如下。

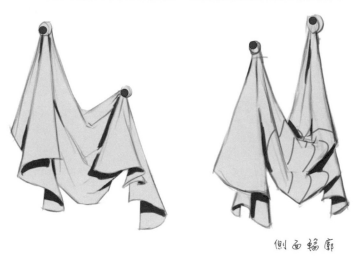

側面輪廓




兜布型褶皺和掉落折疊褶皺的組合效果示意如下。

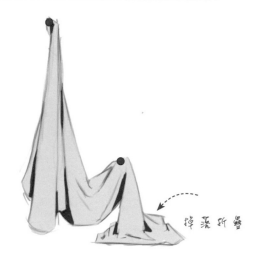

掉落折疊




 人披披肩時會呈現出非常典型的兜布型褶皺。下圖筆者用顏色標註了披肩因為受權重支點影響而產生變化的兜布型褶皺。

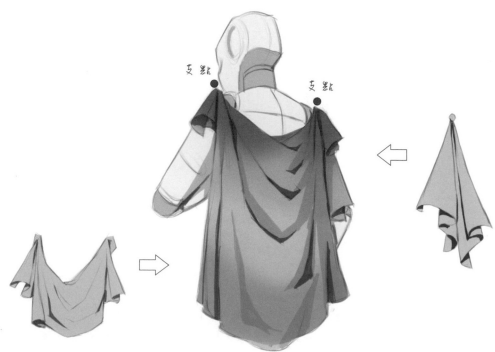

"之"字形

　　"之"字形褶皺是一種混合型褶皺，布料在受到重力和阻力雙重作用時會產生這種皺褶。這種皺褶常出現在高筒衣領、手腕和褲腿處。

　　下圖所示為"之"字形褶皺的側面效果。

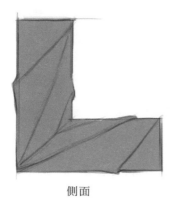

側面

　　"之"字形皺褶的造型結構原理示意如下。

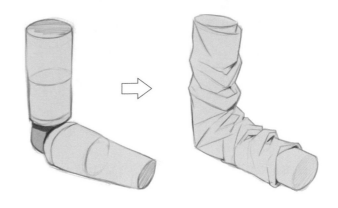

　　在繪畫表現時，越接近手臂彎曲處的布料，其"之"字形結構越密集，根據手臂的上下透視關係，"之"字形結構也會隨著透視而變化。

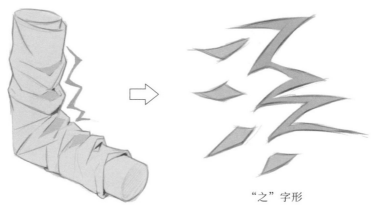

"之"字形

半搭扣型

　　半搭扣型褶皺產生的原理是假設一個物體上面套了一層布，當物體朝一側彎折時，彎折的地方就會產生半封鎖式的半搭扣型褶皺。

　　半搭扣型褶皺常出現在衣物的轉折處，在這個區域布料因為壓力的作用相互折疊，且起皺凸出。

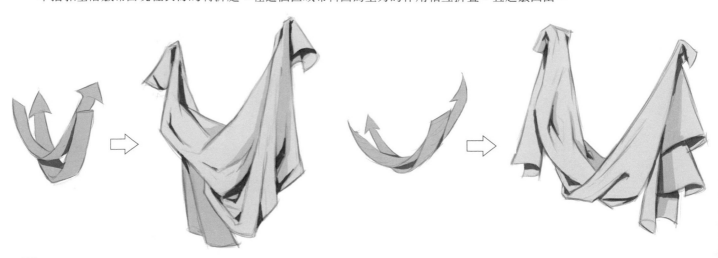

當膝關節彎曲時，腿部會拉扯衣物，膝蓋後側的布料會呈現出較多的凸起褶皺。

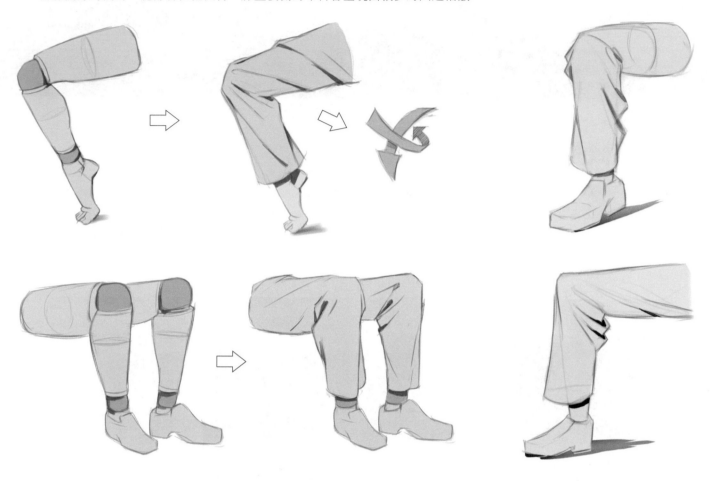

當手臂彎曲時，也會呈現出半搭扣型褶皺。

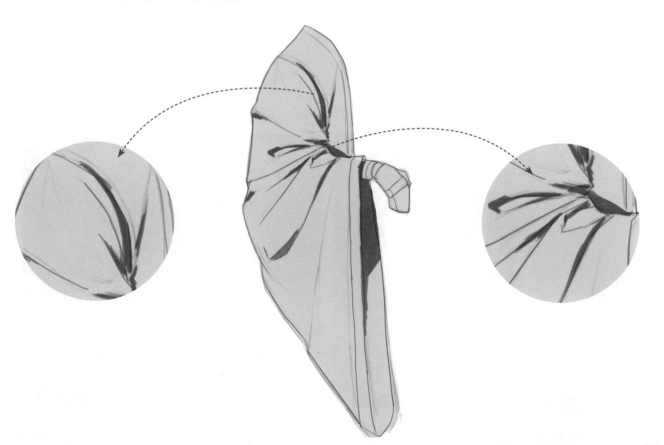

03 衣褶的基本練習

當我們瞭解了前面所講的幾種衣褶後，就可以進行褶皺的綜合表現練習了，一般需要表現出一種或幾種衣褶的形態，過程中最重要的是學會分析受力和簡化衣褶結構。

衣褶的概括練習

我們在對照實物或參考照片練習衣褶時，通常會發現衣褶非常複雜而難以下筆。我們可以按照之前所學的知識把複雜的褶皺結構簡化，再做一定的誇張處理，這樣表現出的褶皺會更加有張力。

以下圖為例，從照片中分析藍色的受力支點，注意每個支點向外發散的褶皺不要超過4條，否則就會顯得凌亂。藍色的受力支點不需要歸納太多，畫出幾個主要且明顯的就可以。將服裝受光面與背光面大致歸納出來，儘量符合亮暗交叉這樣的變化規律，這樣看起來會更加有條理。

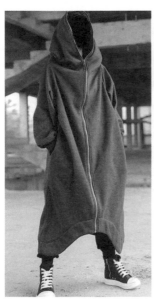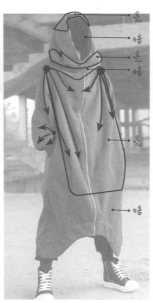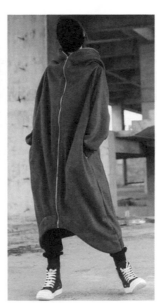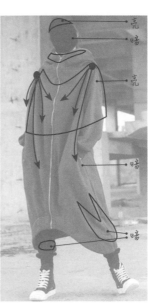

分析後畫出線稿，將完全不受光影響的區域塗黑，並使受光面與背光面之間的過渡自然一些。

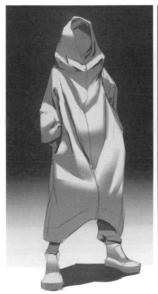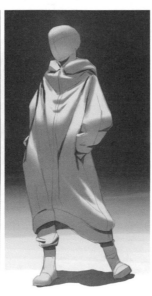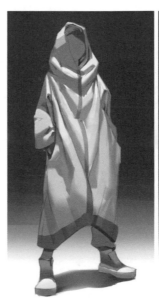

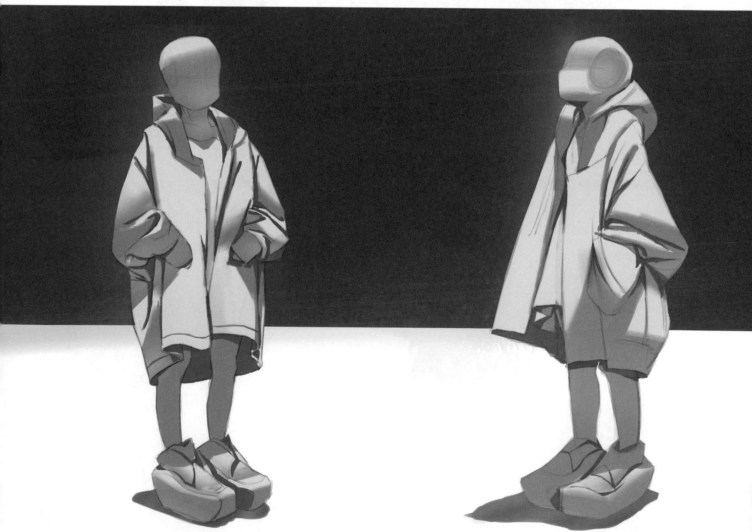

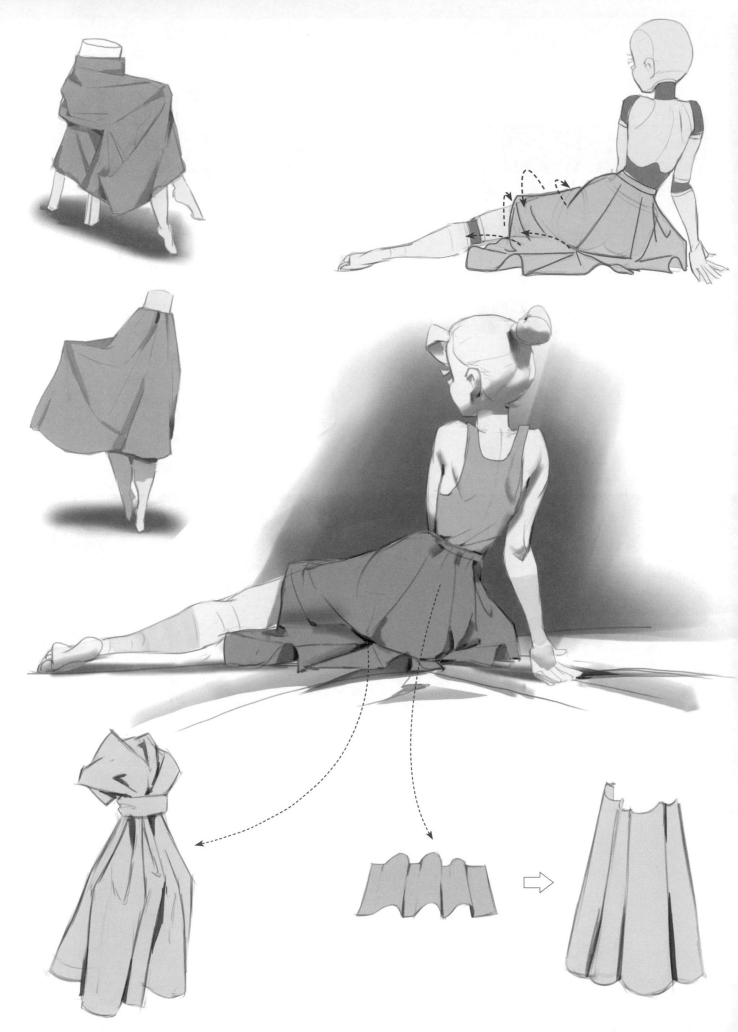

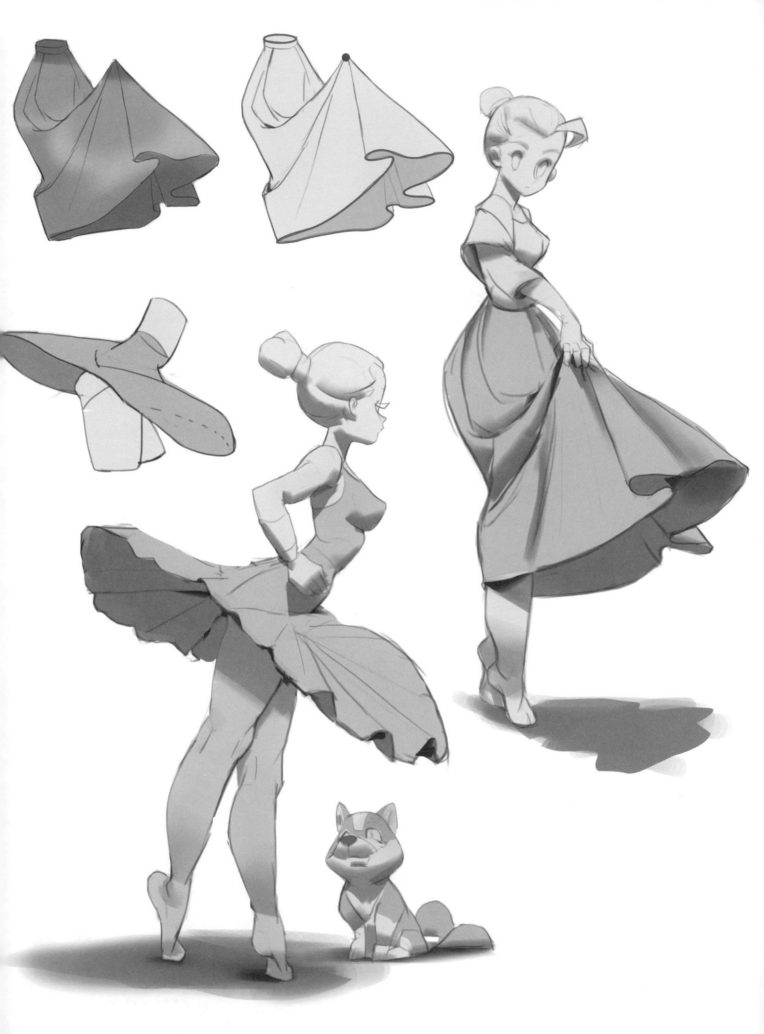

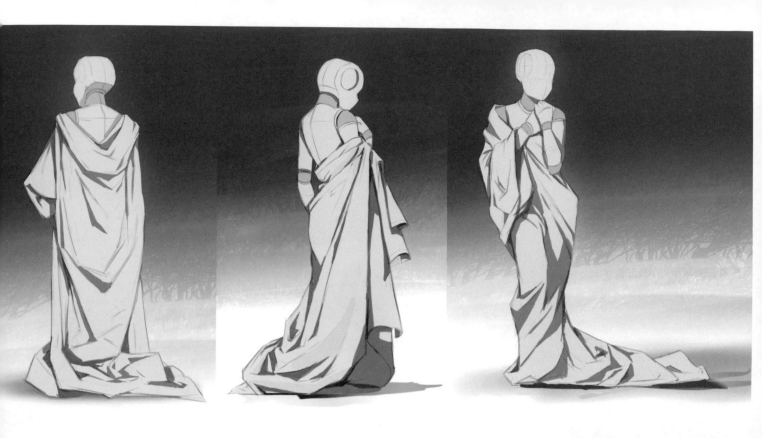

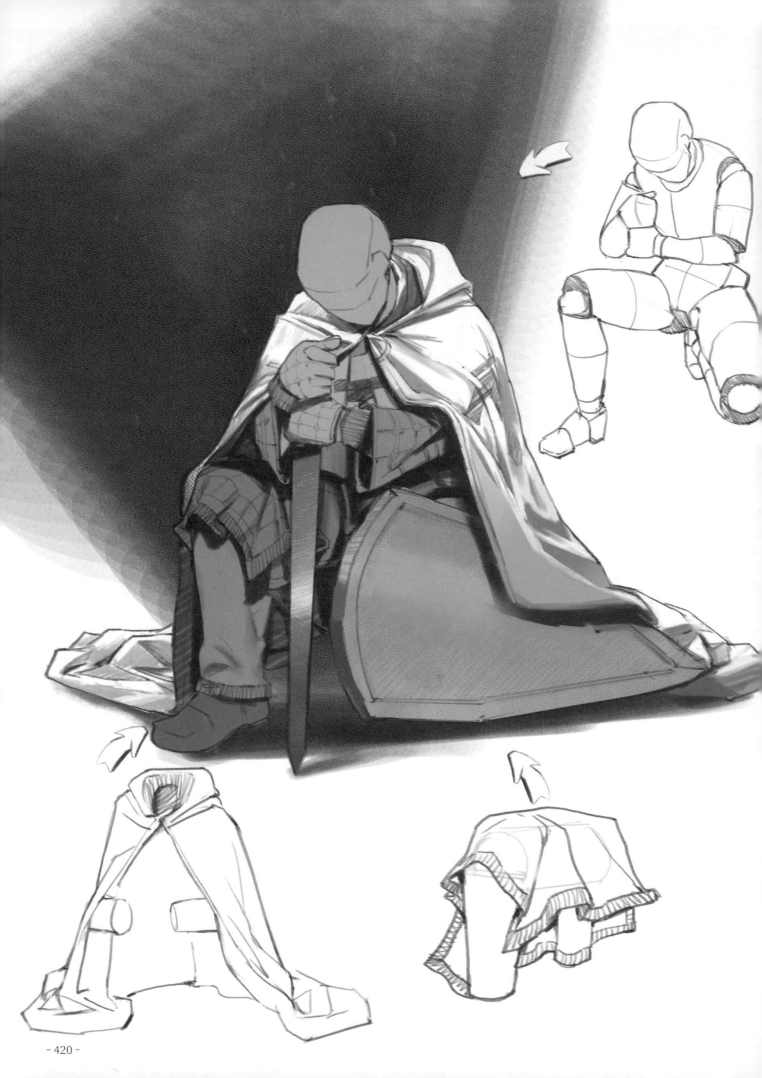

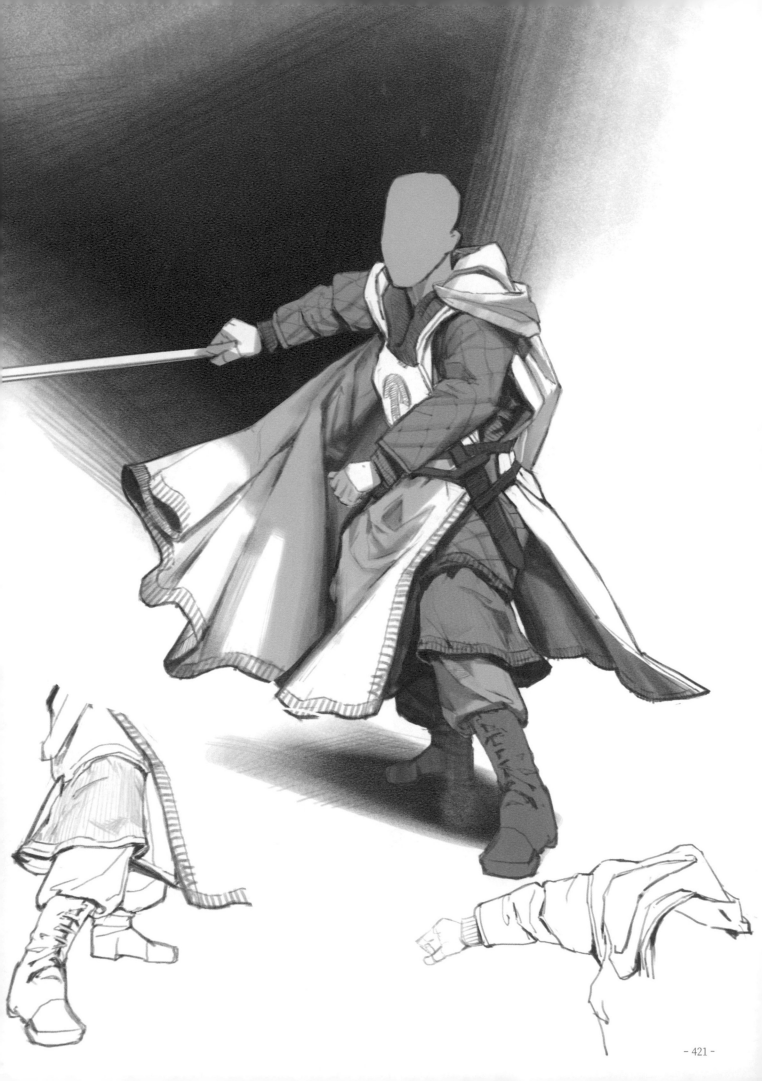

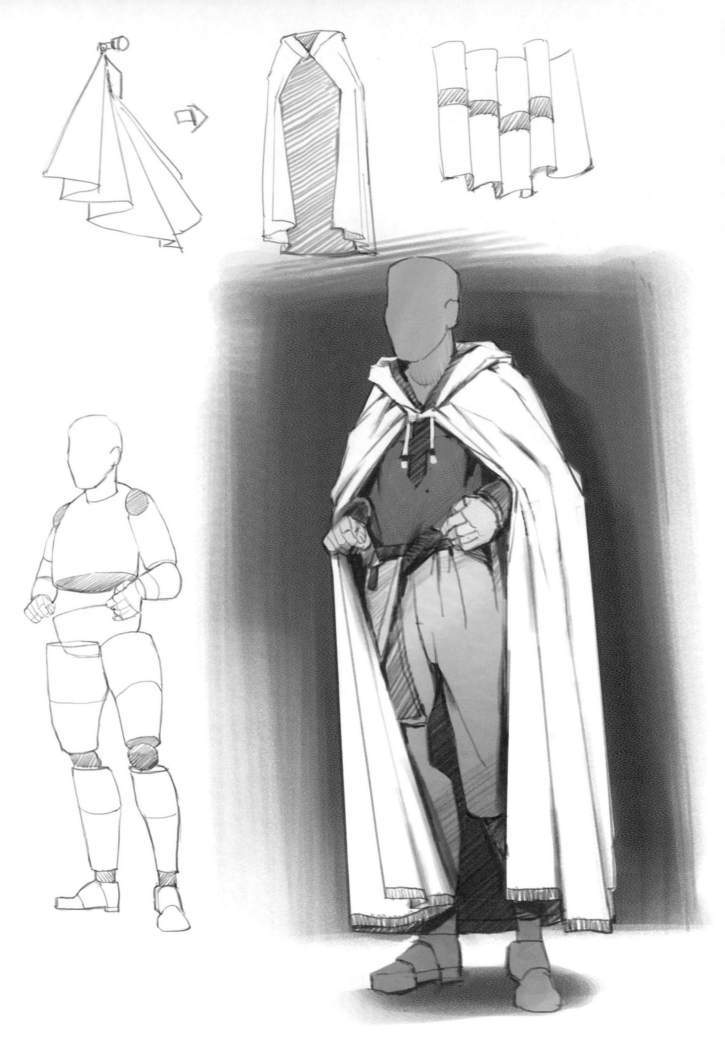

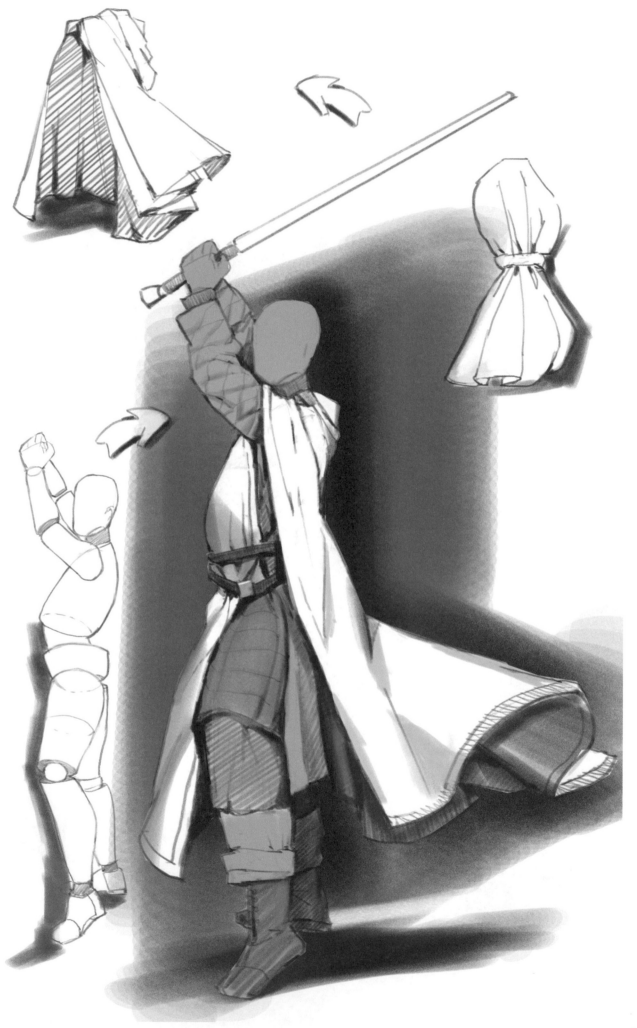

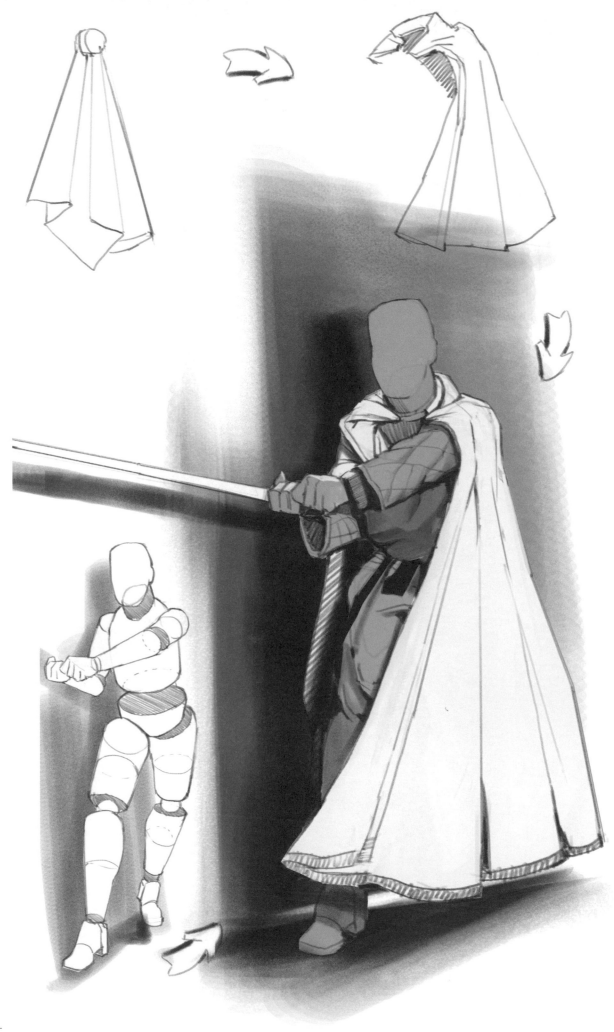

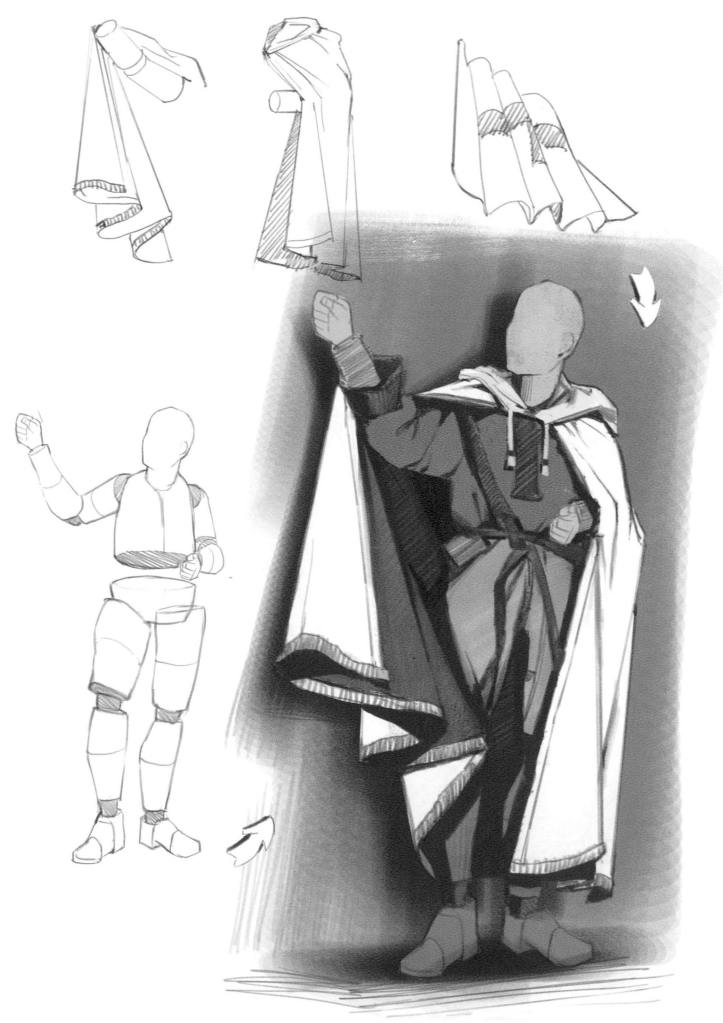

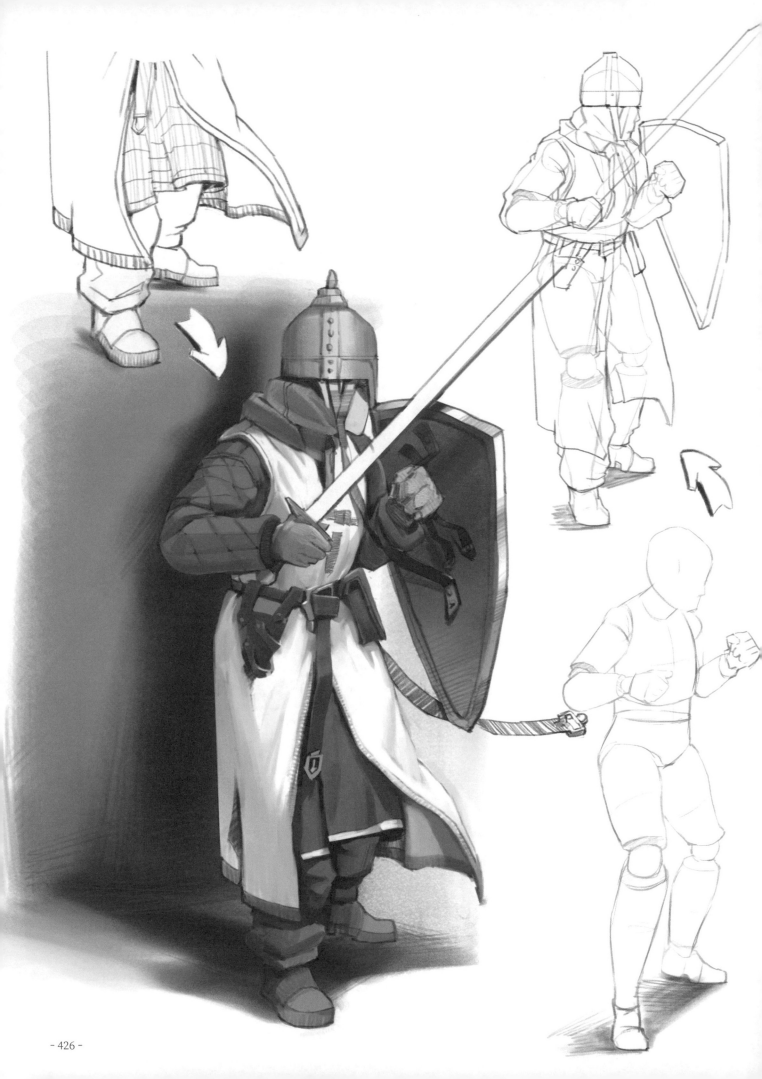

衣褶與人體的關係

　　學會繪製人體後，大家最想做的應該就是給人體" 穿 "衣服，但只分析、歸納照片中的衣褶關係還遠遠不夠，還要學會分析不同人物的服裝剪裁分割效果。

　　這裡所講的服裝剪裁與服裝設計裡的概念不同，是指衣服怎樣將人體分割出合適的比例。比例分割好後，再根據人體結構轉折畫出衣褶，這樣才能使畫出的人體真實又好看。

　　這裡講解一個以照片為參考的訓練方法。

　　選擇一張照片，最好是走秀的照片，分析出照片中人物的結構，在人體結構中標示出衣服的 7 處剪裁線（紅色部分），注意人體結構與剪裁線之間的位置關係。分析衣褶的受力擠壓點（藍色部分），歸納出明顯且重要的幾處。

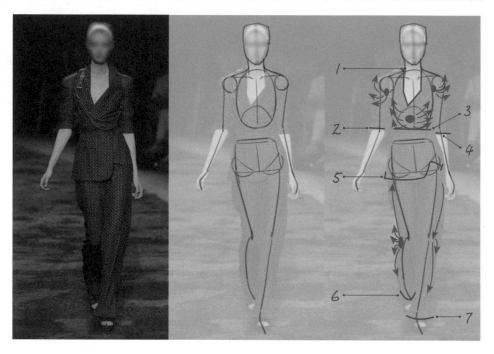

　　分析完成後畫出一個不一樣的動作，在新動作中找到剛剛標記的剪裁線和受力擠壓點的位置。注意在動作變化後，我們要透過人體結構與剪裁線、受力擠壓點的空間位置關係去分析褶皺的表現形式。

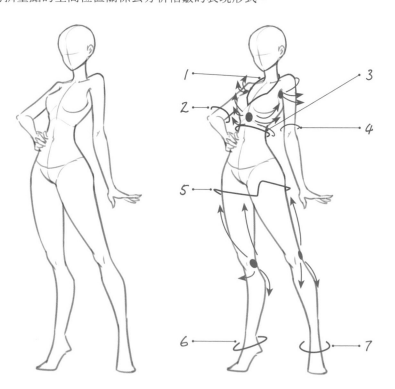

根據剪裁線和受力擠壓點進行細化。

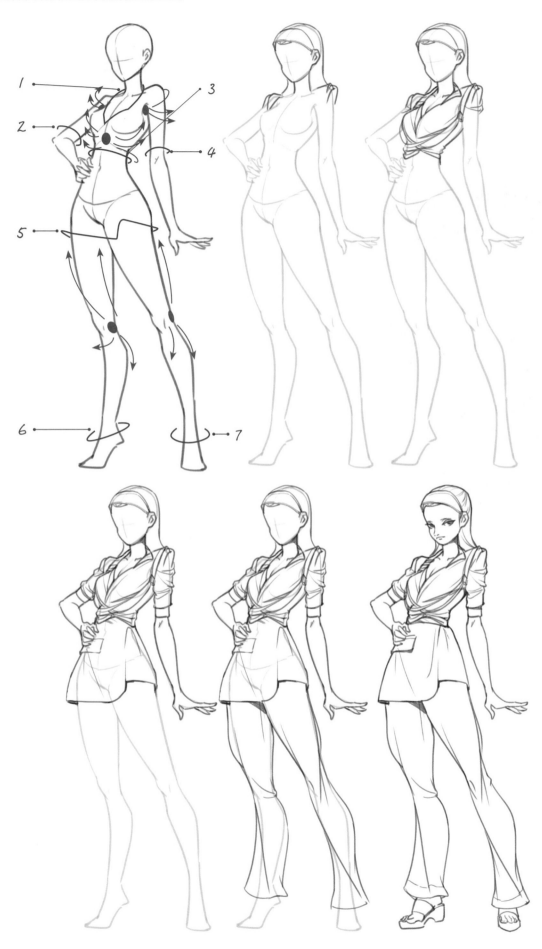

日常可以多搜集一些照片作為素材，練習表現衣褶與人體的關係。

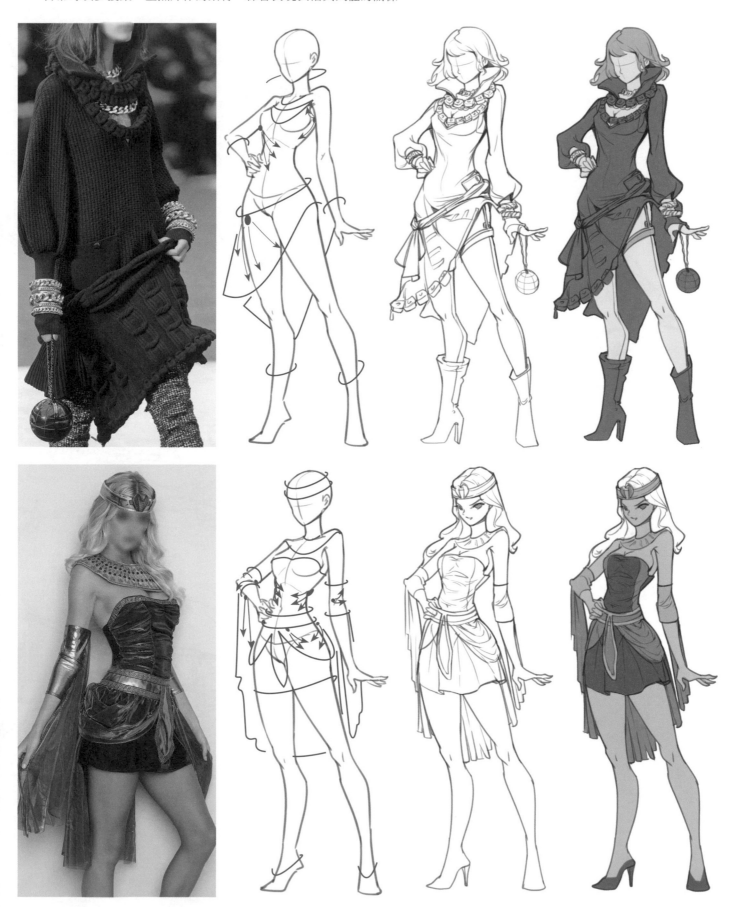

掌握以上方法後，可以自行設定人物的動作和服裝的樣式。

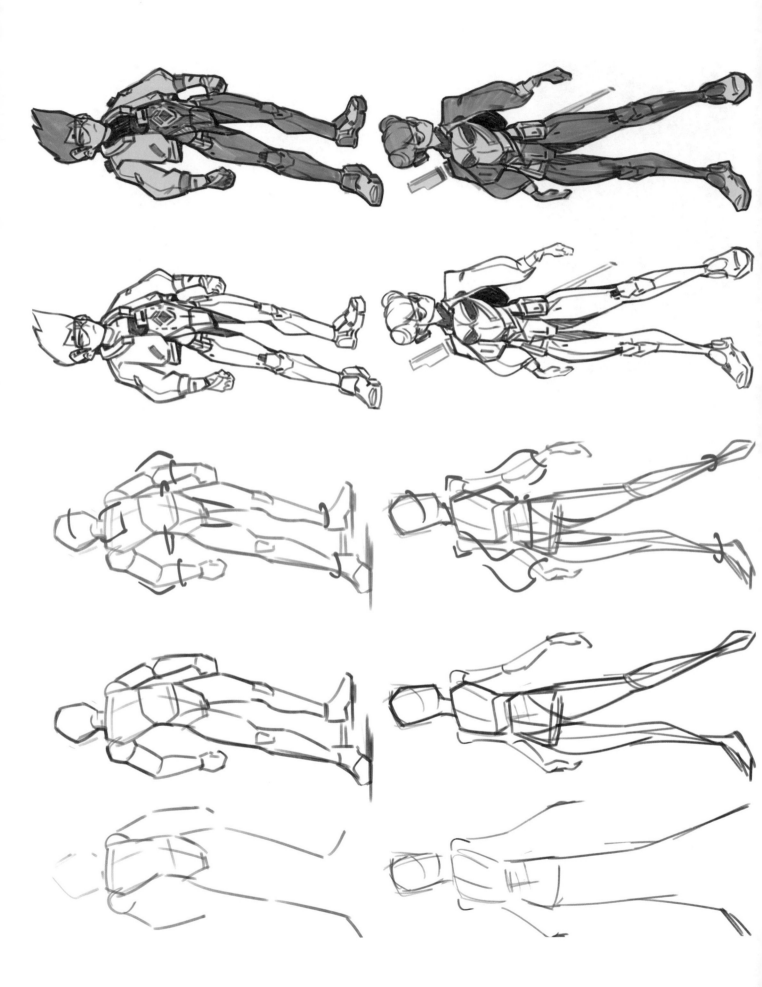

調整角色的體型和動態，再加入不同風格的服飾和道具，使人物的服裝褶皺更加生動、有趣。

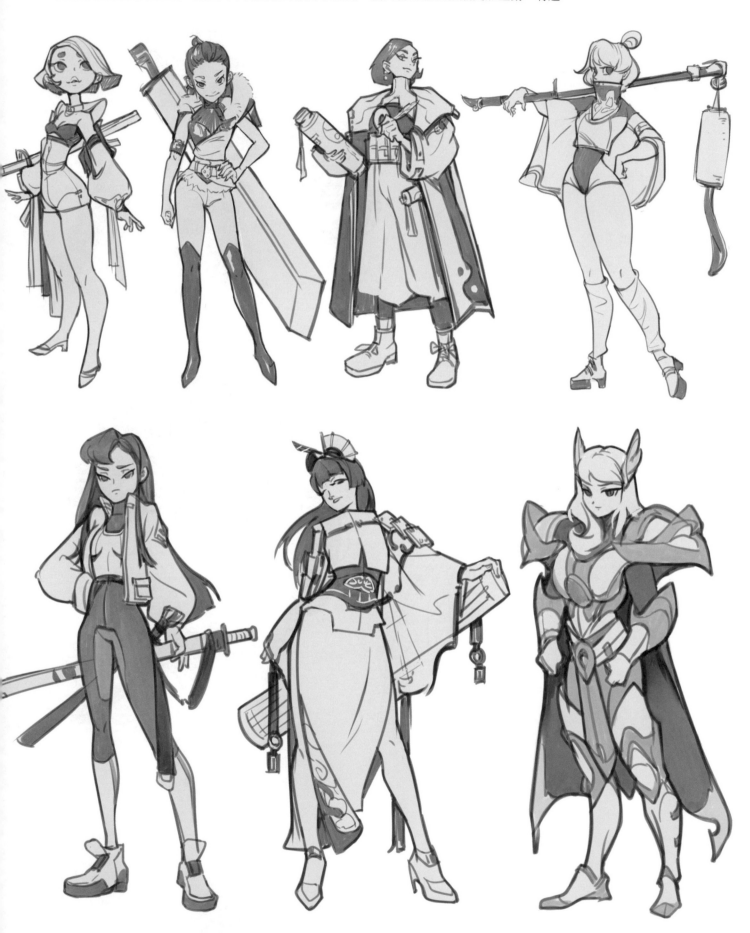

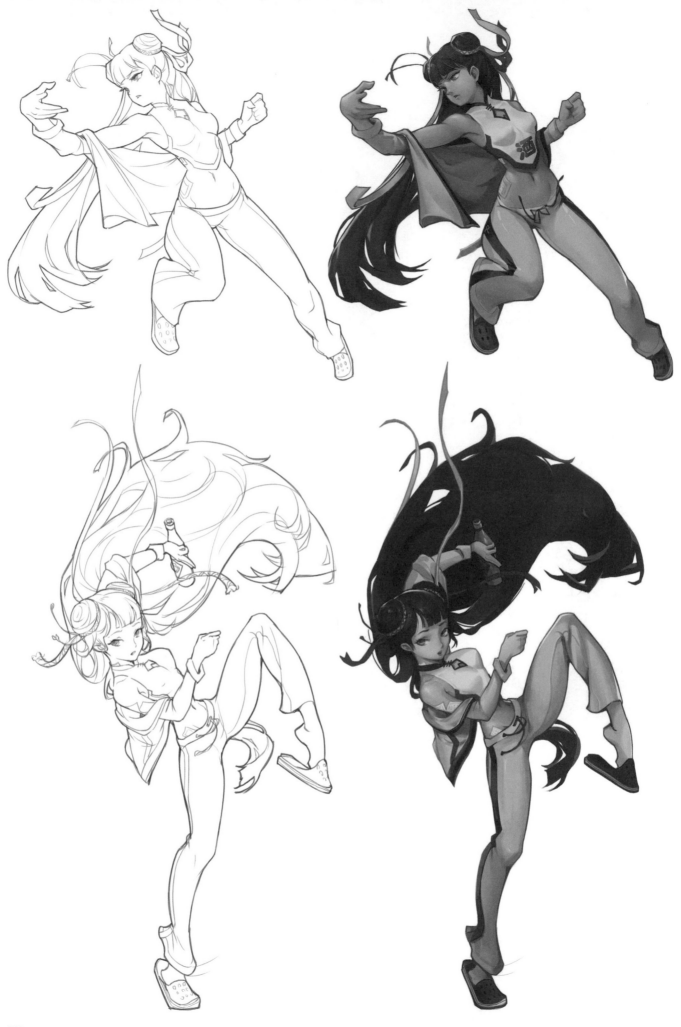

畫出更加誇張的體型和服飾道具，使角色看上去更美式。

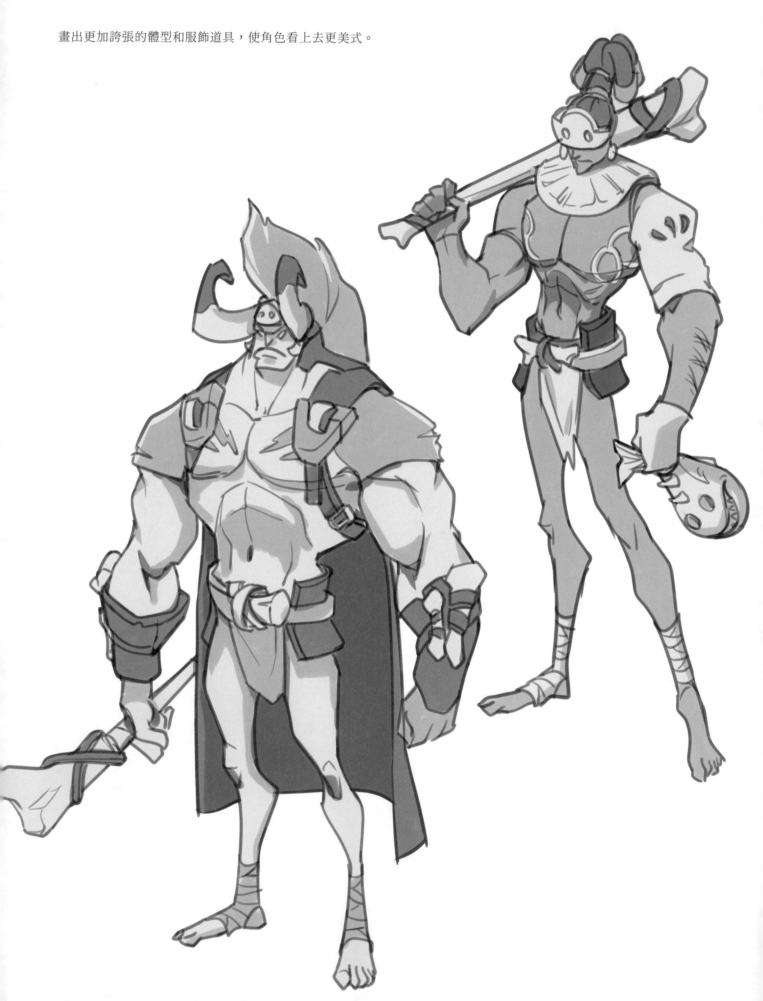

繪製一組抬臂時的衣褶練習。

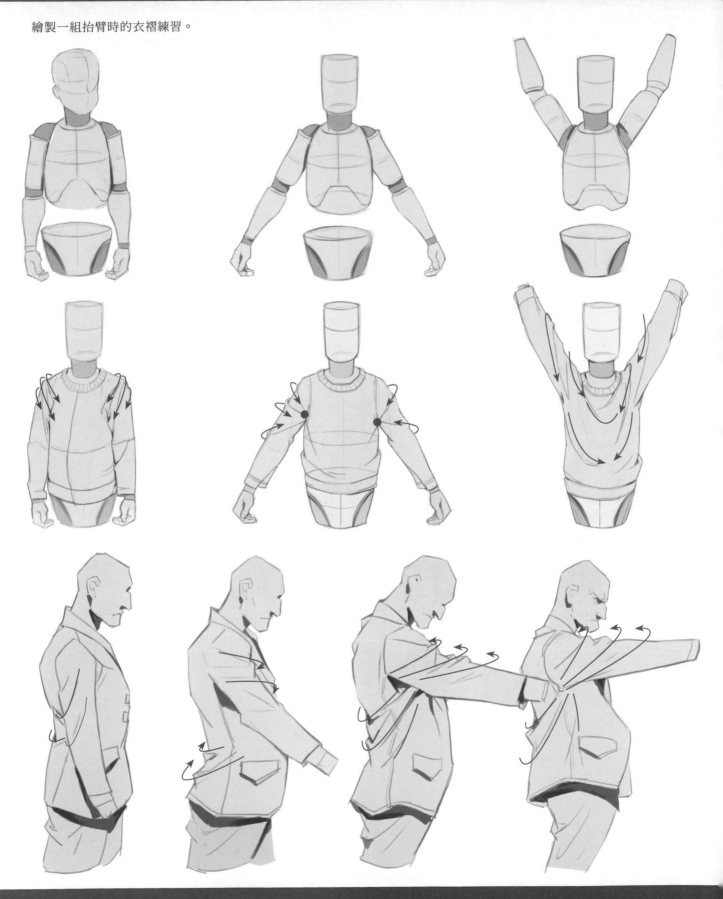

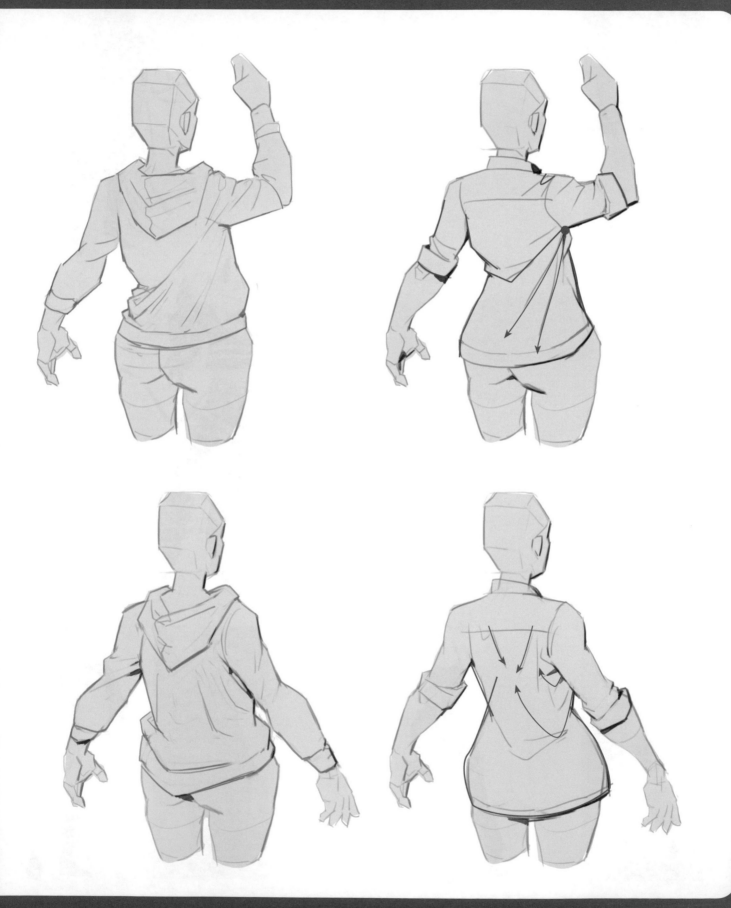

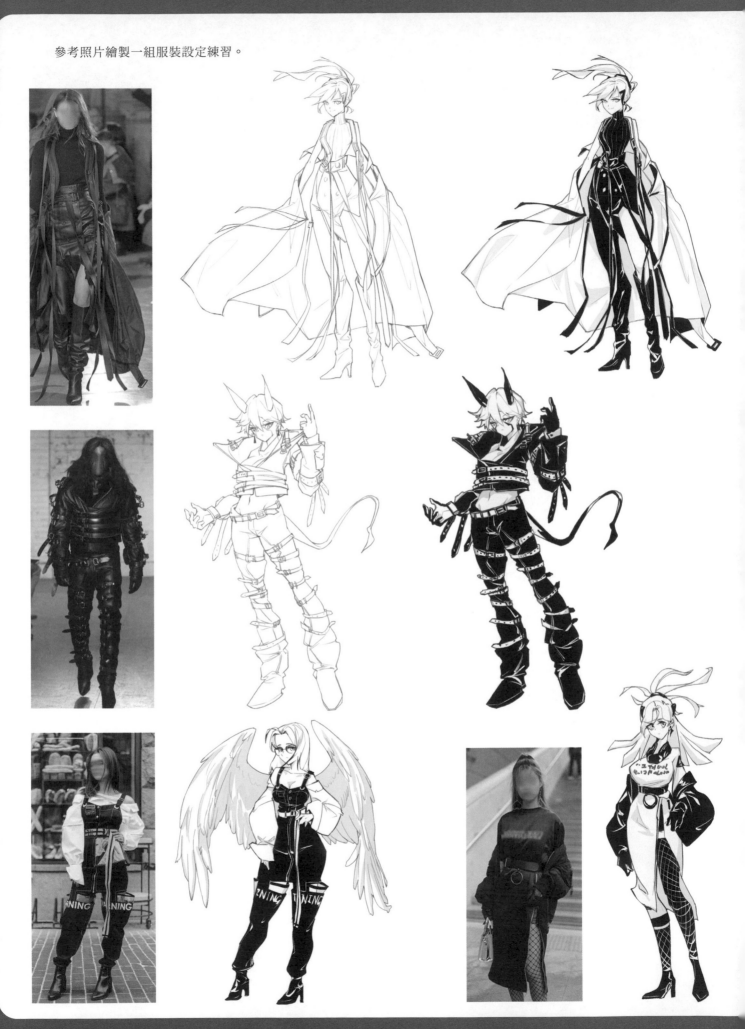

參考照片繪製一組服裝設定練習。

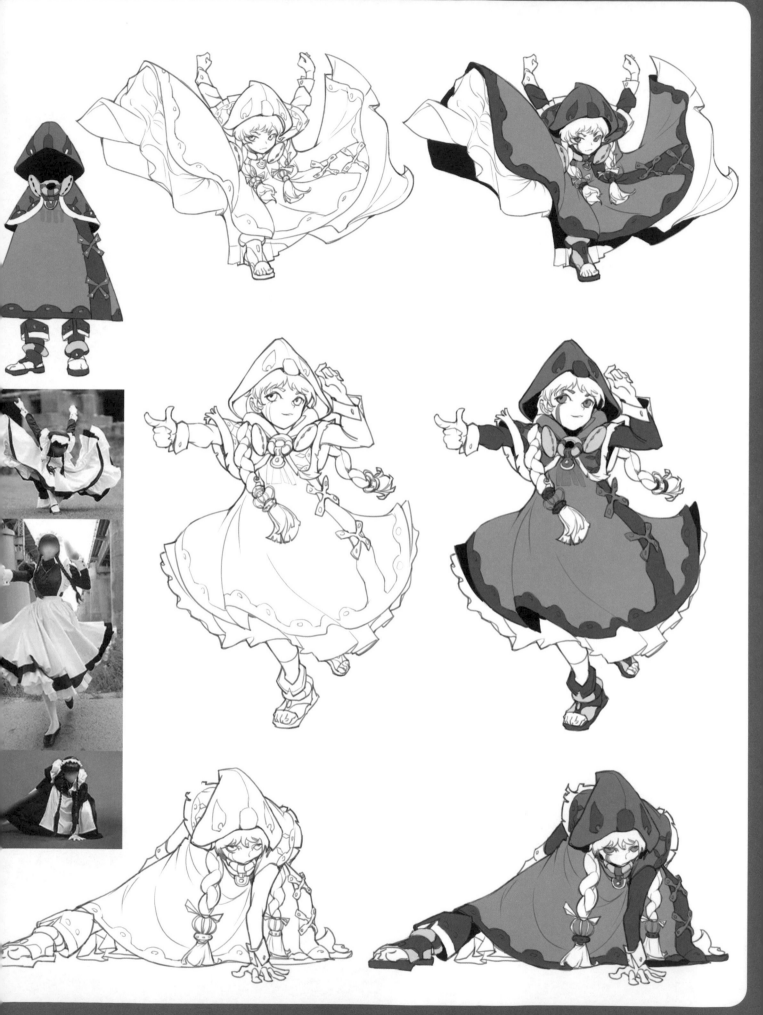

繪製一組全身衣褶練習。

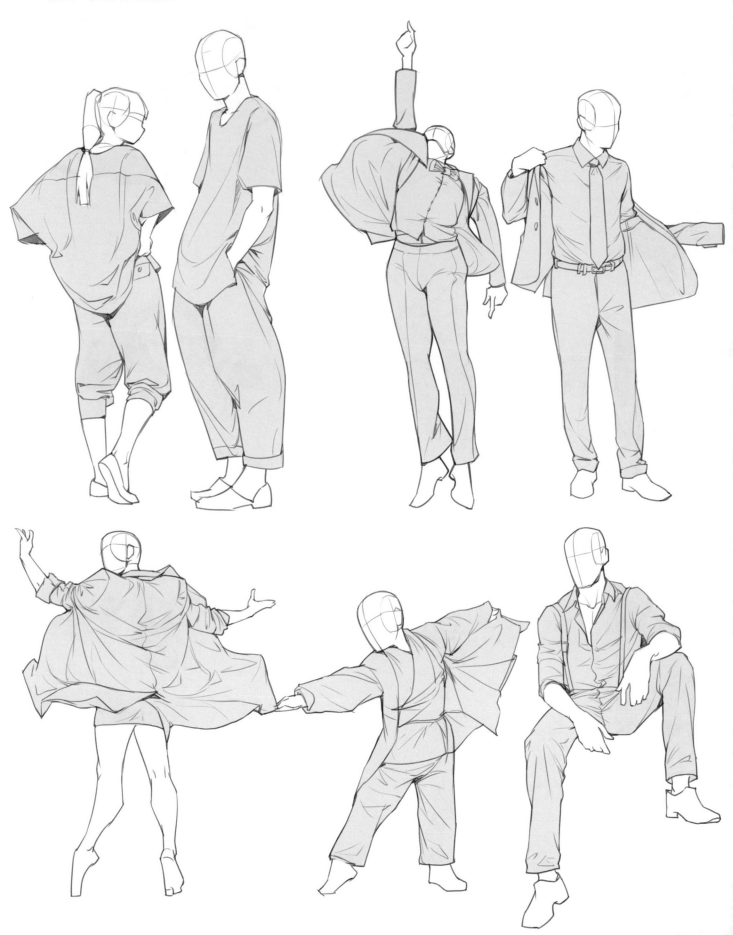

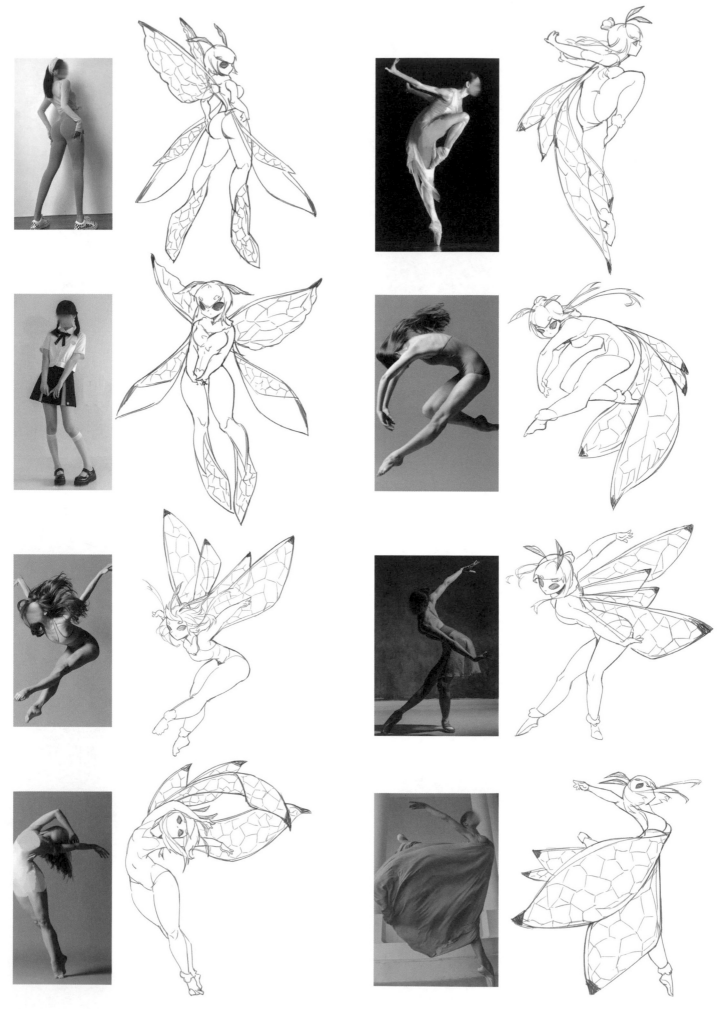

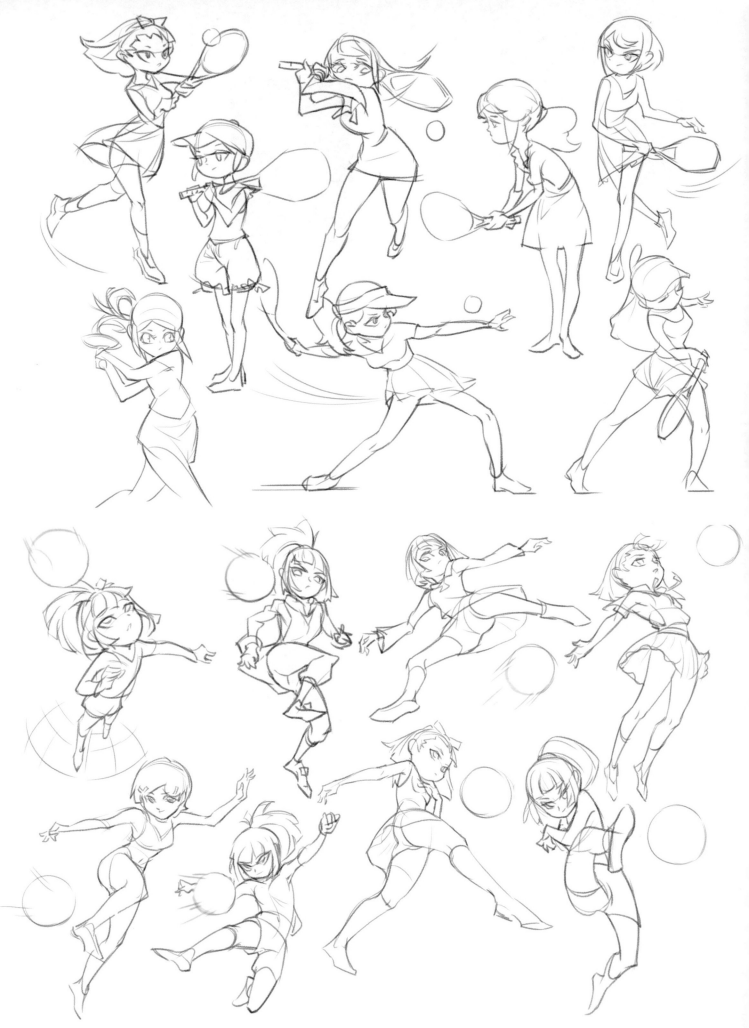

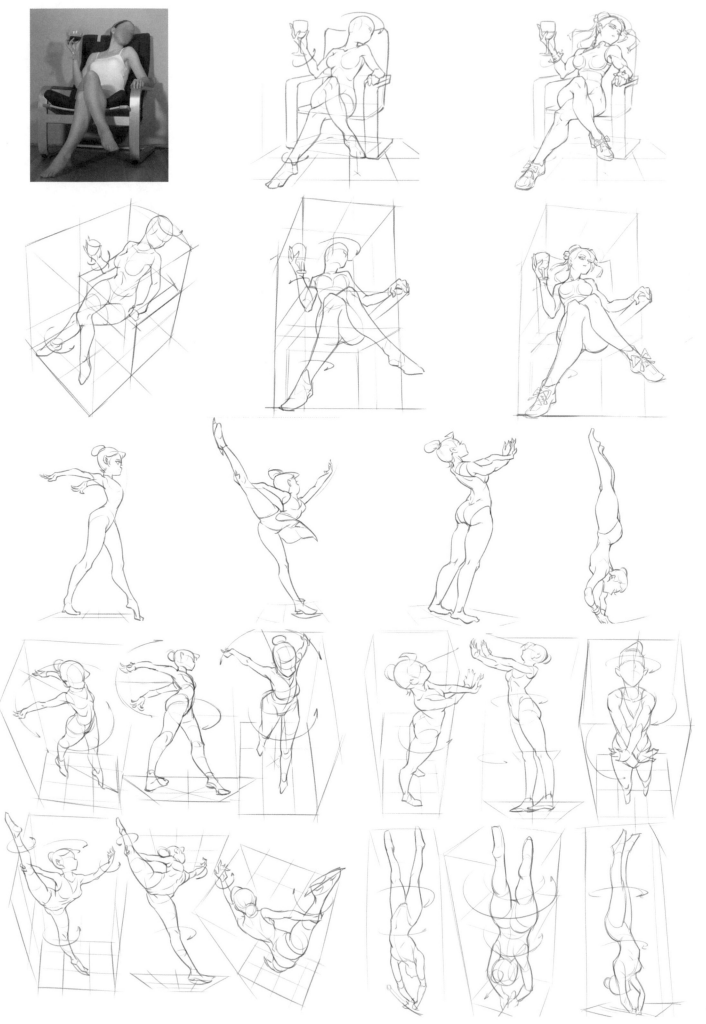

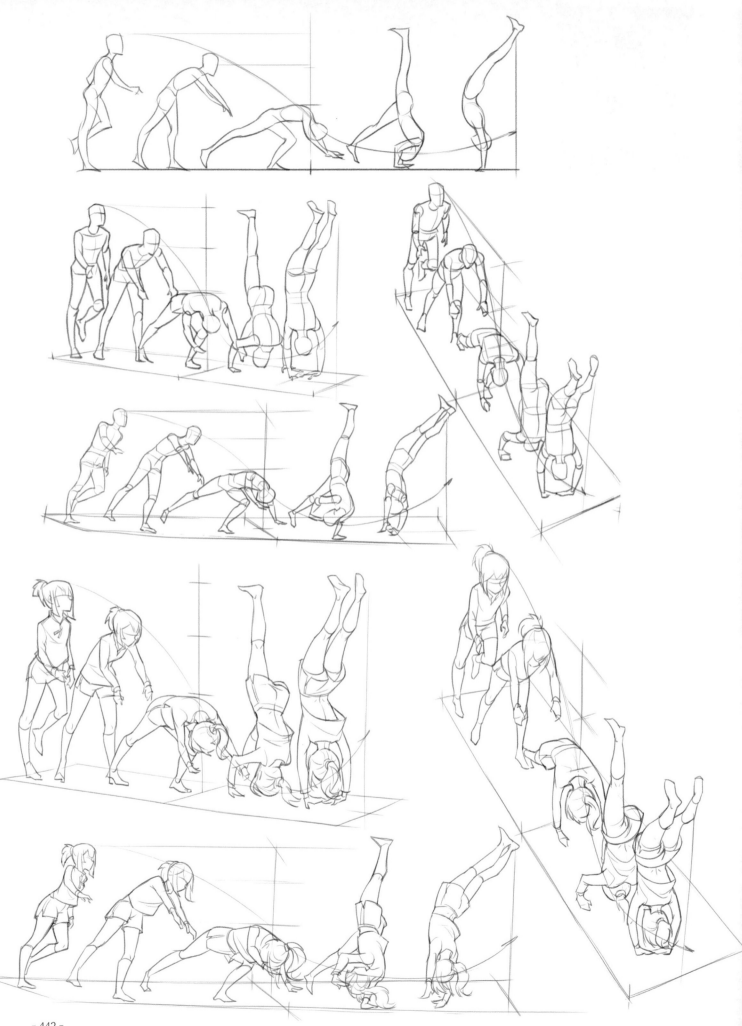

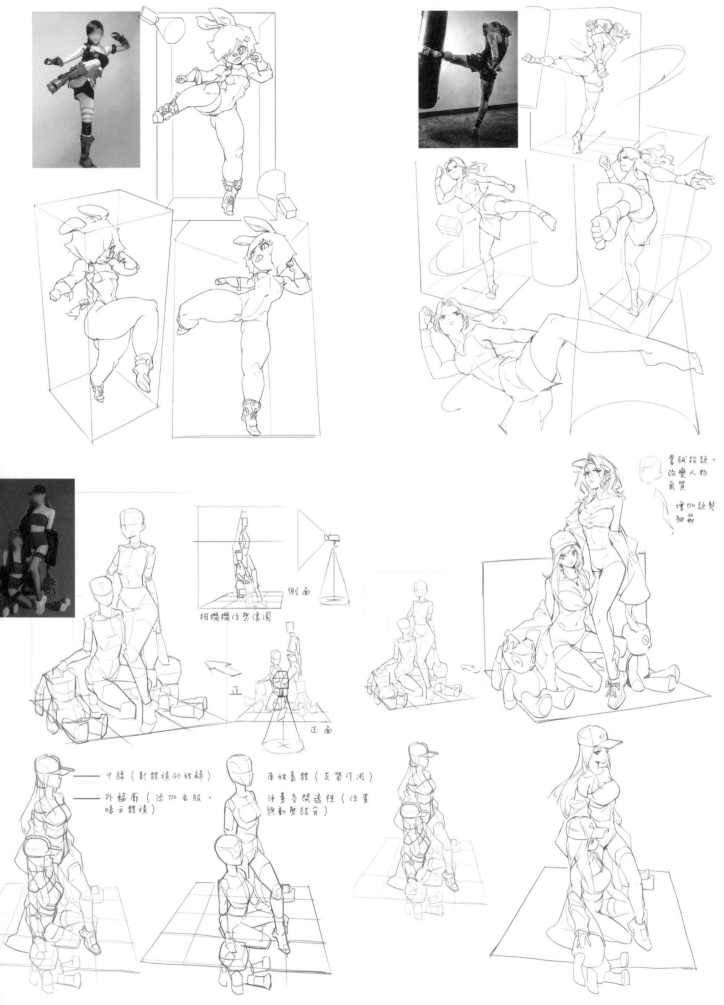

嘗試稍強，
改變人物
氣質
增加頭髮
細節

相機機（主要像圖）

側面

正面

正面

—— 中線（對體積的理解） 原始素體（支架作用）

—— 外輪廓（添加衣服， 注意空間透視（位置
暗示體積） 與動勢結合）

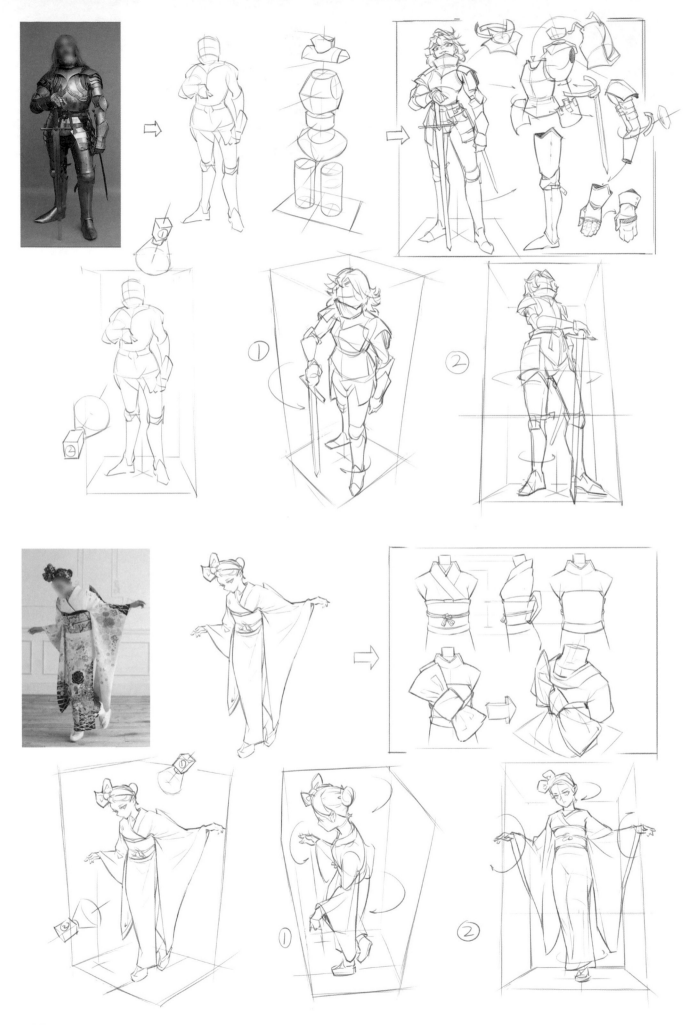

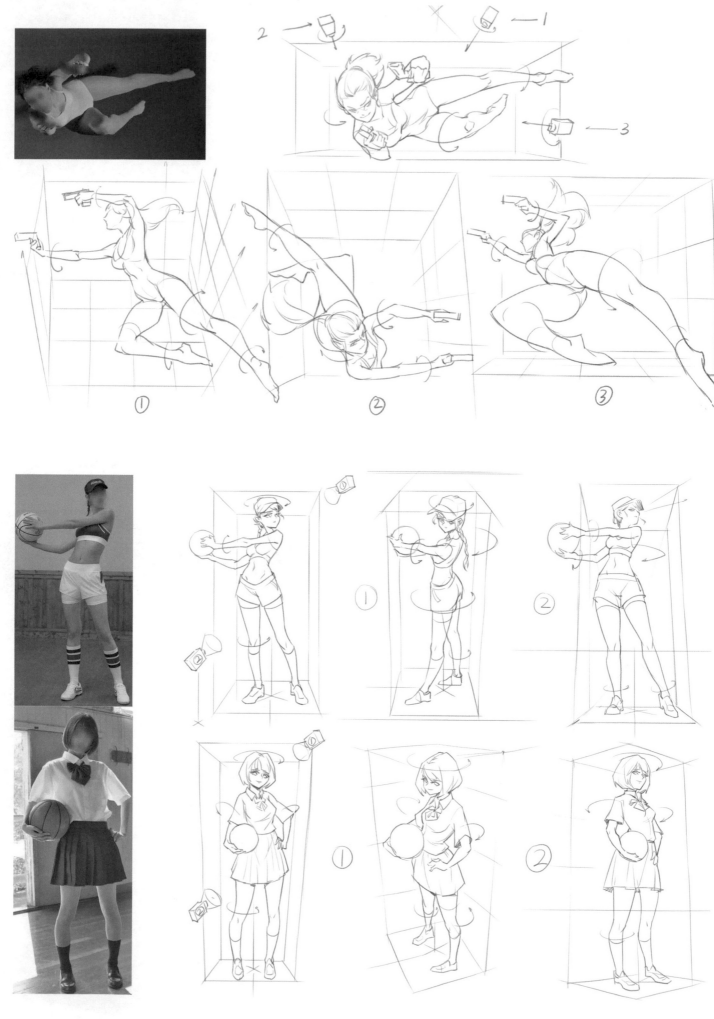

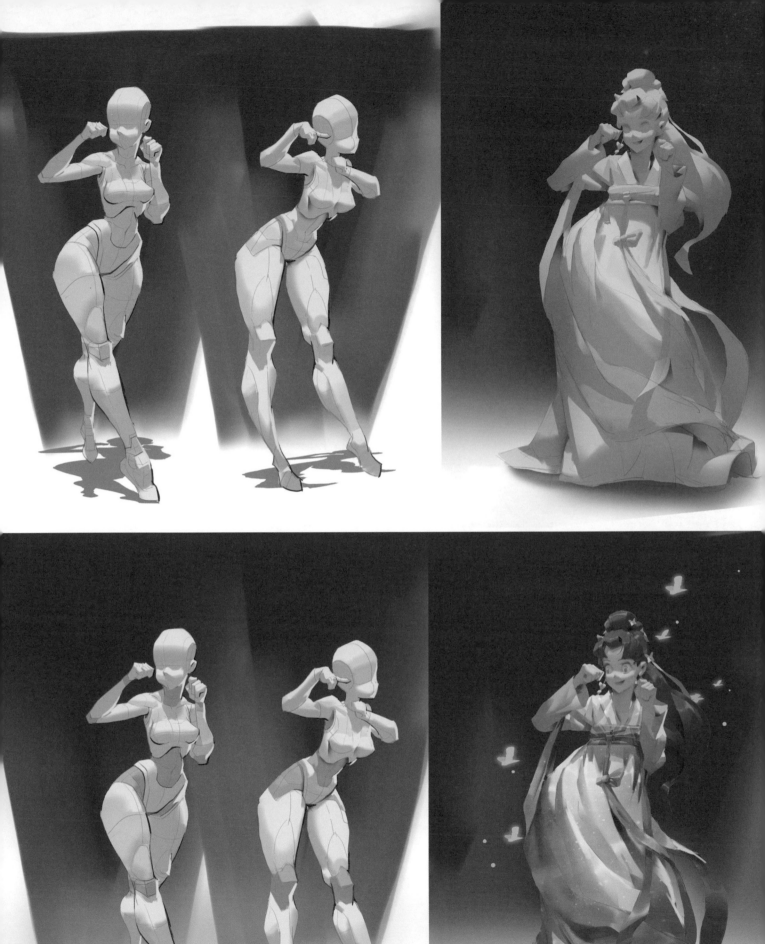

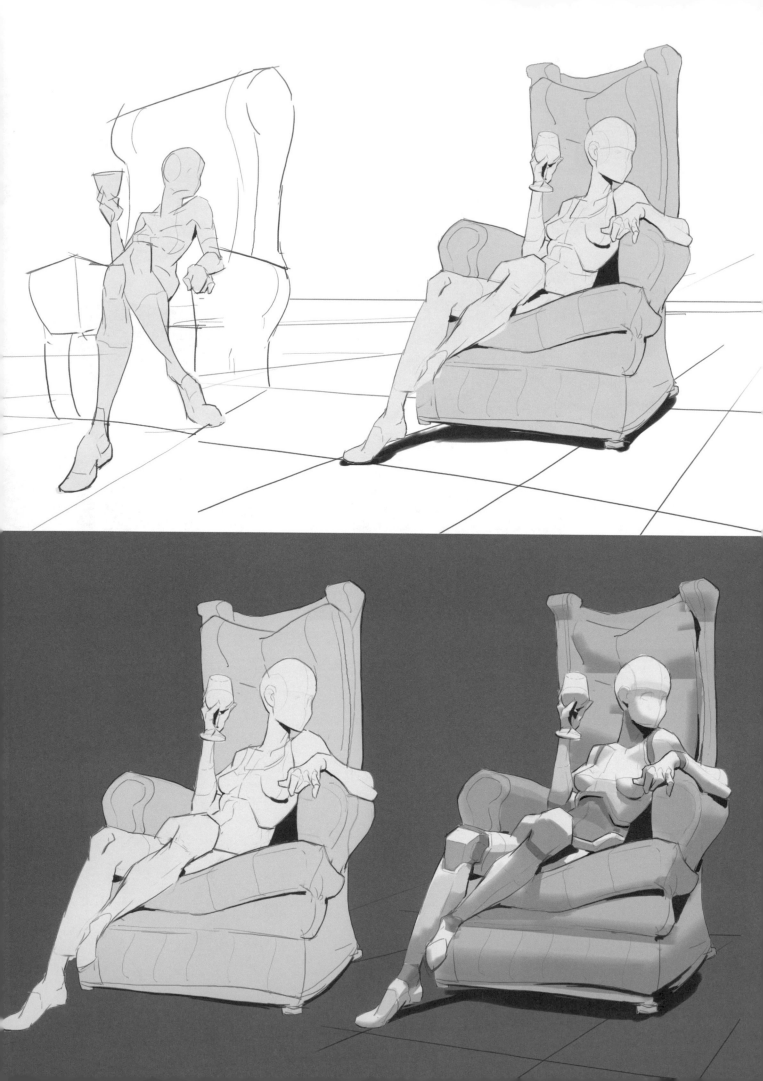

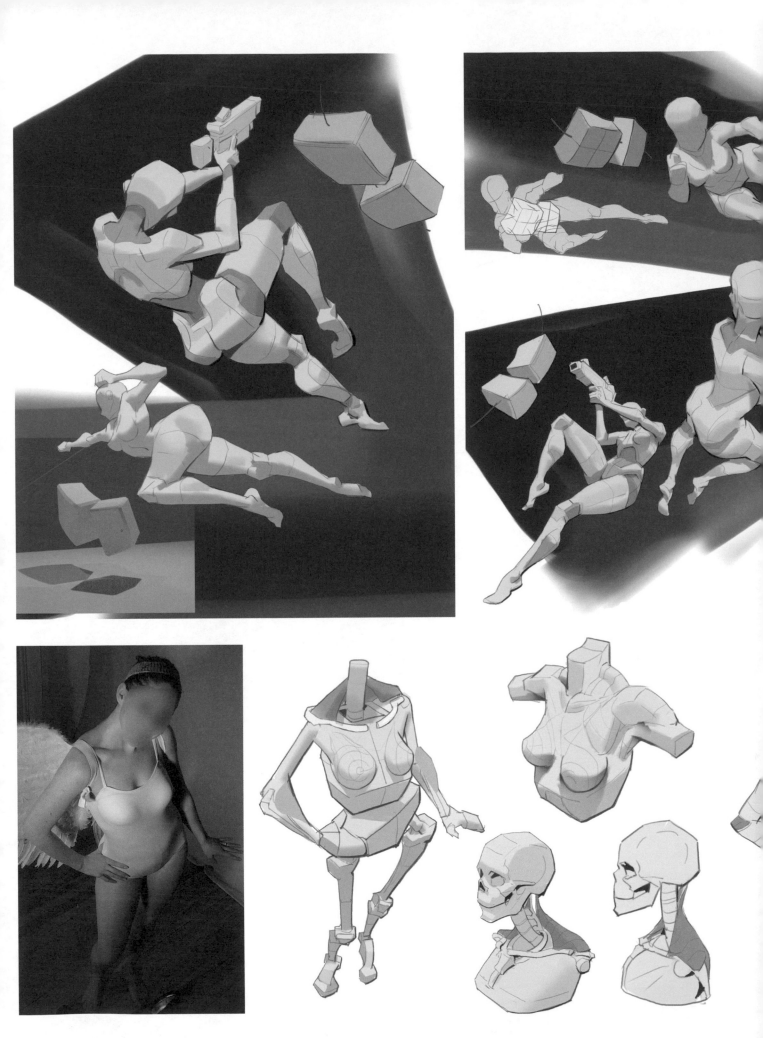

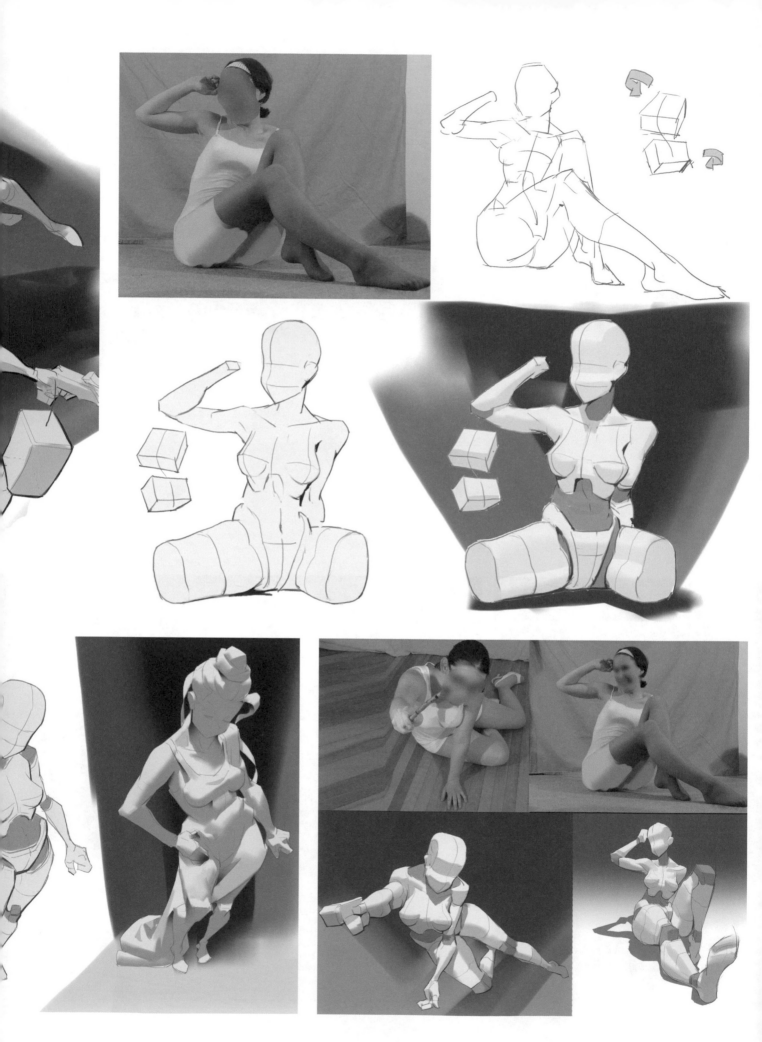

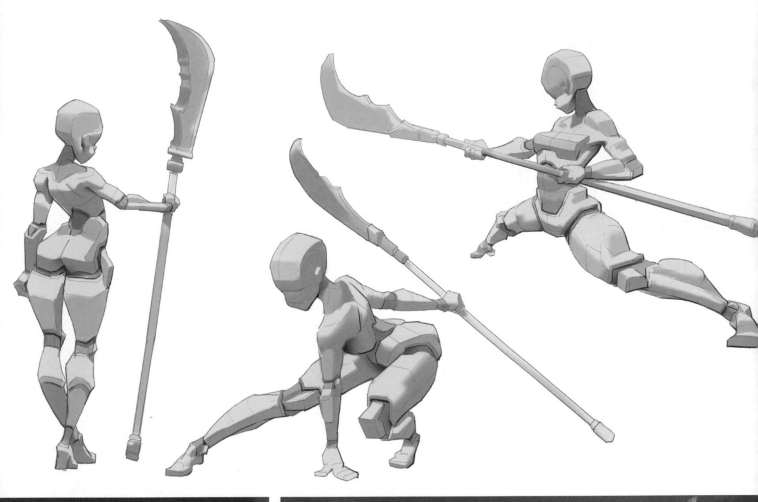

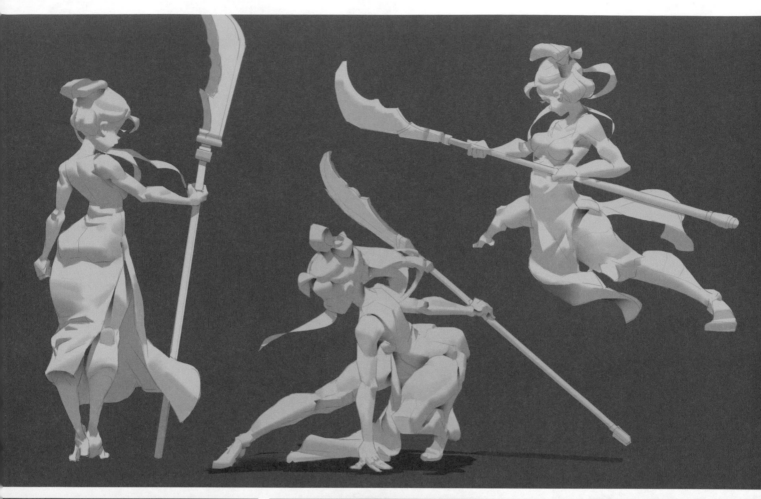

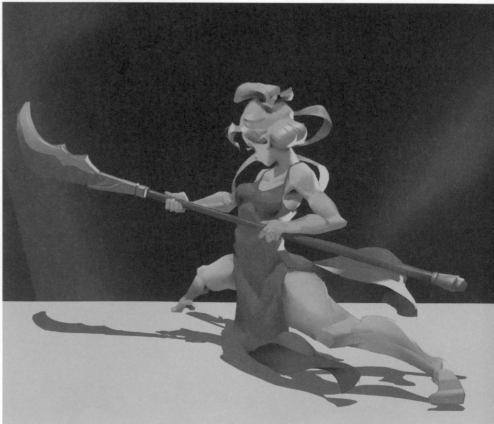

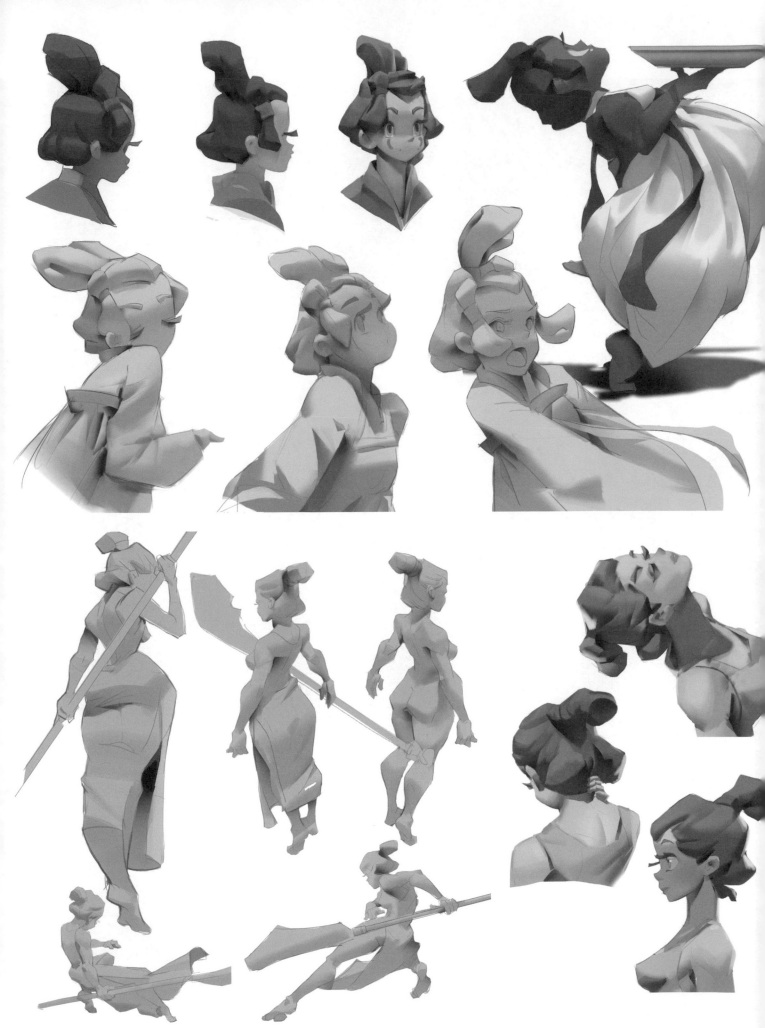

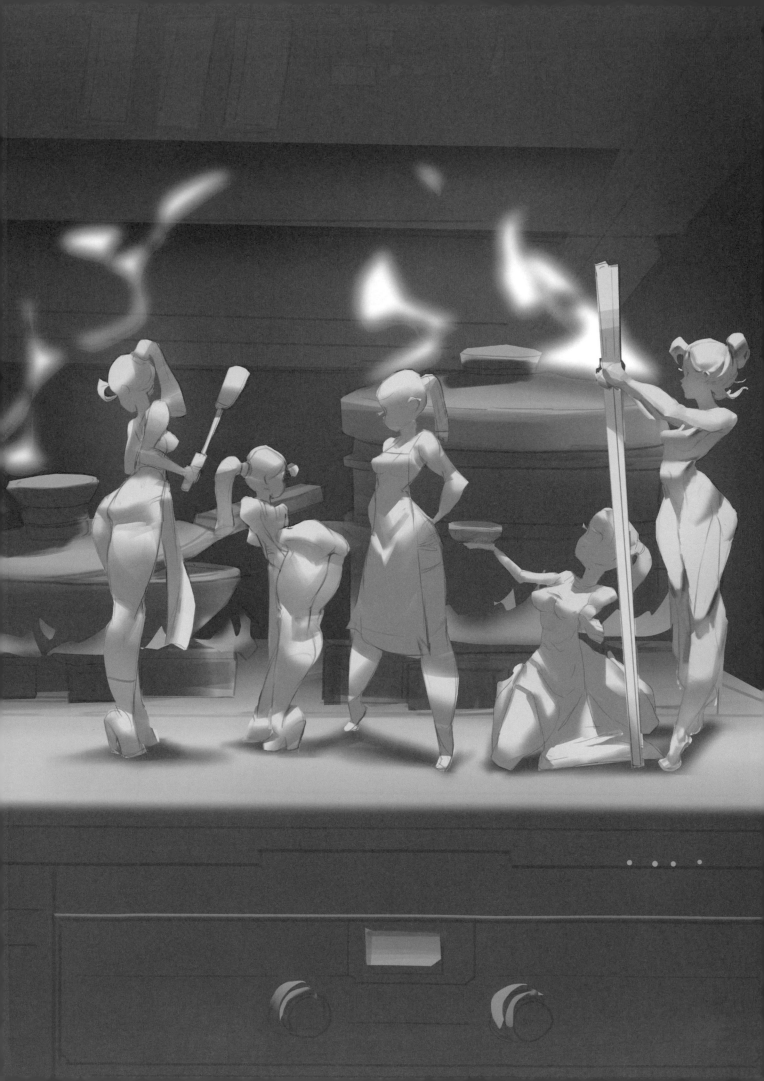

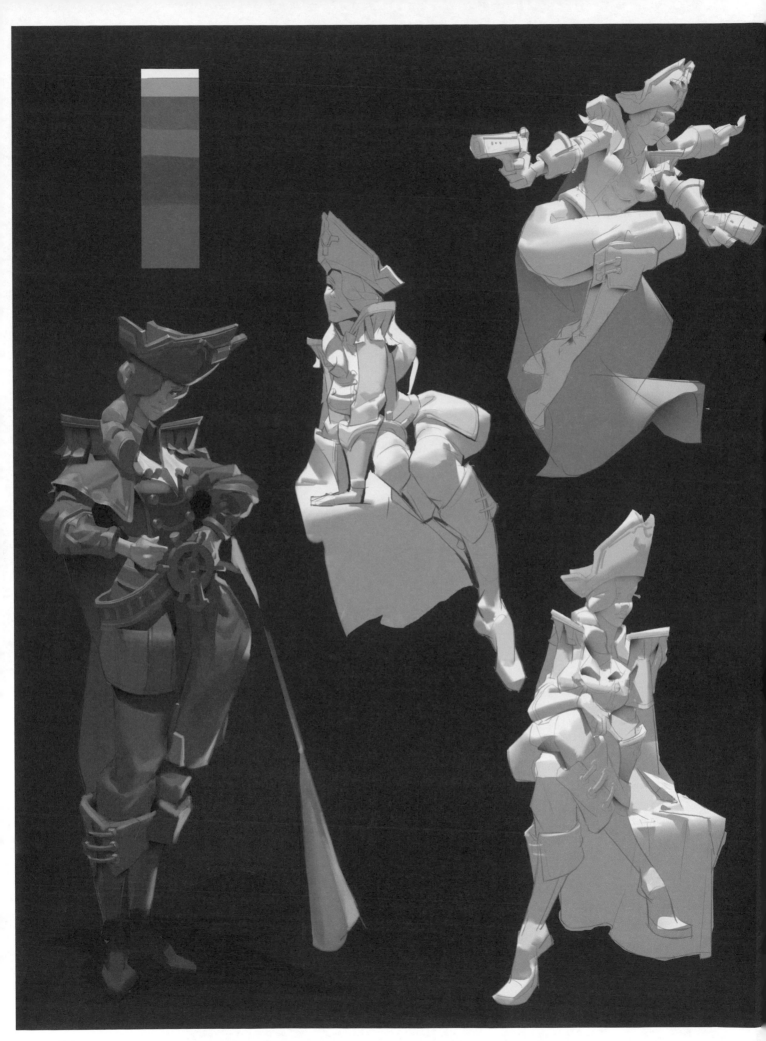

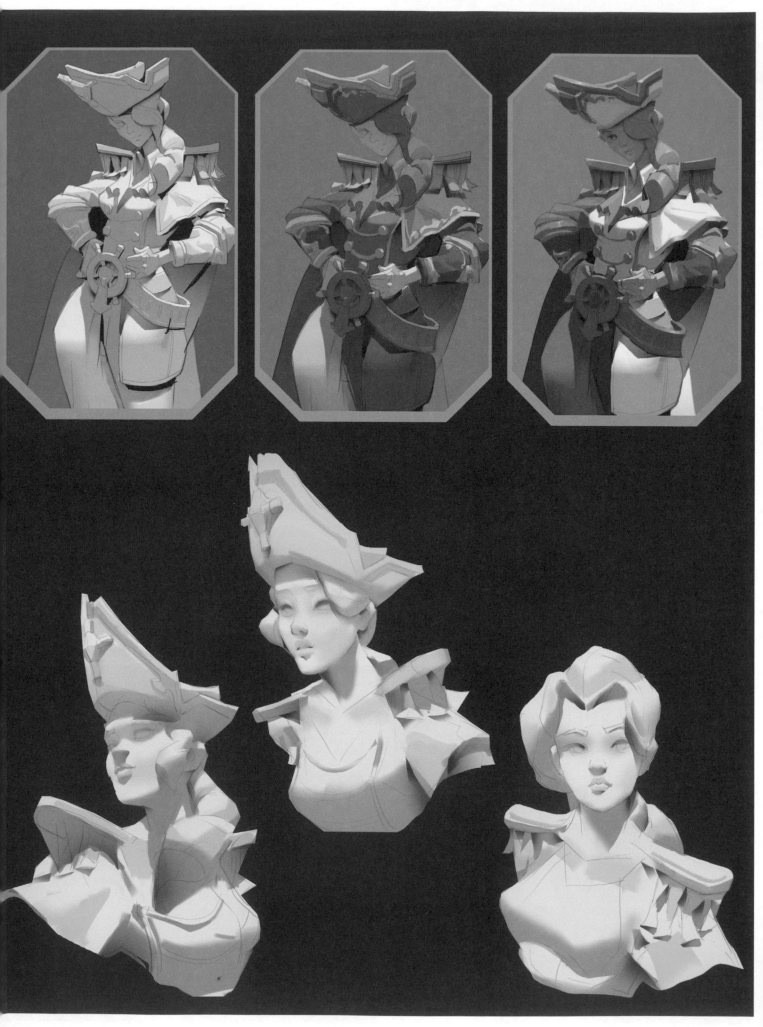

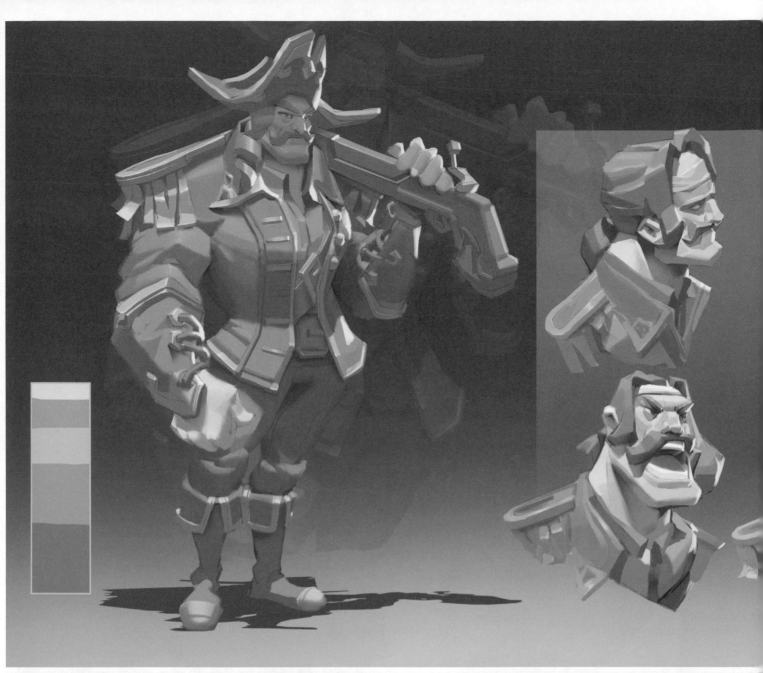

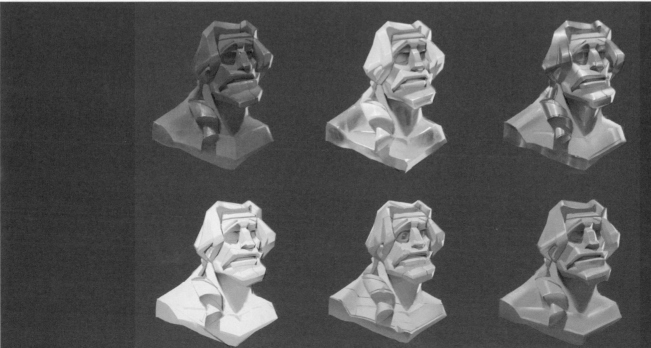

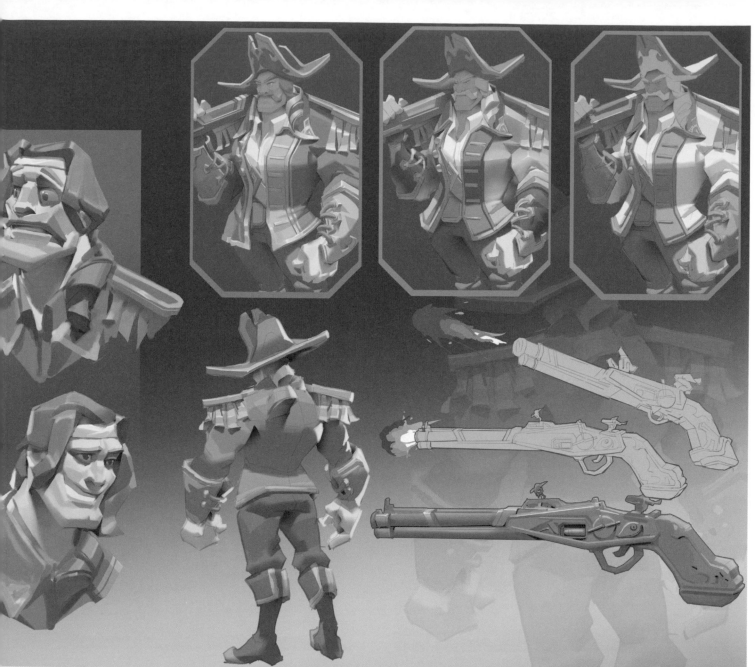

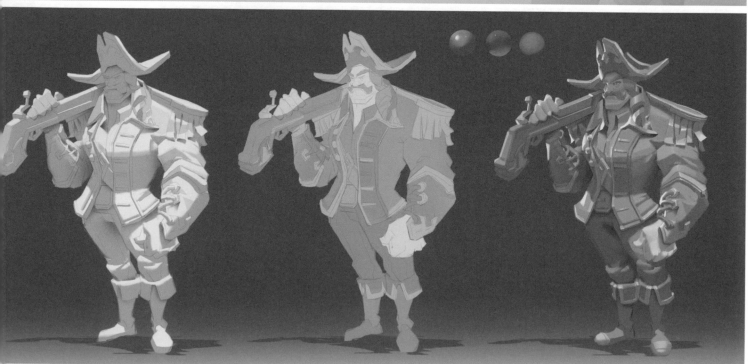

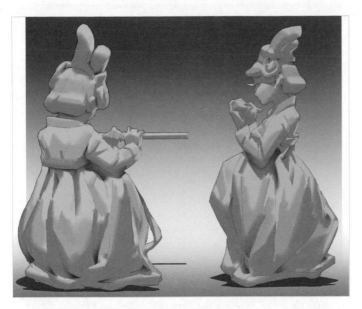

透過素描學習

美術解剖學

作 者：加藤公太

ISBN：978-626-7062-09-8

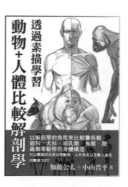

透過素描學習

動物＋人體比較解剖學

作 者：加藤公太，小山晋平

ISBN：978-626-7062-39-5

3D藝用解剖學

作 者：3D TOTAL PUBLISHING

ISBN：978-986-6399-81-7

黑白插畫世界

jaco畫冊＆插畫技巧

作 者：jaco

ISBN：978-626-7062-02-9

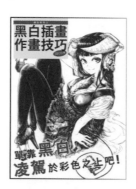

擴展表現力

黑白插畫作畫技巧

作 者：jaco

ISBN：978-957-9559-14-0

美術解剖圖

作 者：小田隆

ISBN：978-986-9712-32-3

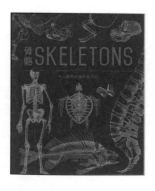

骨骼SKELETONS

令人驚奇的造型與功能

作 者：安德魯・科克

ISBN：978-986-6399-94-7

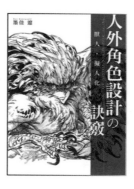

獸人・擬人化

人外角色設計の訣竅

作 者：墨佳遼

ISBN：978-626-7062-24-1

獸人姿勢集

簡單4步驟學習素描＆設計

作 者：玄光社

ISBN：978-986-0676-52-5

輕鬆×簡單
背景繪製訣竅
作 者：たき, いずもねる, icchi
ISBN：978-626-7062-25-8

背景の描繪方法
基礎知識到實際運用的技巧
作 者：高原さと
ISBN：978-626-7062-27-2

電腦繪圖「人物塗色」最強百科
作 者：株式会社レミック
ISBN：978-626-7062-18-0

利用繽紛流行色彩吸引目光的插畫技巧
「角色」的設計與畫法
作 者：くるみつ
ISBN：978-626-7062-29-6

天空景色的描繪方法
作 者：クメキ
ISBN：978-626-7062-85-2

7色主題插畫 電繪上色技法
人物、花朵、天空、水、星星
作 者：村カルキ
ISBN：978-626-7062-45-6

閃耀眼眸的畫法 DELUXE
各種眼睛注入生命的絕技！
作 者：玄光社
ISBN：978-626-7062-22-7

描繪寫實肉感角色！
痴迷部位塗色事典 女子篇
作 者：HJ技法書編輯部
ISBN：978-626-7062-42-5

女孩濕透模樣的插畫繪製技巧
作 者：色谷あすか等
ISBN：978-626-7062-64-7

Photobash 入門

作者：Zounose, 角丸圓
ISBN：978-986-6399-72-5

東洋奇幻風景插畫技法

作者：Zounose 等
ISBN：978-986-6399-84-8

描繪廢墟的世界

作者：TripDancer 等
ISBN：978-957-9559-78-2

CLIP STUDIO PAINT 筆刷素材集

黑白插圖／漫畫篇
作者：背景倉庫
ISBN：978-957-9559-65-2

CLIP STUDIO PAINT 筆刷素材集

西洋篇
作者：Zounose, 角丸圓
ISBN：978-626-7062-13-5

CLIP STUDIO PAINT 筆刷素材集

由雲朵、街景到質感
作者：Zounose, 角丸圓
ISBN：978-957-9559-25-6

針對繪圖初學者の
快速製作插畫繪圖技巧

作者：ももいろね
ISBN：978-626-7062-68-5

帥氣女性描繪攻略

作者：玄光社
ISBN：978-626-7062-00-5

增添角色魅力的上色與圖層技巧
角色人物の電繪上色技法

作者：kyachi
ISBN：978-626-7062-03-6

美男繪圖法

作 者：玄多彬DABI

ISBN：978-957-9559-36-2

眼鏡男子の畫法

作 者：神慶等

ISBN：978-626-7062-17-3

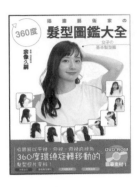

插畫藝術家の360度髮型圖鑑大全

女子の基本髮型篇

作 者：HOBBY JAPAN

ISBN：978-626-7062-46-3

PLUS 青十紅畫冊 &
時尚彩妝插畫技巧

作 者：青十紅

ISBN：978-626-7062-71-5

essence
Haru Artworks x Making

作 者：Haru

ISBN：978-626-7409-06-0

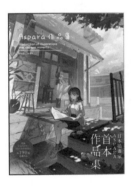

Aspara 作品集

作 者：Aspara

ISBN：978-626-7062-91-3

Show Case
美好よしみ作品集

作 者：美好よしみ

ISBN：978-626-7409-45-9

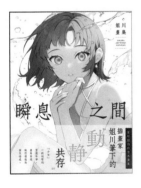

瞬息之間 姐川畫集

作 者：姐川

ISBN：978-626-7409-43-5

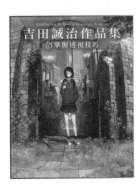

吉田誠治作品集 &
掌握透視技巧

作 者：吉田誠治

ISBN：978-957-9559-61-4

人物速寫基本技法
速寫10分鐘、5分鐘、2分鐘、1分鐘
作者：ATELIER 21
ISBN：978-986-6399-31-2

人體速寫技法 男性篇

作者：羽川幸一
ISBN：978-986-6399-97-8

插畫之美
專業黑白插畫手繪表現技法
作者：瘋子木, 李彤
ISBN：978-986-6399-19-0

Miyuli 插畫功力提升 TIPS
描繪角色插畫的人物素描
作者：Miyuli
ISBN：978-957-9559-90-4

真愛視角構圖の描繪技法

作者：玄光社
ISBN：978-626-7062-69-2

**從零創造
角色設計與表現方法の訣竅**
作者：紅木春
ISBN：978-626-7062-41-8

**用手機畫畫！
初學數位繪圖教學指南書**
作者：(萌)表現探求サークル
ISBN：978-626-7062-40-1

**簡單！好玩的！
新手必備的同人活動入門指南書**
作者：(萌)表現探求サークル
ISBN：978-626-7062-74-6

技巧開外掛！畫功躍進大補帖

作者：齋藤直葵
ISBN：978-626-7062-90-6

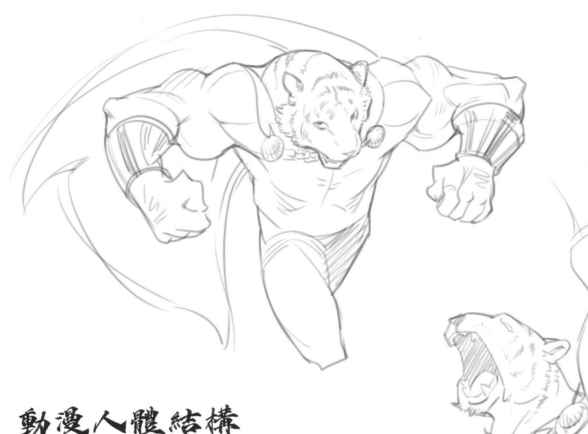

動漫人體結構
表現技法部位訓練

作　　者	施通、TC晨
發　　行	陳偉祥
出　　版	北星圖書事業股份有限公司
地　　址	234 新北市永和區中正路 462 號 B1
電　　話	886-2-29229000
傳　　真	886-2-29229041
網　　址	www.nsbooks.com.tw
E–MAIL	nsbook@nsbooks.com.tw
劃撥帳戶	北星文化事業有限公司
劃撥帳號	50042987
製版印刷	皇甫彩藝印刷股份有限公司
出 版 日	2024 年 04 月

【印刷版】

I S B N　978-626-7409-61-9

定　　價　新台幣 990 元

國家圖書館出版品預行編目 (CIP) 資料

動漫人體結構 表現技法部位訓練 /
施通，TC晨 作；-- 新北市：
北星圖書事業股份有限公司，2024.04
464 面；21×28.5 公分
ISBN 978-626-7409-61-9 (平裝)

1.CST: 人體畫 2.CST: 動漫 3.CST: 繪畫技法

947.2　　　　　　　　　113002592

｜臉書官網｜　｜北星官網｜　｜LINE｜　｜蝦皮商城｜

目錄

前　言

你畫人物時是否總是感覺不夠立體，對人體透視和結構理解模糊？

你是否苦惱沒有一套系統的人體練習方法指導自己每日的練習方向？

你是否想進入動漫遊戲行業卻不知從何練起？

很多朋友對動漫、遊戲行業非常感興趣，也想進入這個領域，卻受到一些因素的阻礙——市面上的繪畫教學種類繁多，品質參差不齊，初學者很難選擇一套完整、適合自己學習的教學體系；報班學習擔心沒有時間或承受不了昂貴的培訓費；嘗試自學，費時費力，沒有專業老師的回饋與建議，很容易迷茫，找不到正確的學習方向，因此很可能在不斷的糾結和困惑中走冤枉路，甚至逐漸放棄繪畫。

針對以上問題，我們結合多年的工作實戰和教學經驗，耗時兩年，共同編寫出這本人體結構訓練教程。此書無論是知識點的邏輯梳理、練習節奏，還是練習圖的品質，都可以滿足讀者的實際需要，說明讀者快速從人體繪畫" 小白 "轉變為人體繪畫高手。本書會從專業繪畫培訓老師的角度，為零基礎的讀者打開動漫、遊戲繪畫領域的大門。

在練習過程中，讀者需要按照本書安排的知識結構，從前往後逐步完成練習，學習並鞏固一個階段的知識點，再進入下一個階段，然後堅持不懈，相信一定會成功的！

為提高初學者的繪畫練習效率，這裡提出5點建議。

　　• 制定一個小目標。對於初學者，剛開始的目標可以是每天練習繪畫10分鐘、每天一個人體繪畫打卡等容易實現的小目標。有一定基礎後，目標可以是畫一個比較完整的宣傳級別的產品、找工作並從實踐中得到能力提升等。每個階段都要總結經驗，逐漸形成習慣，積累下來一定會有進步的。

　　• 增加練習的時間。把每天10分鐘的練習變成每天30分鐘的練習，多畫20分鐘。

　　• 找到更適合自己的練習方法。在本書所講理論的基礎上發現自己更擅長的地方去練習。

　　• 畫一些自己不喜歡、不擅長的畫。有興趣的大多都是自己有優勢且擅長的一面，當把不想畫的都熟練掌握之後，可以增加信心，就願意去做更多這樣的練習了。

　　• 主動練習。堅持是痛苦的，如果你說你一直在堅持畫畫，可能說明你畫得並不快樂，本質上是排斥畫畫的。如果你在畫畫中有所收穫，建議把畫的作品發到網路上，讓大家給你點讚，增強信心，這時你會更主動地畫畫，並提高畫畫水準。主動練習比被動地去做一些計畫並逼著自己去完成有效得多，因為被動做的事情往往容易放棄。

最後感謝讀者的認可與支持。

施通　TC晨

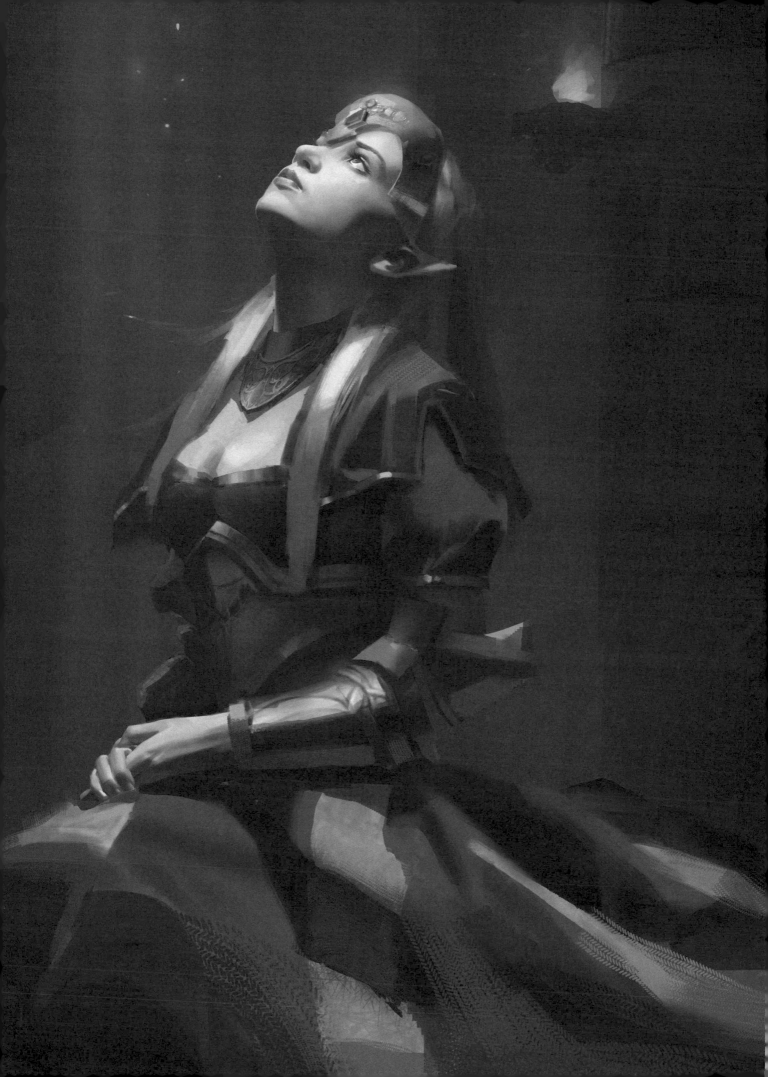

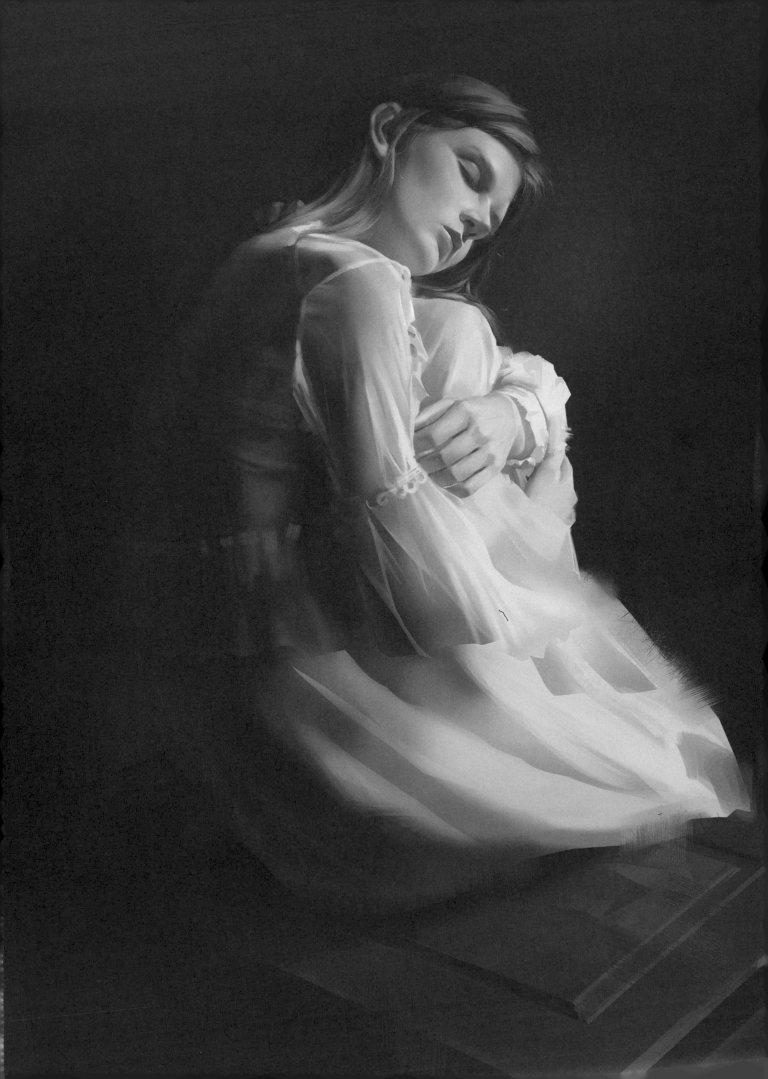

動漫人體結構
表現技法部位訓練

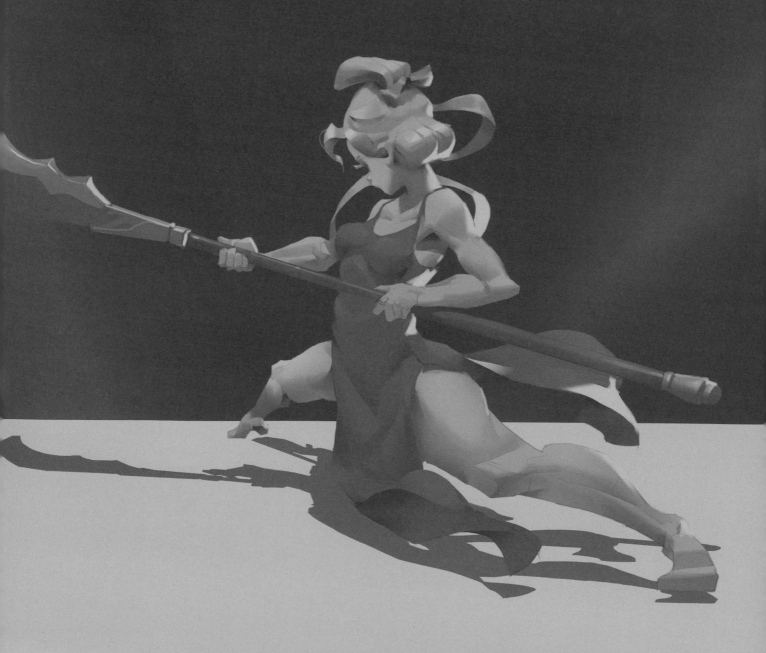